青瓷艺术史

吴越滨　著

江苏凤凰美术出版社

图书在版编目（CIP）数据

青瓷艺术史 / 吴越滨著 . -- 南京 : 江苏凤凰美术
出版社 , 2022.3
ISBN 978-7-5580-9261-9

Ⅰ . ①青… Ⅱ . ①吴… Ⅲ . ①青瓷（考古）- 陶瓷艺术
- 工艺美术史 - 中国 Ⅳ . ① J527

中国版本图书馆 CIP 数据核字（2021）第 267634 号

策划编辑	方立松
责任编辑	王左佐　许逸灵
责任监印	唐　虎
装帧设计	刘　俊

书　　名	青瓷艺术史
著　　者	吴越滨
出版发行	江苏凤凰美术出版社（南京市湖南路1号　邮编210009）
制　　版	江苏凤凰制版有限公司
印　　刷	南京迅驰彩色印刷有限公司
开　　本	718mm×1000mm　1/16
印　　张	31
版　　次	2022年3月第1版　2022年3月第1次印刷
标准书号	ISBN 978-7-5580-9261-9
定　　价	120.00元

营销部电话　025-68155792　营销部地址　南京市湖南路1号
江苏凤凰美术出版社图书凡印装错误可向承印厂调换

序

　　中国是陶瓷的母国，早在新石器时代初期，江西万年县仙人洞、湖南道县玉蟾岩等原始初民的聚集地就出现了原始陶器的烧造和使用，其特征是粗厚、烧造温度低；其后在中国大地上渐次出现的灰陶、红陶、彩陶、黑陶、白陶等诸多的陶器，大多是原始初民们为生活生产而制作的具有时代特质和设计智慧的产物。新石器时代晚期的江南一带在印文硬陶的基础上出现了瓷质陶，"原始青瓷"为瓷器的烧造奠定了基础。进入东汉时期，瓷器即青瓷随着烧造温度的提高和瓷质原料的使用在浙江的余姚、慈溪等地烧造成功，中国最早进入"瓷"的时代。魏晋时期北方的窑场因制瓷原料的诸多因素又烧造出了区别于南方的白瓷，由此"南青北白"成为中国陶瓷发展史上的一个重要阶段，直至彩瓷的出现。

　　从陶瓷发展史来看，青瓷是最早出现的陶瓷品类，"南青北白"之青瓷，是相对于白瓷而言的，随着全国瓷器生产的发展、制瓷工艺的提高和制瓷新材料的运用，青、白瓷不断形成具有地域特色的不同瓷系、著名窑口，如唐代著名的青瓷"秘色瓷"、宋代"龙泉青瓷"等等，这时的青瓷成为站在制瓷高峰上的代表性名瓷。所谓"千峰翠色"，所谓"如玉类冰"，所谓"饶玉影青"，瓷在历代工匠艺人手中成为凝聚民族智慧与审美情愫的载体。因此，可以说，一部陶瓷史即是一部文明史、一部文化史、一部创造史。

　　陶瓷是中华传统文明的代表性名片和信物，是中华民族对人类文明做出的杰出贡献，它不仅作为世界各大博物馆的镇馆之宝，也是人类陶瓷工艺、陶瓷艺术的最高典范，在长达千年的历史中，独领风骚。对于这一段辉煌的历史，不仅值得我们记忆和歌颂，更需要我们去继承、发扬和深入研究。

　　吴越滨先生的这部《青瓷艺术史》即是诸多青瓷研究中的集大成之作。我以为它有这样几个值得我们肯定和关注的特点：

　　一是作者系统挖掘和梳理了青瓷的发展历史，建构了青瓷历史的叙述框架，自古至今，使读者对青瓷发展的历史有一个清晰的了解和把握。历史研究的基础是对历史资料的梳理和把握，上千年的历史发展，其内容应该是极

其丰富和多样的，既有大量的实物资料，亦有不少的文献资料，但真正地去伪求真，既关注历史的文本性又关注文本的历史性，讲好历史的故事并不是一件容易的事。如此丰富的历史发展史料的叙述，可以想见作者付出的艰辛和努力。当然，就青瓷发展大千历史而言，本书的史实叙述尤其是古代部分还有较大的空间，有待作者和有志者续补。

二是作者以艺术的视角来讲述青瓷的历史，即青瓷艺术史。艺术史的书写不仅具有选择性，而且基于什么样的艺术观极为重要。当代艺术史研究中出现的"艺术史终结"论，建立于什么都是艺术的认知之上，如果这样，那么"青瓷艺术史"和"青瓷史"就没有区别。吴越滨先生的《青瓷艺术史》，其艺术史观还是建立在一般艺术的认知基础上的，因此，他对青瓷历史的叙述和经典作品的阐释是以艺术的尺度和艺术美的内在性为基础的，其对历史之物的选择性是明晰的，这一选择，无论我们从什么角度去看，都能得其意指。

三是文化的视角。艺术本质上是一种文化，但就青瓷史而言，无论是从艺术的还是审美的角度，它的历史存在，从根本上是生活文化的产物，艺术在这里仅仅是派生物，因此，从文化的角度去叙述不仅具有合理性，而且具有根本性。诚如本书叙述中强调的青瓷文化、社会文化、文化融合等等，说明作者具有自觉的人文意识，亦使这部著述具有了文化认知的高度。

我们知道，中国陶瓷史的研究已经有了相当多的成果，但与丰繁壮阔的历史存在相比，还是薄弱的，历史的资料需要去汇集、梳理、补充；亦需要从历史发展的高度去认知和阐释，作为民族伟大文化和艺术的经典部分，需要更多学者的参与。吴越滨先生作为青瓷诞生地的研究者，其不懈的努力，值得我们感佩和学习。亦期盼他不断有新的研究问世。

李砚祖

2021 年 10 月于北京集虚书房

　　青瓷由原始陶器至原始青瓷演变而来。原始青瓷，也称原始瓷器，商代时就已出现，是瓷器的鼻祖，是中国陶瓷中最庞大的家族，历史悠久，品种繁多。

　　原始青瓷与白陶器及印纹硬陶器相比，有坚硬耐用、器表有釉不易污染及美观等优点。青瓷是以瓷石为制胎原料，器面施单色青色釉，胎体必须经过1200℃～1300℃的高温焙烧，具有较低吸水性的工艺产品。烧成青色调，主要是胎釉原料中存在一定数量的氧化铁，在还原焰气氛中焙烧所致。但也因含铁不纯和烧成的还原焰气氛不充足，青瓷色相和色调呈现黄色或黄褐色，这是古代科技生产工艺不成熟所致。

　　青瓷在中国商周时期（公元前1600—前256年）开始出现，经历了漫长的实践积累后，发展到东汉时期（25—220年）成为世界上第一个真正成熟的釉陶瓷器。它是人类从陶器生产迈向瓷器生产的突破性标志，是中国对世界人类文明的一项发明创造。青瓷以瓷质细腻硬朗、色调温雅青翠、装饰线条明快流畅、造型端庄浑朴及色泽纯洁剔透而著称于世。

　　汉代（公元前206—220年）是中国原始瓷生产工艺技术日趋成熟而诞生青瓷艺术的重要时期，是青瓷工艺取得重大突破的时期。

　　三国两晋南北朝（220—589年）开始，发展成熟的浙江越窑青瓷艺术一直领先于北方，在中国形成最早的独立窑系——越窑窑系。它传承陶器与青铜器的造型样式和艺术风格，创造出的造型分类有碗、碟、罐、坛、壶、洗、盆、钵、盒、盘、耳杯、香炉、唾壶、虎子、水盂等日用瓷具样式，形成模拟自然造型艺术、器物种类形式丰富且视觉美感讲究的日用青瓷艺术体系。

　　西晋时，越窑出现了扁壶、鸡壶、烛台、辟邪器物等新器物艺术形制。这些富有人文艺术内涵的创新样式，使青瓷造型与装饰趋向艺术性和功用性结合的审美特征进一步鲜明了起来。从汉代"丝绸之路"到南朝"海上之路"，佛教文化与汉文化融合，佛像、莲花或动物绘画图式被越窑作为艺术装饰元素融入其中，反映出越窑在国际交融背景下承载多元文化与经济发展

的历史使命。晚期时，还创造出青釉褐斑艺术瓷，开创点彩青瓷的艺术审美新风尚，为之后的多彩青瓷艺术创造开启了无限空间。

从北魏（386—534年）晚期到隋（581—618年）前的近百年里，北魏青瓷艺术表现不断成熟，坯体上施以铁为着色剂的青绿色釉装饰，在还原焰中烧制而成。这时期，青瓷胎体不仅厚度较大，而且笨重。但其因釉的流动性大，釉面呈现的玻璃性质感强，所以烧成后的釉层会自然产生细密的开片，青瓷色彩表现为青中带黄的艺术效果。碗、盘、杯、罐、壶、瓶、盒等日用艺术造型基本延续前朝，独立的陈设艺术瓷发现不多。莲瓣罐是北朝典型的青瓷艺术造型样式，有三系、四系、六系和方系、圆系、条系等不同形制。它们的艺术装饰与造型设计均从肩至腹堆塑成肥硕的莲瓣，有六瓣或八瓣不等，底有圈足，艺术纹样有飞天纹、宝相花纹、兽面纹和蟠龙纹。河北景县发掘出土的北齐封氏墓中的青瓷莲花尊等器物，造型精美，是这时期北方的青瓷艺术代表作品。

三国两晋南北朝后，南北方所烧青瓷开始各呈特色。南方青瓷一般胎质坚硬细腻，呈淡灰色，釉色晶莹纯净，常用"类冰""似玉"来形容。北方青瓷胎体厚重，玻璃质感强，流动性大，釉面有细密的开片，釉色青中泛黄。单色釉的单纯、清澈之美，是中国文化纯美境界的一种表达。

进入唐代，浙江上林湖及其周围的古银锭湖、杜湖、白洋湖地区形成规模巨大的青瓷窑场，创造了唐宋时期越窑（越窑系）烧制艺术的辉煌，堪称唐宋瓷都，是海上陶瓷之路起始点之一。唐代著名诗人陆龟蒙这样称颂越窑青瓷："九秋风露越窑开，夺得千峰翠色来。好向中宵盛沆瀣，共嵇中散斗遗杯。"[1]徐夤亦描述越窑的秘色瓷犹如"巧剜明月染春水，轻旋薄冰盛绿云"[2]。秘色瓷是越窑的贡品瓷，其胎釉中的氧化铁在还原焰气氛中不充足，色调便呈现黄色或黄褐色。这种不可控性造就了古代青瓷难得的艺术性和技

① 王启兴主编《校编全唐诗》下册，湖北人民出版社，2001，第3190—3191页。
② 王启兴主编《校编全唐诗》下册，湖北人民出版社，2001，第3777页。

术性结合的神秘色彩。北宋赵令畤《侯鲭录》载："今之秘色瓷器，世言钱氏有国，越州烧进为供奉之物，不得臣庶用之，故云秘色。"[1]1987年，陕西扶风法门寺地宫遗址发掘出13件造型精美的越窑青瓷，为秘色瓷的判断确立了标准，也揭示着秘色瓷与帝王的特殊关系。此时南方越窑青瓷成为人们不可或缺的精神与物质相结合的产品。同时，江西婺州窑、丰城窑和湖南湘阳窑等著名青瓷窑也发展较好，与长沙窑等一起创造了隋唐瓷器工艺的辉煌。

　　唐代长沙窑（铜官窑）前后经历了200多年，1956年发掘出土长沙窑万余件。这些青瓷艺术表现形式多样，艺术造型与装饰古朴典雅，其中动物玩具类的青瓷艺术样式最具鲜明个性，形象设计灵动。装饰题材有彩绘人物、动植物、自然景物等；装饰技法为单色釉、青釉色斑、模印贴花、釉下彩绘、釉下文字五大类艺术表现方法，图案新颖多变、色彩艳丽。单色釉瓷以青釉为主，另有酱釉、绿釉、铜红釉等；青釉色斑瓷有青釉酱褐色斑、青釉绿斑等；釉下彩绘瓷有青釉褐彩、青釉绿彩、青釉褐绿（红）彩等。

　　同时，长沙窑将中国书画、雕塑、诗词、歌赋、谚语等元素融入青瓷装饰艺术中，形成胡人、棕榈及阿拉伯文书写等题材内容的艺术装饰样式。特别是褐彩胎上题写诗文开创了诗文与青瓷有机结合的艺术样式，丰富了青瓷艺术语言。诗词歌赋釉下装饰的艺术表现，瓷器上全唐诗书法的表现样式，对研究唐代诗词文化极具重要的价值。长沙窑彩瓷的艺术风格独树一帜，打破了当时南青瓷和北白瓷单色釉装饰的审美样式。其创烧的彩釉瓷具有划时代意义，开创了世界陶瓷艺术史新纪元。

　　长沙窑开创了国外市场的新需求，创造了青瓷艺术的独特风格，远销亚洲、北非和欧洲的20多个国家和地区，被誉为中国第一个外销型瓷窑。长沙窑同越窑一起为唐代海上青瓷之路的文化传播立下汗马功劳，展示了中华民

[1]（宋）赵令畤：《侯鲭录》卷六，俞宗宪、傅成校点，收入《尘史 侯鲭录》，上海古籍出版社，2012，第103页。

族深厚的文化和创新艺术理念。

宋代（960—1279 年）是瓷器发展的一个顶峰时期，五大名窑"汝、官、哥、钧、定"中，除定窑外，其他均为青瓷。

汝官窑为北宋名窑中传世品最少的一个青瓷瓷窑，是以"古朴取胜""紫口铁足""大开片"为艺术特征的汝州新窑器，也是中国古代上层社会最喜欢的艺术风格。历年不久，金人南侵，汝贡窑和汝官窑相继停烧，流传至今不足百件。其中汝贡窑历时 50 年左右，作为御窑的汝官窑烧造只有10 ~ 20 年。

汝窑制作技术的最大特点是"裹足支烧"，仿烧柴窑"天青釉"获世人倾慕。曹昭在《格古要论》中对其审美判断说："汝窑器，出汝州，宋时烧者淡青色，有蟹爪纹者真，无纹者尤好，土脉滋润，薄亦甚难得。"[①]汝窑以釉色装饰取胜，而不以花纹取胜。南宋周辉《清波杂志》云："又汝窑，宫中禁烧，内有玛瑙末为油，唯供御拣退，方许出卖，近尤艰得。"[②]因其釉色青润幽雅，故而得到具有文人情怀的宋代皇帝的青睐。器物造型主要有梅瓶、鹅颈瓶、方壶、套盒、盏托、器盖、碗、盘、盆、钵、盒等十余种。一些器类还有多种艺术造型，器形的表面饰以纹饰，以莲纹艺术样式最常见，这在以釉色取胜的汝贡窑传世品中实属另类。

北宋在汴梁所造的汝官窑青瓷，釉色晶莹剔透，温润天青。自然开裂或呈冰片状的天然艺术纹样开创"紫口铁足"的艺术特色先河，为南宋官窑艺术风格的传承提供了基础。器形设计种类较多，有直径大过一尺的大型产品，艺术性强，技术难度大，用量也大，从而推动了青瓷艺术的进一步发展。历史上曾以"官窑"命名的青瓷是南宋宫廷自立烧制官窑青瓷的专有命名，后世再无此称呼。

① （明）曹昭、王佐：《格古要论》卷七《汝窑》，赵菁编，金城出版社，2012，第 260 页。
② （宋）周辉：《清波杂志》卷五《定器》，收入《宋元笔记小说大观 5》，上海古籍出版社，2001，第 5067 页。

　　明代记载的哥窑，明确出自南宋。其艺术装饰风格以天然开裂纹为美，极具个性艺术风格和品质特征。明代高濂在《遵生八笺》中说官哥窑："纹取冰裂，鳝血为上，梅花片墨纹次之，细碎纹，纹之下也。"①可见官哥窑所出产品在工艺、种类、品质和鉴赏等方面有所差异。从艺术效果、鉴赏与审美取向评判来看，可概括为以下三类。

　　第一类是冰裂和鳝血纹。器面釉层开裂成几何形纹，开片大小交叠，或呈不规则立体的多层冰裂状；釉面纹线呈白色，一般不见胎面，也有呈红色（如鳝血）或与黑色相间，为上品。冰裂纹烧制的整体工艺与艺术效果极难控制，见者如赏东风秋云而心旷神怡。

　　第二类是梅花片墨纹。器面釉层开有梅花瓣之形的纹片，开片大小疏密有致，纹线呈褐黑色。犹为天成之美，似暗香浮动之境，为中品。

　　第三类是细碎纹。器面为釉层多向自然断裂，开片大小如鱼子的几何形网状碎纹，为下品。

　　因传世哥窑珍品较少，故显珍贵。然而，古文献记载的"冰裂纹"在南宋后失传，直到2001年4月才被当代龙泉窑工艺大师叶小春成功研制再现，使千年珍品"冰裂纹"重放异彩。2004年11月，"青瓷冰裂纹及其产品的制作方法"获国家发明专利。

　　古代龙泉哥窑有两大艺术特点：一是"开片如网"，二是"紫口铁足"。这是龙泉哥窑传承类古官窑的独特艺术风格。

　　钧窑是北方地区重要青瓷窑之一，分为官窑和民窑两大类。它利用釉中的氧化铜创烧了紫红色釉，也因青中带红、灿如红霞的釉色艺术美而驰名。这是宋代瓷器发展史上的一个创造与突破，开启了青瓷色彩新美学，为以后瓷器红色高温釉的烧制和当代青瓷书画彩墨装饰样式的创新提供了借鉴。

　　龙泉窑在北宋之前受越窑、汝窑和官窑等影响，以弟窑为主，现有哥

①（明）高濂：《遵生八笺》燕闲清赏笺上《论官哥窑器》，王大淳、张汝杰、王维新整理. 巴蜀书社. 1988. 第460页。

窑、弟窑和哥弟窑结合三大类工艺。北宋前，工艺胎质较粗、胎体较厚，釉色淡青、釉层稍薄，后期形成自己的艺术风格。南宋时，龙泉窑艺术风格得到明显发展，弟窑以粉青和梅子青釉色为主，发展成熟，把青瓷釉色之美推到一个艺术顶峰。同时期，龙泉窑开始批量生产哥窑和弟窑，有白胎（灰白）和黑胎厚釉两大类，白胎多于黑胎，质量很好，其胎薄釉厚的工艺特征与南宋郊坛下官窑有许多相同之处。典型的"南宋龙泉窑盘口纸槌瓶"造型设计的艺术样式，文雅端庄、色调青润、风格鲜明，是宋代经典的艺术造型样式。该造型样式与北宋汝窑及南宋官窑相同，为龙泉窑仿品，深受世人喜爱。此时陕西耀州窑、江西湖田窑等青瓷与龙泉窑青瓷各具艺术特色，共筑我国青瓷艺术发展的高峰。

扬州港、明州港、广州港、泉州港等对外港口，在唐宋繁华的"运河之路"和"海上之路"中，对青瓷外销中心区域的形成发挥了重要作用，使青瓷文化在海外得以传播，并成为各国人民生活中不可缺少的日用品，争仿和拥有青瓷成为时尚。

元代（1271—1368年）是中国青瓷艺术的演变时期，其创新和发展体现在各个层面。如元龙泉窑比宋时规模更大，梅子青青瓷成为元代龙泉弟窑的上乘之作，哥窑青瓷"金丝铁线"的艺术样式成为旷世稀珍。目前，元代龙泉窑窑址除浙江瓯江两岸发现200多处外，丽水境内另有500余处。江西、福建、广东等省多处窑坊早期仿烧龙泉青瓷，形成一个具有独特艺术样式的庞大的龙泉窑窑系，在宋元民窑青瓷中名列前茅。这时景德镇官窑等仿烧龙泉窑质量较好，为明清青瓷继续发展或演变为其他釉色瓷器创烧提供参考。元代青瓷造型形体和体积普遍大于前朝，装饰纹样构图饱满，甚至布满整个器形外体，艺术风格和时代特征鲜明。

明清时期（1368—1911年），是中国瓷器生产最鼎盛的时期，如景德镇窑在数量、质量和艺术表现等方面形成庞大的窑系，而青瓷规模发展相对缓慢了下来。明早期在大型青瓷器物的烧制工艺方面有了突破，表现出相对高超的成型技艺和新水平的烧制技术，对艺术样式的创新有了重大突破。明

初青瓷精品的许多艺术纹饰设计精致、搭配合理、制作巧妙，层间纹饰不重复、密而不乱，显得更规矩工整，具有较高的艺术价值。

文献记载，明天顺八年（1464年）以前，朝廷多次派内官到处州府监烧龙泉窑，再次提升了龙泉窑的工艺质量和艺术水准。2007年1月20日，故宫考古专家在浙江龙泉市发掘出明代青瓷实物，如有五爪龙、双鱼等艺术纹样装饰和造型的青瓷精品，确认了明代龙泉窑曾经成为贡窑的辉煌历史。此次发掘的瓷片较之前的传统制瓷技艺，不仅具有饱和透明的特点，尽显青色之美，还出现印花、刻划花、剔花等艺术装饰风格。

此时，景德镇官窑依然仿制着龙泉窑工艺，烧制工艺和艺术表现水平较高。景德镇官窑仿烧龙泉釉料配方在清《南窑笔记》"龙泉窑"条有记载："今南昌仿龙泉，深得其法。用麻油釉入紫金釉，用乐平绿石少许，肥润翠艳，亚于古窑。"[1]另外，民国许之衡在《饮流斋说瓷》也提到，景德镇官窑仿烧龙泉窑，艺术风格与工艺方法基本相同。[2]这些仿制经历为景德镇官窑形成自身的青白（影青）瓷器艺术样式奠定了传统工艺技术传承与创新发展的基础。

清乾隆时期是我国青瓷业盛极而衰的转折点，到嘉庆以后，瓷艺急转直下。自道光时期的鸦片战争和1911年辛亥革命爆发，中国青瓷业进入低潮，直到中华人民共和国成立后，才迎来了又一个历史发展新高峰。

明中晚期至清初的200余年，是中国瓷器外销的黄金时期。福建、浙江、江西、广东等地的青瓷窑，通过明州港、泉州港、广州港等为"海上陶瓷之路"输出精致的外销青瓷产品。经汉至清代"丝绸之路""运河之路""海上之路"的开辟，引来东南亚、中东和西欧等地的大量商人来到中国经商和定制青瓷。青瓷艺术造型和装饰图案应客户需求，开始融入外来文化，艺术风格形成多元样式。17世纪和18世纪，中国青瓷外销数量达到新

1 （清）张九钺：《南窑笔记》《龙泉窑》，王蓓点校，广西师范大学出版社，2012，第19页。
2 许之衡：《〈饮流斋说瓷〉译注》说窑第二，叶品民译注，紫禁城出版社，2005，第27页。

高，促使全球瓷器艺术品发展壮大，为人类的文明发展带来了生机。

　　青瓷艺术在历代发展取得丰硕成果的同时，也主动向世界各地传播，开创了一条和谐文明的中西方交流的"海上之路"。自汉唐以来，青瓷依靠国内大运河、沿海重要发达城市港口等便利条件和造船技术，外输到亚洲、非洲和欧洲，与丝绸、茶叶等商品一起漂洋过海，开展贸易活动与文化交流往来。在传递中国文明的同时，青瓷一度成为当地不可替代的日用品和高级礼品，为世界文明发展作出巨大贡献。

　　青瓷艺术在工艺和人文等方面的演变和进展，离不开生产技术与艺术样式的创新创造。它承载着人类智慧和文明成果，是中外文化与艺术交流史上的一座丰碑。研究青瓷艺术这一珍贵的人类文化遗产，不仅为美术史添上了亮丽的一笔，更为世界文明发展、艺术审美创造提供了中国文本，具有重要的现实价值与历史意义。

目 录

第一章

汉前时期原始青瓷艺术的初起

第二章

三国两晋南北朝时期青瓷艺术的发展

第三章

隋唐五代时期青瓷艺术的成熟

第四章

宋元时期青瓷艺术的高峰

第五章

明清时期青瓷艺术的嬗变与衰退

第六章

青瓷艺术传播的世界之路

第一章

汉前时期原始青瓷艺术的初起

第一节
产生及历史背景

原始青瓷是中国青瓷出现的最初级阶段，是人类最早创造、生产、使用和传播的手工瓷器。青瓷由原始陶器至原始青瓷的长期生产发展演变而成，它的产生、创造与发展，有着从低级到高级的形成过程。

根据考古界发掘出的历史材料，大约在商代，我国先民在烧制白陶器和印纹硬陶器的创造性实践中，不断改进原料选择与处理、制作工艺程序、器表装饰施釉和提高烧成温度等工艺，把因烧制后釉色呈现青绿而带褐黄、玻化程度不高的初级瓷器称为原始瓷器或原始青瓷。原始青瓷的最初级阶段是东汉成熟青瓷前期的过渡阶段，出现的半瓷品称为"釉陶""硬器""原始瓷器""原始瓷""原始青瓷"等。本书为概念表述统一和规范理解，均称此类为"原始青瓷"。到东汉，原始青瓷获得完善后才发展成真正的成熟"青瓷瓷器"，简称"青瓷"。

从陶到瓷，经历了从无釉到有釉，从泥色到青色。这一根本性的变化发展大大激发了人们在生产创造、艺术品位及经济价值等方面的追求，进一步促进了陶瓷工艺的进步与发展。这也使青瓷瓷器不断凸显艺术化装饰和美感质量，即工艺技法、艺术创作和艺术风格的达成成为可能。

青瓷艺术指青瓷工艺品所持有的艺术风格统称，包括青瓷在制造过程中所使用的烧制工艺及烧成后呈现的器面釉色、器形样式、装饰方法、题材纹样和文化内涵等。

原始青瓷艺术样式与风格的产生，可追溯至夏代。

夏代以前，中国社会还处在蒙昧时代。《礼记·礼运》记："昔者先王

未有宫室……未有火化，食草木之实，鸟兽之肉，饮其血，茹其毛。未有麻丝，衣其羽皮。"[1]夏是中国历史上建立的第一个奴隶制国家。奴隶制国家的建立意味着中国社会进入了相对有序的历史时期，人类出现了有规则、有制度和有统治的社会文明。大约距今 4000 年，居住在黄河中下游中原地区的夏族部落，已由原始氏族社会进入阶级社会，以豫西和晋南一带为中心建立了以夏部族为首的初级奴隶制国家，历史进入夏商周时代。夏代在公元前22 世纪到公元前 17 世纪，历时约 500 年，创造了发达的青铜文明，青铜文化艺术的出现标志着中国历史由野蛮时期进入了文明阶段。夏商周时代经历了约 2000 年时间。其间，青铜器的艺术样式与色彩装饰等，对诞生于商代的原始青瓷艺术风格产生了直接的影响。

商代是在夏代的基础上发展而来的，它不仅完善了奴隶制的国家机构和制度体系，同时也促进社会经济和文化发展了一大步。商代的农业生产已经达到较高的水平，成为社会经济发展的重要生产部门。桑蚕生产在商代也有了发展，在工艺艺术表现中可见一斑：不仅"蚕""桑""丝""帛"等字常见于卜辞中，而且在青铜器艺术纹饰中，有头圆而眼突出、身屈曲做蠕动状的蚕纹，玉饰中也有雕琢得形态逼真的玉蚕。这些都反映了当时桑蚕业的兴旺发达，也为后来青瓷艺术性纹样表现提供了来源。商代酿酒业发达，铸造精美的青铜器和烧制白陶为酒器成为一项前景美好的行业。酒器在商代已有 20 多种类型，体现出商人好饮的风气。

青铜器铸造业兴起，是夏商周时代文明的象征。因代替了资源稀少、难以冶炼的金银和玉石等材料，青铜被称为"金"，地位相当尊贵，只有国王和贵族才可使用。青铜器是权力的象征，主要用于宗庙和宫廷，如在祭祀礼仪时使用，也作为贵族的饮食器具和兵器。青铜器面饰上常有神秘慑人的艺术化兽面纹（如饕餮纹），象征神权的威严与神秘性；有时也可见到人面图案和各种动物的艺术形象，既是对动物的崇拜，更是神权与王权的精神体现。从青铜炊食器的发展来看，已有了煮食具和食具的分类，逐渐脱离陶器形制的影子。其艺术造型、品种样式和艺术饰纹变化多端，对稍后出现的原

① （汉）郑玄注、（唐）孔颖达正义：《十三经注疏　礼记正义》中册卷第十三，吕友仁整理，上海古籍出版社，2008，第 888 页。

始青瓷的艺术样式与色彩取向的定位起到直接作用。

　　周朝（前 1066—前 256 年）是继殷商灭亡之后，中国历史上一个重要的时期。它前后历时 800 多年，直到公元前 206 年被秦国灭掉。它是中国历史上统治时间最长的一个朝代，也是华夏民族古典文明的全盛时期。这一时期产生的儒家和道家哲学思想，影响了后世 2000 余年的中国历史。以公元前 770 年为界，周朝分为西周和东周。西周之后，"宗法制度"减弱，诸侯争霸，战争频繁，中国历史先后进入"春秋五霸"和"战国七雄"的时代。诸侯争霸打破了奴隶制建立的社会秩序。战争加快了各民族统一与融合的进程，进一步加快了社会转变。各地的"变法"促成了新封建国家的建立。

　　吴越争霸在西周晚期至春秋早期就已开始。《国语·勾践灭吴》中子胥谏曰："不可。夫吴之与越也，仇雠敌战之国也。三江环之，民无所移，有吴则无越，有越则无吴，将不可改于是矣。"[①]吴国在春秋中晚期一度强盛，吴文化的南下直接导致越文化的衰退，使得越文化中心不得不退居到太湖以南地区。原始瓷工匠随之南下，浙江萧山、绍兴一带的原始青瓷窑区随之扩大和发展起来。南移之前，浙江窑场都烧印纹陶，基本不见纯烧原始瓷，而原始瓷与印纹陶合烧的窑址基本在浙江北部被发现，原始青瓷比例偏少。

　　自公元前 510 年吴伐越，至公元前 473 年越灭吴，越王勾践"卧薪尝胆"38 年，反败为胜，成为春秋时期的霸主之一。当越国的政治得到稳定与统一，经济获得发展，文化艺术掀起了一个新的高潮。典型的艺术门类——原始青瓷越窑技术与艺术样式的创新发展，很快就赶超了先秦时期原始青瓷的水平。这时期的原始青瓷艺术表现基本为通体施釉，胎釉结合的艺术效果显现较好，产品的种类、样式、质量和艺术表现不仅多样而且复杂，个性特征明显。到战国中期，原始青瓷种类逐渐减少，器物形制相对变小，艺术装饰也显粗犷。原始青瓷的发展与其他艺术一样，与社会经济发展紧密不可分割。睹物观史，原始青瓷不仅是珍贵的物质遗存，更是人类文化艺术化的结果，它是中国历史文明进程的忠实记录。

　　秦灭六国，建立了统一的中央集权王朝后，加快了文化、经济建设的

① （战国）左丘明：《国语》卷二十《勾践灭吴》，（三国吴）韦昭注，胡文波校点，上海古籍出版社，2015，第 425 页。

步伐，在采矿、冶炼、铸造、手工艺等行业中创造发展了利用金属资源的新工艺、新技术，如嵌错、鎏金和失蜡法铸造工艺等，使中国的青铜艺术与制造进入一个辉煌时期。战国中叶以后，铁制工具普及，社会生产力已获得较大发展。国家统一后的各项政策促进产业分工进一步细化，促进了各行各业的商品生产和流通兴盛。特别是度量衡和文字的规范统一，这种彻底的"变法"使大秦的生产力在周朝的基础上有所提升，为一个更强大的大汉王朝的建立奠定了基础。

到汉代（公元前206—220年），中国进入历史上有特殊意义的时期，出现了中国历史上第一个封建社会的太平盛世，在政治、经济、文化、外交等方面都有了长足的进步。作为手工业生产领域重要组成部分的陶器，也取得了历史性的进步。公元前206年，西汉建立，汉初的休养生息发展了国力，促进了社会文化的发展。秦汉时期，南方各地在土地开垦和水利建设等农业方面也作出积极的努力。汉代桓宽说："荆、扬南有桂林之饶，内有江、湖之利……伐木而树谷，燔莱而播粟，火耕而水耨，地广而饶财。"[1]汉武帝时，闽越之地较乱，汉武帝平定了内乱。

到东汉顺帝永和年间，会稽太守马臻发动民众，在原春秋越国富中大塘和吴塘等地的建业基础上，以会稽郡城为中心，东至曹娥江，西抵钱塘江，筑堤坝、拒狂澜，并疏浚水道和湖泊，建造堰闸，以拦洪蓄水，开启了我国东南地区最早的鉴湖水利工程。北宋《会稽记》记："汉顺帝永和五年，会稽太守马臻创立镜湖，在会稽、山阴两县界，案塘蓄水高丈余，田又高海丈余，若水少则泄湖灌田，如水多则开湖泄田中水入海，所以无凶年。堤塘周回五百一十里，溉田九千余顷。"[2]

南方社会的稳定发展，农业经济的繁荣，为陶瓷等手工业的发展奠定了坚实基础。人们长期烧制陶器的实践经验不断积累，逐步增强了认知水平与创造能力，工艺技术与审美意识在互动中不断进步和唤醒。泥土原料、陶窑建筑、烧成温度、釉的发明等生产工艺不断改进，审美造型和生活使用开始

① （汉）桓宽：《盐铁论校注（增订本）》卷一《通有第三》，王利器校注，天津古籍出版社，1983，第38页。
② （宋）李昉等：《太平御览》第一册卷六十六《湖》，上海古籍出版社，2008，影印本，第671页上栏。

紧密结合，手工制瓷艺术发展进入有目的、有意识的工艺改进时期，推动原始制瓷的艺术性形成进入萌芽状态。

第二节
脱陶入瓷

如果说汉代以前制陶业取得了辉煌业绩并完成历史使命，那么从汉代开始的近千年岁月中，制瓷手工业成了人们施展才艺的巨大舞台。而这个舞台的中心，就是长江以南的越地。汉代陶器制造业的成就，主要体现在恢复了战国时期曾经中断的原始瓷和西汉烧成的低温铅釉陶。经历了从低级到高级逐步发展的过程，在越地先民们的努力实践下，人们终于在东汉时期烧成了真正意义上的成熟瓷器——青瓷。从原始陶器到原始青瓷再到成熟青瓷，由原始走向成熟，这是中国历史乃至世界历史的一项伟大发明，是华夏传统文化艺术的一次高光。

20 世纪后半叶，考古发现了中国最早的陶器，由江西万年县仙人洞遗址出土，距今约 12500 年，为夹粗砂红陶。其特征是烧制温度低、陶器胎泥厚薄不均、颜色不纯、内壁厚薄不均，反映出当时制陶工艺的原始状态。在相关制陶史籍中，《太平御览》载："神农之时，天雨粟，神农耕而种之，作陶冶斤斧为耒耜鉏耨。"[1] 书中的神农即神农氏炎帝，是古神话中的太阳神。传说神农氏炎帝三岁时知稼穑农事，成年后，身高达八尺七寸，人身牛首、龙颜大唇。神农氏为姜水流域姜氏部落首领，他发明了农具，可以以木制耒，教会百姓农耕饲养、制陶、纺织、用火，深得百姓爱戴和推崇。曾在山东曲阜建都，以火得王为炎帝，世号"神农"，被后人尊为"农业之神"。《庄子·盗跖》说："神农之世，卧则居居，起则于于，民知其母，不知其父，与麋鹿共处，耕而食，织而衣，无有相害之心。"[2] 这也从侧面说明了

① (宋) 李昉等：《太平御览》第一册卷七十八《炎帝神农氏》，上海古籍出版社，2008，影印本，第 750 页上栏。
② (清) 郭庆藩：《庄子集释》下册卷九下《盗跖第二十九》，王孝鱼点校，中华书局，2016，第 997 页。

这一时期社会安定，制陶成为先民生活的一部分。

瓷是由陶演进而来的。陶器在原料筛选、手工成型、艺术装饰、修坯、烧成等工艺生产各环节，为原始青瓷器的创新实践提供了最直接的样板，引发了人类在造物史上难见的质的飞跃。

陶器向瓷器演变之时有"釉陶"或"硬器"之称，虽然古代匠人已经认识到这种"釉陶"与一般陶器材料有所不同，可是依然不视其为另一种产品性质。因材料与釉料及窑炉的质量达不到高温的需求，加上只有低温烧制积累，此时没有完全体现出瓷器的优势，所以也没必要另取一名来加以区分。其实，釉的出现及被应用于陶器上是早于瓷器的，即"釉陶"。随后，人们在不断烧制实践的基础上，发现施釉后的瓷土质器物经高温烧制后土与釉的结合立即表现出明显的优势。古代陶工开始有意识地发扬这一优越性，不断探索材料与工艺的关系，改进研制相应的生产技术，终于迈出由陶到瓷的关键一步。

"新石器时代和殷周时代对瓷土和高岭土的发现和利用，以及釉和高温窑的创造成功，对于我国首先在世界上发明瓷器奠定了必要的基础。"[①]"从陶器发展到瓷器，有一个过渡的阶段，那就是半瓷质陶器的出现。这种半瓷质的陶器，可以算作最早的瓷器。"[②]李家治记："在三千多年前的商、周时代即创造了原始瓷器。"[③]考古界对于原始瓷器即青瓷的初级阶段原始青瓷出现的时间界定基本上没有异议。

当前人们认识的陶瓷，是泛指陶器和瓷器两种不同工艺性质的器物；从陶器向瓷器过渡时期，是陶器和瓷器两种器物过渡发展的阶段性的混杂的合称。原始青瓷大约在商朝时期与灰陶、白陶、釉陶等同时出现。田自秉先生说："釉陶已在这时期出现，釉色青绿而带褐黄，胎亦较硬，呈灰白色。学术界把这种釉陶又称为原始瓷器，被称为是瓷器的萌芽。……近来在上虞发现了商代青瓷窑址，更有力地证明商代已有原始瓷器了。"[④]在郑州铭功路

① 齐彪：《陶艺的起源与流变研究》，山东美术出版社，2008，第39页。

② 童书业：《童书业说瓷》，上海古籍出版社，1998，第10—11页。

③ 李家治：《我国古代陶器和瓷器工艺发展过程的研究》，《考古》1978年第3期，第179页。

④ 田自秉：《中国工艺美术史》，商务印书馆，2014，第44页。

的商墓中曾出土青釉陶瓷尊一件，釉质青黄而细润，是极为重要的青瓷佐证珍品。

初期的原始青瓷器物造型有尊、罐、豆等艺术样式，表面艺术装饰方法以刻划和印模为主，装饰纹样主要有方格纹、圆圈纹、直线纹等简单样式。如果说陶器的原料是陶土，器面无釉或施低温釉，烧成温度在1000℃以下，那么1200℃以上烧制而成的高温玻璃釉就属于昂贵的青瓷器。如瓷瓶、瓷碗等产品，由于施釉得以呈现缤纷之色而夺人眼球。瓷不仅在造型和装饰艺术上比陶相仿有余，而且由于釉的使用，它具有不渗水性、无饮食安全问题等优点，加上亮丽色彩的艺术美感，进一步体现出艺术化和品质化，更为大众喜爱。从陶到瓷的过渡，先经历原始青瓷瓷器阶段是水到渠成之事。

现有资料表明，原始青瓷自诞生的初级阶段——商代，到西周时期，其在墓葬和遗址里出现的数量都大大增加。商周时期出现原始青瓷的地点为：北方有河南洛阳庞家沟、浚县、巩县（今巩义市）、信阳孙寨等地，河北藁城台西村，陕西西安张家坡、潢川李老店、普渡村，山东济南大辛庄、益都等；南方有安徽屯溪，江苏丹徒烟墩山、南京锁金村、西善桥等地。福建省的新石器时代遗址，一般相当于中原地区的晚商和周代，有的更晚。在这些遗址中原始青瓷和印纹硬陶共存，发现的区域分布很广。如福建省文物管理委员会在福建南部几个县调查了100多处这类文化遗址，其中原始青瓷和印纹硬陶共存的遗址，占已发现遗址总数的22.6%。

1954年，在福建光泽县油家垅遗址田野考察中发现，东周的青铜刮刀和锯放在釉陶盘内，和硬纹陶罐堆叠在一起。1958年发掘的福建福清东张遗址，上层多为硬陶器，印纹装饰，也有釉陶豆和青铜器残片，属青铜器时代文物。1963年，在福建闽侯县石山遗址中发掘出西周原始青瓷盂、豆和黄山仑文化的印纹硬陶杯等共存在遗址的上层，它的下层是青铜文化范畴的新石器文化层。1979—1980年在闽侯溪头遗址中，发掘出有少量原始瓷器和印纹硬陶器共存，该层也叠压在形成年代为商周的新石器时代文化层之上。印纹硬陶器与原始青瓷器共存，在福建杨山类型遗存和浮山类型遗存中都有发现。

这些瓷器坯胎材料是瓷石，从南方地区采得，烧成温度达1200℃左右。从瓷石的使用和烧成温度看，原始青瓷与陶器的生产工艺已经有了根本不同，已达到当代青瓷艺术的工艺标准。原始青瓷的"原始"之处，是胎体密

度不够，胎与釉结合程度较差，吸水率和气孔率大而明显，各件器物间烧成温度差异较大。相关考古与实物鉴定表明，古代陶工的工艺制作、上釉烧成等技术尚处于初级阶段。

关于原始青瓷的定义，一些专家作出如下表述。罗宏杰和李家治先生在《试论原始瓷器的定义》中说："原始瓷器可以定义为商周时期所出现的，以瓷石为制胎原料所制作的具有较低吸水率的带釉陶瓷产品。"[①]其他专家也对原始青瓷的定义做了类似的表述。原始青瓷脱离"陶"的范畴而入"瓷"的范畴，在"青瓷"前加"原始"二字，主要标准是它的烧成温度、吸水率等方面与东汉以后的瓷器有质的差别。原始青瓷与陶器的工艺区别如下：

1. 原始青瓷与陶器的坯料相比，青瓷的瓷石氧化硅（SiO_2）和氧化铝（Al_2O_3）含量比陶器的高，而氧化铁（Fe_2O_3）含量偏低，使瓷坯烧制温度达到1100℃～1200℃或以上的高温。如陕西扶风的西周原始青瓷片和山西侯马的东周原始青瓷，烧成温度分别达1280℃和1230℃±20℃，烧成后其坯体机械强度大幅增加。原始青瓷在煅烧过程中的变形率比陶器明显降低，不渗水，品质已接近于近代瓷器。原始青瓷的坯胎白度提高，多呈灰白色或淡黄色。

2. 新石器时代和商代陶器胎质松软。经测试，烧成温度大多在1000℃以下，不及原始青瓷烧成的温度；烧后胎体脆松，吸水性强，遇水易变形或解体；使用后碰上黏性或侵入性强的物质，不易清洗，因而不卫生和不利于多次使用。因此，陶器艺术表现技法、造型和装饰相对简单，不及青瓷复杂精细，呈现出古朴而夸张、简约而厚重的艺术风格。

3. 原始青瓷表面施有光泽透明的青釉。釉中氧化钙（CaO）含量达15%以上，为灰釉。氧化钙起到助熔剂的作用，在烧制熔融中能降低釉的温度并使釉产生玻化效果。这样不仅使原始瓷器表面光滑易清洁，而且增添了色彩，艺术表达彰显个性魅力。由于原始青瓷釉料含氧化铁，烧成后原始青瓷釉色一般呈青、青黄和褐色等色相。

到东汉以后，制瓷工艺质量开始真正提高，工艺上实现了不易渗水、不易变形和不易损坏等使用功能方面的突破，改变了未摆脱陶器性质的原始

① 罗宏杰、李家治：《试论原始瓷器的定义》，《考古》1998年第7期，第71页。

青瓷工艺。在浙江绍兴上虞县（今上虞区）上浦小仙坛，考古发现东汉晚期的青瓷窑址和青瓷实物。利用科技检测分析及从显微照片来看，可见青瓷残片釉下已无残留石英，质地较细腻，釉面有光泽，胎釉结合紧密、牢固。这种釉无论在外观还是显微结构上均得到检测考证，已摆脱了原始青瓷的原始性，符合真正的瓷器标准。

从陶到原始青瓷再走向成熟青瓷，其原料优选和高温窑炉等改造发明，是人类不断追求物质与精神文明发展的结果，为青瓷艺术不断提高做好了充分准备。唐代瓷器开始漂洋过海，各国争相仿制和订购，让世界认识了中国。由于青瓷的使用和艺术价值都远远超过陶和原始青瓷，人们看到了它在人类饮食卫生、健康生活、文明发展、文化传播和经济建设等方面作出的巨大贡献。

青瓷艺术是点燃瓷器文明的第一把窑火，成熟青瓷艺术开启了精彩纷呈的文化艺术历史篇章。从皇室府邸中的奢华礼器、雅士居所里的清雅文房到平民草房内的生活用具，均能嗅到青瓷艺术散发的中国几千年文明养心的气息。时至今日，青瓷成为各大博物馆不可或缺的重要收藏门类，也因其高贵青釉和典雅装饰的艺术魅力获得世人宠爱。

原始青瓷的发明创造和成功烧制是我国陶瓷史上重大的事件，也是中国瓷器诞生的标志。青瓷艺术从此有了根，青瓷艺术史开启了新的篇章。

第三节
发展脉络

至东汉以后，初级原始青瓷在制瓷工艺、釉料和釉胎结合度等方面已做到不渗水、不易变形和损坏，技术上有了很大突破，由此使原始青瓷进入成熟青瓷阶段。成熟青瓷是中国陶瓷烧制工艺重要转型阶段的珍品，它是在表面施青釉烧成后呈现青色调的瓷器。呈现青色，主要是因为所施釉中含有一定量的氧化铁，通过在窑炉内经高温还原焰气氛焙烧而成。如含铁不纯，还原焰气氛不充足，青瓷烧成色调则会出现黄色或黄褐色，这些现象跟它的烧制工艺有直接关系。中国烧窑技术进入发展阶段是在商周时期，馒头窑的出

现直接改善了窑炉的烧成气氛，使陶器质量得到提高，艺术表现更为丰富。此时，窑炉的窑室底部增长至 1.8m。原始青瓷的生产技术比陶器的要求高，成品率却很低，艺术表现具有一定的神秘性和神圣性的教化功能，是权力与地位的象征。

在漫长的历史发展中，原始青瓷一开始就具有珍贵和昂贵的性质，基本被上层垄断享有。商周时期的黄河和长江中下游广大地区，如浙江、江苏、河南、江西和皖南的出土文物以原始青瓷为多。商末至周代原始青瓷和几何纹印陶的窑址，在浙江省绍兴、吴兴、德清、萧山、诸暨等县市也有发现。这些窑址范围大，堆积层厚，产量大。值得关注的是，多处龙窑遗址在浙江的原始青瓷遗址中被发掘。

迄今发现中国较早制造陶的地区之一是距今 9000 ～ 11000 年的浙江浦江上山遗址。2005 年 9 月至 2006 年初，上山遗址在浙江省文物考古研究所和浦江县博物馆的第三次发掘中，被确定了作为遗址主体早期遗存的文化面貌。早期遗存的陶器中，大敞口盆是最重要的器物艺术形态。此外，还有双耳罐、大平底盘、镂空圈足盘等造型。在众多的陶片中，陶釜的底部均发现了圈径很小的圈足痕迹，这种造型在东南沿海地区新石器时代遗址中不多见。陶质大多为外红内黑的夹炭陶，胎质中普遍有羼和草本植物碎料，胎体内部可见到分层挤压的层理现象。装饰艺术手法以红衣为主，并有少量的镂空、堆贴和绳纹装饰技法，口唇部位用均匀分布的短线刻纹表现。晚期遗存以夹砂陶为主，陶色灰褐，偶见黑陶片，造型样式有罐、盘、釜、钵、盆及圈足器，足为柱状且短小。在萧山跨湖桥和楼家桥等遗址的标本中，看到釜类器的口沿片外薄内厚和

图 1　西周原始青瓷卣，高 23.5 cm，浙江省博物馆藏

沿面微凹的工艺造型特征，发现其中少量有绳纹。

2001年5月至7月，跨湖桥遗址在浙江省文物考古研究所和萧山区博物馆的第二次发掘中，出土了一大批陶、骨、木、石等器物。从复原的150余件陶器来看，陶器艺术造型及其组合样式迥异于早期文化遗存余姚罗家角和河姆渡等，是一个新的考古学文化类型。因此，萧山跨湖桥遗址发现被评为"2001年中国十大考古新发现"。跨湖桥遗址发掘的黑光陶器上出现了弦纹的艺术装饰纹样，采用最古老的陶轮修整技术加工而成。这也证实了中国的陶轮技术先于西亚两河流域2000多年。跨湖桥遗址的陶器器形样式有跨接肩颈双耳罐、大宽沿直腹豆、直腹圆底钵等；陶器上有彩绘、刻划、镂空等不同艺术纹饰、装饰风格与表现方法。

距今约7000年的浙江余姚河姆渡文化遗址也出土了大量的陶器。河姆渡文化因1973年在浙江余姚河姆渡村发现而得名。河姆渡陶器制器工艺以夹炭黑陶材料器物工艺见长，即在陶土中羼入植物茎叶和稻壳，并有少量砂质灰陶与泥质灰陶，皆为手工制作，烧成温度较低，但有的烧成温度已达到1000℃左右。装饰技法有刻划、捏塑和堆贴等，艺术纹饰有绳纹、几何纹和动植物纹，有些艺术纹饰布局繁密，代表性的艺术纹饰有猪、鸟、花草等。艺术表现题材有单独艺术纹样表现，也有将动物纹与植物纹共刻于一件器物上的组合表现，有少量泥质夹炭黑陶为磨光单色表面，也有用褐彩绘制出植物图形的彩色表面。陶器艺术造型品种中，炊器有砂质陶釜、三足鼎和镂孔陶甑；饮食器有大口深腹杯，带耳或带握手的平底钵与大敞口、斜壁盘等；盛储器有陶罐等。

距今约5000年的良渚文化分布在浙江北部等地，因出土的玉器品质高而受世人关注。良渚文化的陶器制作工艺水平，均高于同时代或稍晚的诸多考古文化。良渚文化的陶器以快轮制造的黑陶著称，陶器样式有鼎、豆、盘、壶、杯、鬶和滤器等。一些陶器上有刻划很细的艺术花纹，主题艺术纹饰有龙蛇纹、鸟纹和云雷纹等；部分陶器上还有在烧成后再刻划上去的艺术图形或图形符号，有单个的，也有多个排列在一起的。这些艺术"符号"不仅是探索中国文字起源的重要线索，也是中国青瓷艺术造型与装饰样式的重要根源。

在这些考古文化中，我们发现陶瓷工艺技术的创新为商代原始青瓷的烧

成水平和艺术样式发展创造了条件。在郑州商代遗址约 50 平方千米面积中，已有炼铜场、制骨场、酿造场等手工业作坊遗迹，出土的遗物有刀、鱼钩、钻、镞、骨器、玉器、陶器、象牙梳、编织器、蚌器、陶埙、原始青瓷等。其中的青铜礼器工艺制品是商代早期就出现的典型青铜文化之一，达到了在 1000℃～1200℃高温下能冶炼青铜的技术条件。这个技术条件需要鼓风设备，它使含赤铜量 90% 以上的铜在冶炼时达到更高温度。鼓风设备的发明提高了生产技术水平，特别是使原始青瓷的创造烧制成为可能。在炼铜场和冶炼场所的遗迹分析调查中，我们了解到，商代从业者已熟练掌握和使用金属与矿石材料。所以，商代出现对石灰质青釉材料的使用不是偶然的。

在商代，一些手工业已形成自身生产体系和独立经营部门。如制陶行业的生产工艺分工较细，专业化程度较强。在郑州铭功路西侧制陶遗址发现的大量簋、盆、甑等陶坯及烧坏了的其他陶器，都是泥质而无夹砂；在河北省邢台发掘的陶窑中发现有晚商时期的鬲坯和烧坏了的陶鬲，但以陶扁为主。这些发掘说明，当时烧制泥质和夹砂的陶器已经出现了工艺生产专业的分工。在这些制陶遗址中，没有发现烧毁的原始瓷器碎片。因此，推测这时期原始青瓷工艺烧制可能已有了烧制的特定地区和经营场所。

原始青瓷在南北方发现数量均较多，基本艺术形制大体相同。它的烧制生产和造型艺术样式的种类已较固定，形成了罐、豆、碗、尊、盂、盘、瓮、簋、罍、盉等产品。可见，此时原始青瓷生产带有商品的性质，有一定的商业需求才会有大批量的同类产品出现，也反映出商周原始青瓷手工业有可能已初步成为一个生产部门。这个商业性质和规范行为的出现，使原始青瓷艺术也开始出现了系统化和独立性的标准。

西周以后，窑炉烧制的燃料燃烧和燃烧热力更加充分有效，能通过经验调节空气流量和火焰的流速来控制火焰。这个创举就是在窑炉的顶部开设一个烟囱，使烧成温度达到 1200℃。所以说，从无窗窑炉到有窗窑炉的创造，是原始瓷器诞生的另一重要原因，也为随后的瓷器迅猛发展和艺术表现提高创造了必要条件。部分陶器坯胎原料开始选用高岭土，并通过淘洗提炼和加工提高三氧化二铝含量，以此降低了三氧化二铁含量。由此，在有窗窑炉提高烧成温度下，胎质进一步坚致而达到不渗水的效果；胎色明度由深变浅，洁白饱和度也提高了。再于器表施一层草木灰和瓷石组合的高温釉材料，在

1300℃左右的高温烧制下，胎与釉能紧密融合在一起，具备了瓷器独立雏形的条件和性质，为丰富器面艺术装饰样式打下创新基础。

但当时的制作工艺水平和生产综合条件还较低，坯胎材料铁分量控制不精准，在低温中烧制时颜色变得较深、透明性不高，靠人工估算进行的生产性质较多，导致工艺不够规范稳定。由于含铁量和烧成气氛不能自主控制，釉色在烧成后色彩明度、纯度和色相常常与要求的不一致，艺术性和审美性表现相对差些。这就造成当时的原始青瓷功用和艺术表现结合的创造方法还具有一定的原始性，其随机性很大。

从历史发展过程来看，基于新石器时代晚期以来印纹硬陶、釉陶和白陶的技术进步，以及传统手工艺术的发展，原始青瓷才得以出现。因而，原始青瓷一开始出现就具备了工艺特性和装饰特征，从发生学的角度追溯，原始青瓷的"科学之工"与"艺术之美"，是器物创造制作和艺术表达的过程与手段。从哲学的角度说，原始青瓷的制作包含了技术与艺术两个方面，包含着科学美、生活美和视觉美诸要素，它涉及艺术本质论。站在科学、美学、哲学、社会学等高度来理解关于真善美统一的观点，是在追求自然精神与科学实践的过程中产生一种结果，是天人合一的境界。原始青瓷作为人类最早发明的文化遗存，有着直接而朴素的艺术思想体现。

原始青瓷的生产设计，主要是为实用，因而主要考虑它的功能性。然而，它却承载人类的文化因素和艺术思想。鉴于原始青瓷瓷器艺术表现为一种由人创造的产品，这注定它最初就不只是纯粹的日用物具，必定伴随着各种精神需要。因此，青瓷工艺产品是人类功用需求和艺术需求结合的产物，或多或少地渗入人世情感的内容。但是，生产者必须通过艺术创造性的基础想象把自己的追求目标确定在客观物质材料上，物态化物质形态，使之更实用、更美观，因而才能便利生活并获得精神的寄托与愉悦。

随着人类的文化水平和艺术眼光不断提高，不具审美或不够审美的工具和器物会被淘汰。人类除了具有生存拼搏的本能，在对自然、生活、社会的不断实践认知和自身文化不断提高的过程中，还并存着审美风格不断创新的天赋，这就是促进青瓷艺术不断发展和产生影响的内在动力。如青瓷工艺制作的拉坯、泥筑、轮制、施釉、烧制等环节，多与方格纹、弦纹、S纹、席纹等艺术样式和装饰纹样这些创意相连。这些工与艺的结合，在创意产生、

更新过程中能得到不断发展完善。刚刚进入初级时期的原始瓷制作，在高岭土、釉石料、窑炉等材料提炼和工艺技术把控等方面，存在较多漏洞与问题，难以事前、事中进行定时定量（如窑变）的精确掌控。但将釉料涂在原始瓷器外表烧制，得到或青或绿或黄的色彩的探索研制，多少获得了一些工艺创造和技术改良的经验，无不反映人类在制陶到制瓷过程中美的艺术追求一直是其最高的要求。它从一开始就伴随陶器刻划装饰的艺术纹样，是青釉烧制后显现于器物之上的文化美。这种应物设计与造型装饰的文化传承和艺术创作的美的生产，逐渐形成青瓷艺术样式和风格建立的重要环节，反映了人们对自然模仿的艺术天赋与创造力，最终促进了原始青瓷发展在其生产早期形成两次艺术高峰，并走向了成熟青瓷。

西周晚期至春秋早期，是原始青瓷发展的第一次高峰，春秋晚期至战国早期则是第二次高峰。这两个时期的原始青瓷艺术表现在对青铜器功能、造型和艺术样式的生产模仿上。相比于第一次高峰，第二次绝大多数原始青瓷艺术样式可找到青铜器的原样。越国进入强盛时期后，积极进行政治和经济建设，接受部分中原礼制，对中原青铜器的器形、纹饰等进行模仿。模仿品种涉及青铜器的礼器、乐器、兵器、农具、工具等几乎所有门类，也有固定的组合器物，由此迎来了原始青瓷发展的第二次高峰。

在越国高级贵族墓葬中，未发现青铜礼乐器等随葬品，原始青瓷成为替代品，这种葬制与中原地区的高等级墓葬明显不同。可见，越国原始青瓷器，从日用青瓷到仿青铜礼乐器，已广泛模仿青铜，甚至完全替代了青铜的应用，渗透到了家居饮用、精神信仰、文化装饰等各个领域。原始青瓷礼器为越地所特有，源自越地的传统器物造型和纹饰在原始青瓷礼乐器中逐渐形成了相对固定的礼仪符号体系。丧葬礼仪的一些风俗，也促使青瓷艺术的发展走向历史高峰。原始青瓷发展高峰的出现，正是由于它在礼制等方面具有使用功能价值，因而得到当时的贵族及上层的认可与接受。

原始青瓷礼器作为青铜礼器的替代品，不仅体现了越国创意生产、艺术设计与造型技术的文化风尚，也为上层建筑所需求，推动了青瓷工艺的更新和审美的超越。这个提升物美价廉，使其产量迅速扩大，这个伟大的工艺创新是在两个高峰期之后。经济基础决定上层建筑，由于供需的不断增加，青瓷生产规模得到较大的扩张，烧制工艺和艺术装饰表现水平也越来越高。装

烧工具和装饰方式是青瓷艺术与工艺质量的最后保障环节，窑炉的研究改革因此被提到了主要议程上来。此时，对窑炉结构进行改革创新并日渐合理，为成功大批量烧造仿青铜礼乐器青瓷提供了重要技术支撑。这里我们要注意的是，其中最重要的发明创造就是为生产大规模高质量的青瓷而创造的"龙窑"，"龙窑"的诞生使青瓷走向全国、走向世界成为可能。

可以说，世界上的"龙窑"及"龙窑技术"起源于中国，传播于东亚，"龙窑"为中国和世界陶瓷业发展作出了重大的贡献。"龙窑"生产工具的创造，使原始青瓷的生产规模适应了社会快速增长的需求，"龙窑"设计的不断改良为成熟瓷器的诞生进一步奠定了扎实的技术基础。"龙窑"是我国烧制瓷器的一种窑炉工具样式，它依山坡所建，顶为拱形，整体呈狭窄的长方体，由下自上与地面形成倾斜的角度，形成自然的火焰抽力，升温降温快，以斜卧似龙而得名，又似蛇或蜈蚣，亦称"蛇窑""蜈蚣窑"。龙窑结构包括门堂、火膛、窑室、分焰柱、烟囱等。火焰由最下部的窑头门堂向上流动至最上部的窑尾烟囱，利用火焰中热流气体上升的原理，借助余热充分燃烧，使青瓷釉面受热均匀，达到色彩和色相变化清洁一致的美感。龙窑是一种半连续式瓷器烧制窑，能使瓷器烧制充分，装烧面积大、产量高，对提高青瓷质量和数量十分有利。龙窑最大的优点便是升降温快，可以快烧，也可以维持烧造青瓷的还原焰。浙江火烧山、亭子桥等典型的原始青瓷窑址都是龙窑形制。所以，也有人说龙窑是青瓷的摇篮，更是青瓷及以后多样瓷器艺术形态发展的温床。

龙窑窑具内有两类装烧的辅助小窑具——间隔具和支烧垫具。龙窑窑内设计空间大，目的是能安排大产量生产，做到按时保质保量完成烧制。为进一步节省成本，青瓷瓷器烧制通常还会摞叠置入窑内，这时隔具就起到保证摞叠器物不被粘连的作用，让青瓷品质得到更好体现。托珠是最初形态的间隔具。2008年考古专家在浙江德清火烧山发掘原始青瓷窑址时发现，该地原始青瓷遗址在第三至第七期发掘中有较多托珠。而托珠最早见于火烧山第三期，第三期处于春秋早期的中段，第七期处于春秋中期的后段。火烧山窑址的托珠早期造型为扁圆形，质地较粗；后期造型为圆锥形，底部有凹窝，但质地细腻。垫具的产生是为了降低低窑位的废品率，提高低窑位的高度，与其他窑高度一致。龙窑的长与宽均超过其他以往的窑具，一窑产品烧成必定

会有一些废次品，垫具的发明利用提高了产品的质量，降低了废品率，釉色和装饰的艺术效果自然更加完美。这种支烧垫具的使用在战国时期较广泛。

我国考古资料表明，原始青瓷在浙江、河南、江苏、安徽、江西、山西、福建、陕西、湖北、河北、山东、北京等地较早时期的一些商周遗址和墓葬中都有发现。如商代窑址群在江西鹰潭的角山被发现，佐证了中国商代原始瓷器在江西已有生产使用。商代角山窑址出土的几十件制陶工具品种样式、形制特征等是全国唯一的，发现上古时期的 2000 多个陶文符号也属全国罕见。在这批商代窑址中同时发现马蹄形窑和龙窑，这在国内也属首次。马蹄形窑代表的是我国北方窑的烧造技术，龙窑则属于我国南方常见的窑形。这次发现的商代中晚期马蹄形窑距今已有 3300 多年，将我国原始青瓷的出现提早了 1000 多年。

浙江绍兴市富盛一带发现的原始青瓷与印纹硬陶合烧窑址表明，晚商至东周时期，浙江境内已开始生产原始青瓷。富盛窑址分布面积达 4000m²，1978 年第一次发掘时，发现了一座战国时期龙窑。窑头已遭破坏，残窑长 6m 左右，宽 2.4m，文化层为原始青瓷和印纹硬陶混合堆积，窑底有原始青瓷和印纹陶的残片，这证明此窑同时烧制原始青瓷和印纹陶。其器形已有碗、盘、碟、钵、罐、瓿和盖器等，陶面有米筛纹、米字纹、叶纹、布纹、席纹、回纹等印纹。

2005 年 6 月，浙江东阳巍山镇白坦村发现西周古墓群，出土器物中有印纹陶、玉珠和玉管等器物，加上盘、盂、鼎、碗、罐、盅、豆等，共 105 件。这些原始青瓷制作精美，艺术纹饰丰富，釉色鲜丽，底部多数刻有一些艺术符号。至于这些符号究竟何意，还有待研究。但西周时期在底部有刻划符号的原始青瓷在浙江还不多见，特别是出土器物中的原始青瓷三足鼎。还有一个重要的发现——麻车塘山发现了一个大型西周土墩墓（2 号）。其中出土的原始青瓷制作造型精致，釉色润雅，艺术样式古朴而丰富。样式有盘、碗、豆、碟等，尺寸从 4cm 至 30cm 不等。艺术装饰纹样传承青铜器之古典风格，有方格纹、"回"字纹、弦纹、"8"字纹、波浪纹等。烧制工艺水平较高，是越文化在西周时期的典型艺术代表。较大的一件陶釜印纹陶，上以波浪纹装饰，下为麻布纹装饰，以线纹样的古典装饰绘图，颇具商周古朴风范。墓室外出土的 3 件印纹陶罐，塑造形态和装饰纹饰独特少见。

有 2 件瓷器为瓜棱造型，棱边鲜明凸显，内壁用回纹装饰。也有瓷器内壁采用大方格饰篦纹装饰，这种艺术纹饰方法和形式在全国同类出土器物中不多见。1986 年，宁波慈溪市峙山公园出土了西周原始青瓷，有罐和豆。罐，口径 11cm、底径 11.5cm、高 13.5cm，宽沿、敛口、折腹、平底，肩部饰对称耳，篦点纹，施青绿釉。豆，口径 22cm、底径 12.5cm、高 7.7cm，侈口、卷沿、折腹、圈足，施青绿釉不及底，沿下部饰篦点纹和三对 S 形钮。

春秋战国，原始青瓷进入鼎盛时期，越地建有专门烧造原始青瓷的窑址。2003 年 12 月，浙江长兴一座战国贵族墓有近 50 件原始瓷乐器出土物，有磬、铃、甬钟、錞于、钮钟等，造型别致优美。这种大型仿青铜器造型样式的高规格陶瓷礼器，在当时墓葬中难得一见。2005 年底，浙江省文物考古研究所和嵊州市文物管理处在对嵊州小黄山遗址进行发掘时发现一座距今约 2500 年的越国贵族墓。根据墓葬特点和出土随葬品，专家推测此为战国早期墓葬。因此，嵊州越国贵族墓是越国文化考古研究的又一重大发现。这座墓葬为东西向的竖穴土坑木椁墓，墓坑长 10m、宽 5.2m，墓道长约 7m。考古人员在墓坑北侧发现一个器物坑，出土了印纹硬陶、原始瓷、玉器等随葬品 100 多件。其中，印纹硬陶和原始青瓷的形态特征显示年代为战国早期，距今约 2500 年。其中部分陶器的形状非常特别，具有较强的艺术性，为同类墓葬中首次发现。

1956 年，在浙江萧山进化镇大汤坞新村茅湾里裘家山东坡，发现以烧制印纹硬陶和原始青瓷为主的浙江萧山茅湾里窑址，其处春秋战国时期的窑址有几十处。这些越国原始青瓷与印纹硬陶窑址，在我国烧制陶瓷史上占有重要地位。在浙江萧山进化镇席

图 2 战国原始青瓷器，高 18.8cm，浙江萧山县文物管理委员会藏

家村一带，硬陶原料黏土的含铁量较高，常用制作方法是泥条盘筑法，经过高温焙烧，其质地脆坚，叩之有铿锵声。而大汤坞一带的窑址产品采用轮制制作，除器底外，表里均施青黄色薄釉后用高温焙烧烧制居多，有的与硬陶同窑烧制。印纹硬陶造型样式主要有鼎、罐、坛等，原始瓷器造型样式主要有杯、鼎、碗、盉、盅等。

在浙江萧山进化镇也发现了战国时代的窑址。此窑平面呈马蹄形，窑室为半圆形，前设火门和火膛，窑室后面设有烟囱，窑体较大，壁高1m，上口横宽4m。2005年，浙江省文物考古研究所与萧山博物馆在杭州萧山经过3个多月的田野发掘，发现3座龙窑，这是目前发现年代最早的战国时期龙窑。窑身依山斜卧，长10.5m，宽2.75m，内部由火膛和窑床组成。虽然窑壁不复存在，但在窑址东南坡的火膛两侧有保护窑头的高0.2～0.4m的残留建筑遗迹，由大块烧结块和石块等坚硬建筑材料砌成，形如折尺，与窑头前部对齐，并且在龙窑上有护窑建筑。这次发现不仅是同时期窑址发掘的首次发现，也对春秋战国时期龙窑建造、烧制工艺和水平保障的研究具有重要价值。

窑址出土的大量陶瓷器残片，均为印纹硬陶和原始青瓷两类器物。印纹硬陶有罐和坛等器形，陶器上的纹饰具有鲜明的抽象形式美感，如"回"字纹、方格纹、米筛纹、水波纹、大方格填线纹、"米"字纹、"回"字交叉纹等，古味十足。原始青瓷艺术造型有碗、盂、盘、碟、盅等，这些原始青瓷的胎质细腻，釉色泛青、泛黄，均为上品。另外，还出土有两种窑具：一种为大小不一的小垫饼；一种为饼形支具。从发掘情况看，窑址均为原始青瓷与印纹硬陶合烧的春秋战国时期龙窑，很可能为分段烧制，即前段以烧制原始青瓷为主，后段以烧制印纹硬陶为主。

绍兴的春秋战国时期窑址也有印纹硬陶和原始青瓷同在一个窑中烧制的证据。这些印纹硬陶器和原始青瓷，分别出土于绍兴县的富盛镇倪家溇村、坡塘乡狮子山附近、上蒋乡凤凰山、平水乡杨滩村和平水江水。对春秋战国时期的萧山窑原始青瓷样品测试发现，它的吸水率最低达0.16%，高于东汉时期成熟青瓷的吸水率标准。可见当时的制瓷工艺已经接近成熟青瓷的工艺水平，也说明商周时期的原始青瓷和印纹硬陶的关系相当密切，原始青瓷的艺术装饰、文化审美和风格品位在此就埋下了种子。从此，瓷器在满足日常

生活使用的基础上，其审美风格、艺术创造和工艺技术也在不断创新发展。陶和瓷作为两种性质不同而又有着密切联系的事物，在历史的进程中按照各自的社会需要而发展。

《绍兴306号战国墓发掘简报》载："铜质房屋模型一座。……室内跪六人，分前后两排。……演奏者右肘依于琴尾……六人均未见衣着迹痕。"[1]1955年，浙江省绍兴市漓渚出土战国时期龙梁瓷壶，高18cm、口径7cm，藏于中国历史博物馆。此壶由夹砂硬陶制作，圆口、斜肩、鼓腹，肩上有一龙形提梁。龙身有锯齿形脊背，以龙首为短流，底部有3个兽形蹄足。此壶胎质坚硬、薄釉，腹及盖顶饰指甲纹，是中国早期原始青瓷中的佳作。

目前发现的浙江绍兴附近的战国窑址，已多处能烧制原始青瓷，这说明陶器与瓷器两者工艺生产有一定的渊源关系。上虞县位于浙江绍兴地区以东，境内山峦起伏，慈溪、余姚、奉化和嵊县紧接四周，曹娥江南北贯通，上接嵊县剡溪、下通杭州湾，水网密布、条条相连，陆路和水路交通都很方便。瓷土矿藏和燃料资源丰富，特别是含铁量在2%左右的瓷石居多，成为"水土宜陶""人皆冶陶"的瓷业生产发展的优越地区。

另有江西鹰潭角山窑址是迄今为止发现的中国古代最大的窑址群。1983年、1986年和2000年，江西考古界先后对该窑址群进行了3次田野考古，发掘有龙窑和马蹄窑等10多处窑址，出土了壶、罐、钵、鼎等一批商代原始青瓷。2003年3月至5月，江西考古界先后对该窑址进行大规模发掘，重点寻找制陶作坊区和生活居住区。找到遗址中的灰坑、灰沟、蓄泥池、沉腐池、炼泥池和工棚等遗迹22处，同时出土有捏流带把罐、提梁罐、鸟首四乳钉器平底盏等大量青瓷器物，完整出土器物和可复原器物共120余件，成果颇丰。由此证明，江西鹰潭角山窑址当属原始青瓷的重要发源地之一，是商代中晚期最大的陶瓷器生产基地，而且分工细致，任务明确，具有贸易和专业化生产性质和功能。这一重大发掘，填补了我国陶瓷史关于早期南方地区无制陶烧造地和烧造工艺的空白，并显现了江西印纹陶器和原始青瓷的产生与发展脉络。

[1] 浙江省文物管理委员会、浙江省文物考古所、绍兴地区文化局、绍兴市文管会：《绍兴306号战国墓发掘简报》，《文物》1984年第1期，第16页。

第四节
早期工艺形态

原始青瓷的艺术形态特征在商代出现，并在西周因生产数量猛增而得到快速发展。在此发展过程中，青瓷器的造型、装饰和艺术样式有一定的基本特征。

一是雷同性。在原始青瓷初期，造型装饰多模仿陶器，陶、瓷的装饰技法和艺术风格特征表现出相似或相同之处。二是普及性。原始青瓷的原材料物美价廉，且能仿制贵重器皿，给百姓带来物质与精神效益，极大地满足了底层百姓低消费高追求的生活与享受需求。三是实用性。原始青瓷烧制后比陶器更坚固耐用，釉色色泽通透，黏性强且不易脱落，也不漏水，面层光滑，易清洗而卫生，实用与美观兼具，为原始青瓷艺术造型与装饰表达提供了新舞台。四是可塑性。随着社会文明的不断进步，原始青瓷应造型设计而制造的坯土更具有艺术创新创造力，各种新器物新样式不断出现，可以满足各阶层的需求。青瓷因其社会需求、原材料资源、开采进价、生产成本等优势，市场需求远远超过玉、漆、铜、金、银器等工艺产品。由此，生产数量的猛增，一定程度上催生了人们对艺术美感的追求，开始在器物造型与装饰的基础上追求多样化和艺术化。五是釉变性。釉在烧制的前期并不稳定这一特殊性，成就了人们便于运用各种新的工艺技法来适应美化装饰新样式，如不断变换釉色或发现新的釉色，并结合刻划、印贴、堆塑、镂雕、彩绘等艺术技法，进行创造性的艺术组合表现，制成艺术特征异彩纷呈的青瓷瓷器。随着社会的发展和进步，各地青瓷窑的差异催生越来越多的品种样式，瓷器的应用范围越来越广。在原始青瓷发展历程中，随着日用品工艺的发展，它的观赏价值逐渐被人们所重视。不断满足不同层次人们视觉艺术爱好的同时，它促进了原始青瓷形成以青色釉为主流的多样、精致的艺术特征的发展。

出现在商代早期、盛行于春秋战国的原始青瓷，用瓷土作胎，表面施青釉，但它质地粗糙，色差明显，装饰简单，具有较强的原始性，尚未达到瓷器工艺和审美艺术的最佳程度。如商代和西周出土的瓷，除个别器物比较规整外，大部分器物的制作比较粗糙，器壁厚薄不均，釉色泛黄，有的釉面

还有褐色釉斑，艺术性特征不鲜明。春秋战国原始青瓷的制作有了一定的进步，器形规整，壁厚均匀，釉层薄而匀，釉色青黄；器形多与当时的青铜器相仿，有尊、鼎、簋、壶、豆、钟、勺等；花纹装饰早期以方格纹、篮纹、弦纹为多，还有少量的S纹、"人"字纹和锯齿纹，这显然是在当时陶器的基础上发展起来的，后期多为方格纹、弦纹、S纹、云雷纹和水波纹，明显是受青铜器纹饰的影响，传承性艺术风格特征比较明显。

商代早期，原始青瓷在湖北黄陂盘龙城、河南郑州商城、江西清江（今樟树市）吴城等都有发现，这主要是因为这个时期原始青瓷的辉煌成就与青铜文化紧密关联。在发掘中，它与青铜冶铸遗物常常同见天日，被同时出土，从地下到地上，二者相依相伴。从发掘的印纹陶可以看出这样的发展过程：印纹陶从发展到鼎盛至衰退，与商周青铜工艺的盛衰一致；而原始青瓷的发展期正是青铜工艺的鼎盛时期，原始青瓷的成熟期正是青铜工艺的衰退时期。

我们可以从原始青瓷和青铜之间艺术表达的外部形式联系中探讨两者内在的联系。从青铜冶炼和原始青瓷生产的两种工艺特征中找到具有共性特点的东西，可以从三方面入手：一是物质条件，二是工艺技术，三是造型烧制。这三方面表现在青铜和原始青瓷烧制的全过程，就是生产过程序列所需的物质条件或工艺技术。青铜器的工艺生产，为原始青瓷艺术创造提供了参考范本。那么，原始青瓷艺术产生与创造自身，需要哪几方面的条件呢？一是瓷胎的主体材料，即坯胎成型的原料物质瓷土，以及起调化作用的水；二是成型瓷胎外表需要的晶体釉料，即保护和装饰瓷器的施于瓷胎表面的青釉；三是成型瓷胎烧结的窑炉与高温，结合胎釉的烧制需要千度以上的高温。因此，水、土、釉、火和窑，是原始青瓷完成烧制和艺术创作的主体五要素。

原始青瓷在我国河南、河北、山西等黄河中下游地区，以及湖北、湖南、江西、苏南等长江中下游地区的商代中期窑址和墓葬中均有发现，当时这些地区也是我国文化最发达的区域。这一时期的原始青瓷艺术在工艺方面的特征有：胎质比较坚硬，胎色为灰白色和灰褐色，少量为稍黄的白色；釉以绿为基本色调，包括青绿、豆绿、深绿和黄绿，以青绿为多；装饰艺术以印纹为主要方法，少量的为素面；纹饰包括方格纹、篮纹、叶脉纹、锯齿

纹、弦纹、席纹和 S 形纹，这类印纹的装饰方法，显然受到同时期青铜工艺和印纹陶的影响；造型包括尊、钵、罐、罍、瓮、豆、簋等，已初具青瓷时代艺术特征。

商代后期，原始青瓷生产在整个陶瓷器生产中的比重明显增加，其中江南地区在数量和品种上远超黄河中下游地区。窑址和墓葬中大口罐、盆、碗等新造型产品的发现，主要集中于浙江、山东、福建和江西等。冯先铭说："江西吴城遗址第一层（相当于商代中期）的原始瓷片为陶片总数的 0.23%；至第二层（相对于商代后期）增加为 1.21%；第三层（晚商或周初）则骤增为 16.6%。"[1] 这一时期的原始青瓷胎色以灰白为主，少量为青黄色、淡黄色或灰色；釉色色彩主要呈青色和豆绿色，间有酱色、淡黄色和绛紫色；艺术装饰手法还是以拍印为主，另有划纹、弦纹和堆纹；器表釉下拍印装饰有绳纹、"人"字纹、篮纹、方格纹、羽毛纹、水波纹、锯齿纹、云雷纹、叶脉纹、圆点纹、网纹、翼形纹等；线条表现粗犷古朴；器物类型包括尊、瓮、罐、盆、豆、壶、碗等。

山东南部地区的枣庄市滕州前掌大墓地和济南境内的大辛庄及青州苏埠屯，一同成为目前在山东省发现的最重要的三处商代遗址，2013 年 5 月被国务院列为第七批文物保护单位。其出土均为商末周初时期的原始瓷器，胎色以青灰或灰白色为多，少有黄白色，釉色色彩在烧成后呈现青绿、灰绿或黄绿色彩为主。装饰艺术纹饰以泥条、弦纹、泥饼、堆纹、S 形纹、三角形刻划纹和拍印方格纹样式为主。从艺术造型和功能上看，豆最多，罐、尊、簋、釜、罍次之。在出土的瓷器中，原始青瓷豆有 31 件，占出土原始瓷器的 70% 以上。豆盘口沿外或肩部有数道弦纹装饰，其中有些还饰 3 组弦纹，每组有 1～2 个方形鼻。内外层面施釉，多数圈足不施釉，烧制后色相呈青绿色或灰绿色。1998 年出土的商代后期的一件原始瓷豆，豆盘内外施青绿色釉，釉层较薄，釉色较为均匀，圈足外不施釉，露出黄白色胎，胎质致密。1985 年出土的一件西周早期原始青瓷豆，口沿外饰两周弦纹和对称的 3 个方形鼻，喇叭状矮圈足，胎质灰白，通体施灰绿色釉，艺术样式特征明显。

滕州地区出土的商周原始瓷器和中原地区出土的原始瓷器在造型和纹饰

① 冯先铭主编《中国陶瓷（修订本）》，上海古籍出版社，2001，第 222 页。

方面关联度较高，共同之处较多；与本地区同时期出土的陶器相比，无论是造型还是纹饰，差异均较大。因此，在滕州地区出土的原始瓷器应是自中原地区贸易流入的。

商代有精美的甲骨文字、灿烂的青铜器艺术和壮观的城市宫殿建筑。在祭祀祖先礼制的文化习俗中，原始青瓷艺术同样承载了发展商文化的使命，因而支撑了我国成为世界文明国家的辉煌历史。

周代青瓷的出土地点，有陕西长安张家坡遗址、安徽屯溪遗址、河南洛阳北窑西周贵族墓地等。从出土的大量青釉瓷片来看，产品有豆、器盖、尊、瓿、簋、瓮、碟等，其胎质为灰色、灰白、黄白。釉色清淡，有油青、草绿、深绿等色彩。小件器物，如豆和碟，烧制温度较高，釉比较均匀；大型器物，如瓮等，烧制程度不够，上釉不均匀，流釉泪痕现象严重，艺术效果不理想。装饰艺术纹样有弦纹、波折纹、波浪纹、方格纹、乳钉纹、云雷纹等。质地细密坚硬，吸水性弱，击之有金属声。

许宏、陈国梁、赵海涛在《考古》2004 年第 11 期《二里头遗址聚落形态的初步考察》中分析，在洛阳二里头文化二期的一座墓中仅出土原始青瓷器 1 件。到了西周时期，原始青瓷在洛阳大量出现。洛阳市文物工作队专家在 1999 年文物出版社出版的《洛阳北窑西周墓》中概述出土文物，有完整的原始青瓷器形 398 件，其中复原 230 件；出土于西周贵族墓葬的洛阳北窑中有 224 件。最多的是于早中期墓葬中出土，在 116 座西周早期墓中，有原始青瓷的占 47 座，共计 174 件原始青瓷。57 座西周中期墓中，有原始青瓷的占 22 座，共计 96 件原始青瓷。34 座西周晚期墓中，有原始青瓷的占 7 座，共计 8 件原始青瓷。其他 140 座没有分期的墓中，有原始青瓷的占 16 座，共计 10 件原始青瓷和一些瓷片。俞凉亘在《文物》1999 年第 3 期《洛阳林校西周车马坑》一文中提到，原始青瓷中另有 3 件出土于车马坑内。叶万松、张剑在《考古》1983 年第 5 期《1975—1979 年洛阳北窑西周铸铜遗址的发掘》中说明，其中 1 件出土于西周铸铜遗址。蒋若是在《考古通讯》1956 年第 1 期《洛阳的两个西周墓》中论证，其中的 2 件出土于北窑西周贵族墓外的 2 座西周墓。

北窑西周贵族墓地发现有原始青瓷，但在分布于洛阳各处、为数也不少的西周车马坑内却鲜见原始青瓷出土，这证明原始青瓷在当时已与青铜器一

样成为名流用品。洛阳考古资料认为，西周原始青瓷在西周早中期盛行势头
堪比青铜器，晚期就不多见了。洛阳田野考察结果佐证如下：

1. 有原始青瓷出土的墓葬基本属西周早中期。

2. 原始青瓷出土数量最多的在西周早中期，晚期很少。

3. 原始青瓷器形的种类在西周早中期最多，晚期很少。

4. 相同器形的原始青瓷从数量上说，早中期最多，晚期最少。

这次发掘分析发现，西周张家坡陶瓷碎片胎为灰色，薄层不透光，质地
坚硬，断面较粗，有气孔和裂纹，无显著的吸水性，有玻璃状光泽。西周屯
溪墓发掘的原始青瓷器所烧火候较高，泥质质地坚硬致密，胎色呈灰白色素
面，涂有青绿色薄釉，吸水力差，敲其音脆，釉色有灰绿中带微黄色和灰中
带青色两种。

吴越区域的长江下游南部地区，是东周时期原始青瓷的主要烧制中心，
如在今浙江、苏南、上海等地的东周遗址和墓葬中都有大量的原始瓷器出
土。可见，原始青瓷器在当时与印纹硬陶器同为日常生活用具。而黄河流域
原始青瓷则发掘不多，东周时期已很少有原始青瓷出土。洛阳市文物工作队
在《文物》2003 年第 12 期《洛阳市唐宫西路东周墓发掘报告》中提供了宝
贵的资料，指出发掘的原始青瓷只有两件，其中一件出土于东周墓内；安金
槐在《考古》1978 年第 3 期《对于我国瓷器起源问题的初步探讨》一文中说
明了另一件出土于东周王城内一个灰坑之中。

西周瓷器无论在造型种类、质量还是烧制温度上，都比商代及其以前的
瓷器有所提高，烧造地点亦有增加，在北京、河北、山东、河南、山西、陕
西、安徽、湖北、江苏、浙江和江西的西周文化遗址和墓葬中都发现了原始
青瓷器，以浙北、皖南和苏南发现最多。如在浙北发现原始青瓷的有定海、
玉环等沿海岛屿，其中又以在土墩墓和土墩石墓室中发现最多。如在安徽屯
溪发现的 2 座西周土墩墓中，共发掘文物 102 件，原始青瓷共计 71 件，占
总数的 69.6%。江苏句容浮山果园发掘的土墩墓 29 座，共计出土文物 362
件，原始青瓷共计 68 件，占总数的 18.8%。青瓷造型品种有豆、罐、碗、
罍、钵、瓮、盆、盉、尊等；胎色呈灰白和黄白两种，面层釉色色相有青
绿、淡黄和青灰。青瓷器物的釉色色相呈青绿，是由于烧制时能正确掌控火
的还原焰气氛。所以，釉面透明、鲜亮而温雅。

河南洛阳西周墓出土的原始青瓷大口尊，和同时期湖北盘龙城、河南郑州二里岗出土的原始青瓷尊造型相仿，不同的是其斜肩较狭、颈较短、底部增圈足；喇叭口鼓腹尊也与商代同类型青瓷尊造型相同；瓷豆与瓷瓿和安阳殷墟出土的相近。这就证明了西周原始青瓷艺术是在传承商代工艺与审美基础上改进发展起来的。如在造型上改变器物底部的圆底，特别是内凹底等，让器物底部变成大平底，或配一个向外撇出的圈足，使放置使用更加平稳安全。器物的胎色以灰白色为主，釉色色相主要是青绿色和豆绿色，间有黄绿色和灰青色。装饰艺术纹样为拍印的几何纹，也有弦纹、划纹、方格纹、云雷纹、篮纹、叶脉纹、席纹、圆圈纹、齿状纹、乳钉纹、曲折纹、S形纹等，线条比商代较浅而细，造型与装饰方面的风格与特征演变轨迹基本清晰。

春秋时期，原始青瓷的生产使用和艺术创造较西周更加进步和广泛，胎泥处理更精细，火候更高，釉色更稳定，成型技巧更精湛。在江苏句容马粟发现的10座春秋中晚期墓葬中，有原始青瓷产品，占总数的26.5%；在浙江绍兴漓渚发现的23座战国中小型墓中，发掘的印纹硬陶器占总数的50%，而原始青瓷器占总数的46%，数量是相当可观的。

浙江德清县武康镇龙山村掘步岭水库发掘有西周晚期至春秋的火烧山原始青瓷窑址。而德清县在商周时期就已成为原始青瓷的诞生地及中心产地，至战国时期，它就达到了当时最高的烧造青瓷工艺水平，体现了德清县制瓷的悠久历史。在发掘的3处火烧山原始青瓷窑址中，出土了大批原始青瓷实物标本。这处窑址产品丰富，是一个只烧原始青瓷的窑址。原始青瓷品种主要是罐、盘、碗、钵、水盂、盆等，另有仿青铜礼器的鼎、卤等，属高温烧制出的精美产品。装饰工艺技法应用了刻划、模印和堆贴等，装饰艺术纹样较丰富，如水波纹、云雷纹、S形纹、勾连纹、绞索纹等，基本模仿青铜器纹样。器表色相为青色、青黄色和青绿色，亦有少量的酱褐和黑色釉彩，总体釉色饱满温润。这些瓷器为进一步细化瓷器发展分期提供了佐证实物——浙江东苕溪流域德清县的原始青瓷生产，早在西周末至春秋早期于艺术审美上就已有高水平的表现。同时，在此发掘的3条原始青瓷龙窑床，是我国目前已发掘的最早龙窑遗迹，是研究我国青瓷龙窑诞生的重要依据。

第五节
基本装饰特征

　　吴越时代，在原始青瓷的主要诞生地——浙江的绍兴、德清、萧山、诸暨、吴兴等市县（区），已考古证实的有 2 处原始青瓷窑群。窑址集中分布的地区是在绍兴、萧山和诸暨三县（区）交界处，绍兴东部的富盛、吼山等原始青瓷窑址考证共 20 余处。在德清县龙山、二都和洛舍乡有 10 处左右的春秋早期到战国的原始青瓷窑址，其中以专门生产原始瓷器窑场为多，兼烧几何印纹硬陶的窑少一些，也是吴国和越国原始青瓷艺术与硬陶艺术共窑生产的又一主要产地。

　　江浙一带在生产与艺术制作上由原来的泥条盘筑法成型改为轮制成型，器形规整，胎薄而均匀。胎以灰白色为主，间有黄白色和紫褐色；釉以绿为主色调，分青绿色、黄绿色和灰绿色 3 种；装饰艺术纹主要有大方格纹和编织物纹。器物艺术造型常见元素有侈口、扁圆腹、圈足簋、浅腹、矮三足鼎、竖耳、平底、双耳、喇叭口、长颈、折肩等；造型艺术鲜明的常见器物有陶纹罐、平底罐、假圈足碗、矮圈足尊、高圈足尊、錞于、钟、盂等。模仿青铜器造型并大小规格相似的有尊、鼎、錞于、簋、钟。一些尊、簋和鼎在腹部绘有装饰纹样，如圆圈纹、锥刺纹、锯齿形堆纹和贴附三条扉棱。另有器形高大的筒形罐，器面装饰为拍饰的变形云纹，稳重古朴、端庄耐看，气势非凡。装饰艺术纹样还有弦纹、水波纹、编织纹、篮纹等。陶纹样式的器物往往有器耳装饰，但一般器耳设计只是纯粹的造型装饰，没有做成有实用性的穿绳之耳孔。此时原始青瓷的釉层稍厚、釉面光亮，制釉和施釉工艺有了显著提高。而同时期黄河中下游地区的原始青瓷，仅见一种饰方格纹的平底罐。

　　春秋战国之际，随着整个社会经济水平的提高，陶瓷业生产力有了更大的发展，各地的青瓷生产在数量和质量上都有显著提升。江苏、浙江和江西地区青瓷生产的改进和艺术功能相当突出，瓷胎多为灰和灰白，亦有紫色等，因胎土经淘洗粉碎，胎身较细密，烧成情况良好。制作上，由早期泥条盘筑法向拉坯成型法转变，使青瓷器形在造型上有了批量生产的规范保障和生产工艺的速度提升，更找到了规整精确的艺术美感成型方法。在拉坯成型

的盘、碗、钵、杯等青瓷器实物的面壁和底部，都可以看见手指拉坯的明显痕迹。古人在拉坯时刻意在一些器壁上留下一圈圈的螺旋纹，直接作为艺术装饰纹样，或者采用硬物在外壁或底部留下一道道划线痕迹，视作艺术处理的装饰纹样。上釉厚薄较均匀，多在器物的里外施釉，烧制后一般呈青色或青中泛黄色相，并紧密结合在胎体上，不容易剥落。但这时仅仅是在圆形造型方法上的创造性改进，所以发现的拉坯成型青瓷器主要为食用器，如盘、碗、盅、钵、盂、碟、盉、匜、钟、仿铜器鼎等，大件盛贮器，像罍和瓮，几乎不见，其他的如瓿和罐也少见。主要原因在于，这时在圆形平面的造型方法上虽然有了改进，但器物超出一定尺寸后，其手工工艺技术还有待进一步探索和提高。所以，钵、碗、盅等大型器形的工艺生产，一般只采用直壁形的圆筒体。同时，考虑到人体工程的适应性，在器物口缘部位充分利用旋拉进行修型，使沿口渐变细薄，便于口唇接触饮用。另有钟、匜、鼎和盉在造型上依然模仿铜器艺术样式处理，装饰艺术纹样表现比较精简，与铜器的精细有了不同的艺术感受。而盉的流与器腹有了一定的区别，钟也演变为不具敲击功能的乐器，很明显，此时的钟只作为纯粹的随葬品，不具备实际的功能，为具有一定精神寄托的艺术表现载体。这时期的器物艺术造型较之前更轻巧，但器底造型与后期相比依然显厚重，且器壁厚实，形成了平稳简朴的艺术形式和风格样式。战国原始青瓷往往同印纹硬陶同窑烧造，未见单独使用某一窑具，所以烧成的质量不一，成品率不高。战国原始青瓷在当时还是一种较高档的用器，并带有浓厚的吴越文化色彩。

　　战国时期的青瓷生产，在人们文化生活理念的发展和工艺技术的不断改进下，其成型方法得到创新，器表的艺术装饰也丰富了起来。春秋以前采用的泥条盘筑法，为使器物立面壁体结构坚固，并可以对器形做反复修整处理，只能将手工捏造的细长泥条进行上下围圈黏结，同时做进一步的多次拍打。确定造型坚实美观之后，工匠们在拍打的陶拍上刻上各种不同的花纹，同时将花纹印在青瓷或印纹陶上，这个过程相对复杂，而且易走形。改用拉坯成型制作方法后，免去了拍打这一复杂又耗时的过程，胎体的致密度和器面的光整度大大提高。因此，改进后的器物多数无艺术纹样装饰，一部分器物只是简单地划了栉齿纹、水波纹和 S 形纹等，如鼎、盉和瓿等器物。这时期原始青瓷的另一个特点是品种不多，以生产碗、盘、盅等饮食器皿为主，

其原因：

一是原始青瓷器形规整易生产，胎质细腻，易与釉结合，器面烧成后釉层光滑清洁而美观，更适于口唇接触并便于清洁，所以很快得到人们的认可，成为理想的饮食器；而印纹硬陶胎骨坚硬厚重，表面粗糙无釉，但宜于盛贮食物，造价低，人们依然使用。

二是春秋晚期至战国时期，发现的窑址多为原始青瓷与印纹硬陶共同生产的窑场，可见在陶瓷生产转型期，人们为便于生产利用和降低成本，对器类与产量做合理调整与安排，以满足不同消费者和市场的需要。

战国时期的德清原始青瓷窑场范围较大，丰富的遗物堆积验证了当时的青瓷产量得到提升。发现的这个器物群遗址，打破了春秋晚期限于碗、盘等为主的生产格局，创造出这时期的新型器物，如罐、瓿等较大储存器，而且产量也较大。然而，一些窑址同时还保存着钟、錞于等仿青铜礼器成品，装饰艺术纹样另有出新，体现出原始青瓷的良好发展势头。

德清亭子桥窑址，位于浙江省德清县武康镇龙胜村东山自然村北亭子桥，对其考古发掘是国内首次对原始瓷窑窑址的考古发掘，是中国瓷窑窑址考古上的一次重大突破。亭子桥窑址考古发掘，揭露出 7 处窑炉遗迹，其中编号 Y2 是浙江省发掘的第一条保存完整的战国时期窑床遗迹，分窑床与火膛两部分，通体斜长 8.7m，具有短而宽的特点。窑壁不见用土坯砖叠砌现象，推测是长条状圆拱形窑室。现场除发掘多吨的原始青瓷器物和窑具等外，少有装饰性印纹硬陶器。其中原始青瓷的艺术造型除常见的圆形日用器外，有大量仿青铜乐礼器及造型多样的各类窑具，如钧（金翟）、甬钟、悬铃、悬鼓座和三足缶等。这些仿青铜的礼器，除造型仿青铜器，还常贴有青铜器装饰铺首，造型端庄古典，技艺精细巧致，纹饰复杂耐看，基本体大厚重，高雅古朴而又大方。这些瓷制礼器，无疑代表了这一时期原始瓷工艺的最高水准，其物理形状甚至已完全可以与东汉成熟青瓷媲美，是原始青瓷中的精品。同时，它代表着权力礼制、身份等级和社会地位，反映出越国对强大中原文化与制度的认同与融合。

在无锡鸿山越墓发现的精美原始青瓷，艺术造型纹饰、胎釉工艺等烧制风格与德清战国墓出土的原始青瓷有惊人的相似之处。这些青瓷分为日用器与礼器两大类。杯、碗、盘等小件日用青瓷器，与战国时期德清的亭子桥

窑、冯家山窑、下阳山窑和南山窑等采集的同类器物标本一致。许多仿青铜礼器的青瓷组合，如盖与豆，在鸿山越墓和冯家山窑分别发现。其青瓷盆形鼎造型表现为浅腹立耳、高足外撇。青瓷罍造型表现为直口鼓腹，肩部饰兽面铺首一对。一些器物肩腹部以S形、C形、瓦楞、弦线等艺术纹样装饰，器面施釉不及底，色釉呈青黄色相。青瓷附耳盆造型表现为直口平底、下腹收幅大，上部刻划密集水波纹，口下装饰兽面耳。青瓷甬钟篆部以斜线纹相隔装饰，内壁以云雷印纹装饰。青瓷鼓部刻划长方形框装饰，内壁亦云雷印纹装饰。青瓷錞于口沿部以斜线，肩部以C形、S形纹样装饰。

　　德清冯家山等窑的青瓷礼器装饰，虽然也有正反C形和组合S形的纹样装饰，但未见云雷纹装饰，这些原因只能从其区域、时间和等级差异方面去思考。鸿山越墓原始青瓷的角形、璧形、三足缶、酒器、悬鼓座和许多仿青铜礼乐青器，应为越国贵族专门定制的明器。江苏省考古研究所、南京博物馆、无锡市锡山区文管会的《鸿山越墓发掘报道》有概述：目前在浙江发掘的多数古窑址，生产甬钟等原始青瓷礼乐器的仅有德清亭子桥和冯家山等窑址。[1]中科院上海硅酸盐研究所对鸿山越墓和浙江德清战国窑址采集的原始青瓷标本测试后认为："鸿山越墓出土原始青瓷与浙江德清窑所用原料相近。说明这批墓葬出土原始青瓷来源于浙江地区的可能性较大。"[2]首次发现的亭子桥窑址高档仿青铜器的原始青瓷礼器与乐器等品类，如鼓座和甬钟等，在近年来浙江发掘的大型贵族墓中均有发现，而且在江苏无锡鸿山越国贵族墓里也被发掘。出土的江苏无锡鸿山越国贵族墓位于江苏省无锡市鸿山镇东部，北依太伯渎，南靠九曲河，东接漕湖与苏州。其占浙江德清原始青瓷窑址的器物群最具可比性，进一步考证了亭子桥窑址是一处专门烧造高层次用瓷窑场，被认为越国时期的一处"官窑"。这是中国瓷窑考古上的一次重大突破，具有重大的学术意义和文化意义。这是长江三角洲地区珍贵的国家历史文化遗产，也是继绍兴越王陵之后考古发现的最重要遗址，更是2004年全国十大考古新发现之一。它填补了春秋战国时期越国瓷器考古的空白。

① 南京博物院、江苏省考古研究所、无锡市锡山区文物管理委员会编著《鸿山越墓发掘报告》，文物出版社，2007，第341页。

② 同上书，第370页。

河南省固始县侯古堆春秋晚期大墓中出土的 3 件原始青釉瓷杯，胎体灰白，坚硬致密，器表饰以青色薄而透的玻璃质釉。通体施釉下的釉层光亮白净，造型小巧玲珑，制作精致，颇具美感，为春秋时不可多得的艺术珍品。

原始青瓷的生产与艺术表现，自商中期到春秋末，再到战国早中期，一直在不断发展。战国的原始青瓷胎质细腻，已接近现代意义的瓷器。但在楚灭越后，越地的制瓷业突然中断。此后到春秋末年至秦汉之际，又出现了一种从成型、装饰到胎釉与原始青瓷的工艺风貌有别的产品——东汉和魏晋的青瓷。在此基础上，直到汉文化在百越旧地确立，两者发生交融，原始青瓷艺术才开始重生发展。其代表产品是刻划有龙、凤、云等传统纹样的汉式罐，开启了文化大融合的青瓷艺术新时代。在发掘的西汉中期以后的贵族墓中，出现大量原始青瓷器。可见，原始青瓷的使用较之前又开始猛增。

秦汉时期的原始青瓷，是商周原始青瓷的延续与发展。秦汉时期的原始青瓷，就其原料、胎质、釉色、器形、制作与纹饰看，都与东周原始青瓷不同，具有自己的艺术特色，与战国时期原始瓷器也存在着明显的差异。从胎料上看，氧化铝和氧化铁成分在西汉时期原始青瓷胎土中的含量有所提高，氧化铝的增加使坯体有可能在较高的温度中烧成，提高了青瓷的强度并减少变形，使艺术造型与装饰处理控制得以提升。但是，如果窑内的温度达不到它所需要的高度，反而会使坯体变得疏松，烧结程度变差。氧化铁的引入，则不可避免地给坯体带来了颜色，在氧化铁中烧成，则胎成红色；在还原焰气氛中烧成，则胎成灰色。氧化铁的含量越高，胎的颜色越深。这一时期的原始瓷分布，和战国时期大致相同，长江流域的江苏、浙江、湖南、江西、广西、贵州、广东等，都有大量的原始青瓷出土，安徽、湖北、福建等地也有出土。但黄河流域，除河南、山东、陕西等有少量发现外，其他地区基本上没有发现原始青瓷。

西汉原始瓷器在战国晚期趋于绝迹的情况下有所恢复，但在整个原始瓷器的发展历程中仍处于衰退期。众所周知，汉高祖刘邦本为楚人，受楚国文化的影响颇深，这一点造成当时汉文化在一定程度上受楚文化影响较大。在西汉时期，日用器具仍以漆器为主，原始瓷器的生存空间明显受到限制，终西汉之世，高温釉陶始终没有得到应有的发展。

随着社会文化经济的发展，到西汉中期，青瓷敦不再生产，鼎和盉也有

所减少。但罐的数量相对增加，出现以盘、碗、耳杯、罐等为主的日用器，增加了屋、仓、羊舍、猪栏与牛马等明器和瓷塑。

青瓷造型与装饰等艺术表现有了一些演变。如鼎的造型，从腹部开始加深，附耳变短且直，三足有缩短变化，盖钮改为乳钉状的设计，改变了仰置时钮着地的现象。青瓷盒的造型设计让腹部加深，取消了圈足和盖鼎的凸圈。青瓷壶口呈圆唇造型，颈变短呈喇叭形，腹改深，前期的高圈足变成矮圈足，有些变成平底，肩部设计为半环形直耳，也有加铺首衔环。青瓷瓿造型设计口变小，腹增高，耳降低至耳顶端低于器口的高度，去除三矮扁足，逐渐成为大口平唇而深腹造型的大罐样式。器物造型装饰制作不够精细，纹饰也趋于简朴，一般有装饰也是在腹部外壁饰划几道稀粗弦纹，在壶口缘、颈和肩部划一些弦纹和水波纹，对前朝庄重大方的艺术风格有所舍弃。浙江义乌西汉墓出土的一组原始瓷器，制作精细，装饰手法和题材比较少见。在瓿的盖顶堆塑着吐舌、身躯蜷曲的蟠蛇形钮，耳面印面目狰狞、一手举剑、一手执盾的武士，是一件艺术造型能力强、艺术表现方法独特的艺术精品。可见，墓葬青瓷器物仍然传承战国以来仿青铜礼器随葬的旧俗。

西汉晚期，社会变得动荡不安，这使得相对昂贵的漆器发展受到了很大的挫折，百姓转而使用比较便宜且实用的陶瓷器，从而促进了陶瓷业的迅猛发展。但在此时期又有些变化，体现在青瓷鼎附耳变矮小，鼎足矮至与底齐平，盖上无钮。青瓷瓿的造型变成敛口平唇、球腹、肩部双耳多作铺首衔环，与汉初期瓿造型相比变化较大。在青瓷瓿与壶的肩部，一般多贴三道凸弦纹，弦纹之间划水波纹装饰，或设计划云气纹，配飞鸟神兽装饰。线条刻划艺术技法流畅娴熟精细，增加器面的美感。青瓷仓房以干栏式建筑为造型，屋下有 4 根短立柱，也有筑围墙的平房和构筑堡垒的楼房式庄院塑造。青瓷仓房和猪羊舍都是长方形造型，屋顶作悬山式，多数正面开门，山墙上有窗。牛、马捏塑粗犷，大概是为适应当时厚葬的丧葬习俗而烧造的。

罐、印纹罍、壶等实用青瓷器进一步扩大生产，鼎、钫、瓿等青瓷礼器的消失是在东汉时代。这时出现了五联罐、虎子、熏炉、盘、臼和簋等艺术造型新样式，虽然艺术装饰纹样依然比较简朴。壶有喇叭口与盘口两种，盘口壶的设计比喇叭口壶更实用优美，装饰风格特色有三点：第一，一般沿器物口边、肩部处划一条或多条长度不等的弦线装饰纹，尤其引人注目的是，

在双系罐或盘口壶的腹部布满弦纹，通称"弦纹罐"与"弦纹壶"。这种弦纹装饰刻划技法较粗疏，之后逐渐走向细密风格。第二，在青瓷壶颈、青瓷洗口沿和腹部、青瓷盘内底、青瓷罐肩部划水波纹装饰。第三，在罐和盆的腹部贴有铺首，这成为一种比较普遍的装饰。由此，到东汉中期，盘口壶青瓷开始盛行起来，喇叭口壶青瓷基本停产。这时的青瓷罐造型设计，以直口、短颈、双耳、平底的样式特征为主，也有内外双口的青瓷泡菜罐样式。青瓷罍的造型样式，以直口平唇和鼓腹平底为特征，外壁装饰拍成斜方格、印席、填线菱形等纹样，器形相比之前高大许多，并作为具有盛贮功能的大容量器物。青瓷罍于西汉晚期出现，至东汉盛行，产量扩大。青瓷臼的造型样式如杯，仿铜臼和石臼。造型较小的臼，实际是捣药用的药臼，这种汉臼在各地发现较多，材料质地为铁、铜、石、陶等多类，另有圆棒形的配件小杵，这种现象的出现也与汉代医药进步发展有着密切的关系。

在东汉时期还出现了一种酱釉色相的原始瓷器，施于表面的青绿釉含铁量较高，烧制后胎呈紫色、暗红色、紫褐色等色相。这种深胎色对石灰釉的颜色产生较大影响，能使釉烧制后变成紫褐色或黄褐色色相。器物造型样式有碗、盘、钵、罐、壶、耳杯和五联罐等。

东汉中期，施釉技术高度发展，出现了根本性变化，人工施釉的技法重现恢复，这为后来瓷器的产生打下坚实的基础。其最终的结果是青瓷器的艺术装饰真正有所发展，这是历史发展的必然结果。从另外一个意义上说，原始青瓷器是从商代到东汉这一历史时期的见证者，它的身上凝聚了早期中国文化的精华，是中华民族先民艺术智慧的结晶。

图3　东汉青瓷双耳壶，高32.5cm，英国伦敦维多利亚与阿尔伯特博物馆藏

第六节
产地说和时间说

一、产地说

要判定我国南北方陶瓷工艺不同的发展途径，原始青瓷器烧制地区是研究和探讨的关键点。商周时期出土的原始青瓷在我国南北方均有发现，主要分布在陕西、河北、河南、山西、山东等黄河中下游地区和江西、安徽、浙江、江苏、湖南、湖北等长江中下游地区。至今，北方原始瓷器主要在遗址或墓葬中有少量出土，而窑址没有被发现。与这种情况正好相反的是，在南方，大量原始青瓷器不仅出土于遗址和墓葬中，而且在江西清江（今樟树市）吴城和鹰潭角山窑址、浙江萧山进化窑址和绍兴富盛都有原始瓷器出土。到 2007 年，浙江德清火烧山和亭子桥发掘的原始青瓷窑址，进一步丰富了原始青瓷出土的标本。在对商周时期原始青瓷的研究中，对黄河流域发现的原始青瓷原产地问题，有两种不同观点。

（一）本地说

李科友、彭适凡在《略论江西吴城商代原始瓷器》一文中，从化学成分、烧成温度、器形、釉色和功能类别等方面对吴城商代遗址出土的原始青瓷进行了详细比较研究，认为各地出土的原始青瓷都是应地烧制的。[1]

安金槐在《对于我国瓷器起源问题的初步探讨》中，倡导"北方说"，即北方原始青瓷并非从南方传入，如郑州出土的原始青瓷烧制材料采用当地的高岭土和釉料，为当地所烧。[2]

朱剑、王龙正等人采用了 EDXRF、ICP-AES、NAA 等最新现代技术分析，对北方出土原始青瓷这一研究结果不支持"我国北方的商代原始青瓷来源于南方"的观点[3]，认为陶器与瓷器是两种完全不同的工艺，无论是原料还是工艺，都有较大区别，并强调即使元素组成特征相近，也难以证明它们

① 李科友、彭适凡：《略论江西吴城商代原始瓷器》，《文物》1975 年第 7 期，第 77—84 页。
② 安金槐：《对于我国瓷器起源问题的初步探讨》，《考古》1978 年第 3 期，第 189—194 页。
③ 朱剑、王龙正、汪丽华、马泓蛟、王昌燧：《平顶山应国墓地出土原始瓷的制作工艺和产地》，《光谱学与光谱分析》2010 年第 30 卷第 7 期，第 1990—1994 页。

出自同一产地。他们通过对河南郑州商城、山东大辛庄、山西垣曲商城、江西吴城及浙江黄梅山等遗址所出土原始青瓷的成分及聚类分析，认为南北方原始青瓷应属本地生产，具有鲜明的多源性。

夏季、朱剑等人在《原始瓷胎料的粒度分析与产地探索》论文中，从原始青瓷胎体残留石英颗粒大小的全新角度分析发现，南北方出土原始青瓷存在一定的差异，并持"北方说"。[①] 具体依据是：

1. 商代与西周时代在中原广大地区均有出土原始青瓷，数量较多，在洛阳 90 多座西周墓址发掘有原始青瓷就达 400 余件。

2. 大口尊等青瓷与本地的陶器相同，与南方的原始青瓷存在很大的区别。

3. 在北方出土的原始青瓷中，有许多造型歪斜和烧制开裂的残次品。若生产地在江南，为何要将残次品千里迢迢运到北方？

4. 陕西和河南地区已有良好的制瓷条件，完全可以生产和江南一样的原始青瓷。

（二）南传说

周仁认同北方出土原始青瓷在南方烧制的观点，即"南方传入说"。周仁和李家治等对张家坡西周居住遗址出土的陶瓷标本研究后发现，其化学组成与安徽屯溪出土的原始青瓷等南方青瓷相似，认为张家坡青釉器应出自南方。[②] 程朱海等用同一视角研究，得出洛阳西周青釉器标本属南方地区烧制。[③] 王业友通过对安徽屯溪西周原始青瓷的胎质、釉色、纹样及器形等方面研究，并与江浙原始青瓷相比，得出屯溪原始青瓷属南方烧制的结论。[④] 罗宏杰和李家治等研究了南北方出土的原始青瓷与本地区陶瓷器的关系及南北方原始青瓷出土等各方信息，认为北方出土的原始青瓷属南方烧制。[⑤]

① 夏季、朱剑、王昌燧：《原始瓷胎料的粒度分析与产地探索》，《南方文物》2009 年第 1 期，第 47—52 页。

② 周仁、李家治、郑永圃：《张家坡西周陶瓷烧造地区的探讨》，《考古》1961 年第 8 期，第 444—445 页。

③ 程朱海、盛厚兴：《洛阳西周青釉器碎片的研究》，《硅酸盐通报》1983 年第 4 期，第 1—9 页。

④ 王业友：《安徽屯溪发现的先秦刻划文字或符号刍议》，《东南文化》1991 年第 2 期，第 128—130 页。

⑤ 罗宏杰、李家治、高力明：《北方出土原始瓷烧造地区的研究》，《硅酸盐学报》1996 年第 24 卷第 3 期，第 297—302 页。

陈铁梅利用中子活化分析（Neutron Activation Analysis，NAA），对湖北黄陂盘龙城、湖北江陵荆南寺、湖南岳阳铜鼓山、河南郑州二里岗和江西吴城5个商代遗址发掘的陶器、原始青瓷、印纹陶等百件样品做了科学分析测试。通过对其元素组成数据进行分析与判别研究，发现各地陶器都各自聚成一类，除吴城遗址外，各地的原始青瓷不与本地出土的陶器聚在一起，多数同吴城遗址的原始青瓷和陶器聚在一起，表明各地陶器的元素组成属就地取材，各有特征。各地原始青瓷元素组成比较相近，也同吴城陶器成分相近，据此推论商代原始青瓷烧制地属江西吴城。另采用NAA方法，对河南安阳殷墟和小双桥、陕西周原、西安张家坡和北京琉璃河等商中晚期和西周时期遗址的青瓷标本进行分析，并对照了二里岗、吴城及荆南寺的原始青瓷，得出多数氧化铝含量在20%以下的标本属南方高硅低铝瓷这一结论。殷墟最晚期原始青瓷与周原、张家坡和琉璃河的化学成分相似，而与吴城的化学成分不同，但小双桥和殷墟中期原始青瓷与吴城的化学成分相似，说明商代晚期开始皇室原始青瓷来源具有变更性和多元性。[1]古丽冰等人通过电感耦合等离子体发射光谱法（inductively coupled plasma-atomic emission spectrometry，ICP-AES）和电感耦合等离子体质谱法（inductively coupled plasma-mass spectrometry，ICP-MS）分别测定了商代原始青瓷不同产地的主次量元素和稀土元素，结果进一步证实了罗宏杰、李家治、陈铁梅等人的观点。[2]

1.南方出土的原始青瓷多于黄河流域，北方发现的大部分在郑州、殷墟、洛阳等地与奴隶主墓葬中。如瓷豆出土于洛阳西周奴隶主大墓中，豆柄被有意折断，残断部位研磨光滑，被装入嵌有蚌泡的制作十分精美的漆器托内，应是残破后加工做成流入当地，否则无须另外加工成柄豆。

2.商代与西周控制已到达长江中下游地区，吴越原始青瓷已有供奉贵族享用，东周开始衰微，吴越先后称霸后，中原一带就很少发现原始青瓷了，甚至出现突然消失的现象。

3.对张家坡、山西侯马和洛阳等地原始青瓷测试，其制瓷原料化学成分

① 陈铁梅、Rapp G. Jr.、荆志淳：《商周时期原始瓷的中子活化分析及相关问题讨论》，《考古》2003年第7期，第69—78页。
② 古丽冰、邵宏翔、陈铁梅：《感耦等离子体质谱法测定商代原始瓷中的稀土》，《岩矿测试》2000年第19卷第1期，第70—73页。

与北方青瓷存在较大差别，但与吴越青瓷相当一致，这充分证明吴越地区是原始青瓷的烧造中心地。一些青瓷造型不规整，甚至变形，是制坯采用手工泥条盘筑法制作造成的正常现象，反映了当时原始青瓷成型技术的不成熟。

二、时间说

对于原始青瓷，从"瓷"字可了解一斑。最早出现"瓷"字的文献，是西汉人邹阳的《酒赋》："醪醴既成，绿瓷既启，且筐且漉，载匜载齐。"[①]晋人潘岳在《笙赋》中说："披黄包以授甘，倾缥瓷以酌酃。"[②]西晋杜育在《荈赋》中也说："器择陶拣，出自东瓯。"[③]东瓯即今浙江温州、永嘉、瓯海一带。东瓯窑被誉为"东瓯缥瓷"，足见当时浙江青瓷具有较大的影响。另外，宋伯胤在《关于我国瓷器渊源问题的探讨》一文中认为，"瓷"字是为满足西汉初年社会上已经生产和使用的那种与泥质灰陶完全不同的新的器物，是应需要而增补的一个新字，而且这种情形是客观存在的。[④]在景德镇，历来就有不少当地的俗语俚称被借用于瓷业中，"瓷"与"磁"混用，而且直接影响到了日本，日本至今仍以"磁"代"瓷"。然而，两者并非一回事，"磁"实际上是一种炻石。由此，关于首次青瓷烧制的时间，学术界主要有以下几种观点。

一是商朝说。这种观点主要是基于 20 世纪中期以后，在浙江、河南、湖北、江西、河北、山东等地出土了许多以高岭土作胎、器表施釉、陶质坚硬、烧结温度达到近 1200℃的商代"釉陶"碎片和完整器。很多人认为，郑州商代墓葬出土的青釉瓷尊是目前所能见到的中国最早的瓷器，也是世界上最早的瓷器，因为原始瓷——原始青瓷是在我国最早出现的。早在原始社

①（晋）葛洪：《西京杂记》卷第四《邹阳为酒赋》，周天游校注，三秦出版社，2006，第184 页。

②（南朝梁）萧统主编《昭明文选》卷十八《笙赋》，华夏出版社，2000，第 596 页。

③（唐）陆羽：《茶经》四《茶之器》，晋云彤主编，黑龙江美术出版社，2017，第 134 页。

④ 宋伯胤：《关于我国瓷器渊源问题的探讨》，载中国硅酸盐学会编《中国古陶瓷论文集》，文物出版社，1982，第 119 页。

会新石器时代，早期的裴李岗文化和仰韶文化时期就已能采用高岭土烧制白陶，被称为我国瓷器的鼻祖。

二是西汉说。这种观点是基于1972—1974年湖南长沙马王堆西汉墓出土了一大批木简和系在器物上的竹牌，在第25根竹牌上发现了用墨笔写成的"资"字，那些系着竹牌的器物是用高岭土之类作胎，烧成温度较高，器表施有褐色或黄绿色釉的"印纹硬陶"。因此，有学者认为，"资"字应通"瓷"字，当属我国最早的瓷器。汉代出现成熟青瓷后，"瓷""资""兹"等词被通用指代。这不仅说明了"陶瓷同源"，也说明由陶到瓷过渡时期的事实存在。

三是东汉说。这种观点是基于20世纪70年代浙江省上虞县发现了好几处东汉窑址。其中，在小仙坛窑址发掘到的越窑青釉印纹叠瓷片，经中国科学院上海硅酸盐研究所测定，烧成温度为1310℃±20℃，胎体吸水率仅有0.28%，0.8mm的薄片已可微透光。对比上虞龙泉塘西晋越窑青釉瓷片的试测数据，证实这些青瓷片烧成温度达1300℃左右，瓷质光泽度高、吸水率低、透明性好，胎釉结合度紧密。基于这些信息，中国科学院上海硅酸盐研究所发表了《我国瓷器出现时期的研究》等研究论文。以上数据和研究分析表明，上虞窑东汉原始青釉瓷已达到现代瓷器的一般标准。

四是魏晋说。根据是魏晋墓葬和窑址中出土了数量较多的质地坚硬和面施青釉的瓷器。此外，潘岳的《笙赋》中有"缥瓷"一名。因此，许多人认为青瓷始于西晋时期。

不过，陶瓷学界普遍认为，成熟的瓷器出现于东汉时期。1955年，河南省洛阳市中州路出土一件东汉青瓷四系罐，高16.5cm、腹径18.5cm，现藏于中国历史博物馆。这件四系罐口直沿，腹部呈球形，平底；腹上部四侧有4个半环形耳，可以穿系；淡青色，釉层薄而均匀，有开片；肩腹之间有一道弦纹，腹部有模印斜方格纹。以高岭土为原料，火候很高，胎质坚实。从器物形态造型、艺术样式和釉色烧成等方面看，应当是长江中下游东汉后期青瓷的典型器物。

第七节
初起风格

　　商代以来，陶器与原始青瓷相互交融、传承创新，在青铜之后出现原始青瓷并不是偶然的，实则是造物活动演进的历史必然。如若没有原始青瓷的滥觞，人类也许永远都无法看见美丽的瓷器世界。我国江南地区盛行原始瓷器并使其成为全国的中心烧制区域，与此地发现瓷土原料和青山绿水、水陆交通便利有着天然的联系。特别是到了春秋战国，原始青瓷不断发展的同时，被人们所知晓并接纳进而达到了鼎盛时期，其烧制和使用的数量约占同期陶瓷总数的一半。可见，当时原始青瓷器手工业已经有了很大的发展。原始青瓷对三国两晋南北朝的青瓷延续发展产生了深远的影响。

　　原始青瓷在黄河领域、长江中下游及南方地区均有分布。在距今约4200年的山西夏县东下冯龙山文化遗址中发现的器类有罐和钵，是中国发现最早的原始青瓷，而成为真正的成熟瓷器的，则为在南方地区浙江省绍兴发现的上虞越窑青瓷。

　　东汉时期（23—220年），随着青瓷烧制技术的日益进步，浙江一些地区的青瓷生产已进入成熟阶段，最终使制陶材质与工艺产生分离，胎体瓷化程度达到近现代青瓷器物制造水平。根据考古发掘，浙江绍兴上虞县上浦小仙坛发现的东汉晚期瓷窑址和青瓷器等实物，青瓷胎质细腻坚硬，釉色淡雅，是日常生活中的理想器具。瓷片质地细腻，釉面有光泽，胎釉结合紧密牢固，吸水率明显降低，几乎达到不渗水的工艺水平，完成由原始青瓷向真正意义上成熟青瓷的过渡。这表明了我国已成功发明并制造出瓷器，青瓷艺术也随之发展到一个新水平，是具有划时代意义的重要标志。

　　从三国到南朝的360余年，瓷器在原始青瓷的发展基础上进行着继承与创新。三国到南朝时期战乱频繁，造成了南北方瓷器发展的差异。江南与中原相比而言，较为安定。宗白华在《论〈世说新语〉和晋人的美》一文中这样形容这个时期："这是中国人生活史里点缀着最多的悲剧，富于命运的罗曼司的一个时期，八王之乱、五胡乱华、南北朝分裂，酿成社会秩序的大解

体，旧礼教的总崩溃、思想和信仰的自由、艺术创造精神的勃发。"[1] 这时
期南方的瓷业有了很大的发展，由于采用拍、印、镂、雕、堆和模制的新工
艺新审美，创作出了一系列新的器物样式和新的艺术风格。

三国越窑青瓷制瓷业迅速得到发展壮大，胎质、釉色与东汉相同，延续
了原始青瓷的特点——胎质细腻、呈灰白色，烧结坚硬，不吸水。而到了西
晋时期，青瓷胎色加深，普遍为灰色或深灰色。三国两晋时期的瓷器纹饰，
继承了汉代原始青瓷的风格，同时又有许多变化，在一般的瓿和罐器物的肩
腹部及碗和钵等器物的外面常可见有模印的网纹、圆珠纹和刻划的弦纹、水
波纹（水波纹一般刻在盘洗类器物的内底上），以及一些镂空、模印贴花的
人面和兽面等装饰，还有堆塑的人物、鸟兽、房屋楼阁等纹饰，但是数量不
多。在艺术造型上继承了汉朝的风格，因此，一些青瓷器物的造型和汉代的
原始青瓷造型特点相近。如一些青瓷瓿和耳杯等器物造型基本相似，这时比
较常见的器物有瓶、罐、壶、盘、碗、杯、香薰、灯台等日用生活用具，艺
术风格基本一致。

另外还有一些明器，就是将许多器物做成动物的样子，如羊形或狮形
烛台、熊灯、鸟杯和蛙盂等，或者用动物纹作装饰，艺术性和艺术特征比
较鲜明。1955 年，在江苏省南京梅家山出土的西晋青瓷鸡头双耳罐，高
17.4cm、口径 10.1cm、底径 10cm，灰青釉，施釉匀净不及底，无颈，张口
为流，鸡冠、眼、嘴刻划清晰，与鸡头对应处贴饰一截鸡尾，似以丰硕的罐
体为鸡身，构思新颖别致。除了以动物造型作装饰外，常见的装饰纹样还有
弦纹、水波纹等。弦纹与水波纹早在原始青瓷中就已经普遍使用，这也是原
始青瓷纹饰的延续。

到了三国吴中晚期，青瓷器成为江浙一带人们的重要日常用品。由于青
瓷器的艺术造型有所改变，装饰艺术纹样与形式表现也突破原有样式。如斜
方格网纹样在盆、壶、罐等主要日用青瓷的腰部出现，到吴末又以联珠纹样
在斜方格网纹样的上下作结合装饰，创造呈现了由弦纹、网纹和联珠纹组成
的纹样装饰带艺术装饰表现新样式，再配以铺首衔环、龙、虎和佛像等，使
器物更加稳重端庄，精神内涵进一步丰富的同时，艺术技法难度也大增。联

① 宗白华：《美学散步》，上海人民出版社，1981 年，第 177 页。

珠纹多数由一个个相互连接的花蕊纹组成，也有少数简化为一个圆圈，常常装饰在网纹与弦纹的上下端。网纹的变化比较多，有单纯用斜方格纹组成，有在斜方格内用细斜线分成9格或16格，粗细相杂，或者只印出内凹的菱形而没有凸起的细线，别具一种风格。

陈万里先生基于田野考察，足迹遍布各青瓷窑址，采集和发现问题，创造出不同于仅靠古文献的论证研究方法。他努力收集近二三十年出土的文物及发现的窑址，结合参考多种文献，使青瓷研究有了一个初步的结果。他认为，青釉器的烧成，对于中国瓷器发展有极重要的历史意义，《陶说》和《景德镇陶录》不足以概述青瓷的酝酿、孕育和发展，它的生根、结果和蔓延，以及相互关系等以往的此类问题。[①] 所以，青瓷田野考察的不断发现，为中国青瓷发展史和研究的撰写提供了更加科学成熟的第一手素材。

艺术因人类在社会阶段活动中创造发展而不断演化，同时又因地域文化的不同而创造出鲜明的各具特色的艺术表达方式。如中国绘画、中国戏曲、中国古典诗词等，这些艺术样式所创造出的无限艺术韵味，在其形成的特有技艺范式表达中，呈现出丰富的内涵意境和美感神韵，让人神采飞扬，流连忘返。在有限的技艺形式中，创造并传递无限的艺术人文，中国青瓷艺术的创造，也因无限的青韵艺术之美而进入千家万户。

原始青瓷之美，影响了后来传统瓷器的走向，为陶瓷艺术的创造提供了无限空间和条件。瓷料、瓷釉、拉坯和窑炉的发明及改进，成为新的陶艺表现"语言"，极大地激励人们以瓷器为载体，尽情地通过水、泥和火的艺术创造世界。瓷的烧制本体不再仅仅依靠纹样的美而表达情感，从胎体塑造之时，就被倾注了艺术创造和文化内涵。人工烧制造成窑变而有诸多不确定因素，让人对其艺术效果和个性发挥有更多期待，这使青瓷艺术增加了创造难度并带来更大的挑战性，同时也拓展了青瓷艺术审美表现的广阔舞台。由此，原始青瓷在陶器的基础上逐步发展成熟并走向辉煌，融入中原大地，成为中华文化灿星之一。

① 陈万里：《什么是青瓷》，载《陈万里陶瓷考古文集》，紫禁城出版社，1997年，第113页。

第二章

三国两晋南北朝时期青瓷艺术的发展

第一节
社会更替与文化交融

一、政权更迭

西汉王朝在公元前 206 年创造的繁荣，到公元 25 年东汉时期，经过了"光武中兴"的短暂辉煌。在黄巾大起义打击东汉政权后，220 年，曹丕自立魏国（曹魏），统治了黄河流域。221 年，刘备占长江上游地区以成都为都，建蜀汉称帝（亦称汉或蜀）。222 年，孙权占长江中下游地区以建业（今江苏南京）为都，229 年建吴国称帝（孙吴或东吴）。自此，三国鼎立局面形成。

三国时，吴国的江南越地吴郡富春（今浙江富阳）豪族，就是统治者所在的孙氏家族。孙氏家族借平定黄巾军起义，兼并军队，占据吴郡、丹阳、会稽、豫章、庐陵、庐江六郡，在江东建立吴政权。建安十三年（208 年），孙权联合刘备在赤壁打败曹操，一举拿下了长江中游的荆州，后顺势攻破岭南。建安十六年（211 年），孙权政权自京口（今江苏镇江）移至秣陵（今江苏南京）；次年，建石头城，改秣陵为建业。自此，吴国地域扩大至江苏、浙江、安徽、福建、江西、湖南、广东和湖北的南部、贵州的东部、广西的大部及越南的东北部等区域。黄龙二年（230 年），孙权派卫温、诸葛直率"甲士万人"航海到台湾（古称夷洲），这是我国的政治势力第一次到达台湾。

孙权得权后，鼓励开荒兴修水利，减役减税，调动农民的生产积极性；引得北人南渡定居，加上社会稳定，越人出山，融合先进的生产技术，促进

了江南地区的农业生产。在这样的背景下，长江中下游沿岸的太湖和钱塘江流域的青瓷工艺得到提升。

263 年，魏灭蜀。265 年，司马炎夺魏权，于洛阳建西晋。280 年，西晋又灭吴，实现南北统一。316 年，西晋灭亡。317—589 年，东晋和南朝的宋、齐、梁、陈等几个封建王朝统治着南方大片土地。西晋末年以来，北方汉族人口因战乱不断大量南迁，总数达 70 万人。北方先进的生产工具和技术被带到南方，广为传播，改变了江南火耕水耨的粗放耕作状态。随着生产和经济的恢复、科学和文化的发展，南方的青瓷工艺资源得到进一步开发。与此同时，丝织、冶铸、造纸等手工业都有了很大发展，交通运输和商业活动更加频繁。

318 年，司马睿称帝于建康（今江苏南京），史称东晋。北方氏族的前秦开始强大起来，欲南下吞并东晋。383 年的"淝水之战"，秦军失败，促成了南北长期对峙局面，形势有利于南方的经济发展。因而，东晋和南朝时期，江南地区的生产发展迅速。

南北朝（420—589 年）是我国历史上南朝和北朝的统称，它上承东晋十六国，下接隋朝，从刘裕 420 年灭东晋建刘宋开始，至 589 年隋灭陈而终止。100 多年来，前期南北朝社会阶层分为士族、齐民编户、依附户及奴婢。对外交流东到日本和朝鲜，西到西域、西亚、中亚，南到南亚与东南亚。此时出现民族大融合的趋势，如北魏孝文帝汉化（少数民族封建化）的改革。

东晋和南朝时期，南方长江中下游的荆州和扬州的农业普遍发展较快，尤其是都城建康及其周围地区发展较快。东晋曲阿（今江苏丹阳）立新丰塘溉田 800 多顷，南朝刘宋湖熟起废田 4000 多顷，移民京口和姑孰。南朝齐在句容修赤山塘，这时扬州"地广野丰，民勤本业，一岁或稔，则数郡忘饥"①。东晋最重要的地区吴郡、吴兴、会稽经济发展最快，是政府的财政重要来源，也是这些地区发掘青瓷墓葬品较多的原因。洞庭湖和鄱阳湖周围地区也发展迅猛，淮南地区土地肥沃、人口集中。经过齐、梁的经营，江淮间一些地区的生产也迅速恢复、发展。四川成为"沃野天府"，广州也成为富庶地区。

① （南朝梁）沈约：《宋书》第五册卷五十四《沈昙庆》，中华书局，1974，第 1540 页。

　　手工纺织业和养蚕技术相当发达。豫章（今江西北部地区）等地一年蚕四五熟，浙江永嘉等地一年八熟，丝、绵、绢、布等是南朝调税的主要项目。纺织锦业在荆州和扬州尤为发达，益州也早负盛名。富人穿绣裙、着锦履，以彩帛作杂花、绫作服饰、锦作屏障。刘裕灭后秦，把关中的织锦户迁到江南。南朝后期，纺织锦业在江南出现发达盛况。

　　南朝设专官管理矿冶，建康才有东、西二冶（宋、齐时有南冶），各州、郡有矿冶的设冶令。另有不少私家冶铺作坊。在冶铸技术上，用水排鼓风冶铸已在南朝应用。炼钢技术发明了一种杂炼生铁和熟铁的"灌钢法"，即把生熟铁混杂起来冶炼，成就优质钢，用来制造宝剑、刀、镰等。这时在会稽郡（今浙江绍兴）一带青瓷的烧制水平已经达到成熟阶段，青瓷烧制后胎质硬度高纯，釉料通体青莹均匀，造型丰富美观，江南制瓷技术开始走出一条带有自身工艺特色的道路。

　　造船业水平比东吴时期有较大的提高。特别在运输船、战舰生产数量上有了大增，使东海、南海和内河的船运得到较大的发展，有大船可载二万斛重货物，为开辟青瓷"海上之路"打下了交通基础。

二、多元文化汇流

　　三国两晋南北朝时期，六朝（222—589 年）是一个特殊的时期概念，它专指这时期京师均在南京的南方六个朝代，即孙吴（东吴、三国吴）、东晋、南朝宋（刘宋）、南朝齐（萧齐）、南朝梁和南朝陈这六个朝代（孙吴时期都城名为"建业"，西晋司马邺称帝后为避讳，改名"建康"）。唐朝许嵩《建康实录》和北宋司马光《资治通鉴》中以此六个朝代作为编年纪事，后人将此并称"六朝"，故学术界称这期间的青瓷为六朝青瓷。

　　此时南方建康发展为长江下游东晋南朝的政治和经济中心，同时还出现建康（南京）、江陵（荆州）、成都、番禺（广州）等大都市，曾出现"贡使商旅，方舟万计"①的盛况。到萧梁时期，建康城内居民已达 28 万人。秦淮河以北已建有大小市 10 余处。吴郡、会稽、余杭等也是"商贾并凑"。

① （南朝梁）沈约：《宋书》第三册卷三十三《五行四》，中华书局，1974，第 956 页。

　　番禺已成为海外贸易中心城市，天竺（今印度）、波斯（今伊朗）、狮子国（今斯里兰卡）和南洋各国的商船在番禺和江陵等地每年均有集会，从事商业贸易活动，商业发达。成都商业繁盛，商贾小者坐贩于列肆，是高级丝织品的重要产地，市场上奢侈品和日用品发达，大者转运于四方。

　　商税是南朝经济收入的主要来源，这时期繁华的商业，也推动了科学技术领域内出现重要发展阶段。农学、数学、医药学、天文学、机械制造和冶铸等方面取得许多突出成就：著名数学家、天文学家祖冲之是世界上第一个把圆周率数值计算到第七位小数的人；农学家贾思勰的《齐民要术》是中国现存最早和最完整的农学著作。机械制造专家马均、冶炼专家綦毋怀文和医药学家王叔和、皇甫谧、葛洪、陶弘景等，都在科学创造上取得卓越成就。这时期，中国社会又出现不稳定现象，在精神上进入一个极度自由解放的时期。人的主体意识冲破了儒学框架，开始走向自觉，文化艺术界出现了迥异于两汉的独特面貌，社会出现风雅、洒脱的新气象。文学成就虽前不及先秦两汉，后不如唐宋，但在社会发展史上是文学确立独立而不可缺的关键一环，因为它是文学摆脱经学和史学附庸地位、步入自觉阶段的重要桥梁。

　　这时期的各学科传承了汉代优秀科学文化传统，史学、文学、地理学、美术学等取得较大成就，并有重要作品问世，如中国最早的文学批评专著《文心雕龙》（刘勰），史学名著《三国志》（陈寿）、《后汉书》（范晔）和地理学名著《水经注》（郦道元）等。民歌、五言诗和小说也有新的发展，同时绘画、雕刻、书法和工艺等领域也有优秀作品流传至今。在美术绘画领域，顾恺之和谢赫等著名画家理论家，强调"以形写神""形神兼备""六法论"等美术技法、鉴赏批评与创作方法的审美理念与批评标准，使艺术审美活动成为独立于商品经济的文化精神活动。

　　随着民族融合和丝绸之路的开启，加上许多外来文化元素的汇入，绘画、书法、工艺和雕刻均步入重要的历史发展时期。著名书法家王羲之、王献之父子，画家兼理论家顾恺之、曹不兴和谢赫等，都是这个时期的代表人物。他们的作品与绘画理论等论著，为我国工艺美术理论和审美标准的建立扬起风帆，为青瓷艺术产品创造赋予了独特的人文内涵、社会地位和艺术价值，使青瓷的生产创新随之得到提升和发展。这些重要成就为这阶段青瓷艺术样式的创立与发展，以及在唐宋出现青瓷文化高峰的辉煌，做好了充分的准备。

　　另外，外来佛教文化在魏晋南北朝时期甚为流行，中国佛像塑造运动在此开始普及。特别是在丝绸之路的不断开拓中，青瓷艺术在国际贸易中需求量大增。因此，佛教文化与中国道教文化相融，通过民间青瓷工艺、雕塑、民俗等生产活动紧密结合，依附艺术表现，形成中国佛教艺术的工艺范式。

　　建安年间（196—220 年），曹魏聚集了孔融、陈琳、王粲、徐干、阮瑀、应玚和刘桢七位杰出的文学家，史称"建安七子"，并与"三曹"（曹操、曹丕和曹植）共创了中国文学史独具特色的辉煌——"建安风骨"。这一文学风格，成为主导文坛和后世文学推崇与效法的仪范。在刘勰的《文心雕龙》中可以看到，社会结构和思想颓废激发出人的多元思想，在这种情形下，文学作品才有思想性，且含蓄隽永，有了慷慨之气。后世陈子昂的文学革新运动，即以"建安风骨"为旗号推动文坛，将唐代文学带向高潮。

　　曹植（192—232 年），字子建，曹操次子，曹丕之弟。他在诗歌创作数量和质量上都超越同代文人，有《名都篇》《白马篇》《吁嗟篇》等诗歌名作，在散文和辞赋创作中有《洛神赋》和《与杨德祖书》等名篇。他凭借极工起调、善比喻、有警句的艺术风格与表现的特点，成为建安诗坛上最突出的一位，如"惊风飘白日，光景驰西流"[1]"高树多悲风，海水扬其波"[2]"骨气奇高，词采华茂"[3]都是对他诗歌艺术风格的赞美。

　　三国魏末的谯国嵇康、陈留阮籍、河内山涛、河内向秀、沛国刘伶、陈留阮咸、琅琊王戎，常常雅集山阳（今河南修武）竹林，纵情慷慨，世人称之为"竹林七贤"。

　　商代陶质酒器的制作与商代社会出现的"庶群自酒，腥闻在上"[4]的社会现象有很大的关系。从汉代开始，酒就成为人们生活中的奢侈品。汉代统治者吸取秦王朝灭亡的教训，采取"休养生息"的亲民政策，社会出现"都鄙廪庾皆满，而府库余货财。京师之钱累巨万，贯朽而不可校。太仓之粟陈

① （三国魏）曹植：《陈思王集》卷之二《箜篌引》，载《三曹集》，岳麓书社，1992，第336页。
② 同上书，第340页。
③ （南朝梁）钟嵘：《诗品集注（增订本）》诗品上《魏陈思王植诗》，曹旭集注，上海古籍出版社，2011，第117页。
④ 李民、王健：《尚书译注》周书《酒诰》，上海古籍出版社，2000，第274页。

陈相因，充溢露积于外，至腐败不可食。众庶街巷有马，阡陌之间成群"①的经济繁荣局面，酿酒业也因此发达。饮酒需要有器具，酒具作为酒的载体，是中华酒文化重要的组成部分。我国古代的盛酒器皿，形式多样、内涵丰富。从历史记载和考古发现看，古代的青瓷盛酒器皿除了有现今通用的杯以外，还有尊、豆、斗、爵、觥、瓠、卮、角、彝、壶、碗、盂、盉等。

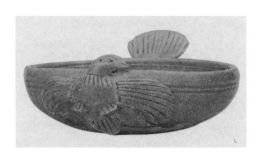

图 4　三国青瓷贴鸟纹杯，高 2.8cm，口径 10cm，浙江绍兴市上虞区百官镇出土

　　1983 年，陕西眉县出土了一批陶器，经鉴定，它是我国迄今所发现的最古老的酒器。春秋战国时代，酒器已从陶向瓷的方向发展，出现外施薄薄青釉的原始瓷器盉作为盛酒器和饮酒器。汉朝也出现了以壶为盛酒器、耳杯为饮酒器的酒具，并一直沿用到两晋。三国两晋南北朝时期，名人雅士饮酒风继续流行，推动了酒器的发展。1974 年，在浙江上虞百官镇出土了一只鸟形酒杯，它以半圆形杯体为腹，前贴鸟头、双翼和足，后装一个上翘的鸟尾。鸟头圆首尖喙，双翅凌空展开，两足收紧腹部，酷似一只飞鸟，形象十分生动。

　　瓷器茶具因历代的饮茶之风，造型装饰艺术不断得到发展。我国最早记载饮茶器具的是西汉王褒《僮约》"烹茶尽具。已而盖藏"②之句。"尽"作"净"解，这是中国茶具发展史上最早记有茶具的史料。记载茶具意义的是西晋左思（约250—约305）《娇女诗》："心为茶荈剧，吹嘘对鼎䥶。"③这"鼎"即为茶具。唐陆羽在《茶经·七茶之事》中引《广陵耆老传》载晋元帝（317—323）时"晋元帝时有老姥，每旦独提一器茗，往市鬻之。市人竞买，自旦至夕，其器不减"④。又引西晋"八王之乱"时晋惠帝司马衷

①（汉）司马迁：《史记》第四册卷三十，（宋）裴骃集解，（唐）司马贞索隐，（唐）张守节正义，中华书局，1963，第1420页。
②（清）严可均：《全上古三代秦汉三国六朝文》第一册全汉文卷四十二《僮约》，陈延嘉等校点主编，河北教育出版社，1997，第642页。
③（唐）陆羽：《茶经》七《茶之事》，晋云彤主编，黑龙江美术出版社，2017，第241页。
④ 同上书，第245页。

（290—306）由河南许昌回洛阳，侍从"以瓦盂承茶"[1]敬奉之事。可见，汉至隋唐已有出土的专用茶具，但食具（包括茶具、酒具的饮具）在很长一段时间内，两者通用区分并不清。越窑青瓷的罐、壶可作盛茶容器外，还有比碗大而腹浅的洗，一般可盛茶或水，小一点的洗，也作饮茶器。

青瓷罐和壶是三国时期的主要盛茶具和容器，壶口内缘造型似盘，故称盘口壶。饮茶用的是碗和钵。西晋时期，茶水的贮盛器除了壶和罐外，新出现了扁壶。新扁壶造型设计为椭圆形，圆形口，短颈，携带方便，可作茶具与酒具通用。东晋时期，越窑青瓷造型向纵向发展，秀丽挺拔，注重实用，饰弦纹作简朴装饰，也有点彩装饰。青瓷壶和罐依然是盛茶的主要容器。新出现的饮茶器具有青瓷盏托，盏造型类碗，托造型类盘。托内底塑一内凹圆圈，承配盏凸圆圈底，固定盏与托之间的摆放，使其不易滑动；手通过托来把握盏，以免烫手。

南朝时期，越窑青瓷造型设计依然往高长演变，追求纤秀典雅士族的"秀骨清象"审美观。盛贮茶器继续使用青瓷壶和罐，饮茶器具仍为青瓷碗和钵，盏托更被融入日用生活器具。青瓷盘口壶对盘口作加深设计，颈加长演变，腹为椭圆形，器物造型修长匀称。青瓷碗造型作直口深腹，器壁变薄，腹下部逐渐收弧至底部。青瓷罐造型增高，口也随之增大，平底，肩部作桥形钮。青瓷钵造型亦作直口弧腹至底，底平且大于口。青瓷盏托之托造型为浅圆盘式，圆盘中心刻有内凹圆槽，承托盏的凸圆底部。盏造型作小碗状，底部实足圆形，与托相匹配，也有盏托为高足杯和高足盘匹配，连成一体成套。

第二节
南北窑场初现

在浙江东北部和东南部地区，西晋南北朝时期已建有专门的青瓷窑场。这些窑场已能生产成熟青瓷产品，并形成越窑、德清窑、婺州窑和瓯窑四个青瓷体系。越窑系窑场主要在今浙江东北部余姚和上虞地区，德清窑系窑场

[1]（唐）陆羽：《茶经》七《茶之事》，晋云彤主编，黑龙江美术出版社，2017，第244页。

主要在浙江杭嘉湖平原地区，婺州窑系窑场主要在今浙江中部金华地区，瓯窑系窑场主要在今浙江南部温州地区。而越窑系因地理等条件，在当时是发展最快、分布最广和质量最高的一个窑系。

越窑系青瓷在艺术造型上的成型方法，除拉坯轮制技术不断提高外，兼用拍、印、镂、雕、堆和模制等艺术装饰表现方法，青瓷器物品种样式繁多，艺术式样新颖丰富，在实用的基础上增添视觉美感和精神寄托的需求。瓷器胎体经上釉烧制后细腻坚硬，呈青灰色相，釉色青润纯净，是这一时期青瓷艺术表现的佳品。东吴后期到西晋时期，与浙江北部邻近的江苏宜兴县（今宜兴市），在丁蜀镇汤渡附近的均山建有均山青瓷窑厂。其青瓷艺术造型和艺术装饰与越窑的艺术风格相同，但生产质量不如越窑。约始于东汉末期至西晋的江西丰城罗湖一带的青瓷艺术，也在发展。其青瓷造型与装饰艺术简朴，比越窑青瓷艺术表现逊色。同时约从晋代起，湖南、四川、湖北等地区也开始生产青瓷。2005 年 12 月 22 日，江苏南京江宁区上坊镇孙家坟发现六朝大墓，墓内出土了陶瓷器、漆木器、铜器、金器等不同质地的文物百余件，青瓷尤其引人注目。从出土已经修复的部分青瓷器看，青瓷人物俑不仅釉色色彩莹润剔透，而且艺术造型多样，神态各异，在南京地区首次发现，十分少见和珍贵。

在南方青瓷艺术不断发展的同期，北方青瓷艺术也开始出现。田野考古发掘证明，北魏晚期北方青瓷开始生产。在山东淄博发现有北朝青瓷窑址，但其他地区青瓷窑址却少有发现。然而在北方墓葬发掘中，北朝青瓷却不少，如河北省出土的青瓷不仅数量最多，质量也最高。1948 年，中国发现了一批最早的北方青瓷，约为北魏至隋初时期，出土于景县封氏墓群。这批青瓷主要是日用器皿，如杯、壶、碗、缸、大盘、托杯等。4 件仰覆莲花尊源于封子绘和祖氏墓出土，最有艺术特色，最高达 60cm，高大的体积、雄浑的造型、富丽的装饰，集中运用了印贴、刻划和堆塑等艺术装饰手法，是北方青瓷最有代表性的作品。但与南方青瓷相比，北方青瓷胎质略显粗糙，胎呈灰色，釉层较薄，多有细纹片，釉色呈灰绿或黄绿色，有些仅施半釉，且很不均匀，工艺要求与质量不高。

鉴于这时期北方青瓷窑址发现较少的事实，及对北方所发现青瓷的相关研究，笔者认为北方青瓷的艺术特征主要有以下几方面：

1. 氧化铝在胎料中比重大，导致在达不到高温的情况下，青瓷瓷化程度稍低的现象。因此，瓷胎色彩比南方青瓷稍淡，白色或灰白色多些。

2. 北方所发现青釉的工艺与色彩方面，基本上光泽性好，玻璃质强，釉面常有开片，流动性较大，没有南方青瓷那种失透的感觉。

3. 北方青瓷与六朝青瓷相比，造型雄伟，胎体偏厚，形体硕大。

4. 北方青瓷的艺术装饰方法，采用刻划、堆贴、雕镂、模印等技法，佛教青瓷艺术造型装饰以莲花纹、忍冬纹等为主纹样。

一、三国时期

出土的品种丰富，罐、盘口壶、碗、碟、盆、尊、熏炉、钵、耳杯、唾壶、灯盏、虎子、蛙形水盂及葬品谷仓、灶、磨、狗圈、踏碓、猪圈、锥斗、鸡舍、米筛、畚箕等，胎色青灰，与釉层结合紧密，色彩均匀光亮。江苏南京赵土岗出土的青瓷虎子，上刻"赤乌十四年会稽上虞师袁宜作"铭文；江苏金坛县（今金坛区）白塔乡东吴墓出土的青瓷扁壶，上刻"紫是会稽上虞范休可作甲者也""紫是鱼浦玉也"[1]铭文。袁宜、范休可是当时制瓷名匠，署名作品十分难得和珍贵，这两件青瓷作品可以帮助人们辨析三国时期的越窑工艺特征。

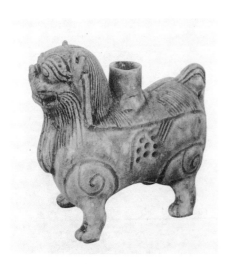

图 5 西晋青瓷辟邪烛台，高 8.2cm，长 11cm，浙江绍兴市出土

二、西晋时期

青瓷艺术造型出现了鸡头壶、狮形烛台、鸟形杯、扁壶等新品种。胎体灰白坚实，釉色烧制后为青绿色调，另有青黄和青灰色调。在浙江樟塘乡严村于 1984 年出土的通高 43.5cm 的晋代青瓷谷仓罐，胎

[1] 紫，作"此"字解。鱼浦是渔浦湖，即白马湖。

灰白色，釉色为青绿泛黄。器身造型分上、下两部分，上部堆塑亭台楼阁建筑，下部罐身饰贴神、兽和舞伎等形象。青瓷狮形烛台，1977年于浙江上虞联江乡帐子山出土，通高8.5cm，背部装饰置一插烛用圆管，质地细腻，釉层光亮透明，狮子昂首伏卧，双眼圆睁，张口露齿，长须下垂，鬃毛清晰，形态逼真，艺术特征鲜明。青瓷谷仓罐类器物可作秋后表示五谷丰收庆典之用，称为"谷仓罐"。青瓷烛台和谷仓罐为人去世后之陪葬品，称为"魂瓶"。

三、东晋时期

青瓷艺术造型种类已不及西晋时多，主要原因是这时基本不再生产青瓷随葬品，但常见的盘、碗、罐、盘口壶、盆、碟、钵、砚、灯盏、水盂、唾壶、虎子、鸡头壶、羊形烛台等也有发掘。烧成后釉色呈青灰色调，艺术装饰基本不见，另见少量黑瓷。青瓷羊形烛，成型烧制后胎色呈灰白且坚密，釉色显青绿且莹润。羊作曲肢而蹲坐姿态，视觉神态显恬静，腰部两侧装饰划有飞翼，羊头上塑置一圆孔作插烛之用。此作品于1979年在绍兴上虞通明乡瓦窑头村出土。

四、南朝时期

青瓷艺术造型品种接近东晋时期，发现有盘、碗、壶、罐、钵、虎子、鸡头壶、长颈瓶、盘口水盂、砚、唾壶等青瓷器物。成型烧制后大部分胎骨坚硬，釉色色调有淡青、青黄、青绿等，这时也有少量黑瓷

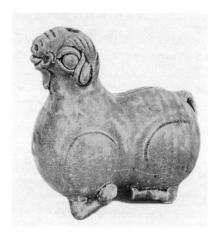

图6　东晋青瓷羊形烛台，高14.2cm，长14.5cm，浙江绍兴市出土

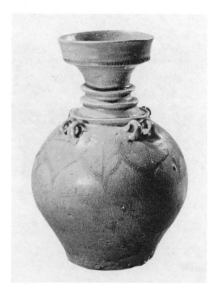

图7　南朝青瓷四复耳盘口壶，高26cm，口径26cm，浙江瑞安市出土

生产。

　　这时期越窑青瓷样式的艺术表现，从艺术设计风格到釉面装饰图案，除见其亲和自然天性外，更是从中折射出暖暖青韵的人文主义思想关怀。许多越窑瓷青瓷造型追崇对称、圆和、天人合一的艺术哲学观，体现融合中国历史人伦意识和文化精神的传统理念。越窑青瓷色彩不是手绘之彩，而是天然矿产所得的原始釉色经高温烧制所得的青绿之色，是匠师们崇敬、观察和感悟自然得到的礼物。

　　在大动荡环境下，三国两晋南北朝的南北青瓷制业发展不平衡。一方面，北方战乱导致青瓷生产晚于南方，直到 6 世纪初，北方在墓葬中才发现有随葬青瓷，但晚期墓葬中却发现了白瓷；另一方面，在比较安定的南方，青瓷生产与艺术表现已取得较大的进展。青瓷生产以浙江地区质量最佳，特别是早期越窑继承发展了东汉的青瓷技艺。浙江中北部和南部地区，已分别分布有唐代越窑、德清窑、婺窑和瓯窑的前身青瓷窑厂，水平最高、最突出的是宁绍平原早期越窑。

　　东汉至六朝时期，越窑青瓷的器物造型样式和艺术装饰，在罐、盆、碗、盘、壶、洗、杯、碟、盒、钵、香炉、虎子、水盂等日用器，特别是谷仓、鬼灶、笼、火盆、狗圈等陪葬明器中体现明显。青瓷艺术发展出现多彩艺术造型、外来题材的艺术纹饰装饰等特征，反映了中外文化相互交融。可以说，艺术性与生活性紧密结合的造物精神，使青瓷产品功能与造型样式、装饰表现开始相融并表现成熟了起来。

第三节
越窑体系形成

一、越窑

　　汉代范晔《吴越春秋》载，大禹当年行巡华夏，行经大越，登茅山朝见四方诸侯，封有功，爵有德，死后就葬在这里。至少康时，担心大禹后代香火断绝，便封其庶子于越，号曰："无余。"东晋贺循《会稽记》说："少

康，少子号曰于越，越国之称始此。"①至迟在夏朝，越国已经建立。

越窑是中国最古老的瓷器窑场，地处浙江宁波和绍兴一带。关于"越窑"一词的界定，学术界、考古界和陶瓷学界有不同的看法。有人根据文献记载，认为越窑始于唐代；有人从考古学的角度，认为越窑始于汉代。

现有文献中最早记载有"越窑"一词的，是在唐代。唐代著名诗人陆龟蒙在《秘色越器》作诗曰："九秋风露越窑开，夺得千峰翠色来。好向中宵盛沆瀣，共嵇中散斗遗杯。"②诗句精确描述了越窑青瓷的釉色色调犹如自然景象。茶圣陆羽在《茶经》中说："碗，越州上……或以邢州处越州上，殊为不然。若邢瓷类银，则越瓷类玉，邢不如越一也；若邢瓷类雪，则越瓷类冰，邢不如越二也；邢瓷白而茶色丹，越瓷青而茶色绿，邢不如越三也。"③清代蓝浦《景德镇陶录》说："越州所烧，始唐代，即今浙江绍兴府，在隋、唐曰越州。瓷色青，著美一时。"④蓝浦认定，与其他窑址相比，越窑在唐代青瓷中的质量、美感及功能最佳。

我国著名古陶瓷专家、故宫博物院研究员陈万里先生，在对越窑遗址多次考察和调查过程中发现，唐以前的窑址中存在大量的青瓷标本。他质疑《中国青瓷史略》和《瓷器与浙江》中对越窑创烧始于唐代说。随着之后的考古工作者对越窑窑口的不断探索和考察，越窑创烧发展的脉络逐渐明晰起来。

从大量考古与出土的青瓷标本看，浙江上虞是最早出现东汉越窑青瓷的地方。原因有三：一是青瓷生产需要的优质瓷土资源在这里有大量的蕴藏；二是此处地理生态优良，山峦叠嶂且森林密集，烧瓷燃料木材丰富；三是上虞地处绍兴和余姚之间，北临杭州湾，区内贯穿的曹娥江与钱塘江交汇注入杭州湾，流向东海，江海水运发达。这三点造就了上虞越窑青瓷率先成为中国瓷器的发祥地。越窑青瓷自东汉创烧，到六朝迅速发展，在绍兴、余姚、上虞、宁波、萧山、湖州、奉化、临海、余杭等地均发现了越窑青瓷遗址，

① （清）李锴：《尚史》第五册《越世家》，乾隆三十八年悦道楼刻本，第12页。

② 王启兴主编《校编全唐诗》下册，湖北人民出版社，2001，第3190—3191页。

③ （唐）陆羽：《茶经》四《茶之器》，晋云彤主编，黑龙江美术出版社，2017，第134页。

④ （清）蓝浦、郑廷桂：《景德镇陶录校注》卷七《越窑》，欧阳琛、周秋生校点，卢家明、左行培注释，江西人民出版社，1996，第81页。

越窑青瓷体系快速形成，到六朝时越窑发展成为我国形成最早、窑场众多、分布广泛、产品风格鲜明的青瓷瓷窑体系，而中心窑场仍然集中于上虞县。六朝晚期（从南朝起），越窑青瓷生产中心逐渐转移到慈溪上林湖地区。

　　浙江上虞境内共发现160余处三国两晋时期的窑址，比东汉时增加4～5倍。可见，青瓷发展非常迅速。这一时期主要分布在上浦乡大陆岙、联江乡帐子山、皂湖乡庙后山、梁湖乡猪头山、鞍山、路东乡回龙山、胡家埭石门槛、百官镇九浸畈及横塘乡庙山等地。西晋时期比较集中，基本分布在宋家山、庙山、上浦乡凤凰山、横塘乡的马山、尼姑婆山、夹坝山、皂湖乡皂李湖畔的多层山、馒头山、老鼠山。其中烧造窑址规模较大的是上浦乡大善村的凤凰尼姑婆山窑场，面积约180m²，青瓷遗物堆积层较厚。东晋南朝遗址共14处。东晋时期，窑址主要分布在横塘乡羊岙山、皂湖乡鲤鱼山、梁湖乡晾网山、顶拱岙等地，其中以羊岙山和鲤鱼山窑址最具有代表性。南朝窑址主要分布在上浦乡姥山、皂湖乡沿山、西华窑、窑山、后山头、寺山、联江乡帐子山等地，其中上浦乡姥山、皂湖乡沿山长池湾和西华窑址具有代表性，姥山窑址青瓷遗物堆积丰厚，分布较广。

　　这时的越窑青瓷基本上摆脱了陶器与早期青瓷器的工艺传统，形成自己的特色，并且渗入社会文化经济生活的各个方面。东吴时越窑青瓷艺术特征为：胎用材料质硬而细腻，呈淡灰色，有的胎较疏松而呈淡黄色；釉面色彩以淡青为主，或有青黄釉和黄釉，釉层色相均匀，胎釉结合牢固；艺术纹饰有弦纹、水波纹等，晚期出现斜方格网纹，在一些器物上堆塑出人物像、神像、佛像、飞鸟、走兽等立体造型样式。

　　把东吴年号刻写在瓷器上的现象不少。1955年，南京光华门外赵士岗四号墓出土的青瓷提梁虎子最具代表性。器身造型如茧形，上翘的圆口设计，背部雕塑有虎形的提梁，下腹部还贴塑有四肢，特别值得注意的是器身一侧刻着铭文"赤乌十四年会稽上虞师袁宜作"字样。这段文字明确表明是三国时期赤乌十四年（251年）在会稽郡上虞县越窑产区所制，制作工匠是袁宜。这件作品开创了在瓷器上标注铭文作为鉴别功能的先河，成为中国历史上发现的第一件具有绝对年代的青瓷产品标准样式。另外，还有1958年发掘于南京清凉山吴墓的越窑青瓷熊灯，除造型艺术生动外，也带有铭文。此件青瓷熊灯造型，由灯盏、支柱和承盘三部分构成，其艺术创意特色在于支柱被

一只憨态可掬的小熊雕塑所代替，小熊后肢撑地蹲踞，上部身体做直立状，前肢扶头做上举状，底部露胎处刻"甘露元年五月造"铭文。"甘露"是吴末帝孙皓的年号，"甘露元年"即 265 年。这一时期青瓷造型艺术特征一般是上大于小，如圆形造型青瓷的上腹部或肩部大于上口口部和足底部。瓷器上刻工匠名字，说明当时可能已经形成制瓷的专业工匠。浙江上虞生产的青瓷出现在南京官僚贵族的墓中，说明青瓷的生产和流通已有相当规模。

故宫博物院藏有一件三国圆形青瓷谷仓，高 46.4cm、腹径 29.1cm、底径 16cm。谷仓上半部以堆塑造型法塑造多种景物，其正中心堆塑有三层崇楼，在一层两边各塑有一只把门狗，楼檐上雕塑的鸟和鼠形象简练生动，它们栖息和觅食的动态被刻划得惟妙惟肖。崇楼两侧的亭阙下雕塑有8 位侍仆，他们手执乐器，专注演奏着乐曲，动态刻划楚楚动人。在谷仓顶部堆塑了 5 只相连的罐子，居中的大罐口上一只鼠正从中爬出，大罐相连 4 只小罐，引颈觅食的雀鸟在其周围，雕塑得活灵活现。谷仓下半部为一个完整的圆形青瓷罐，罐肩部塑贴一块龟驮碑，碑上刻"永安三年时富且洋（祥）宜公卿多子孙寿命长千意（亿）万岁未见英（殃）"24 字。龟的周围雕塑有人物、动物等，其间还夹杂刻划有龙、狗、鱼等纹样，写有"飞""鹿""句""五种"等字。青瓷谷仓于 20 世纪 30 年代后期的浙江绍兴三国墓中出土。其胎体呈灰白色，通体施青釉烧制，釉面不甚匀净，立体雕饰复杂丰富。青瓷谷仓反映了百鸟觅食、欢庆丰收和牲畜满栏等场景，再现了江南吴地庄园主人在 1700 多年前五谷丰登的富裕生活，艺术地表现了后人对死者的孝意追念和死后继续享受生活的祝愿祈祷。

宁波市东钱湖畔的越窑遗址，是浙江四大青瓷古窑遗址群之一。东钱湖畔出土的青瓷残片，充分证明汉代青瓷生产早已在浙江东部发展。东钱湖畔的玉缸山窑是宁波市最早的古窑址，制瓷年代为东汉至三国时期，因其所产瓷器色泽如玉，遂称其地为"玉缸山"。采集的主要器物有碗、壶、罐、洗、钵等；釉色色彩为青中带灰，细腻光亮，文雅沉着；胎质材料坚硬，不易变形，利于制作和成型表现；艺术纹饰以拍印的席纹、网纹为主，器耳多为羽毛纹；窑具为覆钵形、筒形垫座、双足器和三足垫饼等。与其相邻的郭家岙王家弄（亦称"郭童岙"）南坡也有东汉窑址，造型产品有碗、罐、钵、盅等；艺术纹饰为打印的藻纹、网纹等，罐的系耳有羽毛纹；窑具为筒

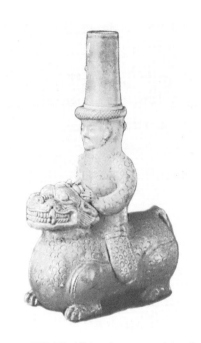

图8 西晋青瓷骑兽人,高27.2cm,清宫旧藏

形垫座、小圆饼三足器等。

西晋时,瓷窑数量激增,青瓷的产量和质量均明显提高,青瓷的胎质比之前加厚,胎色变深,呈灰色、深灰色,釉呈青灰色,釉层厚而均匀。这一时期是青瓷花式造型品种最多的时期,除日常生活用具层出不穷外,明器也大大增加。采用的艺术纹样常见的有联珠纹、弦纹、斜方格网纹、飞禽走兽组合纹和忍冬纹。故宫博物院藏有一件西晋青瓷人骑兽烛具,高27.2cm。兽背坐骑1人,人作双手把握兽角状,头戴卷檐高帽,上刻划网纹装饰,帽顶凹陷,用于插烛。骑兽人脸部塑高鼻梁圆形眼,下颌长须;兽作伏卧动作,龇牙睁目。人与兽身都戳印圆形纹样,兽面篦划出须毛,体后长尾作下垂状。艺术造型概括简练、特征鲜明、形象生动。青瓷表面通体施釉,呈青黄色调,给人产生人兽一体的整体视觉艺术效果。2005年11月3日,浙江温州绕城高速公路建设指挥部在温州乐清市北白象陈家桥西的小山大坟庵上进行隧道施工时,发现了一座西晋古墓。该墓长3.82m、宽1.55m、高1.78m,为西晋砖室墓。这也是温州乐清市迄今发掘的唯一的西晋古墓。其中出土了一些瓷罐、青瓷壶和墓志等,包括一口直径8cm的土黄色水盂,上有精美的水波纹。据推测,该水盂距今已经1700多年,也是乐清市成立以来发现的唯一的西晋文物。另外,还出土了大量的刻划纹青瓷片等。

东晋时期,青瓷生产普及,器物造型艺术逐渐趋向简朴,艺术装饰大为减少,明器也极少见,艺术纹饰以弦纹为主,水波纹减少,瓷胎色彩偏浅,釉色色彩略偏黄。故宫博物院藏有一件东晋青瓷龟砚滴,造型高5.8cm、口径2.4cm、腹径4.7~4.9cm。砚滴以乌龟形状塑造,龟首仰翘,龟颈部刻划螺旋纹样装饰。平整的龟腹上刻划10片莲花瓣作艺术装饰,龟背塑造作前小后大形状,并开圆形小直口以盛水。龟砚滴通体施青釉,但不及底。砚滴是中国古代用于贮水并向砚池内滴水的一种文房用具。民国许之衡《饮流

斋说瓷》记："蟾滴、龟滴，由来旧矣。古者以铜，后世以瓷……凡作物形而贮水不多者则名曰'滴'。"① 1954 年，故宫博物院研究员陈万里捐献 1 件东晋青瓷褐斑四系壶，其高 17.9cm、口径 8.4cm。壶口类洗口，颈长、肩丰、腹鼓、底平，腹作内收形。底部无施釉，有支烧痕迹；肩部装饰为二道弦纹，四面分别饰一横向系。壶口外围塑一周弦纹装饰，器身只施一半釉，釉色为青黄色调，内透面积较大的点点褐斑韵彩装饰，形态或泼墨或落叶，艺术效果绮丽而千变万化。西晋晚期延续褐色点彩装饰，出现佛教莲瓣艺术纹样装饰。

两晋至南朝时期，青瓷产品种类与艺术造型增多，常见的有罐、盘口壶、碗、盘、钵、洗、尊、盏、唾盂、砚台以及明器等；制作工艺有所改进，艺术造型趋向秀丽；瓷面色彩施青灰釉或酱色釉，釉层明度均匀。晋代有铺首，常见艺术纹饰有弦纹、斜方格纹、联珠纹和褐色点彩等。南朝因佛教盛行，西域等国外的佛教人物、动物和莲花瓣成为青瓷的主要艺术题材和装饰纹饰。

南朝时越窑的烧造，扩大到浙西北的吴兴和浙东的余姚、奉化、临海等地。这一时期的产品工艺仍采用前期的制瓷工艺，多数胎体密致，呈灰色相，瓷面通体施青釉。少数胎质较松，呈土黄色相，瓷面色彩施青黄或黄釉。南朝早期褐色点彩仍流行，但比东晋时更小且密，刻划莲瓣纹很流行。20 世纪末期在广东罗定罗镜鹤咀山发现的南朝墓，是岭南发现的规模最大、出土文物最多的一座南朝墓葬。墓中出土的 56 件精美越窑青瓷，是 1000 多年前青黄釉瓷器中的精品。尤其是其中 2 只青瓷瓷罐有偶然烧出的"窑变"釉色，犹如千峰青翠点缀出一缕的紫霞，艺术效果非常罕见。

浙江慈溪上林湖越窑是我国瓷器的发祥地之一。通过对标本的对比、研究，可确认东汉三国时期的窑址有 11 处、东晋南朝时期的有 9 处。东汉至三国时期，上林湖越窑产品品种比较简单，主要有罐、罍、壶、坛、碗、钵、盘、洗等。胎质坚硬，较粗糙；瓷面色彩施青釉、青绿釉或酱色釉，釉层明度不匀；艺术装饰有羽毛纹、网格纹、麻布纹、席纹、窗棂纹、方格纹、水波纹等多种纹饰。

① 许之衡：《〈饮流斋说瓷〉译注》说杂具第九，叶喆民译注，紫禁城出版社，2005，第 145 页。

浙江省慈溪市上林湖鳖裙山南朝窑址出土器物

1～3. 碗 4、6、8. 盘 5. 灯柱 7. 砚台 9. 罐 10. 盘口壶 11. 盏

图 9 浙江慈溪市上林湖鳖裙山南朝青瓷剖面

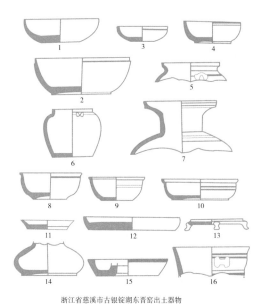

浙江省慈溪市古银锭湖东晋窑出土器物

1.2. 碗 3. 盏 4. 钵 5、7. 盘口壶 6. 罐 8. 盆
9、10. 洗 11、12. 盘 13. 砚台 14. 唾壶 15. 灯盏 16. 尊

图 10 浙江慈溪市上林湖周边的古银锭湖东晋青瓷剖面

图 11 浙江慈溪市上林湖荷花芯窑址盂盒造型

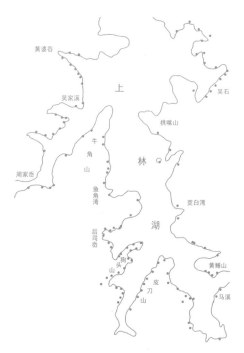

图 12 浙江慈溪市上林湖窑址分布

1977 年，慈溪宓家埭乡杜湖水库晋太康元年墓，出土了西晋的青瓷谷仓罐。其腹径 26.2cm、底径 16.2cm、通高40.8cm，分上、下两部分。上部为一座内圆壁外方形的楼阙堆塑，楼阙周围堆塑着人物、猴子、飞鸟、小狗等，形态自然、栩栩如生。下部为罐体，腹上部堆塑人、马、羊和辟邪器。瓷面通体施釉，釉色青中泛黄。

图 13　浙江慈溪市上林湖荷花芯窑址

三国两晋南北朝（220—589 年）时，南方青瓷烧制工艺取得了全国领先水平。浙江越窑在绍兴、吴兴、余杭等地设有窑场，艺术审美风格独特鲜明，工艺技术生产快速发展，形成第一个青瓷窑窑系。所谓窑系，是指某一规模与影响较大窑场与附近或同一区域的一些窑场，均生产相同工艺性质的产品类型，构成

图 14　浙江慈溪市上林湖边洒落的瓷片

体现共同艺术审美与文化品位的产品体系，并以最具影响力的窑场来命名。如浙江东北部地区的越窑，就是在南方构成中国青瓷生产较多和影响力最大的青瓷窑系。由于这里历史上的自然与人文环境条件均比较优良，制瓷业相对发达，促使越地成为我国青瓷最早的发源地和传播中心。

二、瓯窑

瓯窑在今浙江温州一带，此地古属瓯越地，史称"东瓯"，加上此地又临瓯江之滨，故称"瓯窑"。在晋朝以前，楠溪江曾名"瓯水"。郑缉

之《永嘉郡记》载："（瓯水），水出永宁山，行三十余里，去郡城五里入江。"[1] 瓯窑创烧于东汉末年，到元代基本衰落，制瓷历史长达1300多年，是浙江省境内仅次于越窑的青瓷瓷窑。

在晋代，瓯窑烧制的青瓷被称为"缥瓷"。晋代潘岳《笙赋》中有"披黄包以授甘，倾缥瓷以酌酃"[2]之句。"缥"原是晋代生产的淡青色丝帛，瓯窑青瓷色相当接近这种缥色，故以"缥"命瓷，"缥瓷"就是对瓯窑青瓷的赞誉。东汉许慎《说文解字》说："缥，帛青白色。"[3]东汉刘熙《释名》说："缥犹漂，漂，浅青色也。"[4]关于瓯窑的古文献记载很少。清代蓝浦《景德镇陶录》说："瓯越也，昔属闽地，今为浙之温州府。自晋已陶，其瓷青，当时著尚。"[5]

"瓯"字从"瓦"，"瓯"即中间低边缘高的陶器。温州永嘉县古称"东瓯"，早先为瓯越先民居住地，他们擅长制造陶器。晋朝以前，永嘉罗东芦湾的小坟山、箬隆的后背山、芦田的殿岭山、夏甓山、赤头山、启灶及黄田、江北罗浮等地就遍布瓯窑窑址，且楠溪的上游岩头、港头、鲤溪一带也是窑址密集区，温州一带已查明的古窑址达200多处。晚商至西周，瑞安、乐清等地就出现了原始瓷器，其中的黑褐瓷，至今全国仅此地发现实物。1972年8月，在温州乐清石矾小群山出土晚商印纹硬陶罐，其高12cm、口径11.2cm、腹径14cm、底径6.5cm，敞口，折颈，扁圆腹，圆底内凹。手工制作，器体略歪，胎骨灰白，质地坚硬。外壁拍印篮纹，内外壁涂灰黑色。1983年，在瑞安莘塍岱石山石棚墓出土西周印纹原始褐黑瓷尊，其高10cm、口径17.8cm、腹径18.5cm、底径9.5cm，敞口，宽唇，斜肩，折腹，内圆底，外平底。胎骨灰白，肩、腹均拍印人字纹，唇饰凹弦纹七道。内外壁施褐黑釉，釉面干燥。印纹凹处光泽感强，釉黑如墨，部分釉面

1 （南朝宋）郑缉之：《瑞安文史资料特辑永嘉郡记（校集本）》叙永《瓯水》，孙诒让校集，宋维远点注，政协瑞安市文史资料委员会编印，1993，第25页。

2 （南朝梁）萧统主编《昭明文选》卷十八《笙赋》，华夏出版社，2000，第596页。

3 （汉）许慎：《说文解字》卷十三上，（宋）徐铉等校，上海古籍出版社，2007，第655页。

4 任继昉：《释名汇校》卷第四《释采帛第十四》，齐鲁书社，2006，第226页。

5 （清）蓝浦、郑廷桂《景德镇陶录校注》卷七《东瓯陶》，欧阳琛、周秋生校点，卢家明、左行培注释，江西人民出版社，1996，第80页。

则呈焦黄色。其为现有商周原始瓷中最早的褐黑釉瓷。

东汉晚期，瓯窑已能烧制青瓷和黑瓷两类瓷器，窑址分布在今永嘉楠溪江畔的东岸与罗溪等地。到东汉时期，浙江上虞和永嘉一带瓷业发达、瓷窑林立，窑炉技术已由古老的"馒头窑"发展到"龙窑"。龙窑依山坡而筑，高 2m 左右，长度可达几十米。前设"燃烧室"，后置"排烟孔"，窑顶采用"卷拱式"，宛如巨龙卧于山坡，故称之为"龙窑"。对当时的瓷片所做科学化验的结果表明，其烧成温度为 1310℃ ±20℃，吸水率为 0.28%，抗弯强度达 710kg/m²，可见当时产品已由原始瓷器发展到真正的瓷器。由于永嘉一带的瓷土和浙东上虞的瓷土化学含量不一样，原料的差异造成瓯窑和越窑的胎质和釉色不同，形成不同窑系，呈现瓯窑独特的风格。

三国时期，瓯窑瓷器已经相当成熟。浙江温州市博物馆有一件本地出土的三国时期吴国的瓯窑堆塑罐，罐上塑造了大鼻子外国人的形象。1985 年，瑞安塘下场桥乡龙翔寺三国墓出土一件三国青瓷百戏堆塑谷仓罐，其通高 30cm、口径 13.2cm、腹径 17cm、底径 16.5cm，平唇，扁鼓口，直筒腹，平底。施黄绿色玻璃釉，釉面开细碎冰裂纹。罐口四周分布 4 只对称敞口小罐；肩腹部堆塑杂耍舞乐人像 33 尊，被小罐隔成 4 组：内 3 组为表演场面，有倒立、弄九、拳击、舞蹈、吹笙、吹竽、操琴、弹琵琶以及观者；余 1 组为休息场面，中塑翼亭，内有演技者在休息。罐口沿塑有走兽、亭台及飞鸟，腹部刻划有龙腾图纹。整体造型别致，装饰富丽，釉色晶莹，胎骨灰白坚细，为东瓯缥瓷罕见佳作。

水波纹、弦纹、斜方格纹、莲瓣纹、铺首、褐斑等纹样装饰，是瓯窑青瓷常用的器表艺术装饰。瓯瓷制品特色是胎色白里带灰，釉色淡青，有较高的透明度。东晋以后，由于胎釉配方以及烧制技术的改进和提高，普遍以褐彩点画装饰图案，很是新颖独特，是当时全国制瓷业中的佼佼者。晋代瓯窑瓷器式样繁多，日常器具都能制作，除盛器、食具外，还有笔筒、砚台、水盂、烛台、灯盏等日用器具及井、谷仓、鸡、狗圈、灶台等明器。一般在青瓷盘口沿部及罐、碗、壶等常用器物的肩和腹部，采用压印一至数道凹弦纹装饰，线条粗细均匀，行走流畅。凹弦纹处聚有碧绿晶莹的积釉圈带，与瓷器浅绿底色交叠互衬。凹弦纹的简洁流畅纹饰，正是东晋时期青瓷艺术装饰的代表风格。器物造型模仿动物形象的较多，如永嘉出土的虎形辟邪

器、双屿东晋墓出土的牛灯。现藏于浙江省博物馆的东晋青釉牛形灯盏，高13.4cm、底径17.5cm，1956年在浙江瑞安出土。此灯以浅盘为底，灯柱居中，为上鼓腰收底渐大的瓶状体，柱顶及底后端均开方孔，为插灯芯之用。盘口和柱顶间安有自粗渐细的弯曲形把手，灯柱饰一头站立姿态的牛，四肢叠压在柱上，嘴和双眼施褐彩，极为生动有神，是瓯窑中瑰丽的青瓷精品。其他还有堆塑百戏青瓷谷仓、雌雄有别的鸡首对壶、昂首伏地的狮形烛台等，形态逼真，外观施以褐彩，都是难得的艺术品。

1972年7月，温州市郊双屿湾底西晋墓出土一件青釉四耳盘口壶，口径14.4cm、底径15.2cm、高25cm，最大腹径在中部偏下，达23.2cm。盘口、短颈、溜肩、折腹、平底内凹。通体施青中泛绿淡青釉，底部露朱砂胎，釉层薄而匀净，透明度高，有碎片纹，胎骨中略泛灰色，为典型瓯窑淡青瓷产品。

2001年年底，在浙江瑞安市汀田镇凤岙村凤凰山晋墓室后壁处的浸土中出土青瓷褐彩蛙形尊，其通高12.3cm、口径11.3cm、腹径13.7cm、底径9.3cm，直唇，圆筒形长颈，腹身扁鼓，平底微内凹。胎质坚硬，呈浅青灰色，通体施青中泛淡灰绿色玻璃釉，胎釉结合紧密，外底部无釉，有5处垫烧痕。口沿处饰有5个不匀称的褐色点彩，颈上部和中腹部各刻划一组四道凹弦纹，颈中部附一对泥条式半环耳，肩至上腹部堆塑一只青蛙。

这件青瓷点彩蛙形尊，叩之发出金石之声，给人以古朴坚毅之感；艺术造型敦实质朴，给人一种重量感。艺术纹饰简洁素雅，仅在颈腹部饰两组凹弦纹。特别引人喜爱之处，是肩腹部的蛙形堆塑。蛙作仰首状，鼓目尖嘴，颌微张，半露前舌，四足屈卧，短尾微卷，作伺机捕食状，神韵生动，惟妙惟肖，巧妙地将蛙身与器腹融为一体，活似一只大腹便便的青蛙，给人以幽古神秘的遐想。

据一些学者考证，蛙是月亮崇拜的结果。月亮与太阳代表阴阳，月亮神秘的朔望轮变与女性经期相吻合。因而，月宫中蟾蜍自古被视为生殖的象征，推测月中有神蛙肚腹浑圆，决定着人类传种生殖事务。该尊上的青蛙艺术造型给人以大腹便便之感，宛如一只生殖神，其四肢上刻饰的散射状细线条恰似羽翼，则象征它是一只能够腾飞的神蛙，反映了古人渴求子孙繁衍、生生不息的美好愿望。该尊为墓葬出土之明器，在胎质、瓷釉、造型、装饰

等艺术方面体现了瓯窑缥瓷品质，充分表现了当时瓯窑工匠精湛的制瓷技能和高超的艺术装饰水平。

1978 年，在瑞安城关隆山钾氮肥厂的工地出土东晋青釉雌雄鸡首对壶。雄鸡壶高 19cm、腹径 16.4cm、底径 8.4cm，昂首，长颈，高冠，作啼叫状，把与壶口平。雌鸡壶高 18.6cm、腹径 16.4cm，缩首，闭喙，无把，仅附贴一饰件，象征鸡尾。对壶器形和大小基本相同，均为盘口、短颈、鼓腹、平底，瓷面施青灰色釉微泛黄，为瓯窑青瓷艺术杰出之作。

佛教在南朝时期盛行，其象征物莲花自然成为青瓷佛教用品常采用的艺术表现题材。南朝时期，瓯窑的产品器形向高度方面发展，饰纹以莲花为主体。在胎体上彩绘后施釉的褐彩装饰是瓯窑釉下彩绘的一种样式，最后经高温一次烧成后得以彰显。褐斑装饰艺术表现是瓯窑青瓷艺术的一大特色，始于西晋，盛行于东晋、南朝。此外，瓯瓷釉面还会出现裂纹，小如碎珠，大如蟹爪，均匀和谐。

1954 年，温州市区翠微山南朝墓出土一件青釉褐彩瓜形盖罐。器呈瓜形，罐盖高 4.2cm、口径 8.2cm，面弧平，饰 6 条短宽褐彩条纹，中有圆珠形钮，施点彩。罐高 14.6cm、口径 10cm、底径 10.5cm，敛口，瓜形腹，饼形足。腹部上饰 2 道弦纹，从口沿至腹下部又饰 6 条细长褐彩条纹，造型独特，装饰新颖。

2006 年，温州瓯海区文博馆（今博物馆）在瓯海西山西路扩建工程施工现场发现古墓，经现场抢救挖掘，出土了一些青瓷标本和 6 件其他文物。青瓷主要有浅口杯、钵、点彩盘口壶和铜镜等器物。挖掘的 3 座古墓均为六朝东晋时期建造的，墓穴设计精致，有壁龛，宽高尺寸均较大，墓壁镌刻有纪年，从发掘的文物看，也有该时代特征，属于纪年墓。

三、婺窑

浙江金华地区，唐称婺州，故名"婺州窑"，是唐代和五代时期中国六大青瓷原产地之一。婺州窑瓷器胎质不够硬密，色呈深灰或深紫，釉面烧后显滋润温和，釉色大多为青黄带灰或泛紫色调。乳浊釉瓷始烧于唐代，釉中呈现奶白色的星点，也有釉层面开裂现象，这是婺州窑青瓷最大的特点。有

专家指出，这种具有"荧光般幽雅蓝光瓷器"的出现，是青瓷工艺的一个重要发展和历史性的突破，也是制瓷工艺的巨大升华和飞跃。的确，这种独特的配方及其悦目的艺术效果使它盛烧不衰，一直延续到元明时代，共有2700多年的历史。

据陆羽在《茶经》中所排名次："碗，越州上，鼎州次，婺州次……"①婺州窑名列第三。婺州窑始烧于三国，唐宋时窑场扩大，成为著名的青瓷生产地区。婺州窑遗址已在浙江的金华、义乌、兰溪、东阳、武义、永康、江山、衢州等地发现有600多处。秦汉以后，在吴越文化养育下的青瓷工艺代表——婺州窑系遗址中出土的有青瓷虎子、青瓷尖头壶、莲花青瓷碗、四足青瓷砚台等产品样式，形成雕刻艺术精细、造型审美优雅的面貌。

4000多年前的新石器时代晚期，窑工在丘陵地区的婺州建造窑炉，采用本地黏土制作硬陶和印纹硬陶，选择石灰釉生产泥釉黑陶。至商代晚期，成功烧制出原始瓷，在浙江江山市肩头垅遗址和墓葬中的发现证实了这一时期烧制原始瓷器的历史，其工艺特点是胎壁粗厚、胎色灰白、胎质较粗。1983年，浙江衢州发现西周早期土墩墓，出土原始瓷器13件。西周原始瓷在婺州主要分布于衢州衢江区、江山市、龙游县等地，其艺术装饰有几何形纹样等。

三国时期的青瓷胎普遍呈浅灰色，断面较粗，没有完全烧结。青瓷色彩一般呈淡青色调，也呈青黄或青灰色调。器物外层施釉厚薄不匀，并带芝麻点状，釉面开裂纹，缘由是胎釉结合致密和釉面烧制开裂，往往会产生奶白色的结点，这是婺州窑青瓷艺术特有的一种形式。现藏于衢州市博物馆的浙江省衢县（今衢江区）万田乡下埠出土的三国青瓷狗，高4.3cm、口径11.5cm、底径9.2cm，圈作平底形，犬伏卧昂首张望于圈中央，上施泛黄青釉。三国西晋时曾烧制鸡笼、猪圈、水井、谷仓等青瓷明器，功能与造型多数同越窑和瓯窑。造型艺术有独特个性的青瓷，当数三国人形五联罐、三圆柱形足水盂和西晋堆贴龙纹盘口瓶，又如青瓷多角瓶造型艺术处理为直口圆腹，圆腹部塑造分三级葫芦形，从上至下，造型由小变大，每级以圆锥形角装饰，当属明器。

① （唐）陆羽：《茶经》四《茶之器》，晋云彤主编，黑龙江美术出版社，2017，第134页。

东晋时期，一部分瓷器用红色黏土粉砂岩做胎料，可塑性好，胎色多呈深灰或紫色，但含铁量高，烧成后影响青釉呈色。为使婺州窑具有较好的艺术美感，采用化妆土装饰器面成为婺州窑的重要艺术装饰方式和工艺特点。窑工们将上好的瓷土提炼成泥浆，在瓷器坯体表面施以调和的泥浆（化妆土），让坯体表面的粗质地深颜色变得平整光滑和鲜亮柔美。化妆土的颜色有浅灰色、白色、灰色等。这种起美化作用的婺州窑装饰艺术和工艺技术，始于西晋时期，并影响东晋时浙江德清窑等，是婺州窑制瓷工艺的一项重要艺术成就。西晋晚期，婺州窑青瓷烧制釉色为青灰色调，也有青黄中泛一点褐色，青瓷器物釉面多有开裂和晶体析出。

如1975年11月，在金华秋滨乡马鞍山村出土了一件东晋青瓷羊首壶，其高23.4cm、口径7.6cm、底径10.5cm，小盘口，细颈，肩部有一个双角弯曲、嘴口微张的羊首，器形矮胖，壶腹丰满，宛如一只温顺的绵羊。这种结合鸡、羊等动物进行艺术造型的装饰，是这一时期南方青瓷的主要艺术特点。

南朝时青瓷釉色普遍呈青黄色调，易剥落。婺州窑比越窑规模小，属一般性民窑，用瓷品种比越窑少，主要品种有罐、盆、碗、盘口壶、水盂、瓶、碟、盏托等日用青瓷。艺术造型简洁，装饰纯朴，多刻划古雅花纹，风格大方朴实。

有关资料显示，婺州乳浊釉瓷窑主要有金华琅琊铁店窑、武义泉溪镇水碓周窑、赵宅窑、浦江礼张镇礼张窑、衢州大川镇西塘村窑等窑口。1982年，浙江金华出土一件唐代青釉蟠龙瓶，其高58cm、口径22.6cm、底径14.5cm。此器灰白色胎体，通体施青釉，烧制后青釉面微显黄，乳白色小点充满瓷面，恰似星河浩繁，颇具艺术情趣。造型艺术处理为盘口沿束腰，长颈丰肩，鼓腹后作腹下渐收弧形造型，以小足平底收工。装饰艺术表现以凸弦纹两道在颈部美化，并贴塑盘龙一条。在肩上贴塑有4条二复式系，一为龟，一为壁虎。整个青瓷器形高大稳健，装饰美致，独具艺术风味，现藏金华市博物馆。另一件是唐婺州窑青瓷多角瓶，高22.4cm，釉面有垂流乳浊厚薄不匀现象。瓶身为葫芦形，塑造出阔口外撇、束颈丰肩的造型，肩上装饰4个对称的立式系，并有5个尖角交错排列于上、下腹。肩部另贴塑一只欲入瓶中觅食的小乌龟，寓意寿考及富裕。此种据民俗文化设计青瓷艺术的产

品，在闽、粤等地也流行一时。

婺窑青瓷在海外亦有发现。1981年，日本文化报部、文化财管理局在《新安海底遗物》中报道，1976年和1977年打捞于韩国新安海域的一万多件器物中的百余件婺窑瓷器，发现有注子、三足水盘、花盆3个瓷器品种，其造型、装饰、釉色与金华铁店窑相同。关于婺窑与钧窑系的关系，故宫博物院陶瓷专家冯先铭说："浙江金华铁店窑是近年发现的一处重要的钧窑系窑址。……这个发现也为韩国新安沉船打捞的一批元代钧釉器物找到了窑口归属。"[①]

1983年，冯先铭在日本参观新安海底打捞文物展览会上确认的金华陶瓷产品有100多件，证明当时婺窑已远销海外。铁店窑场建在金华琅琊镇东南方向2km处，是黄土丘陵地带，南连南山山麓，北距长年流水的白沙溪约1km（古时的好水路，是主要运输线）。该村系少数民族村，畲族，雷姓。村有瓷窑9座，其中烧青瓷的窑有6座，烧乳浊釉瓷的3座均为龙窑，窑头在北，窑尾在南，窑床均建在山背偏西一侧，窑身长40~50m。东侧为水塘，面积约2000m²，塘的四周浅水处可见瓷土层，应是过去挖掘瓷土之地。

该村四周均种植茶叶、柑橘等经济林木，全村绿树成荫，村中有一片杂木林，当地畲族村民称为"祖宗林"，从来不准砍伐，每逢过年过节，均烧香膜拜，显得神秘莫测。从制瓷的原料、燃料和运输等方面来看，当时铁店确实是一个烧制瓷器的好地方。铁店窑的产品十分丰富，有不同规格的盘、碗等生活用品，也有供家庭摆设的艺术品，如花盆、鼓钉三足洗、花瓶等。根据用处的不同，胎骨有厚有薄，如用于家庭摆设的大型器物，为了放置稳妥，胎骨必须加厚加重；生活用品如碗、盘等器物，则胎骨较薄而轻；而家庭摆设的艺术产品，需要外形美观。铁店窑瓷器釉色独特，丰富多彩，主要釉色特征有以下几个方面。

1.厚浊釉。又称"窑变釉"，也称"花釉"，具有荧光一般幽雅的蓝色光泽。乳浊釉瓷需分两次浸釉，第一次浸釉，釉层极薄，待第一次浸釉晾干后，再浸上第二次釉，即乳浊釉，然后一次烧制成功，达到釉面滋润、色泽鲜艳的效果。

① 冯先铭主编《中国陶瓷（修订本）》，上海古籍出版社，2001，第387页。

2. 褐色釉。仅施一次釉，一次烧成，釉面呈褐色，釉面不润，灰暗无光泽。

3. 天青色釉。只施一次乳浊釉，晾干后一次烧成，产品表面呈天青色，有小度光泽，露胎部分呈暗红色。

4. 月白色釉。只施釉一次，晾干后一次烧成，产品表面呈月白色，有少许光泽，胎露处为紫红色。

总之，铁店窑所烧制的产品主要有这四种表面色彩，但统一为乳浊釉，只是在制作过程中施釉的制作工艺不同。不同的二液分相釉烧制出来的产品色泽各异、多姿多彩，这是铁店窑的最大特点。

四、德清窑

德清窑，因地处浙江德清县，首先在德清县效城山发现而得名。德清位于浙江北部太湖水系的东苕溪西岸，此溪源于横亘浙西北地区的天目山脉，由南而北汇入太湖。文献中少见有关于德清窑的记载。据其中一种说法，德清窑是指 20 世纪中叶在乾元镇小马山、焦山、丁山等处发现的古窑遗址，烧制时间始于东晋，终于南朝初期（1500 多年前），总共 100 多年历史。在三合乡马家浜遗址中发现的大量陶器，距今已有 6000 年左右的历史。在新石器时代 400m^2 的董家墩遗址中，于下舍乡群益村百子堂西北处发掘有磨制石磷、石凿、石陈等石制工具，以及夹砂红陶釜、灰陶罐、豆、钵、鼎等生活陶器。遗址已被严重损毁，但还存一些文化堆积，可见德清窑的发展渊源。

20 世纪 50 年代，发现商周时代德清县 18000m^2 的梅林街北遗址，从中挖掘出研、凿、砺等石制工具，夹砂红陶釜、罐、鬲、盘、盂、网、钵等陶器残件，还有印纹硬陶罐、原始青瓷等碎片标本。发现马家浜文化中晚期和良渚文化早中期的大庙山遗址，面积达 10000 余 m^2，处于上柏镇西北。出土遗物有斧、凿、研等石制石器，以及圆锥形双目式鼎足、鱼鳍形鼎足、牛鼻式耳、鸡冠状沿等陶器。

发掘于独仓山和南王山的 11 座土墩墓群中，有 265 件随葬器物，其中有 183 件原始青瓷器、60 件印纹硬陶器，还有少量泥质陶器和素面硬陶器，

无青铜器。主要器类有原始青瓷碗、豆、盘、盂、尊、碟、印纹硬陶瓮、罐、瓿、坛等。发掘的墓葬分别为第三期西周早期、第四期西周中期、第八期春秋晚期的浙江地区土墩墓。[①]

《德清县志》中记载德清境内的窑址有小马山（赤土山）窑址、火烧山窑址、墅元头窑址等几十处之多。[②]

小马山窑址在城关镇西门外，瓷片、窑具堆积面积达180m²，为东晋至南朝德清窑的一部分。此窑黑瓷、青瓷合烧，黑瓷胎呈紫褐，釉层匀润，色黑似漆；青瓷胎呈灰色，外壁施化妆土并上釉，釉色青或青黄，釉面晶莹光滑。器形造型样式有盘口壶、鸡首壶等。窑具有筒形座和盂形齿口间隔具两类。

火烧山窑址属西周至春秋时期，位于龙山乡施宅村掘步岭，面积400m²。烧制碗、盂、罐等原始青瓷瓷器，器表饰云雷纹、勾连纹、篦点纹和S形堆纹，胎质坚硬，呈灰或灰黄色，施青黄或青褐色釉。与其同时期的尚有龙山乡泉源坞原始青瓷窑址、龙胜村塔地山原始瓷和印纹陶窑址、白洋坞原始青瓷窑址、二都乡防风山原始青瓷窑址等。此外，还有战国时期的洛舍乡冯家山窑址、东汉时期的二都乡联胜村青山坞窑址、三国时期的二都乡黄角山窑址、隋唐时期的洛舍乡墅元头窑址、五代至北宋时期的三桥乡黎明村丁家浜窑址等。

近年来，经浙江省文物工作者朱伯谦、朱瑞钱等调查发现，在东汉时上虞县联江公社帐子山已开始烧制黑釉陶瓷器。德清窑主烧黑釉器，兼烧青瓷，是浙江地区最早发现黑瓷的产地。黑瓷瓷胎的铁、钛成分较高，烧成色为砖红、紫色或浅褐色。青瓷采用化妆土在胎外装饰，烧制釉色一般为较深的青绿、豆青或青黄色。青瓷和黑瓷造型大体相同，有罐、盒、盘、碟、碗、盘口壶、耳杯、香炉、灯、盏托、唾壶、鸡头壶、虎子等，表现风格与婺州窑、越窑类同。特色造型样式有扁圆形盖盒、直筒形小盖罐、茶盏、浅盘形盏托新型茶具等，与其他同期瓷窑比较，此造型设计较为少见。艺术装

① 浙江省文物考古研究所、德清县博物馆：《浙江德清县独仓山及南王山土墩墓发掘简报》，《考古》2001年第10期，第46—58页。

② 《德清县志》编纂委员会编《德清县志》第二十卷，浙江人民出版社，1992，第547页。

饰技法简单，通常在青瓷口沿和肩腹部刻划几道弦纹，或在器面饰几点褐色点彩。从考证来看，德清窑东晋时期的黑瓷所见较多，其中黑釉鸡首壶是典型的艺术样式。东晋时期越窑系烧制的黑釉鸡首壶，不如德清窑独具一格。

1966 年 12 月，江苏省镇江市三官塘砖瓦厂出土一件德清窑东晋鸡头壶，为酒器。此壶为盘口、短颈、鼓腹、桥形系，鸡首前伸，鸡冠高竖，圆柱形板上粘盘口，下贴上腹部，器物形态十分优美。现藏于上海博物馆的东晋德清窑黑釉四系壶，高 24.9cm、口径 11.4cm、腹径 18.8cm、底径 11.4cm。此壶胎色灰白，施黑釉，不及口沿和底，釉面滋润，色泽漆黑光亮。盘口、方唇、长颈、颈中部饰两圈凸弦纹，颈肩接处饰一圈凸弦纹，肩上有对称的桥形系两对，腹部圆目鼓。器形规整，施釉均匀，可见工艺之娴熟精良。

在东晋至南北朝时期的陶瓷器物上，较为多见桥形系，其外形如梯，内为拱形，如同一座拱桥贴塑在器物的肩部，传统称之为"桥形系"。故宫博物院也藏有一件东晋德清窑黑釉鸡头壶，其高 17cm、口径 7cm、底径 9.3cm。洗口细颈，圆腹平底。肩部一侧雕塑一凸起的鸡头形流，相对一侧饰安一曲柄，柄连于肩口之间，另外两侧各饰一桥形系。壶身里外施釉，外壁釉不到底，釉色黑如漆。此壶为东晋时期所制，器形完整，风格古朴，釉色莹润匀净，是不可多得的德清窑上品。20 世纪 90 年代出土的德清黑釉龙柄鸡首壶，造型为盘口长颈，中间微束，长柄端为一龙头咬住盘口，鸡首高昂向前直倾，器身造型修长。

"东晋时，德清窑兴起，瓯窑、婺州窑有了比较大的发展，产品运销到福建、广东、江苏等省，出现了与越窑竞争的局面。"[1]

五、余杭窑

余杭窑地处浙江余杭，故名。所烧器物与德清窑类同，如黑釉鸡头壶产量较大，被认为属德清窑系。2004 年 6 月，宋墓葬群 4 号墓在浙江余杭区仓前镇八字坟发掘，出土带盖青花小罐一件，里藏两枚"嘉祐元宝"北宋小

① 中国硅酸盐学会主编《中国陶瓷史》，文物出版社，1982，第 141 页。

平钱，还有一件硬陶罐和两件青瓷碗。宋代带盖青花小罐，高 5.3cm、直径 6.5cm、口径 4cm，小罐上塑造盛开菊花 4 朵，形态朴实；釉面开裂自然冰裂纹，自然舒展。这件青花罐烧制后色彩纯正光洁，当属成熟青瓷的艺术水准。

从上述考察可以发现，这时六朝具有艺术造型特色的青瓷器类出现较多，主要有牛形镇墓兽、羊、辟邪、堆塑罐、人物俑、罐、磨、筛、盏、坛、盘口壶、双领罐、仓、唾壶、鸡舍、熏、马车等。

这一时期的青瓷从作品造型和艺术装饰的题材样式来看，主要以人物和动物为题材进行艺术造型和工艺表现，在烧制生活用具的过程中，贯穿工匠的想象力、创造力和表现力。在政治文化，特别是佛教的影响下，以审美精神的艺术形式在青瓷作品的艺术化中进行教化功能的表达，反映出青瓷在六朝一开始出现的时候就被当权者看好而赋予精神使命。翻开中外美术史，同样可以看见，原始艺术品的装饰纹样和雕塑品均以人物和动物为主要模本，通过艺术化而融佛神出现在生活应用的各层面，青瓷艺术样式基本形成。

第四节
制瓷工艺改进

东汉晚期越窑青釉瓷的烧制成功，标志着中国从陶向瓷发展的一个飞跃，是我国陶瓷工艺技术与青瓷艺术发展过程中的里程碑，而三国两晋南北朝是越窑青瓷工艺继续向前发展的时代。越窑青釉瓷器的工艺技术，根据其工序可分为原料的开采、瓷坯的成型、釉料的制备、釉下和釉上的装饰、炉窑的砌建和制品的烧成这几个部分。

随着时代的发展，龙窑烧制青瓷的工艺在南方普遍被采用，从陶、瓷同烧到逐渐分离，窑炉的结构设计和装烧工艺不断改进。总体来看，龙窑形体从宽短演变成狭长，从统烧改为分段烧，窑床置于山坡的斜度前缓后陡，改进为 10°～20° 卧置，窑形趋于定型化。窑炉结构的改进带动了烧制工艺水平与质量的提高，配套性窑具的工艺设计也随之改进，器物在窑内装烧数量明显增加，器物烧成成品率和艺术表现效果得到了迅猛提升。1977 年 12 月，联江乡夏家埠村鞍山麓发掘鞍山龙窑遗址，窑全长 13.32m、宽 2.1～2.4m，

由火膛、窑室和烟道三部分组成，窑室中残留许多窑具和器物残件。越窑的装烧工艺主要有以下几个特征：一是早期多采用明火叠烧的方法（故在器物表面会留有一些灰沙之类的残物）。成熟期的越窑摆脱了这种现象，瓷器光洁纯净。二是采用支烧的方法。支点一般是陶泥或瓷泥做成小圆点。后来又采用了三足支钉的烧法，即在一个小小的圆饼上安 3 个乳钉。

相关化学测试表明，早期越窑胎体呈灰白，由于受烧成温度的影响，有时会出现米黄色胎等现象。越窑胎体从东汉晚期一直到隋代，变化都不是很大。早期烧成后釉色多为青色，也有青灰色、青黄色和黑色。根据中国科学院上海硅酸盐研究所李家治、邓泽群、吴瑞等提供的报告，对 67 个越窑青瓷的胎釉化学成分进行分析后发现，SiO_2 含量为 72.55％～80.65％，Al_2O_3 的含量为 12.61％～18.87％，溶剂总量为 6.74％～8.65％，其中 Fe_2O_3 和 TiO_2 含量分别在 2％和 1％左右。可见，越窑青瓷胎釉化学成分差别不大，由高 SiO_2、低 Al_2O_3 以及含一定的 Fe_2O_3 和 TiO_2 组成。[①] 由此推断，当时虽用一般性瓷土作为制陶原料，但由于烧制温度的改进与提高，越窑瓷器亦能烧制成功，为青釉瓷精美的艺术展现打下了工艺基础。

由于 Fe_2O_3 和 TiO_2 的作用，越窑在不同的烧成气氛下青瓷釉面有了由灰黄色到青灰色的色相演变。只有烧成时还原焰气氛越强，纯正的青色才能呈现越鲜明，艺术色彩表现得就更充分。自古"千峰翠色"之美誉，正是建立在越窑工艺技术改进的前提下所呈现的纯正青色的艺术特征。通过对各地越窑青瓷的历代烧成温度工艺测试，发现烧试样品温度一般均在 1100℃左右，低者 1050℃，高者 1310℃，这种较大的反差是龙窑烧成工艺所致。而两个达 1300℃的高温烧成瓷片，均出现在汉晋时期浙江上虞窑场中。

关于这一时期浙江青瓷的工艺特点，浙江叶宏明先生做过系统的研究和论述，概述如下：[②]

1. 坯胎成分分析

（1）历代釉陶和青瓷胎内的 SiO_2 含量很高，在西周、东周、东汉、三国、两晋、南朝、唐、五代和宋代的浙江越窑、德清窑、婺州窑、瓯窑的产

① 李家治、邓泽群、吴瑞：《从工艺技术论越窑青釉瓷兴衰》，《陶瓷学报》2002 年第 3 期，第 201—204 页。
② 叶宏明：《浙江历代陶瓷名窑工艺的研究》，《中国陶瓷》1981 年第 2 期，第 54—60 页。

品中，坯胎原料内的 SiO_2 含量均为 70%～80%。

（2）胎内 Al_2O_3 含量较低，除南宋官窑和龙泉窑 Al_2O_3 含量在 21%～29%，其他都在 20% 以下，最低的仅为 13%～15%。

（3）胎内 Fe_2O_3 含量较高，都在 1% 以上，除唐代瓯窑青瓷含 Fe_2O_3 为 1.1% 外，其他一般都在 1.5%～3%。从以上分析可以看出，浙江历代青瓷胎的化学组成十分接近，与浙江本省所产瓷石原料成分也十分接近。胎内含有较高的 Fe_2O_3，是有意使胎着成灰白色，以便对青釉起衬托作用，使青釉显得更为幽雅光润。

（4）除龙泉窑和南宋官窑胎内含 TiO_2 量较少外，其他历代名窑胎内都含有 0.7%～1.5% 的 TiO_2，但瓯窑产品比越窑产品的 TiO_2 含量稍低。瓯窑产品由于胎内 Fe_2O_3 和 TiO_2 的含量比越窑产品低，所以胎色较白，釉色淡青，烧制出独具一格的瓯窑产品，被誉为"缥瓷"。越窑胎内铁和钛的含量较高，对促进瓷胎烧结、降低胎的烧成温度是有利的，但同时也显著降低了瓷胎的白度和透明度。

所以，现代白瓷产品要求胎内铁和钛的含量越少越好，而青瓷产品的坯料配方中，却有意识地要求瓷胎内含有一定量的铁，对钛的含量也无严格要求。由此可见，青瓷和白瓷的配制工艺截然不同。

2. 瓷釉成分分析

（1）器物釉内 SiO_2 含量一般较低，但龙泉窑超 65%，其他在 65% 以下，一般为 55%～63%。

（2）一般器物釉内有 11%～14% 的 Al_2O_3 含量。

（3）青瓷青釉的 Fe_2O_3 含量，一般在 1%～3% 范围内，除西周德清窑釉陶和唐代象山窑青瓷釉的含量超过 3%。

含铁量在 1% 左右的是南宋官窑和龙泉哥弟窑，越窑、婺州窑和瓯窑青釉为 1.6%～2.6%，龙泉窑也有含铁量在 2% 左右的。德清窑黑釉釉内含铁量在 8% 以上，余杭窑 6% 以上，东汉上虞窑 6% 以下。黑釉层达 1mm 以上，黑褐色才能呈现。由于德清窑黑釉有 8% 以上的 Fe_2O_3 含量，部分烧成后冷却速度慢，使釉内容易产生结晶釉，成为我国最早表现为青瓷结晶釉艺术效果的产品。除德清窑结晶釉外，我国早期著名的结晶釉还有建窑油滴天目釉、吉州窑木叶天目釉和德化窑曜变天目釉。

（4）CaO 在釉内含量变化因陶瓷工艺历史的起伏而改进。石灰釉在商代创造成功，是我国陶瓷工业的一大飞跃。西周釉陶 CaO 含量在 10% 以下，东汉至五代 CaO 含量升为 15%～20%，宋之后降至 15% 以下；南宋龙泉弟窑釉内 CaO 含量下降到 10% 以下，而 K_2O 含量在宋代仅有 3%～5%。可见，东汉至五代的熔剂性原料就是加入石灰的石灰釉。到宋之后改含 K_2O 量较高的原料，从而减少了石灰在釉中的含量，演变为石灰碱釉。

（5）龙泉青瓷釉内 TiO_2 和 MnO 的含量较越窑低，TiO_2 和 MnO 含量越高，青瓷釉呈现青色调越差。即使它们工艺烧制和烧成气氛一致，越窑青色呈现必然不如龙泉青瓷那样青翠如玉，更不能产生龙泉青瓷粉青和梅子青那样精美的青色产品。

3. 化妆土工艺分析

自东汉至明代，青瓷的烧制原料为一类或二类瓷土（瓷石），原料的理化性能对青瓷生产工艺、艺术表现和几何形状塑造有着直接的影响。晋代越窑部分器物胎内有 2.5%～3.0% 的含铁量，釉色多青带灰，较多地传承铜器和漆器的艺术表现手法与品位。

胎和釉色彩明度较亮的是晋代瓯窑，婺州窑和越窑相对暗些。原因是婺州窑大部分所用的瓷土原料含铁量较高，胎内的铁含量也在 3% 以上，所以烧制后的胎色多为酱色，这种胎色对施青釉瓷器烧制后呈翠青色调影响很大。因此，晋代浙江婺州窑为追求外观艺术美感，开始创研化妆土来美化制品，即应用含氧化铁低的黏土，在瓷器成型坯体后，先在坯体上施以化妆土而后再挂釉。化妆土的原料是一种通过严谨淘洗而成的氧化铁含量较低的白色瓷土。化妆土装饰法在婺州窑一直沿用到唐代，其他如德清窑等一些产品也采用。采用化妆土有以下几点艺术效果：

（1）对坯胎粗糙的表面起光滑改进的美化装饰效果。

（2）对坯胎烧制后的酱色胎体起覆盖作用。

（3）使青釉瓷器釉面在外观视觉上显得更加饱满。

（4）使青釉瓷器釉色色彩更加青翠美观。

但化妆土的采用增加了化妆土原料淘洗和化妆土施涂这两个工序，而且如若烧成温度不达标，胎与釉融合不紧密，就会出现剥釉现象，所以南朝以后化妆土装饰工艺在浙江青瓷上就不太应用了。婺州窑的化妆土应用工艺影

响到宋代定窑的化妆土应用，也为近代精陶及釉下色泥艺术装饰应用提供了可贵的借鉴。

4. 陶瓷窑炉结构改进分析

陶器烧制是采用升焰式窑炉，随后人们开始对火焰运动方式进行改进研究，通过大量的实践烧制和工艺发展，将升焰式烧制法改为半倒焰式（馒头窑）或平焰式（龙窑）烧制法。改进后的馒头窑和龙窑窑炉可以陶器与瓷器兼烧，从不能控制窑内空气进出量到利用窑尾竖立的烟囱或窑身斜躺的坡度来控制窑内的空气进出量，这样实现了从低温氧化气氛下烧陶器提升到高温还原焰气氛下烧瓷器，这是陶瓷史上一项提高器物生产数量、质量和艺术效果的重大科技发明。因此，浙江战国时代发明的龙窑，为陶向瓷的工艺演变打好了基础，为东汉时代浙江率先进入瓷器的发明，成为中国青瓷发源地创造了物质条件。

在考察上虞东汉古窑址时发现，烧窑时决定窑内进出空气量的大小，是通过控制龙窑尾部排烟孔的大小调节抽入窑内所需的氧气量大小，达到控制窑内的烧成温度和火焰流速，它的温度与流速影响着胎釉结合的工艺质量与釉色的艺术表现效果。东汉时，在完成对原料的选择和精炼、釉料配制和施釉技术的改进工艺后，随着对窑炉结构的进一步改进完善，烧成温度提高和烧成气氛的掌握成为可能。于是，原始青瓷最终在汉代完成向成熟瓷器的蜕变，创造了人类历史上功用性与艺术美合为一体的中国青瓷。

5. 装烧窑具改进分析

战国时期浙江龙窑初露头角，为我国由陶向瓷发展创造了重要的技术条件，也为东汉时代浙江发明青瓷提供了物质基础。晋代起，上虞和德清窑系已大量使用齿口圆形窑具，这种窑具一般都是用耐火黏土制作而成。较大的齿口圆形窑具齿尖向下，放在龙窑的沙层中作垫座，较小的作为小件器物在烧窑时叠装用。这种齿口圆形窑具逐步发展，到了唐代，齿口消失，圆形筒体的高度增高，成匣钵。于是最迟在唐代起，浙江青瓷已由明火叠烧改为匣钵装烧。

唐代由于使用了匣钵把火焰和制品隔离，避免了落渣、粘釉、火刺、变形等缺陷，使青瓷的制品器形端正，器壁减薄，釉面晶莹光润，大大地提高了青瓷质量和艺术美观度。所以，唐代越窑便有了"类冰""似玉""千峰

翠色"等美誉，获得全国青瓷烧成色彩与造型最美之冠。由于匣钵解决了生坯叠装时的负重问题，可以码得高些，提高了窑炉利用率，窑可建得高些，这就为后来的大容积阶级窑和景德镇蛋形窑创造了条件。匣钵的创制，是青瓷工艺的另一伟大成就，是青瓷不断取得艺术成就的重要前提。

第五节
造型装饰的创变与融合

一、造型样式的创变

六朝时期，越窑除了烧制东汉时期常见生活日用瓷器，如罐、洗、碗、壶、碟、盆、盒、钵、香炉、耳环、虎子、水盂和唾壶等，还新增了鬼灶、谷仓、猪栏、狗圈、臼、鸡笼、杵和磨等明器。谷仓罐是越窑在三国东吴到南北朝时期最具典型的明器，形象鲜明地展示了地主庄园的生活情景，尤其是谷仓上的亭台楼阙造型，这是研究我国建筑发展史和社会文明进程的重要直观考古物证。

越窑青瓷明器以奢华、丰富和精湛的艺术装饰造型，表达这时期文化内涵和工艺水平，凸显出其特殊构造、创新设计的理念，达到越窑青瓷造型与工艺创新的艺术新高峰。如谷仓罐（堆塑罐、魂罐）的艺术造型，不仅体现了这一时期延续着汉代的厚葬民俗之风，而且成为这一时期青瓷器物造型典型的艺术特征与文化风貌。江苏吴县（今吴中区）狮子山西晋傅氏家族墓出土的谷仓，刻有铭文"元康二年（292年）闰月十九日起（作'造'字解）会稽""元康始瓮，用此□，宜子孙，作吏高，其乐无极（'始瓮'为今浙江上虞南乡）"[1]；上虞县江山乡"天纪元年"（277年）墓出土的谷仓，上面的人物俑高仅5cm左右，但各个部位刻划细致，连眉毛、胡子都清晰可见。[2]

① 张志新：《江苏吴县狮子山西晋墓清理简报》，载文物编辑委员会编《文物资料丛刊3》，文物出版社，1980，第135页。
② 上虞县文物管理所：《浙江上虞江山三国吴墓发掘简报》，《东南文化》1989年第2期，第135—137页。

至三国两晋时期，越窑青瓷在采用水波纹、刻印纹、斜方格网纹的刻划装饰纹样基础上，又创造了一些神兽和信物等题材内容作堆塑装饰，如辟邪、朱雀、佛像、贴塑铺首（兽头）、人骑兽、飞禽、亭台楼阁、走兽等。越窑日用圆器青瓷，如盆、盘口壶、钵、唾壶等，在肩和腹部贴塑的铺首装饰，是一种呈对称形分布的青瓷艺术装饰。其制作技法是在模子中以胎料压制成型，然后将其对称地粘贴于器物上，再施釉置入窑中烧成，其中铺首产品数量多于辟邪、朱雀、人骑兽、佛像等装饰。主要原因是铺首装饰多附于产量最多的日用圆形青瓷表面，而辟邪、朱雀等装饰一般为堆塑造型装饰，造型处置空间相对独立复杂，所以更具艺术观赏性。

可以说，堆塑造型装饰法是一种手工捏塑出立体塑像的成型法，然后粘贴于谷仓罐、鸡首壶、虎子、捍熏、虎头罐、扁壶、蛙盂、莲花尊等主要明器器物上。根据考古发掘标本，堆塑造型装饰题材非常丰富，有人物、动物、神兽、佛像、建筑和植物等大类。

（一）谷仓罐样式特点

越窑谷仓罐是六朝最突出的青瓷出新制品，它奢华、立体的堆塑手法，艺术性强，寓意丰富，特色鲜明。其在口沿塑造楼台亭阙和长廊列舍，形成四面布局的立体个性造型样式。四个大缸列置四角，上面堆塑着或站或坐的人物形态；空间伴随许多飞鸟，有的在楼阁上觅食，有的在屋檐上张望，形态自然生动；在罐沿下腹圆鼓部分粘贴羊、异兽、龟、蛇和鱼类等动物题材装饰。据考，青瓷谷仓罐的艺术造型源于前身的五联罐，五联罐的基本特征：主体为罐形，肩部另附有四个小罐；五罐间并不互相通连，在五罐之间往往堆贴人物、牲畜和鸟虫等艺术造型装饰。

东汉熹平四年（175年）残缺五联罐，于1978年在奉化白杜出土。该罐腹鼓底平，腰凹塑4个对称圆口小罐，同时设计人、鸟、兽等堆塑作装饰。这种出新艺术样式的高规格谷仓罐，是当时上流社会人士或达官贵人所用的祈祷明器。器物上有"用此丧葬"或"用此灵"的铭文，与"魂瓶罐"性质相近，主要日用功能是表达对亡灵的安抚和祈祷。故宫博物院珍藏一件谷仓罐，肩腹最圆鼓部分塑一龟形碑，正面刻写"永安三年（530年）时，富且羊，宜公卿，多子孙。寿命长，千意（亿）万岁未见央（殃）"的铭文。

谷仓罐类明器，也称堆塑罐、魂瓶、神亭和塔式罐等，总体造型肩腹宽

大，由上至下渐收。上部造型样式以立体堆塑为主，空间层次立体逼真、交错复杂，模拟现实生活场景；下部层次趋于平面浮雕，并向底部淡化而作光面收尾处理；通体以青釉施罩，真切地表现了亲人对故者的祈祷和寄托的美好寓意。

从考古发现看，谷仓罐一般都出现在大型砖室墓中，应为士族地主和官僚贵族所用明器，造型设计上没有一件完全相同，采用丰富立体的艺术设计构思，不计材料与做工成本，由一流的艺术工匠来完成。这些现象说明，谷仓罐是贵族专门重金定制的祭品，非一般平民所及。如浙江上虞出土天玺元年（276 年）的谷仓罐，器物装饰造型有 9 层叠楼、4 条廊庑、12 座阙，工艺复杂，造型丰富，堆塑精细，装饰大方厚朴。另外，浙江平阳墓出土西晋元康元年（291 年）的明器，罐顶盖为长方形板，上面堆塑有一个庭院楼阁群，盖板的四角堆塑有一座楼阙，楼阙之间有两根立柱安置，柱上设计为庑殿顶大门造型；顶盖堆塑装饰主楼，并以此为中心，高 4.2cm、宽 4.5cm、长 5.5cm，组成了丰富而协调的江南庭院布局。

由此可知，谷仓罐上是一个典型的反映主人生前居住的阁楼建筑群，通过艺术处理再现美好供养祈祷的装饰寄托品。其堆塑装饰艺术总体手法：以重檐庑殿或四角敞开为中央主建筑，主建筑通过围绕围廊的延伸连带，产生出围廊在四角又装饰制作望楼——单层矮厢房。整个楼群的延伸设计巧妙而合理，错落有致的布局生动而严谨。罐上楼阁建筑从层叠复杂到飞檐精细，其雄伟壮观的艺术氛围和正确的透视比例，形象生动地再现了当时江南建筑的精湛风格和艺术品位，也体现了越瓷生活化发展达到前所未有的精细技艺和艺术出新的高水平。

（二）动物样式特征

慈溪市文物管理委员会《慈溪史迹》记："晋代的瓷业生产有了进一步发展，制作工艺逐步走向成熟，器物的造型和装饰在继承前一时期的基础上有所创新。"[①] 这时越窑青瓷品种造型除谷仓罐等，样式创新还出现了鸡头壶、扁壶、狮子烛台、熊形尊、牛头罐和羊头壶等多种样式器皿。提梁盘口鸡头壶（余姚肖东五星墩出土），因壶的肩部作鸡首造型而得名。因该壶肩

① 慈溪市文物管理委员会编《慈溪史迹》，浙江人民美术出版社，2005，第 15 页。

腹部堆塑一只鸡首和尾巴，以艺术概括力、表现力和想象力超群，让人耳目一新，趣味横生，别具一格，成为艺术品创新样式的典范。

这时期用动物形象做成器皿的比前代更加盛行，如鸡头壶（南京东晋墓出土），艺术式样端庄，工艺制作精细，日用功能与动物造型结合浑然一体。西晋青瓷从种类、造型和装饰等方面多样变化来看，较东吴时期又有了新的发展，艺术表现成就更为突出。

东晋越窑艺术造型设计，总体变化为宽度变大、高度减少。矮胖圆扁，最宽处多在器物的中部，是这些大量出土器物的主要特征。从东汉时期开始传承并不断有所变化，如奉化东汉熹平四年（175年）熏炉、上虞东汉青瓷钟、余姚东汉褐釉兽把匜和西晋青瓷黄鼬提梁鸡头壶、上虞东汉青瓷罐和三国吴青瓷尊及西晋青瓷簋、浙博东汉青釉塔式罐、宁波东晋青瓷筒形罐和三国吴青瓷堆塑五联罐、杭州西晋青瓷洗、萧山东晋青瓷井、绍兴东晋青瓷龙柄鸡头壶和苍南县南朝青瓷龙柄鸡首壶等。南朝时，越窑造型样式与装饰种类进一步发生变化。

此时，越窑罐类青瓷造型总体特征形成——早期矮胖端庄，后期趋向高长复杂，样式丰富，造型精细，整体大气，艺术风格精致生动，特点鲜明。样式可概括为两大类：一类直接采用动物形象作器物造型；一类用人物或动物形象捏塑成型，粘贴于器物外壁。以人物与动物为题材，反映了这一时期人们的消费需求变化和精神、审美层次需求的增加。

二、装饰样式的创变

（一）刻划与堆塑装饰的演变

从三国到晋时期，拍印纹饰技法在越窑青瓷中的应用基本少见，刻划、堆塑、镂雕和印模等成为这一时期越窑的主要艺术装饰技法。由早期的简单表现逐渐发展为丰富样式，晚期达到高峰。在拍印几何纹、水波纹、网格带纹、联珠纹、铺首、四神、人物、佛像、云气及各种动物等题材纹样的装饰基础上，逐渐发展到以堆塑动物、人物及亭台楼阁等多样题材为代表的装饰技法和艺术样式。在一般器皿上，流行模印的饰带，如细小斜方格纹、"井"字菱形纹和联珠纹。刻划平面模印多装饰在盆、钵、洗上，如用竹刀刻划两

层海星纹和水波纹的艺术装饰样式。

谷仓罐的堆塑艺术装饰最为突出，雕刻艺术水平较高，如在谷仓罐肩部以上堆塑奴仆、卫士、阙楼馆阁、长廊列舍、龟趺碑等，是集人物、动物和建筑类题材为一体的复杂艺术形象。它的造型与装饰内容及空间塑造技巧难度大，工艺烧成率低，加上承载文化寓意、具有艺术象征和应用生活的功能丰富，获得贵族富商的喜爱。

东晋初年，越瓷在器物上装饰水波纹、波浪纹或波状纹等，是模拟水流或波动形态的一种仿自然艺术装饰。南京出土的早期孙吴时青釉黑褐彩残器碎片中，可见有青龙、朱雀、白虎、奔鹿、飞天佛像、奇花异草、云气纹和菱形纹等复杂艺术纹饰。东晋中期以后，越窑青瓷瓷器的装饰方法开始简化，装饰的艺术性与工艺性也趋向简朴。

越窑青瓷的铭文书写装饰，是特别值得注意的文化艺术特征。早期越窑窑址中的窑具和制品上的铭文，在慈溪东汉窑址中出现有"吉""大"等，鄞县东汉窑址出现的有"王""章"等，上虞东吴窑址出现的有"贾""宜"等，余姚东吴窑址出现的有"安""朱"等铭文，浙江鄞县（今鄞州区）东汉瓷钟底部书有"王尊"两字隶书，绍兴东吴瓷灶灶面上书有"鬼灶"两字，上虞东吴时期的虎子上刻有"赤乌十四年（251年）会稽上虞师袁宜作"（纪年）等。这些文字装饰，提供了大量的信息和别样的艺术趣味。

还有一些是长句格式，见于三国时期人物堆塑罐上的龟趺碑铭文，主要有绍兴出土的"永安三年（530年）时富且详（祥）宜公卿多子孙寿命长千意万岁未见英"、平阳江山出土的"元康元年（291年）八月二日起会稽上虞"、吴县狮子山2号墓出土的"元康二年（292年）润月十九日起会稽"、吴县狮子山3号墓出土的"元康出始宁用此□宜子孙作吏高其乐无极"和吴县狮子山4号墓出土的"会稽出始宁用此□□宜子孙作高迁众无极"等。上海博物馆藏有一件人物堆塑罐的龟趺碑，上书"会稽出始宁用此丧葬宜子孙作吏高迁众乐极"。

纪年墓和纪年制品的器物造型主要有各式罐、簋、钟、灶、井、钵、耳杯、垒、香熏等。东汉纪年墓有永平十年、永初三年、延熹五年、延熹七年、初平元年、建安元年等。东吴纪年墓有正始二年、赤乌十四年、五凤元年、太平二年、永安二年、永安三年、永安四年、永安六年、甘露元年、宝

鼎三年、建衡二年、凤凰元年、凤凰二年、天册元年、天玺元年、天纪元年、天纪二年等。西晋纪年墓有太康元年、太康七年、太康八年、太康九年、元康元年、元康二年、元康三年、元康四年、元康五年、元康七年、元康八年、元康九年、永康元年、永宁二年、太安二年、永兴二年、永嘉二年、永嘉三年、永嘉七年等。东晋纪年墓有大兴三年、大兴四年、咸和元年、咸和二年、咸和四年、咸康八年、建元二年、永和元年、永和三年、永和四年、永和七年、永和九年、永和十一年、升平二年、升平五年、隆和元年、兴宁二年、大和元年、大和三年、大和四年、太元二年、太元八年、太元九年、太元十六年、太元十七年、太元十八年、太元二十年、隆安元年、义熙二年等。南朝纪年墓有永初元年、永初二年、元嘉五年、元嘉二十四年、大明六年、泰豫元年（南朝宋）、永明元年（南朝齐）、天监元年（南朝梁）、天监五年（南朝梁）、祯明二年（南朝陈）。

这些铭文不仅具有记录、使用和表达等作用，还为人们在考证断代、艺术表现、艺术样式和文化内涵等方面提供了信息。

（二）釉彩瓷画装饰的开创

三国时期的越窑还发明了釉下彩图纹装饰艺术。青黄色是东吴越窑青瓷的主要釉料装饰色彩，这时的胎质、釉色与东汉基本相同，胎质细腻，呈灰白色，烧结坚硬不吸水，釉色烧成不稳定，主要呈青黄色。但这时期在单色器面上出现了以线绘制图案进行装饰，在用色、技法、纹样、题材和构图等方面均受有"油画"之称的汉漆画艺术风格的影响，先在瓷胎上以氧化铁为着色原料直接绘画纹样，再施一次透明釉，在高温烧制后成为釉下彩彩绘青瓷品。它经久耐磨，达到难以褪色的新工艺，成为六朝孙吴时期青瓷绘画装饰艺术的先河。

我国所发现最早的釉下彩彩绘瓷器是越窑釉下彩盘口壶，于1983年在南京雨花台区长岗村东吴晚期墓中发掘出土，为一件羽化升仙双系青瓷盖壶，通高32.1cm、口径12.6cm、腹径31.2cm、底径13.6cm，通体用褐彩绘画，共绘有21位持节羽人，配有云纹、仙草纹，充满着神道仙境的氛围。还有南京甘家巷建衡二年（270年）墓也出土了彩绘羽人佛像壶，把早期越窑褐釉彩瓷画装饰样式的出现时间提前到了三国东吴晚期。2002年在南京大行宫一带出土有大批六朝孙吴青釉褐彩绘画装饰的残器碎片，壶居多，少量

有盘洗类青瓷，与 1983 年南京发现的壶相似。2004 年 4 月，南京市博物馆考古人员在南京市秦淮河南岸发掘出带盖黑褐彩瑞兽珍禽纹双唇口的青瓷罐（当地俗称"泡菜缸"）等 40 余件，分别带有孙吴赤乌元年（238 年）、赤乌十三年（250 年）、永安四年（261 年）、西晋建兴三年（315 年）等纪年。这一些重要物证证明，东吴时青瓷釉下褐色釉彩绘画装饰的艺术样式已开始产生，初次出现的瓷画尽管是一种图案化的绘制装饰样式，但为研究我国古代彩绘的起源和断代提供了确切的实物依据。

之后的几十年中，越窑得到蓬勃发展，瓷窑主要分布在浙江上虞、绍兴、余杭、吴兴和台州等地，形成一个庞大的瓷窑系统。青瓷胎骨比前代稍厚，瓷面呈灰、深灰、青灰的色釉。到西晋晚期，点染酱褐色斑纹釉的点彩艺术装饰样式出现，改变了唯生产单色青釉装饰的传统艺术审美观点。釉材料的应用丰富了青瓷的装饰效果，扩大了青瓷艺术的多彩表现。这一时期注重器物造型的生动和塑造物象的逼真。田自秉说："西晋晚期以后，瓷上装饰褐色点彩，是六朝时期的一种特色，而在东晋时期最为流行……这种方法，为浙江地区六朝瓷窑所创。以后，一直为宋代的龙泉窑继承。"[①] 它对之后缤纷异彩的瓷画艺术演变发展产生了深远的影响。

（三）民俗艺术化样式的创新

六朝时期的越窑青瓷，出现大件的动物类民俗艺术化装饰方法的产品，这是越窑最大日用产品的具象性动物艺术化的造型样式特色。这一时期盛行谶纬学和祥瑞之说，如"羊者祥也""鹿者禄也"。动物形象既有龙、凤和麒麟等瑞兽，也有鱼、虎、牛、狮子、羊、猪、鸟、狗、龟、蛙、熊、鸡、鼠和虫等，其艺术化造型与日用功能赋予瓷器以艺术、民俗与宗教等文化精神内涵。

在三国至晋朝最突出的制品谷仓罐造型中，飞鸟、羊、熊、牛、龟、蛇、鱼类等动物形象应用广泛。西晋时，青瓷艺术成就在造型创意、工艺技术、产品种类以及装饰变化等方面较高。晚期在器物造型上通常采用艺术处理后的动物形象，创新性比东吴时期有进一步的发展。除东吴时原有的常见器形外，青瓷造型与品种创新样式也开始增加，有筒形罐、鸡头壶、虎头双

① 田自秉：《中国工艺美术史》，商务印书馆，2014，第 130 页。

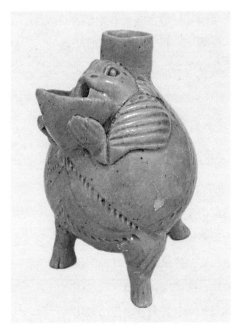

图15　三国青瓷蛙形水盂，高10.3cm，口径2.2cm，浙江绍兴市上虞区出土

耳罐、扁壶、兽形尊、狮子烛台、三足盘、圈足唾壶、多子福、熊头、镂空香熏、兔头水注等，青瓷明器新产品有男女俑、犀牛形镇墓兽、猪舍、尖头形灶、狗舍等。这些新出现的器形被赋予民俗文化的内涵。

南京出土的动物艺术造型有青瓷虎子、熊灯和羊尊等。其中青瓷羊尊造型整体而大方，为张嘴翘首、躯体壮满、四肢蜷跪和安详伏卧的设计，凸显健美朴实的艺术造型风格，是重要的时代标准器。南京板桥闸湖永宁二年（302年）墓出土的鹰形壶比较少见，它以堆塑手法形象地刻划了鹰双目圆睁、尖嘴下勾的典型特征，而翅膀紧贴于腹，造型整体，形象生动。

小型动物样式，如越瓷的蛙和蟾题材成为当时主要的样式，在社会广泛流行，如江浙一带有南京三国吴蟾蜍水注、西晋越瓷蛙塑件及余姚东晋蛙尊等代表作品。一般均采用写实的造型装饰手法，紧密围绕生活用品展开艺术想象与处理表现，做到工与艺的结合。上虞联江乡帐子山遗址发现的蛙形水盂青瓷，背有圆形盂口，腹为蛙体，身尾斜地，形成稳定的三角形造型；头向前伸，仿佛在向远方的同类呼唤，打破了旷野的宁静，让人们感受到田野的气息。

1983年，浙江慈溪出土一件具有浓郁民俗风格造型和装饰且形象生动的越窑三足蟾蜍荷叶托水盂青瓷。蟾蜍形象生动地立于荷叶之上，艺术表现淋漓尽致，体现了高超的写实技法，赋予器物以艺术情趣。蟾蜍身上小点疙瘩和荷叶经络纹理的刻划，都清晰可见。蟾蜍跳上荷叶的瞬间动态被刻划下来，其精确造型、优美动态和可爱形象，让人爱不释手。这件构思巧妙、赋予强烈生活气息的青瓷艺术品，彰显了越窑青瓷艺术特色鲜明的民俗风格，标志着青瓷艺术的造型与装饰水平达到了一个新高度。

底部刻有"罂主姓黄名齐之"七个字样的东晋时盘口鸡头壶,出土于江苏南京东晋墓。这类青瓷在东晋称为"罂",式样端庄,制作精细。这时期的越瓷在洛阳、南京、镇江等地的大中型墓葬中均有出土,主要是供皇室和世家豪族使用。

三、佛教题材样式的融合

东汉末年,佛教教义进一步植入中国传统伦理,宗教被广泛传播,如广陵(江苏扬州)是构筑佛寺、造铜佛等佛教活动的主要城市。三国之后,北方洛阳、南方建业成为佛教传播重镇,但洛阳十多座佛寺已荡然无存。吴赤乌十年(247年),康居沙门康僧会到达建业,吴主孙权为其建寺设像传教,江南吴国系统塑造佛像开始兴起。至三国时期,我国佛像塑造规模已很大,天竺形象的立体塑造法和中国本土固有的刻划法融会贯通,创造出亲切蔼然、为人们欣赏的中国佛教形象范式,为形成独特的雕塑方式、促进佛像汉化、使这一艺术走向成熟和个性确立营造良好的艺术氛围。这时的青瓷造型及镂、雕、堆、模制等新工艺新技法得到创立,特别是佛教题材与艺术装饰在江南沿岸青瓷产品上的应用,反映出佛教雕塑艺术技法与青瓷堆塑艺术创新应用的关系。因而,许多青瓷创作作品出现一系列新的器物艺术形态和样式。

两汉时期"独尊儒学"的思想被佛教冲击,儒佛道出现并立格局,同时玄学糅合了老庄思想和儒家经义,亦流行一时。南北朝时期,佛教和道教广泛传播,它们和儒学之间互相对立又互相渗透,对政治和社会生活产生了深刻的影响。佛教自西汉末由印度传入我国,魏晋时期印度和西域僧人陆续来到中国。随着佛经翻译增加和佛寺的兴建,佛教迅速传播。南北朝时期大力提倡佛教,于是造佛寺、塑佛像、释佛经、传佛学形成高潮,以致"招提栉比,宝塔骈罗"[①],僧尼人数也大量增加。由于社会战乱动荡,佛教的"因果报应""三世轮回""灵魂不灭"等思想深深影响着底层无助人民,文人士大夫也以说佛谈禅为风雅能事,为佛教广为传播提供了土壤。

① (北朝魏)杨衒之:《洛阳伽蓝记校释》原序,周祖谟校释,中华书局,1963,第5页。

由于佛教流行，佛教宣传教育的视觉艺术在日用青瓷的生产中得到更广泛的结合和应用。青瓷样式制作艺术风格的宗教化，为满足人们的精神诉求提供了物质保障。佛教元素，如莲花纹，在金属、玉石等工艺品中大量应用，成为这一时代的艺术特点。南朝梁武帝萧衍创"三教同源说"，提倡佛教为主、儒道为辅。他兴儒家，制礼乐，倡经学；立孔庙，设五经馆，置五经博士；建佛寺达700所，亲自讲佛经，推动了佛教在中国的全面发展，致南北朝佛、儒、道鼎峙的局面。

佛教题材装饰是越窑艺术样式发展的鲜明时代特色，它标志着青瓷本土文化表现创新进一步向外来文化空间拓展。佛教题材与中国文化风俗题材结合，是这时期越窑艺术样式发展的典型特征之一。

（一）狮子元素

作为外来文化佛教题材的狮子，是早期青瓷艺术装饰题材的样式。狮子是西域贡品，最早作为"殊方异物"引入中国。献狮这一历史活动，如汉帝时的月氏国和安息国的相关史实，在《后汉书》中有明确载入。

自汉代以来，以狮子为器物装饰和摆设装饰沿传至今，如石狮镇守应用于东汉一些大型墓前，陶制狮形烛座在四川东汉崖墓中被发现。据考，狮子多经海路输入，成为汉代在东南地区就开始出现的动物造像典范。可以说，越窑形成体系的前身产品，已有类似外来狮子动物的造像基础。

自古广东和香港就有舞狮的习俗，狮子形象在东南沿海与当地生活习俗结合后，作宗教崇拜瓷器用品。这是越窑青瓷艺人对狮形的再创造。吴越滨和何鸿《浙江青瓷史》记："这时期广为流行的佛教和佛教艺术，使一部分工艺美术的制作宗教化，并对工艺美术题材、艺术风格产生了重要的影响。……成为这一时期工艺美术的时代特征之一。"[1]

而狮子形象在3世纪古印度佛教中广泛应用，成为佛教寓意和艺术表现结合的象征元素。"佛为人中狮子"是《大智度论》中的喻言，故狮子造型在最初传入浙东地区时就是佛教的象征物，蕴藏着外来原初文化含义。如三国西晋的越窑青瓷有两只背对狮子座上印贴半身佛像造型，正是青瓷利用狮子元素表现佛教文化的有力物证。

① 吴越滨、何鸿编著《浙江青瓷史》，中国文史出版社，2008，第22页。

吴越滨和何鸿《浙江青瓷史》记："东汉以后至西晋，狮子形象大量地进入瓷器造型中，当然也经历一个艺术化或曰中国化的过程。"①随着"海上陶瓷之路"的开辟与繁荣，这些佛教造像的青瓷样式与艺术表现在我国各地逐渐入乡随俗并略有差异，首先在江浙地区盛行且持久。"当然也由于传播时空及个体接受上存在的某种差异，堆塑罐上的佛像装饰也不可执一而论，除仙佛像混杂者外，亦有许多非仙非佛的形象，如盘双髻穿神仙装的佛像有之，肩部生羽纹的佛亦有之，供养作揖的佛亦有之，这实在是历史条件使然，无足深怪。"②浙江鄞县出土的越窑五管瓶造型为葫芦状，在五管间塑造3只狮子形象，当为早期创作狮子蓝本。

早期盛行各种动物装饰，造型丰富，有独立狮行器、贴印狮器、翼狮器和狮头器灯。烛台狮青瓷发展到晋代成为最常见的器物，如西晋骑狮烛台（故宫博物院藏）、汉代翼狮子（江苏和山东等地出土）、西晋骑狮人物烛台［江苏句容县（今句容市）出土］等，狮颌下长须，狮身刻划点线纹毛发和双翼。还有西晋辟邪烛台（浙江绍兴出土），狮子翘头雄健四爪刚劲、睁目张口呼叫的形态，头部线条刻划毛发精细流畅，技法熟练，颇显兽王的风采。元至正二十四年（1364年），被盗挖的晋代水滴青瓷，其造型为在跃状狮子背上坐有飘逸鬓须的席帽方形大脸人，是典型的西域骑狮胡人形象。这些形象在随后越窑的创作中逐渐加入汉人自身传统审美元素，使改造的狮子形象成为我国佛教元素造型艺术的范式。

唐之前，中国已有狮子形象传入，因产品数量少，百姓见到不多，因而在民间常常被增添一种神秘的色彩而加以崇拜。入唐以来，对外贸易和交流不断扩大，外人定制、进贡和外来带入的狮子产品开始盛行。因狮子长相塑造怪猛凶悍，人们对它逐渐产生敬畏之情，并赋予它超自然的神力，成为百姓寓意上苍佑我、法力无边、扬善惩恶、平安幸福、逢凶化吉、圣灵威武和正义大道之象征。狮子被赋予超凡的力量，因此成为百姓、美术家和工艺家比较喜欢的题材。

① 吴越滨、何鸿编著《浙江青瓷史》，中国文史出版社，2008，第56页。

② 傅璇琮主编，张如安、刘恒武、唐燮军：《宁波通史 史前至唐五代卷》，宁波出版社，2009，第170—171页。

（二）鸽子元素

与佛教有关的动物，还有鸽子。在隋唐以前，中国鸽子为肉用，少附文化与功能。约在公元前3000年，西方人开始养殖家鸽并训之传递信息，赋予其"和平使者"的称号。在古印度广传如来佛化鸽的传说，成了佛祖的又一象征和佛教艺术表现的题材。如铜鸽和玉鸽（江苏地区早期东汉墓出土），以及上塑西域胡人、若干鸽子和一只鸵鸟造型的蒜头壶（浙江鄞县东汉墓出土），是很常见的越窑青瓷的堆塑器。在浙江上虞东汉墓中，笔者发现了相同题材的褐釉堆塑青器，若干只鸽子和3只坐熊的堆塑造型分别被装饰在器身的上下部位。再如浙江绍兴上蒋乡西晋墓出土的永嘉七年（313年）的堆塑罐，殿身蹲狮门闩，人物中有作双手捧鸽造型等装饰。东吴时期，堆塑罐突起之后，产品数量相对较大，鸽子造型装饰更是屡见不鲜，其佛教文化主题元素显而易见。

（三）莲花元素

除了上述动物佛教元素以外，东晋末年出现大量的烧造莲瓣纹盏托，刻划的莲瓣纹成了瓷器的主要装饰。由于佛教盛行，国内民间青瓷需求量大增，青瓷价格低廉，而生产设备不能保障大批量生产，青瓷在造型与装饰手法上趋于简化。南朝时越窑日用青瓷的器形逐渐减少，器物造型从东晋时的圆矮转变为高拔，盏、碗、钵内外表刻双重莲瓣纹，青瓷莲花尊和青瓷鸡首壶外表以阳刻凸起的莲瓣纹样装饰。南朝沿用两晋时的制瓷工艺，灰色的胎质坚密，瓷外面通体施青釉。这时常见有盘、壶、碗、盏、罐、盏托、唾壶、鸡头壶和虎子等日用青瓷器皿。器形较小，四系罐、盘口壶、鸡头壶等青瓷生产较多，刻划莲花纹和浮雕莲成为当时流行的艺术风格。总之，动物和植物元素丰富了越窑装饰题材，促进了青瓷艺术样式的发展，在满足人们日用生活的同时，拓展了青瓷文化内涵。

四、艺术特征

通过对越窑艺术装饰样式发展的考析，我们可概括出几方面艺术特征。

（一）样式丰富

相对于其他时代，此时越窑青瓷的造型艺术风格比较鲜明，主要在造型

与纹样的创新上结合日用功能，具有鲜明的艺术特色和文化创意特征，如大量的牛形镇墓兽、羊、辟邪、仓谷罐、人物俑、罐、磨、筛、盏、坛、盘口壶、双领罐、仓、唾壶、鸡舍、熏和马车等。

从其造型样式、釉彩变化、装饰方法、装饰样式和装饰题材等风格变化表现来看，越窑青瓷融合地域历史传统的人伦意识和文化形态，如讲究圆合、对称和天人合一。

西晋青瓷造型装饰艺术样式较多，装饰艺术水平也较高，如狮形烛台、鸡头壶、扁壶和鸟形杯等创新产品。

东晋明器逐渐减少，但常见的如虎子、唾壶、鸡头壶和羊形烛台等日用青瓷艺术造型依然别有特色。西晋后期越窑青瓷主要产罐、碗、壶、盘、钵、灯、香炉、盆、水盂、唾壶、砚、洗、虎子等日用青瓷，青瓷明器基本停烧。

而南朝时期，四川青羊宫窑和邛崃窑青瓷类型有壶、钵、碗、盅、罐、杯、高圈足盘及砚等，具有浓厚地方艺术特色。青瓷壶，造型多浅盘口、短颈、广肩，横安桥形系耳，平足，也有圆饼形实足的。青瓷钵，造型直口微敛、平唇、弧腹、饼足或圈底。青瓷碗，造型直口平唇，弧腹缓收成假圈足，也有钵形侈口大平底的碗。青瓷盅，造型直口尖唇、弧腹、喇叭状圈足外撇。青瓷罐，造型直口翻沿、高颈斜肩桥形方耳。青瓷杯，造型敛口弧腹、喇叭高圈足。青瓷盘，造型高圈足侈口尖唇，方沿，喇叭形高圈足外撇，盘内底圆形弧纹。青瓷砚，造型圆盘形直子口，面平坦，边有凹槽，四至七个熊头形足。花纹装饰以弦纹最多，普遍于壶颈肩部、杯、钵、盅等口沿外壁刻划，也有在杯、盅高圈足柄的外壁与足接头处饰高凸弦纹（算盘珠纹）。

（二）自然古朴

越窑釉色以青绿为主，青黄和青灰次之。青瓷之釉以天然原始釉色为主，它折射出人们对自然的感悟和向往，山水之翠和天空之青是人类对自然的共同向往而形成的神秘主色调。它清新纯洁、高远古朴和温雅的人文品格，成为宋之前古人的审美、生命和精神的追求。

西晋时期与三国时期工艺类同的还有洪州窑青瓷，其生产工艺水平较高，造型种类有唾壶、鸡首壶、灯、虎子、砚台等艺术造型较复杂的器物。

洪州窑胎质变得细腻，呈青灰或灰白胎色色相，以施青釉为主，釉色烧制后变得更加透明而显青绿或青色色调。器面装饰一般采用麻布纹、波浪纹等艺术纹样，也采用斜方格纹样在钵、盘口壶、盆等器物的腹部拍印装饰，而施褐色点彩装饰是在西晋晚期青瓷器物的口部或肩部出现。

这一时期的越窑青瓷在造型和纹样上，与同时期的其他窑口基本相似，如装饰纹样有斜方格、忍冬、波浪、铺首、飞禽、联珠、走兽等，而褐点彩装饰则是浙江婺州窑青瓷最具代表性的装饰样式。南北朝的洪州窑，因装烧工艺的进一步提升，尤其是匣钵工艺的应用，为唐宋盛烧阶段的来临做好了准备。此时的青瓷产品种类新增了托杯、耳杯、盏盘、分格盘、博山炉及各类明器。釉胎以浅灰色或灰白色为主。烧制后釉质显纯净，釉面流动均匀，釉色呈青黄、淡青、青绿或青色色调。随着青绿色点彩装饰的多彩釉工艺的突破，新的时代艺术面貌形成了，给人带来新的审美视野，也为后人艺术创作和工艺发展提供了思路。

从出土的日用瓷和随葬瓷等器物来看，东吴时期的青瓷艺术在釉与泥材料应用方面体现出如下特点：胎质坚硬，色灰白或淡灰色；烧制后釉色多为青中泛灰，明亮均匀的釉面结实耐磨，如制瓷名匠袁宜和范休可的遗作青瓷虎子（南京赵土岗出土）和青瓷扁壶（江苏金坛县白塔东吴墓出土）。

南朝时期制瓷工艺，多数依然胎质致密，呈灰色，面釉呈淡青、青黄和青绿等色彩，亦少有黑瓷生产。青羊宫窑的胎质以紫、淡红为主，灰和灰白色极少。釉色却是米黄、酱青、豆青、青灰、酱褐，以豆青最多，且一般器表外壁均施半釉。

（三）佛教元素

1984年浙江上虞樟塘乡严村出土的一级文物西晋青瓷谷仓罐，通高43.5cm、腹径29.6cm、底径15.4cm，器身下部呈罐状，平底稍内凹。肩腹部各饰弦纹一道，罐身印贴蛙头、铺首、骑兽俑和舞蹈俑。器身上部三层为堆塑亭台楼阁，有堆塑胡俑、鸟类和门楼等，下部罐身上贴有神、兽和舞伎等形象；淡灰色胎，外施青绿釉。1977年上虞联江乡帐子山出土的狮形烛台，高8.5cm，狮子伏卧昂首，五官张放，长须鬣毛清晰披头，形态威武生动。这些造型融合了地域风貌与佛教元素装饰的文化特色。

艺术装饰纹样以褐色点彩装饰为主，另有较多的装饰样式，即在罐、

碗、盘口壶、杯等器外壁及托盘、小平底钵、盘等器内壁采用莲瓣纹样刻划装饰，莲花艺术表现方法有内外双重装饰法、上下双层排列装饰法、带莲蓬的整朵莲花装饰等，使莲瓣题材装饰成为洪州窑等器物的主要装饰纹样之一。越窑和岳州窑等尽管也以褐点彩、莲瓣纹装饰为主，但以莲纹装饰的洪州窑在器物数量和种类上多于它们。而婺州窑则常见以菱形纹、网带纹、水波纹和褐点彩进行装饰，少有莲瓣纹装饰器物。可见，这时的洪州窑以莲花纹装饰的青瓷艺术面貌已初步成型。

南朝时期青羊宫窑同样流行莲花纹装饰，多在碗腹外壁刻划宽大的莲瓣及在足杯身外壁上用模具交错压印三周朵花状的联珠纹装饰。这时期青瓷器形变化总的特征是早期矮胖端庄，东晋开始逐步向清瘦秀丽方向发展，底由圈足变成平底。

以上三大方面特征的出现，特别是其造型艺术样式或装饰设计的变化，体现出艺术表现贯穿社会功用、文化思变和国际交融之中。这时期青瓷艺人的想象力、审美力、创造力和表现力得到充分发挥，形成艺术风格融合创新的特征，推进中国青瓷艺术的繁荣发展。

第六节
南传外来文化

外来文化对中国产生影响，一般自汉代佛教传入中国开始，此前学术界多关注美术北传之路。20 世纪 90 年代以来，江南早期佛教造像的研究使人们产生"佛教南传之路""佛教自海路传入中国"的新认识和新观点，并进一步深入了解，其重要标本实物证据是早期瓷器——越窑青瓷。

一、早期越窑青瓷中的胡人形象

西域胡人形象在越窑青瓷堆塑艺术中出现，蕴含着早期我国与外来民族贸易往来中丰富的历史文化信息。它是古代江南与西域文化交融的重要物证。据考古发现，西域胡人的形象不仅在越窑青瓷中出现，在东南沿海一带

广泛出土的器物中均有登场。如广州西汉晚期墓中的西域胡俑,早在纪元前后,西方的外族胡人已经通过海路进入我国沿海地区活动。东汉前后的各地西域胡人形象,在摩崖造像、画像石、青瓷堆塑罐中已殊为多见。浙江东部地区东汉越窑青瓷是最早见的实物,吴晋时发现最多,但胡人造型成分与类别较复杂。据李刚先生考证,越窑青瓷雕塑的西域胡人身份可分为三类。①

第一类为浙江上虞百官隐岭东汉墓出土的胡俑头,造型设计高 20cm,胡人头戴尖顶帽,绕帽子一周划一条缝合缀线痕,两条系带,帽侧面穿一个孔。脸部五官特征重点是在对深目高鼻的刻划,抓住较长的鼻梁特征、较窄的下颌和额部、狭长的脸形、微凸的颧骨,塑造精确,并刻划出络腮胡的外族体貌形象。这些特征均属于典型的地中海类型的欧罗巴人种,他们来自地中海东部和古罗马等国家,曾陆续到中国以杂技和魔术献艺。所以,出土于东汉、三国两晋时期的越窑青瓷堆塑罐上耍杂技戴尖帽的胡人,正是这些地方人种曾在中国生活的写照。

第二类胡俑的面部五官特征为大眼大鼻高鼻梁造型,颧骨凸显,窄脸多须,脸中部较突,应属印度地中海类型的欧罗巴人种,他们来自孟加拉湾东北沿岸地区和南亚次大陆地区的国家。如出土于浙江鄞县东汉墓的蒜头壶堆塑青瓷,雕塑有两个胡人(古印度泰米尔人)在座器上,前一人回首张望手牵怪兽,随后一人手牵捕获的老虎;另塑有倒立攀高的两个胡人在器柱上,反映他们擅长杂技的技能。《汉书·地理志》里最早提到从今广东经中南半岛到达"黄之国"和"已程不国"的东西海路,这两地是泰米尔人的聚居地。"黄之国"是今印度南部东海岸泰米尔那都省政府所在地马德拉斯以南的建志补罗,"已程不国"是今斯里兰卡。可见,西汉以来,前来中国贡献海外物产和贸易交流的"黄之国"人(胡人)等,已千里迢迢辗转来到我国东南沿海活动,带来了他们的佛教文化。

第三类是浙江越窑青瓷胡人堆塑罐,面部造型特征与第一类相似,头上装饰有塑尖顶帽,有塑船行帽、塑披巾。上虞五驿三国墓出土的胡人,手握阿拉伯半岛生产的流行于伊朗、土耳其等地的乌特拨弦乐器。上虞崧厦三国墓出土的六胡俑堆塑罐,头上各戴不同式样的帽子,有一帽圈采用网格纹布

① 李刚:《汉晋胡俑发微》,《东南文化》1991 年 Z1 期,第 73—81、85 页。

名称	三国	西晋	东晋	南朝
盘口壶				
唾壶				
罐				
盆				
碗				
钵				
槅				
蛙形水盂				
砚				
香熏				
鸡壶				
虎子				

图16　六朝越窑青瓷器物演变

带缠绕而成装饰，中间隆起阿拉伯等地民族传统装束，这类胡人应来自波斯湾北岸和阿拉伯半岛地区的国家。

通过对青瓷胡人的五官特征、乐舞姿态、表情动作、衣饰特征的分析，可判明这些早期越窑青瓷上不同于汉民族的外来胡人从海路进入我国东南沿海地区，先是带来自己家乡的商品，有的从此留在中国从事商业、传教或艺术活动和生活。他们的到来将胡人文化带入中国。1998 年，浙江鄞县高钱村钱大上发现的东汉墓中有一串共 269 颗串联的琉璃珠项链，琉璃珠造型似腰鼓，珠体材质晶莹剔透、光亮耀眼。如一枚长 2.6cm 的胸坠，材质透明呈蓝色，造型中间束腰，小巧精致。据鉴定，早期玻璃物质是制作这类琉璃珠的材料，是当时域外的工艺品，应属于海外的舶来品，说明当时境外胡人已由海上进入浙江杭州和宁波，带来海外佛教商品。

从越窑青瓷的造型看，胡人进入我国沿海地区后带来的异域佛教文化活动，对青瓷烧成产品产生了影响。陶俑中的胡人形象姿态各异，有杂技、舞蹈和习俗表演，或拨弦奏笛，或抚琴吹箫，异彩纷呈。特别是盛行于汉吴间的箫在丧葬仪式中常常可见，与胡人有直接的关系。如青瓷"蒜头壶"和"窣堵波"分别是佛教分布最广的佛教崇拜物和象征物，经过特殊艺术造型后，便可将佛教"窣堵波"进行变形处理，在其上方雕塑有鸽子、胡人和鸵鸟，是佛教文化的元素。浙江上虞东汉墓出褐釉堆塑器，上顶塑有较大造型的鸽子，下造覆钵形塔身，器体上下分别塑有 3 只坐熊和若干鸽子，充分显示了宗教寓意。

二、早期越窑中佛教艺术的传入

东南沿海海上交通发达，为胡人在江南带入佛教文化提供了便利。梁启超先生说："举而要言之，则佛教之来，非由陆而由海……天竺大秦贡献，皆遵海道。凡此皆足证明两汉时中印交通皆在海上。其与南方佛教之关系，盖可思也。"[1] 在东汉堆塑器上，笔者进一步分析发现，此时佛教文化艺术的含义还不是一目了然的，还需待后人对其系列文化程序解码后，其文化的

① 梁启超：《中国佛教研究史》，生活·读书·新知 三联书店上海分店，1988，第 13—14 页。

内涵和历史的尘埃才能化解。所以，将东汉时期越窑青瓷上佛教元素的艺术表现看作佛教文化南传的原初阶段。

据相关考古发现，越窑青瓷佛教艺术表现约在三国时期。1990 年 3 月，在浙江绍兴福全镇王家山遗址出土的三国时期越窑瓷罐，明显为以佛教文化元素为题材的越窑青瓷器作品。它造型处理为直口平唇、鼓腹斜肩、底平内凹；采用联珠纹或斜方格网纹，其间穿插弦纹组合花纹带来装饰肩部，捏塑竖耳和堆贴小佛像分别各一个置肩两旁；佛像作结跏趺坐，身披袈裟，双手置执佛珠一串于胸前；脸型方正，肉髻螺发，头上有一光圈。

我国长江中下游地区的东吴西晋时期砖室墓中，出土带有佛教色彩或内容的器物开始增多，这时期佛教文化已在江南流行。它主要附着于青瓷日用器、明器和铜镜上，但无独立形象出现，装饰图形简单，与此后单独出现的供养佛教雕塑不同，然而它揭示的佛教文化方面的意义值得人们关注。因为这些器物造像是早期佛教传入中国江南留下的元素，佛教在通过造像艺术传入中国后，才真正走上异国蓬勃壮大之路。由此，越窑青瓷承载的佛教文化传播从隐性意象走到显性具象的大道上来，这对于了解佛教早期在中国的传播现象、汉化历程、外来艺术等方面，都有重要的价值。

阮荣春在考察沿海佛教文化时，认为我国佛教造像路径与时间是在南方兴起的，汉代川地最多，三国鄂地最多，三国至两晋江浙最多。传播时间形成是西区早于东区，即汉末在川地先发佛教造像，后顺势东下，并向吴地传播[①]。

据考古发现，江浙地区日用青瓷产地也烧制早期佛教产品，如 1987 年浙江嵊县大塘岭东吴永安六年（263 年）墓出土的一件青瓷尊，有三尊盘座佛像在辅首间贴塑。1986 年，南京雨花台长岗村吴末晋初墓出土一件釉下彩盘口壶，有两尊佛像在上腹部贴塑，佛像背泛项光端坐在莲花双座上。浙江余姚马渚乡青山夏王宅村出土的东吴时代青瓷堆塑罐，除上层堆塑飞鸟、阙、五官、鼠外，另雕塑 5 尊佛像。浙江嵊县春联乡乌石弄出土青瓷堆塑罐，造型直口、鼓腹、平底，肩部置 4 个横系并贴塑 4 尊佛像。在青瓷堆塑罐上佛像是最多见的，它的主要原产地是浙江越窑的中心产区，婺州窑和瓯

① 阮荣春：《"早期佛教造像南传系统"研究概说》，《东南文化》1991 年第 Z1 期，第 61 页。

窑生产数量相对少些。在东吴中晚期，越窑堆塑罐上大致出现堆贴佛像样式，器物腹部堆贴装饰一般作 1～3 尊佛像造型，肩部一般作绕罐一周造型装饰，其中有的堆贴在建筑二层的阁楼之中，其周边作僧人跪拜或乐人和羽人造型。佛像模制而成，数量不等，装饰形式变化不大，造型大多作身披袈裟并结跏趺坐，头后正中塑有项光或背光，身下作有狮子座或莲花座造型样式。从佛像穿的通肩衣的衣纹艺术表现上看，作紧贴肉身刻划一道道"V"字形衣纹附于人体结构上，头顶均作肉髻造型，仿制印度马土腊（秣菟罗）造型艺术风格。

至西晋时期，青瓷堆塑罐上堆贴佛像更是显见。上海市博物馆藏的西晋三足尊，造型直身平底，腹壁装饰刻划联珠纹和斜方格纹一周，将 3 尊佛像均等地贴塑在斜方格网装饰带上，佛头顶光，身作结跏趺坐式。这些佛像造型装饰与之前基本一致，是东吴时流行佛教在青瓷上大量出现的必然结果，更是佛教造像艺术反映外来宗教渐被江南地区人们所接受和同化的历程。它的艺术地位在美术史上尽管不及此后发展为独立雕铸而专作膜拜用的佛像雕塑，但这种青瓷佛像艺术样式体现了当时佛教初传江南的基本艺术特征。

另有发掘的佛教汉化艺术样式，是青瓷堆塑罐上常见的佛道混同和杂糅的艺术装饰现象。如江苏南京出土的东吴晚期彩绘双系青瓷盖壶，盖贴造型以鸾鸟为钮，4 组人首纹、鸟纹、仙草纹和两柿蒂绘纹围绕四周；绘 7 只异兽纹于颈部，四铺首、两佛、两供命鸟贴塑在肩，三者相间排列，整齐有序；腹部分为两层，贴附 21 个持节羽人，上层有 11 人、下层有 10 人，在两组对应的高低交错间插绘出飘飘浮动的仙草纹，仙草纹、云气纹、连弧纹、弦纹等图纹延至盘口内外和盖内。整体装饰布局渲染出道教融于佛教的浓郁神怪气氛。在浙江余姚城北出土的西晋堆塑罐，造型为颈部塑 15 尊和肩部塑 7 尊的佛像，佛像造型高 3cm，作结跏趺坐式，头顶佛光；腹部贴塑骑神兽仙人 6 个。浙江余姚郑巷五联克山墓出土的西晋堆塑罐，楼阙之中塑 9 尊佛像于颈边，并分两层设计，上设 3 尊，下设 6 尊。佛造型高 4cm，头顶螺状肉髻有佛光，结跏趺坐于莲花座上，腹部贴塑等距离骑神兽仙 3 人及凤凰等图案。浙江慈溪鸣鹤乡龙潭山西晋墓出土的堆塑罐，造型通高 47cm，造型设计生动，堆贴工艺繁复。罐塑云集百鸟、麒麟和凤凰，还有骑着麒麟的仙人 8 个，佛像 6 个。龟跃纪年碑刻有"西晋元康四年（294 年）九月越州

会稽"字样，明确了其产地和生产年代。

因此，堆塑罐上的常见佛道并列的场景处理艺术装饰法，值得寻味和探究。从艺术史的发展来看，它将东汉会稽烧制的画像神仙和神兽等题材艺术演变到仙佛并存的新样式，具有社会价值和审美价值。

佛教作为外来文化，要在一个地区的本地文化上落根，需要在本土文化的碰撞与肯定的滋养下演变发展才能得到认同和接受。早期佛教自有不得已之处，初传江南就不得不隐于道教之中，这主要是因为道教在本区域的存在早于佛教，先声夺人，根基牢固，何况江南大族世家当时多信奉道教。翻开中国社会历史，秦、汉、吴、晋时代，江南浙江东部求仙得道思想盛行，浙江天台山、四明山等为神仙之窟宅，传说有刘阮遇仙、刘樊升仙等名典仙话。这里也是道教思想的发源地之一，神仙方术和道教思想在浙江东部根深蒂固，群众基础稳固，名人辈出。初传中国的佛教重要教义思想是神灵不灭、轮转报应，与我国道教追求长生不老、灵魂不灭、羽化升天思想相近。所以，为求"适者生存"的中国佛教徒，也融合了当时社会盛行的神仙方术，为生存发展开辟了良好的空间。

东吴、西晋时期，佛教不仅为上层阶层所认同，也融入中下阶层中。底层百姓对佛教的认知不专，但因佛道思想接近，他们常常把佛教等同于道教神仙之术，相信外来"神仙"一样有超度亡灵、保佑信徒、赐予恩惠、禳灭除晦之灵能。所以，双方供需不谋而合，让早期佛教逐渐走入以"长生不老为主的道教性佛教"（日本镰田茂雄语）的汉性佛教之道，普通百姓由此能渐渐接受佛教。因此，最初的佛教传播并不是靠深奥的教义，而是通过日用青瓷造像的艺术表现等方式靠朴素视觉认知走底层路线，来引发中国人的注意和借用得以传播。从而不难发现，底层的越窑青瓷工匠们，首先对佛教认识处于朦胧状态，易于接受佛教教义，将自己原有的道教求仙思想在青瓷产品中混淆构思塑造，杂处集一器。其次，底层百姓对佛教元素造型特征和艺术表达不熟悉，同时出于订单需求，在相近认知的浅层上往往将熟悉的道教元素补充替代。如上述的几件西晋堆塑罐上贴塑的骑神兽仙人造像，采用的是道教形象，并与佛教共同装饰表现在同一件堆塑罐上，反映出当时人们多元杂糅的宗教信仰与表达方式，也是后来一些寺庙出现神、道、佛一起艺术造型立像的主要原因之一。最后，青瓷工匠们并不完全是把佛像当作唯一

崇拜功能来制作，常常作为艺术创作的形式元素来增强瓷器的神秘性和审美性。当青瓷装饰佛像器物被投入炉窑浴火而生时，他们多半期盼的是这种艺术魅力能依附于这件伟大而美妙的艺术创造作品之上。但工匠的认识与技艺水平有限，因其原始性的局限和最终功用目的，他们创作的瓷器一般只能成为祈祷亡灵、祈求得道和祝福安康的日用产品。

还要说明的是，由于个体接受和传播时空可能存在的差异，青瓷堆塑罐上的佛像造型装饰不能同一而论。有仙佛像题材混杂构思表现，有非仙非佛形象模糊表现处理，如有供养作揖的佛像、有肩部塑划羽纹的佛像、有着双髻穿仙服的佛像等。吴与西晋时堆塑罐上除雕塑佛教塑像外，还多作头戴扁尖顶帽的僧人形象，身姿或跪拜，或踞坐，或结跏趺坐，或半跏思维，或奏乐吹箫等设计造型，一般在亭阁周围侍立，身头后无祥光，手抱于胸前或持器械。陶俑的表情动作多像在佛寺做超度法会。僧人手执管弦乐器的造像是我国发现佛教音乐最早的图像，造像表现的是"唱呗"，是僧人的"设像行道"在丧葬或巫祝仪式的主要应用。还有与驱鬼巫祝有关的一些执棒胡僧，艺术地再现了外来僧人的"法力"，成为越人信崇的对象。由于时代的关系，僧人形象亦有不同，吴时僧人形象塑造基本属于目深鼻高的域外僧人。但西晋时汉人胡人形象均有。可见，此时的越窑工人对佛教的认识与艺术表现开始清晰起来。值得研究的是，青瓷堆塑罐上的庙宇式建筑，应该是江南兴建佛寺的重要历史投影。

西晋以后，由于社会历史环境影响，原先盛行的厚葬风在南方逐渐消退，墓葬随葬品青瓷堆塑罐等明器随之停产，青瓷堆塑罐上贴印或塑造的佛像艺术也随之消失。各式莲花纹佛教元素代之而起，它不仅仅是作为超度亡灵、祈求吉祥而存在，佛主体由具象化的人演变进入抽象化的植物艺术塑造阶段。

青瓷装饰采用莲花纹历史悠久，早在春秋战国时期，以莲花纹装饰青瓷的实物已有发掘。如河南新郑出土的立鹤方壶，其壶盖装饰采用莲瓣纹样造型；安徽寿县蔡侯墓出土的铜壶，其盖顶也以莲花纹进行装饰表现；汉代武氏祠和沂南石刻均以莲花作艺术装饰。但是浙江越窑青瓷的莲花装饰，明确其具有"清净高洁"的宗教意义，是与佛教传播发展并流行于日用工艺品使用领域有关。佛教流行至东晋以后，莲花纹演变为越窑青瓷产品上的一个

主流装饰题材，至今仍盛行不衰，如浙江宁波出土的南朝青瓷器物中绝大多数都有莲花纹装饰。南朝的浙东青瓷日用品上基本是采用莲花纹来装饰，而且造型丰富，姿态妍美。在刻花、模印、划花、浮雕、镂雕等多种艺术表现技法中，以划花技法最多。划花技法不仅创作手法简洁，创作方法方便，并且具有奔放鲜明的艺术表现力，往往是寥寥几笔就能把一朵在迎风卷叶中盛开的莲花场景表现得生机盎然。加上对各种莲花或尖圆或单重或仰覆的花型花瓣精细刻划，使莲花具有丰富的艺术美感，提炼的艺术形态表现得淋漓尽致。浙江慈溪上林湖南朝鳖裙山窑出土的器物有 4 ～ 16 朵花瓣的莲花纹装饰不等，其圆心大小、组合多少、单复瓣等构图设计，均因物之宜而施设。东晋、南朝时正值江南佛教蓬勃扩张阶段，唐代杜牧《江南春绝句》“千里莺啼绿映红，水村山郭酒旗风。南朝四百八十寺，多少楼台烟雨中。”[①] 高度概括了这段佛教发展历史。他所知晓的千里江南寺庙应该不止 480 座，因为还有隋唐新建的。他在散文《杭州新造南亭子记》中记有唐武宗年代全国改革拆除寺庙 4600 座，还俗 260500 人。[②]清代刘士琦考证认为，南朝寺庙 2864 座，仅南京城就有 700 多座。梁天监年间佛教普及迅猛，莲花纹器物在江浙地区的天监纪年墓中出土最多。

现藏于浙江宁波天一阁的划花覆莲虎子、浙江省博物馆的划花覆莲唾盂、慈溪市博物馆的划花覆莲鸡首壶等青瓷器都有莲花装饰，反映了莲花纹装饰艺术样式已成为当时百姓喜闻乐见的艺术风格，也体现了佛教莲花艺术元素在人们心中产生的深远影响。显然，莲花纹装饰艺术的盛行，是佛教思想在中国民间大众心中进一步植根的反映。

整体来看，这时期青瓷艺术造型与装饰演变主要有以下表现：

1.佛教题材装饰演变。佛教自西汉之际传入后，便在青瓷上应用体现。早期的三国、西晋时期，是以佛像人物造型装饰直接在瓷器上表现；西晋后逐渐增加莲瓣、忍冬草、飞天等佛教元素装饰纹样；隋唐后佛教经汉化改良，导致其演变成为中国民族化的佛教纹饰艺术语言体系。

———
① 王启兴主编《校编全唐诗》中册，湖北人民出版社，2001，第 2709 页。
②（唐）杜牧：《杭州新造南亭子记》，载吴在庆《杜牧诗文选评》，上海古籍出版社，2018，第 242 页。

2. 技法多样化演变。外来佛教文化传入东南沿海，促进越窑青瓷创新应用更多的装饰手法去表现新题材新内容。这期间主要表现技法有三类：一是刻划表现法。为较清楚地在器面刻划出莲花瓣纹，其轮廓线多用锐利的工具。二是凸刻表现法。一般在小型器物的器面上，如盘、碗、碟等，将器面纹样的形体之线保留，凹剔其余部分，这样使装饰纹样能凸显器面且鲜明地表现出来。这种凸刻法应用较多，这与我国传统的压印和印贴纹饰有较大差别。三是模印表现法。用制好的模板模具来翻制器物，装饰纹样在翻制中同样得以表现。这种方法一般用于较大器物上并需要装饰较大的花瓣纹样表现法，如类似石窟造像的莲花座、莲瓣灯、莲花尊等大型瓷器。

3. 佛道融合文化演变。佛教在越窑青瓷中体现出来的文化融合和艺术样式的演变，是我国从"陆上丝绸之路"到"海上丝绸之路"繁荣景象的文化延伸，彰显出中国青瓷文化多元化的发展历程，反映了青瓷工艺美术的兼容性和佛教汉化的特点，折射出中国青瓷艺术的民族化和世界化统一的文明发展历程。洪再新的《中国美术史》中记载："最突出的是佛教'变相'的普遍流行，与佛教'变文'一起推动了世俗文学的空前发展。……通过世俗化的趋势，我们可以了解外来艺术中国化的状况。唐五代的两次灭佛运动也明显地加速了这个民族化的过程。"[1]

1 洪再新编著《中国美术史》，中国美术学院出版社，2000，第136页。

第三章

隋唐五代时期青瓷艺术的成熟

第一节
社会经济的发展

隋代在中国历史上是一个承前启后、继往开来的时代。自581年杨坚建立隋朝,虽然只有短短38年的朝位统治,但它统一了中国,结束了南北朝的对立和纷乱。把南北两地发展的经济文化联结在一起,加上京杭大运河的开凿和贯通,加强了南北经济文化的互动和交流,促进了各民族的大融合和政治、经济、文化的进一步发展。

朝廷为巩固统治,借鉴南北朝制度经验而着力政治改革,大刀阔斧地在政治、经济、文化及外交等领域进行变革。为凸显中央集权,建立三省六部制,进一步调整中央与地方的统治机构,并恢复被废除多年的三师、三公、九卿的制度。开皇三年(583年),实行三省六部制,三省之间相互牵制,也相互协调配合,合之为一,分之为三,统一秉承皇帝意志,改变了自魏晋以来皇帝"虽有南面之尊,无总御之实"①的颓废局面,并为削弱世族垄断仕官现状创立科举制,挑选重用拔尖人才。同时,进一步建立政事堂议事制、监察制和考绩制等,大力加强了政府机制运行功能。

在经济领域,隋文帝开始整顿北魏太和九年(485年)全国普遍实行的均田制,颁布一系列保护个体小生产者和个体手工业经济的措施。开国之初,为了恢复社会秩序和农业生产,就曾下诏恢复均田制,意在将广大农民稳固在自己的土地上,从而保证中央和地方政府的赋税徭役。同时,兴建水利工程及驰道,改善水陆,完善交通,兴建京都大兴城和继续完善府兵制。

① (唐)房玄龄等:《晋书》第十册卷一百十七《姚兴上》,中华书局,1974,第2980页。

这一系列的政治军事政策与措施，造就了隋初的开皇大业。

在文化思想领域，隋朝利用佛教思想作为统治的主要工具，加大寺庙建设和佛像雕塑，尽力恢复被北周武帝毁坏的佛教文化设施。在隋炀帝继位后，佛教得到进一步发展，造像立佛之风日益盛行。隋朝在自然科学与人文艺术方面也有了很大的发展，如刘焯《皇极历》制定的计算岁差与现代计算准确值几乎相近。

在工程建筑领域，最突出的成就要算河北赵县的安济桥（赵州桥）。这座由建筑家李春监造设计的石桥，被公认为世界上最早的一座"空撞券桥"，比欧洲或其他国家的同类桥梁建筑要早近 800 年。

在艺术方面，隋代的音乐、舞蹈和绘画等方面也涌现出一大批杰出人物和优秀作品，如画家展子虔创作的《游春图》国画作品，成为中国绘画史上发现的首幅山水画，是开启求真景物空间表现技法的创新杰作。

在外交领域，日本国派出的遣隋使影响广泛。同时，盛世隋朝的到来，也使得当时周边国家和境内的少数民族，如高句丽、日本、新罗、高昌、百济与臣服的东突厥等国，皆深受隋朝文化与典章制度的影响。

隋灭唐兴，唐王朝由武德元年（618 年）起，到唐哀帝天祐四年（907年）朱全忠夺取唐政权止，经历约 3 个世纪，共 289 年。626 年，太宗李世民承唐高祖帝位，年号"贞观"。贞观年间，李世民励精治国，政治清明廉洁，社会秩序安定，国力逐步强盛，成就了"贞观之治"。唐高宗继位后因体弱多病，皇后武则天协助处理政事，并逐渐掌握大权，改国号为"周"，成为中国历史上第一位也是唯一的女皇帝。武则天之后，唐玄宗继位，前期年号"开元"（713—741 年）。他重视官员人选，亲自考核新县令，社会经济安定发展，开创了唐朝全盛的政治局面，历史上称为"开元盛世"。但玄宗后期管理不当，酿成"安史之乱"（755 年），社会和生产秩序遭到破坏，紧接着又发生朋党之争、藩镇割据和宦官专权，均田制遭破坏，民不聊生，从此唐朝衰落。

唐朝时，农业生产和工具有了较大的进步。如犁的构造得到改进，制造出曲辕犁，还创造了新型筒车的灌溉工具。在黄河、长江流域兴修水利，开凿了一系列灌溉水渠，开垦出大量荒芜的田地。由于社会稳定，人口增加，仅玄宗前期就比唐太宗时期的户数增加近 3 倍。手工业发展迅速，如丝

织业，扬州、益州、定州等地因均能织造特种花纹绫锦而闻名。造纸业，有宣州、益州等宣纸，生产工艺精进，促进了书画艺术的繁荣发展。此时有画家吴道子、阎立本、王维、周昉、张萱等，画法开一代新风范式。书法家张旭、怀素和颜真卿等将草书和楷书的书画意味表现推向高潮。李思训父子则开启了青绿山水画法和样式等，诗人李白、杜甫等的佳句成为后人学习的典范。由此，带来文化艺术发展的繁荣，必然影响到青瓷文化与审美的创造。

中华民族大统一的重要发展时期在唐朝，各民族间团结交流，和谐共处，经济文化繁荣，国家疆域进一步扩大。为了加强北方的稳定统治，先后在北部边境建立都督府和都护府。西南的南诏是彝族和白族，曾受唐朝"云南王"的封号；西南的吐蕃是藏族，曾多次与唐汉人通婚，以"和同为一家"而维持着亲缘关系。因此，唐朝的经济和文化发展达到世界领先水平，对外交通发达，扬州港和广州港等是唐代与亚洲、欧洲等国之间海上往来的大港，水路空前发达。由此，唐朝和日本、朝鲜半岛的新罗等一直保持着密切友好关系，在社会政治、科技文化、农业手工、生活习俗等方面，日本都受到大唐的深远影响。鉴真应邀从扬州港出发，东渡日本传播文化；唐朝与印度半岛频繁通使；玄奘西游取经等美丽佳话，是中外文化经济交流史的佐证。同时，西亚的波斯、大食（今阿拉伯）等在"海上丝绸之路"中充分享受中国青瓷、丝绸、茶叶等产品的惠利，西亚的商品也由此路返到中国进行交易。

然而，唐代塑造的繁荣在唐末的藩镇割据中毁灭，中国历史进入五代十国的割据局面，并持续了半个多世纪。这期间，北方有后梁、后唐、后晋、后汉、后周小国，史上称"五代"，战乱频繁，山河破碎；在南方有吴、南唐、闽、前蜀、后蜀、南汉、北汉、吴越、楚、南平等小国，史上称"十国"。五代十国时期，手工陶瓷业却有了喜人的发展，最有影响的是南方吴越国的越窑秘色瓷和北方后周国的柴窑。

此时各国混战虽然严重破坏了社会稳定，但手工业生产并未中断，瓷器制造和雕版印刷业的成就尤为突出。唐代出现了六大青瓷瓷窑：越州窑、鼎州窑、婺州窑、岳州窑、寿州窑和洪州窑。这六处瓷窑所产青瓷的青釉呈色最好，被后世称为唐代六大青瓷窑，再加上生产白瓷的邢州窑，合称唐代七大瓷窑。对内通商贸易也在发展，如南方茶叶、青瓷等销至河南、河北。

由于大唐奠定了对外贸易基础，其外贸自然兴旺起来。东至日本、高丽，西至大食，南至占城（今越南中南部）、三佛齐（今印度尼西亚苏门答腊岛南部），都有海上商业贸易交往。四大国际贸易港——扬州、泉州、广州和明州（今宁波），是这时期的重要对外港口。

五代时期，赋役征敛仍沿用唐制，夏秋两季征收，与唐代相比较，额外收敛名目繁多。随着商贸的发展，各国多重征商税，并有过税和住税之分，这种办法为北宋所沿袭。由于战争频繁，人民的兵役负担沉重。赋役严重使得战乱破坏严重的北方社会经济难以复苏，也大大阻碍了南方社会经济发展的进程。

第二节
饮器的功用与意蕴

隋朝统一全国，京杭大运河全线贯通，南北交往密切。南方渐成经济中心。至唐中期，江南越州（今浙江一带）因水系发达，率先发展成为纺织生产中心。越州织制精巧有"妙称江左"①之说，故成为朝廷贡奉，如朱纱、吴绫等物品有"纤丽之物，凡数十品"②记载。白居易《杭州春望》诗中曾有"红袖织绫夸柿蒂，青旗沽酒趁梨花"③之句。而唐代浙江越窑青瓷以秘色瓷的釉质、釉色和造型装饰取胜于同时期其他瓷窑系，其生产中心从上虞转移到慈溪和余姚交界的上林湖一带。社会文化的发展，促进了瓷业生产的发展，青瓷生产的发展又进一步彰显了社会文化品位的提升。

一、茶文化与青瓷茶具

茶在中国已具有悠久的历史。但中国人从什么时候开始饮茶，主要有三

① （唐）李肇：《唐国史补》卷下，中华书局，1991，影印本，第170页。
② （唐）李吉甫：《元和郡县图志》第六册卷二十六《越州》，光绪六年金陵书局刻本，第2页a。
③ 王启兴主编《校编全唐诗》中册，湖北人民出版社，2001，第2060页。

种看法：一是源于春秋，茶成为饮料，"闻于鲁周公"①，这是指唐代"茶圣"陆羽在《茶经》中所说；二是始于秦代，"自秦人取蜀，而后始有茗饮之事"②，这是指清代顾炎武在《日知录》中所说；三是起于三国，北宋欧阳修在《集古录》中描述了我国饮茶始于魏晋。蜀地是我国较早盛产茶叶的地区之一，我国饮茶习惯传入日本形成日式"茶道"。

要饮好茶，必备好器。茶具的研制和选择，是饮茶方式和质量的关键所在。一般的饮食器自古就是人们生活中的必备用器。自古饮茶器具有石器、木器、陶器、竹器、金器、银器、铜器等，如在《韩非子》中就记载土缶是尧时的饮食器具，最有代表性的是在浙江余姚河姆渡出土的距今 7000 年的朱漆大碗。如果中国从此开始饮茶，那么朱漆大碗就是最早的饮茶器具，但无史可证。西汉王褒《僮约》记"烹茶尽具。已而盖藏"③，是史书较早记载饮茶器具的条句。另有《广陵耆老传》载："晋元帝时有老姥，每旦独提一器茗，往市鬻之。"④汉代的器具已有成熟的陶瓷器、木器、青铜器、金银器等。远古文献记有饮茶亦作治病，如《神农本草经》；同时茶也作为食用，如《晋中兴书》。由于越窑成熟青瓷在东汉末年烧制成功，深受人们喜爱而被用作茶具，到三国时期就开始普遍应用于日常生活之中。三国魏（220—265 年）张揖撰《广雅》说："荆、巴间采叶作饼，叶老者，饼成以米膏出之。欲煮茗饮，先炙令赤色，捣末置瓷器中，以汤浇覆之。"⑤越窑青瓷瓷器壁薄轻便，口沿精细，与北方瓷器相比较灵巧，一些茶碗内壁还装饰有竖棱凸线花瓣纹，既若出水芙蓉，又实用美观，构思处理极富艺术性。因而唐代以前的南方由于文化、地理和气候条件等因素，大兴饮茶习俗，极大地促进了南方茶具的发展。

唐代开元后，北方由于禅教盛行，饮茶才有兴起。如《封氏闻见记》中说："开元中，泰山灵岩寺有降魔禅师大兴禅教，学禅务于不寐，又不

①（唐）陆羽：《茶经》六《茶之饮》，晋云彤主编，黑龙江美术出版社，2017，第 200 页。
②（清）顾炎武：《日知录》，北方妇女儿童出版社，2001，第 34 页。
③（清）严可均：《全上古三代秦汉三国六朝文》第一册全汉文卷四十二《僮约》，陈延嘉等校点，河北教育出版社，1997，第 642 页。
④（唐）陆羽：《茶经》七《茶之事》，晋云彤主编，黑龙江美术出版社，2017，第 245 页。
⑤ 同上书，第 236 页。

夕食，皆许其饮茶，人自怀挟，到处煮饮。从此转相仿效，遂成风俗。"①
陆羽《茶经》记："盛于国朝，两都并荆渝间，以为比屋之饮。"②历史
上的唐代盛期全国饮茶兴遍，唐人饮茶重品色、品沫、品味。正如晋人诗
曰："焕如积雪，烨若春薮。"③以表达对"茶汤生华"的赞美。唐人杨晔
《膳夫经手录》说："茶古不闻食之，近晋宋以降，吴人采其叶煮，是为茗
粥。"④唐代诗僧皎然善品茶，他在《饮茶歌诮崔石使君》中有"越人遗我
剡溪茗"⑤的诗句。剡溪位于越地绍兴的水系曹娥江上游，印证了越地是重
要产茶之乡，也是诱发越人研制青瓷茶具的主要因素。

越窑青瓷造型颇具艺术美感，同时器面因釉面光洁而不易留茶渍，且
青绿釉色能衬出茶色和茶沫，还设计出专门茶具，造型样式丰富多姿，是人
们理想的茶具。李匡义《资暇集》载：盏托始于唐代。唐代宗宝应年间的成
都府尹崔宁的女儿生活讲究，在饮茶时发现茶汤注入茶盏后，端茶时烫手不
便，她突发设想，将蜡烤软做了一个蜡环，大小与盏底相同，把蜡环放入碟
子上，再把茶盏放入蜡环内，果然端盏饮茶时手没有被烫着，还可防茶具倾
倒。于是，她让漆工仿此样式做成漆托，作置盏饮茶之用。人们用后非常满
意和喜欢，茶托由此出现并流传开来。随后，茶托的生产出现"愈新其制，
以至百状焉"⑥。其实带托之碗，古已有之，并非唐人发明。

宋代黄庭坚《画记》和黄伯思《东观余论》记《北齐校书图》是宋摹
本，画卷题跋原为北齐杨子华的画，唐代画家阎立本再稿。北宋政和七年
（1117年），文学家、书画理论家黄伯思认为，远在北齐武成帝高湛（561—
565年）在位时，画家杨子华在《北齐校书图》中就画有类似这些带托碗的
茶托。美国波士顿美术馆收藏的宋人仿杨子华的《北齐校书图》中似有茶
托。1975年，江西省吉安市南朝齐（479—502年）墓出土了带托青瓷莲瓣

①（唐）封演：《封氏闻见记》卷第六《饮茶》，李成甲校点，辽宁教育出版社，1998，第29页。

②（唐）陆羽：《茶经》六《茶之饮》，晋云彤主编，黑龙江美术出版社，2017，第200页。

③（唐）陆羽：《茶经》五《茶之煮》，晋云彤主编，黑龙江美术出版社，2017，第160页。

④（唐）杨晔：《膳夫经手录》，载《续修四库全书　子部》1115册，上海古籍出版社，
1996，影印本，第524页上栏。

⑤王启兴主编《校编全唐诗》上册，湖北人民出版社，2001，第996页。

⑥（唐）李匡义：《资暇集》卷下《茶托子》，张秉戍校点，辽宁教育出版社，1998，第30页。

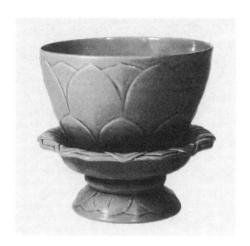

图 17 五代青瓷莲花碗托,高 13.5cm,口径 13.5cm,
江苏苏州市出土

碗,造型通高 10.5cm。可见,南朝时已出现了碗托艺术造型样式。在湖南长沙窑址和陕西西安的唐宣宗大中十二年(858 年)路复源夫妇合葬墓中也有唐代茶托一类的青瓷茶具出土。

越窑青瓷茶具造型,多以花瓣式的艺术样式出现,常见有荷叶式、葵花式、海棠式等茶碗样式,配上茶托边缘作起伏设计,将绿嫩的茶叶泡于花瓣造型碗中。正如徐夤诗句,"嫩荷涵露"①,在品饮中产生"枣花势旋眼,蘋沫香沾齿"②而妙韵无穷的美妙感觉,体现出越窑青瓷的艺术品位。观荷赏莲是文人雅士品茶雅集之趣好,荷花自古被文人誉为圣洁清廉之物。乐府《江南》有"江南可采莲,莲叶何田田"③诗句。南朝梁国简文帝在《咏芙蓉诗》中吟道:"圆花一蒂卷,交叶半心开。"④唐代诗人白居易诗:"菱叶萦波荷飐风,荷花深处小船通。逢郎欲语低头笑,碧玉搔头落水中。"⑤此时,文人若是手持雅致有趣、荷叶形的越窑茶碗,凝神荷塘观花,再品清茗一盏,那将会是何等沁人心脾,惬意舒畅。

烹茶技艺到唐代,已从粗放煮茶进入精工煎茶阶段。虽为品茗,却意在情趣。钱起《与赵莒茶宴》云:"竹下忘言对紫茶,全胜羽客醉流霞。尘心洗尽兴难尽,一树蝉声片影斜。"⑥茶由贵族和士大夫阶层的专利品开始影响到普通百姓的日常饮品。茶具发展不但开始注重造型艺术的丰富、颜色

① 王启兴主编《校编全唐诗》下册,湖北人民出版社,2001,第 3777 页。
② 王启兴主编《校编全唐诗》中册,湖北人民出版社,2001,第 3128 页。
③ (南朝梁)沈约:《宋书》第二册卷二十一《江南可采莲》,中华书局,1974,第 605 页。
④ 《先秦汉魏晋南北朝诗》梁诗卷二十二《咏芙蓉诗》,逯钦立辑校,中华书局,1983,第 1965 页。
⑤ 王启兴主编《校编全唐诗》中册,湖北人民出版社,2001,第 2054 页。
⑥ 王启兴主编《校编全唐诗》上册,湖北人民出版社,2001,第 1090 页。

的美观，而且质地烧制考究，并且择具配茶。陆羽《茶经》记述唐时饮茶工
序有粗茶、散茶、饼茶、末茶等环节，其中以饼茶和末茶工序最具代表性。
饼茶和末茶需经过炙、焙、碾、罗、煎等工序，每一道工序都需要不同的器
具来制作完成。陆羽在《茶经》中列出的民间饮茶器具和宫廷饮茶器具有
28 种，分别是风炉、灰承、筥、炭挝、火荚、鍑（又称釜）、交床、夹、
纸囊、碾、拂末、罗合、则、水方、漉水囊、瓢、竹夹、熟盂、鹾簋、揭、
碗、畚、札、涤方、滓方、巾、具列和都篮。

　　越窑青瓷茶碗是江南地区茶具常见之物，尤其在唐人的诗文中多有表
述，碗或盏被称作"瓯"。陆羽《茶经》论述："碗，越州上，鼎州次，
婺州次，岳州次，寿州、洪州次。或以邢州处越州上，殊为不然。若邢瓷类
银，则越瓷类玉，邢不如越一也；若邢瓷类雪，则越瓷类冰，邢不如越二
也；邢瓷白而茶色丹，越瓷青而茶色绿，邢不如越三也。"[1]另外，晋人杜
育《荈赋》说："器择陶简，出自东隅。"[2]"瓯，越州也。瓯越上，口唇
不卷，底卷而浅，受半升以下。越州瓷、岳瓷皆青，青则益茶，茶作白红之
色。邢州瓷白，茶色红；寿州瓷黄，茶色紫；洪州瓷褐，茶色黑，悉不宜
茶。"[3]前人充分论述了越窑与其他瓷器茶具的瓷质、瓷色、茶色与器形的
关系，并作了相互比较，说明了越窑青瓷的特质与优势所在。正如顾况《茶
赋》云："舒铁如金之鼎，越泥似玉之瓯。"[4]可见，越瓷质地、色泽和设
计均为上乘，乃茶具中的精品。陆羽认为，越窑淡青色茶碗与绿色茶汤相映
生辉，有"半瓯青泛绿"而感受到"益茶"的艺术效果。杜育认为邢瓷之
白、寿瓷之黄、洪瓷之褐，都阻碍了茶汤绿色的完美呈现，不适用于饮茶。
唐青瓷碗的造型艺术之处，妙在沿不外翻，而稍有内敛，使茶汤不易外溢，
而底稍翻易于端持，碗的"浅度"正好与唐时饮用茶末有关，这样饮茶时可
与茶末一并喝尽。

　　秘色瓷是越窑产品中最精美的一类，时值尊贵。为此，唐代陆龟蒙《秘

① （唐）陆羽：《茶经》四《茶之器》，晋云彤主编，黑龙江美术出版社，2017，第 134 页。

② 同上书，第 134 页。

③ 同上书，第 134—135 页。

④ （清）董诰等编《全唐文》第六册卷五二八《茶赋》，中华书局，1983，影印本，第 5365
页上栏。

色越器》诗曰："九秋风露越窑开，夺得千峰翠色来。好向中宵盛沆瀣，共
嵇中散斗遗杯。"①唐代徐夤《贡馀秘色茶盏》诗："捩翠融青瑞色新，陶
成先得贡吾君。巧剜明月染春水，轻旋薄冰盛绿云。古镜破苔当席上，嫩荷
涵露别江濆。中山竹叶醅初发，多病那堪中十分！"②他们对越窑青瓷艺术作
了高度肯定与赞美。越窑秘色瓷是这一时期的贡品。吴越钱氏有载："（太
平兴国）三年三月，来朝……俶贡……越器五万事……金扣越器百五十
事。"③越窑青瓷优秀的品质和优雅的风貌，在茶文化中获得了应有的地位
和青睐。为此，宁波天一阁博物馆施祖青分析认为，茶文化使越瓷获益，越
瓷产品产量得到扩大，越瓷新产品得到开发，越瓷产品审美品位得到提升，
越瓷知名度得到提高。

　　越窑青瓷艺术品质与茶文化发展的关系，是唐代茶文化的重要内容，引
来许多文人赞美。唐代文人雅士笔下对越窑的赞美多与饮茶相关，越瓷因茶
入诗，因茶入文，因茶入艺。唐代孟郊《凭周况先辈于朝贤乞茶》诗："蒙
茗玉花尽，越瓯荷叶空。"④施肩吾《蜀茗词》诗："越碗初盛蜀茗新，薄
烟轻处搅来匀。山僧问我将何比，欲道琼浆却畏嗔。"⑤韩偓《横塘》诗：
"蜀纸麝煤沾笔兴，越瓯犀液发茶香。"⑥皮日休《茶中杂咏·茶瓯》诗：
"邢客与越人，皆能造兹器。圆似月魂堕，轻如云魄起。枣花势旋眼，蘋沫
香沾齿。松下时一看，支公亦如此。"⑦这些茶诗在传播饮茶美学、文化和
功效之时，也凸显了越窑茶具的艺术身价和人文内涵。

　　第一件真正意义上的茶具虽然难以界定，但20世纪70年代以来浙江上
虞出土的一批东汉时期的杯、碗、壶等瓷器具，考古学家一致认定是世界上
迄今为止最早的瓷质茶具。同时，越窑瓷器也以其质精韵美丰富了茶文化的

① 王启兴主编《校编全唐诗》下册，湖北人民出版社，2001，第3190—3191页。
② 王启兴主编《校编全唐诗》下册，湖北人民出版社，2001，第3777页。
③（元）脱脱等：《宋史》第四十册卷四百八十《吴越世家》，中华书局，1977，第13901—13902页。
④ 王启兴主编《校编全唐诗》上册，湖北人民出版社，2001，第1524页。
⑤ 王启兴主编《校编全唐诗》中册，湖北人民出版社，2001，第2642页。
⑥ 王启兴主编《校编全唐诗》下册，湖北人民出版社，2001，第3569页。
⑦ 王启兴主编《校编全唐诗》中册，湖北人民出版社，2001，第3128页。

内涵和美学意蕴。以单纯的茶本体出现的饮茶方式不能称其为茶文化，茶文化应是茶由物质体向精神体的升华。20世纪80年代在陕西扶风法门寺地宫出土了一批茶具精品，其中以越窑秘色瓷茶具最引人注目，以青色和青绿色茶碗为多，造型大方美观，引起世界陶瓷学界高度注意，填补了越窑秘色瓷"有史无实"的空白。

随后，越窑青瓷成为展现茶文化内涵最好的媒介，更为中外茶文化的发展铺垫了美好之路。越窑青瓷不仅彰显其质精韵美的艺术之彩，而且丰富了茶的文化内涵和美学意蕴。当饮茶成为名流雅事中不可缺少的环节，饮茶与茶具便形成了一种文化，从而直接推进青瓷茶具和茶器的艺术创新发展。作为瓷器原产地和生产中心的越窑，青瓷的优雅器形和青绿釉色之美，与绿茶茗煮的色香味融撞之瞬间，从视觉到嗅觉到味觉再到心觉，让人难以拒绝青瓷绿茶浑然一体的天然之美。由此，清雅茶事才真正烘托出青绿文化艺术的内涵。到唐、五代时期的饮茶风尚，将茶文化的内涵演绎得尽善尽美。因此，论茶文化、品茶美味之时，便是一种对越窑青瓷艺术的精神享受。

这样的茶与青瓷、茶与文学、茶与绘画、茶与宗教、茶与音乐、茶与养生、茶之药用等关系，就构成了系列茶文化的丰富内涵。当东汉后期的越地成功烧成第一件青瓷茶具后，青瓷茶具在相当长时期内成为饮茶器具之首选，并发展到粗糙的陶器、昂贵的金属器具都不能替代其作用的程度。青瓷高温烧制的卫生达标、不吸水、易清洁和不腐蚀性，以及材质、色彩、质地上给人带来的心理与审美，都超越了其他器物，尤其是越窑青瓷青绿温韵之色与茶的青绿润透色调结合，达到和谐艺术之美。这种关系促进了越瓷茶具工艺改进和艺术创新，增添了越窑青瓷艺术与中国茶艺的魅力。茶与越窑青瓷一起为人类文明的发展留下了不可磨灭的一笔。

二、酒文化与青瓷酒具

隋唐时期，酒具进入以瓷酒器为主、金银酒器为辅的阶段。

酒大约产生于距今6000年的山东大汶口文化时期。中国最早的酒具是陶器，主要是黑陶壶和彩陶壶。早期的酒具是与茶具、食具共为一体的，如一种陶制的缶，为小口、大肚的容器。进入商周时期，青铜器兴盛起来，取

图 18　隋代青瓷鸡首壶，高 18.6cm，口径 6.5cm，浙江嵊州市出土

代陶器成为主要的酒器，而且占有相当大的比例，这也体现了酒文化本身的社会地位和价值。

古人云"礼以酒成"，但酒也有药用功能，不仅可以养身，也可以养病。《王莽》曰："酒为百药之长。"[1] 夏商周时期，是我国酒礼最复杂的时期，也是酒与政治、酒与权力、酒与礼等结合得最为紧密的时期。

"行觞"和"觞政"是古人行酒和酒政的特有称呼。三国魏诗人曹植《七启》诗："盛以翠樽，酌以雕觞，浮蚁鼎沸，酷烈馨香。"[2] 西晋左思《吴都赋》中用"里宴巷饮，飞觞举白"[3] 来描述吴越地区饮酒风气。晋陈寿《三国志·韦曜传》有"赐茶荈以当酒"[4] 的典故，《诗经》有"清酒百壶"[5]。可见，酒壶在当时已普及。从考古资料看，陶瓷酒具在秦汉时期已盛行，汉时也常用鸱夷盛酒。扬雄作酒诗赞说："鸱夷滑稽，腹大如壶。尽日盛酒，人复藉酤。常为国器，托于属车。"

由于江南瓷业迅速发展，酒具造型美和实用美的结合进一步提升。这时期有羊头壶、鸡头壶、马头壶等以动物形象直接造型的艺术酒具现世，以鸡头壶酒具生产最多，市场营销最广。酒壶在隋代一般分为无流和带流两类，

①（清）陈元龙：《格致镜原》上册卷二十二《酒》，江苏广陵古籍刻印社，1989，影印本，第 218 页下栏。

②（清）严可均：《全上古三代秦汉三国六朝文》第三册全三国文卷十六《七启（并序）》，陈延嘉等校点，河北教育出版社，1997，第 172 页。

③（清）严可均：《全上古三代秦汉三国六朝文》第四册全晋文卷七十四《吴都赋》，陈延嘉等校点，湖北教育出版社，1997，第 770 页。

④（晋）陈寿：《三国志》第五册卷六十五《韦曜》，（南朝宋）裴松之注，中华书局，1964，第 1462 页。

⑤（春秋）孔丘：《诗经》《大雅·韩奕》，北京出版社，2009，第 280 页。

带流造型的是鸡头壶酒具，壶身造型比南朝进一步拉细加长，演变为偏高的壶口、瘦细的壶颈，在中部装饰弦纹纹样较多。无流造型也称盘口壶，壶身造型瘦长，高撇的盘口、长直的壶颈、椭圆的腹形，一般艺术装饰条状纹样较多。1957 年，隋朝李静训墓在陕西西安发掘，一批造型制作精美的酒器重现于世，其高足金杯、双身龙耳瓶、金扣玉杯等优美造型皆代表了隋代酒器制作工艺和艺术的最高水平。《隋书·食货志》中提到当时饮酒的盛况："开皇三年正月，帝入新宫。……先是尚依周末之弊，官置酒坊收利……至是罢酒坊……与百姓共之。远近大悦。"[①]

唐代是中国封建时代政治、经济、文化发展的第二个高峰，当朝统治者把百姓饮酒看作"政和民乐"的重要表现，饮酒为老百姓日常生活中的喜好，故酒业异常兴旺发达。加上又采用"榷酒"之法，酒业增加了政府的财政收入。正是鉴于此，官办和私家的酿酒与酒肆都很兴旺，酿酒技术也日益提高，品种繁多，名酒佳酿名噪一时。同时，唐朝也引进了西域一些先进的酿酒术和优质名酒，更促进了唐代酒业发展和国际交流。

唐代还涌现了一大批酿酒专著，如《甘露经》《酒经》《酒谱》《酒孝经》等，中医作者王焘著的《外台秘要》和孙思邈的《备急千金方》也记录了大量的药酒方、制作及使用方法。

据文献记载，唐朝的名酒有很多。成都有一种进贡朝廷的名酒叫"锦春烧酒"；唐代皇甫松《醉乡日月》中记述"霹雳酒"，即暑月雷霆时收雨水淘米炊饭酿酒，名曰"霹雳酒"；刘恂《岭表录异》中记"南中酒"；房千里《投荒杂录》中记载一种"新州酒"，"新州多美酒。南方不用曲蘖，杵米为粉，以众草、胡蔓草汁溲，大如卵，置蓬蒿中荫蔽，经月而成。用此合濡为酒，故剧饮之后，既醒，犹头热涔涔，有毒草故也"[②]。

唐太宗贞观年间，政通人和，民心欢悦，从太宗赐酺充分体现出来。《新唐书》载："（贞观二年）九月壬子，以有年，赐酺三日"；[③]"（贞

① （唐）魏征、令狐德棻：《隋书》第三册卷二十四《食货》，中华书局，1973，第 681 页。

② （宋）李昉等编《太平广记》第五册卷第二百三十三《南方酒》，哈尔滨出版社，1995，第 1942 页。

③ （宋）欧阳修、宋祁：《新唐书》第一册卷二《太宗》，中华书局，1975，第 29 页。

观四年二月）甲寅，大赦，赐酺五日"；① "（贞观七正年月）辛丑，赐京城酺三日"；② "（贞观八年二月丙午）民酺三日"③；"（贞观十七年四月）丙戌，立晋王治为皇太子，大赦……酺三日……（十一月）壬午，赐酺三日"；④ "（贞观二十一年）以铁勒诸部为州县，赐京城百姓大酺三日"⑤。

唐高宗也是如此。《旧唐书》记载："（永徽八年）二月乙巳，皇太子加元服……赐天下酺三日"；⑥ "（永徽七年）正月辛未，废皇太子为梁王，立代王弘为皇太子。壬申，大赦，改元为显庆……大酺三日"；⑦ "（显庆四年）冬十月乙巳，皇太子加元服，大赦天下……大酺三日"；⑧ "（龙朔二年）秋七月丁亥朔，以东宫诞育满月，大赦天下，赐酺三日。"⑨《新唐书》中也写道："天册万岁元年正月辛巳，加号慈氏越古金轮圣神皇帝，改元证圣……九月甲寅，祀南效。加号天册金轮大圣皇帝。大赦，改元，赐酺九日。以崇先庙为崇尊庙。万岁通天元年腊月甲戌，如神岳。甲申，封于神岳。改元曰万岁登封。大赦，免今岁租税，赐酺十日。"⑩李肇的《唐国史补》记载唐代名酒有"河东之干和、葡萄，郢州之富水，乌程之若下，荥阳之土窟春，富平之石冻春，剑南之烧春，岭南之灵溪，博罗、宜城之九酝，浔阳之湓水，京城之西市腔、暇蟆陵、郎官清、阿婆清。又有三勒浆类酒，法出波斯，三勒者，谓菴摩勒、毗梨勒、诃梨勒"⑪。

在唐诗中，我们可以读到很多的"酒"诗，如高适的"床头一壶高，能

① （宋）欧阳修、宋祁：《新唐书》第一册卷二《太宗》，中华书局，1975，第31页。

② 同上书，第33页。

③ 同上书，第34页。

④ 同上书，第42页。

⑤ 同上书，第45—46页。

⑥ （后晋）刘昫等：《旧唐书》第一册卷三《太宗下》，中华书局，1975，第43页。

⑦ （后晋）刘昫等：《旧唐书》第一册卷四《高宗上》，中华书局，1975，第75页。

⑧ 同上书，第79页。

⑨ 同上书，第83页。

⑩ （宋）欧阳修、宋祁：《新唐书》第一册卷四《则天皇后》，中华书局，1975，第95—96页。

⑪ （唐）李肇：《唐国史补》卷下，中华书局，1991，影印本，第155页。

更几回眠"①、王翰的"葡萄美酒夜光杯"②（夜光杯为玉石所制酒杯）、
杜甫的"共醉终同卧竹根"③，《饮中八仙歌》中有"李白一斗诗百篇，长
安市上酒家眠。天子呼来不上船，自称臣是酒中仙"④，还有李白《留别曹
南群官之江南》中的"愁为万里别，复此一衔觞"⑤。郭沫若先生曾统计，
李白留存的约 1500 首诗文中，有 16% 与酒有关；杜甫留存的约 1400 篇诗
文中，有 20% 的诗文与酒有关。在书画方面，书法家张旭、怀素等，画家
吴道子、郑虔等，也都曾留下了酒与诗书画结缘的千古佳话。随着酒文化的
兴盛，还出现了一系列与酒有关的文化娱乐活动，如酒令、投壶、咏诗、樗
蒲、歌舞、香球、蘸甲等，形成了影响深远的饮酒风俗。这些文化与习俗活
动，进一步形成了青瓷酒具审美样式的多元化发展路径，促进了青瓷艺术造
型创造和工艺技术改造不断提升。

　　唐代酒器以瓷酒具和三彩酒具为主，金银酒器属于小类，器形主要有
金杯、金碗、银杯、银碗、金铛、银执壶、银铛、银羽觞、银盘等。如陕西
西安南郊何家村窖藏坑出土的狩猎纹高足银杯、仕女狩猎纹八瓣银杯、掐丝
团花金杯、舞伎八棱金杯等金银器，堪称艺术珍品。史料记载，中唐时期被
杜甫称为"饮中八仙"之一的李适之，家中就藏有很多酒器，如川螺、玉蟾
儿、蓬莱盏、瓠子卮、舞仙、醉刘伶、慢卷荷、东溟样等。精彩的人物故事
或飞禽走兽等艺术图式，在许多酒器上表现得美不胜收。《朝野佥载》记韩
王元嘉有一只"铜鹤尊"，从背上注酒，不足时尊则斜着，只有装满一尊才
能使其放正，斟多斟少，以此尊作标准。

　　目前从考古资料看，唐代的瓷器酒具主要是执壶（或称"注子""注
壶"），是由鸡头壶造型演变而来。执壶样式是古代常见的酒具之一，创烧
于唐代的长沙窑，其艺术特点为短嘴喇叭口且大腹形，嘴外作六角形款式，
宽扁形而弯曲的把手造型，壶重心下偏。晚唐时期也发现各种小酒壶，有形
似盘口壶，有像球形罐。此外，还有一种喇叭口短颈壶，圆腹平底，肩腹之

① 王启兴主编《校编全唐诗》上册，湖北人民出版社，2001，第 563 页。

② 同上书，第 521 页。

③ 同上书，第 881 页。

④ 同上书，第 798 页。

⑤ 王启兴主编《校编全唐诗》上册，湖北人民出版社，2001，第 627 页。

间装短嘴和手柄，与酒壶配套使用的是酒杯。

　　五代时期，酒文化依然兴盛。从五代画家顾闳中的《韩熙载夜宴图》中，我们可以看到韩熙载在家中宴请所用的各种酒具和茶具的样式。执壶在五代时期同样是重要的茶具之一，其特点是长嘴而略弯曲，瓜果形壶腹，柄稍有加长，使造型更显玲珑秀气，尽管总体容量比前期略有增加，但使用却更方便灵活。隋唐五代时，贵州茅台一带出现一种"女酒"。据考证，贵州女酒出自苗家，相当于浙江绍兴的"女儿红"。"黔之苗，育女数岁时，必大酿酒。既漉，候寒月，陂池水竭，以泥密封罂瓶甖，瘗于陂中。至春涨水满，亦复不发。候女于归日，因决陂取之，以供宾客。味甘美，不可常得，谓之女酒。"①

　　另外，唐代至五代时期，浙江龙泉的金村、琉田（大窑）、黄坛（今属庆元县）等地制窑业已初具规模，但质量仍较低。这一时期的瓷器品种有五联罐、罐、罍、唾壶、耳杯盘、口壶、盏、钵、碗、粉盒、水盂、盘、盆等。胎色以灰色为主，也有灰白色。

第三节
"南青北白"确立

　　隋朝统治时间不长，但这一时期陶瓷手工业基本形成了稳定发展的局面。造型艺术风格处于承上启下的过渡阶段，一种新的造型艺术风格即将酝酿成熟。此时青瓷瓷器造型基本上继承了南北朝的风格，但形态塑造更加饱满。隋代瓷器的发展尽管以青瓷为主，但也有一定数量的白瓷，从出土的隋墓看，有大量质量较高的青瓷和白瓷。隋代青瓷工艺造型与艺术特征是胎体普遍较厚，胎质坚硬；釉色有青绿、青黄和黄褐等，多为玻璃质；施釉一般不到底，大多数有垂流现象。隋代青瓷大多素面无纹，有纹饰的青瓷以印、划、贴塑等为主要艺术手法。印花法主要是把范模上的纹饰压印到瓷胎上，

①（清）张澍：《续黔书》卷六《女酒》，载《黔书 续黔书 黔记 黔语》，罗书勤等点校，黄永堂审校，贵州人民出版社，1992，第222页。

再施釉入窑；划花法则是用尖状工具，在瓷胎上划出纹饰；贴花法是将用手捏或模印等做成的纹饰贴到瓷胎上。隋朝瓷器常见的艺术纹饰题材有莲瓣纹、团花纹、卷叶纹、草叶纹、弦纹和波浪纹等，也有加饰黑褐彩的。

南北朝时期，瓷业发展已初步显现南方青瓷与北方白瓷两种瓷器的生产现象，因材料不同，烧制后呈现完全不同的特点与色彩，直到唐代确立了"南青北白"的瓷业生产与审美格局。这一阶段是我国制瓷技术得到提高的重要阶段，泥料冶炼更加精细，出现了铁含量极低的坯料和釉料，瓷器艺术逐步形成了青釉和白釉两大系统。白瓷真正成熟是在唐代，尤其是在唐代中后期，已成为一个独立体系，与青瓷争奇斗艳。北方烧造白瓷的区域非常广泛，以河北邢窑最有成就，它与南方越瓷构成唐代陶瓷业的两大支柱产业。诗人陆羽用"类银""类雪"来比喻邢窑白瓷釉色，邢窑白瓷烧成技术高超，工艺精细、造型规整。邢窑白瓷除以色白见长外，还有另一个艺术特点，就是朴素而少修饰，器形简洁、质朴、端庄而大气。这一时期最具特点的酒具器皿是执壶，由前朝的鸡首壶演变而来，唐人也称"注子"。

唐代官府设置"将作监"和"少府监"等管理机构，对陶瓷、染织、漆器、金工等手工行业生产进行监督和管理，这些行业也获得了政府的大力资助和扶持。在政府的督管扶持下，南方青瓷的工艺研制能力和生产技艺迅速提高。因此，青瓷进一步获得了诸多文人雅士的喜好。在其吟诗作赋的赞美篇章中，人们逐渐认识到青瓷艺术"类玉""绿云""翠色""春水"和"类冰"的艺术审美特征，这些描述也成为当时瓷器生产技艺和艺术美感表达的评判标准。由此，也促进了唐代饮茶之风盛行，加之朝廷对青瓷的需求量增大，进一步促使青瓷质量不断提高、数量不断增加。以茶具和酒具为代表，青瓷艺术在表现技艺上日趋多样丰富，精益求精，形成良性循环。到晚唐时期，越窑青瓷形成了中国首个较大的瓷器产区，即今天浙江慈溪上林湖青瓷中心产区，从而也造就了中国瓷业史上较大规模生产的瓷区。特别是到晚唐五代越窑烧制出秘色瓷，技艺又有了新的突破，产品漂洋过海，深受国内外人士喜爱。同时，其他青瓷窑口瓷业艺术也得到进一步发展。

一、越窑

越窑是唐代六大青瓷名窑之一，是中国古代南方越州著名的青瓷窑，有
"秘色窑"之称。越窑所制造的青瓷，青韵如晴，晶莹如玉，温润如春，色
泽似青山绿水，为青绿色调之美，极富艺术感染力，恰如《茶经》中"越瓷
类玉"之称。窑址所在地主要在今浙江省绍兴市的上虞和宁波的慈溪、余姚
等地，当时属唐代天宝年间越州辖区内（会稽、上虞、山阴、余姚、萧山、
剡县、诸暨七县）的窑场，因唐代通常以所在州命名瓷窑，故称"越窑"。
浙江其他窑场生产的青瓷尽管风格与越窑青瓷一致，工艺接近，却不属越窑
产品，只能属越窑系青瓷。

自东汉至宋代，唐朝是越窑生产与艺术表现最精湛和最丰富的时期，越
窑之名在全国突起与唐代的饮茶文化风尚有十分密切的关系，其艺术造型、
釉色之美和实用功能，受到饮茶者的追捧。饮茶文化又促进了越窑青瓷工艺
与艺术样式的创新，产生了当时特有的青瓷艺术风格。按越窑器形和风格可
分为初唐时期和中晚唐时期，这两个时期所产的青瓷达到了中国青瓷发展阶
段的最高水平。在已发掘的二三十处青瓷窑址中，时间最早的是东晋鳖裙山
越窑青瓷遗址，数量最多的是唐、五代和宋初的青瓷窑址。唐代越窑青瓷已
很精美，博得当时陆羽、陆龟蒙、颜况、许浑、皮日休等名人赞誉。五代吴越
时越窑瓷器已成"臣庶不得用"的吴越王钱氏御用及贡品，进贡数量以万件
计。到宋代，青瓷贡品数量还在不断增加，最高进贡数量一次多达 14 万件。

二、岳州窑

岳州窑在今湖南省湘阴县，唐时湘阴称"岳州"，故名。岳州窑由隋代
创建、唐代繁盛、五代衰终，是唐代六大青瓷名窑之一。其胎质灰白细腻，
器物厚重，敲击有金属之声。烧制后荧光闪烁，玻璃质感强，瓷化程度极
高；器物艺术造型古朴光洁，釉下显自然开片纹，可视作装饰纹样审美之样
式。唐代诗人刘言史有赞"湘瓷泛青花"，可见其艺术性和审美性较强。

岳州窑瓷器胎灰白色、较薄，釉色青绿居多，青黄者少；釉层较薄，玻
璃质感强，光亮，呈半透明状，釉开有不规则的细碎冰裂纹的特征。初唐时

期，岳州窑的瓷器大多只施半釉，有的瓷器甚至只有口沿施一圈釉，遂成为该窑产品一大艺术特色。品种有瓶、碗、高足盘、盘、四系罐、盘口壶、钵等。圆饼形和玉璧形的碗足多见，而青瓷浅盘口四系罐、高足盘、盘口壶等造型均有独特艺术风格。装饰以印花和划花为主，印花有花朵、草叶、几何等纹样，划花主要为莲瓣纹。岳州窑以多层花纹纹饰装饰高足盘为特色，其他各窑则不常见。

对岳州窑瓷器质量起决定性作用的是岳州窑采用了匣钵腹烧制技术。匣钵腹烧制技术是中国传统陶瓷工艺烧制的手段，但是最早采用这一技术的是岳州窑古窑口。1997年，大量的两晋与南北朝时期的匣钵在湘阴马王墈龙形窑址被发掘，匣钵采用量大砂粗的陶泥制成，其大小是根据青瓷器形体积而制。匣钵在"匣钵窑"中先烧制，再将青瓷坯胎装入匣钵中一并入窑烧制。用匣钵装烧的青瓷，整个青瓷能均匀受热，防止青瓷釉面与窑火直接接触，避免了窑火带来的黏结和污染；由于匣钵能同时叠层堆烧，器物装窑量大，优质成品率和烧制成功率均较高，艺术美观质量也能得到很好的保障。岳州窑烧制技术至唐代达到巅峰，虽然到后期开始衰退，但对其后创立的长沙窑等古窑起到了积极的借鉴作用。

岳州窑青瓷品在造型或装饰等工艺上是一种结合特定技术和实用功能而烧制的结果，它的烧制技术过程是以人为本、按物理使用尺度而构思实践的过程。这种造物活动的成功，首先是出于对日常生存和生活满足的实践思考，是在最大的功利追求下的造物，其目的是重视消费者对造物的根本需求，即青瓷的实用功能。一旦物质性实用功能问题得到解决，其艺术性功能就会得到更好的实现。

三、鼎州窑

鼎州窑窑址在湖南省常德市鼎城区（另一说在陕西省泾阳县），是唐代六大青瓷名窑之一。据文献记载，鼎州窑主要烧青瓷。"陆羽《茶经》推鼎州瓷碗次于越器，胜于寿洪所陶。"[1]可知鼎州窑青瓷的瓷质稍逊于越窑。

[1]（清）蓝浦、郑廷桂：《景德镇陶录校注》卷七《鼎窑》，欧阳琛、周秋生校点，卢家明、左行培注释，江西人民出版社，1996，第81页。

因陆羽嗜茶，便从"增益茶色"的角度去品其釉色。寿州窑瓷黄，显得茶色偏紫，洪州窑瓷为褐色，令茶色看起来偏黑，两者皆不适宜作茶具，而鼎州青瓷无此缺陷，釉色仍可称得上碧绿光洁，所以比寿州和洪州所制瓷要称意。因至今在其境内未发现任何窑址遗迹，成为考古界的一大谜点。

四、婺州窑

婺州窑窑址在今浙江金华市一带均有发现，浙江金华地区唐时属婺州，故名。唐五代宋时婺州窑窑场扩大，成为我国青瓷烧制中心，是唐代六大青瓷名窑之一。婺州窑以烧制青瓷为主，兼生产褐、黑、乳浊釉、花釉和彩绘瓷，汉代创立经三国、唐、宋到元，唐时盛行、终于元代。唐宋时，窑场遍布今浙江金华和衢州两市及下属各县，形成一个较完整的婺州窑系。

婺州窑在唐代以茶碗胜，陆羽在《茶经》中质量排序第三的就是婺州窑。唐代窑址已发现 4 处，有各式碗、双耳罐、多角形短流壶、黑褐釉及青釉褐斑蟠龙纹瓶。东晋始出褐斑装饰艺术，《五朱堂著录》记东晋青釉褐斑瓷以青瓷为主，兼烧黑、褐、花釉、乳浊釉瓷和彩绘瓷。西晋晚期婺州窑坯料开始采用红色黏土并成型，成型胎体烧成后为深灰色或深紫色。尤其采用白色化妆土工艺，使青瓷釉层变得柔和滋润，烧成后釉色色彩为青灰或青黄泛褐色调。婺州窑青瓷的另一特殊现象是在釉面开裂处常有奶白色或奶黄色的结晶体渗出。宋代婺州窑精品中釉面色彩与色泽艺术效果良好，如草青、豆青、青翠、粉绿等色调，并显光泽亮丽之美。另有青釉造型样式的堆塑瓶、双系瓶、枕、四柄瓶等。

婺州窑产品外观如下：

1. 三国时胎断面较粗，没有完全烧结，一般显浅灰色；西晋后，一部分产品的坯胎改用含红色黏土即含铁量较高的材料制作，故胎色偏暗；唐至宋坯胎呈紫或深灰色相。

2. 三国时青瓷釉色有淡青色色相，也有青中泛黄或青灰色相。瓷面釉层厚薄不匀，并有凝聚的芝麻点状现象，瓷面釉层出现冰裂纹。婺州窑青瓷特有的一种现象，是在釉层开裂和胎与釉结合不密处常渗出奶白色的结晶体。西晋晚期，青瓷瓷面釉色烧制成青灰或青黄泛一点儿褐色的色调，瓷面釉层

开裂和白色晶体渗出更多。南朝时，青瓷釉色常为青黄色调，易剥落。唐至宋青瓷釉色为青黄色调，或带灰或泛紫色调，瓷面釉层开裂处依然有星星点点的奶白色晶体溢出。宋精品中，出现了以青翠为主的色调，鲜亮的光泽为上品。

3. 婺州窑属一般民间瓷坊，历代均承制青瓷瓷品，品种少于越窑，主要生产碗、盘口壶、盆、罐、水盂、碟、瓶、盏托等日用器皿，谷仓、猪圈、水井、鸡笼等明器在三国西晋时曾有生产，产品样式多数与越窑、瓯窑青瓷相似。三国时独特的艺术造型有三圆柱形足水盂和人形五联罐；西晋时有堆贴龙纹盘口瓶；唐时有多角瓶和蟠龙瓶；五代时有粮罂瓶和堆纹盖瓶等，其中多角瓶造型为直口圆腹，腹部一般设计为上小下大的三级葫芦形，每级装置圆锥形角；至宋时，明器设计转变成堆纹瓶样式，其肩腹部上制作人物、飞鸟及禽兽等堆塑。

婺州窑产品主要流向江苏、福建等地。至唐宋时，婺州窑瓷场已遍布金华、东阳、永康、武义、兰溪、江山等县。

五、寿州窑

寿州窑窑址在今安徽省淮南市，唐时称寿州，故名。南北朝时创建，唐代为盛，唐晚期衰落，宋金消亡，存亡共 400 余年，是久负盛名的我国古代瓷器产区，在中国工艺发展史上产生过重要影响，是唐代六大青瓷名窑之一。《茶经》有"碗，越州上，鼎州次，婺州次，岳州次，寿州、洪州次。……寿州瓷黄，茶色紫"[1] 定论。1960 年，多次考古发现，寿州窑遗址分布在淮南市上窑镇的余家沟、管嘴孜、外窑村、上窑镇、泉山、马家岗、三座窑，以及凤阳县武店区的上刘庄、临泉寺、大刘庄等地，横跨寿州和濠州两地，沿淮河以北的泥河、高塘湖和窑河沿岸也有大量的寿州窑址。寿州窑早期瓷器继承了当时我国北方青瓷的艺术风格，同时在器物种类上又生产当时南方普遍生产的盘口壶、四系罐等，汲取了当时南方青瓷的一些艺术特色，形成了过渡地带寿州窑早期器物风格鲜明的地方特色。

① (唐) 陆羽：《茶经》四《茶之器》，晋云彤主编，黑龙江美术出版社，2017，第 134—135 页。

隋代的寿州窑青瓷产品种类，比前朝有所增加，有青釉四系大盘口壶、青釉莲花纹瓷碗、青釉盘口壶、青釉印花尊、龙柄盘口壶、喇叭口高足盘、盏、水盂等。产销量大，产品种类多，满足和丰富了淮河流域人们的生活需要。

唐代的寿州窑青瓷类别和造型的多样性都超过前代，釉色也更加丰富，工艺水平明显提高。目前大量资料表明，寿州窑并非前人所说的素面无纹、品种单一。自隋唐至宋金时期，寿州窑品种烧制已有几十个，造型达百余种，如瓷注、盏、碗、罐、钵、杯、高足盘、执壶、瓶盏、豆、洗、盂、粉盒、花口碟、海棠碗、骑驴俑、骑马俑、省油灯、动物（羊、狗、怪兽、马等）、瓷人、瓷枕、筷笼、印模、装饰砖、兽首瓦当、龙形柄执壶等，还有用于建筑的瓷板瓦、筒瓦、宝顶式构件、人物俑及大量的仿生彩绘陶器等。

寿州窑种类早期偏少，主要有碗、盏、高足盘、罐、壶、瓶等，造型端庄凝重。壶多浅盘口，颈肩部多饰有凸弦，壶、罐往往都有系。碗、盏为平足，敞口直唇。出土或传世的唐代产品中，执壶是常见的一种，但并不普通，是一种注水止沸类的水瓶用具。它造型为喇叭口状，圆唇形，多棱直短嘴，柄曲颈短，腹圆底平，底周边稍有突出，平稳感好。更具艺术处理的是，在颈与腹的连接处设计了窄窄的一圈饰带，既匿藏了连接处的缺陷，又以装饰手法增添了艺术效果。另外，两个带钮安在肩部两侧，既是因提携实用需要而加，更有塑造对称之美的目的。器面装饰为通体素面、无花纹等，施黄釉，薄匀而光润，只在柄、钮、嘴等与壶体相接处产生的积釉稍厚一些。总体看这种执壶制作构思，以端正造型取胜。

尽管寿州窑青瓷器形种类较少，但是在造型上却极富于变化。如壶有四系、六系，罐有四系、八系，龙柄壶有单身、双身，碗、盏、高足杯等的口、腹、底部都有不同的变化，线条流畅、造型优美，显示出寿州窑匠师们高超的艺术水平。

六、洪州窑

洪州窑窑址在今江西省丰城市的赣江西岸，江西丰城在唐时属洪州，故名。作为唐代六大青瓷名窑之一，洪州窑始烧于东汉晚期，终于五代。以

烧青瓷为主，釉色一般较淡，青中泛黄，色调较深沉的发褐色，也有黄褐釉瓷，但胎体加工不细，与陆羽《茶经》"洪州瓷褐"相符。还有一种青绿釉瓷，色调较深，灰青明亮。洪州窑讲究装饰，多刻印朵花、图案形花叶，沿器物周壁对称排列。

洪州窑遗址分布在丰城市的石滩乡、尚庄镇、同田镇、曲江镇和剑光镇五个乡镇与药湖岸畔的山坡、清丰山溪和丘陵岗阜一带。1977 年对其发掘后，唐昌朴先生认为洪州窑是东晋至隋唐开始烧造，甚至可上溯到更早期。1979 年江西省博物馆的罗湖寺前遗址发掘成果认为：洪州窑于南朝始烧，经隋唐发展，终烧于晚唐。[①]1984 年 5 月，一批沉船瓷器在赣江被打捞上来，发现其中有大量的六系罐和双唇泡菜罐等洪州窑瓷器，同期在江浙地区的纪年墓中也发现同类相似的瓷器，据此推断洪州窑大体上是东汉中晚期开始烧造。

许多文献曾记载，洪州窑享誉一时。如《新唐书》"韦坚传"记载：唐玄宗天宝二年（743 年），陕郡太守和水陆运使韦坚引河水到长安之"望春楼"下建凿"广运潭"，唐玄宗诏群臣一同登楼临观，韦坚率江淮和汴洛漕船三百艘，漕船各署郡名，满载各郡轻货，豫章郡（洪州）船载"力士瓷饮器（名瓷）、茗铛（温器：酒铛、茶铛）、釜（茶釜）"，船只头尾相衔一字形行进，连延数十里，京城观者骇异。[②]这种南方浩大的手工商品水上进都展示会，豫章（洪州）在其中独举名瓷，这足以证明洪州窑青瓷确已享誉全国。

七、长沙窑

长沙窑因窑址在湖南省长沙市而得名，分布于长沙市湘江东岸铜官镇附近的石渚瓦渣坪一带，距离长沙市西北约 25km 处。长沙窑与岳州窑都位于湘江上游沿岸，石渚是长沙窑的中心区域，瓦渣坪属石渚一角。在唐代石

① 江西省博物馆、丰城县文物陈列室：《江西丰城罗湖窑发掘简报》，《南方文物》1981 年第 1 期，第 49 页。
②（宋）欧阳修、宋祁：《新唐书》第十五册卷一百三十四《韦坚》，中华书局，1975，第 4560 页。

渚为长沙管辖，现属望城县管辖。长沙窑故有"铜官窑""望城窑""石渚窑"和"瓦渣坪窑"等之称。

"黑石号"上发掘的大量长沙窑瓷器，向人们证明了唐代长沙窑的一度辉煌。然而令人不解的是，外销量规模如此巨大的一座窑场却在史籍文献中不见记载，只有在唐湘籍诗人李群玉《石渚》一诗中找到石渚窑鼎盛时的一点壮丽场面："古岸陶为器，高林尽一焚。焰红湘浦口，烟浊洞庭云。迥野煤飞乱，遥空爆响闻。地形穿凿势，恐到祝融坟。"[1]1956年石渚窑窑址才被发现，根据器物类型学、墓葬分期、地层叠压关系、器上文字、文献记载和外销情况等综合分析，认为长沙窑烧瓷兴起于755—763年的"安史之乱"之际，盛于836—907年的晚唐，衰于907—961年的五代末期。1988年国务院公布其为全国重点文物保护单位，对它的研究至今也不过半个世纪的时间。

在初唐，长沙窑的瓷器以开片青瓷和陶瓷艺术品为主，多侍女、胡人形象；盛唐时的长沙窑以素釉青瓷为主，长沙窑即是从岳州窑青瓷发展而来，当时，长沙窑刚刚开始出现彩瓷；唐代中期，由于技术的发展，单色釉到多色釉烧制成功，长沙窑开始研制出釉下彩瓷；而进入晚唐时期，长沙窑瓷器的造型开始多变，不再单纯以中唐的格言警句作为装饰，开始流行花鸟，有印花和压花等多种风格。

在艺术装饰技巧上，长沙窑主要有模印贴花、釉下彩、印花刻、划花和镂空等表现技法，其中釉下彩是其最有特色的工艺。唐之前瓷器多采用单色釉烧制青瓷产品。直到明代，士大夫的审美以素雅情趣为上，单色青釉又再度成为推崇之色。唐之后，人们开始使用的釉下彩技法，实际上是将铜、铁等金属呈色剂掺入颜料中，其中铜的颜色即是我们今天见到瓷器上的绿色，而褐色、红色则是铁元素的作用。在未烧制的瓷器坯胎上，用毛笔等绘画工具蘸着含铜、铁等的矿物颜料绘制具有写意性特征的中国画或装饰图案，晾干素烧后，再在瓷器面上覆施釉料，高温烧制后使得绘画或图案在瓷器表面艺术地呈现。这种艺术表现方式提高了美观度和艺术度，在发现长沙窑之前，最早发现的只有宋代瓷器有这类釉下彩艺术表现技法。所以，长沙窑釉

[1] 王启兴主编《校编全唐诗》中册，湖北人民出版社，2001，第2901页。

下彩绘艺术瓷器的发现，为中国陶瓷史增添了新亮点。目前，长沙窑是中国历史上最具规模、最早开始釉下彩写意性绘画艺术的瓷器窑。

而模印贴花工艺，即是将湿泥放入模具再贴在器上，也有用刻好花纹的模具直接印刻在器物的坯胎上出现图案。还有的是在薄泥片上压出花纹，经过低温素烧，贴好后涂上青釉，再在贴花处浸上褐色釉装饰，属于外销产品中的高档产品。模印贴花工艺并不是长沙窑独创或首创，当时的唐三彩、越窑等产品贴花工艺胜于长沙窑。可以说，长沙窑在这个方面是向其他窑口学习的。"黑石号"上发掘的一批长沙窑瓷罐印有的椰枣、棕榈纹饰，就是出自模印贴花工艺，其典型的西亚艺术风格证明了这一批长沙窑器物供外贸出口。

长沙窑多产实用器具，如盘、碟、碗、杯、洗、盆、瓶、罐、壶、枕、盒，甚至文房用具、玩具等，品类丰富。除了中国人喜欢的圆形器物，还出现了花形、瓜果形甚至仿动物形等以及胡人喜爱的样式，如酒壶和酒盏等。有记载，今湖南境内衡州（今衡阳）地区的蒋家窑、瓦子墩窑及岳州（今岳阳）一带烧制的类似越窑的青瓷产品，不如长沙窑更受本土市场欢迎。

唐代黄巢起义极大地破坏了瓷器生产，使长沙窑相较国内其他窑口产品质量减退，大部分瓷化程度差、脱釉现象多，因而遭到了市场冲击。同时，外商遭到大规模的杀害，外销贸易也受到了阻碍。

八、耀州窑

耀州窑以今陕西省铜川市黄堡镇出产为代表，铜川旧称"同官"，宋时属耀州，故称耀州窑。耀州窑是汉族传统制瓷工艺中的珍品，是宋代六大名窑系中最大的一个窑系。耀州窑起于南北朝，唐代成为陶瓷烧制著名产地，宋代达到鼎盛，成为北方青瓷的代表。据记载，耀州窑为北宋朝廷烧造贡瓷，金代延续发展，元代始转型并走向没落，经明清，终于民国。

黄堡镇位于溪水西岸的狭长小盆地上，东北距铜川市 15km，南距耀县13km。溪水从镇内穿过，流经耀县与沮河汇合；镇东西均有大道，水陆交通便利，附近出产煤与坩子土，有良好的烧瓷条件。耀州窑包括陈炉镇、立地坡、上店及玉华宫等窑在内。耀州窑创烧于唐代，兼烧黑釉、青釉、白釉

瓷器，五代末到宋初受余姚越窑的影响创烧刻花青瓷，故耀州窑青瓷有"越器"之称，刻花以犀利洒脱闻名，除刻花外兼烧印花青瓷。同时或稍晚仿烧耀州窑青瓷的有河南省境内的临汝窑、宜阳窑、宝丰窑、禹县钧台窑等。

耀州窑黄堡镇遗址在1958—1959年间被发掘，共开了探方18个，面积125m^2。经过分析整理，出土物归纳为三期：第一期为唐代，第二期为宋代，第三期为元代。在第二期中，根据出土物铜钱以及带纪年铭文标本又分为早、中、晚三期。早期所出土文物以青釉为主，中期有少量酱釉标本，晚期有少量月白色釉标本。

九、景德镇窑

景德镇窑位于今江西省景德镇市。景德镇原名昌南镇，因北宋真宗景德元年（1004年）烧制精美青白瓷为贡器，故以皇帝年号改名为景德镇，沿用至今。景德镇窑于东汉时期创建窑坊烧制陶瓷，到隋唐在传承烧制南方青瓷的基础上，进一步结合北方白瓷的优点，创烧出一种青白瓷，景德镇窑由此自成体系。至五代时期，有胜梅亭、石虎湾、黄泥头等窑，北宋以来烧制青白瓷为主，后成为世界青白瓷的烧造中心。

青白瓷如玉如晶，光泽滋润，世界闻名，大量出口欧洲。15世纪以前，欧洲人不知烧制瓷器，在"海上丝绸之路"中精美的青白瓷器深得欧洲人的欢迎和珍爱，贵族富商们以能获一件昌南镇瓷器为荣。自那时"昌南"被欧洲人视为瓷器（cina、china）烧制的产地国家，即泛指中国的代称。至今提此词意，人们常常会忘却了是昌南和景德镇的本义，甚至忘了"瓷器"即"中国"了。在"china"一词出现前，欧洲人对中国的称呼基本上采用"cina"的读音，不同地区的语言发声会稍有不同。

有学者考证，一是"china"为秦国的"秦"的译音，这一观点首先是罗马传教士卫匡国在1655年最早提出来的。二是认为公元前5世纪，东方的丝绸已成为希腊上层社会喜爱的衣料。因此，有学者认为"cina"一词来源于丝绸的"丝"，其依据是希腊史学家克特西亚斯在他的著作里提到了塞里斯人，由此认为塞里斯是由"cina"转变而来的。三是在蒙古语中的读音可谓与"cina"非常相像，读作"赤那"，意思为"狼"。由于当时游牧民族

强悍，声名远播到欧洲。四是洋文中的瓷器与"china"近似，那是西方18世纪大量进口中国瓷器之后的事情了。"china"的原始发音来自"支那"。马可·波罗之前的西方不知道有中国存在，马可波罗通过他的传记第一次把中国介绍给西方，使西方在14—15世纪掀起一阵寻求"东方黄金"的热潮，不过在他的传记里面记载的中国名字是"契丹"。殖民者在经过无数次努力之后来到东南亚，并从当地人口中得知北方有一个帝国，把它称为"支那"，这才是西方普遍使用"china"的真实出处。这证明了"支那"与马可波罗传说中的"契丹"为同一个地方。

中国自造瓷之初，釉色色彩素有以青为贵的偏好，建立了崇尚青色的传统，之后各朝烧制的色调因材料和工艺的些微差距，出现了深浅浓淡不一、审美意境略异的青绿瓷，但宋前彩绘瓷却不曾出现。景德镇窑前期产品烧制和艺术造型，以仿烧龙泉窑的青釉瓷和黑釉瓷等风貌为主，多以折腰碗、高足碗、小圈足盘及大型的盘和瓶等样式出现。之后，釉色色彩除影青外，转变创烧出印"枢府"铭记的卵白釉、以氧化钴为着色剂的釉下青花、以铜为着色剂的釉里红，元代使用含锰量低、含铁量高的进口青花料，创烧出青花瓷，明清时期称为"苏麻离青"或"苏泥勃青"。装饰手法仍以印花为主，刻划较简洁痕深的纹样，题材丰富，以龙纹装饰为特色。景德镇窑到北宋时，在龙泉窑的基础上仿青白玉色调和质感，创新烧造出了一种"土白壤而堆，质薄腻，色滋润"[①]的青白瓷，为青瓷艺术拓展达到新峰作出了贡献。

这一贡献的前提是景德镇瓷土（高岭土）的发现。唐宋以来，景德镇陶瓷生产的基础原料就是瓷土（$H_4Al_2Si_2O_9$），因出自世界第一窑厂景德镇窑附近的高岭地带，故名为高岭土。之后以"高岭"的中国语音发展为英文"Kaolin"，演变成国际性专用名词。瓷土是由高岭土中的云母和长石成分变质为土，其中的钙、钾、钠、铁等缺乏，调以水演变而成，这种功能现象称"瓷土化"或"高岭土化"。同时，尽管瓷土实际熔点可达1780℃左右，但瓷土中多少含有不纯物质。所以，瓷土的实际熔点会略低。

存量不多的纯粹瓷土（高岭土）成分是Al_2O_3（39.54%）、H_2O

① 邵蛰民：《增补古今瓷器源流考》，收入桑行之等编《说陶》，上海科技教育出版社，1993，第492页。

（13.95%）、SiO$_2$（46.51%），它的特性一是为白色或灰白色且有亚光泽的软质矿，二是黏度不如黏土，三是含有石英、长石、铁矿及其他未变质的瓷土原岩石的碎片。它是因温泉或含有碳酸气的水及沼地植物腐化时所生成的气体使长石类变质而形成。这也是我们发现在石灰层周围或温泉附近一般均有瓷土产生的原因。

根据上述可知，青白瓷是北宋初期景德镇窑青瓷与白瓷结合的产品。北宋中期后又烧成影青瓷，大部分在坯体上刻暗花纹、薄剔而成为透明飞凤等花纹，瓷体内外均可映见釉色，又隐现青色，又名"隐青""映青"。因其釉色介于青白之间，青中显白，白中蕴青而得名。自唐至宋，形成了一个分布广、产量大、工艺精的青白瓷大窑系，分布于南方多省。主要有广东潮安窑，江西景德镇窑、南丰白舍窑，福建德化窑、泉州碗窑乡窑、同安窑和南安窑等。其中以景德镇的湖田、湘湖、黄泥头、胜梅亭、南市街、柳家湾等窑口最佳，其烧制的硬度、釉色、透明度、薄度及瓷料莫来石结晶的应用都符合现代硬瓷的生产标准，体现出"白如玉，薄如纸，明如镜，声如磬"的艺术美感、样式和风貌。世人称之为"饶玉"，备受人们青睐。

北宋中期以来，影青瓷流行海内外，世人均称之为景德镇瓷器，使景德镇窑崭露头角，且在南北各大窑中赢得一席之地。

十、吉州窑

吉州窑位于江西吉安县永和镇西侧赣江畔，自隋至宋，吉安称"吉州"，故名。吉州窑是中国著名的民间古窑，创烧于唐代晚期，成兴于五代、北宋，鼎盛于南宋，至元末终烧。它以悠久的工艺历史、丰富的产品造型和独特的艺术纹饰而闻名于世。

已发现的赣江畔吉州窑遗址，长 2km，宽 1km，废窑累累，瓷片和窑具俯拾皆是。此窑距吉安市约 11km，位于吉安县东南方向，濒临赣江，上通赣州、下至南昌，横穿丛山数十里。青原山"鸡冈岭"有丰富的瓷土原料和燃料，交通便利，又因烧造具体地点在永和镇，当时永和又为东昌县治，故又名"永和窑"和"东昌窑"。

吉州窑与邻近的丰城洪州窑、永丰山口窑、临川白浒窑、赣州七里镇

窑和新干塔下窑等在"海宇清宁"的环境中，得到较快发展。《东昌志》载
（永和镇）"至五代时，民聚其地，耕且陶焉"[①]。宋时呈现出"锦绣铺有
几千户，百尺层楼万余家，连殿峻宇"[②]"辟坊巷、云街三市……民物繁庶，
舟车辐辏"[③]的瓷业兴旺景象，永和镇被誉为"天下三镇"之一。如今进入
永和镇，由匣钵和窑砖铺砌的残存古街道依然展现在我们面前，古东昌县
县城所在地就在这一带。现有 24 处废窑，即茅庵岭、牛牯岭、窑岭、后背
岭、官家塘岭、窑门岭、猪婆石岭、屋后岭、七眼塘岭、松树岭、蒋家岭、
曹门岭、尹家山岭、乱葬戈岭、讲经台岭、本觉寺岭、上蒋岭、曾家岭、柘
树岭、斜家岭、肖家岭、枫树岭、下瓦窑岭和天足岭。通过对古窑址的考
古，不难看出唐宋时旺郡庐陵的繁华与富庶，吉州窑瓷器类型当时已有 120
余种。

吉州窑早期以生产青瓷产品为主，是建在南方地区的一座举世闻名的全
国综合性瓷窑，它创造了浓厚的地方民俗文化风格与民族艺术特色。吉州窑
丰富的青瓷烧制经验及大批名工巧匠，对江西瓷业的发展起了重要的促进作
用，更为后期独创的木叶天目、剪纸贴花天目、玳瑁天目、洒釉、虎皮天目
等标志性特色瓷器品种的形成奠定了基础。吉州窑青瓷色彩有青绿、米黄、
酱褐等色相，其产品是传统手工制瓷工艺中的珍品。在两处未经扰乱的堆积
层，即本觉寺岭窑床底下层和同层位的天足岭堆积层中发现有酱褐釉碗、罐
和短流注壶等一类青瓷，和浙江绍兴出土的三国青瓷及唐越窑采用高岭土衬
块烧的烧造工艺相同，与丰城晚唐洪州窑生产的双系罐和短流注壶，河南鹤
壁集窑生产的注子、壶和双系罐等相近。青瓷胎泥料质粗夹有细砂，胎釉间
先施一层化妆土，再施烧一层酱褐釉。施釉不及底，在碗内装贴高岭土 5～6
块，叠烧时可避免搭釉。另与吉州窑的胎质相同的米黄、青灰类釉瓷，在上
蒋岭、茅庵岭、尹家山岭等均有发现，胎质较坚，色灰白。

吉州窑瓷器种类和纹样丰富多彩，按胎釉色彩分为青釉、黑釉、乳白
釉、白釉彩绘和绿釉等种类。有的施釉不通底，开细片冰裂纹。其中高足莲

① （明）钟彦章、曾之鲁：《永乐东昌志（点校本）》卷之一，吉安县地方志编纂委员会编，江
西高校出版社，2018，第 6 页。

② 同上书，第 4 页。

③ 同上书，第 6 页。

瓣纹杯烧造于五代期间，其他器物均为江西省南昌、新干、东乡和清江等地的宋元墓出土。有的如仿龙泉釉高足杯，因胎土、火候和工艺技术等方面的出入，烧成釉色出现青中泛黄的色调，从胎釉分析看，应属吉州窑产品。装饰技法有贴花、剔花、划花、彩绘、印花、木叶、玳瑁、洒釉、剪纸、绞胎和堆塑等，令人目不暇接，使其艺术性与实用性能有一个较好选择和完美统一的工艺保障。造型有浅腹盘、鼎炉、素面高足杯、高足莲瓣纹杯、缠枝暗花刻划碗、碟、圈足盘等。

吉州窑器物遗存丰富，也是已知现存最大的世界古窑遗址群和中国现有保存较完好的古代名窑遗址之一。由于其悠久的烧瓷历史，民间有"先有永和，后有景德"之说。著名的永和豆腐和台湾永和豆浆与这不无关系。2001年，吉州窑被列为全国重点文物保护单位。

十一、潮州窑

潮州窑在今广东省潮安县笔架山，该地在宋代属潮州，故名。它建于唐代，兴于宋代，终于元代。主要烧制青瓷、青白瓷、赫黄釉瓷和黑釉瓷，品种造型分类有罐、碗、杯、瓶、盘、壶、碟、炉、盂等。唐时其坯胎泥质呈灰白或灰等色相，坯胎立面塑造较厚；宋元时坯胎泥质细密，坯胎泥质呈灰白、白或深灰等色相，釉层面较薄，均有细小开片纹。

经 1954—1972 年的 6 次调查，发现了 10 处唐、宋、元时期的窑址：潮安县的东面有笔架山窑，南面有洪厝埠窑和竹园墩窑，西面有凤山窑，西北有窑上埠、田东园、北堤头、瓮片山、竹竿山及象鼻山等窑址。其中，笔架山窑址堆积最丰富，规模最大，又称"百窑村"。1958—1972 年，笔架山遗址的两次清理发掘出 6 条窑炉，出土了大量瓷片及窑具。潮州笔架山窑遗址长达 3km，从北面猪头山到南面懈山的韩江东岸坡面及山脚一带，匣钵与瓷片满山遍野。

从笔架山窑出土物来看，潮州窑以烧造生活用具为主，品种以杯、碟、碗、盘等圆器为多，执壶次之，罐、盂、瓶、炉等器又次之，还有少数的小件动物捏塑和人物塑像。

潮州笔架山窑的壶和炉造型样式最具艺术特色，在比较丰富的壶式出土

物中，瓜棱形壶的遗物残片最多，其造型样式为长颈喇叭形口，保留金属壶流的细长壶流遗风，柄壶作高 25 ～ 28cm 的扁形状，壶柄与壶流保持对称，削平的流口上端保持在一个等高线上，但比壶口又略低。遗物中这种造型的壶较多，让人产生秀美之感。还有一种鱼形壶，设计以鱼形为壶身造型，在鳃、鳞、鳍、尾等部位采用刻和划的艺术表现手法进行手动塑造，体现了工匠高超的艺术创造力和精湛的制壶技艺表现力。出土的 1 件鱼形壶为青白釉，其他未施釉的半成品还有 365 件。唐代的鱼形壶已较流行，唐三彩、越窑青瓷及五代白瓷鱼形壶均有出土，而宋代鱼形壶则比较少见，潮州笔架山窑出土数量达 360 余件，可见当时产量很大，反映了宋代鱼形壶的艺术演变形式。

凤头壶在窑址中出土不多，但在潮安县文化馆却收集得较多。1956 年，北京故宫博物院在第二次调查笔架山窑时收集有两件凤头壶残器，一大一小，凤头完整，形象饱满。国外出土的凤头壶均属小件，未见大件者。笔架山窑出土的炉也颇具特色，样式多达 10 种，其中一种炉体略如碗形，炉身外部通体浮雕莲花瓣纹，莲花瓣 4 层重叠，宛如一朵盛开的莲花，花瓣比例匀称、棱线突出、瓣尖圆润，下承以空心座，座面有的无艺术纹饰，有的饰以下覆莲瓣纹，与炉身的上仰莲花纹相对称，和谐完美，设计构思与雕刻技巧均属上乘之作。装饰技法有镂空、雕刻、刻花、划花、褐色点彩、印花等，但很少见印花装饰法；装饰纹样以卷草纹、弦纹、斜线纹、平行纹为主，兼少量云龙纹、莲瓣纹等。器物装烧一般采用垫饼或垫环，足底无釉。盆碗类有采用支钉叠烧法，器底器内有五个支钉痕。

潮州笔架山窑器物造型与装饰技法种类较多，青白釉器物装饰技法主要为刻花、划花与篦划 3 种，有的用尖状工具在盘、碗白里面划花，讲究对称，也有随心所欲划出不可名状的线条，虽然看不出题材内容，但流利的线条仍然给人以美感。刻花装饰较多是在盘的里面刻出四五瓣双勾线叶纹，这种刻叶纹装饰在广州西村窑、福建地区青白釉瓷窑中都可见到，浙江鄞县北宋早期青瓷盘上也有发现。笔架山青白釉装饰比较多见的，是划花与篦划两者并用，壶、瓶、罐、碗等都有见，划花线条纤细而流利，篦划纹短而直的多、弯曲状的少，与福建地区的明显不同。

20 世纪 20 年代潮州曾出土过 4 件释迦牟尼塑像，塑像底座的四面都刻

有铭文：一件为治平四年（1067年），两件为熙宁元年（1068年），一件为熙宁二年（1069年）。施舍人为刘扶及其家属，4件铭文中都明确地刻着"潮州水东中窑甲"7字，最后又都有匠人"周明"的署名，同时出土的还有一件浮雕莲瓣炉。1920年以来，这5件出土物一直被视为研究潮州窑的重要实物依据。1955年北京故宫博物院首次调查该窑时，发现了浮雕莲瓣炉的残片数片，初步证实了水东窑的所在地和莲瓣炉的产地。1972年广东省博物馆在第二次发掘时出土有塑像底座残片一块，上刻"周明"二字，从而又为4件塑像的产地找到了有力物证。

十二、磁灶窑

磁灶窑窑址在我国福建省泉州西南约16km的晋江市磁灶镇，因开窑设灶制瓷而得名，是以烧造外销瓷为主的重要民间窑口，具有浓厚地方特色和典型艺术风格。磁灶窑始于南朝，到唐五代已有的产品为灰白胎，质地粗松厚重，烧制后呈青绿和黄褐色相，器形有双系罐、四系罐、盘口壶、钵、盘、灯盏、瓮、缸、釜等，烧成工艺采用托座叠烧法和龙窑装烧技术，博采众长而又立足因地制宜，品种丰富多样却又独具特色，使1500多年窑火延续不断。

磁灶镇位于晋江市东南距晋江市区约8km处的紫帽山南麓。梅溪是境内主要水流，由西北折东汇于晋江，再流入泉州湾。溪流宽而曲折，古有九十九溪之称，是古代磁灶窑产品生产与运输的主要水路资源。磁灶窑濒临泉州港口岸，优越的地理位置给它带来了良好的外销条件。考古调查发现，磁灶窑自南朝至清代，有26处窑址分布在梅溪两岸，即双溪口山窑址、虎仔山窑址、狗仔山窑址、后壁山窑址、后山窑址、老鼠石窑址、童子山一号窑址、童子山二号窑址、土尾庵窑址、宫仔山窑址、蜘蛛山窑址、顶山尾窑址、山坪窑址、许山窑址、金交椅山窑址、溪墘山窑址、曾竹山窑址、路山尾窑址、宫后山窑址、大树威窑址、斗温山窑址、铜锣山窑址、寨边山窑址、下尾湖窑址、窑尾草埔窑址、瓮灶崎窑址等。宋元为磁灶窑鼎盛时期，陶瓷产品外销到东南亚诸国和日本，成为有名的外销瓷供货基地，当时品种和数量规模空前。

　　磁灶窑单色釉和彩绘陶瓷的设计烧制产品种类丰富，生活日用器为大宗，其中黄釉铁绘花纹大盘、执壶、龙瓮、军持等专供外销，是宋元时磁灶窑中艺术设计最具典型风格的产品。由于执壶器多供外销或定制，因此国内出现一壶难求的现象。

　　20 世纪末以来，打捞宋代沉船"南海一号"和"华光礁一号"发现磁灶窑器物，我国台湾地区澎湖列岛采集到大量磁灶窑器物标本，在东南亚和日本等地发现不少出土或传世的磁灶窑器物，这一切证明磁灶窑是宋元"海上陶瓷之路"的外销产品主力军。泉州对外交通和贸易在宋元时期达到鼎盛之时，磁灶窑生产发展也同步进入昌盛的时期。磁灶窑的专门外销产品，如军持等，是为东南亚各地宗教性活动定制的器物。磁灶窑产品虽然比较粗放，但丰富多彩而颇具特色，特别是磁灶窑出土的一些瓷雕塑，造型设计美妙，人物形象塑造精确，五官刻划特征鲜明，异国人的深目高鼻特征及整体神态被形象地刻出，艺术地再现了宋元时期泉州港"涨海声中万国商"的繁华景象。

十三、福州窑

　　福州窑窑址位于距福州市郊区超 10km 的南台岛最北端淮安村（怀安村），福州怀安窑是南朝至元代闽东地区古瓷窑，是福州考古发掘到的最早窑址之一。现有南朝至唐代窑址和宋元窑址各一处，见证了福州"海上瓷器之路"的辉煌。

　　南朝至唐代烧青釉罐、盘口壶、碗、钵、盘和高足盘等，器物多平底；窑具中有 5～7 点的支烧具。距福州 15km 的北峰宦溪乡窑是一处宋元时期窑址，烧青釉、青白釉及黑釉品种。青釉有少量珠光青瓷，青白釉数量较多，有注子、注碗、罐、瓶、钵、器盖、缸等青瓷，有光素与划花篦划纹两种装饰。有些碗和盘采用刮圈支烧，有一种厚胎大腕，内饰篦划莲花纹，外为莲瓣纹，属元代仿龙泉窑产品，烧制后釉色有青、青白、青灰几种。

十四、南安窑

南安窑位于福建东南沿海的南安县东北和西南部，故名。它地处水运便利的晋江中游，境内有丰富的瓷土资源。南安县青瓷生产自唐代起，至宋元达到最辉煌的时期，成为泉州的主要瓷业基地。南安现发现 3 处唐窑址、51 处宋元窑址和 4 处明清窑址，其中遗址最多的是在东田镇南坑村，发现的古窑址在境内各地绵延数里，其范围、面积、堆积层、品种等数量之大极为少见，是迄今福建闽南地区保留最完整且规模最大的古窑群遗址。

南安窑兼烧青瓷、青白瓷、白瓷、青花瓷，但各窑以烧制青瓷和青白瓷为主。大多采用龙窑式窑炉，依坡而建，从多处窑址窑砖的走向可见 1 ~ 5m 的堆积层。目前发掘的大量窑具采用的是匣钵正烧法，还有支圈复烧法、叠烧法、匣钵复叠法等烧制工艺。

南安窑的刻划纹艺术装饰青瓷比较精美，艺术造型美观大方，釉面色相青中泛黄或青中泛绿，釉色莹亮。这种篦点划花青瓷体现了闽南地方艺术特色，在国内外市场得到普遍的赞赏并占有一席之地。南安窑青瓷同丝绸、茶叶和其他农副产品曾远销亚、欧、非各地，被日本学术界誉为"珠光青瓷"，南安也成为我国"海上丝绸之路"的重要节点之一。

十五、曲阜窑

曲阜窑位于山东省曲阜市，故名，属北朝至唐代时期的瓷窑。现发现多处窑址分布在宋家村、粉店、东河套、息陬、郭家沟、徐家村、旧县、陶洛、梁公林、大官庄等。

宋家村窑所产的青瓷瓷器年代最早，且品种繁多，质量最好。它位于曲阜城东 8km 宋家村东，遗址范围 100m×100m。1958 年文物普查时发现，遗址堆积层厚约 2m，出土有三角支架、圆柱支架、托座、垫圈等窑具。采集到的碗、杯、罐、枕、砚等瓷器或瓷片，均为青釉，烧制技术较高，为唐至宋代窑址。

东河套青瓷窑址位于曲阜城东南 8km 东河套村南，遗址范围 50m×40m。遗址处于沂河北岸，经雨水冲刷，常有青瓷碗等烧制半成品及

三角支架、圆形支架等窑具暴露出来。1985 年村民劳动时在距地表 1.2m 处
发现残窑一座，窑直径 1.5m。出土豆青盆、碗、罐及支架等器物 50 余件，
为隋至宋代窑址。

　　曲阜窑所产青瓷器形主要有碗、盏、杯、盘、瓶、罐、枕、砚、盘口壶
等。装饰采用刻划花或贴花，胎色有灰、灰白、白色色相。釉面色彩烧制后
为青绿、淡青或青黄色调，釉面有润泽感，犹如玻璃化光亮。器形外多施半
釉，盘碗里心多有留叠烧下的三个支烧痕。

十六、巩县窑

　　20 世纪 50 年代在河南巩县的铁匠炉村、小黄冶村、白河乡等地发现巩
县窑窑址。巩县窑是隋唐重要的青瓷、黄瓷、唐三彩等烧制窑口，于隋代
始烧，唐代盛烧，五代初期开始衰退。从隋代开始以烧青瓷为主，已发掘有
青瓷或泛青的高足瓷盘和瓷碗等标本；唐代以来得到了快速发展，改烧白瓷
为主，所生产的品种艺术造型生动丰富，常见有注壶、玉璧底碗、罐、盘口
瓶、钵、盒、豆、杯、枕、人物雕塑、动物、玩具等。另外，在单色釉和单
彩器物中，蓝彩工艺的运用是其主要的成就。巩县窑采用的蓝釉及蓝彩原料
经化验为氧化钴，是目前我国瓷窑中发现的最早使用钴料工艺的窑址。如巩
县窑产品唐青花瓷残片，曾在扬州唐城遗址中出土并得到佐证。

十七、邛崃窑

　　邛崃窑南朝始烧，隋唐兴盛，续烧五代，至北宋以后渐趋衰落。因邛
崃窑主要分布在今四川省邛崃市境内，故又名邛窑，也是四川地区主要的青
瓷窑场。邛崃窑主要包括南河十方堂、固驿瓦窑山、白鹤大鱼村、西河尖山
子等古瓷窑遗址。邛崃窑瓷器以烧制青釉、褐斑青釉、褐绿斑青釉和彩绘瓷
为主。器物胎体较厚，胎内有分布均匀的细砂料，胎色甚多，有灰色、土黄
色、酱黄色、黄中带褐等，最主要的胎色为紫红色。胎与釉之间施一层白色
化妆土，器物内施全釉、外施半釉。釉色米黄者最多，绿色次之，还有蓝、
茶褐、酱、鹅黄等色；釉层较厚，多有开片。邛崃窑是四川青瓷窑的代表，

中国彩绘瓷艺术的发源地，其彩绘瓷艺术的生产时间最长，并影响着后世彩绘瓷艺术的发展。邛崃窑的彩绘艺术装饰与长沙窑有许多相同之处，青釉褐绿斑与釉下彩绘品种较多，装饰纹样简单，纹饰多由手捏而成。

十八、藤县窑

藤县窑窑址在今广西壮族自治区藤县境内，故名。发现窑址有两处：一处在雅窑村，建于晚唐五代时期，遗址有青黄及酱褐釉器物；一处在中和圩，烧制青白瓷单一品种，有盘、碗、碟、盏、盒、壶、钵、灯、炉、枕等器物。胎质细腻轻薄，釉质细润，呈色偏白；碗里多有刻花、印花装饰。遗址出土有完整印纹陶范，制作极规整，是五代时期瓷器的上品。

十九、瓯窑

2006年年初，唐代瓯窑青瓷窑址在浙江永嘉县瓯北镇龙下村被发掘。龙下窑址西距楠溪江约2km，楠溪江在这里汇入瓯江。考古发现，这一带密布着汉代到元明时期的青瓷古窑址。此次发掘发现了窑床一条，出土较多青瓷瓷片标本。大部分窑址已损坏，发现的窑床仅有中部一段长约5.5m的窑址还有保存。整个窑址由正南向北依山而建，采用砖坯砌筑而成，顶部坍塌只留约30cm的残高，窑壁内留有窑汗2cm左右，局部有碗类残片粘连，内底有厚达15cm的铺砂层。窑壁有一残存窑门在东边的中部，西部无残物。部分高矮喇叭形的垫具保留在窑底。遗址基本无瓷片，所见垫具也多为残碎，因此认为此窑床是报废的窑址。窑床的东部分布着文化层堆积，发掘区内分为2层，最厚处有1m多高。出土器物属各种造型品种，以青瓷碗为主，其次是罐、壶、盆、钵、碟、粉盒、盏、灯盏、碾轮等瓷器，窑具是垫具、匣钵与间隔具等。

瓯窑青瓷碗造型主要有三种类型：一种是浅弧腹敞口、宽矮圈足；一种是弧腹侈口、宽矮圈足；一种是玉璧底碗。青瓷壶造型以瓜棱形执壶为主，另有壶腹装饰褐彩，颇具艺术装饰特色，还有侧把壶和蒜头壶造型样式。青瓷罐主要是深弧腹颈短侈口，底部为圈足或平底的造型，罐腹部也有部分作

褐彩装饰。窑具中以筒形匣钵为主，但也发现有2件M形匣钵；垫具造型多为喇叭形，间隔具造型多为直筒形或饼形。在匣钵或间隔具上刻划有少量文字，如"十""七""廿"和"吉日"等。灰白色色相的瓷片胎质细腻，以淡青釉釉色为主，玻璃质感极佳。大部分瓷器施釉不及底，仅褐彩垫壶、部分刻划花碗与盏通体施釉烧制。瓷器面装饰有刻划纹饰，大多在盏、碗和盆的腹底部。装饰纹样题材基本为荷花，表现方法一般是刻划4瓣荷叶在底部组成一个圆形，刻划4张侧视的荷叶在相对的内腹部，在大型盆类瓷器的底腹间还间隔刻划一圈较小的荷叶纹。从宽矮圈足碗、玉璧底、执壶、刻划荷叶装饰等出土的瓷器装饰艺术特征来看，此窑址应属唐中晚期。

温州市瓯北镇也是唐朝瓯窑窑址主要分布地之一，目前已出土了上千件碗、碟、壶等瓯窑青瓷，这些青瓷距今已有1000多年历史。浙江省文物考古研究所郑建明一直认为，瓯窑同越窑相比，工艺表现较粗糙，但新出土的瓯窑青瓷改变了他的看法："这些瓷器釉色均匀润泽，器形规整，说明温州的瓷器工艺在当时达到了相当高的水平。"①

第四节
青釉妙韵

一、越窑

（一）唐代茶具

青釉带托瓷茶碗：高8cm、碗口径11.7cm。1973年出土于浙江宁波市一处唐大中年间（847—859年）遗址内，对后世的茶具艺术造型影响颇大，现藏于浙江宁波市文物考古研究所。这是一件由碗和托组成的可分可合的复合茶具，碗口五曲，像一朵盛开的荷花；碗底厚实，正好置入茶托中央，平稳又不易倾覆。托盘宛如漂浮在水面上的一片荷叶，卷边软软，令人想起《九歌》中"袅袅兮秋风，洞庭波兮木叶下"的艺术意境，那碧草般的青色

① 程潇潇：《大拆大整，"整"得瓯窑文化归来》，《温州日报》2017年1月4日，第07版。

釉更使人想到越瓯"秋水澄"的润朗之美。

茶盏和茶托：茶盏高 6.5cm、口径 9cm，盏托高 3.4cm、口径 15cm。1975 年宁波市和义路遗址出土，现藏于宁波天一阁博物馆。盏与托是配套茶具，托具作卷状荷叶，上置一件敞口荷花形盏。釉色青翠滋润，宛如荷叶出水，映衬着怒放的荷花，摇曳多姿，很有唐代诗人孟郊赞赏越窑荷花形茶盏"越瓯荷叶空"的诗意，是越窑青瓷精品。

青釉荷叶口碗：高 5.1cm、口径 13.9cm、底径 5.7cm。1974 年安徽肥西县唐墓出土，现藏于安徽博物院。碗面像出水的荷叶，两边自然对卷。底为圈足，胎色灰白，质地坚硬细密。通体施青釉，釉色青中泛黄，透明带莹润光泽，布满细裂纹，造型美观，是一件仿生艺术造型的越瓷佳品。此碗巧妙地借用了荷叶卷包的姿态而设计，艺术想象力丰富。"寒夜客来茶当酒"，倘若待客之时，使用这种"青则益茶"的青瓷碗，无疑会增添闲情逸趣。

（二）五代茶具

五代花口盏：口径 8.6cm、高 5.1cm、足径 3.4cm、口沿厚 0.2cm。胎质细腻，胎壁较薄，胎色呈灰白，釉质腴润光亮，半透明；釉层薄而匀，釉色青绿，但青中微泛黄。釉胎结合紧密，无剥釉现象。盏壁有五条凹棱，敞口撇唇，犹似柔软的 5 个荷花瓣，盏壁微弧，下设浅圈足，圈足内壁往外撇，足端微卷。造型样式优美规整，底有细泥条支烧后留的粘砂，足壁有一点粘疤，显出灰白细密的胎色。

（三）五代酒器

汤瓶的造型设计发生了较多的变化，五代时的式样，底部一改唐代的平底而为圈足，瓶的流较前代稍长，瓶身则以椭圆形为多。

刻花鸡头汤瓶：设计为直口溜肩，敛腹圈足，肩部分别置鸡首流和鸡尾状把柄，通体施青釉，艺术造型美观清秀。

刻花双系汤瓶：设计为直口高颈，折肩圆腹，圈足，肩部分别置管状曲流和带式曲把，两侧塑对称花形系，通体施青釉，造型稳重端庄。值得一提的是，其流用刀修饰成尖角形，更易于在点茶注汤时控制水量和准确度，防止余水滴漏，设计更趋合理。

执壶：高 19.7cm，现藏于北京故宫博物院。整体设计为腹部成瓜形，壶身为椭圆形，手柄加长，柄下端粘贴于腹中部，柄孔宽大，柄流长而弯曲，

整个执壶器器身压成六瓣凹痕。

鸟形杯：高 6.3cm，北京故宫博物院收藏。整体设计为高圈足而敞口，杯身塑圆雕鸟一只贴一侧，作展翅欲飞状，鸟的头部位置高于碗口；鸟尾贴另一侧，尾中部与腹部一体设计相连为柄，采用划道装饰于鸟身、翅膀及尾部，杯内外壁均施满釉，烧制后呈青色色相，釉面开细小片。整件产品以鸟形为设计造型，形象生动、玲珑优美。该越窑青瓷鸟形杯，与 1974 年浙江上虞东吴墓出土的飞鸽形青瓷杯艺术造型与样式极为相似，为越窑动物形瓷酒器中的艺术珍品。

（四）秘色瓷

秘色瓷是唐代浙江越窑烧制的朝廷贡品青瓷，因烧制青瓷的材料配方、制坯样式、上釉工序到烧造控制等整个工艺流程都是秘而不宣，自古无文献可考，我们今天只能从"九秋风露越窑开，夺得千峰翠色来"等诗文描写中去作艺术想象。越窑发展至唐代中朝，因品质出众、烧制釉色独具艺术魅力被朝廷录为贡瓷，而进一步得到置官监烧。从此，更是受到贵族、文人雅士的赞美和百姓的推崇。至晚唐以来，除有关于越瓷"千峰翠色""类玉"的赞誉之词外，又获得了"秘色瓷"的千古艺术美名，更是让人神往和青睐。

日本明治时期的石川鸿斋曾作诗赞美上林湖的越窑瓷器："上林之窑盛天下，宋社已屋陶亦罢。遗珍谁得雉鸡山，久埋土中犹未化。余姚沈君藏一瓶，釉色莹澈凝貌青。相携万里来扶桑，割爱贻我何厚情。"[1]

1987 年在陕西扶风法门寺塔唐代地宫中出土了唐懿宗用来供奉佛祖释迦真身舍利的一批精美越窑贡瓷——秘色瓷，同时出土了记录这 13 件秘色瓷名称的石刻"衣物账"。此石刻上记有"瓷秘色碗七口，内二口银棱；瓷秘色盘子叠（碟）子共六枚"的字样。最特别的是 1 件秘色八棱长颈瓶（净瓶）内置 29 颗佛教五彩宝珠，口上覆盖 1 颗硕大水晶宝石珠，还有 2 件秘色银棱碗，它们与其他秘色瓷分开放置，故未计入"衣物账"内。法门寺博物馆韩金科先生说："这件瓶子在佛教密宗拜佛的曼荼罗坛场中是有特殊用途的。"从其青釉看，比 13 件秘色圆器要明亮，玻化程度更好。上海博物馆陶瓷部研究员陆明华先生认为："法门寺八棱瓶是所有秘色瓷中最精彩也

① 转引自叶喆民：《中国陶瓷史纲要》，轻工业出版社，1989，第 92 页。

是最具典型性的作品之一，造型规整，釉色清亮，其制作达到了唐代青瓷的最高水平。"①

秘色八棱瓷净水瓶：高22cm、口径2.3cm、腹径11cm、底径8cm、重615克。小直口，圆唇，细长颈，矮圈足。颈下有三条平行凸棱，呈台阶状，肩部丰满，肩、腹部为瓜体形，有八条竖向凸棱。青灰胎，胎质致密，釉质为青绿色，釉层薄，内壁开细碎冰片，胎体颗粒细腻均匀，颜色通体一致，线条装饰大方，艺术造型优美。此瓶为佛教供养器，亦称功德瓶、五宝瓶，用来盛五宝、五药、五谷、五香等，以涤除烦恼和垢尘。通体青釉，造型简洁明快，实乃唐代秘色瓷之代表作。

秘色银棱瓷碗：高7cm、口径23.7cm。五瓣葵花形碗口，斜壁平底，釉色偏黄，外黑色漆皮，贴5朵银白团花和金双鸟，造型精美无比。这些精美的瓷器是迄今为止发现最早、最精美和独具艺术魅力的宫廷御用瓷器。造型考究，质地精良，釉色有湖绿、青灰、青绿、青黄和淡黄等，色泽晶莹剔透，光彩照人。

秘色瓷在国内其他地方也有出土，1980年浙江临安晚唐水邱氏墓出土秘色瓷共有25件，另有白瓷17件，品种分别有灯、熏炉、碗、粉盒、罐、罂、油盒、坛等。这些器物精美无比，艺术性强，堪称秘色瓷精品。灯高24.4cm、口径为37.2cm，作釉下褐彩云纹和莲花纹装饰，釉面呈青黄色。青瓷花口碗高8.5cm、口径16.7cm、底径8.3cm。五瓣花口，深弧腹，外壁压印五棱，与口部五处相连；圈足，胎色灰白，通体施青釉，釉面润泽，器形端庄规整。唐代越窑青瓷粉盒，高4cm、直径9.4cm、底径4.2cm。由器盖和器身组成，扁圆形，弧顶，中部圆形浅内凹，边饰两道凹形纹；盖缘下弧，阴刻两道弦纹；

图19 唐代越窑青瓷褐彩熏炉，高66cm，浙江临安市文物馆藏

① 转引自曹建文主编《国宝春秋·陶瓷篇》，江西美术出版社，2008，第32页。

子母口，圆唇，斜弧壁，平底稍内凹；通体施青釉，釉色青灰；口沿处有 15
个支烧痕，外底有 7 个支烧痕。熏炉高 66.5cm，器身和盖部位作釉下褐彩云
纹装饰，釉色泛黄且均匀。

钱镠是五代吴越国第一位国王，其母水邱氏卒于天复元年（901 年），
当时钱镠官至镇东、镇海节度使。史料中也有很多关于他与秘色瓷的记载，
吴越国王钱元瓘在位时非常喜好秘色瓷，曾先后向后唐朝廷进贡了"金棱秘
色瓷器二百事"。这是文献记载的最早用黄金装饰的秘色瓷。

1960 年前后，数件秘色瓷在浙江杭州施家山钱元瓘次妃吴汉月墓中发
现，20 余件秘色瓷在临安钱元瓘妻子马氏墓中发现。器类主要有注子、唾
壶、碗、杯、罐、盆、套盘、盘、粉盒、茶托等，这批精致打造的釉色青
莹、烧制滋润的秘色瓷，可与法门寺唐秘色瓷品质媲美。20 世纪 70 年代，
有 11 件秘色瓷在浙江临安板桥钱氏贵族墓中出土，品种有钵、罂、洗、罐、
釜、碗等。其中罂高 50.7cm、腹径最大 31.5cm，器面采用褐彩云纹作装饰，
釉层匀净，为纯正的青色色相。1979 年在江苏苏州七子山发现了一座五代钱
氏贵族墓葬，随葬有秘色瓷洗、罐、碗、套盘等，其中碗口装饰用金镶边工
艺，套盘也达 9 件之多，工艺品质与钱元瓘墓瓷器类同。

北宋时期赵令畤《侯鲭录》有："今之秘色瓷器，世言钱氏有国，越州
烧进为供奉之物，不得臣庶用之，故云秘色。比见陆龟蒙集《越器》诗云：
'九秋风露越窑开，夺得千峰翠色来。好向中宵盛沆瀣，共嵇中散斗遗杯。'
乃知唐时已有秘色，非自钱氏始。"[①]明确说明了秘色瓷就是贡瓷。越窑的
秘色瓷色彩与普通越窑色彩有所不同，以天青色为主色彩的越窑风格中，秘
色瓷色彩偏灰黄青或浅灰青。这种秘色青瓷胎质制作工艺细腻纯净，气孔小
而少，常见的铁锈点等杂质几乎完全不见，施釉均匀，焙烧后少见流釉或积
釉现象，使釉色色彩能还原成天青色基本色调，获得特征鲜明、色彩匀润的
艺术美感。从烧造工艺和艺术效果上分析，这种青翠如玉的色泽取决于烧成
后期窑炉内还原焰和温度，控制还原焰和烧成温度至关重要，否则胎体、釉
原料中的氧化铁难以还原为氧化亚铁。科技检测表明，慈溪后司岙窑址秘色

①（宋）赵令畤：《侯鲭录》卷六，俞宗宪、傅成校点，收入《尘史 侯鲭录》，上海古籍出版
社，2012，第 103 页。

瓷和普通越窑青瓷的胎、釉及烧造所用匣钵的化学元素组成含量接近，说明秘色瓷与普通越窑在胎釉原料上并无本质区别。但秘色瓷面色更透彻，釉中杂质更少，原料的选择和处理更加严格，故秘色瓷更具有细腻文雅的艺术品相，一般民窑不知其关键技术。加上成本高、工艺复杂，平民难用，于是在民间被蒙上了神秘色彩。

由此可见，唐代越窑在烧造工艺方面已取得很大突破，首先使用匣钵技术，实施了"单件烧"；其次，提高了支垫技术，这种装烧工艺可以弥补明火叠烧的缺陷，提高了瓷器质量，增强了艺术美感，这也是我们能见到这些精美瓷器的关键因素。

二、寿州窑

在唐朝，寿州窑的黄釉瓷器之所以著名，一是因为它有别于其他窑口的釉色。寿州窑以烧制黄釉瓷器而闻名于世，但釉色相互有区别，有蜡黄、鳝鱼黄、黄绿等，并形成了自己独特的艺术风格。陆羽在评价唐代七个瓷窑生产的茶碗时，把寿州窑产品排在越、鼎、婺、岳之后，而在洪州窑之前，并指出"寿州瓷黄，茶色紫"。如果一件小小的茶碗，碗体做得较厚，蘸釉手法不精，易致使烧成后的姜黄釉面有浓有淡，麻麻点点，并且少有光泽点。因此，如果用这样的碗来饮茶，一碗青色的茶水骤然就会变成带点紫色的姜汤。《增补古今瓷器源流考》有："江南寿州，唐时烧造，其瓷色黄。"[①]二是因为寿州窑主要生产民间用瓷，有较广阔的市场，不但数量多，而且品类齐全。从大量出土的实物来看，也有不少是胎细釉润、工艺精湛的艺术产品。三是追求生活质量和精神品质，加强美化生活的工艺。寿州窑在器物施釉处先施化妆土，然后施釉，内施满釉、外施半釉，釉色黄中泛绿。

寿州窑瓷器烧成后的釉色有青、黄、黑与绛红四种不同色彩，原因是它采用氧化钙含量较高的高温石灰釉，着色剂为氧化铁，釉中的铁元素配比不同，在不同气氛下烧制而成。如先还原后氧化或还原或氧化等气氛的掌控不

① 邵蛰民：《增补古今瓷器源流考》，收入桑行之等编《说陶》，上海科技教育出版社，1993，第445页。

到位等因素，加上早期施釉层厚薄不均，窑腔温度控制不好，烧成青瓷釉色为青黄、青灰和青褐等不均不纯净色相，品相与质量自然不佳。后期生产技术和窑温控制等工艺不断提高，釉色呈匀净而青色的色相，品位逐渐提升。现藏淮南市博物馆的隋代管家嘴窑址出土的大量青瓷片标本可以作鲜明比对。

　　寿州窑胎色有灰白胎、灰褐胎、黄褐胎和青灰胎，因年代、产地、工艺、功能不同，胎质与胎壁粗细厚薄不一。如大型盛储器的盘口壶、大型鼓腹罐、深腹壶、筷笼和建材类的瓦当、筒瓦、砖等，胎体胎质粗厚；小型生活用器的执壶、碗、小直口罐、钵、敛口钵、水盂、砚台、笔洗等器壁较薄。隋代瓷器中青釉灰白胎色占多数，胎质细密，而青灰胎、灰褐胎、红褐胎等胎质较粗糙。瓷器制作精细规整，唐代瓷片残存较多，其中粗胎瓷数量较多。而生活日用青瓷器，如盘、罐、碗、水盂和枕等唐瓷，胎质细腻，另有一番艺术之美。

　　进入盛唐时期，寿州窑与其他瓷窑一样，因原料丰富与社会需求且烧制工艺进步，被广大百姓所接受。寿州窑到唐代中期种类逐渐偏多，生产规模、产品种类和数量都得到了长足的发展。这一时期产品十分丰富，有碗、盏、豆、盘、罐、注子、钵、杯、水盂、瓶、枕、砖、碾轮、纺轮、玩具等十余种，基本上是当时人民群众生活中所需要的生产与生活用品，前后期主要瓷器造型均有注壶、壶、碗、盏、杯、砚等。剧增的销售量，青瓷文化与审美层次的多元化，促进了盛唐寿州窑在手工瓷业多元变革中的积极探索。特别是在釉色的呈现上，转变传统的还原焰烧制工艺技术，采用氧化焰制黄釉瓷器，创新烧制出釉色呈黄、蜡黄、鳝鱼黄、黄绿、黄褐等几种新增彩色瓷器，但在器物转角部位有较厚的积釉，是一种翠青色的窑变之釉。如1959年安徽省泗水县出土的黄釉执壶，高23.2cm、口径10.4cm、底径9.6cm。制作工整精美，最具特色的是在施釉前刷一层化妆土，即"瓷衣"，弥补了胎骨粗糙这一缺陷，让瓷器釉面产生细腻的艺术美感。如此烧制出纯正的蜡黄釉色色彩，瓷面洁净匀滑、夺人眼球。因此，寿州窑的黄釉产品，在唐代的瓷业发展中散发出独特的艺术魅力。

三、洪州窑

在唐代早期，洪州窑得到较大发展，以烧青瓷为主，在釉色方面仍采用隋代在胎上施化妆土的工艺。釉层厚而均匀，工艺制作胎质较粗松，虽粗糙但较坚硬，含有细砂粒，胎多为黄白色，少量灰白色，少数精品的胎白质坚。器物采用内、外半施釉或内满外不及底足施釉，釉色一般较淡，青中泛黄；也有黄褐、酱紫等色，一般以青褐釉为主。釉色较隋代深，釉面光润柔和，光泽感强。釉层厚薄不匀，较薄的釉面呈亚光，较厚的釉面稍光润。

四、婺州窑

婺州是浙江金华市的古称，青瓷是婺州窑的主要产品，同时兼烧褐釉、花釉、黑釉、乳浊釉和彩绘釉等瓷器。采用红色黏土做坯料是婺州窑自西晋晚期就创始的制瓷工艺，烧成有深灰色或深紫色的胎色。在施白色化妆土后，釉层面在青黄中微泛褐色或青灰色，增添了柔和滋润之美。至唐代，创烧乳浊釉瓷，出现的特殊艺术现象是釉中有星星点点的奶白色，釉层面开裂处常有奶白色或奶黄色的结晶物渗出。这是婺州青瓷最独特的艺术效果和引人入胜之处，因而一直盛烧不衰。

至宋代，还出现过色泽显青翠、豆青、草青、粉绿等色相并光泽亮美的精致产品。婺州窑主要产品有碗、盘口壶、盆、瓶、碟、盏托、水盂、鸡笼、谷仓、水井等，装饰刻划简朴花纹，风格文雅大方。婺州窑一直延续到宋、元，但后期存在一些青瓷工艺制作粗糙现象，产量也不太高。

五、岳州窑

瓷釉以青绿色调居多，也有少量青黄色。瓷面釉薄质细，出现较小釉泡和流釉现象，玻化质感很强，釉面的细小冰裂纹呈不规则开裂。不少器具的胎骨和釉面结合不够牢固，容易产生剥落的现象。唐代烧制时使用垫饼支烧，而五代用支钉支烧，在盘碗底部留有支钉痕迹。唐时道教和佛教盛行，全民"比屋皆饮，举国之饮"的饮茶文化盛行，青瓷茶具需求陡然增加，艺

术造型亦始讲究。岳州窑茶具造型也从海棠大碗变成精致小盏，晚期演变为小巧杯具，如高足杯和花口杯等样式。

在陆续出土的岳州窑瓷器中，瓷面釉色烧制效果大多为青黄色相，且产生自然开片肌理，也有产生虾青色相的釉面，总体洁净如玉，瓷器胎体色为灰白色，且不施底粉。造型装饰设计较好的样式有青黄釉覆盘座莲纹炉、青黄釉盘口外卷沿覆盘座瓷灯、虾青釉侈口细颈莲花壶、虾青釉弇口圈足莲纹刻花盉、虾青釉蝶恋花刻纹壶、虾青釉花菱形捉手器盖、青黄釉云纹圈足托盘、黄釉圈足底赭色龟形瓷塑、青黄釉八边形枢臼等，创意丰富。

湖南岳州窑古青瓷是最早的釉下彩产品，创烧于两晋。烧制后瓷面釉色大多为豆青色或浅黄色，釉下点彩色为褐色，有些在瓷器口沿上作均匀点彩烧制，有些瓷器装饰作几何对称点彩烧制等，改变了前朝单色釉装饰的制器风格，为后人烧制青瓷釉下彩绘和创新铺好了发展道路，如唐代至五代期间的长沙窑、云田窑和白梅窑等产品点彩艺术风格。

六、潮州窑

广东潮州窑，烧制釉色有青釉、青白釉和黑釉三大类色相。从已发现窑址出土的瓷片统计看，在青瓷的釉面色相中分类为青釉占 25.64%，青白釉占 43.15%，黑酱釉占 12.61%，赫黄釉占 7.16%，其他色相占 11.44%，大部分属宋代以烧青白瓷为主的窑场，与衢州碗窑乡和广州西村的瓷器等属于同一类型。

青白釉施加黑褐彩装饰，在北宋时期一些瓷窑里已经出现，如江西景德镇窑和南丰窑。笔架山早年出土的 4 件释迦牟尼塑像也属此类，在发、眉、眼、胡须等部位均敷以黑彩，使塑像增添了真实感。

宋代瓷窑在青白釉上施加褐彩，是沿袭隋唐青釉褐彩的传统技法。北方地区于隋代就出现了在白釉瓷俑上施加黑褐彩的做法，隋唐白瓷坐狮、牛车以及小件儿童与动物瓷塑上也常饰以褐彩。隋唐早期白瓷施加褐彩的做法，对宋代江南地区青白釉褐彩装饰也有启迪作用。

七、吉州窑

瓷器釉色按胎釉可分为青釉、黑釉、乳白釉、酱褐、米黄、豆青、白釉彩绘和绿釉等色彩。乳白釉瓷类胎质灰白较细，以碗、盏、碟、钵为多。釉色泛青黄，釉薄不及底。底足切削较粗糙，也有高圈足碗。碗内底一般多印有"吉""记""太"或酱釉书"吉""记""福"，少数器书"慧""太平""本觉"等款记特征。有的印花碗内饰回纹边，底中心作梅花、缠枝花卉、双鱼戏水、凤穿牡丹等图案。有的碗圈足高达2.7cm，底式有平底、宽圈足和窄圈足之分，常见的品种还有玉壶春瓶、器盖、粉盒、小罐和玩具等。吉州窑发现有数量极少的细影青瓷，主要器物有芒口浅腹大圈足盏、敞口斜壁假圈足碗、芒口折唇平底盏、圆形杯、八棱杯、小托杯、芒口粉盒和瓷塑像等，出土后造型均已残破。此类瓷胎细腻，极坚致，不夹沙砾，胎薄透明，釉汁晶莹，白中映青绿色，有的开细片，旋削规整，通体施釉。

江西吉州窑唐代晚期早期创烧时，就以青绿、米黄、酱褐等青釉色呈现。在本觉寺岭窑床底下层和同层位的天足岭窑堆积层中发现有酱褐釉碗、罐和短流注壶等器物，这两处堆积层都保存完好。其与浙江绍兴三国青瓷及唐越窑青瓷均用高岭土衬块烧的烧造方法与技术一致，也与丰城洪州窑晚唐间烧造的短流注壶、双系罐，河南鹤壁集窑瓷壶、注子和双系罐等相似。这时吉州窑青瓷器质粗夹细砂，胎釉间先施以化妆土，再烧一层酱褐釉，施釉不及底。青灰、米黄釉瓷器在尹家山岭、上蒋岭、茅庵岭等窑均有出土，胎质较坚，呈灰白，数量很少。

吉州窑生产的主要器类有浅腹盘、鼎炉、圈足盘、刻划缠枝暗花碗、素面高足杯、莲瓣纹高足杯和碟等。有的施釉不及底，开细片冰裂纹。盘、碗和素面高足杯等不施釉，底露紫红色的"血底足"。本觉寺岭出土的吉州窑中有五代期间烧造的莲瓣纹高足杯，其他源于江西南昌、清江、东乡和新干等地宋元墓。根据胎釉检测分析，应是吉州窑产品。如仿龙泉青瓷釉的高足杯，因火候、胎土和烧造技术上的差异，釉色青中泛黄。

吉州窑在中国陶瓷发展史中具有十分重要的意义。吉州窑的发展不仅将青瓷制瓷工艺融入其中，还将吉州本地的人文艺术情趣绘于瓷器上，开创了釉上彩。瓷面肌理创造也有新的变化，使吉州窑成为中国瓷艺术的重要品

类，走向世界。

八、长沙窑

长沙窑到唐代烧制的釉色色彩开始变化丰富，基本分为青釉单色瓷器、青釉斑纹瓷器、青釉釉下彩绘瓷器和青釉釉下彩书瓷器四大类，具体如下：

1. 青釉单色瓷器

采用单一青釉烧制成青色釉面瓷器的青瓷烧造工艺，是青釉单色瓷器的主要烧制技艺与艺术特色。有些因釉层施得较薄，青釉瓷的釉色出现青中泛黄，釉面多有细碎片纹裂；有的胎釉结合不到位，产生釉层剥落现象。另有酱釉、绿釉、红釉等瓷器。

酱釉瓷的釉层略厚，亦多有自然细碎片纹裂，酱褐色的釉面显滋润。

绿釉瓷的釉层亦略厚，瓷色绿中略泛蓝，光泽悦目柔和。但目前唐代蓝釉和红釉瓷标本不多见，它们是因窑内烧制气氛和温度变化把握不好或其他偶然现象烧成的。经科学检测，材料中的铁是青釉和酱釉的主要着色元素，铜是绿釉和红釉的主要着色元素，钴是蓝釉的主要着色元素。

2. 青釉斑纹瓷器

青釉斑纹瓷器主要有青釉、灰白釉两种斑纹瓷色彩。其色彩工艺制作程序是先在器面涂一遍青釉或灰白釉，后蘸酱褐釉或绿釉随意挥洒或点染在器面上，经过窑炉烧成后器面彩色斑纹自然形成，看似春山烟雨、秋风行云、高山流水、彩球升空、仙女舞袖等天然彩绘效果。这种自由挥洒般的写意性纹样，令人心神飞扬。一些瓷器上因挥洒绿釉条形纹饰的边缘或局部，在窑内温度和气氛变化中，绿釉二价铜离子还原成一价铜离子，呈现为红色，整个瓷器釉面产生红绿二色斑纹，合一互衬，艺趣无穷。另有绿斑瓷器呈绿夹杂蓝、紫、月白等色彩，是因绿釉中夹杂其他着色金属元素，烧成后产生意想不到的异常绚丽的艺术之美。

3. 青釉釉下彩绘瓷器

唐代长沙窑最具特色的是青釉釉下彩绘瓷器，包括青釉褐彩、绿彩、褐蓝（红）彩等彩绘。在陶瓷发展史中，釉下彩绘技法不是长沙窑首创，却是这一技法传承发展者，并以较大规模、鲜明的艺术风格在唐代诸窑中

图20 唐代青瓷褐彩诗文执壶，高19cm，底径11cm，湖南长沙市出土

图21 唐代青瓷褐绿彩塔纹背壶，高24.5cm，口径3.3cm，湖南省博物馆藏

独具特色。长沙窑在经历了早期青釉单色釉下褐彩绘画之后，逐渐发展出釉下褐彩、绿彩、褐蓝彩等，使装饰艺术表现力进一步丰富。长沙窑工在实践中得出，采用高温下不流不散的氧化铁作褐彩着色剂具有出色较稳定的效果，所以往往用单色褐彩绘画，所绘图案线条清晰流畅、色彩表现鲜明。绿彩和蓝彩的着色剂是氧化铜和氧化钴，在高温下由于氧化铜易流散，因此，古人找到了当褐、绿或褐、蓝等釉色并用时，用褐彩勾线后用绿彩和蓝彩填写或渲染的表现方法。

釉下褐红彩绘瓷数量较少，是烧造釉下彩绘瓷器时偶然所得的色相。如釉下褐彩、蓝彩或褐彩、绿彩等瓷器，是因烧制时窑内温度和气氛突发变化，呈现蓝彩或绿彩的二价铜离子还原成低价亚铜离子产生的特殊现象。这是一种意外的特殊艺术效果，因此釉下褐红彩绘瓷不作当时的一个主要品种来生产。

4.青釉釉下彩书瓷器

唐代长沙窑的瓷匠善用蘸褐彩在瓷胎上题写诗文书法后施青釉烧制的表现手法，开创了日用瓷釉与诗文书法有机结合的彩绘艺术先河，给人带来了文化美感。

长沙窑的青釉釉下褐彩书写，是其常见的工艺。釉下彩书是利用釉彩在胎上釉下进行艺术表现的一种装饰手段和样式风格，它通过用釉色料在已晾干的烧前成型素坯上着手创作，然后罩以白色透明釉或青釉等浅色面釉，一

次高温烧成。烧成后的绘图文字被一层透明的釉膜覆盖于下，具有瓷面柔和透明、晶莹光亮、整洁耐磨、图样不易褪色的特点。青瓷釉下彩绘和彩书艺术样式的成功创造，标志着中国陶瓷烧造工艺技术与文化审美整体上了一个新的台阶。

长沙窑铜红釉的偶然出现，也为宋代钧红、元代釉里红、明代霁红的艺术瓷品创造了条件。釉下彩的书画工艺创造和艺术表现方法，在瓷器领域开启了一个多彩多姿的多元瓷艺世界，打破了唐代"南青北白"的格局。从唐之后，中国瓷器釉色研制进入了青、白、彩瓷艺术共创的新时代，唐代成为瓷器审美多元文化发展的转折点。

九、景德镇窑

至五代，景德镇窑青瓷的主要种类有：

盒：高 10.2cm、口径 10.4cm、底径 79cm。平口微撇，弧腹壁薄，平底宽边，矮圈足微撇，带盖，盖面呈弧形凸起，盖顶部堆塑一小钮，器内外壁均有拉坯旋削痕迹。胎呈浅灰色，施黄釉且厚，釉层容易脱落。盖内边缘和子口外缘各有 16 个排列有序的圆形支烧痕迹。器腹部有"千秋万岁长命富贵记此盐合进钱进谷"16 个字的行楷刻文，字迹熟练流畅，艺术观赏性强。

钵：高 12cm、口径 22.4cm、底径 8.7cm。平口，凸唇，斜腹壁，平底宽边，矮圈足微撇，唇边有一道凹弦纹。胎质较粗，呈浅灰色。内外施釉，釉不及底，腹下部集釉严重，釉厚处呈蟹壳青色，釉薄处呈灰白色，釉面有橘皮纹，有缩釉现象，内底釉面开片呈鸡爪形，口沿上有 27 个排列有序的圆形支烧痕迹。

盖罐：分两式。第一式：高 27cm、口径 9.4cm、底径 8.7cm，平口，凸唇，直颈，丰肩，折腹，器身呈橄榄形。平底宽边，矮圈足，盖为笠帽状，盖顶塑一圆锥状小钮，盖中部堆塑一圈凸绳纹。颈与肩之间置 4 个等距离的双泥条长形卷云钮。器内满釉，内底集釉严重，器外施釉不及底，釉厚处呈蟹壳青色，釉薄处呈灰白色，釉面有缩釉现象，胎为浅灰色。第二式：高 27cm、口径 9.4cm、底径 8.7cm。胎、釉、造型与第一式同，唯器身为长鼓腹下收，上下各塑有一圈凸绳纹。

花口碗：高 5.4cm、口径 18.7cm、底径 8.1cm。敞口呈五瓣花式，弧腹壁，平底宽边，矮圈足，内底和圈足均有 7 个排列有序的小长条形支烧痕迹，釉为蟹壳青色。

炉：高 8cm、口径 4.4cm、足高 5cm。敞口外撇盘形腹，环底，三圆柱状足，足外撇，盘口边置对称的两个半圆形小系。器内无釉，器外满釉，釉且厚，釉面多处有缩釉现象，呈蟹壳青色色相。

五代时期景德镇窑的青瓷胎色呈淡铁灰色，釉层厚 0.2cm 左右，釉面质地较细，有少数孔隙，不够平整，常产生"泪痕"现象。烧制后釉色为青灰色相，有"艾（叶）青""蟹壳青"美誉，釉面釉色透明度不如影青釉，且有少量开片裂纹。其器形设计、烧制釉色、成型胎质都与五代越窑类同，质优者甚至仿制工艺达到乱真水平，如艾色青瓷。五代时期，全国瓷业仍然是"南青北白"的主要格局，直到南方的景德镇窑也开始烧造白瓷，原先唯北方有白瓷的局面才开始改变。

十、南安窑

南安窑青瓷釉色面貌繁多，除大量烧造篦点划花青瓷（日本人称为珠光青瓷）外，还仿烧龙泉窑和官窑等，故该窑的产品有多种釉色，如青釉、青白釉两类的仿龙泉青瓷和景德镇青白瓷。产品的胎骨呈灰色、白色、灰白色，质地坚硬细腻，还有施青绿釉、黄绿釉、青灰釉。外观品相晶莹润泽、釉水均匀，个别有滴结现象，少数青瓷瓷器有釉下褐彩。

十一、邛崃窑

考古发现邛崃窑系规模最大的是什邡堂窑遗址，也属四川地区较典型的青瓷艺术。其生产种类以百姓日用生活器具类为主，造型分类有罐、壶、杯、碗、盘、盏、盖、钵等，陈设器中有笔洗、瓶、砚等文房用具，还有具有浓厚地方艺术特色的省油灯、小雕塑等。

邛三彩的釉色是以包含铁、铜、钴、锰等金属元素的矿物质颜料为着色剂，在胎体上涂化妆土，再用毛笔蘸着色剂绘制所需纹样后施上高温铅质的

青釉，装窑，在高温下一次烧成釉下彩绘瓷器。如此烧成的青瓷釉面平整，色彩以黄、蓝、褐、黑、绿等釉色为主。多种胎色中，灰白色胎体最薄，其他胎色胎体较厚，以紫红色胎为主，还有灰色、土黄色、黄中带褐等，胎内细砂分布均匀，胎泥淘洗很纯净，故而胎骨坚硬。邛三彩胎釉之间施一层白色化妆土是由于胎色偏深，彩绘前上一层米黄色或灰白色化妆土可以掩盖较深的坯胎色与胎面粗糙现象，有利于彩绘取得较好的艺术效果。彩绘后所上的釉层较厚，烧成后多有细碎开片裂纹，或称"百坂碎""鱼子纹"等。

唐代青釉彩绘瓷钵：高4.5cm、口径12.78cm，四川省博物院藏。敛口，鼓腹，平底，下腹部及底露胎；在胎体上用褐色彩料绘制出对称的四组花叶纹图；青色釉，经高温烧制而成，造型质朴而精美。

酱釉省油灯：高6.4cm、口径11.6cm、底径4.9cm，大邑县文管所藏。敞口圆唇，器身夹层，外腹圆鼓，内腹坦浅，底为假圈足，外腹偏上处乳突状流口与夹层相通，内腹附加条形环钮，灯盏内外施酱釉，上腹部施青釉。使用时自灯的流口注入冷水，起到降低油温、减少蒸发和降低油耗的作用，故名省油灯。这在当时是一件了不起的首创，曾风靡一时，广为流传。

邛三彩的艺术特色是褐绿彩点和褐绿彩斑，有青釉、青釉褐绿斑、青釉褐绿彩绘等种类，与湖南长沙窑有不少共同点。

十二、青羊宫窑

该窑地处四川成都市青羊宫，故名青羊宫窑。始烧于南朝，结束于唐末和五代，以烧制青瓷为主。釉色有豆青、米黄、褐青等色彩，除个别器物施釉到底，一般均施半釉，釉层浅薄，釉面有细小开片，有剥釉现象。值得关注的是青羊宫窑在装饰工艺中出现的釉下斑彩和釉下彩绘。釉下彩绘是在未上釉的成型坯体上用笔蘸釉色料绘出图案，如花朵纹和草叶纹等，有绿、褐、赭、黄等颜色。

南朝时期胎质有紫和淡红，隋代时期灰白胎与灰胎增多。烧制成型的釉色有青灰、豆青、姜黄、米黄、酱褐、酱黄等色彩。器形比之前增加了碟、盘、洗、炉、水盂等样式。唐代青羊宫窑的胎色依然以砖红、淡红、紫最多，深灰及灰白仅占少数。釉色以米黄色为多，其次为豆青、青灰、姜黄

等，依旧施半釉。在杯和碗等少许器物上，有的釉色晶莹光润，出现了近似白色的微泛牙黄的釉色。

主要采用高温釉彩绘装饰，分釉上彩和釉下彩两种。高温釉上彩绘是青羊宫窑的首创装饰方法，即用褐彩釉或黄彩釉在米黄色和酱褐色釉面上绘联珠圆圈纹样，并通过高温烧制而成。高温釉下彩绘是在米黄色釉下绘绿彩半圆纹样，与邛崃窑青瓷装饰法釉下褐绿彩点法接近，青羊宫窑属釉下彩之滥觞。

后期的作品是在晚唐到五代时，草叶纹绘制技艺多是釉下彩绘工艺，如在杯的腹部绕一周，选择绿色和赭色釉料绘制。这类瓷杯类型大部分为侈口形，器形外观口以下壁部作内弧状处理，近底下腹处以折棱形呈下折腹，外壁中部有细小单环耳设计塑造。另有小瓶足或假圈足的小杯，其造型设计因外折的下腹处理显得玲珑又稳重，加配雅致鲜美的彩绘，越发可人。钵设计为敛口造型，腹部多饰圆圈联珠纹，为绿色和褐色的釉下彩绘。

釉下斑彩绘瓷器的色彩有单彩、双彩和三彩等，以三彩瓷器最为有名。这种釉色纹饰与唐代邛崃什邡堂窑的釉下三彩艺术装饰风格雷同，统称邛三彩。对两窑考古出土瓷器的时间分析表明，青羊宫窑要早于邛三彩，不同之处是青羊宫窑釉色装饰在黄白釉下施三彩，而邛崃窑在青釉下施三彩。二者在釉色和釉层使用上均有不同，有人认为更具有四川艺术特色的是青羊宫窑的这种色调。

三彩瓷器是我国陶瓷发展史中在釉色使用上的一次重大突破，是高温烧成的釉下三彩，相对北方的低温釉上的唐三彩又进了一步，与后来的釉下高温彩即青花釉彩绘瓷有一定的渊源关系。

十三、耀州窑

耀州窑在唐代除生产黑釉、白釉、青釉等高温釉瓷器外，还生产三彩等低温釉陶。耀州窑在多类陶瓷大量生产的同时，逐步将青瓷生产作为重点，不断拓展釉色研制探索之路。

隋唐五代时，耀州窑胎质稍松，呈灰色，釉质失透，有乳浊感；宋代青瓷胎体较坚薄，胎色灰褐或灰紫，釉质莹润透明，釉色青绿如橄榄，釉薄处

呈姜黄色；金、元时，胎质稍粗，胎色呈浅灰或灰色，釉面多数姜黄，青色者少，釉质稀薄而不润。

底足特征：早期以器壁厚不挖足（假圈足），到中晚唐时期，盘碗底足为流行的宽矮圈足（玉璧形底），这种玉璧形底的发展规律是时代早则挖足浅而少，所留玉璧足特别宽，时代晚则挖足渐深，玉璧足渐窄，晚唐时圈足演变为细窄的玉环底。在整个唐代，该窑底足都作大底，器底露胎。

施釉工艺特征：初唐施于口下，后渐向下发展；中唐以前，施釉不均匀，见垂釉和流淌现象。中唐青瓷，釉料不够精细，釉色青褐或青黄，透明度差，釉面往往缺乏光泽，甚至出现木光。器外大部饰釉，器底露胎；到晚唐，施釉部位偏下，以致器外往往变为通体施釉。中晚唐时，青瓷釉呈灰绿、灰青或青中显灰色，釉薄，玻璃质感强，透明度好。黑胎的青釉瓷釉色为暗蓝的天青色，微灰的湖青、湖绿、湖蓝等色，玻璃质感强，透明度好，常有开片，为裹足釉；白胎的青釉瓷釉多呈淡青、淡天青、青白、粉青等色，少数呈湖青和湖绿色，透明度好，亦有开片，较黑胎器少，为该窑历代青瓷中最为淡雅的瓷器。

耀州窑的瓷色艺术效果：青釉色彩透丽晶韵，如玻璃化般的鲜明质感；以仿南方漆器的酱色装饰，通过把控釉料中不同金属元素加以窑温变化，出现如兔毫花纹或群星绚丽的油滴斑，达到多彩动人的艺术效果。

十四、磁灶窑

磁灶窑胎质一般呈灰色，颗粒较粗，胎质不够致密。也正因为此，瓷器胎土施釉处多上一层黄白色化妆土。一般仅施半釉，器内无釉。

主要釉色可分为五大类，即青釉、酱黑釉、黄釉、绿釉与黄绿釉。青釉多见于碗、碟、盏、钵、盆、小罐、壶、执壶、军持、灯、炉、香熏等器物，有的还在青釉下添加褐彩。酱黑釉多施于碗、盏、盏托、罐、壶、执壶、水注、炉、腰鼓等器物，有的如碗、盏里侧或口沿施青釉，外施酱黑釉。黄绿釉则见于瓶、壶、罐、军持、水注、盆、盘、炉、枕、鸟食罐及动植物模型等；有的为单色的黄釉、绿釉，绿釉器多有"返银"现象；有的则黄、绿釉同施一器。绿釉和彩绘瓷是最富特色的产品，绿釉器呈色鲜艳光

泽，彩绘瓷分为素胎褐彩和釉下褐彩。

装饰手法有刻划、剔花、模印、雕镂、施釉及彩绘等。装饰纹样有花卉（莲、菊、牡丹、缠枝花、折枝花等）、草叶（卷草）、瓜棱、瓜、凤、篦划、云雷、弦纹、卷云、水波、点彩、文字等，其中尤以龙纹图案最具艺术特色。

瓷釉色彩有黑、白、青、黄褐、花釉、茶叶末、外白内黑、外青内黑、白釉绿彩、白釉褐彩、素胎黑花、青釉下绘白彩、青釉黑彩、黑釉剔花填白彩、白釉褐绿彩等，经过高温烧制形成以上瓷釉色彩，同时唐三彩、低温单彩釉和琉璃瓦等也在这时期相继斗艳。

十五、藤县窑

藤县窑在釉色色彩上以青中偏白为主，另有少量呈青灰或米黄色。在装饰上以印花为主，兼用刻划花和贴花等艺术手法，有的以釉面细小开片为饰。艺术纹饰常见的有缠枝、折枝花卉、缠枝卷叶、束莲、萱草、海水游鱼、海水戏婴、飞禽等，而以缠枝花卉最流行，花卉题材主要有菊花、牡丹、芙蓉、莲花等。印花线条清晰流畅，但较繁缛。虽然缠枝花纹在耀州窑等瓷窑也常见，但以席纹和菱形纹等作衬底纹的纹饰样式为藤县窑所特有。篦纹在龙泉窑、耀州窑、福建诸窑中多见，但以细密的篦纹作波涛汹涌的海水，海水中有一海兽的图案样式，也为其他青瓷窑所未见。

第五节
造型装饰的特征

隋朝的青瓷艺术造型多样，常见的器物有碗、钵、盂、盘、杯、壶、坛、盆、枕、缸、盒、炉、砚台、水盂、烛台、唾盂、腰鼓、棋盘等。此外，还有俑类、兽座、凳、凭几、框等模型。隋代瓷器的装饰风格与前朝相比，偏向于朴素简洁，装饰手法主要是刻花、划花、捏塑和印花。花纹主要有图案类、花卉类和动物类。图案类有弦纹、绳纹、瓦沟纹、席纹、篦纹、

联珠纹、直线方块纹、双圈纹、云头纹等；花卉类有莲瓣、忍冬、葵瓣、宝
相花、团花、梅花、菊花等；动物类有龙、凤、蟠、螭等。捏塑的动物有龙
头、鸡头等。以罐类为例，南方生产的六系、八系罐，体型普遍瘦长，大
口，丰肩，肩部多饰莲瓣纹，瓶类的莲瓣纹也多装饰在肩部。

　　唐代早期窑址的规模还比较小，器物的艺术水平低，种类也比较单一，
制作工艺相对粗糙。到了唐代中期，制瓷技术有了明显的进步，瓷器质量普
遍提高；唐代晚期，瓷窑数量剧增，瓷业生产得到了空前的发展，形成了中
国历史上第一个瓷业高峰。

　　越窑青瓷产品除大量畅销全国各地外，远输国外的产品也占有相当比
例，是当时烧造量最大的窑系之一。越窑在唐代的重要烧造窑场地点是在
浙江余姚（今慈溪）上林湖、慈溪上岙湖、白洋湖、浙江上虞帐子山、窑寺
前、凌湖等。此外，金华、温州等地青瓷窑址也大量烧造，形成了一个庞大
的浙江青瓷体系。

　　唐代青瓷器呈现出很明显的时代艺术特征：初唐时艺术器形比较简单，
釉色色彩多呈青黄色，胎质灰白而疏松；中唐时艺术形式繁杂多样；晚唐以
后胎质细腻致密，胎骨精细，器物成熟饱满，釉色呈黄色或青中微黄，但无
纹片，普遍使用素地划纹的装饰手法。

　　这时期主要窑口的造型装饰列举如下。

一、越窑

　　受唐代社会饮茶和饮酒文化风尚的影响，青瓷茶具和酒具是越窑青瓷
数量最多的产品，造型样式多姿，装饰纹样多元丰富。常见有壶、碗、瓶、
罐、盘、碟、钵、匙、枕、盒、灯、砚、罂等。此外，唐时音乐师用一些越
瓯瓷做乐器。《乐府杂录》记载："率以邢瓯、越瓯共十二只，施加减水于
其中，以箸击之，其音妙于方响也。"[1] 碗是当时主要的日常生活用品，艺
术形状多种多样，有折腰碗：口圆、折腰敞口、浅腹平底；撇口碗：口腹外
撇、口圆、玉璧形底；敛口碗：口圆、浅腹、平底；翻口碗：口圆、碗壁外

[1]（唐）段安节：《乐府杂录》《击瓯》，商务印书馆，1936，影印本，第33页。

斜、圈足较浅；还有葵瓣口式碗、海棠口式碗等。在唐代瓷器历史高峰、最成功的艺术典范，就是烧造出了品质优良的"秘色瓷器"。

唐末到五代时期，越窑瓷器产品丰富多样，品质上乘，制作规整，造型优美。主要有壶、罐、碗、托、盘、盏、杯、盒、唾壶、水注、砚、香炉、灯等。器表以素面为主，主要有荷花和团花等纹样。法门寺地宫出土的5件秘色瓷碗分两种造型：一是侈口，平折沿，尖唇，斜腹；二是侈口，五曲口沿、色青灰。如葵口圈足秘色瓷碗，高9.5cm、口径21.8cm。通体涂釉，淡豆绿色，为侈口，圆唇，腹壁斜收。碗壁有五瓣，有高圈足。这种秘色瓷碗是煮茶时盛沸水的用器，因为唐代煮茶需在烧水至二沸时舀出一瓢水，在烧水至三沸时倒回舀出的那一瓢水用来抑制沸腾，以"育其华"。五瓣葵口圈足秘色瓷碗，敞口，深腹，圈足，口径21cm、高约9.4cm、重817g。五曲口沿，斜收腹壁，竖向凸棱设计在曲口以下的腹壁。坯胎较薄，通体施青灰色釉，釉面青色均匀凝润。此外，还有两件银棱秘色瓷碗，侈口，平折沿，尖唇，腹壁斜收，平底内凹，青黄釉，均可在煮茶时作为暂贮沸水的用器。

唐代越窑器由于受佛教元素、波斯金银器和铜器（特别是铜镜）以及丝织品纹饰的直接影响，装饰手法主要有刻划、印花、划花、堆塑等。早期的越窑瓷器多素面无纹饰，很少见刻划花纹。晚唐时，装饰题材和花纹图案明显增多，花卉纹类有莲花纹、唐草纹、牡丹纹等；动物纹类有龙纹、凤纹、小鸟、鱼纹、大雁、鸳鸯纹、鹦鹉、蝴蝶等；其他纹类有历史故事、人物、山水等题材纹饰。

唐之后，多以划线法表现绘案样式，采用一种非常尖细的硬笔绘刻工具划绘花纹图案，纹线非常精细。如器物中央划出展翅飞翔的双凤纹，器壁划蝶纹、缠枝纹、龙纹、鹤纹等，形象生动，富有生机。值得一提的是，江南水乡环境与生活对越窑青瓷艺术纹饰产生很大影响。很多水生动植物的形象，如荷花、荷叶、莲瓣、莲蓬、鱼、蛙、龟、鸳鸯、水鸟等体现了江南特色的题材。

1975年浙江宁波市和义路遗址出土的越窑青瓷茶盏和茶托，是越窑的艺术造型与装饰精品之一，形象生动，充满艺术化诗意。瓷托呈自然翻卷的荷叶样，瓷盏犹如盛开的荷花，盏托相谐，如一幅雨后初露的荷花图，展现出丰富的艺术想象力和创造力。唐代的瓷器动物形象也相当活泼，摆脱了前

期的神秘感，艺术装饰显得更加人性化，体现出融合外来文化的艺术造型特征。宁波和义路遗址出土的唐代越窑青瓷坐狮，高18cm，腹部内敛，头部微昂，眼凸鼻张，五官造型特征鲜明；狮子胸挂铃铛，尾巴展开，融入了东南亚文化艺术元素，犹如一头被驯服的吉祥物，生动地展现在人们面前。

另有唐代褐彩云纹镂空熏炉，通高66cm、口径36.5cm、座径41cm，1980年浙江临安天复元年（901年）水邱氏墓出土，现藏浙江临安县文物管理委员会。此炉胎上施白色化妆土，绘褐彩，遍体施青釉，略闪青黄，炉盖为头盔形，花苞形钮，上有八组镂花，钮座如托盘，颈饰两道凸弦纹，盖上绘如意、云气等图案，并镂刻交叉云纹四组。炉身宽沿外折，直腹，下接虎首兽足五条，腹上亦绘云气、如意图纹。环形束腰底座，口微侈，座外撇，镂八个壶门。整体精致庄重、疏密得当、富有美感，不愧为越窑艺术珍品。

五代越窑瓷器的生产主要被越国所垄断，且继续生产"秘色瓷"。"秘色瓷"在浙江越国贵族墓中有大量出土，如1966年浙江杭州玉皇山发掘的五代天福七年钱元瓘（越国第二代国君）墓、1980年浙江临安明堂山发掘的唐天复元年水邱氏（钱越国开国国君钱镠的母亲）墓和1996年临安玲珑镇五代天复四年马氏（钱元瓘之妃）墓等，曾出土过许多精美的晚唐、五代越窑"秘色瓷"，其中还有少许当时仅限于皇室使用的艺术龙纹瓷器。

此时越窑青瓷艺术品种类繁多且富有变化，胎质细腻，呈灰色，胎壁普遍较薄，造型轻巧。釉色色彩与前期变化不大，釉质半透明，釉层薄而匀；釉色前期以黄色为主，后期主要呈青色。器表艺术装饰仍以素面为主，花纹主要有龙纹、缠枝纹、荷花纹、莲瓣纹、凤纹，也有人物、山水、走兽等样式。如五代越窑秘色瓷粉盒，1990年浙江杭州萧山公安局查没，高2.6cm、口径9.5cm、底径5.3cm。扁圆形，平盖，子母口，浅腹内收，平底。青灰胎，素面无纹，施满釉，釉色湖绿。五代越窑仙人宴饮执壶，通高18cm、口径4.5cm、腹径12.3cm、底径7.4cm，1981年北京市八宝山辽统和十三年（995年）韩佚墓出土，现藏首都博物馆。此壶胎薄且致密，釉色青灰略黄。葫芦形钮盖，上有两孔供穿绳。直口，双带式曲形把手，腹圆鼓足瓜棱形，直流往上外曲，圈足微外撇。通体刻花纹，艺术图案有云纹、羽纹、花草纹和仙人宴饮纹，人物皆姿态各异，艺术形象栩栩如生。壶底刻有"永"字，遗留有长条形支烧痕。

款识也是越窑瓷器艺术装饰的重要内容之一。款识是指在瓷器上书写或刻契的文字，具有艺术装饰性。中国最早的文字就是刻在陶器上，名为"刻契陶文"，具有视觉美感和装饰特色。铭文款识的功能类型主要有纪年款、工匠款、堂名款、诗文款、符号款等。越窑艺术款识的造型器物主要有碗、执壶、盘、墓志罐、钵、罂、净瓶、盏、碟、砚台、香熏、器盖等。唐代铭文款识大多书刻在胎体上，也有戳印釉下褐彩等表现形式。

考古发现的艺术款识主要有云鹤纹艺术模印的"寿"字、双鱼纹艺术模印的"王"字、上（尚）记、利记、俞、王、利、陈、朱、章、王、红、徐、马、上、大、姜、千、示、永、合、平、李、刘、仙、方、泮、涂、俞程、泮子云、李溪、罗锡、项记、阮记、柴记、贡、方者贡、官、官样、窑务、供、内、表、殡于当保贡窑之北山、金十九、价值一千文、庆擂烧、十月十一日造、十六郎、四、七、八、寿、渐（健）康、元和拾肆年、长庆三年、太和八年、会昌七年、大中元年、大中二年、大中四年、咸通七年、咸通十年、咸通十四年、光启三年、光化三年、天复元年、龙德二年、太平丁丑、□月初六、七月十九日记、龙德二年墓志罐、辛酉、辛、乙、子、太平、丁丑、丁、下林乡使司北保、朱伯远作、周药庙山大殿、弟子朱仁厚舍入庙、上、下、左、右等。

2003年2月，印尼爪哇井里汶岛的海域出水了一批越窑青瓷，无论是执壶、碗、盘等，都刻有"天""上""大""乙""止"等单字款，有五个"止"字款刻在碗底，环状排列装饰，有刻"木"字款在碗底足上，有刻"冯"字款在塑有浮雕莲瓣纹的碗器壁上等。这些是越窑中没有见过的款识。这些款识对于当时的窑工来说，或许只是一个记号、品牌或标志，但在今天它不但为这批出自浙江上林湖越窑青瓷的考古提供了有力的证据，也让我们感受到了唐代书体与装饰意味。

二、洪州窑

古代洪州窑的青瓷艺术造型与装饰特点具有明显的时代性，不同时期生产的瓷品尽显不同。东汉晚期，洪州窑青瓷器形手工塑形简单，种类较少，如罐、双唇罐、盆、瓮、盏、钵等。装饰纹样也为简单几何刻划等，如方格

纹、麻布纹、水波纹等。装饰位置一般在平底的罐、盆、钵、盘口壶等器物口沿或肩部，可以看出当时的造型与纹饰样式还带有早期印纹硬陶的艺术风格。洪州窑青瓷胎釉至三国晚期还与东汉晚期的胎釉基本相同，只是品种上增加了仓、井、灶等丧葬习俗青瓷明器。

隋代，洪州窑青瓷塑造开始转向注重实用性与艺术性结合设计，以杯、高足盘、碗和小平底钵的造型品种最常见，明器消失。装饰题材有莲瓣纹、草叶纹、水波纹、宝相花纹、树叶纹、蔷薇花纹等纹样。莲瓣纹是洪州窑南朝流行的纹样，隋代洪州窑依然流行。装饰模印技术是这时期采用的纹饰表现手法，主要应用在盘和托盘内剔或模印莲瓣纹，如在高足盘内、小平底钵等模印各种动植物纹和花卉纹，在碗、杯外壁剔或模印莲瓣纹。隋代时，洪州窑装饰花纹样式达到最多，除花卉纹和莲瓣纹外，还有保留早期大量的竖条纹、几何纹等。通常一般瓷器装饰的花卉绘制图案面积较小，而洪州窑青瓷几乎覆盖整个器底。

唐早期，洪州窑一改隋代的繁缛装饰样式，流行在碗或小杯壁戳印重圈纹和小花纹，个别圈足罐外侧和钵内侧还见模印莲瓣纹，但莲瓣已经艺术变形。中唐时，洪州窑产品种类增加，大量烧制生活需要的盘、碗、钵等日常青瓷用品，增置假圈足，设计在双唇罐和盘口壶的底部，也流行小型瓷器，如青瓷杯等。装饰设计比较纯朴，采用纯净的青褐色釉作为装饰色彩，一般没有艺术纹饰图案刻划。唐中期以后，仿金银器的把手杯和高足杯等样式有所增加。

在晚唐和五代，洪州窑造型种类减少许多，以碗、罐、钵、盏、高足杯、炉等日用青瓷为主。此时也生产了如碾槽、碾轮、执壶等造型样式的新品种，素面装饰为主，有少数弦纹装饰，但未见花纹装饰。这段时期不再使用匣钵装烧瓷器，而是采用裸露叠烧工艺。

三、岳州窑

源远流长的岳州窑发展大致可分前期、中期和后期三个阶段，唐以前为前期，唐为中期，宋元为后期。青瓷是岳州窑的主要产品，前期的青瓷产品装饰手法，一般是以菱形方格纹为主的仿古几何印纹表现装饰，还有些是连

珠点彩等装饰。青瓷碗造型的主要特点是广口大平底，其装饰样式受两晋至汉末中期影响。中期的青瓷器壁外面主要采用莲花纹样作艺术装饰，在青瓷碗上有大量应用。宋元后期，审美受文人画影响，青瓷开始变得比较朴素，印纹逐渐减少，改以单色的青色釉和烧制产生的天然开片裂纹为装饰，并以此为上品。原瓷碗中"日"字形圈足被环形圈足所代替，相对减少的还有圆饼状假圈足，在铁角嘴、白骨塔一带出土了许多这类的代表性器物。

唐立国后，出现了"四夷臣服，天下无贵物"的政治经济稳定发展状态，成为包容开放的强大帝国。外来文化和汉民族佛道思想融合的多元文化，对岳州窑瓷业发展起到了积极的推动作用。

唐中期迎来了岳州窑的黄金发展期，最大的装饰特征是在胎壁上作莲花装饰，造型风格开始进入百花齐放的局面，这与早期社会开放、文化经济内外多元交流、经济贸易繁荣发展有直接的关系。造型装饰风格多受佛教文化及中西融合文化的影响。据岳州窑随葬陶瓷俑出土考证，其造型多为胡人的侍女侍童、胡乐俑、胡商俑等，渗透着中西民俗文化交融的影响。装饰题材主要有狩猎纹、缠枝花卉纹、动物纹、葡萄纹等，造型设计风格出现"算珠柄"式的高足杯，与唐时罗马银高足杯风貌非常相似。

在多元文化作用下，唐人的"斗茶文化""对酒文化"和"当歌生活"同时影响着青瓷艺术创作。据出土瓷器考证，岳州窑的斟酒"瓜棱壶"就是当时常见的酒壶造型之一。其腹部四条凹进的瓜棱将壶的腹部进行均分，产生简约的形式装饰美感。另有壶口沿向外张，塑有弓形錾，两侧壁内凹，以贯穿背绳，扁壶塑造一般是小口设计，被称为"背壶"。考虑外出随时饮茶和携带之便利，造型设计由大碗转向小盏，全国流行畅销，到晚唐时演变为更小巧的青瓷杯。

岳州窑青瓷造型大方古朴，雅致清淡，晶莹润泽，器形丰富。如日用品类有瓶、碗、四系罐、盘、八棱短流壶、高足盘等；人物类有侍女俑、兵俑、文吏俑、双人俑、胡俑、伎乐俑等；动物类有鹅、鸭、马、羊、骆驼、狗、生肖等俑；随葬明器有各式陶雕等；模型类有舂碓、建筑、几、牛车、井、灶等；娱乐工具类有各式棋盘等；镇墓兽类有狮面兽身、人首兽身、人首鸟身、双头龙等。

岳州窑青瓷装饰题材有莲花游鱼（连年有余）、饰卷枝花朵、中心印

莲花、印花、划花、釉下粉彩绘花、褐色素胎绘白色花朵等，还有一些"大吉""寿"吉语配水莲花印纹等印图样式，印花外表再施青釉烧制完成。

青瓷在佛道文化思想和文人审美观的影响下，追求倾向自然，表达质朴亲和之美。岳州窑通过原材料使用、装饰表现手法、烧制工艺技术，凸显出原生态的质朴之美。岳州窑因地制宜，利用当地泥土和草木灰成胎调釉，制作土陶匣钵装胎器置龙窑烧制。制瓷材料是随处可见的低廉自然物质，在工艺创制过程中反映了窑工对材料的认识和创造利用，特别是融青瓷艺术审美于青瓷实用功能之中的艺术装饰与创造法则的把控力。如岳州窑三足鸡头壶，在为缩短烧煮时间而设计的实用功能基础上，把鸡头造型设计为出水口，翘起的鸡尾巴正好方便提放，从而达到审美与实用相结合的效果。

岳州窑青瓷艺术创造理念表现在窑工对材质自身的质地、肌理、纹饰、釉色、造型、应用等自然形态特征的把握，即是主观审美创作、客观生活功用与制作自然形态物质的三合一创作理念。艺术创造过程中审美功能与实用功能的结合，反映了古人在青瓷创造中的人文艺术思想，体现了唐代画家张璪"外师造化，中得心源"的艺术创作观。

四、寿州窑

寿州窑早期装饰方法比较简单，以瓷器基本日用工艺为装饰。在隋朝及以前，在青瓷上直接施青釉，即单色青釉装饰法。但施釉往往偏薄，不能盖胎色，瓷釉颜色烧成后泛灰青，并且釉面伴有小开片裂纹，恰似鱼裂纹。

唐中期的寿州窑装饰技法有模印、剔花、刻划、绳纹、堆塑、贴花等，其中以刻划、贴花、绳纹和模印4种技法为主，主要应用在青瓷罐、瓶和壶等器类上。绳纹装饰技法是将适宜大小的泥条制作成绳子的形状，用泥浆水抹湿，然后粘贴在还未干的成型坯胎表面，创作出各种艺术纹样。模印法，用泥片在印模上印出纹样，趁胎体未干之际把它贴在瓷器上，使瓷器壁面有一种浅浮雕般的视觉装饰效果。有时，在一件器物上会采用几种纹样组合，出现多种多样的面貌，如刻划中印纹与贴饰的组合等。这种综合装饰，表现形式丰富，装饰元素信息量大，文化意味浓厚。早期划花的艺术纹式有弧纹、莲瓣纹、单弦纹、复弦纹、波浪纹等。盛唐时期，装饰纹样除保留了唐

以前早期的样式外，还增加了云龙纹、几何纹、云气纹、叶纹、鸟兽纹、附加凹弦纹和凸弦纹等样式，另有少量漏花纹等。运用大量的模印几何纹与镂花纹的新技法，艺术表现更为多彩并富于变化。

纹饰题材大类有动物、神物、佛道、附加堆物、植物等内容，图案纹样比较丰富。在装饰纹样题材上受佛教文化的影响，地域性装饰风格特征明显，多是一些规则器形的装饰题材，以莲花题材表现较多。唐代是寿州窑鼎盛时期，也是最具寿州窑艺术特色的时期，从装饰题材选择到艺术图式表达都走向了成熟。

寿州窑在造型设计上，以简洁大方、朴实圆润的视觉形象深受各阶层的喜爱。南北朝时，寿州窑设计烧造器物有壶、碗、高足盘、杯、罐等。这个时期寿州窑烧制材料瓷土，经过严格的淘洗筛选，胎泥去杂细润，做工考究。罐、碗、钵、杯、壶等器物圆形中空，底部为平，唯盘塑喇叭状高足。到隋朝时期，器物造型设计分类有壶、罐、碗、高足盘、盏、盒、奁、钵等，烧制材料坯胎瓷土偏粗，含杂质增多，淘洗筛选质量不够严格，坯胎呈灰白色，碗盏多为平底，少数平底部由外向内略凹。高足盘造型与南北朝同类青瓷设计区别明显，壶类盘口与南北朝时期相比有所增大，钮系设计为双条形，壶的造型种类增多。

初唐的寿州窑青瓷造型类别有增变，主要分为罐、碗、注子、盏、枕、瓶、水盂、工艺品等，器物底部设计均是平底。碗类器物设计腹深度较隋浅，器形面积较隋大；水盂类器形设计转为小而精美；瓶类器物设计趋于小型，敛口小腹、平底；工艺品类设计形制均小，以狗、马、猴、猪等独个造型烧制为主。此时高足盘产品停烧，壶类产品减少，罐类产品增多，罐壶类产品器物一般为2～4个双条系设计造型，整体形状塑造为鼓腹敞口流短。整体工艺与艺术表现相对属于粗犷古朴的艺术风格，颇具一定的神韵。

唐中期是寿州窑烧瓷艺术表现的鼎盛期。器物造型设计分类有杯、碗、盏、瓶、枕、水盂、注子、筒瓦、方铺地砖、瓦当、工艺品、长形雕龙等。碗类产量最多，形体塑造以浅腹类为主；也有较大深腹类形制，制作工艺精美，烧成釉色如玉温润，胎土比浅腹类筛选纯细。饮茶器类以盏器造型烧制较为精美，瓷釉面烧制为匀和黄色色相，美观、大方而雅气。罐器类产品造型种类增多，出现有高唇造型器，主要有圆形敛口和圆唇直口，也有少量相

对大型的器物，为短颈小口、收腹小底的造型样式。

五、婺州窑

浙江金华一带古时属婺州，故名婺州窑。唐人陆羽《茶经》一书内曾提到婺州窑，并将其排在第三位，但究竟其窑址在何处一直不甚清楚。20世纪初，叶麟趾教授在《古今中外陶磁汇编》中说婺州窑："在今浙江省金华县，胎釉似越窑而带黄色。"婺州窑青瓷釉色的青中往往泛黄色或黄褐色和炒米色，翠绿的釉色很少。因施化妆土，其釉层显得格外深厚滋润。婺州窑青瓷釉面上常带有褐色斑点，与北方一带的花釉瓷器装饰相似。除此之外，婺州窑还成功地烧制出了乳浊釉瓷器，以月白色为主，其他还有天青和天蓝色，釉层较厚，釉面均匀光洁。在乳浊釉面上也见有圆形大块褐斑，一般在罐的系部、瓶的腹部、碗的口沿内外，装饰性极强。此种乳浊釉瓷器一直延续烧制至元代。婺州窑烧造的器物样式主要有罐、瓶、碗、钵等，品种和造型在许多方面与瓯窑、越窑相似。

总体看来，婺州窑瓷器品质虽不如同时期的越窑，特别是唐代中晚期以后，其产品工艺比较粗糙，属于一般的民间用瓷，但是其生产规模从唐代到北宋时有很大发展。另外，婺州窑瓷器在化妆土的应用、青釉褐斑的点染以及乳浊釉的烧制成功这些方面，与享誉中外的越窑青瓷相比，也有其独树一帜之处。

浙江金华婺州窑瓷器装饰设计简朴，多为刻划花纹装饰样式，艺术风格文雅大方。产品造型多与越窑类似，也有自己独特的造型。如三国的人形互联和三圆柱形足水盂，西晋的雕贴龙纹盘口瓶，唐代的黑褐釉和青釉褐斑的蟠龙纹瓶及多角瓶，五代至宋代的雕塑纹瓶、四柄瓶、粮罂瓶等。

六、吉州窑

吉州窑白土瓷料在青原山鸡冈岭一带挖取，是从五代时期开始的，一直至元代依然不止，这些情况在《青原山志》中有记。民间曾流传永和镇白土将断绝，实际上至今人们依然在此挖到白土，但优质白土日益减少。所以

吉州窑采取覆烧办法，把瓷胎做得更薄些，以节省优质白土，这使吉州窑有了新变化。如高足杯上胎釉装饰的艺术表现，吉州窑仿龙泉窑青釉烧制的色彩，因瓷土、窑温和烧造工艺不同，多数的盏、碗、钵、碟瓷器的胎质较细灰白，烧成后釉色显青中泛黄或呈白中泛青黄。施釉薄而不及底，与早期影青瓷相似。底足制作切削较粗糙，底式分平底和圈足两种造型样式，有的圈足造型设计高达 2.7cm。另有玉壶春瓶造型设计，在腹部两侧采用压印鸾凤题材一组图案进行装饰，缠枝牡丹纹饰在鸾凤图案以外部位，底部附近环一周如意首纹。美好吉祥的主题意旨突出，纹样表现严谨精致，布局匀称大方，反映造型与装饰统一协调的艺术审美特征，这是吉州窑的艺术创新和博采众长之处。

七、长沙窑

长沙窑青瓷造型多样，应用于生活各个层面并获得人们的喜爱。目前已发现 10 余种青瓷器形，较为常见的种类有罐、壶、盒、碗、洗、盘、瓶、碟、灯、水注、盂、烛台、枕、杯及各式儿童玩具等。

长沙窑的瓷土胎质一般含有细砂，工艺提炼不够精细，虽然成型胎壁制作偏薄，但坯胎内壁常有凹凸不整的制作痕。烧成时温度没有达到真正的瓷化程度所需的高温。科学检测坯胎瓷土的化学元素后发现，胎土中氧化铁（Fe_2O_3）含量大于 1.5%，使胎体出现不纯的偏灰白色。为提高青瓷瓷器青色的纯正鲜明以及外观质量，与其他窑一样，亦在坯胎上釉烧成前施一遍化妆土，这在瓷器露胎处就可发现鲜明的可鉴别特征。

在长沙窑窑址采集的丰富标本中，较多的是带模印贴花纹装饰，说明长沙窑在唐代很盛行模印贴花纹装饰。青瓷上选择椰枣、椰枣配小鸟的题材最多见，椰枣配蜜蜂者也可见一些，表现了椰枣枝叶繁茂、果实累累的美好景象。另见壶嘴和壶系之下有婴戏莲、立狮、胡人乐舞、游龙、飞鱼、武士骑马、双鱼等纹饰，还把剪纸、绘画、雕塑、书法等艺术门类的表现技法都运用于瓷器艺术装饰之中。装饰艺术风格的鲜明特征是，创新出现了大量烧造釉下彩绘瓷、诗歌题字和模印贴花等装饰样式与表现方法。

器物造型设计新颖，在青瓷壶、罐、盒等口腹和系流部位构思别具一

格，随形类而变的造型方法体现了青瓷艺术实用与美观的高度统一。

（一）造型样式

1. 碗碟类。圈足造型，但制作多比较粗放，常常在底沿处发现刀削制作的痕迹。器物中间空心盛物部分制作采用顺手旋挖成型，不作刻意的正圆塑造和瓷壁平整处理，有的直接歪斜作桃子等形的自然留存。同时期的越窑和邢窑瓷器造型制作，比长沙窑更为端庄对称，底足处理更加规整细致。不规整非严谨的长沙窑造型风格，却让人感受到略显自由随意的艺术手法，更具有自然畅快和清新质朴的奔放艺风。

2. 罐类。口径略短于底径，属偏长口径类型。圆筒状器形犹如中间略鼓的腰鼓，纯朴端庄大方。也有罐的造型为腹部直径长于罐身高度，显敦壮结实。整体特征是直颈唇口，鼓腹平底，双耳附肩，这种造型罐多见于长沙窑。罐的装饰纹样有用模印贴画，再施褐斑釉于贴画上烧成；也有褐绿彩联珠纹缀成的各种图案装饰，几何纹是最普遍的装饰纹样，少见的是用彩绘诗文装饰。"竹林七贤"诗文罐是最典型的装饰纹样，画上相对而坐的两位处士，高冠长袍，畅怀交流。旁有题字"七贤第一组"及七言诗一首"须饮三杯万士（事）休，眼前花拨（发）四枝叶。不知酒是龙泉剑，吃入肠中别何愁"。从词罐上的诗文和绘画可见，此罐应为酒罐。

3. 壶类。造型敦实圆浑，名为"注子""注瓶"的有不少出土，造型外观为长颈大盘口瓶，口径略短于腹径和底径，造型不同于其他窑瓶。同时期的长颈小口越窑秘色瓶也有出现，外观秀美温润，俊俏修长。唐宋朝期间，造型设计追求稳重丰满，壶有小口模印贴画之类装饰。在出土器物中数量最多的是壶瓷，造型设计丰满，偏短的壶颈、偏大的壶腹体量、较长的壶底足，都给人偏胖的感觉，更显稳重大气。而一部分造型更显挺拔，腹弧肩溜，独具魅力。

4. 瓜棱壶类。造型设计流部为棱柱形，这些棱边宽窄与多少不一，随意性较大，发现八棱形造型数量最多，也有作九棱、十棱或十二棱等造型；壶口沿向外撇，颈部弧长粗大；前置短流多棱，后置弓形錾。长沙窑壶造型样式较多，最常见的长沙窑壶式之一就是瓜棱壶，上有壶诗文和彩绘装饰，诗文题记以关于瓜棱壶的功用为主，如"美春酒""好酒无深巷""陈家美春酒"等铭文题记，此类壶明显就是斟酒的酒壶。

　　5. 背壶类。长沙窑又称"扁壶"，其后两侧造型作内凹设计，并附直穿系在左右两侧，用以贯穿背绳，便于外出携带，随时可作酒水容器，故有"背壶"之称。在长沙窑瓷器中最具艺术代表性的青瓷是壶、罐类，造型有敦实古朴和阳刚之美。

　　唐代文人风雅，饮酒文化得到推崇，社会兴起的大量酒肆，正是文人、商人、达官、好酒者等雅集交流之所。这时，长沙窑的酒器产量大幅提升，大量出土的酒具反映了此时的社会风尚。

　　由于社会经济空前繁荣，生产力大大提高，思想意识也得到解放，社会风尚和生活方式造就了工艺美术的审美导向，推动了唐代工艺美术的高度繁荣，直接影响了长沙窑绘画艺术装饰与题材的审美取向，推进了青瓷艺术的发展。

　　（二）装饰主要风格

　　一是中外文化融合风格。中国传统题材，结合外销审美需求，形成了中西交融风格的艺术装饰样式。艺术装饰题材分类为人物、植物、动物、山水、图纹、建筑等。整体器物造型有植物型、花瓣型、瓜果型、动物型、人物（番人即洋人）型、综合型等装饰审美风格。

　　二是模印贴花样式风格。唐中后期，出现了在器物系或腹上贴花的装饰方法。此法是先将模具印出的装饰贴花纹样物粘贴在未干的瓷器坯胎上，然后在其上施釉和涂彩，再将其置入窑炉经高温烧成。模印贴花纹样题材有花朵、双鱼、狮子、双鸟、宝塔、椰枣、人物、葡萄等。模印贴花制作法是先将瓷坯泥充分揉好，置入有阴刻图案的扁平形陶范中压印出纹饰，取出印压纹饰坯形，然后用泥浆水将其湿润，粘贴在已拉坯成型的瓷坯体装饰位置上，再在整个器物坯体上施青釉或酱色釉，最后装入窑炉烧成。有时为了突出纹饰装饰效果，在上有青釉的模印贴花处涂洒褐色釉。椰枣（海枣）产于西亚和北非，长沙窑的椰枣和胡人乐舞图样装饰是典型的外来西亚装饰风格。在大唐扬州港、明州港（宁波）等一带及伊拉克、伊朗等西亚地区，均发现较多此类长沙窑标本，由此可证此类长沙窑远销海外。

　　三是釉下彩绘艺术风格。此装饰风格最为出名。长沙窑釉下彩绘艺术的表现技法丰富，以线描绘制为主，强调笔法和设色，主要技法有三种类型。

　　1. 铁线法。线条中锋用笔而灵活，形如铁丝一般转折，行笔遒劲挺拔，

富有弹性，在长沙窑的褐彩白描装饰风格中常见。

2. 棉线法。相对粗于铁线法之线的绘制，棉线法犹如没骨法，所作线条犹似绒线浸水，软如散棉。线条色彩呈绿色。

3. 复合线法。把铁线法和棉线法结合表现，成为长沙窑釉下彩绘艺术中独具装饰特色的表现样式。表现方法一般先用绿色棉线法勾画轮廓线条，再用褐黄色铁线法刻划细部，如一些动物的羽毛、眼、嘴和植物的叶脉花絮等。线条表现刚柔并用，色彩对比鲜明而协调。追求中国写意画技法与审美品位，率性地用笔自如明确，潇洒线形变幻莫测，恰是草书行云流水之意趣。

这三类装饰表现手法，不仅与器形的弧线相互映衬，更与器形造型、大小、空间及功能相辉映。

（三）装饰主要纹样

长沙窑装饰纹样有图形和文字两大类。题材广泛，有植物、鸟禽、人物、动物、建筑、山水、历史典故等，还有多样的几何图形纹样。其中常见题材图样多见植物类，其次是鸟禽类，再次是人物类，另有文字类。这些纹样装饰在瓷器釉下烧制后器面光亮，光彩动人，不易被擦坏。

植物类纹样常见有中国传统的折枝纹、莲花纹、蕨草纹、菊花纹等，纹饰绘制形态饱满、舒展自然、简练生动、线条优美。

鸟禽类纹样多见于雀鸟形象，有凤凰、鹭鸶、雁、仙鹤、长尾鸟等。绘制图形中的鸟禽姿态，观察细致、塑造多姿、生动精确，有展翅飞翔、跳跃丛间、独立栖息等造型创意。总体形象刻画羽翼丰满，神态生动。

人物类纹样装饰中，一是常见有波斯骑士、吹笛等釉下彩绘装饰，采用模印贴花方法，骑马俑采用雕塑方法。骑马者的造型，基本模仿古印度雕塑常见的腾空特技表演或击节技能表演而绘制。二是常见有中国传统人物纹样釉下绘制样式，形象刻画生动自然，形态洒脱，笔法娴熟。如一例孩童手持莲花纹，绘制用笔挺健，画面整体自然清秀，让人眼前仿佛出现日光下童子撑荷慢跑、带起飘动丝带，莲花莲叶随风摇曳的场景，体现出长沙窑形神兼备的艺术意境与较高的绘画水准。

文字类纹样装饰，长沙窑开中国瓷器文字艺术装饰之先河。1983 年长沙窑发掘出土器物，有题诗、题字和款识的共 248 件。一件器物上一般只书

写一首诗，也有一首诗文同时出现在多件器物上。题诗格律一般选择五言绝句，六言或七言绝句较少。壶的文字书写一般在嘴下方的腹部位置，个别书写在碟内或枕面。书写章法为一句一行的竖写，也有为数不多的一行未尽、另起一行者。字体行书为多，草书少量，书写工具采用毛笔。书写内容基本完整，少有因残缺，或字迹不清，或笔画不规范，或语句和字词略有出入，或有错别字出现，错别字为音同字错，如"前程"的"程"写成"逞"，"苦辛"的"辛"写成"新"等而较难辨认。总体看，文字辨认基本清晰，瓷器上书写内容在《全唐诗》中约可找到 10 首基本相同的诗句。

书写原料为三氧化二铁，故题记、谚语、款识、俗语字等为黑褐色，书写后外施青釉烧制。个别瓷器还书写诗文，与绘画纹样结合装饰，但多数瓷器上只书写诗文，不再结合其他书画纹样装饰。诗文分类有写景诗、应酬诗、文字游戏诗等，如两件长沙窑书诗壶残器，诗文已显示不整。通过与 1983 年长沙窑出土的完整壶瓷器复对识别可知，书写内容为五言诗："孤竹生南岭，安根本自危。每蒙东日照，常被北风吹。"作者感慨世态炎凉之情。还有三件壶上书写五言诗："男儿大丈夫，何用本乡居。明月家家有，黄金何处无？"

目前已发现诗文作者有韦承庆、张氲、高适、刘长卿、贾岛、白居易等，其内容包括表达美好爱情、感叹世态炎凉、抒发离愁别绪、宣传伦理道德、反映商贾活动、再现餐饮作乐劝酒、描写边塞征战等。内容丰富，雅俗共赏，题材广泛，不拘一格。

（四）装饰主要方法

釉下彩绘、模印贴花和雕塑是长沙窑图形装饰的主要方法。这种装饰图案方法与恰当器形艺术地结合，产生视觉与心灵美感。创作者通过多数装饰图案的流转回旋进行构图设计，线条形态兼有轻重之美，精细而洒脱。

八、钧窑

钧窑在今河南省禹州市，古代称为"钧台"，明代称"钧州"，故名。又称"钧州窑"或"钧窑"。钧窑属宋五大名窑之一，为北方青瓷系。它始于唐代，盛于北宋，影响南宋、金，至元衰退，历代多有仿造。

神垕瓷区上白峪和下白峪村的唐窑唐花釉遗址出土的钧窑残片自成风格。胎质细腻，以碗、盘、罐、钵之类造型居多。华丽釉色莹润典雅，以褐色为主，并有乳白、月白、天蓝等彩斑色。挥洒自如，似烟云变化之美，不规则却耐人寻味，种类不胜枚举，被称为"唐花釉瓷"。但唐称之"唐钧"不恰当，当时还没"钧瓷"这个名称，彩斑釉色也不是其真正的窑变。

钧窑以碗、盆造型为多，花盆最为出色。相传，器底刻的数号单数为红色，复数为青色，但也有推测数字与器形大小有关，或是便于辨认，或仅作数量的记号而已。

钧瓷窑变是钧窑工艺发展的一大成就，它起源于唐花釉瓷而逐渐发展成型，钧瓷的前期唐花釉瓷是钧瓷窑变艺术的萌芽。科学地说，唐花釉瓷并没有成为真正的钧瓷，至北宋钧瓷工艺才成熟起来。但唐花釉瓷流动的釉淋漓酣畅，充满艺术魅力，为钧釉彩斑艺术审美与表现开了先河。

控制火焰气氛的变化是钧窑工艺特色成就之一。它合理地利用氧化和还原气氛，使相近釉料釉色烧制出深浅不一的多彩窑变。钧瓷出生在北方青瓷系统中，唐以前青瓷一直是瓷业生产的主流产品，之后钧瓷以自然窑变的艺术风格有别于其他瓷窑，继而具有独树一帜的艺术特征和地域文化。"入窑一色，出窑万彩"是钧瓷通过神奇窑变工艺而获得的窑变艺术现象，它不是手工绘画，更不是可控计算的设计艺术，但它烧出了钧窑的灿烂美感和艺术魅力。它的诞生引发了全球的热爱，成就宋代五大名窑之美誉。钧窑盛久不衰，恰是因为它的艺术美使人感到瑰丽、神奇、丰富，给人以春华秋实般的醉醇色彩之美和艺术享受。

九、耀州窑

耀州窑是一个产瓷品种很丰富的瓷窑，烧造历史悠久，工艺技术精湛，窑场规模宏大。它的主要工艺程序有采料、筛选、风化、配比、耙泥、陈腐、熟泥、揉泥、拉坯、修坯、成型、装饰、素烧、选釉、配制、施釉、窑具、装窑、烧窑、出窑等20多道，每个环节的制造质量都决定器物的艺术效果。其青瓷划花、刻花、印花、黑釉剔花等表现方法产生的艺术风格，成为北方瓷业的典型代表。

在唐文化的融合下，南北方陶瓷工艺显现出史无前例的繁荣景象。耀州窑自烧造伊始就呈现蓬勃发展和不断创新的多样化工艺特点，烧制出浓厚民俗文化特色，蕴含丰富的装饰表现给人们留下了难忘的艺术辉煌。

（一）装饰技法

以印花和刻花技法为主流，刻花技法更精湛。其流畅犀利的刀法表现出刚劲节奏的立体塑造之美。纹饰刻划立体清晰，如同北方人的性格特点，史籍上记载叫"刀刀见泥"。装饰纹样题材以人物、动物、花卉、几何等内容为主。人物纹题材有佛像、婴戏、力士等；动物纹题材有鱼、鸭、龙、狗、凤、犀牛、狮、马、羊、鹅、鹤、鸳鸯等；花卉纹题材有牡丹、莲花、水草、梅花、菊花等；几何纹有三角纹、八桂纹、回纹等。依形而饰的装饰表现精确有致。在胎体上采用刻花、印花、剔花等手法，纹样或凸或凹地隐现，产生一种生动细腻、含蓄灵秀的文化内涵和艺术美感，如宋刻花青瓷"玉壶春"瓶因独特的艺术魅力被日本视为国宝。

南北朝时期佛教盛行，莲花被视为佛门圣花，也成为耀瓷纹样常见的题材之一。荷花，也称莲花，因佛教文化传入，已成为佛教艺术装饰题材，象征洁净神圣。耀州窑常在罐、碗、钵等瓷胎立面外壁或平面上刻莲瓣装饰，多见于大众生活日用瓷上。

早期耀瓷的莲纹装饰，以错落有致的莲瓣作带饰，花瓣造型以丰腴富态为美，显示出大唐时代的风韵气节；五代时表现古朴大方；宋时多样丰富，技艺精湛；金元时表现日趋简单化。

（二）造型样式

耀州窑出土青瓷器物以碗、盘最多，其次有罐、碟、壶、瓶、尊、盒、灯、炉等，分类样式多，具有相对独立的艺术风格。从工艺质量看，耀州窑制作主要分为精、粗两类。精者类型属刻花青瓷，有"精比琢玉"之誉。造型设计俏丽挺拔，胎体制作薄巧，釉面色彩丰润，使用美观而轻便。如碗等艺术造型设计，陶工们根据碗的日用功能创新了一批如斗笠、玉璧底、荷口、葵瓣等形制，还有刻花梅瓶、尊等多种艺术形态美的造型产品。艺术造型举列分析如下。

青瓷玉璧底碗，是一种碗底制作形如玉璧的青瓷饮用具。斗笠碗、葵瓣碗、荷口碗，顾名思义，是以物造型作设计制作和命名的饮用具，既带有雕

塑艺术的特色，又不失生活器物的实用性。

青瓷叶纹尊，喇叭口形，敛宽沿，束颈丰肩，使器形上部圆周立面同时塑成内凹弧形，便于器物倾注液体且不易洒泼。中部设计腹圆外鼓，利于增加容量，其圆周腹立面呈现一种充盈扩张的弧形美感。底部设计外撇圈足，便于安放，同时与口沿同为台锥体，产生了上下对应的艺术形式法则。附注与瓷胎腹部外壁的6组花叶纹样作变形处理而饰于腹部，枝叶生长自然下垂至器底，竖线将枝间分隔，整体器物形态协调、大方、优美。

青瓷刻花梅瓶，造型设计通高48.4cm。庞大瓶身和小巧瓶口造成体量的鲜明对比之艺术效果——饱满瓶身衬托出小口的精致，器物收缩和凝聚展示出挺秀丰盈的瓶姿，体现了个性艺术塑造的魅力。隐喻过渡的短颈，整体器物因上下两体对比塑造，产生了鲜明的连续性和秩序性的美感。这种小口、丰肩和秀身的少女般的流线艺术造型，带来的是清纯、简洁和舒心的视觉享受。加上周身装饰充满的缠枝牡丹纹，恰如少女披上了一件富丽典雅的丝衣，尽显中国大美气派。

青瓷荷口尊、瓜棱壶、棒槌瓶、莲瓣串珠纹瓶等器物，设计理念既满足实用功能又追求艺术情趣，是工匠们长期积累的一种非凡造型力和审美力所致。

梅瓶的高耸秀俏，尊的凹凸对应，玉壶春瓶的丰盈体态，造型设计与塑造体线均是一种"S"形的曲线动感韵味，采用直线或几何曲线造型极少。青釉叶纹尊的造型沿口至足的侧立面，正如狂草般的弧形运笔，自然如山间溪流曲畅而至，路线行止抑扬，一气呵成，赋予线型以生命律动。特别是颈部至肩部到腹部的自然转折之线，犹如交响乐般节奏，达到了画龙点睛的艺术效果。

唐青釉金扣瓜形注子：高15.7cm、口径4.4cm、底径6.3cm，出土于1980年浙江临安的唐天复元年（901年）水邱氏墓，是唐代后期的青瓷。造型设计为口斜直，略外侈，瓜棱形腹且下腹丰满，溜肩平底；带盖，小盖钮为圆柱体塑造，肩部一侧设计八棱形流，另一侧设计扁条形弯曲把手，与流对称塑造；盖钮下设计鎏金菊花座，在口沿、流、盖沿和钮上均镶嵌刻花鎏金银扣，包金银环一圈尚存把手上，说明盖顶与原执把手系有银链；肩部设计采用凹弦纹三周，"官"字款阴刻于底部，此器现藏于浙江省临安县文物

管理委员会。

在临安水邱氏墓中还出土一件白釉金扣云龙托杯，同样制作精致。杯底、托口沿、座沿和足沿皆镶金扣，杯、托外底均阴刻"新官"款识，此托杯与白釉金扣瓜形注子应为同一窑场制作而成。

（三）烧造工艺

晚唐、五代耀州窑青瓷经过不断研制，工艺特点主要表现在以下几个方面：

1. 装烧：盘与碗等，早期采用一器一支垫（三足支垫）一匣钵进行单件支烧，烧成后盘碗满釉裹足上或外底心留有三点支烧痕；后期发展为三点或一大堆托珠法，烧成后裹足釉的足底釉面上留有三小堆托珠烧痕或底足粘满沙砾；晚期采用了刮掉足底釉的新方法。

2. 器胎：早期多呈深灰色，仅少数为灰、黄色，胎质比较粗糙，有颗粒状石英和少量较大气孔，烧成后往往有点状铁斑痕出现。盛唐时青瓷胎呈淡黄色，较粗糙，胎土不太均匀，内可见气泡和颗粒状物质。到中晚唐时，胎质渐密，胎色呈灰色和黑灰色，胎土往往出现小的点状铁斑。五代早中期为黑胎器，呈深灰、黑灰、铁灰、黑色等。胎外表施有较厚的白色化妆土，器表多不见唐器中常见的黑点状铁斑。白胎器为稍晚期，质地相当纯净，色相当白，呈洁白或白中略灰色调，致密度和均匀度与宋器比要稍差，不施化妆土。中唐前胎壁厚，之后渐薄。

3. 造型：多仿晚唐与五代的金银器皿，比唐代清秀，器物底仍较大。中唐以前造型样式较少，均为厚壁，以后造型艺术样式渐多，器壁渐薄。

4. 装饰：装饰样式表现有划花、剔花、贴花、戳花、捏塑、镂空和极少见到的绘画化妆土，装饰题材多为水波与花草纹。

耀州窑到五代开始成为全国著名的窑口，在当时的地位较高，五代早期的平底深碗简朴古雅。耀州窑青瓷发展成熟后不断有所创新。唐代耀州窑烧造器物从多釉色转向以青釉为主，是当时烧制工艺可与越窑青瓷媲美的唯一窑场。如青釉雕花牡丹纹带盖执壶、深剔刻执壶、深剔刻牡丹纹执壶、青釉凤流雕花执壶等，是五代时期耀州窑的典范之作。这些壶的造型非常优美，其主要结构是壶颈斜直，壶口微敞，壶流在肩部一侧微外撇设置，壶柄在另一侧为模印菱形花纹装饰，外撇稍高的圈足设计。主体装饰在壶肩部以划

花、腹部以牡丹纹深剔刻法表现，花叶纹理以剔划法表现较浅的纹路，整体刀法犀利流畅，产生了浅浮雕装饰的立体艺术效果。

耀州窑的烧造和装饰风格传播全国各地，除陕西境内有大批仿烧外，河南省临汝镇、宝丰县、禹州市、内乡县等，广州西村窑和广西永福窑等的技艺均受到耀州窑的影响，最终构建起以黄堡镇为中心的庞大的耀州青瓷窑系。

十、潮州窑

1953—1972 年，北京故宫博物院与广东省博物馆考古专家先后到潮州进行了 11 次窑址挖掘。从大量出土的实物判断，潮州窑上限始自唐，下限至宋。唐代烧制青瓷，宋以后以青白瓷为主，占标本的半数以上。先后清理出的 11 处窑址，有阶梯式龙窑和斜坡式龙窑，最长的 10 号窑残长 78m、宽 3m，各部分保存完好。种类有碗、盒、盏、灯、炉、杯、壶、豆、洗等日用品，也有宗教人物、狗玩具、八字胡观音等瓷具，更有一级文物"麻姑进酒"。值得一提的是，几个释迦牟尼佛像座上刻有"治平""熙宁"等宋代年号及"水东中窑甲""匠人周明"等字样。釉色以影青釉为主，兼青、白、黄、酱褐等，色彩晶莹润泽，似银如玉。多数光面无裂纹，少数有极细鱼子纹，纹样技法以刻花为多，少有雕刻和镂空的造型装饰。碗盘采用刮圈支烧。

潮州窑青白釉器物装饰主要有刻花、划花与篦划 3 种或并用。划花追求对称，也有随心所欲地划出不可名状的线条，简朴纤细而流畅。篦划纹短而直的多，弯曲状的少，使人感到艺术装饰之美。刻花较多在盘的里面刻出四五瓣双勾线叶纹，这种刻叶纹艺术装饰方法在广州西村窑、福建地区青白釉瓷窑中都可见到，浙江鄞县北宋早期青瓷盘上也有发现。

艺术纹样内容以弦纹、卷草纹、平行斜线纹为主，还有篦纹、莲瓣纹和云龙纹等。其次是雕刻、镂空和褐色点彩，印花少见。青瓷产品中较有特色的是贴花双鱼纹盘，其贴附的双鱼纹釉色较淡，胎质较松，与南宋龙泉窑青瓷贴花双鱼纹有区别。

造型样式有碗、盘、杯、壶、瓶、炉、罐、盆、灯、粉盒、砚、笔架、佛像和玩具等。青白瓷产品造型以浮雕莲瓣纹炉和喇叭口、长颈、细长流的

壶最具艺术特色。唐代有各式碗、盘口壶等，器物多平底，窑具中有 5 ～ 7 点的支烧。

十一、磁灶窑

1956 年于晋江梅溪两岸发现有 26 处磁灶窑窑址，其中 1 处是南朝窑址，6 处是唐、五代窑址，12 处是宋、元窑址，7 处是清代窑址。以金交椅山窑址最具代表性，断代为五代至南宋，出土有多种造型的青瓷和酱釉瓷器，另在各窑址中还出土了大批瓷器和窑具。

在印度尼西亚、日本和菲律宾等国均有发现磁灶窑产品，证实磁灶是闽南地区烧制外销陶瓷的主要窑场。

磁灶窑品种繁多，造型多样。胎质工艺粗糙，灰白而薄，不够细密，若瓷若陶。代表性产品多为饮用器和生活日用器，且为大宗器形，此外还有陈设器、建筑材料等。生活日用器物有执壶、盏、碗、盆、盘、罐、碟、钵、洗、瓮、缸、瓶、壶、灯、盂、盏托、军持、水注、急须、瓷枕等。陈设器物则有花瓶、炉、花盆、香熏、动物形砚滴、动植物模型（如虎、狮、蟾蜍、龟、力士像、寿桃等）及鸟食罐、腰鼓、扑满等器物。其中，青釉碟、军持、黄釉铁绘花纹大盘是外销专供瓷品，龙瓮是最具地方特色的青瓷。

装饰技法多样，常见有剔花、贴塑、刻划、镂雕、模印、彩釉和彩绘等，因器装饰。装饰题材有花卉、文字等，主要纹样为各种花卉植物，如牡丹、缠枝花、莲、折枝花、菊、草叶（卷草）、瓜、瓜棱等，装饰手法有弦纹、篦划、卷云、云雷、水波和点彩。纹饰一般采用龙凤等祥瑞纹样，如龙纹、弦纹、回纹、云雷纹、钱纹、卷草纹等，也有题写诗赋文字的执壶。

执壶为土尾庵窑址、蜘蛛山窑址、金交椅山窑址生产的器物，通高 9 ～ 28cm，腹径 8 ～ 22cm，款式多，式样全。磁灶窑产品工艺娴熟，表现手法多样，洋溢着民间生活气息和乡土韵味。

十二、南安窑

产品有壶、碗、罐、洗、盘、瓶、碟、炉、杯、盒、器盖、灯盏、动物

玩具等。以盘、碗最多且为大宗，少量盖罐、炉、瓶、壶、洗等。碗口径较大，可达 25cm。

青瓷洗上常划草花纹装饰，珠光青瓷碗的外壁常刻复线纹装饰，内壁多采用划花间篦划纹，饰卷叶、莲瓣、草花、水仙、折枝花纹，还有划草花纹洗。南安窑常用的题材装饰纹样有缠枝、莲瓣、水仙、折枝、草叶、团花、菊瓣、篦划、弦纹等，还流行刻划及模印花式装饰技法。产品坯胎呈白色、灰色、灰白色，瓷泥质地细腻而坚硬，釉色晶莹均匀而润泽，也有滴釉装饰现象。

器物釉色装饰技法有素面、篦划、刻划及模印等，艺术风格自由奔放，灵活多变，刻划线条刚劲流畅，表现出即兴自由的手工艺术韵味。

十三、青羊宫窑

青羊宫窑历经战国、两汉陶器烧制才发展为烧制青瓷的窑址。据发掘证实，其青瓷瓷器烧造时间从东晋初年开始，衰落于唐末五代，延续约 600 年。这期间以烧造青釉瓷器为主，兼制陶器等。

晋代青羊宫窑青瓷瓷器出土数量有限，残件为主。罐造型为敛口、鼓腹、短颈，横安桥形方系罐的造型，两晋时期与褐黄色釉瓷四系罐造型相似。青釉豆、钵、碗（内底有十二瓷石支烧疤痕）是两晋典型的青瓷器物造型样貌。隋代晚期的砚造型均多见印莲花装饰多足砚，另有砚造型为边有凹槽面平坦，4 ～ 6 水滴或锥体状足。此时绝大多数器物的底足为微内凹的圆饼形实足，且边棱削去。

唐代器物有盘、壶、杯、碗、罐、钵、砚、炉等日用器具，也大量烧制洗、砚、水盂等文房用品，器物造型大于以前。壶与罐造型秀气而瘦长，盘口外侈，中长颈，肩塑桥形四系，底部平齐。钵造型为弧唇敛口，平底鼓腹。碗腹造型较为深，口微敛，弧壁骤收成上大下小的小饼足，多数整体造型呈半球形。盅造型为腹部变深，口直微侈，喇叭形短小圈足。罐造型演变为坯胎制作得更薄了，拉长形体，翻沿唇口。杯造型传承隋代的喇叭高圈足，饼足杯造型为口直微敛；高圈足盘造型为口直变外侈，高圈足变为低矮喇叭形，浅盘直径变大；盘造型为侈口，腹斜弧，底部制作均平底；印花碟

造型为薄唇侈口，低平微凹的弧腹；圈足砚造型为面上凸，仅四川地区发现，实为全国稀见；炉造型为卷沿侈口，直腹平底，五蹄形足，置于高足盘中。

青羊宫窑的主要装饰纹饰有弦纹、莲瓣纹、朵花纹、竹节纹、印花纹、卷叶纹、龙纹、草叶纹、联珠纹、釉下斑彩和彩绘等。

弦纹是壶颈和碗、盘、盆、盅内（外）等器壁普遍使用的一种装饰纹饰。弦纹在新石器时代已出现，通常在陶器和青铜器上被当作装饰纹样，是古器物上最简单的传统纹饰。青羊宫窑以刻划的方式，作一道或若干道平行的线条或凹凸线条，排列在器物的颈、肩、腹、沿口等部位，具有界栏和装饰的作用。

莲瓣纹是唐代青羊宫窑在继承南朝艺术装饰风格的基础上广泛应用的艺术纹样。壶和罐的肩部及碗腹处通常通周饰莲瓣纹，使用模印和刻划两种技法，皆为仰莲，瓣形圆满，莲叶肥厚，给人以富态之感。

朵花纹造型类小雏菊，也有近似长瓣、六瓣或复瓣的莲花，也是宝相花的雏形。它与弦纹和楞条纹相间制于钵上，或在器物口沿外壁一周戳印单朵花，在砚上表现为蹄足纹、朵花纹和楞条纹的结合处理。有的花瓣呈菱形镶在联珠纹的圆圈之内，有的朵花纹和莲瓣纹一起装饰，装饰范围较广，一般在器物的腹部。

竹节纹主要在高足杯的足柄上，突棱分明。多在器物口、腹上部、腹部和底部，在使用圈纹上有凹凸之分。还有一种钵，在黄白釉下的口和腹下部同时各施一道釉下绿彩弦纹，非常雅致，是为瓷器中的上品。

印花纹是以联珠纹绕朵花纹、复瓣莲纹、腰子形联珠纹的单件模印组合纹样为主，这是我国隋代印花纹的典型。作为一种复杂的组合，在钵上呈上、中、下三层带状分布：第一层为菊花与谷穗相间；第二层为主题纹饰，几朵大菊花镶在联珠纹圆圈内，长莲瓣竖排列间隔；第三层为菱形瓣菊花与腰子纹相间。还有模印兽形、花瓣、梳齿、弦纹、卷草等纹饰的印花碟。另有一种别致的多纹样组合印花盘，器底圆心模印盘龙，然后由内及外分别是一圈联珠纹、一圈"人"字形小草，压印一圈长莲花瓣、一圈大卷叶以及一圈弦纹，其龙纹生动逼真，纹饰布局合理。

卷叶纹常常与龙纹组合在一起，同时出现在一种直口微敛或斜直口、

其腹较浅，小平底的钵上底部圆心为一条盘卷着的龙，围一圈联珠纹，外围一圈卷叶纹，再外一圈莲瓣纹，再外一圈卷叶纹。这种小钵制作精美，胎色淡红，胎质致密细腻，瓷化程度高，釉色晶莹透亮，钵内无支烧痕迹，应是窑工们特别制作的精品。钵中一圈莲瓣纹系采用压印而成，钵中龙纹造型生动、形态逼真，布局也合理。制作分两种：一种为模印，突起较浅；另一种为堆塑，突起较高。

此外还有贴塑法。堆塑半球形泥团在罐的四个弧形耳上下左右位置，耳旁肩部又贴双"8"形绳结流苏状纹样，此器发现时已是残片，但纹饰新颖、做工精细，不难看出窑工的高超技艺。

隋唐时政治稳定和经济繁荣，促进了全国制瓷工艺的互鉴与创新发展，唐代时期青羊宫窑制瓷业达到巅峰。

总体来讲，青羊宫窑瓷器装饰方法有刻划压印、模印、堆塑和模塑贴花装饰等。艺术手法已较成熟，表现经验丰富，雕刻技艺水平极高。造型风格以厚重和粗大为主，也烧造一些胎骨轻薄灵巧、釉色较好的产品，如碟、杯、洗等，特别是一些杯和碗等少许器物，出现了白色微泛牙黄的釉色及黄白色胎的釉色精品，这些显然是为少数人特制的。如杯的造型装饰为喇叭形高圈足，侈口，微束颈，腹微鼓，圈足柄上有竹节突棱，这种造型装饰样式与同时期长江中游的青瓷名窑同类产品造型大致相仿，构思轻灵、不落俗套，应为当时流行的新颖青瓷艺术品。

十四、藤县窑

瓷器造型以圆器为主，包括各类的碗、盏、钵、盘、碟和浅洗，琢器有壶、罐、瓶、盒、灯、枕等，还有其他窑少见的腰鼓。在邻近的容县窑也发现了腰鼓标本，这种腰鼓与唐代的两头广、中腰细、两面箍鼓皮形式不同，它一头为广口，一头为圆形，中腰细而长，具有广西地区艺术审美特色。可惜两窑出土腰鼓标本均为残片，但其造型样式与永福窑腰鼓大体相同。此标本中的撇口、丰底、圈足较高的碗，葵瓣口、折沿、浅式碟，撇口和折腰的盘及瓜棱罐与宋代各地瓷窑都很近似。

藤县窑的装饰方法以印花为多，窑址出土的印模有 10 余件瓷器，以印

花阳纹为主。纹样中缠枝花卉最多，多以三组的形式出现，也有采用二方连续布局的样式。除花卉纹样外，水波游鱼、水波婴戏、鹭鸶莲菊、鱼莲纹等装饰样式都表现得很生动。印花纹饰空间多填以编织纹、水波纹、珍珠地等，用以衬托主题纹饰。这种做法其他瓷窑尚未发现，可以视为藤县窑的独创艺术样式。

第六节
扬州遗存

唐代扬州是当时中国历史上最繁华的大都市，地处运河南北与长江入海的交接处，是南北往来、海陆进出和人物集散的中心地。港口发达，文化经济繁荣。通过对扬州地区出土文物的考察与分析，扬州出土的唐代青瓷主要分为三类：第一类是极具外销特性的长沙窑青瓷；第二类是釉色"如冰似玉"、极具内销特性的越窑青瓷；第三类是南方其他窑系烧造、具有中外文化交融艺术风格的青瓷。

一、长沙窑

长沙窑最大的历史贡献便是开创了釉下彩的先河，突破了传统青瓷的单一釉色，以鲜艳夺目的彩绘纹样迎合了海外市场的审美要求，为青瓷器的海外传播拓展了空间。同时，其生产者灵活地适应市场需求，在青瓷器的造型上进行了海外题材与装饰个性化的改造。三上次男著、董希如译的《唐末作为贸易陶瓷的长沙铜官窑瓷》认为：长沙窑产的瓷器具有外销特性，无论是在造型还是装饰上都可以看到西亚、中东国家的特色。[1]

到了唐代，发达的手工业，使扬州等大都市的造船业也相应快速发展。由阿拉伯经印度洋、马六甲海峡、南海到达中国的这条海上贸易线路，所运

[1] ［日］三上次男：《唐末作为贸易陶瓷的长沙铜官窑瓷》，载《中国古外销陶瓷研究资料 第三辑》，中国古陶瓷研究会，1983，第74—78页。

输的物品却发生了一些变化，它逐渐演变为主要运输瓷器的"陶瓷之路"。拥有书画艺术装饰的由唐代长沙窑等窑所生产的青瓷，汇聚于扬州港，乘大船沿海上之路传送至日本、朝鲜、泰国、菲律宾、马来西亚、斯里兰卡、印度尼西亚、巴基斯坦、伊拉克、阿曼、伊朗、埃及、沙特阿拉伯、肯尼亚、坦桑尼亚等国家。从这些国家出土的大量中国唐代青瓷上的书画艺术装饰可见一斑。

"黑石号"沉船所处的年代为826年，属于唐代中晚期。1998年，"黑石号"在勿里洞岛海域，即印度尼西亚苏门答腊彭加山岛附近被发现。经考证，此船为触礁而沉没的唐代商船。船上载有大量越窑、长沙窑、邢窑瓷器，被打捞的瓷器有6万多件，其中长沙窑占5万余件。以"黑石号"一船满载10万件的货物为例，陶瓷占空间大且易碎，运输远比丝绸难，如果是通过陆路运输，成本要高很多。在唐代，长沙窑瓷器就有专门销往西亚阿拉伯地区的外销瓷。因长期的大宗出口外销，长沙窑发展成为很大规模的瓷区。但由于后期市场的挤压、原材料成本的增大，长沙窑又迅速地走向了衰落。长沙窑是一个以外销为主体的窑口，因外销而兴，又因外销而衰。但其瓷器通过海运，走向了世界各地。

在扬州出土的唐代长沙窑青瓷器最具代表性的，有1974年扬州市唐城遗址发掘出土的"唐代长沙窑青釉褐绿点彩云纹双耳罐"，现藏扬州博物馆。罐形体硕大，制作精良。器身通体青黄釉，并饰以绿色、褐色的圆点纹所组成的卷云图案、莲花和莲叶图案，具有典型的西域艺术特色。

1981年出土的"唐代长沙窑青釉褐绿彩拍鼓人物"，人物刻画生动，形象似南洋人特征，双手抬起于胸前，呈拍鼓动态，具有异国风情，显示外销瓷的域外特征，现藏扬州唐城遗址博物馆。长沙窑的外销瓷特征有：其一，形象元素采用南洋土著形象，体现了当时青瓷的外传性和大唐文化的包容性；从人物拍鼓娱乐动态上看，表现了当时人们娱乐生活的欢愉心情。其二，扬州作为繁华大都市，通过青瓷俑所反映的市民文化之乐，又可深层次地透露出当时扬州市民生活的富足。其三，人物形象拿捏得当、刻划生动，可见当时雕塑水平已相当精湛。其四，反映出当时长沙窑青瓷产品面对市场需求而生产的灵活性。

长沙窑不仅纹样，同时玩偶、人物等塑造元素，为满足海外市场需求而

不断求变求新。这些纹饰与元素，作为外来文化的重要艺术特征之一，融入
我国的青瓷装饰中，形成当时多元文化交融的艺术风貌，是长沙窑青瓷艺术
中的精髓。

二、越窑

越窑青瓷以其自身"如玉似冰"的釉色艺术特色成为南方青瓷的典型
代表，为唐代在全国形成"南青北白"的瓷业格局做出了重要贡献。在扬州
出土的越窑青瓷数量甚多，器物种类包括罐、盒、碗、钵、杯、壶、盏、盘
等。唐代扬州作为全国经济文化消费中心，全国的商人、官僚文士聚集扬州
饮茶论艺，促进了扬州本地区对越窑青瓷的消费和传播。在扬州出土的越窑
青瓷中，很大一部分是茶具和酒具。

扬州唐城遗址博物馆收藏的"唐代越窑青釉碗"，高 4.7cm、口径
13.5cm、底径 6.2cm。尽管属于小件器皿，但是整体制作精良，器形端正大
方，丰腴稳重质朴，釉面匀净清润温雅，具有浓烈的中庸品格。扬州博物馆
收藏的"唐代越窑青釉莲荷纹盘"，高 2.5cm、口径 15.1cm、底径 6.1cm。
整体做工细腻，盘内底刻划荷花和莲蓬，内壁环绕以荷叶纹样，整体釉色均
匀温雅，给观者以清爽温韵之感。莲荷在文人墨客的笔下被赋予君子之气，
被喻为出淤泥而不染、洁身自好。越窑青瓷器中运用荷花纹样非常贴合越窑
青瓷与文人审美的关联，使越窑青瓷的文化意义更加鲜明，从而提升了越窑
青瓷的文化品位与社会影响力。

扬州出土的这一类青瓷器较多，包括扬州唐城遗址博物馆收藏的"唐越
窑青釉划花盖盂"、扬州城北三星砖瓦厂出土的"越窑青釉荷叶纹碗"等。
这些唐代青瓷的艺术样式，从一定侧面反映了这时期唐代社会文化风尚和外
来文化交融的特征。

在越窑系统中，另外一支青瓷窑系是江苏宜兴窑。早期宜兴窑主要烧造
民用青瓷器，以碗、盏、盆、钵、灯等为主要产品，供民间百姓日用。通过
考察扬州出土的唐代宜兴窑青瓷，认为宜兴窑青瓷所占据的扬州市场与其自
身的市场定位和消费主体有关。一方面，论烧造釉色、美观程度，宜兴窑青
瓷自然不能与浙江越窑青瓷相比；另一方面，在适应性上，宜兴窑也没有像

长沙窑那样适时反馈市场信息，积极外传海外市场。但是，宜兴窑依靠其自身距离大都市扬州相去不远的地理优势，节省了运输成本，同时通过满足平常百姓的生活需求，在唐代扬州港青瓷贸易中占有了一席之地。

三、出土的其他窑品

扬州唐代出土文物中还发现一批不能清晰地分辨其所属窑口的青瓷。这批青瓷器既没有长沙窑青瓷那样丰富的釉下彩绘，也没有越窑青瓷那样具有传统审美的古典青釉色与造型。从这批青瓷器本身的胎质以及身上的模印贴花工艺来看，暂推断为唐代南方窑系产的青瓷器。这批青瓷器的器身所包含的审美符号既有域外元素，也有中国传统审美元素，凸显着中外文化的交融信息。

2006年扬州市文物考古研究所在唐城遗址博物馆附近出土两片唐代模印贴花青瓷残片，器身通过模印贴花的方法制作出浅浮雕式样。王小迎先生在《扬州出土两片唐代模印贴花青瓷小考》一文中概述道：经过研究其器身包含的联珠莲花纹、方形兽面纹、忍冬团花纹、联珠单珠纹、联珠兽面纹的纹样，考证认定为我国南方窑系烧造的，是模仿中亚、西亚风格的青瓷。[①]

联珠纹属于西亚、中亚地区的典型纹样，在西域宫廷建筑的浮雕上广为运用，在中国隋唐时期盛行，如上文所述，在长沙窑青瓷中便有运用联珠纹的装饰图案，带有浓郁的西域特色。关友惠《敦煌装饰图案》记："（联珠莲花纹）这是联珠纹在由中亚向中国流传过程中，受到佛教莲花纹的影响，形成的一种新的联珠纹。"[②]

① 王小迎：《扬州出土两片唐代模印贴花青瓷小考》，载扬州博物馆编《江淮文化论丛》，文物出版社，2011，第177—181页。

② 关友惠：《敦煌装饰图案》，华东师范大学出版社，2010，第111页。

第七节
寻踪与发掘

一、"秘色瓷"的文献记载

1.唐代诗人陆龟蒙以《秘色越器》一诗讴歌了越窑青瓷之美："九秋风露越窑开，夺得千峰翠色来。好向中宵盛沆瀣，共嵇中散斗遗杯。"①

2.唐代徐夤在《贡馀秘色茶盏》诗中对浙江余姚上林湖（今属慈溪）出产的"秘色茶盏"赞美道："捩翠融青瑞色新，陶成先得贡吾君。巧剜明月染春水，轻旋薄冰盛绿云。古镜破苔当席上，嫩荷涵露别江渍。中山竹叶醅初发，多病那堪中十分！"②

3.《十国春秋》卷七十八载："宝大元年（924年）秋九月，王遣使钱询贡唐方物，银器、越绫、吴绫及龙凤衣、丝鞯履子，又进万寿节金器、盘龙凤锦织成红罗縠袍袄衫段、秘色瓷器……金排方盘龙带御衣、白龙脑红地龙凤锦被……"③《十国春秋》卷七十九载："清泰二年（935年）九月，王贡唐锦绮五百、连金花食器二千两、金棱秘色瓷器二百事。"④《十国春秋》卷八十载："天福七年（942年）十一月，王遣使贡晋铤银五千两、绢五十疋、丝一万两，谢封国王恩。又进细甲银弩箭、扇子等物；又贡苏木二万斤、干姜三万斤、茶二万五千斤，及秘色瓷器、鞯履、细酒、糟姜、细纸等物。"⑤《十国春秋》卷八十二载："开宝二年（969年）秋八月，宋遣使至，赐生辰礼物并御衣红袍一副、金锁甲一副，及驰马百头。是时王贡秘色窑器于宋。"⑥

① 王启兴主编《校编全唐诗》下册，湖北人民出版社，2001，第3190—3191页。
② 同上书，第3777页。
③（清）吴任臣：《十国春秋》第三册卷七十八《武肃王世家下》，徐敏霞、周莹点校，中华书局，1983，第1097页。
④（清）吴任臣：《十国春秋》第三册卷七十九《文穆王世家》，徐敏霞、周莹点校，中华书局，1983，第1122页。
⑤（清）吴任臣：《十国春秋》第三册卷八十《忠献王世家》，徐敏霞、周莹点校，中华书局，第1135页。
⑥（清）吴任臣：《十国春秋》第三册卷八十二《忠懿王世家》，徐敏霞、周莹点校，中华书局，1983，第1166页。

4.北宋欧阳修、宋祁等人在编撰《新唐书》时，将越州会稽郡土贡的越窑产品称作"瓷器"。①

5.北宋赵令畤在《侯鲭录》中云："今之秘色瓷器，世言钱氏有国，越州烧进为供奉之物，不得臣庶用之，故云秘色。比见唐陆龟蒙《越器》诗云：'九秋风露越窑开，夺得千峰翠色来。好向中宵盛沆瀣，共嵇中散斗遗杯。'乃知唐时已有秘色，非自钱氏始。"②

6.北宋徐兢《宣和奉使高丽图经》卷三二《陶炉》："狻猊出香亦翡色也。上有蹲兽，下有仰莲，以承之。诸器惟此物最精绝，其余则越州古秘色、汝州新窑器，大概相类。"③

7.《宋会要辑稿·食货》第六诸郡进条记：神宗熙宁元年（1068年）十二月："尚书户部上诸道府州土产贡物。……越州……秘色瓷器五十事。"④

8.《宋会要辑稿·蕃夷》载："（开宝）六年（973年）二月十二日……钱惟濬进……金稜秘色瓷器百五十事。""（开宝九年（976年））六月四日……惟治进……瓷器万一千事，内千事银稜。""（太平兴国二年（977年））三月三日，俶进……银涂金扣越器二百事""（太平兴国三年（978年））四月二日，俶进……瓷器五万事……金扣瓷器百五十事。"⑤

9.南宋嘉泰《会稽志》说："越州秘色瓷器，世言钱氏有国日作之，臣庶不得辄用，故云秘色。按《陆鲁望集·越器》云：九秋风露越窑开，夺得千峰翠色来。好向中宵盛沆瀣，共嵇中散斗遗杯。乃知唐已有秘色，非钱氏为始。"⑥

10.元代陶宗仪《南村辍耕录》说"秘色瓷"是"末俗尚靡，不贵金玉

①（宋）欧阳修、宋祁：《新唐书》第四册卷四十一《地理五》，中华书局，1975，第1060页。

②（宋）赵令畤：《侯鲭录》卷六，俞宗宪、傅成校点，收入《尘史　侯鲭录》，上海古籍出版社，2012，第103页。

③（宋）徐兢：《宣和奉使高丽图经》卷第三十二《陶炉》，朴庆辉标注，吉林文史出版社，1986，第66页。

④（清）徐松：《宋会要辑稿》第十二册食货四一《历代土贡》，刘琳、刁忠民、舒大刚、尹波等校点，上海古籍出版社，2014，第6930页下栏—6931页上栏。

⑤（清）徐松：《宋会要辑稿》第十六册蕃夷七《朝贡》，刘琳、刁忠民、舒大刚、尹波等校点，上海古籍出版社，2014，第9935页上栏、第9936页、第9937页上栏、第9938页下栏—9939页上栏。

⑥（宋）施宿等：《嘉泰〈会稽志〉》卷第十九《杂纪》，李能成点校，收入《〈南宋〉会稽二志点校》，安徽文艺出版社，2012，第361—362页。

而贵铜磁。"①

11. 南宋赵彦卫《云麓漫钞》也说："青瓷器，皆云出自李王，号秘色；又曰出钱王，今处之龙溪出者色粉青，越乃艾色。唐陆龟蒙有进越器诗云：'九秋风露越窑开，夺得千峰翠色来。好向中宵盛沆瀣，共嵇中散斗遗杯。'则知始于江南与钱王皆非也。"②

12. 明代张应文《清秘藏》有："大宋兴国七年岁次壬午六月望日，殿前承旨监杭州瓷窑务赵仁济。"③

13. 南宋陆游《老学庵笔记》卷二有："耀州出青瓷器，谓之越器，似以其类余姚县秘色也。"④

14. 明人李日华在《六研斋笔记》载："南宋时，余姚有秘色磁，粗朴而耐久。今人率以官窑目之，不能别白也。"⑤

15.《嘉靖余姚县志》记："秘色瓷器，初出上林湖，唐宋时置官监窑，寻废。"⑥

16. 清朝乾隆、嘉庆年间蓝浦《景德镇陶录》云："案垣斋《笔衡》谓，秘色唐世已有，非始于钱氏，大抵至钱氏始以专供进耳。"《景德镇陶录》中说："南宋时，'秘色瓷'已移余姚，迄明初遂绝。"⑦

17. 明萧良干万历《绍兴府志》卷《物产》中载："而余姚志又称：上林湖烧秘色磁器颇佳，宋时置官监窑焉，寻废。今各邑亦俱有民窑，然所烧大率沙罐瓦尊之类，不出境，亦粗拙不为佳器。"⑧

① （元）陶宗仪：《南村辍耕录》卷二十九《窑器》，李梦生校点，上海古籍出版社，2012，第 325 页。

② （宋）赵彦卫：《云麓漫钞》卷第十，古典文学出版社，1957，第 139—140 页。

③ （明）张应文：《清秘藏》卷上《论琴剑》，文渊阁四库全书刻本，第 18 页 a。

④ （宋）陆游：《老学庵笔记》卷二，王欣点评，青岛出版社，2002，第 39 页。

⑤ （明）李日华：《六研斋笔记 紫桃轩杂缀》六研斋二笔卷二，郁震宏、李保阳、薛维源点校，凤凰出版社，2010，第 114 页。

⑥ （清）周炳麟修，邵友濂、孙德祖纂《光绪余姚县志》卷六《货之品》，光绪二十五年刻本，第 12 页。

⑦ （清）蓝浦、郑廷桂：《景德镇陶录校注》卷七《秘色窑》，欧阳琛、周秋生校点，卢家明、左行培注释，江西人民出版社，1996，第 82 页。

⑧ （明）萧良干修，张元忭、孙矿纂《万历〈绍兴府志〉点校本》卷之十一《器》，李能成点校，宁波出版社，2012，第 259 页。

18. 中国硅酸盐学会《中国陶瓷史》说："越窑瓷器在五代时被称为'秘色瓷'。这称呼的由来据宋人的解释是因为吴越国钱氏割据政权命令越窑烧造供奉之器，庶民不得使用，故称'秘色'瓷。清人评论'其色似越器，而清亮过之'。近二十年来，在吴越国都城杭州和钱氏故乡临安县先后发掘了钱氏家族和重臣的墓七座……出土了一批具有代表性的秘色窑瓷器。"①

19. 1977 年，唐光启三年凌倜墓志罐在浙江上林湖吴家溪出土，志文中有："中和五年岁在乙巳三月五日，终于明州慈溪县上林乡，光启三年岁在丁未二月五日，殡于当保贡窑之北山。"这些文字说明晚唐时期在慈溪上林湖已经设置"贡窑"烧造"秘色瓷"以满足宫廷需要。浙江临安板桥钱氏贵族墓出土的一件双耳罐，发现一侧耳下刻有"官"字，佐证了《余姚县志》关于唐宋时置官监窑的记载，说明了官方高度重视"秘色瓷"的生产和管理。

二、"秘色瓷"之上限

1. 历来描述"秘色瓷"，并未解释到底何为"秘色"，只知其名，不知其实。关于什么是"秘色"，有很多说法：一是指"秘而不宣"；一是颜色本身"神秘"；一是南方"秘草"之色；一是"山峰翠色"；等等。莫衷一是。

2. "秘色瓷"的享用者不仅有吴越等地的统治者，还有中原帝王等，也就是说，秘色瓷主要是和皇室发生关系。

3. 认为"秘色瓷"出现于晚唐，依据是晚唐诗人陆龟蒙和徐夤的诗文描述及陕西扶风法门寺地宫秘色窑青瓷的发现。由此"秘色瓷烧成于晚唐"之说，于 1995 年上海"越窑·秘色瓷国际学术讨论会"上得到与会专家学者的普遍认可。推算最迟在唐咸通十五年（874 年）地宫封闭以前，秘色瓷已经烧制成功。

4. 认为秘色瓷出现在五代，依据是宋人《侯鲭录》《南斋漫录》《十国春秋》《吴越备史》《宋史》《宋两朝供奉录》及 1982 年 9 月第一版的《中国陶瓷史》仍以该观点为准，并列举了实例：近二十年来，这类越窑青瓷在考古发掘中也出土过不少，吴越国都城杭州和钱氏故乡临安先后发掘了钱氏

① 中国硅酸盐学会主编《中国陶瓷史》，文物出版社，1982，第 195—196 页。

家族和重臣之墓七座，其中有杭州市郊玉皇山麓钱元瓘墓、施家山钱元瓘次妃吴汉月墓、临安县功臣山钱元玩墓等，出土了一批具有代表性的秘色瓷器。

唐代诗人徐夤《贡馀秘色茶盏》中的"捩翠融青瑞色新，陶成先得贡吾君"[①]，所指亦是贡越窑青瓷之事。科技检测表明，慈溪后司岙窑址秘色瓷和普通越窑青瓷的胎、釉及烧造所用匣钵的化学元素组成含量接近，说明秘色瓷与普通越窑在胎釉原料上并无本质区别。由此可知，越窑的秘色瓷官窑在唐代已有，非五代十国的吴越钱王才有。

5. 在南宋叶寘编撰的《坦斋笔衡》中，有这样的记载内容："陶器自舜时便有，三代迄于秦汉，所谓甓器是也。今土中得者，其质浑厚，不务色泽。末俗尚靡，不贵金玉而贵铜瓷，逐有秘色窑器。世言钱氏有国日，越州烧进，不得臣庶用，故云秘色。陆龟蒙诗：'九秋风露越窑开，夺得千峰翠色来。好向中宵盛沆瀣，共嵇中散斗遗杯。'乃知唐世已有，非始于钱氏。"[②]

6. "秘色瓷"延续至宋代，南宋至明代初年仍在生产。到宋代，宋太祖和太宗两朝《供奉录》载14万多件"金银饰陶器"是由钱弘俶进贡的。由此，我们也不难发现，叶寘上述所提及的各官窑，因为专贡，故也称秘色青瓷器，可见，秘色瓷是在一个越窑体系之中。

北宋时期已明确作官窑器烧造，南宋官窑则继承了北宋官窑的艺术样式、烧制技术和制作方法。但秘色瓷面色更透彻、釉中杂质更少、原料的选择和处理更加严格，故秘色瓷更具有细腻文雅的艺术品相，一般民窑不知其关键技术。加上成本高，工艺复杂，平民难用，于是在民间被蒙上了神秘之色。

关于越窑瓷器的下限问题，目前还需要考古学上的实物为证。

三、越窑发掘成果

陶瓷学者陈万里是研究越窑的拓荒者，他开创了陶瓷研究新途径——田野考古。他的《瓷器与浙江》（中华书局1946年版）、《中国青瓷史略》（上海人民出版社1956年第1版）等著作，至今影响广泛。

① 王启兴主编《校编全唐诗》下册，湖北人民出版社，2001，第3777页。
② （元）陶宗仪：《南村辍耕录》卷二十九《窑器》，李梦生校点，上海古籍出版社，2012，第325页。

浙江东北部一带是越窑创烧重地，对越窑遗址的田野考古发掘从 20 世纪 50 年代开始，已取得较好的成果。针对上林湖越窑中心产区发现古窑址 20 余处的考古成果有：王士伦《余姚窑瓷器探讨》（《文物参考资料》1958 年第 8 期）、金祖明《浙江余姚青瓷窑址调查报告》（《考古学报》1959 年第 3 期）等调查专业论文。1957 年 11 月，上林湖改建水库，浙江省文物管理委员会组织人员对其进行了实地调查，发现了木勺湾、鳖裙山、茭白湾、黄鳝山、铁网山、燕子坤、狗颈山、大埠头、陈子山和吴家溪 10 余处窑址。

20 世纪 60 年代，在浙江宁波鄞县和绍兴上虞等地考古调查之后，有朱伯谦《浙江鄞县古窑址调查纪要》报告、汪济英《记五代吴越国另一官窑——浙江上虞县窑寺前窑址》（《文物》1963 年第 1 期）论文等成果。

20 世纪 70 年代，浙江考古专家重点对原始瓷窑开展调查和发掘，揭开了龙窑构造与规模的面貌。代表作有：绍兴县文物管理委员会《浙江绍兴富盛战国窑址》（《考古》1979 年 3 期）、李辉柄《调查浙江鄞县窑址的收获》（《文物》1973 年第 5 期）、林士民《浙江宁波市出土一批唐代瓷器》（《文物》1976 年第 7 期）、浙江省文物管理委员会《杭州、临安五代墓中的天文图和秘色瓷》（《考古》1975 年第 3 期）等论文发表。1977 年吴家溪出土唐光启三年凌倜墓志罐，墓志文记："中和五年岁在乙巳三月五日，终于明州慈溪县上林乡，光启三年岁在丁未二月五日，殡于当保贡窑之北山。"这一考古发现，充分说明唐晚期朝廷已在上林湖越窑烧造"贡窑"。

20 世纪 80 年代是越窑考古研究的重要时期。全国开展了文物大普查，考古调查规模不断扩大，仅古窑址一项，在慈溪市上林湖和四周地区发现就有近 200 处。中国科学院上海硅酸盐研究所对上虞县小仙坛东汉晚期窑址的瓷片标本和窑址附近的瓷土矿中的瓷石样品做过许多测试和化验，并发表了《我国瓷器出现时期的研究》（李家治，《硅酸盐学报》1978 年第 3 期）和《中国历代南北方青瓷的研究》等论文（郭演义、王寿英、陈尧成，《硅酸盐学报》1980 年第 3 期）。他们的研究成果表明："东汉晚期的瓷器制品，已经具备着瓷的各种条件，把瓷器的发明定在这个时期是妥当的。"[①]

1981 年，在后施岙窑址发现内外刻划莲瓣纹、器底刻有"官样"的青

① 中国硅酸盐学会主编《中国陶瓷史》，文物出版社，1982 年，第 128 页。

瓷小碗残器（"官样"即为"禁廷制样"的样品）。1987 年，皮刀山窑址发现北宋青瓷卧足盘，外壁刻："上林窑（自）……年之内一窑之民（值）于监……（交）代窑民……"，外底刻："其灶……"，说明上林湖在北宋时存在设有官员监督窑民生产瓷器的情况，从而为宋越窑置官监窑陶政制度提供实物佐证。

这一时期的学术研究成果主要有朱伯谦的《浙江宁波瓷窑址概述》《勘察浙江宁波唐代古窑的收获》《越窑窑具文字调查研究》，林士民的《宁波云湖窑试掘》等文章。中国硅酸盐学会编写的《中国陶瓷史》相关部分内容是在朱伯谦先生带领下在宁绍地区开展的早期越窑遗址的发掘，写有《浙江上虞县发现的东汉瓷窑址》（《文物》1981 年第 10 期）；另有林士民的《浙江宁波汉代瓷窑调查》（《考古》1980 年第 4 期）、《浙江宁波汉代窑址的勘察》（《考古》1986 年第 9 期）、《宁波东门口码头遗址发掘报告》（《浙江省文物考古研究所学刊》文物出版社 1981 年版），李刚的《论越窑衰落与龙泉窑兴起》（《越瓷论集》浙江人民出版社 1988 年版），陕西法门寺考古队的《扶风法门寺塔唐代地宫发掘简报》（《文物》1988 年第 10 期），朱伯谦的《试论我国古代的龙窑》（《文物》1984 年第 3 期）。

1987 年 7 月 2 日，上林湖越窑遗址文保所成立，对越窑遗址进行保护管理。1989 年 12 月 15 日，国家文物局组织有关专家考察上林湖越窑遗址，并对遗址保护进行科学论证。

从 1990 年开始，关于秘色瓷已召开过多次学术研讨会，最有影响的应是 1995 年在上海举行的"越窑·秘色瓷国际学术研讨会"。这次会议涉及诸多方面的研究和探讨，如产地问题、秘色瓷的概念、"秘"字的含义、秘色瓷的性质、秘色瓷烧造的时间上限、秘色瓷分期、八棱净水瓶个案研究、五代越窑地位、秘色瓷质量等级等。

20 世纪 90 年代，具有影响力的研究成果有《越窑·法门寺秘色瓷国际学术讨论会专号》（《文博》1995 年第 6 期），汪庆正的《越窑、秘色瓷》（上海古籍出版社 1996 年版），林士民的《谈越窑青瓷中的秘色瓷》（《文博》1995 年第 6 期）、《越（明）州"贡窑"之研究》（《古陶瓷科学技术 2 国际讨论会论文集》，上海古陶瓷科学技术研究会）、《越窑青瓷铭文器之研究》，朱伯谦、陈克伦、承焕生的《上林湖窑晚唐秘色瓷生产工艺的初

步探讨》《浙江宁波东钱湖窑场调查与研究》（《中国古陶瓷研究》1990 年
10 月第 3 辑），李军的《论越窑青瓷的装烧工艺》、《论早期越窑青瓷及装
饰艺术》（《浙东文化》1998 年第 2 期）、《浙江宁波和义路遗址发掘报
告》（《东方博物》杭州大学出版社 1997 年 1 月第 1 版），李刚的《越窑
衰落续论》（《古瓷发微》浙江人民美术出版社 1999 年版），蔡乃武的《越
窑的烧造历史及其范围散论》（《东方博物　第二辑》杭州大学出版社 1998
年第 1 版）。

　　1993 年 9 月至 1995 年 7 月，浙江省文物考古研究所和慈溪文物管理委
员会联合对上林湖荷花芯窑址和马溪滩窑址进行了 3 次科学发掘，发掘面积
1400m²，揭露 2 座窑炉，并出土大量精美青瓷标本。

　　21 世纪初，越窑瓷器的研究进入了全新阶段。这一时期的研究成果主
要有徐定宝的《越窑青瓷文化史》（人民出版社 2001 年版），刘毅的《商
周印纹硬陶与原始瓷器研究》（《华夏考古》2003 年第 3 期）、《越窑源流
述论》（《浙江省文物考古研究所学刊》越窑国际学术讨论会专辑，杭州出
版社 2002 年 10 月第 5 辑），陈克伦的《宋代越窑编年的考古学考察——兼
论寺龙口窑址的分期问题》（《上海博物馆集刊》2002 年），周丽丽的《关
于越窑盛烧、衰弱及其形成原因的几点认识》（《浙江省文物考古研究所学
刊》2002 年第 5 辑）。

　　国外专家的研究：20 世纪 30 年代，日本陶瓷学者小山富士夫调查了慈
溪上林湖窑址，并在 1943 年出版了《支那青磁史稿》。1985 年 5 月，日本
出光美术馆代表团三上次男（日本东洋陶瓷学会常任委员长，日本中国文化
交流协会常任理事）等人在时任中国古陶瓷研究会朱伯谦副会长陪同下考察
了上林湖青瓷窑址。三上次男最有影响的陶瓷研究和考古活动是 20 世纪 60
年代在非洲埃及等地的调查，出版了影响世界陶瓷视野的专著《陶瓷之路》。

　　日本今井敦著《东传日本的青瓷茶碗"马蝗绊"》（《东方博物》浙江
省博物馆 1999 年 3 月第 3 期），另有林士民参加 1992 年 7 月香港大学亚洲研
究中心主持召开的"九至十四世纪的浙江青瓷生产及外销"国际会议时分享的
论文《浙江制瓷文化东传朝鲜半岛之研究》和《从宁波出土文物看浙江青瓷的
外销》等，这些研究成果在澳大利亚、日本、韩国等杂志发表和刊载。此外，
还有刘毅的《从高丽青瓷看古代中韩文化交流》（《2001 年东北亚文化交流
国际学术大会论文集》韩国国立釜庆大学东北亚文化学会 2001 年 6 月）等。

宋元时期青瓷艺术的高峰

第一节
文化经济的繁荣

960 年，宋太祖赵匡胤在今河南封丘东南陈桥镇发动兵变，率军进入开封，胁迫周恭帝禅位，夺取皇位，改国号为宋，史称北宋。经过 10 余年的南征北伐，赵匡胤消灭了后周藩镇势力，攻灭了荆南、后蜀、南汉、南唐等割据政权，建立了以汉族为主体的封建王朝，将都城奠基在汴京（今河南开封），结束了自"安史之乱"以来 200 余年的封建割据和混乱局面。

宋太宗赵炅后又平定了北汉。北宋共历九帝，前后 160 多年。北宋前期（960—997 年）即宋太祖至宋太宗统治时期，主要进行了两项重要改革：一是军制改革，二是行政改革。北宋中期（998—1100 年）即宋真宗至宋哲宗在位期间，实施代役制、两税法和租佃制等新制度，推动了社会生产发展。人口逐渐增加，垦田扩大种植，以耕作技术和铁制农具为代表的生产力得到较大提高，农作物培育种类和产量猛增等。矿冶、造船、纺织、制瓷、造纸、染色等行业的规模和技术都超越前代，这一时期也是宋代科技文化的繁荣时期。

北宋晚期（1101—1127 年）即宋徽宗至宋钦宗统治时期，汝窑曾为宫廷定制生产而成为御窑。其器物釉色含蓄、造型典雅，备受文人雅士推崇，充分体现了宋人高超的审美品位。汝窑成为"汝、哥、官、钧、定"五大名窑之首。汝窑从创办到停烧只有 50 年左右，成为北宋宫廷御瓷也只有短短 20 年左右，因而传世器物数量稀少，现发现只有百件左右。由于北宋晚期方腊、宋江先后起义，加上北宋长期与辽、西夏、金争战不休，靖康元年（1126 年），金军攻陷开封，北宋灭亡，导致越窑、汝官窑和汝窑停烧。

宋代统治者吸取前朝统治者失败的教训，鉴于武人跋扈、藩镇割据、宦

官专权等，在加强中央集权专制的同时更大力推行"文制"，社会普遍尊重知识分子，文化人地位空前提高。这样固然有利于经济文化的发展和繁荣，但忽略了武备强国，招致内忧外患。

北宋建国后，虽然出现了一定时期的相对稳定，然而盛唐时期那种张扬雄健的气势丧失殆尽，加上周边王朝的崛起，更加剧了社会的复杂和不稳定。在这种时代环境下，那些世俗、田园生活的熏陶，自然让统治阶级和封建文人产生兴趣，将政治的不快意转为对艺术文化的热爱。作为北宋重要皇帝之一的宋徽宗，有自己独立的价值追求，也代表了那个时代的文化风尚。

北宋灭亡后被金人俘虏的宋徽宗，在绝笔词中还在用拟人化的手法，赞美杏花清雅舒淡之美。这种骨子里透着高雅的艺术格调与文人趣味、典雅的审美情趣，典型地反映出宋人对文雅之物的喜爱。

南宋（1127—1279 年）是北宋灭亡后由宋皇族在江南所建，定都临安（今浙江杭州）。靖康二年（1127 年），康王赵构正式即位，是为宋高宗。高宗之后，宋金两国发展相对稳定，但南宋一直在金的威胁和对峙之下，未能恢复在北方的统治。虽然金几次南侵，大都半途而废，孝宗年间的南宋也出兵北伐，但未能收复家园。其间"南宋官窑"在临安创建，极大地推动了青瓷艺术的大发展。1207 年，南宋继续主张求和路线，起用秦桧；金国已无力南征，还得顾及西北蒙古势力的兴起。1214 年 7 月，应真德秀的奏议，南宋决定不再向金贡"岁币"，此时金已受蒙古的重创。但为侵占地域，金以宋不再纳"岁币"为名，向南出兵，南宋则与蒙古联手抗金。1234 年，金国蔡州被蒙宋联军攻陷，金灭亡。

铁木真是蒙古族部落首领，1206 年被推举为大汗，被尊称为"成吉思汗"。铁木真统治时，一个古老的游牧民族蒙古族日益强大了起来。灭金之后，南宋没有由此得到完全的安宁，却又要面对更强大的蒙古族。南宋原想趁灭金之际，收复被蒙古占有的土地，但南宋也无强大的军队，一直以议和为主，出兵联合灭金后未达到预期目的，蒙古南侵。1235 年，蒙军首次南侵被击退，宋理宗赵昀年间（1236—1237 年）又两度南侵，均被宋军奋战打败，使蒙军南下的企图暂被搁浅。1259 年，蒙古大汗蒙哥去世，忽必烈继承大汗之位，又继续南征之路。1271 年，蒙古建国，国号为元。1276 年，蒙古国攻占都城临安，南宋王朝灭亡。

　　元朝（1271—1368 年）是中国历史上第一个以少数民族为中心建立的国家统一政权，是中国有史以来国土最大的王朝。

　　元世祖忽必烈充分保持汉民经济制度和社会秩序。他在诏书中说，国家以人民为本，人民以衣食为本，衣食以农桑为本，采取一系列发展经济的措施，努力恢复和发展经济，充实和保证国库，以巩固元王朝。

　　为发展农业，元统治者建立了政府机构管理农业，设劝农司指导督促各地的农业生产，以"户口增，田野辟"考核官吏。编辑出版《农桑辑要》，推动农业生产、保护农村劳力和农民耕地。采取禁占农田、招集逃亡、激励垦荒、储藏种子、修建水利等措施，使全国农业生产得到了恢复和发展。元世祖时还大力发展手工业，设有官办手工业。官办手工业设有工部、武备寺、大都留守司和地方政府等部门；私营手工业以经营纺织、陶瓷、酿酒等。自忽必烈以来，历代统治者都注重农业生产，社会经济得到了极大的发展。1307—1333 年，元朝先后经历了元武宗、元仁宗、元英宗、元泰定帝、元天顺帝、元文宗、元明宗、元宁宗至元顺帝共九代皇帝。

　　元朝很注重商业的发展，除政府、贵族、官僚、色目商人主要控制商业外，对外贸易由政府直接管制，至元十四年（1277 年）在广州、杭州、泉州、温州等地设立市舶司，管理外国商船返航的公验、公凭等商务。外销商品有缎绢、生丝、金锦、花绢、棉布、麻布、瓷器、金器、银器、药材、铁器、漆器等，进口商品有象牙、珍宝、钻石、犀骨、木材等。

　　元朝疆域延伸至西亚地区，非常方便欧洲与中国的交易往来，而国内南北水陆交通顺畅，由南运北的物质有绸缎、陶瓷、大米、棉布等，由北运南的商品有西域商品和北方土产等。

　　元世祖期间，威尼斯商人马可·波罗在他的《马可波罗行纪》中记载了当时他来中国元朝大都和东南沿海城市可见的繁荣景象："汗八里城内外人口繁多，有若干城门即有若干附郭。……郭中所居者，有各地来往之外国人，或来入贡方物，或来售货宫中。所以城内外皆有华屋巨室，而数众之显贵邸舍，尚未计焉。……百物输入之众，有如川流之不息。仅丝一项，每日入城者计有千车。"①

① ［意］马可波罗（Polo.M）：《马可波罗行纪》，冯承钧译，上海书店出版社，2001，第237—238 页。

第二节

名窑争艳

北宋稳定后，瓷器制造继续发展和繁荣。北宋前期，浙江上林湖越窑青瓷继续烧造，瓷器从形象到风格都出现了很大的变化。越窑因在隋唐五代烧造青瓷而著名，其烧造的"秘色"工艺瓷器饮誉全国。北宋初年越窑瓷再度辉煌，是南方代表性窑系，对同时期北方耀州窑系、南方龙泉窑系和南方青白瓷窑系产生了直接影响。

北宋中期，浙江龙泉地处偏远山区，尽管信息闭塞、发展缓慢，但几乎不受战争干扰，历经几代传承和发展，龙泉窑制瓷工艺得到逐渐成熟，特别是以釉色取胜。窑场主要分布在浙江省龙泉县境内，窑址数量达 60 余处，与分布在邻近的庆元、遂昌、云和诸县窑一起逐步形成龙泉窑系，并开始树立自己独特的工艺风格。

到北宋后期，在民间汝窑工艺的基础上，宫廷创办北宋官窑"新窑"（也称官汝窑），所烧制青瓷因得温润亚光天青釉而闻名于世。但在战争的影响下，经济衰落，瓷器制作工艺发展慢了下来，越窑和汝窑开始制作粗糙，刻划花纹简单草率，釉色灰暗，缺乏光泽，品种趋向单调，瓷业生产开始走向衰落。随着北宋的灭亡，汝窑、越窑也相应停烧，而南宋官窑得以重新创办并取得主导地位，带动了附近龙泉窑的工艺传承与发展。

宋代是中国瓷器史上的第二次辉煌期，是一个瓷艺纷呈、名窑争艳和工艺成熟的重要时期。宋代的瓷器工艺在唐、五代的基础上得到进一步发展，名瓷品种不断涌现，各个窑口自领风骚，这是中国瓷业生产"百花齐放"的时代，也是经典的时代。

宋代制瓷业发展状况：一是汝、官、

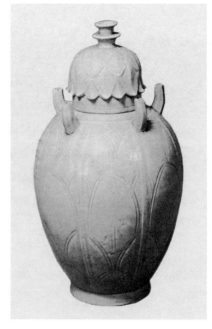

图 22　北宋青瓷五管瓶，高 31cm，日本东京国立博物馆藏

哥、钧、定五大名窑工艺的繁盛和演变;二是定窑、钧窑、耀州窑、磁州窑、龙泉窑、建窑、景德镇窑等瓷窑工艺体系的形成和完善;三是辽、金独具地方特色和民族风格工艺瓷器的形成。

至此,宋代瓷窑多元并存发展,传统制瓷工艺进入一个繁荣斗艳的高峰期。在全国170个县均已发现古代陶瓷窑址,其中宋代窑址发现有130个县,占75%。经过梳理,宋代青瓷可分为六大窑系:北方地区的汝窑系、耀州窑系、钧窑系和磁州窑系;南方地区的龙泉窑系和景德镇窑系。这些窑系一方面受所在地区原材料和工艺创造的影响,具有制造艺术的特殊性;另一方面,又受工艺传承和时代文化习俗的制约,工艺性质特征具有共同性。对两宋主要名窑发展状况与工艺成就分析如下。

一、汝窑

汝窑是宋代五大名窑之一,窑址在今河南省宝丰县清凉寺,此地在宋代属汝州,故名"汝窑"。汝窑瓷器有"宋瓷之冠"之美誉,但汝窑烧制时间不长,北宋末年因金人南侵而被毁,流传至今者不足百件。到南宋时期汝窑瓷器就非常稀有,从那以后历代汝窑瓷器被视为珍品。清乾隆皇帝对16处窑口瓷器题诗183首,其中15首是题汝窑瓷器的,反映出明清时上层名流对汝窑瓷器的喜爱。

因汝窑生产时间短暂和传世品稀少,人们对其认识受到一定限制,导致对于汝窑工艺的认识出现分歧。根据南宋人顾文荐《负暄杂录》"窑器"条云:"本朝以定州白磁器有芒,不堪用,遂命汝州造青窑器,故河北唐、邓、耀州悉有之,汝窑为魁。江南则处州龙泉县窑,质颇粗厚。宣政间,京师自置烧造,名曰官窑。"[1] 这里的"汝窑为魁",是指北宋汝官窑排在首位。由此可知,汝官窑不仅在我国陶瓷发展史上地位极高,对两宋瓷器发展影响极大,也为青瓷的发展起了承前启后的重要作用。

对整个汝窑做较全面简述的是明代高濂《燕闲清赏笺》:"汝窑,余尝见之,其色卵白,汁水莹厚如堆脂然,汁中棕眼,隐若蟹爪,底有芝麻花细

① (宋) 顾文荐:《负暄杂录》《窑器》,收入《笔记小说大观》二十五编,台北新兴书局,1981,影印本,第330页上栏。

小挣钉。"①其釉色有天青、粉青，还有葱绿和天蓝等。粉青为上，天蓝弥足珍贵。自古汝瓷开片艺术样式有面如玉、晨星稀、开片纹（冰裂纹、蟹爪纹、蝉翼纹、鱼子纹）等，而"有铜骨无纹者"为珍品、上品，却并非判断是否属汝窑的标准。南宋周辉《清波杂志》云："汝窑，宫中禁烧，内有玛瑙末为油。"②从出土器物来看，汝窑缺乏明显玻璃质感，这是汝窑以玛瑙为釉的一个重要原因。

汝窑半乳浊状的结晶釉对色与光极敏感，青绿釉却能从内反射出红晕。釉稍厚处，如凝脂般将青翠固化，又如蜡滴微淌。将玛瑙熔化之后而又将其垂固，如少女羞涩面现红晕，又如晨曦微露，将薄云微微染红。釉面表现出柔和滋润、纯净如玉之美，显示出一种酥油感。但汝瓷烧成的釉面光泽度不及官窑、哥窑釉面的晶莹明亮，更不如龙泉窑。与同为贡瓷性质出土的定瓷、龙泉瓷标本进行比较，汝窑釉面的光泽度只及后者光泽度的三分之一。这说明玛瑙入釉致汝釉的玻化程度及釉质的抗腐蚀性均有所下降。这也许是宫廷达官和文化艺人在宋代理学和绘画审美修养下，追求亚光青润之色带来的清幽温润、性情中和、雅致高远的视觉艺术效果而形成的文化品格。

由于汝窑接受宫廷任务烧造汝官窑器（贡瓷），满足统治者的需要，北方青瓷的技术和文化艺术表现水平成为全国之冠。它在制瓷工艺上开创了香灰色胎，超过了以前南方所有的青瓷。

在烧成工艺上，采用满釉支烧的方法烧成的支钉痕，其细小而规整的程度绝无仅有。汝窑主要依靠釉中所含少量铁粉在还原气氛中烧成纯正的天青色，

图23 北宋青瓷汝窑天青洗，口径13cm，曹兴诚藏

①（明）高濂：《遵生八笺》燕闲清赏笺上《论官哥窑器》，王大淳、张汝杰、王维新整理，巴蜀书社，1988，第460页。

②（宋）周辉：《清波杂志》卷五《定器》，收入《宋元笔记小说大观5》，上海古籍出版社，2001，第5067页。

使汝窑釉面开裂纹片成为一种装饰。另外，汝窑还采用了南方越窑的釉色，同时又吸收定窑的印花技术，创造了印花青瓷的独特风格。

汝窑产品土质细腻、胎骨坚硬、釉色润泽，釉中含玛瑙末，产生特殊色泽，其色有卵白、天青、粉青、豆青、虾青中往往微带黄色，还有葱绿和天蓝等。釉层莹厚，有如堆脂，视如碧玉，扣声如磬，釉面有蟹爪纹、鱼子纹和芝麻花，达到了前所未有的"雨过天青云破处"的清润艺术效果。釉面润如碧玉，纯洁无瑕，清高幽雅，成为历代青瓷还原色彩之冠。

近年来，考古工作者在河南省宝丰县清凉寺遗址、汝州文庙遗址等处发掘出土了与故宫博物院所藏汝瓷相近的瓷片瓷器，并依据历史文献和考古发掘资料，从汝瓷的性质和年代等方面对汝窑釉色和烧制艺术发展问题做了专门研究与考证，取得了重要的学术研究成果。

（一）生产性质

汝窑青瓷之美，在于其美丽的釉色和独特的制瓷工艺。汝瓷中最著名的釉色是天青釉，是汝窑烧制工艺主要的亮丽特色。追溯天青釉，它应为五代周世宗柴荣所创。《景德镇陶录校注》引唐秉钧《文启肆考》记："柴窑起于汴，相传当日请器式，世宗批其状曰：'雨过天青云破处，者般颜色作将来'，今论窑器者必曰'柴'、'汝'、'官'、'哥'、'定'，而'柴'久不可得矣……"[1]这便是被后人尊崇如天青般的柴窑瓷依据。宋代时柴窑就很珍贵，坊间即使残片也难求。至明宣宗酷爱柴窑瓷，将宫内"柴窑"列为名窑之首，即柴、汝、官、哥、定（《宣德鼎彝谱》）。明人张应文《清秘藏》载："论窑器，必曰柴、汝、官、哥、定，柴不可得矣。闻其制云：青如天，明如镜，薄如纸，声如磬。此必亲见，故论之如是其真。余向见残器一片，制为绦环者，色光则同，但差厚耳。"[2]清高士奇《归田集》云："谁见柴窑色，天青雨过时。汝州磁较似，官局造无私。粉翠胎全洁，华腴光暗滋。指弹声戛玉，须插好花枝。"[3]赵汝珍《古董辨疑》载："宋时仿

① （清）蓝浦、郑廷桂：《景德镇陶录校注》卷七《柴窑》，欧阳琛、周秋生校点，卢家明、左行培注释，江西人民出版社，1994，第82页。

② （明）张应文：《清秘藏》卷上《论窑器》，文渊阁四库全书刻本，第9页a至b。

③ （清）高士奇：《归田集》卷十一《汝窑花觚》，康熙清岭堂刻本，第12页b。

柴器者甚多。如汝窑之淡青、豆青、虾青等色，皆仿柴器为之者。"①

北宋晚期，汝窑如愿以偿地烧制出了天青釉色青瓷器，取代了五代时短暂烧制的柴窑瓷，一举成为宋代名窑之首。有关汝窑性质，历来一直有争论：是贡瓷或官窑？是官汝或民汝？现在河南省宝丰县清凉寺遗址和汝州文庙遗址已有发掘出土汝窑遗存，但依然是见仁见智。

定窑成为贡瓷之后，宫廷发现并不好使，汝窑以质好色美被选定宫中贡瓷。南宋顾文荐《负暄杂录》载："本朝以定州白磁器有芒，不堪用，遂命汝州造青窑器，故河北唐、邓、耀州悉有之，汝窑为魁。"②南宋周辉《清波杂志》载："唯供御拣退，方许出卖，近尤艰得。"③可见，汝窑烧好之后，首先由宫中精选，选剩的汝窑才可以流入社会销售。由此证明汝窑烧制的青瓷是按贡瓷需求与管理来实施的，因为宫廷管理要求非常严格，是绝对不能将宫廷定制的瓷器样式对外销售的。但为何可将选剩的贡品做销售处理？我们是否可以理解为此处提及的汝窑是民办官烧？那汝窑就只能是贡窑了，这也是众人肯定汝窑是贡窑的理由。因为由朝廷独办管理，专为宫廷生产贡品的窑，属官窑；而民间私有瓷窑为官方承接订单生产贡品的窑为贡窑。

南宋顾文荐《负暄杂录》和叶寘《坦斋笔衡》有关汝窑内容的记载基本一致。如《坦斋笔衡》记："政和间，京师自置烧造，名曰官窑。"④这句更使人确认，北宋应有"京师自置烧造"的汝窑"官窑"，那么据此看来，汝窑应该属于官窑，即带有贡瓷御窑性质的窑口，将汝窑定为贡窑似乎无错。然而，学术界对这个结论依然有些异议。根据考古发掘研究资料和文献综合分析，得出汝窑烧制情况相对复杂，应该有从民窑到贡窑窑口性质的蜕变过程。

（二）演变考析

宋汝窑在宫中禁烧，禁谁不能烧？当然是指宫廷规定禁止民众私烧。这

① （清）赵汝珍编述《古玩指南全编》，石山人标点，北京出版社，1992，第649页。
② （宋）顾文荐：《负暄杂录》《窑器》，收入《笔记小说大观》二十五编，台北新兴书局，1981，影印本，第330页上栏。
③ （宋）周辉：《清波杂志》卷五《定器》，收入《宋元笔记小说大观5》，上海古籍出版社，2001，第5067页。
④ （元）陶宗仪：《南村辍耕录》卷二十九《窑器》，收入《宋元笔记小说大观6》，上海古籍出版社，2001，第6511—6512页。

里的"宫中"与"京师"一个概念，指代朝廷。明代刻本《百宝总珍集》记欧阳修《归田集》谈到柴窑时曰："北宋汝窑颇仿佛之，当时设窑汝州，民间不敢私造。今亦不可多得。'谁见柴窑色，天青雨过时。汝窑磁较似，官局造无私'。"[①]这一记载，今人颇有争议。但不论是否为欧阳修本人所说，还是南宋人或明代人自己补撰抑或添加，说明汝窑在民间是不能私烧的，这些说法应该是可信的，它符合南宋周辉"汝窑宫中禁烧"之说。既然明确了朝廷有禁止民间私自烧造汝瓷的说法依据，汝瓷是专属宫中御用器物当然无疑。由此，评定朝廷专属的汝窑为"官窑"，似乎可以成立。

但官窑与汝窑有本质的区别，汝窑虽然与宫廷关系密切，但从严格意义上讲还是达不到官窑的要求，而是一个具有贡瓷御窑性质的窑口。因为汝窑所烧制的青窑器在当时全国为魁而选成为贡瓷，说明它是从民窑提升演变为御用贡窑的。不然为何南宋把它与唐邑窑、邓州窑、耀州窑等民窑相提并论？正因为汝窑是从最初的民窑演变成贡瓷，故可"唯供御拣退，方许出卖"[②]，不属于宫廷定制的青瓷可自行处理。

汝窑变贡窑的发展在近年来考古发掘资料中得到证实，特别是河南省宝丰县清凉寺和汝州文庙遗址的发掘进一步证明了汝窑的发展过程。清凉寺窑址面积庞大，遗存十分丰富，烧制品种众多。李辉柄说："除青瓷以外的众多品种的基本特征均与河南的鲁山、禹县等瓷窑器物相同。但唯有汝窑青瓷在清凉寺瓷窑群体中，可谓一枝独秀。这种萌发的青瓷出类拔萃，别具风格，因此，为朝廷选中烧制贡瓷。这便是汝窑贡瓷的由来。"[③]

20世纪80年代清凉寺发掘出的汝窑青瓷，在烧造方法上与故宫传世汝瓷基本相同，但在工艺制作上较为逊色。依据宫廷的高标准要求，釉色、露胎和器形的设计与生产暴露存在的缺陷，只有在汝窑生产过程中努力完善。

① 北宋欧阳修的《归田集》，是目前已知文献中最早记载柴窑的。但问题是欧阳修生活在北宋时期（1007—1072年），而北宋为金所灭是1127年，也就是说在欧阳修死后55年才出现宋金南北对峙的局面，那欧阳修的书里怎么会出现"北宋"之类的字呢？显然，这是后人所注释的。所以，究竟是否为欧阳修所写，就不能充分肯定了。保守地说，这个《百宝总珍集》的明刻本至少是明代人所作，即使这样，资料同样具有一定的研究价值。

② (宋)周辉：《清波杂志》卷五《定器》，收入《宋元笔记小说大观5》，上海古籍出版社，2001，第5067页。

③ 李辉柄：《宋代官窑瓷器》，紫禁城出版社，1992，第25页。

河南宝丰蛮子营村于 1989 年发现汝窑窖藏，产品的釉色、造型及烧造
工艺对比清凉寺窑址产品后，发现基本相同。孙新民认定："砂器物作外裹
足满釉支烧，支钉十分细小。"① 从垫饼垫烧发展到用支钉支烧，表明了汝
窑的进步。其器形还保留了过渡阶段的特点：不但有宫廷瓷器的洗和裹足支
烧碗等，又有大盆、盘、瓶、碗、钵等民间瓷器；瓷器釉面以虾青色釉色居
多，也有类似粉青和天青等釉面色彩；器物装饰采用划花装饰。这些藏窖的
瓷器表明了它们在当时的珍贵性，但与故宫博物院所藏的传世汝瓷相比又明
显不够档次，显然不是作为贡窑烧造的产品。性质同样与南宋周辉《清波杂
志》所记"唯供御拣退，方许出卖"② 相符。因此，清凉寺窑作为贡窑的发
展脉络显露无遗。

故宫博物院所藏的传世御窑汝瓷，出自天青釉色相对稳定、艺术风格成
熟的时期，而当时正是"汝窑宫中禁烧"时。由于汝瓷达到成熟定型的层次
而被宫廷看重，宫廷为垄断这一工艺技术，下达禁止其他窑口仿产汝瓷的措
施。因此推断，汝窑成为贡窑是在宋徽宗时期，汝窑由民窑转变成天青釉贡
瓷的御窑是毫无疑问的。对清凉寺窑发掘后判断，"汝窑瓷器发展的过程可
能是：先由青绿釉刻花镂孔钵过渡到青灰釉裹足洗，然后烧制出成熟的汝窑
天青釉瓷器"③，即由汝民窑的青瓷产品发展为成熟的贡瓷御瓷"天青釉"。

（三）烧造年代考析

故宫博物院陈万里最早论及汝窑的烧造年代，是在《汝窑的我见》一
文。他根据北宋徐兢《宣和奉使高丽图经》的成书时间和书中的"汝州新窑
器"一语，推断汝州烧制宫廷用瓷的时间，是在哲宗元祐元年（1086 年）至
徽宗崇宁五年（1106 年）的 20 年之间。④ 从宋徽宗崇宁五年，上溯到哲宗元
祐元年，这一段时间是汝瓷发展的鼎盛时期。当时北宋皇室不惜工本命汝州
造青瓷，是因定州白瓷有芒，统治者认为不堪用，遂命汝州造青瓷。

① 孙新民：《河南宝丰清凉寺汝窑址发掘的主要收获》，《南方文物》2000 年第 4 期，第 3 页。
② （宋）周辉：《清波杂志》卷五《定器》，收入《宋元笔记小说大观 5》，上海古籍出版社，2001，第 5067 页。
③ 孙新民：《关于宋窑研究的几个问题》，载中国古陶瓷研究会编《中国古陶瓷研究 第七辑》，紫禁城出版社，2001，第 4 页。
④ 陈万里：《汝窑的我见》，载《陈万里陶瓷考古文集》，紫禁城出版社，1997，第 150 页。

图 24　北宋青瓷枝叶花卉瓷盏，口径 17.5cm，清凉寺
汝窑遗址出土

1987 年在河南宝丰发现汝窑窑址之后，叶喆民也根据宝丰及大营镇历史沿革的文献记载，认为："汝窑的鼎盛时期大体可推测在宋元祐元年（1086 年）至宣和末年（1125 年），即哲宗、徽宗时期。"[①] 在确认汝窑烧制的时间问题上，我们再看南宋顾文荐《负暄杂录》所载文字："本朝以定州白磁器有芒，不堪用，遂命汝州造青窑器，故河北唐、邓、耀州悉有之，汝窑为魁。江南则处州龙泉县窑，质颇粗厚。宣政间，京师自置烧造，名曰官窑。"[②] 基本可以推断出汝窑创烧的时间，即汝窑贡瓷的烧造是在定窑贡瓷之后，其烧造时间不会早于定窑。定窑烧造"芒口"（覆烧）瓷是在北宋后期[③]，因此，汝窑瓷的烧造时间不应该早于北宋后期。而陆游《老学庵笔记》记："故都时定器不入禁中，唯用汝器，以定器有芒也。"[④] 陆游是南宋人，他说的"故都时"应是北宋晚期。陈万里先生曾经根据《宣和奉使高丽图经》（宣和五年，即 1123 年）推断指出，"新窑器"是对"旧窑器"而言，但是"旧窑器"为何物，他没有说。对于"旧窑器"，我们从文献上可以找到的根据是宋人王存的《元丰九域志》，记耀州窑自神宗元丰元年（1078 年）到徽宗崇宁元年（1102 年）之间也烧造宫廷用瓷，它的实物标本已在耀州窑遗址及北京广安门外发现，很可能"旧窑器"即是耀州青瓷。

由于汝窑青瓷在河南清凉寺窑址和大营镇蛮子营村窖藏中被发现，专家们对汝窑创烧上限时间的认识有不同的看法："李辉柄的《宋代官窑瓷器》一书在否定了北宋汴京官窑之后，提出汝窑就是北宋官窑，'官汝窑的烧瓷

① 孙新民：《中国古代名窑·汝窑》，江西美术出版社，2016，第 16 页。
② （宋）顾文荐：《负暄杂录》《窑器》，收入《笔记小说大观》二十五编，台北新兴书局，1981，影印本，第 330 页上栏。
③ 王莉英：《中国古代名窑·定窑》，江西美术出版社，2016，第 31 页。
④ （宋）陆游：《老学庵笔记》卷二，王欣点评，青岛出版社，2002，第 39 页。

历史大约始于政和元年，至北宋灭亡（宣和六年，1124 年），期间仅有十四年的时间'。"①我们知道汝窑只是清凉寺窑址中的一个民窑窑口，是以清凉寺民窑为基础转型创烧的，汝窑贡窑出现的时间肯定迟于清凉寺民窑，也许能早到宋初。但从文献记载、清凉寺汝窑址出土的青瓷和蛮子营村窖藏青瓷来看，作为民窑存在的清凉寺窑时间也不会早太久。

汝窑青瓷的烧制时间上限应该是仿柴窑的天青釉烧制时间，按常理推断，在确定贡窑之前，汝窑作为民窑应该已存在，烧制产品是印花青瓷，唐、邓、耀州生产与汝窑相近的印花青瓷，这种共有的印花青瓷明显不是进贡的天青釉汝贡瓷，应是汝州旧器。所以"故河北唐、邓、耀州悉有之，汝窑为魁"②。汝窑仿烧柴窑取得天青釉青瓷是汝窑创烧成功的标志，完全依靠纯正天青釉色的艺术美而取胜，不依靠纹样装饰而夺目。由于清纯的釉色得到宋帝的青睐，汝窑才得以被定性为贡瓷御窑。因而，它烧制时间的上限，应是创烧"天青釉"成功之时。

2000 年，对汝窑进行了第 6 次发掘，这次对汝窑的烧制年限有了清晰的认识："根据地层和遗址的相互叠压关系，将第五、四文化层堆积和相关遗迹划分为第一阶段，第三文化层堆积及相关遗迹划分为第二阶段。第一阶段既烧制满釉支烧的天青釉瓷器，又烧制豆青和豆绿釉刻、印花瓷器；出土的匣钵多呈褐红色，外壁不涂抹耐火泥，应属于汝窑瓷器的创烧阶段。在该阶段地层和遗迹内各出土'元丰通宝'铜钱 1 枚，表明汝窑的创烧不晚于宋神宗元丰年间。"③将汝窑创烧定于宋神宗时，即熙宁和元丰年间，自然不会有什么大的出入。

汝州天青釉青瓷因汝窑创烧成功而获得"为魁"美誉。所谓"为魁"，并非汝州之前的印花青瓷，而是之后的天青釉青瓷，如此才能代替有芒口的贡瓷之定窑。到此时，汝窑进入第二发展阶段的贡窑阶段。汝窑进入鼎盛阶

① 全国哲学社会科学规划办公室，宋代汝窑的发现与研究（宝丰清凉寺汝窑址的发现与研究）成果简介，主持人：孙新民，批准号：01AKG002，2004。

②（宋）顾文荐：《负暄杂录》《窑器》，收入《笔记小说大观》二十五编，台北新兴书局，1981，影印本，第 330 页上栏。

③ 孙新民：《关于宋窑研究的几个问题》，载中国古陶瓷研究会编《中国古陶瓷研究 第七辑》，紫禁城出版社，2001，第 6 页。

段，也就是其成为御窑的阶段。从汝窑遗址的考古发掘得出认识："第二阶段均为天青釉瓷器，传世的汝窑瓷器形制应有尽有，并出现了一些新的器类。从出土的一些模具标本看，该阶段的不少器类采用模制，器物造型工整，器壁厚薄均匀，充分显示出当时窑工制作的精细程度。在属于该阶段的遗迹 F1 内清理出一枚'元符通宝'铜钱，说明汝窑瓷器的成熟阶段可能早到宋哲宗时期。"① 那么在宋哲宗时期的汝窑发展为成熟期，宋徽宗时期就应该是汝窑的鼎盛期。陈万里将宋哲宗时期的汝窑定为烧造上限时期，除根据《宣和奉使高丽图经》之外，经验和感觉也是他的依据。

汝窑烧造的下限，陈万里的观点是定在宋徽宗政和年间，依据是南宋顾文荐《负暄杂录》和叶寘《坦斋笔衡》两书。"宣政间，京师自置烧造，名曰官窑。"② 按照文献理解，京师自置窑来专烧宫廷御瓷，即自设官窑，原民间汝窑就当退出历史了，但实际情况可能并非如此。有的学者认为汝窑的下限要到宣和七年，如郭木森《河南汝州张公巷窑址考古获重大发现——首次发掘出土窑具、素烧坏残片和有别于汝窑的青瓷器》（《中国文物报》2004 年 5 月 26 日第 1 版）和《河南汝州张公巷窑址考古获重大发现》（《发现中国：2004 年 100 个重要考古新发现》，学苑出版社 2006 年）中的观点。但也有说汝瓷烧造的下限时间是在北宋灭亡时期。认为止于这个时期的观点基于如下考量：

1. 历史明确记载汝窑代替定窑，但政和年间宋徽宗在京师创建官窑，而古文献未发现有文字记有官窑替代汝窑。相反，宋代陆游《老学庵笔记》记宫中"唯用汝器"③，除了说明汝官窑是专为宫中烧制御用瓷之外，还从侧面说明汝窑在北宋后期并未停烧。

2. 南宋绍兴二十一年，宋高宗收到清和郡王张俊进奉的一些汝窑青瓷。这时已离北宋政和年间 40 余年了。如果当时朝廷设官窑而停烧汝窑的话，那么张俊进贡的应是北宋官窑青瓷，而不是早已停烧的汝窑青瓷了。

① 全国哲学社会科学规划办公室，宋代汝窑的发现与研究（宝丰清凉寺汝窑址的发现与研究）成果简介，主持人：孙新民，批准号：01AKG002，2004。

②（宋）顾文荐：《负暄杂录》《窑器》，收入《笔记小说大观》二十五编，台北新兴书局，1981，影印本，第 330 页上栏。

③（宋）陆游：《老学庵笔记》卷二，王欣点评，青岛出版社，2002，第 39 页。

3. 北宋官窑青瓷与汝窑青瓷的烧造工艺不同，以釉色取胜是汝窑重要的艺术特色，用玛瑙掺入釉中，使釉面有光韵内敛的玉质感，这是中国上层社会最喜欢的色彩，前人对此评价很高。宋代君主宋神宗、宋哲宗和宋徽宗都喜欢汝窑青色之美。以古朴取胜、以"紫口铁足""大开片"为艺术特征的"汝州新窑器"迎合了文人士大夫对传统文化的敬仰和眷恋，最得宋徽宗之意。既然官窑不能取代汝窑，朝廷也就没让汝窑停烧。

4. 北宋官窑瓷和汝窑瓷的用途不同。从器物造型艺术来看，二者各有所重。汝窑相对官窑器体积而言，一般多为小型器件，主要是因其烧制工艺和地位所限。在发现汝窑的 65 件传世品中，除 11 件存北京故宫博物院未公开发表外，54 件的器物造型分别是 14 件盘类、17 件洗类、5 件椭圆水仙盆、4 件碗、3 件盒、3 件碟、2 件尊、2 件槌式瓶、1 件盏托和 1 件盏。其中，18 件器底有 3 个支钉、14 件器底有 5 个支钉、3 件器底有 6 个支钉、1 件残存 1 个支钉，剩下的 18 件无支钉。在釉色呈现上区别是 27 件粉青、12 件天青、10 件卵青、5 件不明。这 65 件汝窑瓷分别被中国的北京故宫博物院、台北故宫博物院、上海博物馆，以及英国、美国和日本等地收藏。

2000 年，汝窑窑址被发掘发现，出土的汝瓷造型样式主要有碗、梅瓶、鹅颈瓶、盘、方壶、套盒、钵、盏托、盆、器盖、盒等 10 余种，还有器类呈现多种艺术造型。与传统传世品差别的地方是，一些器面还饰以艺术纹饰，如常见的莲纹样式。汝窑传世品是以釉色取胜，这种装饰现象难得一见，说明考古所发掘的"汝窑"还处于烧造贡瓷阶段。由于历史上对汝窑疑惑甚多，而文献中关于它的记载却一直未断。根据当代多次的发掘，针对发现的实物与遗址问题，专家也有不同的结论。

北宋官窑青瓷器主要是作祭祀用器或陈设瓷，如琮、鼎、瓶、簋、尊、炉等仿青铜礼器青瓷艺术品，其造型样式分别有古朴、金石、雅致等韵味风格，适合祭祀或殿堂陈设等庄重的场合。北宋官窑不仅追求青釉自然之美，还在整体青色之美的釉层下显示开片纹样和"紫口铁足"特征，并以带有金石古味之艺取胜。既然二者烧制用途和艺术风格不同，那么在北宋官窑设置后，汝窑不可能就此消亡。

由此，我们判定：在政和年间北宋官窑设立之前，汝窑所烧基本被宫廷所用，成为贡瓷；北宋官窑之后，汝窑青瓷仍然为宫廷烧制生活用品。因

此，推断烧造汝窑的年代，大约是1068—1126年的宋神宗到宋钦宗时期。那么，我们就很容易理解北宋官窑和汝窑青瓷何以存世量之甚少的原因了——汝窑青瓷是以生活用瓷为主，但胎体不结实而易损坏，故存世量少；北宋官窑主要为皇家烧制祭祀青瓷礼器，产量同样不多，随后的靖康之乱，又导致了这些器物在战乱中散失。

如上所述，河南汝窑由宝丰清凉寺民窑发展而来，后成为御窑贡瓷性质的窑口，虽有了官窑特征，但无官窑之本，主要烧制北宋宫廷日用瓷的一部分。政和年间，为烧造祭祀礼器青瓷专供宫廷使用，朝廷下令于汝州设官窑专制，"汝州新窑器"就是北宋官窑青瓷烧制成功的证明。北宋官窑与汝窑均在汝州，在烧制工艺上官窑自然需借鉴创烧时间较早的汝窑，因此它们在烧制、釉色、艺品等工艺追求上自然有相似之处，而且它们同时烧造，器物用途并不重合。

那么，我们说汝窑青瓷的生产时间大致在宋神宗熙宁和元丰年间至宋钦宗靖康年间（1068—1126年），后因金人南侵才使汝窑停烧。汝窑历时近50年，作为御窑贡瓷的烧造时间较短，或许只有20年；而北宋官窑烧造时间更短，只有10余年时间。

二、越窑

北宋时期，浙江是全国手工业中心之一，不仅染织业发达，瓷器制造也继续发展和繁荣。北宋前期，上林湖越窑青瓷继续烧造，瓷器从形象到风格特点都出现了很大的变化。到北宋后期，瓷器制作粗糙，刻划花纹简单草率，釉色灰暗，缺乏光泽，品种趋向单调，瓷业生产开始走向衰落。北宋中期龙泉窑逐渐成熟，并树立了自己独特的青瓷风格。考古调查表明，唐代至北宋年间，浙江上林湖、白洋湖、古银锭湖、里杜湖青瓷窑址产品的艺术面貌和装烧工艺等方面相同，属同一瓷窑体系与性质，从而形成了一个以上林湖窑场为代表的越窑青瓷系统。

学术界对越窑形成与发展的时间范畴持不同观点。中国硅酸盐学会主编的《中国陶瓷史》将东汉晚期到宋代的宁绍平原瓷业遗存统定为越窑；任世龙的《论"越窑"和"越窑体系"》一文将越窑遗存归划为先越窑、越窑、

后越窑共三个时期①。东汉、三国至南朝时期，曹娥江中游地区出现了瓷业生产的高峰，成为先越窑的生产中心。上林湖地区的同类瓷业遗存仅有19处，且明显受到曹娥江中游地区的影响，成为先越窑的地方类型窑址。经过隋唐初中期的发展，到晚唐至北宋前期，以上林湖为中心，包括周围的白洋湖、里杜湖和古银锭湖等地的瓷业生产蓬勃发展，蔚为壮观，达到鼎盛状态，成为越窑青瓷的中心产区。

与此同时，随着与日俱增的贡瓷和对外贸易用瓷数量的日益增长，相继在宁波的东钱湖和上虞的窑寺前等地增设窑场，扩大生产规模，形成了一个以上林湖窑场为代表的越窑体系。浙江台州的临海许墅和黄岩沙埠、金华的武义、东阳、丽水和温州的西山等地出现了与越窑相类似的地方类型窑址，成为越窑系的重要组成部分。至北宋后期，窑址数量锐减，制瓷工艺衰退，产品粗糙，瓷业生产江河日下，越窑走向后越窑时期。南宋时期，尽管朝廷下令越窑烧造宫廷用瓷，濒临消亡的瓷业生产得到一时的繁荣，但好景不长，至南宋中期又停烧。

南宋越窑青瓷在慈溪开刀山和古银锭湖低岭头一带的发掘有两种类型：一种与晚期越窑风格接近，却存在一定的差异性；一种与北方汝官窑青瓷较近，甚至类似官窑。因此，这两种青瓷共存的窑址现象称为"低岭头类型"，即"后越窑"。北宋时期，越窑继续烧造青瓷。据文献记载，宋朝立国初期，从开宝到太平兴国十余年间（968—984年），在钱越国控制下的越窑曾为北宋朝廷烧制青瓷贡品达17万件之多。北宋初年越窑生产的青瓷不仅质精而且量大，还被朝廷作国礼赠辽国，这一点可由辽代北方贵族墓葬常发掘出土的越窑青瓷做证。

越窑青瓷衰落的原因是多方面的，有不少学者提出了各自的观点，归纳起来至少有以下几个方面：

1. 北宋晚期，上林湖地区瓷窑数量急剧减少，瓷器制作比较粗糙；也由于缺乏管理，制瓷工艺出现了衰退局面，从而彻底失去了与其他名窑竞争的能力。

2. 宋代统一后，吴越作为属地，贡瓷数量渐渐减少。宫廷用瓷主要是从

① 任世龙：《论"越窑"和"越窑体系"》，载《中国古陶瓷研究会94年会论文集》，南京博物院《东南文化》编辑部，1994，第58—64页。

就近的定窑、汝窑、钧窑等产品中选取，从而取代了越窑瓷器。

3.传统高钙石灰釉配制方法的改革，为北方青瓷工艺的突破性提高奠定了基础。它创制的高温黏度石灰碱釉使北方青瓷质量提高至优质，并逐渐取代了越窑市场。

4.越窑的衰落与本地瓷业资源如燃料等匮乏密切相关。加上龙泉青瓷的烧造不断成熟，在一定程度上也加速了越窑的衰落。

三、官窑

浙江临安（今浙江杭州）是南宋政治、经济、文化中心，其东南面和西南面分别是明州（今浙江宁波）、越州（今浙江绍兴）、温州、婺州（今浙江金华）、处州（今浙江丽水）等地，瓷业也相当发达，既是瓷器的生产中心，又是瓷器的商贸集散地，越窑、婺州窑、龙泉窑等形成了江南的瓷业生态圈。但此时的北方中原地区，随着北宋"靖康之难"，诸多名窑相继被毁。

宋高宗赵构临安避难，建立南宋政权，在江南临安都城凤凰山设立"内窑"，即"修内司官窑"；后在临安南郊乌龟山八卦田郊坛下附近又另建"新窑"，即"郊坛下官窑"，以上统称"南宋官窑"，简称"官窑"。广义上讲，"官窑"是由历代朝廷自办或督办的御用贡瓷瓷窑；狭义上讲，"官窑"是南宋朝廷对自办瓷窑的专有称呼。"内窑"和"新窑"集中南北的精工巧匠，烧造宫廷需要的青瓷。历史文献把南宋官窑划分为"修内司"和"郊坛下"，即"内窑"和"另立新窑"，并明确说明新窑"比旧窑大不侔"。南宋顾文荐《负暄杂录》"窑器"载："陶器自舜时便有，三代迄于秦汉，所谓甓器是也。……本朝以定州白磁器有芒，不堪用，遂命汝州造青窑器，故河北唐、邓、耀州悉有之，汝窑为魁。江南则处州龙泉县窑，质颇粗厚。宣政间，京师自置烧造，名曰官窑。中兴渡江，有邵成章提举后苑，号'邵局'，袭徽宗遗制置窑，于修内司造青器，名'内窑'。澄泥为范，极其精致，釉色莹澈，为世所珍。后郊下别立新窑，亦曰'官窑'，比旧窑大不侔矣！余如乌泥窑、余姚窑、续窑，皆非官窑比。若谓旧越窑，不复见矣！"[①]

① （宋）顾文荐：《负暄杂录》《窑器》，收入《笔记小说大观》二十五编，台北新兴书局，1981，影印本，第330页上栏。

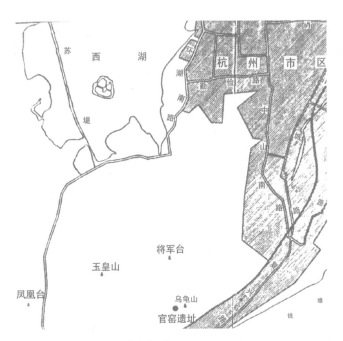

图 25　浙江省杭州市南宋官窑遗址位置

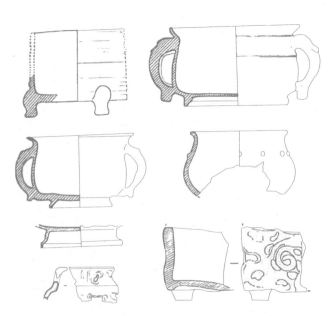

图 26　浙江省杭州市南宋官窑瓷器

1956 年浙江省文物管理委员会所发掘的一座南宋乌龟山窑址，确认了郊坛官窑的存在。出土龙窑一座，窑长 23m，在堆积层中发现高、低两档产品，品种较多。出土的器物主要有盘、碟、洗、碗、炉及仿古铜器鼎、炉、觚、彝和玉器造型的瓷器，多为青瓷。1985 年，在乌龟山及桃花山之间的盆地发掘出用砖叠砌的一座龙窑，长 40.5m，宽 1.4 ~ 1.85m，窑结构由窑门、火膛和出烟室组成。还有练泥池、储釉料大缸及制坯轮盘的基坑，素烧瓷坯的马蹄形窑炉一座，有日用瓷和陈设瓷若干。1988 年，再次挖掘出储料坑、房子、道路等。通过多次发掘，可知官窑遗迹保存基本完整，官窑工艺环节和生产布局比较清楚。

官窑创烧青釉的精致品种有粉青、米黄、月白等色彩，这些青瓷色泽幽雅，透明度不够，层面厚重。

四、哥窑

（一）官哥窑

关于官哥窑，宋代及之前未见有关记载文献。

元史籍中有"哥哥洞窑"的记载，是元至正二十三年（1363 年）刊刻、孔齐撰《至正直记》"窑器不足珍"一文说："乙未（至正十五年，1355 年）冬，在杭州时，市哥哥洞窑器者一香鼎，质细虽新，其色莹润如旧造，识者犹疑之。会荆溪王德翁亦云：'近日哥哥窑绝类古官窑，不可不细辨也。'"[①]南宋顾文荐《负暄杂录》曰："江南则处州龙泉县窑，质颇粗厚。宣政间，京师自置烧造，名曰官窑。中兴渡江，有邵成章提举后苑，号'邵局'，袭徽宗遗制置窑，于修内司造青器，名'内窑'。"[②]这里的"内窑"即修内司哥官窑，很可能是北京故宫博物院内藏的传世哥窑。

明代对宋代哥窑记载有：高濂《遵生八笺》对官窑产品做了如此描述，

①（元）孔齐：《至正直记》卷四《窑器不足珍》，收入《宋元笔记小说大观 6》，上海古籍出版社，2001，第 6669 页。

②（宋）顾文荐：《负暄杂录》《窑器》，收入《笔记小说大观》二十五编，台北新兴书局，1981，影印本，第 330 页上栏。

"纹取冰裂，鳝血为上，梅花片墨纹次之，细碎纹，纹之下也"[1]"旧哥哥窑……色青，浓淡不一，亦有铁足紫口"。[2]明代宣德年间《宣德彝器图谱》记"内库所藏：柴、汝、官、哥、钧、定"[3]，将宋代哥窑列于名窑之中。

（二）龙泉哥窑

明人郎瑛史料笔记《七修类稿续编》称："（宋代）哥窑与龙泉窑皆出处州龙泉县，南宋时有章生一、生二弟兄各主一窑，生一所陶者为哥窑，以兄故也，生二所陶者为龙泉，以地名也。其色皆青，浓淡不一，其足皆铁色，亦浓淡不一。旧闻紫足，今少见焉，惟土脉细薄、油水纯粹者最贵，哥窑则多断纹，号曰百圾破。"[4]

清代赞颂宋代哥窑的有乾隆帝多首诗篇，如题《粉青葵瓣口盘》诗句："色暗纹彰质未经，哥窑因此得称名。"《曝书亭集砚铭》赞曰："丛台澄泥邺官瓦，未若哥窑古而雅。绿如春波停不泻，以石为之出其下。"[5]"铁足圆腰冰裂纹，宣成踵此夫华纷。"[6]清代蓝浦在《景德镇陶录》卷六"镇仿古窑考"中说哥窑："宋代所烧，本龙泉琉田窑，处州人章姓兄弟分造。兄名生一，当时别其所陶曰'哥窑'。土脉细紫，质颇薄，色青，浓淡不一。有紫口、铁足，多断纹，隐裂如鱼子。釉惟米色、粉青二种，汁纯粹者贵。唐氏《肆考》云：古'哥窑'器质之隐纹如鱼子，古'官窑'质之隐纹如蟹爪，'碎器'纹则大小块碎。古'哥器'色好者类'官'，亦号百圾碎，今但辨隐纹耳。又云：汁釉究不如'官窑'。"[7]清代乾隆年间《南窑笔记》"哥窑"条记："即名章窑，出杭州大观之后。章姓兄弟，处州人也，业陶，窃做于修内寺，故釉色仿佛观窑，纹片粗硬，隐以墨漆，独成一宗。釉色亦肥厚，有粉青、月白色、淡牙色数种。又有深米色者，为弟窑，

① （明）高濂：《遵生八笺》燕闲清赏笺上《论官哥窑器》，王大淳、张汝杰、王维新整理，巴蜀书社，1988，第460页。

② （明）曹昭、王佐：《格古要论》卷七《哥哥窑》，赵菁编，金城出版社，2012，第260页。

③ （明）吕震等：《宣德彝器图谱》卷一，中国书店出版社，2006，第2页。

④ （明）郎瑛：《七修类稿》续稿卷六《二窑》，上海书店出版社，2001，第601页。

⑤ 王梦林：《历代名窑诗谱》，华中科技大学出版社，2017，第55页。

⑥ 转引自金开诚主编，李昕：《宋代名窑》，吉林文史出版社，2010，第89页。

⑦ （清）蓝浦、郑廷桂：《景德镇陶录校注》卷七《哥窑》，欧阳琛、周秋生校点，卢家明、左行培注释，江西人民出版社，1996，第74页。

不堪珍贵。间有溪南窑、商山窑，仿佛花边，俱露本骨，亦好。今之做哥窑者，用女儿岭釉加椹子石末，间有可观，铁骨则加以粗料配其黑色。"①明代嘉靖《浙江通志》又载："其兄名章生一，所主之窑，其器皆浅白断纹，号百圾碎，亦冠绝当世。"并说其主要艺术特点是"釉厚如玉，釉面布满纹片；胎薄如纸，胎色灰黑；紫口铁足"②。

许之衡在《饮流斋说瓷》中说："吾华制瓷可分为三大时期，曰宋，曰明，曰清。宋最有名之窑有五，所谓柴、汝、官、哥、定是也。更有钧窑亦甚可贵"③，还说："哥窑，宋处州龙泉县人章氏兄弟均善治瓷业。兄名生一，当时别其名曰'哥窑'。其胎质细、性坚，其体重，多断纹隐裂如鱼子，亦有大小碎块纹，即'开片'也。"④

综上文献可见，元代出现哥窑仿古官窑而类似，故"不可不细辨也"。明代记哥窑出自南宋，南宋官哥窑随朝廷灭亡而停烧。元、明、清以后所见哥窑，应为龙泉窑继承越窑后仿学南宋官窑的产品，同时逐渐替代和发展了南宋官窑。哥窑器以纹片著称，其中多为黑黄相交，俗称"金丝铁线"。因此，近类南宋官窑艺术风格特征的另一重要产品"龙泉窑哥窑"，开始被人关注。

五、龙泉窑

龙泉窑是以浙江省龙泉市为中心产地的中国宋代南方民间名窑之一，现已发掘古代窑址 500 多处，仅龙泉市境内就有 360 多处。这些烧制品种、生产工艺和艺术风格相近的青瓷类窑，史称龙泉窑系。

太平兴国七年（982 年），宋太宗派殿前承旨赵仁济监理越州窑务兼任龙泉窑务，足见龙泉瓷业曾引起朝廷的关注。由于龙泉青瓷外贸销售量不断增加，瓷业迅速发展，至北宋元祐七年（1092 年），大规模疏浚龙泉至青田

① （清）张九钺：《南窑笔记》《哥窑》，王婧点校，广西师范大学出版社，2012，第 15 页。
② （明）嵇曾筠等：《浙江通志》卷一百七《瓷器》，文渊阁四库全书刻本，第 35 页 b 至 36 页 a。
③ 许之衡：《〈饮流斋说瓷〉译注》概说第一，叶喆民译注，紫禁城出版社，2015，第 15 页。
④ 许之衡：《〈饮流斋说瓷〉译注》说窑第二，叶喆民译注，紫禁城出版社，2015，第 27 页。

的瓯江大溪段水系险滩。随着龙泉县主要出海口的水路得到开发治理，龙泉青瓷传播沿瓯江由西南区向东南区延伸成为可能。龙泉青瓷销售量不断增加，品种与艺术样式不断出新，规模不断扩大，龙泉窑瓷业初具规模，青瓷工艺技术达到了较高的水平，龙泉窑系逐步形成。当时在龙泉窑的著名窑场有50多处在生产，同时，龙泉窑生产窑场建立在

图27　浙江省丽水市龙泉窑系主要窑址分布

辐射到丽水与温州等瓯江两岸城乡，白天烟雾弥漫，夜间炉火辉映，盛况空前。这时龙泉窑开始担负贡瓷的任务，加上一批越窑优秀瓷匠陆续到龙泉落户发展，龙泉窑青瓷产品工艺质量迅速切实地得以提高。北宋末年庄绰《鸡肋编》说："处州龙泉县……又出青瓷器，谓之'秘色'，钱氏所贡，盖取于此。"[1] 可见，这时龙泉窑已完全取代越窑，崭露头角。

1972年在西安东门外虹光巷发现一批窖藏瓷器，其中龙泉窑瓷器达20余件，占窖藏瓷器量的30％之多。1984年，西安拓宽南大街时发现大量的龙泉窑瓶、碗、盘等残片，另外西安市二十六中、盐店街、和平路、尚俭路、新城广场、钟楼北地下通道、西一路、南郊曲江池等地基建时均发现大量龙泉窑残瓷器。

1991年9月，大批宋瓷在四川宁南强镇（今龙凤镇）金鱼村被发现，是迄今国内外一次性发现数量最多的一次，由村民王世伦在自家菜地挖坑时发现。在当时文物部门发掘下，出土有宋青瓷985件和宋铜器18件。这批数量多质量高的宋瓷窖藏中，青釉荷叶形盖罐成了四川遂宁宋瓷博物馆的镇

① （宋）庄绰：《鸡肋编》，上海书店出版社，1990，影印本，第4页。

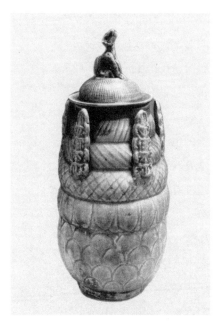

图 28　北宋青瓷盖瓶，高 30.6cm，浙江龙泉
青瓷博物馆藏

馆之宝。青釉荷叶形盖罐，高 31.3cm、宽 23.8cm、最大腹围近 1m，是迄今发现的南宋龙泉窑最大的一件青瓷，也是宋瓷中唯一的一件荷叶形盖罐，全球仅此一件，被列为中国国宝的三大瓷器之一。

始自晋代的"先龙泉"原属越窑系统，它承浙东越窑技艺而发展到资源丰富、社会稳定的浙西龙泉。《新唐书·地理志》记："越州会稽郡中都督府，土贡……瓷器。"[①]当时越州贡瓷在唐代已开始，而同时的括州（现丽水市）"先龙泉"只能生产仿越瓷产品。20 世纪 60 年代初对龙泉大窑和金村窑址进行发掘，从三叠层宋代龙泉窑遗存标本可看出，盛烧于北宋的龙泉青瓷与"先龙泉"有别，到南宋晚期青瓷生产工艺达到经典高峰，对照文献可相印证。元代积极对外发展，龙泉青瓷成为重要外贸商品，依靠相关港口水运外销，经温州、泉州、宁波等市舶司大批销往欧亚各国；龙泉青瓷生产继续扩大规模，进一步促进了其产量和质量不断提高。

元代龙泉大窑村青瓷窑场，是龙泉窑系中工艺与烧制水平最高的窑场，元代上严儿等窑址发掘有仿哥窑产品。从元大都遗址出土的元代龙泉青瓷和龙泉琉田（大窑村）、源口、安仁口等窑址出土的元代残器釉下刻划纹饰可以看出，元代龙泉窑中有专供朝廷而烧制青瓷的督办或半官办窑场。

元代"蒙古人与汉人争，殴汉人，汉人勿还报"的规定，必然激化阶级和民族矛盾，对青瓷生产造成严重影响，大批劳动力流离失所，社会环境恶劣。在元代龙泉大窑窑址发现的青瓷洗，其口沿上就刻有"万水千山望你归，待归后清河济苦也个"。元至元十五年（1278 年），继青田季文龙造反后，被逼无奈的龙泉张三八领众二万，在龙泉、云和、庆元一带起事，杀死

① （宋）欧阳修、宋祁：《新唐书》第一册卷四十一·《地理五》，中华书局，1975，第 1060 页。

庆元县达鲁花赤；至正十二至十七年间（1352—1357 年），红巾军多次攻克
龙泉。因战火动乱，百姓不安，影响了青瓷生产。此时青瓷胎骨制作较厚，
也较粗糙，大多瓷窑生产因卖价不好，工艺也日渐粗简，在拉坯成型后不经
细致修坯，施釉减薄，使烧制的青瓷釉色呈青中泛黄，色彩不净，造型设计
与制作也不及以前优美。

　　同时，元代龙泉青瓷也承担宫廷和贵族定制瓷器的生产，较宋代，此时
龙泉窑青瓷在艺术风格上有所创新，其间龙泉青瓷上有八思巴文标记、整件
器物通体纹样装饰等艺术风格。可见，元代蒙古文化没有完全被汉化，反而
带来了草原文化的豪放与大气。加之元代继续实施海外贸易政策，刺激了龙
泉青瓷生产的窑址规模与数量空前发展。1975—1977 年在韩国西南部新安海
底的一艘元代沉船中有 1 万余件瓷器被打捞出水，其中占绝大多数的是龙泉
青瓷，足见在元代对外贸易中龙泉青瓷深受世界人民的喜欢。不仅是韩国新
安沉船发现，在非洲埃及等地区也发掘出大量龙泉窑青瓷，证明了元代龙泉
青瓷外销量相比宋代迅猛增加。

六、钧窑

　　属北方青瓷体系的钧窑，亦为宫廷烧造贡品。它的窑址以河南禹州为中
心，遍及县内各地，到目前为止已发现 100 处窑址，为北方地区比较发达的
重要产瓷区之一。烧制釉色绚丽多彩、变化多样。将含有铜的氧化物掺入釉
料后，能在窑炉还原气氛下烧制窑变的多彩紫红釉色，这是中国陶瓷史上一
个突破性的创造发明，为世界陶瓷高温多彩釉烧制开辟了一个新天地。800
多年前的伟大成就，为以后高温多彩色釉的烧制奠定了工艺技术与审美风格
的基础。然而，因其主要色料成分是用氧化亚铁在还原焰中烧成，故此一般
多列入青瓷体系。

　　钧窑因这种青中带红的窑变、灿如红霞的釉色而驰名于当时。这种窑
变釉色一出现，很快博得了人们的赞赏，钧窑由此进入了宋代名窑的行列。
北宋时期社会发展稳定，为青瓷艺术的繁荣筑起了良好的温床。钧窑在花釉
瓷长期的探索下，窑变技艺终于成熟，窑变形成的绚丽已绝非唐时花釉瓷能
比。窑变釉色以其震撼人心的魅力，受到了百姓、朝野、文人、雅士、贵族

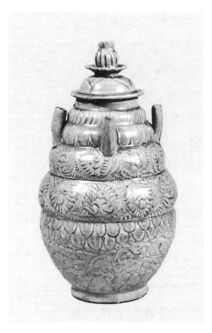

图 25　北宋青瓷四管瓶，高 31.1cm，日本东京国立博物馆藏

等各类人群的喜爱。至宋徽宗初年，窑变釉色引起了朝廷的高度重视，宋徽宗下旨建官窑，专为皇宫烧制贡瓷，窑址选在禹州钧台附近，为钧瓷艺术的全面发展提供了良机。

宋代钧瓷铜红釉的发明与使用，是当代钧瓷技艺传承的核心部分。特别是宋代官窑钧瓷代表了传统技艺的最高水准，它是钧瓷技艺价值与艺术价值的统一体现，在钧瓷史上具有无可取代的地位。

随着百姓对钧窑日用器具的期盼，钧窑需求量扩大，烧制品种多种多样，如碗、盘、炉、瓶、盆等。相对宋金时代而言，整个元代钧瓷产量增大，但质量却变得粗糙。元代钧窑的胎土质量不及宋代细润，表现为胎质较粗松，呈色白、灰白、黄、红、黑等色相。钧窑的底釉为青釉，坯胎施釉不及底，圈足外撇壁宽厚，内外面无施釉，内胎壁面常见有尖状痕迹。这一时期，钧窑造型分类常见有罐、碗、碟、盘、香炉、钵、瓶、盆等，其中瓶和炉等最具艺术造型特色，如葫芦瓶、玉壶春瓶、带盖梅瓶及特有的连座大瓶等。从整体造型设计与艺术表现上看，钧瓷的日用瓷和祭瓷两大类均显拙实厚大，纹样刻划线条刚劲有力，装饰形式感强，构图或饱满或简约。

七、耀州窑

耀州窑在北宋达到鼎盛时期，其黄堡窑场形成了规模宏大的"十里窑场"。五代时耀州窑瓷器虽质量已很高，但产量不高。五代瓷器依然多仿金银器造型，匠人们的创新能力不足。到宋代，耀瓷工艺技术进行了大规模改革和全面提升，为耀州窑发展奠定了基础，使青瓷艺术达到了炉火纯青的境界。

在泥料制配方面，开创了使用畜力牵引进行原料粉碎的大型石碾槽加工

工艺，为大规模批量生产制备了充足的优质泥料。在成型制作方面，废除了唐五代时使用的木轮陶车，发明了用铁质的"六角"为轴承、以石轮为转盘的快速陶车，使器坯的成型制作可在平衡惯性之下，在长时间快速旋转的石轮上顺利完成，为轮制出高难度和高精度的器物造型创造了条件。

在烧瓷窑炉方面，发明和创建了我国最早使用煤炭作燃料的烧瓷窑炉，解决了北方地区"一里窑，十里焦"、因缺少木柴燃料而使窑场发展受限的问题。自此，宋代耀州窑瓷器制作的全部工艺流程问题不仅得以解决，而且其全套工艺流程在当时国内处于最先进的水平，一代名窑得以在国内众多窑场的商品竞争中以自己先进的制瓷工艺优势脱颖而出。为了生存发展，应市场需求，宋耀州窑也烧造仿制类秘色青瓷，还结合五代的剔花和划花等工艺，发明生产了一种古雅而精美的浮雕般的青瓷装饰艺术产品，意味无穷、赏心悦目，也因这种简洁古雅的刻花工艺而获得"宋代北方刻花青瓷之冠"的称号。其刻花类装饰技法表现刀锋犀利，纹饰清晰，线条洒脱；印花类装饰技法表现精巧秀美，造型生动，构图"方圆大小，皆中规矩"。耀州窑瓷器也因此成为皇室贡品，而且远销海外，影响深远。

八、磁灶窑

晋江磁灶地区的磁灶窑，是福建泉州至闽南地区的重要陶瓷生产地。磁灶窑青瓷烧制早至南朝开始，唐五代时磁灶窑开始兴盛，宋元时泉州港发达的海运促进了磁灶窑海外销瓷的生产，并逐渐成为当时重要的外销瓷中心产地之一。磁灶地区发现宋元时期窑址 12 处，其中重要窑址有童子山窑、金交椅山窑、土尾庵窑、蜘蛛山窑等。烧造产品造型分类有瓶、碗、盆、杯、注子、盏、军持等，烧成釉色有青、绿、黑、酱色等色相，目前保护最好的是金交椅山窑址。

由现有国内外青瓷出土的资料可知，自唐以来，尤其宋代，磁灶窑青瓷漂洋过海，输出到东南亚、东亚及非洲等许多国家和地区，促进了这些国家和地区的经济文化发展。

第三节
瓷艺纷呈

一、汝窑

（一）釉质工艺

汝窑被引为御用贡瓷而成为北宋晚期官窑。对于汝窑釉色的描述，宋代楼钥《戏题胆瓶蕉》曰："垂胆新瓷出汝窑，满中几荚浸云苗。瓶非贮水无由罄，叶解流根自不凋。露缀疑储陶令粟，风摇欲响许由瓢。相携同到绿天下，别是闽山一种蕉。"① 明代田艺衡《留青日札》有："色如哥而深，微带黄。"② 明代谷应泰《博物要览》说："汝窑色卵白，汁水莹厚，如堆脂。"③ 后来有人把卵白解释为鸭蛋青色，明代曹昭《格古要论》说："汝窑器，出汝州，宋时烧者淡青色，有蟹爪纹者真。无纹者尤好，土脉滋润，薄亦甚难得。"④ 汝窑釉色天青，深浅不一，釉质莹润，光泽内含，上有细密开片，俗称"蟹爪纹"。亦有清代朱琰《陶说》言："汝本青器窑。"

汝窑在制作上的最大特点是裹足支烧。高濂《遵生八笺》形容这种做法是"底有芝麻细小挣针"，比较形象地概述了它釉色质地所透露出来的艺术质感美。所以，汝窑的釉色呈色说法，有天青、雨过天青、淡青、卵白、如哥而深微带黄、深淡月白、淡青等。但汝窑釉色以"天青为贵，粉青为上，天蓝弥足珍贵"，因为汝瓷的呈色剂主要是铁的氧化物。所以，青色是其主色，也是民间鉴别汝窑釉色的一种说法。

汝窑釉料属于高铝低硅釉，铝的熔点低于硅，不仅上色较易，而且施薄釉后釉色在瓷器上分布较均匀。北宋的汝民窑各种胎釉的特色并不相同，但汝民窑所施天青釉为高硅低铝釉，硅的熔点高于铝。因此，不易上色，釉色较浅。要得到厚重的天青色烧制效果，只有施重釉，但若釉料过多，瓷器边

① （宋）楼钥：《攻媿集》卷十一《戏题胆瓶蕉》，文渊阁四库全书刻本，第 18 页 a。
② （清）朱琰：《〈陶说〉译注》卷二《古窑考》，傅振伦译注，轻工业出版社，1984，第 71 页。
③ （清）朱琰：《〈陶说〉译注》卷二《古窑考》，傅振伦译注，轻工业出版社，1984，第 72 页。
④ （明）曹昭、王佐：《格古要论》卷七《汝窑》，赵菁编，金城出版社，2012，第 260 页。

沿釉会在重力作用下下垂变薄，从而烧成呈紫口现象。汝窑青瓷如青之玉，色介于蓝绿之间，其色相蓝却不艳，青而不翠，灰却不暗，美却不俗，这种中庸低调的天青色色调极其温雅淡逸而稳重古朴。传世汝窑青瓷烧成釉色还有粉青和灰绿等色调，因采用乳浊釉，瓷面色彩显示温润而有玉质感。另因瓷窑烧造条件有限或釉料成分不纯等，出窑成色只能接近天青色的色彩，如艾青色、豆绿色、粉青色、葱绿色、橘皮纹色、茶叶末色、月白色等，有不同的深浅变化差异。这些烧成的釉色，虽然达不到传统崇尚的纯正天青色，但也是人工之美和自然之美的完美结合，呈现别样的艺术审美情趣。

传世汝窑瓷器的胎体都较薄，呈香灰色，凡属盘碗等圆器均施满釉，器里、器外、口缘及足际均不露胎。采用支钉工具支烧及所谓满釉支烧，器物底部均留有几个支烧痕，支痕最少的为 3 个，多的为 5 个，支痕点很小。明张应文《清秘藏》称之为芝麻花细小挣钉，支痕处均露出香灰胎色。如汝窑三足洗，器面色泽温润，器口釉色色相稍浅，通体器釉由浅入深，层次厚重有变而色调统一和谐。天青色调中隐细碎纹釉面开片，又现蓝莹点点泛光，恰似平静碧绿湖面倒映的晴天之色，其质地细腻洁净，温润美玉般之好，让人印象深刻。

南宋周辉《清波杂志》曾描述，因汝窑为御用之瓷，所以北宋宫廷对汝瓷烧造肯下重金。为达到豪华富丽风尚而将玛瑙加入釉料中，烧成后釉面柔和滋润，纯如清水。釉面细洁，滑如堆脂，光泽沉静却温润，没有浮夸耀眼的光芒。因釉层很薄，釉稍透亮，故多呈乳浊或结晶状。所以，在质地上形成丰富的层次感，挺拔清丽，淡雅飘逸，色泽之美更让人过目难忘，回味无穷。这种从质底透露出来的艺术之美，与它釉料中采用玛瑙矿石有密切关系。

针对汝窑供御的瓷器是否以玛瑙作釉原料这一问题，曾做过科学测试。结果表明，实际上玛瑙的主要成分为二氧化硅，与一般石英砂作釉料并无区别。玛瑙往往含有铁等着色元素，以玛瑙作釉料可能对汝瓷的特殊色泽有一定作用。汝州确产玛瑙石，宋绍兴三年，杜绾有《云林石谱》"汝州石"条云："汝州玛瑙石出沙土或水中，色多青白粉红莹彻，小有纹理如刷丝。"[1]

① （宋）杜绾：《云林石谱》下卷《汝州石》，中华书局，1985，第 28 页。

《宋史·食货志》记："汝州青岭界产玛瑙"[①] 所以，汝瓷釉中有玛瑙石是可能的。

对汝窑釉料用 10 倍以上放大镜观察，可见釉中含有稀疏的气泡，如晨星一般寥寥无几，故有"寥若晨星"之说。这种釉下可见、寥若晨星的稀疏气泡，在光线的散射下能产生乳浊感，使汝窑显现出纯正色泽，釉中也有显红晕，或似雨过天晴，或似旭日升海，或似斜阳彩霞，或似虹贯碧空，美不胜言。

汝瓷另一釉质艺术特征，是釉面开片。由于胎釉与胎体在烧制中膨胀和收缩的系数不一，釉层出现不同形状和深浅的开裂，这种开裂文献中也称为开片。此现象形成的大小不一的几何纹，被人们视为天然艺术纹理，富有自然形式的装饰美。汝官窑与汝民窑青瓷开片纹稍有区别，汝官窑瓷釉层开片形状如鱼鳞纹、网格纹或冰裂纹等，特别是鱼鳞纹和冰裂纹；汝民窑瓷釉面的开片纹中难以见到。由于开片纹在烧制中形成，当时人为不能操控，开片纹样美与否只能在开窑后才能知晓，正所谓可遇而不可求也。由此，汝瓷特有的开片纹审美情趣在皇室贵族和文人墨客中广为推崇，开片纹艺术美便成为汝瓷一道亮丽的风景线。一生能得理想之开片纹而无憾，瓷匠和购买者对之梦寐以求。但值得注意的是，北宋哥窑工艺烧制也能产生这种自然开片纹的艺术效果，应与这种风尚有关联。

再者，汝窑以瓷比玉的釉质追求，象征天青釉的高贵品质。尚玉情结自汉以来就被赋予了各种道德和审美含义，中国成为世界上最喜玉的国家。玉与君子德行和风度品格紧密联系，佩玉成为时尚，如"君子无故，玉不去身"，"吉祥如意"中的"如意"指的就是如玉美好，蕴含着人们对美好生活的祝福与期待。

所以，汝窑青瓷艺术表现的蓝天青山之色、温润如玉之质、天然开片之趣等审美与人品境界，对应的是道家哲学、人文理学和艺术风尚之精神，影响了南宋之后龙泉窑等青瓷艺术美学，彰显的是中国人文思想和道德精神之大美内涵。

（二）艺术造型

宋代汝窑青瓷器物造型具有简约精巧、朴实无华、器形较小和样式古朴的艺术特点。因生产时间短，在继承越窑工艺基础上，器形种类相应较少，一般以生产餐具为主，如盘和碗多些，瓶和罐少见。盏、洗、盘、托的圈足造型多向外圈，这是其他窑瓷不多见的。

北宋传世汝瓷完整器现发掘不过百件，但器形多样，可分为文房器、日用器和礼器三种。礼器有贯耳瓶、尊、奁式炉、方壶、簋式炉等样式，大多为仿商周时玉器和青铜器艺术造型样式。文房器有笔掭、笔洗、熏炉、印盒等一些常用样式，其中笔洗有直口和敞口两种造型样式。笔洗一般造型设计为底径与口径都偏大，腹径偏宽，根据洗刷毛笔的使用功能而设计，造型艺术样式大方端庄。北宋汝官窑有椭圆形四足洗造型，独具特色。笔掭造型样式变化不大，主要样式有四方委角、六方委角和圆形三种。印盒造型样式相对单一，多以扁圆形双开盖的形制设计。香炉造型多传统样式，如敞口三足炉和母口熏炉等。日用器是生活常用瓷器，消费群体大，人群层次多，故产量自然最多，造型种类也最为丰富。传世汝瓷日用器有各式的碟、碗、盘、盆、瓶及葵花口碗、葵瓣盏托等，以盘和洗等器类为主。它们在造型设计上多仿传统造型，如碗的造型样式设计为口大于底并圈足，注重使用功能与比例美感。瓶的造型设计有玉壶春瓶和纸槌瓶艺术式样。

以上三类器形的艺术设计面饰简约，而造型美感推敲却不简单，精美流畅，富于变化，树立了瓷器造型的艺术经典。如宋代汝窑莲花样式碗，以莲花形状造型，一片片莲花瓣向外微微凸起，和风徐来，一朵盛开的莲花随风绽放；造型圆润饱满，大方古朴，端庄而流畅清丽。釉层面开细密纹片，犹如冰片纯净致远。器物艺术题材、纹饰及造型采用莲花或莲瓣，明显受佛教文化背景的道佛融合思想影响，也取其出泥不染、清心廉洁等良好寓意，这种设计在日常青瓷烧制中广为采用。这只汝窑莲花碗是集思想性、工艺性与艺术性为一体的艺术精品。其他精品造型列举如下。

汝窑淡天青釉弦纹三足尊，高 12.9cm、口径 18cm、底径 17.8cm。此尊直口，外壁近口及近足处各凸起弦纹两道，腹中部凸起弦纹三道。下承以三足，外底有 5 个细小支烧钉痕。里外满施淡天青色釉，釉面开细碎纹片。此尊仿汉代铜尊造型，器形规整，仿古逼真，釉色莹润光洁，浓淡对比自然。

汝窑天青釉盘，高 3.5cm、口径 19.3cm、足径 12.6cm。盘口微撇，圈足外撇，盘身满釉，开细碎纹片，底有 5 个支烧钉痕。此器制作精细，釉质纯净，开冰裂纹片，是宋代汝窑瓷器中的上品。

汝窑天青釉碗，高 6.7cm、口径 17.1cm、足径 7.7cm。碗撇口，深弧腹，圈足微外撇，胎体轻薄。通体满釉，呈淡天青色，莹润纯净，釉面开细小纹片。外底有 5 个细小支烧钉痕，乾隆曾为之御题楷书诗一首。这件汝窑碗造型规整，胎质细腻，釉色如湖水映出的青天，堪称精美的稀世珍品。所见传世宋代汝窑碗仅有两件，除北京故宫博物院收藏的一件外，英国伦敦大维德基金会也收藏一件。

这些北宋汝瓷精品的造型艺术表现，以质朴取胜，终成典雅单纯外观的艺术特色。汝窑瓷形制一般较小，一般的盘、洗、碗口径设计多在 10 ～ 16cm，突出求小不求大的简约审美风尚。这种汝瓷艺术造型特征集中体现出北宋上流社会的审美取向。

（三）题材表现

宋代早期汝窑青瓷以素雅造型、不着雕饰为美，视觉注重点在造型简洁大方、釉色浑然天成上。后期，青瓷器面出现一些装饰纹样，如刻花和印花的绘画性装饰。这种变化与宋代绘画成熟普及有关，绘画样式较为成功地转接到瓷器上作为装饰表现，装饰纹样的题材基本出自中国绘画题材。

宋代青瓷艺术装饰根据装饰部位可分为主体纹饰和边体纹饰。主体纹饰题材多样，常见的分类是花卉、动物和婴戏，反映浓郁的民间生活和趣味审美的内容。由于引入绘画性的装饰题材，宋瓷的装饰技巧也发生改变，技巧技法不仅丰富起来，而且渐臻佳境。为此，汝窑汲取了越窑青釉和定窑装饰手法，创新出不常见的装饰方法。北宋汝窑装饰题材在早、中、晚三个时期有所不同。河南内乡大窑店瓷窑采集的标本能集中反映这三个时期不同的题材内容：一是莲瓣题材，早期应用在碗外壁作刻划装饰，纹饰表现简单；二是出现了大量的折枝牡丹、折枝菊花、缠枝菊花等题材，中期同时选择使用刻划和模印装饰法进行纹饰；三是动物题材，晚期采用模印装饰法，更加丰富了题材内容，除增加动物题材外，还印制花卉、海浪和游鱼等艺术纹样。

早期刻花技法，简洁自然而流畅精美。早期青瓷因大量生产装饰的需求，印花技法被发明应用，故以印花技法装饰多于刻花技法装饰，也有光

素无纹装饰。晚期和中期印花纹主要装饰于碗和盘的内壁，采用点线勾勒叶筋，廓线凸起，印花题材以植本花卉为主，如折枝菊花、折枝牡丹、缠枝菊花等，牡丹和菊花样式最多，还有海水纹和枝叶纹等装饰。花卉装饰图案采用折枝式或缠枝式构图，或并用折枝式与缠枝式构图。如青瓷碗艺术装饰用缠枝式构图，大小错落的6朵牡丹花或菊花相间在弯折的枝茎上，覆仰穿缀有致。折枝式图案有两种构图：一种是二方连续式布局，一枝曲绕的枝茎缀一朵花和卷开大叶，凸起花和叶轮廓线，凹陷筋脉结构线，线纹凹凸表现相衬，更显花叶丰满，艺术表现技法生动，这是汝窑印花装饰技法的特点；另一种是多方交叉式布局，3枝花的每枝茎上缀2朵小花与舒开的小叶，清丽纤秀之气充满器面。

北宋汝瓷艺术装饰技法以刻、划和模印的艺术装饰手法为主，装饰的表现题材和艺术纹样丰富，一般有鱼纹、龙纹、菊花纹、祥云纹、莲花纹、弦纹、镂孔和兽面纹等。北宋晚期以动物形象作器物造型的艺术样式逐渐兴起，走出了仅以花卉装饰器面的艺术表现样式，动物一般有狮、龙、麒麟、鸳鸯、鸭等艺术形象。不同装饰纹样在常见器形上表现技法有所不同，如汝窑上的莲花纹是青瓷艺术表现最普及的纹饰，但莲花纹表现又分覆莲和仰莲两种，其艺术表现制作技法以模印法为多。莲花纹装饰常见于盘、碗、盏托、钵、瓶、熏炉、器盖等青瓷体上。汝窑碗和盘内壁模印的题材图案十分丰富，除花卉外，还常有莲生贵子、三龙戏水、海水游鱼、宝塔秋菊、缠枝菊花、牡丹莲花、婴儿戏水、折枝牡丹等。图案取材广泛且贴近生活，蕴含着浓厚的吉祥寓意，透出浓重的生活气息和鲜明的民俗艺术特色。兽面纹仿于商周秦汉青铜礼器常见的图纹，多见于青瓷熏炉、壶等器形上，采用的艺术技法是模印法或刻、划、剔并用的综合表现法，使这一时期的汝窑艺术表现特色更加鲜明。

民间的汝窑瓷器，十分讲究造型的实用性与观赏性的完美结合，器表装饰艺术风格根据所在地域的地质特点和资源特征有所创新。其瓷器表面的印花青瓷装饰也很特别，艺术纹饰中的构图十分严谨，纹样常见有折枝花卉纹、缠枝纹、海水纹等。

二、官窑

目前发现的南宋官窑器形以陈设用瓷为主，也有文房用具和日用器皿及装饰瓷器，如盘、瓶、碗、尊、洗、炉、碟、瓠等，日用器多采用菱、莲、葵、牡丹等花口造型样式。官窑器物造型风格雍容典雅，有皇家气度。注重选用含铁量极高的坯胎瓷土原料，胎土泛有黑紫色，胎体较薄，重釉色调配并施釉较厚，有"薄胎厚釉"之说。

南宋官窑青瓷胎土色彩特征是黑褐色、灰褐色、灰色及红褐色等，以黑褐色为主。器之口沿部位因釉垂流，在薄层釉下露出紫黑色，称"紫口"；器之底足未施釉而露胎，足沿部位多数施较薄釉层，烧成泛铁红色，称"铁足"。还有因官窑瓷釉膨胀系数比瓷胎小，烧成冷却后胎体收缩造成釉层玻璃质拉碎，釉层面开裂成疏密长短和深浅不一的开片裂纹，称文武片。这种开片原本是一种釉面烧成的缺陷，但宋代人艺术素养高，认为这种工艺缺陷恰是一种不可有意而为的天然之美，是一种丰富单色器物色彩、增添意趣质感美的釉面装饰艺术。这种开片裂纹露出的赭褐胎色自然细线纹，延伸了单一的温润光亮青色下纹理和谐搭配、天人合一的哲理。因此，官窑的艺术特征有三点：紫口、铁足和开片。

在杭州乌龟山郊坛下官窑窑址中发现了很多瓷片和窑具，胎质轻薄，釉层较厚，呈黑灰或灰褐色。"釉色以青为主，基本上可分为粉青、灰青、米黄三种色调。南宋作坊中出土的厚釉瓷器以灰青最多，粉青次之；在薄釉器中，粉青釉很少，主要是灰青和米黄色，可见粉青色釉只代表了官窑瓷器中精品的色泽。"[1] 器形有盘、碗、碟，还有仿古器皿等。南宋官窑青瓷的装饰主要突出青釉之美，有如玉质般庄重、典雅、神秘的自然美感。

南宋官窑既继承了北宋汴京官窑瓷和河南汝官窑瓷等北方名窑的古朴造型和浑厚釉质的艺术特点，又吸收了南方浙江越窑和龙泉窑等薄胎厚釉和造型精巧等艺术特征。这时期南北技艺高度融合，创造了我国青瓷史上的又一个巅峰。

南宋官窑的价值很高，也为市场和藏家看好。1989 年在香港以 2500 万

[1] 熊寥：《中国古代制瓷工程技术史》，山西教育出版社，2014，第 260—261 页。

港币拍卖的一件南宋官窑青瓷，创造了当时中国古瓷器拍卖史上的最高成交纪录。

南宋官窑主要器物艺术样式有：

1. 青灰釉盘，高 2.3cm、口径 15cm、底径 10.8cm。1977 年安徽省安庆市出土。敞口，浅腹，平底微内凹。通体施青灰色釉，釉质肥润，平整光滑，釉面开大小片纹。盘底有 6 个支烧钉痕。从支钉的露胎处可见胎骨为铁灰色，胎体厚重，质地坚硬。从盘的形制、胎釉等工艺特征来看，应为南宋官窑瓷器。

2. 青瓷簋，全高 12.7cm、口径 17.5cm、底径 16.0cm、足径 15.8cm，台北故宫博物院藏。此器底为正圆，口为椭圆。口缘下有二凸弦纹，腹圆鼓，双螭耳。此器釉凝脂色青，棱角釉薄泛紫，釉层开片大小均匀，口缘与足缘都以铜扣口镶嵌。

3. 青瓷长方盆，全高 12.5cm、口径 20.6cm×28.2cm、底径 19.0cm×24.9cm，台北故宫博物院藏。长方折沿盆，四面长方板接成，上略敞而下略敛。口部折沿平伸，底部亦平伸出板沿；四足，足侧各有如意首状栏板接于底面，使全器宛如一建筑物之须弥座。足底无釉，器底另有 8 个支烧钉痕。全器胎骨坚厚，外层也多已上釉，浓厚处釉垂欲滴，边棱薄处映现紫黑胎色，折沿下则缩釉露黑褐色胎骨。釉色粉青，除鳝血状长开片外，还有密布的冰裂状开片。

4. 青瓷弦纹尊，全高 14.9cm、口径 23.8cm、底径 22.9cm，台北故宫博物院藏。圆筒形器身，口边圆唇内伸，深壁；

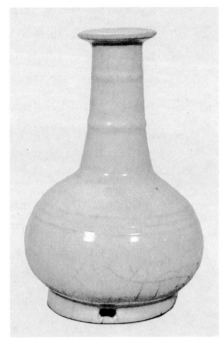

图 30　南宋青瓷官窑瓶，高 23.8cm，日本出光美术馆藏

图 31　南宋青瓷官哥窑碗，高 9.1cm，口径 26.1cm，日本东京国立博物馆藏

三蹄足，其一断接，足底无釉。筒底宽平，底周有支烧钉痕 12 枚，钉痕粗大，露灰黑色胎。器外壁饰弦纹三层，每层三道。全器施粉青釉，釉质浓润，青色含碧，釉面满布一朵朵层层冰裂的开片。釉汁略垂流，使弦棱微现黑胎色，口缘边棱微浅红。器里口缘以下色灰涩。

5. 盘口纸槌瓶，高 26.1cm、直径 11.5cm、口径 10.3cm。[①] 此瓶造型为圆器浅盘口，长筒形颈，斜肩筒腹，圈足底。胎土色灰白，土质细密。青瓷器通体内外施厚釉，烧成釉层面显开片，圈足无釉露胎，口部有损坏，作小修，现成双保存，确实不易。该瓶器形式样属宋代最美造型之一，堪称经典。此造型一直为青铜器和玉器所有，为世人所爱，在北宋汝窑和南宋官窑中已见，此龙泉窑当为高档仿品。

三、哥窑

明高濂《遵生八笺》记："（哥窑）纹取冰裂，鳝血为上，梅花片墨纹次之，细碎纹，纹之下也。"[②] 此记载比较全面地概述了哥窑的三种产品与鉴别的上下之分。从中我们发现，宋哥窑常见有三类艺术装饰风格品种，体现出哥窑烧制技艺、产品种类、审美品质和艺术鉴赏等不同信息。从开片纹理产生的艺术效果与审美取向来看，可概括为三类：

一类是冰裂和鳝血纹。器面釉层开裂成几何形纹，开片大小交叠，或呈不规则立体的多层冰裂状；釉面纹线呈白色，一般不见胎面，也有呈红色（如鳝血）或与黑色相间，为上品。冰裂纹烧制的整体工艺与艺术效果极难控制，见者如赏东风秋云而心旷神怡。

二类是梅花片墨纹。即器面釉层开有梅花瓣之形的纹片，开片大小疏密有致，纹线呈褐黑色，有天成之美，似暗香浮动之境，为中品。

三类是细碎纹。即器面为釉层多向自然断裂，开片大小如鱼子的几何形网状碎纹，为下品。

① 日本和泉市久保惣纪念美术馆编《千声·万声と龍泉窑の青磁》，日本和泉市久保惣纪念美术馆，1996，第 43 页。

② （明）高濂：《遵生八笺》燕闲清赏笺上《论官哥窑器》，王大淳、张汝杰、王维新整理，巴蜀书社，1988，第 460 页。

　　因传世哥窑珍品较少，故显珍贵。元明清以来，中下品哥窑在宋龙泉窑中传承仿造出现为多。而上品哥窑中的"冰裂纹"在南宋后失传，一直到2001年4月，才被当代龙泉窑艺人叶小春成功研制再现，在上海震撼展销，一抢而空。叶小春在龙泉窑基础上将失传近千年的哥窑珍品"冰裂纹"重现于世，使这千年古瓷重放异彩。

　　宋代哥窑因文献记载与当代发掘资料的缺乏，有待考古界进一步发掘研讨。宋代哥窑艺术装饰风格以天然开裂纹为美，极具个性艺术风格和品质特征。常见的古代龙泉哥窑有两大艺术特点：一是开片如网，即开如网样裂纹。釉层纵裂成纹，是瓷器冷却时胎与釉收缩率不同造成的，具有天然独特的艺术装饰效果。二是紫口铁足。紫口是因为釉面流淌后在器物口部形成脱釉而露出胎色，铁足是在瓷器底部施一种酱色釉。紫口铁足上下辉映，金丝铁线布满器身，是龙泉窑哥窑传承类古官窑的独特艺术风格。

　　宋哥窑瓷器存世量很少，现北京故宫博物院和台北故宫博物院收藏的历代宫廷旧藏的一些哥窑名瓷，再加上流散在海内外的，总数也不过几百件，宋哥窑瓷在国际市场和收藏界一直是"宠货"。1992年，中国香港佳士得拍卖一件宋代哥窑八方贯耳瓶，成交价高达1000万元以上。2004年，一件由美国纽约佳士得推出的哥窑瓷碗被一个日本人竞得，成交价164万美元。

　　宋哥窑艺术样式案例如下：

　　1. 鱼耳瓷炉，高8.8cm、口径11.9cm、足径9.2cm，为宋代哥窑的代表作。中国国家博物馆藏。

　　2. 鱼耳炉，高9cm、口径11.8cm、足径9.6cm。此炉造型仿商周青铜礼器簋，"S"形轮廓线上收下凸，勾勒出端庄饱满的体态，两侧对称置鱼耳，下承圈足，外底有6个圆形支烧钉痕。炉的外观古朴典雅，通体施青灰色釉，釉面密布交织如网的金丝铁线，使素净的釉面富于韵律美。鱼耳炉因两侧置鱼形耳且可用来焚香而得名，是宋代哥窑瓷器中的名品。此件属于清宫旧藏品，乾隆皇帝颇为赏识，曾拟诗一首，由宫廷玉作匠师镌刻于器外底。诗云："伊谁换夕薰，香讶至今闻。制自崇鱼耳，色犹缬鳝纹。本来无火气，却似有云氲。辨见八还毕，鼻根何处分。"后署"乾隆丙申孟春御题"。北京故宫博物院藏。

　　3. 南宋哥窑葵口碗，口径20cm。该碗口沿造型为六瓣葵口式，是常见

的宋代碗类造型。但其通体通透开裂纹，金丝铁线特征明显，亦属于典型的传世哥窑器物，特别珍贵。

4. 南宋至元哥窑青瓷渣斗式尊，全高 9.3cm、口径 12.1cm、足径 8.4cm，直颈，口微撇，扁圆腹，圈足，口与腹略等高。足的边缘薄，仅留窄细边露胎，胎面涂有褐赭色汁；镶铜扣，扣缘略如六瓣葵花式；内底有 5 个细支钉迭烧痕，支钉点色深黑。此器之口与底伤缺严重，伤破处露出胎骨，呈色深灰。除足缘和支钉外，里外满施灰青釉，釉厚带光泽，满布淡黄色大小开片；器内颈以下釉色灰黑，外底釉色明净，开片清晰。台北故宫博物院藏。

5. 南宋至元哥窑青瓷葵花式碗，全高 5.1cm、口径 19.2cm。六瓣葵花式口折腰碗，口外撇，腰平折为底，圈足，足缘窄细一圈无釉，呈橘褐色，下显黑色胎土。灰青釉，釉厚处色稍绿，釉质微乳浊不透，而表面光泽莹亮。口沿釉较薄，呈现胎色的紫口，釉面满布开片，深者成黑色，浅者微带褐色，是金丝铁线装饰样式。全器入手沉重，足外缘及外底因釉层的厚薄变化而触手有起伏感。台北故宫博物院藏。

四、越窑

越窑青瓷品种非常丰富，包括水盂、唾盂、注子、香熏、杯、碗、罐、盒、洗、盘、盅、碟等日用青瓷，以及小狗、小马、小鸡之类的儿童玩具瓷等。其中以碗、盒、水盂、注子产量最大，占 80% 以上。其中大件产品数量不多，仅见罐、罂等少量残片。釉色以鳝鱼青、鳝鱼黄二色为主，也有绿玉色。通体施釉，但釉厚薄不同。

对于越窑青瓷的釉色之美，唐代文人陆羽在《茶经》评论有"越瓷类冰""越瓷类玉"，顾况《茶赋》也提到"越泥似玉之瓯"，他们的诗文很好地反映出越窑青瓷的艺术魅力和身价。因此，越窑青瓷因历史悠久和完美釉色跃居为一代名瓷。从传世越窑出土青瓷可见，其胎土色呈淡灰，烧结胎质致密，釉为失透状。越窑青瓷釉色，早期实为一种苍青色或艾青色，青中闪黄，犹如冬日松柏。晚唐五代，越窑釉色葱翠滋润，看似晴空一抹湖绿，是体现越窑青瓷清美釉色的上乘之作。这与工匠们不断改进烧窑工艺、追求自然艺术美的创作分不开，也与这时崇尚青绿山水绘画的色彩审美观紧密

相关。

典型的越窑青瓷，不仅釉面莹润悦目，而且艺术造型也追求模移传写，模仿自然景物而开拓创新。此时期盏托、执壶、罍、瓯等仿生形青瓷的新造型，模拟自然的仿真形态令人瞠目。如仿瓜果形创作的壶，仿海棠花创作的碟、碗、盘、盏等造型样式，仿荷叶形状的托盏造型，仿莲花造型的碗与托底等艺术创新青瓷品种，在莹润欲滴的青釉笼罩下，使人爱不释手。青瓷器物仿生创作，相对唐代金银器创作，使人明显感受到相互影响之美，可见越窑青瓷艺术的创新得益于注重吸收他人之长。

五、龙泉窑

龙泉窑早期产品艺术表现，在器形、装饰、釉色等方面，与越窑、瓯窑、婺州窑相似。1976年，永初元年（420年）墓葬在浙江龙泉查田下堡村出土，有青瓷鸡首壶、莲瓣碗、鸡冠壶等多件青瓷，属早期龙泉青瓷，灰胎色，釉面青黄色调。

五代至北宋，龙泉制窑业受瓯窑和婺州窑影响益加明显，窑业已有很大发展。窑址主要分布于庆元、遂昌、云和、缙云、文成、泰顺、永嘉等地，北宋中后期窑址仅琉田村就发现10多处。考古发现，北宋早期产品在金村窑址最下层，青瓷釉面属淡青色调，胎坚壁薄，胎质细腻，现浅灰白色。五代至北宋主要生产民间用瓷，产品除日用碗、盘、壶、钵等外，尚有作为明器用的多管瓶，但也有部分瓷器被征为贡品。

清代蓝浦《景德镇陶录》记载："宋初处州府龙泉县琉田市所烧，土细壖，质颇粗厚，色甚葱翠，亦分浅深，无纹片。……唐氏《肆考》云：古'龙泉器'，色甚葱翠，妙者可与'官'、'哥'争艳，但少纹片、紫骨、铁足耳。"[①]北宋早期，龙泉窑青瓷釉色均淡青色调，坯胎为灰白色，少有灰黑色。胎坚壁薄，胎质细密。常见造型样式有碗、盘、盏托、盒、执壶、盘口壶、罐、瓶、多管壶等。其中瓶又可分为梅瓶、五管瓶、龙纹瓶、胆

①（清）蓝浦、郑廷桂：《景德镇陶录校注》卷七《龙泉窑》，欧阳琛、周秋生校点，卢家明、左行培注释，江西人民出版社，1996，第74页。

瓶、虎纹瓶、鹅颈瓶等；炉则可分为三足、四足及八卦炉、奁式炉等。南宋龙泉窑器形有碗、盘、盆、碟、盏、壶、罐、渣斗、水注、水盂、笔筒、炉、琮、投壶、瓶等，应有尽有。

龙泉窑艺术样式例举：

1. 北宋团花碗，器高 6.5cm、口径 6.5cm、足径 5.1cm，丽水市处州青瓷博物馆藏。敞口、深腹、圈足，胎白，内腹刻团花，外壁为折扇纹，此碗器形小巧精致，把玩中让人爱不释手。釉色草青带黄绿，光泽较强，釉层半透明，质朴深蕴，透着古玉的气质。内壁团花柔丽纤巧又清雅飘逸，充分展现出宋人忧郁绵软的性格特征。外壁折扇纹似信手而作，自然随意，显得格外可人。圈足较高，使整个器物显得隽秀清瘦，世俗中却又透出高贵品位。值得注意的是，此碗除了具有较高审美价值和收藏价值外，还具有较高的学术价值。

碗内团花刻法并非龙泉窑所创，而是龙泉窑学习外来刻花的见证。此花与同时期耀州窑的刻法如出一辙，说明当时龙泉窑受到耀州窑的影响，学习了耀州窑的刻工方法。而耀州窑同时期同类碗的价值都甚高，此碗工艺相同，价值亦可见一斑。

2. 南宋洗，器高 3.8cm、口径 11.4cm、底径 9.2cm，丽水市处州青瓷博物馆藏。敞口，圆唇分六花口，斜折腹，平底，圈足。胎灰白，施粉青釉，圈足底无釉，呈朱红色。小件古瓷中的文房用具还常作文房装饰性装扮用品。在历代文人和画家的鉴赏美化下，龙泉瓷器的文化品位与审美价值越来越高，青瓷文房用品因此日渐为藏家和百姓青睐。

在拍卖会上小巧玲珑的青瓷文房用品所占比例较高，拍出价格也不断刷新。此洗釉色类冰似玉，亮丽温润，青中透蓝，如雨后天青，如山间碧泉。纯粹的青玉一般的光泽和笔洗本身釉质的温润，都与玉有着天然的相似性。如玉的青釉迎合了南宋一代高雅的审美需求，是文人品性的自然流露。色泽精彩绝伦，烧制恰到好处，胎薄器小，工艺高超，给人轻盈可爱之感。花口均匀古拙，通体端庄，没有繁杂的花饰，不经意间的质朴使人震撼，可谓南宋粉青的巅峰之作。文房用品自古被捧为敬仰文化的雅致物化品，此件花口洗小巧精美，因此具有极高的审美价值和收藏价值，其文化韵味使文房蓬荜生辉。

3.南宋莲瓣碗，高 8.6cm、口径 13.3cm、足径 7.4cm，丽水市处州青瓷博物馆藏。直口深壁圈足碗，足缘无釉，露灰白胎色；平底，外底心略见圆点尖起。外壁雕刻十瓣长形莲瓣，中央瓣棱高起，色较浅淡；雕者在每两瓣花瓣中间再出一同长的花瓣，近足处另有一圈较短的莲瓣。全器满罩清浅的粉青釉，映照三层莲瓣浅白瓣棱，有如沉静初绽的一朵莲花。

4.南宋刻花碗，西安市三爻村出土。口径 11.3cm、高 5.8cm，敞口，口沿外卷，内底微凹，圈足。外腹刻莲瓣纹，瓣内划篦纹，内腹刻花纹。通体施青釉，圈底无釉，露胎，胎色干黄泛红。

5.南宋胆形瓶，高 15.5cm、口径 6cm，西安市南郊唐曲江池遗址出土。小盘口，长直颈，胆腹圆鼓，圈足。通体施青釉，有冰裂纹，足底无釉，露胎，胎呈干草黄泛红色。从足底可以明显看出，在施釉后烧制前经过刀削而露胎，烧制过程中底部采用垫饼，这可防止器物因釉而被粘连。胎体较薄，釉肥润。

6.南宋末三足炉，口径 12.3cm、最大腹径 14cm。宽板沿，直颈，圆腹三兽蹄足。通体施深青色釉，光润细腻，足底无釉，露胎，呈干草黄泛红色。

7.南宋双龙耳簋式炉，高 9.9cm、口径 11cm。微敞口，弧形腹，高圈足，外撇。腹部对称装饰龙耳，耳下有珥，腹中部有一道凸弦纹。通体施青釉，足底无釉露胎，胎呈干草黄泛红色。

龙泉窑青瓷艺术特征主要表现在釉色、造型和纹饰三个方面：

1.在越窑的传播影响下，龙泉窑继之成为南方名窑。龙泉窑早期底部露胎，色为灰白，少见灰黑，胎质坚密。烧成瓷面釉色青中带黄，之后釉色出新，有翠青、梅子青、粉青多种艺术色彩现世。龙泉窑以施厚釉色正著称，故在突出造型顶部或口沿转折处有流釉下坠。这些部位烧成后釉色较其他部位显浅白或发白，此现象被称为"出筋"的艺术风格。此种现象以梅子青和粉青釉色青瓷为多，另龙泉窑施釉较为细密，釉面极为光润温雅。

2.龙泉窑青瓷制作追求浑厚古朴的艺术造型，种类样式较多。宋早期日用青瓷造型样式分类以碗、壶、盘为主，也烧制洗、瓶、炉、杯等青瓷，多传统造型，多管瓶造型是龙泉窑独有的典型青瓷艺术。

3.龙泉窑早期艺术装饰纹样大都采用刻、划花纹，常见的有莲瓣纹、弦

纹、篦纹等；中期青瓷装饰刻划一些莲瓣纹，其他花纹刻花装饰减少，多数无纹样装饰。明代青瓷洗装饰常见内底凸贴双鱼造型；青瓷瓶类造型设计有贯耳、凤耳、鱼耳等，采用堆塑方法装饰；还有釉上以红褐色斑点装饰；另有书写款识，如青瓷盘内有"金玉满堂"或"河滨遗范"的楷书印章。

以上青瓷艺术特征，是宋代龙泉窑鼎盛时期的三大基本面貌。

由于元代龙泉窑比宋时扩大了好几倍，除浙西南瓯江两岸的青瓷窑址已发现有200多处外，明代城墙下的元大都遗址曾出土基本为碎片的龙泉青瓷，个别完整或被修复的青瓷有70余件，分别是高足碗、碗、碟、盘、罐、洗、瓶、钵、盏托和炉等造型种类，盘和碗居多数，瓶、炉和罐等次之。小圈足撇口、敛口弧壁或荷叶口，小圈足瘦长样式，莲瓣纹饰于腹外壁，这种造型样式是南宋至元时盘和碗壁上最常见的艺术纹饰。元龙泉窑青瓷有一个可靠的使用年代依据，是一件青釉小盘，是元大都建华五七连遗址中出土的。这件青瓷盘底部明确书写"致和元年李"5个墨字，即1328年的致和元年。

值得我们关注的是，龙泉窑青釉骑犼观音菩萨像和释迦牟尼佛坐像在1966年北京昌平县出土。在北京地区这种元龙泉窑虽出土不少，但立体人物青瓷佛像却少见，故显珍贵。身穿长衫袒胸的释迦牟尼佛，面部消瘦而慈祥，端坐于莲座之上。釉色烧成为青中泛绿，造型设计别致新颖，确属难求的青瓷艺术珍品。骑犼观音菩萨像，观音微闭双目，花冠戴头，内穿纹纱裙上饰有菱形串珠纹样。一副高雅华贵的模样，端庄寂静地结跏趺坐于莲花造型座上，给人带来祥和心宁之感。这两件青瓷人物作品艺术创新之处，是在释迦牟尼佛和观音的双眼、脸、胸、双手部位都采用了涩胎不施釉手法，烧后瓷面显赭色相。此工艺在装饰上属青瓷的一种创新烧制手法和艺术表现样式。现存上海博物馆的坐龛观音像，产于元代龙泉窑，龛内设计塑造端坐观音，同上面两件一样，涩胎无施釉，充分发挥工艺烧制技术，让青釉的青与涩胎的红相得益彰。这种装饰方法和艺术表现开拓了人们对青瓷单色的认识，丰富了青瓷创作表现的艺术效果。

还有许多出土的青瓷碗和盘源于元大都遗址，在瓷器上清晰可辨的书写文字有"金玉满堂""寿""福""富""大吉"等祝福吉语。不少碗足内用墨书写"张""王""李""赵"等姓氏信息，尤其是采用阴刻书写的八思巴文记号，为元代文字的研究提供了宝贵的实物佐证。

元代龙泉窑艺术样式例举：

1.元代菊花露胎洗，器高 3.8cm、口径 15.8cm、足径 4.8cm。此器是典型元代龙泉窑作品，直口宽沿，浅腹，圈足。内底在釉上贴双层菊花纹，烧成后菊花呈朱红色，在粉青釉中鲜艳夺目。此洗极具审美价值，形状扁平，釉色温润丰满，用"春来江水绿如蓝"的诗句来形容此色最为绝妙。这种明丽可人的颜色在元代极其少见，在同期器物釉色中绝对是顶峰之色。

另外，元代开创的露胎手法在此器的运用上可谓发挥得恰到好处。露胎是龙泉窑的特色之一，在器物特定处保留了原始的胎色而不施釉料，烧后呈现如天然肌肤一般的肉红色。菊花淡雅的形象深入人心，此花自古便是超凡脱俗的隐逸象征。而笔洗露胎技法使原色菊花与其他施釉部分交相辉映，看似不经意之举，却蕴含了超凡的审美格调，在精致中显出朴拙的一面。整件作品似一片高洁菊花漂于江中，脱离凡俗，这也衬托出器主的超脱境界。同类作品在国际市场上价格昂贵，此件露胎藏品价值则更高。浙江丽水处州青瓷博物馆藏。

2.元代龙泉窑荷叶盖大罐，高 30cm、口径 24cm，直口鼓腹，荷叶形盖，盖顶有钮。由盖至器物底部只饰数道凸弦纹，通体施青绿釉，釉色较莹润。整个器物造型简洁大方，充分展示了元代瓷器的造型美感和艺术特征，是元代龙泉青瓷中的佳品，1990 年参加中国文物精华展览。原件 1984 年出土于江苏溧水县（现为南京市溧水区），现藏于溧水博物馆。

六、婺州窑

浙江婺州窑工艺受钧窑影响，属钧窑多。元代烧制的仿钧瓷在浙江金华铁店窑中发现有 20 余种，以碗、罐、盘、三足洗、炉和花盆为主。釉色以天青、天蓝、月白为主，但没有带铜红斑彩的。这些产品与北方钧窑造型设计不同，具有元代南方造型艺术特征。

浙江江山文管会在陈家庵窑调查时获得单箍 1 件，上刻"陈窑记"三字铭文。陈家庵陈姓宋嘉佑年间（1056—1063 年）从颍川迁至江州（今九江市），再迁入浙江金华江山县，故在当地发现有元代烧制的仿钧乳浊釉器。这说明北方匠人带来的精湛制瓷技艺与当地人文自然结合后，促进了南方青

瓷的创新，给婺州青窑带来繁荣和发展。

七、温州窑

温州窑一直不见于唐宋时期的文献记载，但它一直为陶瓷界所重视。窑址在浙江温州市郊外西山一带，当地习惯称之为"西山窑"。考古资料报告，温州地区目前共发现 100 多处古窑址，其烧瓷历史最早可到东汉晚期，六朝时期逐步进入繁盛期，唐五代时生产规模达到鼎盛阶段，宋元时趋于衰弱。从浙江文管会所做的实地调查看，温州窑与越窑、婺州窑等同为唐代浙江境内著名青瓷窑，但从生产规模及制瓷成就看，温州窑青瓷远逊于越窑青瓷，从各地出土情况看，也以越窑器物居多。但温州窑远远超过当时的婺州窑，在器物造型、胎釉、纹饰等方面自成体系。

唐代温州窑与越窑器物在胎釉上略有不同。一般胎体较薄，呈灰白或浅灰色，晚唐时期的釉色呈青色或青黄色。釉层匀净，胎釉结合紧密，极少有剥釉现象，但有些器物挂釉不到底。其装饰上常划有团花或莲瓣纹。

温州窑出土的器物有碗、杯、盘、碟、壶、罐、钵、粉盒、器盖、器座等，产品种类与越窑大体相同，只是在器形上略有不同。温州窑器物在晚唐、五代时以精致的小型器物居多，其碗、盘、壶、盏托多制成花瓣形，并常采用印花、刻花、绘花及模印的艺术装饰表现方法。

八、钧窑

宋代钧窑窑变釉色，色彩丰富温润，变化自然，特别是钧官窑烧成色彩尤为如此，充分反映了火在瓷上的艺术魅力。宋钧窑窑变色彩分为三大类：一是单色釉窑变，如天青、湖蓝、月白、豆绿等色彩；二是彩斑釉窑变，如乳白紫晕、天蓝红斑等代表色彩；三是花釉窑变，如霞红、丹红、海棠红、丁香紫、木兰紫等色彩。上述以花釉窑变色彩的艺术审美价值为最高，主要是由于花釉窑变色彩与形态表现最能体现钧瓷窑变的自然风格与艺术神韵。意境精妙的景观现象，均为花釉窑变自然形成的结果，让钧窑瓷成为工艺珍品。一般器物多施满釉，釉质肥厚，除有带"蚯蚓走泥纹"外，还有滞留气

泡造成的凹痕，俗称"橘皮""棕眼"。其釉调色彩特征是具有蛋白石一样的光泽和青色，有的还杂以或深或浅的紫、红色，自然晕散成斑或满布全体，变幻莫测，妙趣无穷。因此，广泛博得人们的喜爱。

宋代钧瓷以釉色见长，器表没有任何人为的装饰，但由于釉的活动方式和流纹长短不同，在釉面上形成"泪痕纹"和"兔丝纹"，特别是釉层在干燥时或烧成初期发生干裂，后来在高温阶段又被黏度较低的部分釉料流入而填补裂缝所形成的"蚯蚓走泥纹"最为经典。这本是一种缺陷，反而为人们所爱，所谓"有蚯蚓走泥者尤好"。官钧为多次施釉，虽釉层较厚，但釉面平静肥腻，并时有流淌现象。官钧瓷器釉层有曲折的线纹，用手抚之即有感觉。"蚯蚓走泥纹"为官钧瓷器的显著特征，而民钧瓷器绝无这种现象。另外，官钧瓷器的窑变更为丰富漂亮，而民钧瓷器则少了一些红和紫的成分，但色调的反差较官钧瓷器要大。

宋钧窑主要器形有花盆、盆托、盘、碗、洗、炉、尊等。宋钧窑以釉色美取胜，因此除了堆凸乳钉和弦纹以外，一般没有其他纹饰。宋钧窑瓷底足有釉，圈足多麻酱色。钧窑瓷器底有刻"一"到"十"的数字铭文，但并非所有钧窑瓷器都有此铭文，这主要见于尊、盘、盆、奁和洗之上，其铭文在烧制以前刻上。考古发现，数字为配套而刻，一号最大，十号最小。此外，故宫中旧藏钧窑瓷器还有刻宫殿使用铭文及乾隆御制诗，多为清代宫廷工匠所刻。其铭文有"养心殿""长春书屋用""重华宫""静憩轩用""瀛台""涵元殿用""明窗用""漱芳斋用""虚舟用""金胎玉翠用""建福宫""凝辉堂用"等。字体工整，刻工精美。

金时期的钧窑在完成御用流变为民用烧成后，瓷器品种与造型更迎合生活，烧制常用的碗、罐、盆、瓶、碟、盒等瓷器。相对宋代钧瓷而言，传统技艺失传的金代钧瓷工艺不佳。它的胎质胎色与宋钧早中期相近，处于宋至元钧胎烧制的胎质渐变过程，但胎色出现了一些变化，到晚期胎色才产生了明显的变化，并走向元钧胎质胎色多样化的发展。从胎质特点看，金钧胎体质地黏度比宋钧疏松，灰色呈相不足，偏离为隐淡红色或土黄色；以手击之，声如暗哑，似陶类之声。调研发现，主因是采用低温、工艺生产研制投入不足、选料不细等，最终导致其趋向民窑发展。从釉色特征看，烧制以天青、天蓝釉色为主，但窑变色彩不及宋钧自然。如釉彩流动性形态比宋瓷呆

硬，且色彩明度偏暗哑，曲线散出成晕，有明显的点斑在中心斑状上作刻意装饰。以上金钧窑器的种种，与生动神似和美妙神奇的宋代钧窑窑变色彩产生的天然艺术效果无法比拟，因此可知钧瓷艺术在金代战乱之后的发展水平。

金代钧窑晚期胎质胎色与元代钧窑特征相似。在南宋建都临安（杭州）后，能工巧匠随朝廷由北方汇入江南，钧瓷与其他瓷窑一样将制作工艺传播到了南方。所以元代的南方各地仿钧造型生产，并结合自己的品种与特点来烧制青瓷，成为当时工艺流行之风。如浙江婺州窑（金华地区）之铁店窑，曾出土元代仿钧青瓷20多种，以碗、花盆、三足洗、罐、盘、炉为多。

元代钧瓷坯胎框架厚重，坯胎质量和造型制作较为粗糙，施釉较厚不匀，厚处堆积如蜡泪，烧成釉色偏暗，多有棕眼。不论造型设计还是釉色工艺，都较宋钧官窑差，也较宋代民窑差，艺术品位明显下降。多在刷灰青、天蓝、月白色釉的基础上抹铜釉，高温烧制还原后变成蓝、红、紫色的斑片状。因元钧施的釉层较厚，胎壁与流釉透露的胎釉交汇部位能见到多次施釉的现象，故泛光度往往比较高，一般有乳浊质感。因此，常见厚釉层和流釉之处的积釉现象。在瓷器物体下腹的釉层边缘处有垂珠状特征；烧成釉面有粉白石质光泽，同时一般有明显的粗大棕眼，气泡也在釉面中常常可见，主要出现在积釉部位，形状大小不等，早期瓷器釉面的气泡常有破裂现象。有的印花、刻、划装饰艺术表现技法，在釉质肥厚而失透的钧窑产品中不易清晰显示，所以在彩色斑块装饰外，多以堆贴花代替装饰。元钧釉色变化非常丰富，天青、灰青、天蓝、灰褐、乳（月）白等釉层釉彩，也有褐红斑、紫红斑、灰黑斑等斑彩纹样。斑彩和釉彩相互流动，变化成流动岩浆般的天然纹理，使厚墩粗糙的坯胎和凝重失透的釉层完全融合得顺理成章，窑火中便诞生出天成趣味和浑厚亮丽的艺术乐章。

钧窑重要艺术样式：玫瑰紫釉葵花式花盆，造型口径22.8cm、足径11.5cm。这个花盆最值得关注的是，它表面有像紫色玫瑰一样的釉，这种釉叫玫瑰紫釉，玫瑰紫釉是宋代钧窑创烧的一种窑变釉。它呈色绚丽多彩，斑驳瑰丽，红、蓝、青、紫相映生辉。釉料中含有氧化铜、铁、钴、锰等呈色元素，经1300℃左右高温烧制而成。现藏于河南博物院。

九、耀州窑

虽然五代时黄堡窑场的耀州窑生产质量很好，但数量少。至耀州窑于北宋达到鼎盛期时，工艺技术得到大规模提高，生产改造炉火纯青，发展规模达到了"十里窑场"的境地，为烧制出高难度和高精度的器物造型创造了条件，在当时国内处于最先进的水平，一代名窑脱颖而出。

宋代文人陆游在《老学庵笔记》中说："耀州出青瓷器，谓之越器，似以其类余姚县秘色也。"① 耀州窑青瓷与越窑秘色瓷工艺在宋人心中同等放彩。耀州窑将剔花和划花融合在类似秘色青瓷的烧造工艺之中，不仅获得了广大群众的喜爱，还成功创烧出工艺简洁的刻花青瓷艺术样式，获得"宋代北方刻花青瓷之冠"的美誉。这种天青釉瓷器工艺的独创，是耀州窑对其后瓷业创新的一项伟大杰作范式。

耀州窑的宋代青瓷造型样式，多能在唐代金银器造型艺术中找到原型样式，入宋以来一改唐代丰满浑圆的造型风格，创造出典雅、灵巧和秀美的艺术特色，开启了宋风之先河。如执壶、碗、三足小盂、碟、盘、多层盒等器物，造型设计成葵瓣、花瓣和多曲等艺术秀美形状，成为当时典型青瓷样式。青瓷产品功能分类为陈设瓷、日用瓷、娱乐瓷、祭祖瓷、玩具瓷、人物像瓷等，琳琅满目。

宋代耀州青瓷的艺术装饰题材和纹样内容清秀健美，种类繁多，如人物类、动物类、植物类、自然类、几何纹类等。其中植物纹题材多是折枝牡丹、缠枝牡丹、牡丹双蝶等内容，植物纹样以缠枝纹的牡丹、菊花、莲花、水藻、水波花草、花叶纹、缠枝忍冬等纹样为主。此外，还配文字、婴孩、动物等纹样。动物纹题材有水波三鱼、双鸭莲花、龙、凤纹等。表现方法模拟自然，表现样式处于图案写生法的艺术风格，代表样式图案有凤戏牡丹和婴戏牡丹等。代表作品有青釉刻花婴戏纹瓶和青釉刻花牡丹纹执壶等。刻花线条表现流畅潇洒的技法风格，造型饱满、形态富丽的牡丹花图像充分表达了宋代耀州窑青瓷艺术的完美神韵。因此，耀州窑青瓷艺术样式在国内外成为艺术典范，享有相当高的声誉。

① （宋）陆游：《老学庵笔记》卷二，王欣点评，青岛出版社，2002，第39页。

花卉纹最具代表的是牡丹花纹样，花瓣设计为单层三瓣式、双层多瓣式和多层重叠式；取材形式有交枝、折枝、连环牡丹、缠枝等。自隋唐以来，牡丹纹成为国人共识的传统装饰艺术代表图案题材之一，自然也成为陶瓷上的主要装饰题材，并流露出浓郁的汉民族文化气息，在消费市场一直畅销不衰，表现出百姓对幸福美好生活的向往，也寓意国家繁荣昌盛、人民幸福美好。

从出土标本可见，耀州窑刻花技法受浙江越窑刻花装饰艺术表现技法的影响始于宋初。所以，早期的耀州窑以刻花技法装饰的艺术特征表现上，纹饰较简单，刻划线条较宽且显粗，装饰题材内容为牡丹、莲瓣、菊花等较为常见的花卉。由此设计的花纹局部不再加其他装饰纹样，生动简朴，一般也仅装饰于器腹外壁。

碗类青瓷通常采用两种刻花艺术装饰：一种是在外壁采用浮雕艺术雕刻手法，刻塑出双层莲花瓣纹片，这种浮雕性的刻花法源于五代越窑青瓷碗的装饰法。耀州窑刻花莲瓣碗样式，造型设计首先是对越窑碗取材装饰的传承发展，具有鲜明的越窑青瓷艺术装饰风格。另一种是在外壁刻出写意性的花卉题材纹饰，属于耀州窑初创时期，是在青瓷上进行艺术装饰的原始表现方法。其他器形艺术装饰纹样，也使用划花手法，同时也流行塑造动物类题材，如鱼、鸟、凤等浮雕般图案，在器物内底中心作堆贴艺术装饰。这种审美与方法是受金银器装饰表现的影响。

青釉提梁倒装壶，是宋朝初年耀州窑青瓷艺术的代表作品，它的功用与艺术表现依然让今天的人们叹为观止。器身即壶身，狮子造型当流，提梁作凤凰塑造，缠枝牡丹纹刻于腹部作装饰，壶底正中央设计梅花形注水口，壶内妙作漏柱，与水分隔，将壶倒置而注水，注满后将壶立正而滴水不漏，巧妙应用了物理学"连通器液面等高"原理。这种诞生于一千多年前的工匠之手的设计与技术同步达到精妙绝伦的境地，让人惊叹不已。

北宋中期，刻花艺术装饰进入了成熟阶段，其艺术技法和装饰题材都比早期有了明显的发展。耀州窑青瓷的艺术纹饰部位从早期外壁转到内壁，艺术纹饰结构开始比早期复杂起来，而且在纹饰中刻划并用，使装饰纹样充分凸显出浮雕般的艺术效果。刻划技术发展成熟之后，耀州窑进一步显现出一种印花装饰技术，使陶瓷行业的印花工艺也得到迅速发展并逐渐成熟，成

为宋金两代最具艺术风格而流行的装饰。植物和动物纹饰均模拟自然客观对
象，概括纹图成范式。动物纹样以水波三鱼、双鸭莲花、龙、凤等纹为主；
植物类纹样以交枝牡丹、交枝菊、缠枝牡丹、缠枝菊花、缠枝忍冬、折枝牡
丹、水波花草、莲花、水藻、花叶纹为主。

北宋晚期，耀州窑以器施艺，装饰构思不拘形式，纹饰技法自然潇逸，
生动形象。纹样图式一般有荷花、游鱼、鸳鸯等形象主题，下有水波微底
纹，水中动物仿佛在一泓清波粼粼的河水中随意摇曳，栩栩如生。此时创新
植物花卉纹样有单束莲、双束莲、连环牡丹、卷叶纹缠、船、竹叶等；动物
纹样有莲花六鱼、莲花五鱼、莲花鱼鸭、凤凰戏牡丹、双鹤、群鹤、群鹅、
水波等；特色民俗纹样有婴戏纹等，如缠枝戏婴、松竹戏婴和梅竹戏婴。

长波段同心圆式排列纹是水波纹样中的一种，在此时依然使用频繁，另
一种与此同时创作的平行弧波复线纹也为耀州窑青瓷晚期装饰艺术表现所特
有。这时期装饰风格和艺术纹饰经营工整，喜好对称。在宋代，印花纹饰技
法各地使用已比较成熟，而耀州窑印花纹饰技法是最为精湛的。

在宋代斗茶者的心目中，"斗茶"是一种风尚，是一种品茶艺术的高雅
表现形式。在饮茶风尚盛行的当时，耀州窑生产市场不仅因"其耐久而多用
之"在民间扎下根，而且迎合了贵族和雅士的"斗茶"喜好，因此适宜"益
茶，茶作白红之色"的青釉盏获得大量生产。在不同的消费群体和饮茶方式
的需求下，具有浓厚艺术性的青釉盏在全国诸多窑口普及生产，如广西容县
城关窑和永福窑等都仿制印花青釉盏。这种敞口斜壁和小圈足的青瓷造型变
化不大，而在形制大小和装饰花式的艺术表现上有些变化，故这种造型模式
的青瓷小盏是受人们喜爱的。

耀州窑在宋代得到快速发展，北宋中期之后发展到鼎盛。装饰技法依然
以刻花印花为主，刀锋鲜明犀利、纹案清晰洒脱、线条流畅美观，成为宋代
同类艺术装饰的经典样板。印花青瓷同样体现了精巧秀美的艺术风格、刻画
生动的艺术技巧，为"方圆大小，皆中规矩"的典型器形，是远销国内外的
重要产品，产生了深远的国际影响。

金元时期，耀州窑艺术纹饰逐渐演变为简化装饰。金代瓷器装饰题材
有鱼纹、水波、莲缠枝花卉、婴戏、卷叶牡丹、花、鹅纹、犀牛望月、瑞草
鸭、朵花等常见内容，而代表时代艺术特征的纹样图案是六格花卉和犀牛望

月。金元时期化妆土的采用，弥补了耀州窑粗糙胎体的不足，而且普及化妆土及剔花的工艺成为区别宋代纹饰特点的鲜明标志。剔花工艺的应用，使纹饰产生古朴浑厚的艺术风格，虽刻和印的花纹技术精致性不如其前期，但依然带着豪放与简洁的写意风韵。

元代的耀州窑艺术装饰，最时尚的是选择植物类题材内容。题材中该类纹样最常见的是荷花纹和牡丹纹，而花草、花鸟、菊花、鱼纹、卷草、松、竹、海棠、水藻、水波、葡萄、忍冬、石榴、钱纹、枝叶和诗文等次之，因此题材纹样表现依然丰富，动物、植物、风景等应有尽有。耀州窑对客观物体的形态特征和造型审美等有着较强的观察处理和模仿表现力，善于提炼最美姿态和最美角度，将它们完美地运用在耀州窑青瓷的艺术装饰纹样中，使耀州窑创造出丰富多样的表现技巧、造型样式和构图形式，注重将装饰题材表达的民俗性和艺术性相结合，反映耀州窑文化内涵和热爱生活的艺术生命力。

元代社会盛行文人画审美，在人文思想和情怀的影响下，耀州窑艺术装饰的花卉植物题材所表达的人文思想和文化寓意也深入百姓家，寄托生活理想，寓意向上而美好。如梅、兰、竹、菊象征人品高尚自好、洁身情逸，牡丹象征权贵富裕，莲花象征脱俗清雅，灵芝象征长寿健康，等等。在文人画家绘画思想与审美观念的影响下，梅、兰、竹、菊等被提炼为经典图式，作为中国传统文化题材，被赋予社会价值、生活理想和人文精神的寓意。梅、兰、竹、菊被誉为"四君子"，松、竹、梅合称"岁寒三友"等，一是表现高洁自立、君子风格，二是寓意吉祥富贵、生命永恒。

元代耀州窑艺术装饰题材，也与儿童、动物等内容组合，应用于装饰，文化生活意蕴更亲切融洽，如各式婴戏松竹图、婴戏梅图、菊花图、竹雀图等。当然，牡丹纹样是植物类装饰纹样中应用时间最长的，从唐代一直延续到元代，经久不衰。莲纹也一直是耀州瓷中较为常见的题材纹样之一。

在金元时期，青瓷的器物造型分类以碗、盆、盘、瓶、壶等居多，灯、盏、鸟食罐及玩具等次之。碗和盘造型烧制最多，有一种造型设计为大口径、大圈足和大体型的老碗烧制更多，为渭北、关中及北方百姓的饮食器具，并一直持续至今。器形设计多传承宋代而有创新，工艺烧制技术也有革新，以敦厚、耐用功能见长而赢得市场，改变了北宋晚期薄、轻、巧的造型

艺术设计风格。

金元时期，耀州窑青瓷艺术装饰构图方式，由多层次纹样布局演变为简单明了的单个纹样经营为主。金元时期，姜黄釉和月白釉瓷器是耀州窑代表作品。如月白釉錾耳洗，造型设计简洁，烧成釉色如冰如玉，是金代耀州窑之名品。姜黄釉刻花鸭莲纹枕，将鸭纹与莲纹结合刻于瓷枕面，施姜黄釉烧制，赋予深刻生活寓意。此头枕的艺术设计深受百姓喜欢。

元末明初之后，耀州窑中心由黄堡窑场转向陈炉窑场，烧制工艺技术与产品艺术风格发生了明显转变。艺术表现以塑造豪放、画风朴质、对比鲜明为主要特征的黑花白釉瓷器成为陈炉窑的主要产品，取代了耀州窑青瓷品种生产的主导地位。如黑花白釉骑马人烛台，器物造型为马上塑骑人物俑，头上塑戴尖顶帽类型，人物身后塑背负瓷管，作烛台之用。另黑花白釉山水花鸟纹盆，画面构图布局处理完整，画面刻画的形象清丽而有勃勃生气；线条流畅，色彩明快，极富国画写意艺术特色及民俗风情。

耀州窑青瓷艺术样式举例：

1. 青釉剔花牡丹纹倒装壶，高 19cm、底径 7.5cm、腹径 14.3cm。壶身整体呈圆形，盖作装饰，不能启开，盖顶由双层花蒂纹托出一朵含苞待放的团菊。壶盖与提梁衔接，提梁为展翅欲飞的凤凰。凤首高仰，凤冠迎风飘逸，凤身羽毛丰满，凤尾堆塑联珠纹饰，垂曳至壶肩部，形成壶的半圆形提梁，美观实用。在顶盖的花蒂与团菊纹下，再饰联珠纹、锯齿纹各一周。壶腹刻划一周牡丹纹，刀法犀利，线条流畅，牡丹产生浮雕的艺术效果。最下层饰一圈仰开清灵的莲瓣，使壶多了一分娴雅的气质。

壶流为母子蹲狮组成，母狮前肢趴地，后肢躺卧，引颈抬头，利齿外露，四肢骨骼肌肉强劲，有种屹立不可摧的气势与威严，护卫着怀中蹲地仰卧吸吮乳汁的子狮，生动逼真。更为神奇的是，在壶底中为梅花小孔，内与漏柱衔接，外面酒通过壶底梅花小孔与漏柱进入壶内壁，酒却不会从壶流溢出，而将壶身放正，底部壶口又不会漏酒。此壶通体施青釉，釉层青莹，温润如玉。

2. 青釉刻花水波游鸭纹碗，高 7.4cm、口径 17.8cm、足径 4.9cm。碗呈外凹内凸的六瓣花式，敞口，斜弧腹，圈足。通体施青釉，釉色青绿，外足墙与足底修足，露圈状涩胎。碗心刻海水游鸭，内壁刻海水纹。刻花与篦划

方法相结合，有强烈动感的海水游鸭与碗内六道凸线完美结合，使画面更具观赏效果。

十、临汝窑

1964年，冯先铭先生考察河南省临汝县宋代瓷窑遗址后提到了"临汝窑"这一概念。临汝窑属汝窑的民窑之一，烧制的日常用具辐射广，产量多，主要烧制民间用瓷，现位于河南省汝州市的严和店和大峪村。

宋元时代汝窑青瓷分三大类：一是素面瓷，以豆青和天蓝的釉料施罩器面，烧成后釉面显玻璃光质感，或青中偏黄色调；二是刻、印花艺术装饰瓷，这是耀州窑青瓷主要艺术特征；三是钧窑系釉瓷。前两类青瓷，刻花和印花技法应用是其艺术的主要特点，艺术表现题材多选择生活类图案，如牡丹、莲花、童子、鱼鸭、菊花等。这些青瓷器表现出自身的艺术特色，是汝窑的主要部分，冯先铭先生称其为"临汝窑青瓷"。临汝窑青瓷包括临汝窑烧制的素面、刻花、印花的艺术表现青瓷，也包括其他窑口兼烧的临汝窑青瓷器。临汝窑青瓷也注重器物外观艺术装饰，装饰方法多用刻花和印花，装饰题材内容较广，釉色有豆绿、豆青、青绿、葱绿、鱼肚白等，釉面色彩净匀，有细密开片，玻璃质感较强，烧造时间较长，销售量大，厂品丰富。

临汝窑烧成温度为1270℃±20℃。印、刻花青瓷的特征是釉面透明，呈较亮的艾青色，但有时由于窑内气氛关系也有褐黄色釉出现。其瓷胎属于高铝质，含铁、钛氧化物都在1%以上，多呈灰色，在氧化气氛中烧成土黄色。但并非所有产品均致密烧结，有一部分还处于生烧状态，其釉中气泡较大，气孔率8.6%。以往常把耀州窑青瓷和临汝窑青瓷相混淆，因为两者在胎釉与刻、印花装饰上极为相似，只是临汝窑青瓷呈艾青色者较多。

总体看来，一般临汝窑制品胎体较厚，制作较耀州窑稍觉粗率，且釉色青绿与耀州窑之青黄色调有所区别。

若就青瓷呈色机理而论，汝窑、龙泉窑与耀州窑等历史名瓷一样，基本上都是在釉中以铁离子着色剂在还原焰烧成下，使Fe^{3+}变为Fe^{2+}的结果。釉的呈色主要取决于三氧化二铁（Fe_2O_3）与氧化亚铁（FeO）这两种氧化物的含量比例，亦即Fe^{3+}与Fe^{2+}两种离子的多少，前者较多则釉呈黄绿，后者较

多则釉趋青蓝。[①]这种青蓝又称天青色，乃是汝窑的典型釉色，难得而可贵。

十一、新安窑

河南省新安县地处虢国旧地以东、洛阳以西，在黄河之南、外方山之北，是一个山地丘陵地区，蕴藏丰富的釉药、瓷土、耐火土、煤炭等制瓷原料，故瓷业自古发达。

新安县城北部畛河两岸集中着许多青瓷窑址，畛河支流北岸北冶和庙后的临汝窑系青瓷窑址最具有代表性，窑址南北宽约90m，东西长约500m。另一重要的为新安县城关西南角的临汝窑系青瓷古窑址，南北宽约300m，东西长约900m。窑址文化层厚1.5～2.5m，出土有窑炉和灰坑遗迹。窑具有匣钵、垫圈、垫饼、器托、支烧、窑衬、擂杵器等；工艺品种有临汝窑青瓷、影青瓷、黑花白釉瓷、元钧、天目瓷、三彩瓷等；器形分类有盘、碗、高足碗、高足杯、瓜形罐、洗、多折洗、盆、碟、瓶、盂、钵、注子、器盖等；装饰方法有印花、刻花、划花、剔花等；新安窑青瓷艺术表现风格分为素面和刻印花两大类型。

十二、宜兴窑

宜兴城地处太湖西岸，与浙江和安徽相接，境内青山叠峦，河湖交错，水运便利。南部山区蕴藏丰富的瓷土资源，为宜兴窑的发展打下了良好的基础。

从宜兴窑烧制历史来看，整个宜兴青瓷的烧制发展可分为商周至两晋至南朝、初唐至五代和南宋后三个阶段。据20世纪50年代以来的考古调查，在丁蜀镇之南的南山、均山一带共发现窑址达20余处，宜兴青瓷生产在晋代已达到较高水平，所以两晋和六朝前期窑址发现众多，也说明了当时宜兴瓷器生产发展已具备较大的规模。

① 李国桢、关培英：《耀州青瓷的研究》，《硅酸盐学报》1979年第7卷第4期，第360—369页。

　　釉陶和早期青瓷是以南山为主的窑群主要产品，器物种类有青瓷罐、碗、壶、盂、瓮等。通体施釉，呈灰青色，釉色较厚。胎呈灰色或深灰色，颜色均匀，装饰制作也日益精细，形制多样精致，采用刻划、堆塑等。除日用品外，还有一些随葬用品，这些瓷器光泽欠佳，内外均敷一层淡淡的青黄色釉，少有器底无釉，器壁和器底多有内弦纹装饰。烧成温度经推断在1100℃左右，说明当时的烧成技术已达到了相当高的水平。常见的有鸡头双耳罐、辟邪水注、虎头双耳罐、印花水盂、谷仓及各种小明器等。

　　唐代是宜兴窑青瓷的繁盛时期，宜兴境内继续用龙窑烧造青瓷。关于其创烧于西晋、延烧至唐宋两代的主要烧造地点小窑墩遗址，在国内众多学术期刊上都记录为坐落在宜兴市丁蜀镇周家村分洪桥边，现最终考证的遗址在丁蜀镇南山的北麓国道旁。

　　小窑墩遗址属于我国古代南方越窑青瓷系统，窑址东西长超50m，最宽处近20m，高约10m。文化堆积包含三个不同时期，下层为西晋时期遗存，中层为唐代堆积，上层为宋代堆积。遗址出土了大量的青瓷残器、窑具等，主要生产民间日用青瓷，器物造型有碗、钵、盆、罐、壶、盘、瓶、盂、灯盏等20余种，以碗、罐、盘为主。器形系用陶轮拉坯成型，碗形器圆口，饼形平底以及少数壁形底，底心有旋转的痕迹。

　　初唐时期，宜兴窑青瓷胎质灰白而松，釉色呈青黄色，以茶绿为主，酱色釉次之，施釉均匀，釉面光泽。胎釉结合不稳定，烧得好的近于翠青，光泽较佳，大部分是青绿中显微黄色。这时的瓷器，与近年在扬州、高邮、如皋等地出土的唐代晚期瓷器相一致。因扬州是当时唐代国内最大的陶瓷集散地和消费市场，这说明唐代的宜兴青瓷已远销各地。

　　南宋以后，地处抗金前线的宜溧山区青瓷生产受到严重影响，逐渐衰落。

　　色彩与造型是青瓷艺术表现的两大重要手段，色彩与造型可相互促进，青瓷艺术装饰包括色彩与造型。宜兴青瓷艺术装饰，从无纹装饰的釉色美到繁多纹样的图案美，艺术样式发展不断丰富，使青瓷古老的艺术形式在宜兴青瓷艺术装饰中得以表现。在宜兴窑生产过程中，它既传承吉祥纹样的装饰，又创几何纹样的新表现形式，渐渐形成特殊艺术装饰方法。

　　如宜兴窑青瓷谷仓罐，1958年在宜兴元上出土，该器物造型装饰由24

只鸟、6 条苍龙、7 个人物堆贴烧成，装饰工艺复杂，寓意丰富，足见当时宜兴窑工艺精湛和装饰完美。现为中国宜兴陶瓷博物馆一级馆藏文物。

十三、长沙窑

宋代初期，长沙窑烧制的日用青瓷已在国内拥有广泛的客户，同时在唐代海上陶瓷之路的发展基础上建立了稳定的海外市场。

此时青瓷日用品有罐、碗、瓶、壶等，青瓷表面多采用釉下彩进行艺术装饰。较典型的艺术样式是青瓷上采用大量诗文书写风格，成为陶瓷业装饰的一大亮点。青瓷釉面色彩亮丽鲜明，图绘风格抽象简洁，诗歌题句富含人生哲理。青瓷上含有大量外来元素的图绘和文字，另有一番艺术趣味。这些艺术样式的留存，证明了它曾经经历海外定制和国际贸易的鼎盛年代。此举不仅打破了当时只有两大青白瓷器色彩样式的格局，更是成为世界釉下彩瓷器的发源地，书写了世界陶瓷发展史的划时代篇章。

鼎盛时期的长沙窑瓷器遍布亚洲、非洲，远销 29 个国家和地区，由水运从湘江进入长江，向东到扬州，再达宁波和广州口岸，由此驶向南亚和北非等地区。至北宋灭亡，长沙窑便趋于衰弱。

十四、磁灶窑

宋元时期，因福建泉州港海上之路的开启，磁灶地区成为瓷器等商品的贸易集散中心，也给泉州地区瓷器的生产和外销带来了生机。磁灶窑因此兴盛，抓住时机借力发展外销瓷，成为重要的出口瓷之一。

磁灶窑善于紧随市场生产，大规模生产烧造执壶。执壶造型艺术设计以盘口执壶样式为主，造型特点为直流短颈、体矮鼓腹、圆筒平底。中期执壶造型设计逐渐变高，手柄位置设计高于壶口，长形曲流，浅高圈足，通体施全釉或半釉。其他执壶口有撇口、喇叭口和直口，壶身有扁壶形和瓜棱形，壶颈有短颈和长颈，壶肩有斜肩、溜肩和圆肩，壶腹有扁腹、鼓腹和收腹，壶足有圈足和假圈足，等等。另宋磁灶窑瓶的典型造型艺术特点是通体高 22.8cm 左右，瓶外壁及内口沿施青白釉，伴细开片，釉色不均，器身零星

分布斑驳黑色小点，肩部以上釉色青白，肩部以下渐变为青黄。腹部呈瓜棱形，以腰部弦纹为界分为上、下两半。

元代磁灶窑瓶以玉壶春瓶器形样式为多，至明清其造型艺术样式有所增加。瓷器烧成釉色色相有黄、绿、青、酱、黑及黄绿等；装饰艺术表现手法有贴塑、剔花、模印彩绘及素胎褐彩等；花卉纹样常见有弦纹、回纹、云雷纹、钱纹、卷草纹等，也有龙纹样式。

十五、浦城窑

宋代福建浦城窑址，于 1958 年在南平地区文物普查时发现有碗窑背窑和大口窑两处。

（一）碗窑背窑

1. 装饰样式

碗窑背窑发掘于浦城盘亭乡东山下村的西北地段，最厚文化堆积层有 2m，窑址南北方向宽约 50m，东西方向长约 200m。出土器形分类有罐、碗、炉、瓶等，其中碗类器形最多。碗碟艺术装饰技法采用刻划法，瓶罐则采用模印法或堆塑法；刻划纹样有篦梳、篦点、卷草、团花、朵莲、蕉叶、复线、折扇等样式。

2. 装烧工艺

正烧与叠烧的装烧方法是碗窑背窑采用的两种方法：漏斗形匣钵，即凸底匣钵是正烧使用的窑具，正烧时一钵内置一器，垫饼用在器底垫隔；"M"形匣钵，即凹底匣钵是叠烧采用的窑具，叠烧时匣钵内置二件，如碗或碟，二器间相隔采用支钉，匣钵与器底间用垫饼间隔，因此在瓷器内心或底足有 4 个支钉遗留的痕迹。

（二）大口窑

1. 装饰样式

大口窑发掘于浦城观前乡大七窑村，离浦城县 13km。青白瓷是其烧制的主要产品，器形分类有瓶、碗、注子、盒、炉、灯等样式。大口窑自南宋至元代持续烧造。青白瓷艺术装饰技法以印花法为主，在盘、碗、碟的内底和内壁一般作双鱼、两把莲或一双婴戏花、四鱼水草等，也有花纹不施釉的

碗和碟，内底多挂有形成一圈的涩圈现象。

2.装烧工艺

大口窑青瓷的装烧窑具有支圈组合窑具、支圈、凸底匣钵，采用托座装烧工艺，有"M"形匣钵正烧、支圈组合覆烧和托座叠烧三种类型。

十六、厦门窑

厦门位于闽南的海岛上，由于自然地理条件、官方政策和海洋运输之利，厦门窑在各个历史时期均获得较大的提升。凭借资源的优势，从唐代至明代，尤其是晚唐五代到宋元阶段，厦门窑在福建陶瓷业中打下了扎实的基础。

迄今为止，在厦门地区共发现有10余处窑址，其唐代和五代时窑址的数量和规模名列福建窑业前茅。这些窑址有坪边窑、同安东烧尾窑、端平山窑、内膳莲塘窑、下山头窑、果园镇窑、磁灶尾窑、珠膀窑、瑶头窑、许厝窑和祥露窑等。有6座窑炉是在杏林的祥露窑发现的，其中两窑相距仅30～50m，使环杏林湾构成一组较大规模的窑群窑场。

这些窑址发掘器物分类有罐、碗、壶、钵、灯盏、碟等，窑具有束腰圆墩形垫柱、长束腰圆柱形垫柱、垫圈、圆饼形垫饼、圆形锯齿状支钉、三角支钉、筒形匣钵、轴顶碗、碾槽等。随着杏林祥露窑和许厝窑的发现，特别是其普遍使用龙窑，因而此两窑成为唐代晚期厦门窑窑炉结构样式的标志。其依山而建的较大规模龙窑，窑体如长龙俯卧，依然可见几十米长的残窑前低后高的斜坡走势。这种窑有着窑内面积大、装烧器物多、窑内升降温快、热效率高、可烧还原气氛等优势，使烧制瓷器的产量和质量比以往得到极大的提高。这为宋代龙窑的广泛使用、制瓷技术及艺术水平快速发展提供了可靠的条件，对制瓷业的发展产生了推动作用。

由于自然地理等因素的改变，厦门窑业中心由杏林的祥露窑和许厝窑转向集美后溪碗窑和同安汀溪窑。这一时期窑口还有磁窑、垄仔尾窑、海沧困瑶窑和上瑶窑、东孚周瑶窑和东瑶窑，还有黄膀窑、林窑、章膀窑、下宋窑、后田窑、寨山窑等。其中汀溪窑规模最大，碗窑次之。汀溪窑产品总数的80％为青瓷；总数15％为青白瓷，一些瓷质与景德镇青白瓷相比不相上

下；其他约占 5% 的是酱釉瓷、青灰釉瓷和黑釉瓷等。碗窑窑址出土的 75%
为青白瓷，其余为青瓷。

挖窑炉窑基考证，其构筑均为依山坡 20°～25° 盘建的龙窑，根据坡度
大小、窑炉的走势判断炉内火势和温度是否符合青瓷烧制的质量要求。前段
窑头的窑底达数米长，装烧数排支座上立放露烧的瓷器，目的是掌控火候和
窑温。窑尾开有 6～10 孔的排烟孔，瓷器装烧的主要窑室是在中段，此段
的火候和窑温易均衡掌控，最益于产品充分烧制，也是整条窑中产品质量能
达到最理想的窑室部分。一般龙窑长度除个别达 80～90m 外，大部分建
为 50m 左右的长度。

厦门窑艺术特征表现为，北宋时大多胎体塑造均匀而轻薄，釉面烧成光
洁如冰而色白腻润，基本无开片现象。一般的圆器造型样式与方法为轮制拉
坯成型，如瓶、罐、壶、碗等，一般琢器为拉坯或分段黏接成型，器身和颈
部有较明显的接痕，多为套接，并以釉黏结。器物的高矮肥瘦适中，圈足足
墙高，大而平稳。器形装饰技法多追求典雅的柔线条表现，如瓜棱、葵口、
出筋、出戟等。至南宋，因市场需求减少，制瓷生产投入降低，瓷器批量生
产质量不甚精致，制作手法趋于简化。如整体器形设计变矮，圈足渐次也有
所变矮，足底同时缩短，甚至一些器物足底只是象征性的挖浅装饰，足壁内
外作对切形，也有器物外壁至底部作跳刀技法装饰。器物外壁上半釉或不及
底，施厚釉烧成后色彩显湖水绿色，且绿中带乳状而具有玻感效果，器物局
部釉面层有开片现象。器面以篦纹装饰为主，随机搭配刻划纹装饰为辅。

元代时期，泉州港贸易逐渐恢复至鼎盛期，伴随瓷器外销产量提升，
厦门窑根据外销量的需求对生产工艺进行了革新，制瓷工艺出现较多的芒口
瓷和涩圈遗留痕迹象，胎壁和足部制作均较厚重，烧成釉色演变为卵壳青色
调，瓷面玻化光泽减弱，呈现较强的乳浊质感，芒口器壁装饰多用印花技法
作艺术表现。

十七、南安窑

南安窑位于泉州南部南安县的东北部与南部，宋元窑址分布在东田与罗
东两地。东田镇南坑村分布着较为密集的窑址群，类型颇多，保存完好，分

布地点有 20 多处，境内共发现有 47 个窑口，规模大，分布广。部分窑址绵
延数里，面积达 200000m²，文化堆积层厚为 1 ～ 5m，是福建宋元窑址分布
最密集的一个县，也是闽南沿海最大规模烧造青瓷的窑场，为宋元时期泉州
外销瓷的主产区之一。

窑口自宋代到元代，烧制时期主要产品种类有青瓷和青白瓷两类，器形
分类以盘和碗为主，其他有壶、杯、罐、瓶、炉、钵、盒等。青瓷和青白瓷
碗内壁纹饰多作刻划艺术技法表现，相似于同安汀溪窑，如青白瓷盒，造型
设计为六瓣瓜棱形，艺术特征鲜明。

青釉碗艺术特征为足内壁施满釉，足外壁釉不施底，灰白色胎质坚致
细腻。釉面色彩明度浅淡，为青灰色调，釉层开片少且光洁；器面有素面装
饰，也有内壁采用刻划技法表现卷草纹样作艺术装饰等。

宋元时期的南安窑大致使用 6 种装烧工艺，即筒形匣钵装烧、漏斗形匣
钵装烧、涩圈叠装烧、托珠叠装烧、组合支圈覆烧装烧和对口装烧。使用一
般的漏斗形匣钵装烧碗碟类器物，如碗使用的装烧工艺为匣钵装烧，所使用
的窑具有漏斗形匣钵和垫饼等，使用时间最长，应用广泛。

南安窑早期装烧使用窑具为主，南安石壁水库窑址出土的器物内壁多施
满釉，外壁施釉却不及底。使用较广的是筒形匣钵，如兰溪寮仔山及南坑家
东井等窑口，用于烧制壶和瓶类及青白釉粉盒的一些器物。采用筒形匣钵烧
制比裸烧品质更有保障。晚期青白瓷窑使用支圈组合覆烧也较多，如罗东窑
和南坑顶南埔窑，所烧以带芒口的薄胎青白釉洗和碗等瓷器为主。

十八、安溪窑

安溪窑现位于福建省安溪县，烧造的时间大约始于北宋末期，盛于南宋
至元代，是宋元时期闽南地区制瓷业重要的片区。工艺优良，器形丰富，装
饰精致，通过海上丝绸之路外销了大量的瓷器。

在安溪发现的 128 处安溪窑中，有 23 处为宋元时期窑址，以青白瓷品
种为主，艺术造型装饰类德化窑。在青瓷窑中以桂瑶窑为主，胎骨呈灰或灰
白，质地坚硬。常见器形分类有碗、盘、罐、钵、瓶、高足杯、洗、缸、
盏、灯具、军持、注子等，产量以碗和盘最多；艺术表现手法有刻、划、印

和堆四种；表现题材有莲花、牡丹、折枝花、梅花、兰花等内容；主要艺术纹样有篦梳纹、水波纹、篦点纹、卷草纹等，多见在外器面刻仰莲纹样，器内心刻或印单双鲤纹样等，器外表采用刻划技法为多。部分器物与德化地区瓷窑相似或相同。青白瓷以三村和魁斗窑为典型。

桂瑶村及魁斗村窑口是宋元时期众多窑口的主要代表。桂瑶窑地处安溪县偏远的西南隅桂瑶村，有 6 处窑址，遗物堆积厚度 1 ～ 3m，是安溪地区宋元时的重要产瓷地。影青色和青釉色是其主要艺术特征，少量烧成后釉面色彩显白釉色、黄釉色和灰釉色。器形样式有碗、洗、盏、杯、灯、罐、瓶等，其中产品以碗的数量居多。

元后期，安溪窑因泉州港及海外贸易的衰落而走向颓势。

十九、赣州窑

赣州窑也称"七里窑"，地处江西省赣州市东郊七里镇，是江西省唐宋时期的四大名窑之一，更是江西赣南地区古代一处最大的青瓷窑址。它有十几处绵延数千米的堆积，有的地下堆积达 7 ～ 8m，遍地遗落着瓷片和匣钵。大量的青瓷主要出土于梧桐峡堆积、郭屋岭堆积、杨家岭堆积、赖屋岭堆积和湖头塘遗址这 5 个遗址。

赣州窑青瓷胚胎种类为青灰胎和红胎，烧成釉色呈青泛黄色调或豆青色调，也常见青偏灰色调。坯胎分施化妆土和不施化妆土两种工艺。在赖屋岭堆积中发现大部分不施化妆土的青瓷，这些青瓷釉色色调是青偏黄和偏黑，也有釉色色调偏黄的器物不施化妆土而施较厚的釉，光泽度显示较好，釉面光亮显晶莹。而施化妆土的青瓷釉色柔和，色彩呈豆青色，甚至如玉近越窑釉色。如收集的一些施化妆土的湖头塘一带青瓷，其釉面釉色层次均匀，呈豆青色调，富有类玉之雅。

赣州窑青瓷全部以支钉叠烧法烧制，无匣钵，将青瓷直接放在垫柱上，根据高矮不一的垫柱来放置不同的青瓷。从大量因烟熏黑的青瓷和在赖屋岭堆积的废窑腔里被发掘的支烧窑具，可见一斑。

在艺术装饰方面，其青瓷一般以素面为饰，注重的是青瓷本身在造型方面的艺术趣味。少数局部作简单刻划艺术装饰，艺术表现风格甚是古朴，如

郭屋岭堆积遗址中青瓷莲花炉仿佛是盛开的莲花雕刻在炉腹上。而刻划鱼鳞纹的青瓷鱼枕和刻直条纹的青瓷执壶把手等简单的艺术表现，亦体现出其装饰的古朴之风。

二十、吉州窑

吉州窑是中国陶瓷史上重要的古窑址之一，源自五代，经南宋至元时为盛期。因吉州窑位于江西省吉安市永和镇，故又称"永和窑"，其装饰艺术创作成就在宋元陶瓷史中占有比较重要的位置。

到宋代时，吉州窑在早期生产青瓷的基础上发展成为全国古黑釉瓷器生产中心之一，形成极负盛誉的综合性窑场。它以所产瓷器种类繁多、装饰风格灵活多变而闻名于世。已发现的各种器形有 120 余种，主要有仿青釉瓷、乳白釉器、绿釉瓷、黑釉瓷、彩绘瓷、雕塑瓷和琉璃器等。造型按功能分类，有用于斗茶和饮茶的茶盏、碗、盘、罐、盒等日用器，瓶和炉等陈设瓷和佛道供器，以及多种多样的雕塑瓷等。装饰题材广泛、艺术形式多样，寓意丰富，主要装饰技法有洒釉、刻花、印花等，实用性与艺术性协调统一，颇具地方艺术特色。

胎质粗、器壁厚，有米色、粉青两种釉色色调。釉面有较哥窑更细密的碎片纹，世人有误识为"哥窑"。后期有素底碎纹加以青花装饰风格烧制。该窑集南北之特长，曾以仿定窑白瓷及哥窑青瓷闻名于世。

二十一、景德镇窑

景德镇窑历史长远。《浮梁县志》载："新平冶陶，始于汉世。"①《景德镇陶录》说："水土宜陶，陈以来土人多业此。"②然而，从目前当地出土器物来看，尚不足以证实。近年来，又在景德镇白虎湾的香菇棚出土一批

① 熊寥：《中国陶瓷古籍集成注释本》，江西科学技术出版社，2000，第188页。
②（清）蓝浦、郑廷桂：《景德镇陶录校注》卷一《景德镇图》，欧阳琛、周秋生校点，卢家明、左行培注释，江西人民出版社，1996，第1页。

窑具，有的刻有"大和五年"（831年）字样。结合《景德镇陶录》所谓"陶窑"和"霍窑"的记载来看，景德镇窑最晚始于唐代。

景德镇古名新平、昌南，到宋代景德年间（1004—1007年）始有今称。所产青白瓷胎薄且坚，釉青而润，晶莹剔透，美如琢玉，尤以宋代中期制品最为上乘。此类瓷器因其釉色介于青白之间，故南宋赵汝适的《诸蕃志》和元汪大渊的《岛夷志略》等称之为"青白瓷"，自清陈浏《陶雅》以后多称其"影青"。

从盘、碗、壶等器物造型来看，北宋初期的景德镇瓷腹深、沿薄、底厚、圈足高；胎质细密色洁白，瓷面釉色烧成为白青稍泛黄；瓷面以光素无纹艺术装饰表现居多，只有少量器外壁作刻划纹样装饰，也有器内底作印花或写字的艺术装饰样式。中期阶段除盘碗外，壶、盒、罐等器物样式开始增多，有覆烧芒口器物，以青白色调的影青釉作面饰，釉薄处泛白色彩，厚处显青绿色彩，釉面透明有光泽。碗造型设计制作常见壁薄、腹斜、沿厚、底厚、圈足低小。后期依旧以影青釉为主。艺术表现方法主要为刻花和印花，多在碗、盘的内壁进行装饰，刻花花纹吃刀深浅程度不一，施釉后，吃刀深处积釉成青绿色，色彩浅处泛白，层次感很强。

整体来看，装饰工艺表现技法较成熟。器面上的艺术表现技法以刻划法为主装饰，通过一边深刻、一边浅刻的"半刀泥"刻花法达到刻线流利、造型生动的效果，富有美感，增加了瓷器艺术魅力。壶和罐类器物肩部采用刻花与印花技艺，其艺术装饰图案主要是以花卉为题材，如飞凤、牡丹、莲花、菊花、游鱼、水波、婴戏等。北宋晚期至南宋，青瓷器形多样。如芒口碗的艺术造型多以弧壁直口或斜壁撇口，腹壁和碗口胎皆薄，有盘、碗、碟、杯、罐等日用器皿，也有瓶、壶、注壶、盏托、枕、油盒等品种。油盒的底部多有阳文直书的"段家盒子记""吴家盒子记""蓝""朱""程"等文标样式。艺术堆塑装饰样式有龙、虎、龟、蛇、鸡、犬、凤等动物造型，其中魂瓶最为常见。印花类艺术装饰方法的题材有花草、人物、动物等，艺术造型极为生动丰富。

北方定窑随宋室南迁后带走了许多制瓷能手，他们到景德镇后以定窑瓷器制作技术仿制定窑瓷器。由此制作的瓷器胎体釉色为纯白粉色，世人均称"粉定"，在景德镇产生了一定的影响力。景德镇窑烧制的青白瓷，瓷面艺

术装饰逐渐为印花技法所替代。青白瓷器烧成的釉质清亮似水，胎体质轻壁薄，青白瓷釉施于刻花和印花纹样的瓷面上，使凹下处的艺术纹样产生积釉而稍厚，故此处色彩显示较青，在薄胎壁上刻的花纹随逆光产生半明半隐的冻石秘感，史称有"映青""影青""罩青""隐青"之美誉，也由此使青白瓷成为贡瓷。器形分类有盒、碗、瓶、注子、盘等样式。艺术造型常作花瓣和瓜棱口等仿自然客体形象设计，纹饰题材有梅花、牡丹、莲花、芙蓉、鱼、鸳鸯、鸭和儿童等内容，表现技法有刻花、划花、印花和贴花等。

元代在景德镇专设浮梁磁局，负责为宫廷和官府督造瓷器事宜。元代青白瓷早期釉色以青白色为主，至晚期则或泛青或泛白。在胎质、釉色、造型与装饰上，与宋代青白瓷有许多明显不同之处。如宋代青白瓷艺术表现技法以刻划花纹为主，所刻线条有宽有窄、有深有浅，因而，釉在刻划深处积釉较厚，故呈青绿色，而刻划浅处釉层较薄，所以呈浅淡青色，或近似于白色。整个釉面上的花纹，在深浅不同层次间就会形成青白相映的效果。而元代青白瓷制作胎厚，釉质色泽不及宋代精致韵润，甚至有出现青白泛黄色和釉面粗糙之器。所以，为弥补艺术表现美感之不足，景德镇窑艺术造型与装饰，多以镂雕花或堆贴花等技法来增添和补充瓷面艺术装饰效果。因其瓷面釉层由光亮的玻璃质感逐渐变为一种失光的亚光釉面，一些器物经常与同时期的景德镇卵白釉瓷器混淆不清，发生分辨错误的现象。

《景德镇陶录》载："景德窑宋景德年间烧造，土白壤而填，质薄腻，色滋润。真宗命进御，瓷器底书'景德年制'，其器尤光致茂美，当时则效，著行海内，天下咸称景德镇瓷器，而昌南之名遂微。"[1]青白瓷以光素者居多，亦间有刻花者，其瓷釉色白而略带青味。这种白中泛青、青中见白的色釉，为景德镇窑的新创，其色调给人以清新爽快之艺术感。

在工艺烧制方面，北宋时期景德镇窑基本上是正烧，到南宋中期以后，景德镇窑受定窑影响，采用复合支圈覆烧法，盘和碗的口沿也形成芒口。

① （清）蓝浦、郑廷桂：《景德镇陶录校注》卷五《景德窑》，欧阳琛、周秋生校点，卢家明、左行培注释，江西人民出版社，1996，第60页。

二十二、潮州窑

潮州窑多处窑址主要分布于潮州城北郊上埠和北堤头、南郊洪膺埠和竹园墩一带。在窑址地层中出土的唐代器物造型有碗、碟、杯、壶、罐、盂、香炉等，以壶、炉最为常见。壶的艺术造型多为喇叭形口、瓜棱形腹、细长流、弓形柄、异常秀美。炉的造型也与众不同，特别是外腹部浮雕莲瓣，形象别致。纹饰以划花为主，纤细流畅，辅以弦纹和篦划纹。

釉色色彩青中略显白色，在花纹部位与聚釉处多现水青色色彩。器物釉色色彩多呈青釉、青白釉、青灰釉及黑釉。青釉有少量珠光青瓷，青白釉数量较多，釉面一般均有细小开片。胎质一般呈灰色或灰白色，胎体较厚。唐代白瓷坐狮、牛车及小件儿童与动物瓷塑上也常饰以褐彩。隋唐时期早期白瓷施加褐彩的做法对宋代江南地区青白釉褐彩装饰应有启迪作用；同时，潮州窑唐代青釉褐彩的传统技法对宋代瓷窑在青白釉上施加褐彩也产生了一定的影响。

北方地区在隋代就出现了在白釉瓷俑上施加黑褐彩的做法，而青白釉施加黑褐彩装饰出现在北宋时期，如江西景德镇窑和南丰窑。笔架山早年出土的4件释迦牟尼塑像也属此类，其发、眉、眼、胡须等部位均敷以黑彩，使塑像增添了真实感和艺术美。因此，青白瓷佛像的头、眼、须部点以黑褐色彩为潮州窑的一大艺术特点。

二十三、石湾窑

石湾窑是我国陶瓷史上著名的民窑，现位于广东省佛山市石湾镇。它成于唐宋，兴于明清，发展至今，自成体系。石湾窑具有种类多样、坯胎厚重、釉层施重、成色光润绚丽的特点。明清以来，又善仿钧窑并融历代名窑工艺而日建美名，世人有"石湾瓦，甲天下"之说。特别是在明清时，石湾窑善仿宋代河南禹县钧窑的窑变花釉，被世人称为"广钧"。有人因其为陶胎而称之为"泥钧"，亦有人因其胎土多带沙性而称之为"沙钧"。

广窑有三种含义：一是泛指广东地区的瓷窑，二是以"广彩"讹为"广窑"，三是指石湾窑。石湾窑有三个：一是宋、元、明、清时期的佛山石湾

窑，二是宋代阳江的石湾窑，三是明代博罗的石湾窑。石湾窑艺术装饰表现题材较广，大致分为人物、山水、动物等类型。人物取材于民间神话或历史故事，有观音、婴戏、骑牛等，神情百态俱备，行走坐卧各异。

1957 年和 1962 年，广东省博物馆在石湾大帽岗下发现唐宋窑址。从考古资料看，北宋龙窑体积一般宽达 2m、窄至 1.2m、全长 30m，窑中段高有1.7m，窑中每隔 2m 设圆柱，以支撑窑顶，整体龙窑体积约有 150m³，每次可同时装烧中型碗坯 3 万～4 万件。宋代窑址堆积上层有长方形窑砖遗物，一些侧面有墨绿色琉璃粘连，一些陶瓷器被匣钵粘住而变为废品。

1976 年，被发掘的石湾西北面南海小塘奇石唐宋窑址，绵延 3km，主要集中在大庙岗和虎石山等 9 个山岗，其中有北宋时期的 20 多座龙窑，出土的瓷器工艺基本同石湾窑。大庙岗和虎石山等宋窑堆积层最厚处可达7～8m，可见当年该窑的烧造规模。从盘、碗、坛、罐等出土器物残片看，其采用艺术表现技法有刻花、印花和彩绘三类，同时发现一些窑变釉瓷碎片。

宋时石湾窑对周边国家产生了一定影响，从东南亚诸国传世的陶瓷可得到实物的证明。此外，15—16 世纪越南盛行的多彩釉陶瓷器，以佛教祭器为主，坯胎厚重，艺术装饰手法采用贴塑、阳刻、雕刻等主要技法，色彩表现以牙黄色为底釉，再加红、黄、蓝、绿等彩釉，烧成总体工艺风格同石湾窑，反映出两地有一定的文化交流和工艺影响。

在宋代，石湾窑产品种类比唐代丰富，器形分类有罐、壶、碗、盏、盘、沙盆、埕、盒、兽头陶塑、堆贴水波纹坛等样式，窑具有匣钵、垫环、擂杆、擂盆、渣饼和试片等。碗类艺术造型为深腹凸唇、浅腹敞口、敛口和卷口折唇，圈足也分高低。釉色色相多于唐代，除青黄色、青色和酱黄色外，还有酱褐色、黑色和白色等。施釉方法有了进一步的提高，不仅施釉于器外壁面层，还施于器内壁面层。唐代采用"馒头窑"，火温只达 900～1100℃，窑直径仅 2m，体积小，为一种"半倒焰式"还原气氛烧制陶瓷的窑炉，窑的结构与宋窑相比也有不同，由此可见石湾窑在唐代烧制已趋成熟。至宋代窑业革新后，烧制工艺技术得到进步，质量得到进一步提高，生产规模不断扩大，发展成为广东地区陶瓷生产和贸易的中心区域之一。

进入元代，石湾窑延传宋制，仍以日用品生产为主，釉色单纯。根据出土与传世器物看，烧成釉色仅见青釉、酱黄釉、黑釉。窑变釉只有少量发现，这时期正处于仿钧釉的萌芽阶段。明清时石湾窑进入快速转型期，成为以变釉为饰的仿钧釉主釉色的佼佼者。前人评价："陶器上釉者。明时曾出良工仿制宋钧红、蓝窑变各色，而以蓝釉中映露紫彩者为最浓丽，粤人呼为翠毛蓝，以其色甚似翠羽也。窑变及玫瑰紫色亦好，石榴红色次之。今世上流传广窑之艳异者，即此类之物也。"①

石湾窑变釉色比钧窑更加丰富，如雨洒蓝、三稳花、虎皮斑、翠毛蓝等变釉是其名贵品种。三稳花色以浅蓝色为基底而偏青色，恰是三捻树花开惊现，似点点芝麻般之红、青、白、紫的幽艳色彩；雨洒蓝色以蓝釉窑变牙白点而成，正似夏日晴空突起飞云骤雨，《陶雅》有赞"较之（钧窑）雨过天青尤极浓艳"；翠毛釉色是蓝中映绿，像翠鸟羽毛般翠艳亮丽；虎皮斑釉色是黄、绿、紫或黄、黑、紫三色混合彩斑，夺人眼球。石湾窑与钧窑工艺的主要区别在于，其窑变釉一次性上釉。石湾窑为了胎面平整，先施一次护胎釉来修平胚胎上的小气孔，再上面釉烧制，工艺比钧窑进一步提高。因变釉之美，石湾窑陶瓷艺术形成浑厚而古拙的独特风韵，更加异彩辉映，引人注目。石湾窑仿中有创，创中有新，集历代陶瓷美术技艺之大成。

由于宋代后期战乱影响，河南钧窑窑工和技术被带到广东，使许多宋元官窑和钧窑制造者的后裔逐渐成为石湾窑的窑工。他们为石湾窑的传承改进烧造陶瓷技术，创立石湾窑"无窑不仿、无仿不精"而林立于中国陶瓷界，立下了丰功伟绩。

二十四、惠州窑

北宋时期，广东名窑惠州窑，地处惠州东平，与广东潮州笔架山窑和西村窑并称"广东三大民窑"，在惠州地区有着历史悠久的瓷器生产工业。20世纪90年代，惠州博罗县发现了春秋时期的梅花墩窑址和春秋战国时期的银岗窑址，两窑址的窑炉结构与形制均属于比较早的中国原始龙窑。

① （民国）刘子芬：《竹园陶说》六《广窑》，收入《古瓷鉴定指南　三编》，孙彦点校整理，北京燕山出版社，1993，第93页。

总体来看，惠州窑器物分类有碗、罐、碟、杯、盏、瓶、壶、炉、盅、器盖、弹丸、瓷枕、小葫芦、吹雀和狗等样式，装烧窑具有匣钵、匣钵盖、渣饼、垫环、擂钵、擂杵等。

二十五、玉溪窑

云南瓷器最早生产的是玉溪窑青瓷，其产生时间最迟为元中期以前。烧成釉色常见偏灰，故一般有色泽灰沉、色相不明之感。但青翠釉色品种也有一些可见，可与同期的北方窑相比。云南特有的铜绿釉色是含铜的孔雀石高温釉料，在窑炉的氧化气氛条件下烧制而成苍翠欲滴状。最受关注的是，器物因在窑内放置位置不同，有的在还原气氛下，还会出现蓝斑和红斑的窑变，形成器面五彩斑斓的艺术之美。

玉溪窑是个有地方艺术特色的大窑，也是值得陶瓷艺术鉴赏、收藏开发的瓷窑。

二十六、永福窑

永福窑位于广西壮族自治区桂林市永福县永福镇南雄村至广福乡大屯之间的洛清江两岸坡地上，由窑田岭、山北洲、塔脚、徐水冲、鬼塘岭、牛坪子、瓦屋背、枫木岭、木浪头等众多窑场组成。其中窑田岭的规模与数量最大，充分反映了永福窑的工艺特征，故窑田岭窑常常代指永福窑。

宋代窑田岭永福窑属于在北宋末年到南宋初年烧制的民窑，主要瓷器产品为青瓷，艺术装饰以耀州窑艺术的表现技法印花法而出名。由此，常常误认仿耀瓷为窑田岭青瓷的代表。事实上，经历年调查并结合发掘标本，窑田岭所造的仿耀州窑青瓷仅是其中的一部分。之外，它还生产不同的青瓷，其工艺技术与湖南青瓷有密切的关联。

窑田岭窑场青瓷主要有生活用瓷和生产用具两类：生活用瓷主要分为罐、碗、盏、碟、壶、盘、瓶、灯、笔筒、盆、擂钵、腰鼓、器盖、枕、炉、网坠、建筑构件（筒瓦和动物饰件）等样式；生产用具主要有匣钵盖、匣钵、垫饼、垫圈、垫钵、垫条、火标、垫柱、轴顶帽、试釉器、印模、荡

箍、碾槽、碾轮等，另还发现非陶瓷制石磨棒。

上述青瓷产品造型中，各个窑场的每一类型均有不同样式：窑田岭窑场主要烧制精巧别致、满壁构图的印花纹装饰盘、碗、盏、碟等，而罐、壶、腰鼓等大件青瓷生产相对少些；塔脚窑青瓷造型制作比较粗犷，以尺寸较大的大件器物为主，如腰鼓、盆、罐、壶类等青瓷；木浪头窑、塔脚窑和枫木岭窑的青瓷艺术装饰有一些作满壁印花技法装饰；牛坪子窑、鬼塘岭窑和瓦屋背窑等窑场均没有发现青瓷。

二十七、藤县窑

广西藤县地处北流河与西江汇合处，中和窑位于其南约 30km 处。1964年和 1975 年进行了两次试掘，清理窑炉两座。装饰釉色以影青釉为主，有少量米黄、灰褐等釉色。器物除圈足或圈足内露胎外，皆通体施釉。器物样式有碗、盏、盘、碟、杯、壶、盒、罐、瓶、钵、灯、枕、腰鼓等，以碗、盏、盘、碟为主。装饰艺术以印花为主，兼用刻划花和贴花等艺术表现手法。模印纹饰有缠枝、折枝花卉、缠枝卷叶、束莲、萱草、水波游鱼、水波婴戏、飞禽等，以缠枝花卉最为流行。艺术表现烧制工艺，均采用一钵一器的烧造方法，窑具有匣钵、垫饼、垫托、印模等，匣钵上多刻有姓氏、数字等字款。

二十八、澄迈窑

该窑已发掘出海南澄迈山口碗灶墩山、红泥岭山、缸灶墩山、深田山和促进山窑址，这 5 处窑址均属同一时期。采集到的瓷物样式有碗、碟、杯、壶、盏、盆、秤锤和网坠 8 种，窑具仅垫饼 1 种。瓷器的釉色大致可分深青、淡青、灰、黑和黄黑 5 种。深青釉微带褐色，釉面光润，有小裂纹。淡青釉光泽很强，开片和不开片的均有。

瓷碗色釉有深青釉、淡青釉和灰釉 3 种，均残缺。瓷胎大都呈灰色，器形均敞口圆底。淡青釉碗外壁槽有简单的青花，其他碗均素面无纹装饰。碗身大小不一，大者口径 10cm、高 3.5cm、底径 5.3cm，小者口径 7.5cm、高

3.4cm、底径 4.5cm。瓷杯有深青釉和灰釉两种，胎呈灰色，深青釉杯足高，器壁内外均施釉，足露胎，口径 6.7cm、高 5cm、底径 4.5cm。

第四节
精湛的烧制工艺

一、官窑

就北宋的官、汝窑制瓷工艺技术及其呈现的艺术特征而言，前者多为紫口铁足，后者多为裹足支烧。前者釉面开片稀疏，釉中气泡密集，通称"聚沫攒珠"；后者釉面开片细密，釉中气泡疏朗，通称"寥若晨星"。因之釉光、釉色多有差异，历来识者有目共睹，无须多辩。从历史文献与传世文物来看，北宋官窑与汝窑在釉色、胎质乃至片纹的工艺技术与艺术特征方面均不相同，只有裹足支烧这一点有部分相似。而且，有的官窑制品足部无釉，露胎呈铁黑色（所谓铁足），施釉较厚，色调也不相同。尤其是汝窑窑址今日已真相大白，似不应再混为一谈。况且历史文献《格古要论》提到汴京官窑时，曾说它"色好者与汝窑相类"。无论是褒是贬，总之都将官、汝二窑视为两种不同的器物而评论高低。对于两者的艺术美感与烧制工艺关系，我们做以下科学与艺术表现分析：

1.釉内釉面产生气泡应该为瓷器釉面的工艺和审美缺点，这源于古陶瓷在欣赏和鉴定中自古形成的以光洁釉面为美的传统审美观，但这些气泡却对传统瓷器窑口、工艺、断代和艺术审美特征的判断起到重要的参考作用。例如在钧窑釉中气泡起到乳浊现象的作用，在官窑和哥窑中其密集程度如聚沫攒珠一样，从而产生一种柔和而含蓄并不刺眼的酥油光晕。

在烧窑温度上升时，器物所含的水分和空气首先在釉和坯体中渗出，从而形成气泡，这是出现气泡的主要原因。另外，在高温烧制中，釉和坯体本身或彼此间发生化学反应，熔化出碱金属与氧气，也是出现气泡的原因之一。这些气泡会让釉面显示无光或柔光。在熔融过程中产生的气泡被封闭在釉内凝固时，会形成具有白色光泽的底光。因此，从气泡密集的程度来看，

官窑和哥窑的釉质工艺与审美对鉴赏和鉴定文物具有重要依据价值。

2. 哥窑釉面出现龟裂现象，俗称"开片"。因其胎与釉之间的膨胀系数不同而引起开裂现象，这原本是烧成上的缺陷，反被人们的特殊审美所看好，也被聪明的窑工巧妙地利用，使瓷器产生迷人的纹理艺术美。瓷器开裂程度有的未达到坯体层面，只在于釉层层面；有的从釉层到坯体均生产开裂。前者现象称"开片"，后者现象称"过岗"。这是制作瓷器时因采用陶车（辘轳）制作，坯体因而被拉向一方，在烧成中和烧成后坯体会有一种还原的运动力量。当这种力量超过胎釉的承受程度时，龟裂现象就会发生。再者，由于烧窑时的温度增减，瓷器的某一部分会随之发生伸缩，或由于器形的造型关系，某一部位被拉得格外厉害或又无力扩展，或拉力会朝综合方向伸缩，瓷器内部产生很复杂的反作用力方向伸缩等现象。因此，产生了像官窑和哥窑瓷面出现的复杂多变的开片纹理艺术特征。

叶喆民曾用10倍以上的放大镜仔细观察了一件私藏的哥窑盘釉质变化，也发现釉层上的开裂之纹在空气中暴露易受氧化，且随开裂纹的粗细不同而呈褐、黑或红色；而陷在釉层中间的开裂之纹，因无法接触到空气而显白色，并且经观察多年依然在缓慢增加。可见，官窑和哥窑的艺术趣味与表现风格，来自釉胎材料和制作工艺自身天然变化所造成的艺术风格，极具天然之美。

我国古陶瓷中常有所谓某种纹，其中因天然龟裂而形成的冰裂纹、鱼子纹、牛毛纹、柳叶纹、蟹爪纹、金丝铁线纹等艺术特征，都是用以区分哥窑、官窑或汝窑器物的重要依据。其实，仔细观察官窑青瓷，就会发现它们的釉层面均呈现开片现象。

3. 北宋官窑釉色的典型特征是迷幻和冥炫的色泽。官窑的釉色不像汝窑那样具有恒定的标准和统一性，天青釉色之美在早期官窑中隐约可见。但后来逐渐摆脱汝窑的影响，器形不断增加，釉色也变得更加多姿多彩，如粉青、灰青、米黄、翠绿、月白等，比汝窑更加活泼多样。从釉质美感来说，有的完全失透，模仿金属质感；有的似透非透，如脂似玉；有的通透晶莹，像龙泉窑般肥厚。如此丰富多元的釉色，难以作为官窑工艺的典范，因为官窑釉面的开片既不是工艺上的瑕疵，也不是久经历史形成的陈旧裂痕，而是意在笔先的艺术之美，开创了以釉面开片作艺术装饰审美的先河。因为官窑

之前的瓷器开片是胎和釉在烧制过程中收缩、膨胀系数不一致而导致的釉面出现裂痕的艺术现象。

开片在作为艺术装饰手段之前，它算作瓷器的瑕疵，使用者或收藏者极力避免此类瓷器，还未被认为具有美感而被欣赏。只不过烧制时出现的开片大多细微，如针如毫，肉眼凑近了才能发现，远看不明显。官窑有意追求开片并引以为美，肇始于官窑初期对汝窑的模仿。汝窑的天青色被认为是完美的，但汝窑釉面的开片现象却比之前的青瓷艺术样式更加明显和突出，"蟹爪纹""蝉翼纹""鱼子纹"等这些对汝窑开片的描述，是古人的艺术风雅赏识在作祟。

对比之前的青瓷装饰就会发现，汝窑的开片既大又明显，还遍及全身，大开片中夹杂小开片，不使用时倒也无妨，使用过之后，痕迹浸透入开片，通体显得破碎。是接受这种新釉色瓷器艺术风格，包容它的开片瑕疵，还是完全不接受，成为使用者必然面对的选择。结果是，使用者接受了，但仍然追求不开片的完美天青色。明《格古要论》就有"无纹者尤好"①的说法。汝窑的珍贵，让当世人容忍它开片的瑕疵，而后世则把优点和瑕疵一起接受，统统当作汝窑的艺术美感给予认可。

因此，官窑初期对汝窑的继承和模仿把开片这种形式也继承下来，只是悄然发生了变化：不再执着地追求天青色之美，而是执着地追求开片之美。在没有釉彩艺术表现之前，青瓷艺术装饰的重点是在胎和釉两方面的工艺上进行艺术表达。在坯胎上，采用雕、塑、刻、划、贴、印、镂等艺术表现方法和器形的造型设计进行艺

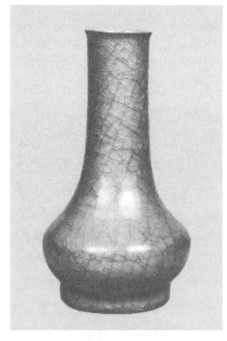

图 36　南宋青瓷官窑米色釉瓶，高 21.7cm，口径 6.3cm，日本万野美术馆藏

① （明）曹昭、王佐：《格古要论》卷七《汝窑》，赵菁编，金城出版社，2012，第 260 页。

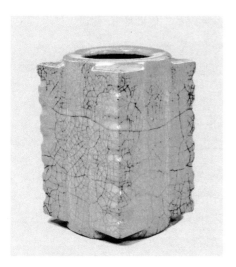

图 37　南宋青瓷官哥窑琮式瓶，高 19.7cm，口径 13.6cm，底径 12.6cm，日本东京国立博物馆藏

术创造；在釉色上不断改变釉料配方，努力让釉色变得新颖有美感而独具风采，汝窑、龙泉窑和钧窑等均如此不懈地追求着。

当汝窑的釉层开片被当作新颖的艺术风格得到普遍认可后，官窑创造者开启了有意合理控制釉层开片的创新意识，使开片技艺作为一种艺术纹样来装饰青瓷。这归功于聪明的窑工们在这条道路上的不断探索试验，终于使得青瓷开片艺术特征变成官窑青瓷与众不同的极致典型艺术样式，并受到当世和后世的追捧和仿造。

人们的审美情怀是多元多样和不断发展的，官窑的开片标准到底如何，肉眼所及，开片千姿百态。有大开片，也有小开片，或大小开片相间，此艺术特征俗称文武片；纹片有疏有密，有深有浅，纵横交错；有冰裂片，像云母石类，冰糖一般层层而下；有的像鱼鳞，有的像渔网；有的开片倾斜而下，看不到垂直裂纹；有的开片保持着出窑时的透明状态，未经使用或染色，有的则刻意染色让纹路更清晰；而冰裂纹充满立体感和层次感，但又丝毫不破坏整体观感，让人啧啧称奇。

二、传世官哥窑

传世官哥窑瓷器主要收藏在北京故宫博物院、台北故宫博物院、上海博物馆、国外一些大型博物馆及少数收藏家手中。《浙江通志》记载："章生二，不知何时人，尝主琉窑。凡器之出于生二窑者，极其青莹，纯粹无瑕，如美玉，然一瓶一钵，动博十数金。其兄名章生一，所主之窑，其器皆浅白断文，号'百圾碎'，亦冠绝当世，今人家藏者，尤为难得。"[①] 此哥窑应非

————————
①（明）嵇曾筠等：《浙江通志》卷一百七《瓷器》，文渊阁四库全书刻本，第 35 页 b 至 36 页 a。

传世官哥窑。传世官哥窑瓷器既有支烧的，也有垫圈烧的。传世哥窑瓷器胎厚釉薄，胎色种类较多，有沉香色、淡白色、杏黄色、深灰色、黑色等，釉色不明亮，润如玉，有一层酥油光，紫口铁足现象很少。传世官窑的艺术特点为："土脉细润，制作精致；釉色青，有深浅之不同，有带粉红者，色浓者深如粉红，色淡者如米黄，色好者与汝窑相类；有蟹爪纹与紫口铁足。"①

归纳传世官哥窑器的主要造型与釉色艺术特征是：

1. 器形主要分类有碗、盘、炉、洗、瓶、碟、鼎等，造型古韵雅致，代表性器物有贯耳瓶、琮式瓶、鬲式炉、莲瓣碗等艺术样式。

2. 哥窑釉属无光釉，有酥油般光泽。哥窑瓷采用多次施釉的工艺，釉面龟裂，有网状开片裂纹，或如冰裂，或细密开片（俗称百圾碎、鱼子纹）。器面以金丝铁线纹片艺术装饰最为典型，色调有粉青、米黄、月白、奶白、油灰等色。

3. 胎色有紫黑、浅灰、深灰、棕黄、土黄、黑灰等，胎有坚致的瓷胎和粗松的砂胎两种。哥窑坯胎多为棕黄色或紫黑色，而因隐纹在薄釉的器口边缘处露出的胎色是黄褐色，底足因未施釉呈铁黑色，体现了"紫口铁足"的艺术审美特征。

4. 有聚沫攒珠般的釉中气泡特征。哥窑器通常釉层较厚，最厚处甚至与胎的厚度相等，釉内含有气泡，如珠隐现，犹如聚沫攒珠般，这也是辨别真假哥窑瓷器的一个传统方法。孙瀛洲在《元明清瓷器的鉴定》中说："如官、哥釉泡之密似攒珠……这些都是不易仿作的特征，可以当作划分时代的一条线索。"②

1956年以来，在浙江龙泉陆续考古发掘有黑胎青釉、细丝片纹的龙泉青瓷。1964年，上海硅酸盐研究所对宋哥窑标本进行化验，结果证明，其化学成分、纹片颜色和形式方式皆与龙泉窑青瓷不同。传世的宋代哥窑，造型多仿青铜器，为宫廷用瓷样式，应出自官窑；而如上所述发掘的龙泉哥窑，是章生一所烧的哥窑，显然只是民间私窑。

① 李辉柄：《宋代官窑瓷器》，紫禁城出版社，1992，第112页。
② 孙瀛洲：《元明清瓷器的鉴定》，《文物》1965年第11期，第18页。

三、越窑

关于越窑青瓷的釉色之美，唐代文人陆羽在《茶经》内曾评论说"越瓷类冰""越瓷类玉"，顾况《茶赋》也提到"越泥似玉之瓯"。他们的诗文都给越窑青瓷增添了很高的声誉。越窑青瓷不仅烧制历史悠久，更因近乎完美的釉色艺术美而跃居名窑之首。

越窑青瓷胎质为淡灰色，烧结致密，釉显亚光。早期越窑釉色烧成是一种苍青色或艾青色，往往是青中泛黄色调，正如冬日之松柏。晚唐五代时，釉色色调多为绿色湖水，滋润葱翠，为越窑上品。此时的越窑釉色能烧制出碧绿青翠湖水般的高雅湿润之色调，除烧窑技术创新改进外，另一个重要原因是，浙江各窑开始普遍使用以瓷石为主原料烧制青瓷。这种坯胎原料含铝量比含硅量低，在窑炉达到 1200 ~ 1270℃烧成温度范围后，坯胎致密度会增高。东汉至五代时，越窑青瓷釉料使用高钙石灰釉，与南北方青瓷一致，其中含钙量为 15% ~ 20%。宋代之后钙含量降至 15% 以下，并采用石灰碱釉，是因为加入了高钾成分原料。

此外，南方使用升温快、冷却快的龙窑，骤热骤冷就是其特点之一，北方馒头窑正好相反。为此，南方龙窑能将黏性小和熔点低的釉料烧制出玻璃般通透明澈的青绿冰玉色调的艺术效果。

四、龙泉窑

龙泉窑在宋代浙江逐步发展成独立窑系，主要包括浙江省西南地区丽水市和温州市的瓯江沿岸窑址所烧的青瓷总称。其工艺釉色装饰等与龙泉境内的龙泉窑同工工艺，青瓷作品主要以釉色吸引人，是当时最著名的色釉青瓷品种。施釉往往多次，釉较厚，玻璃光感很强。龙泉弟窑的白胎青瓷，胎质细腻致密，白中泛青。龙泉窑烧制青瓷工艺由配料、成型、修坯、素烧、装饰、施釉、装窑和烧成 8 个主要环节构成，其中施釉和烧成两个环节工艺独特。坯件干燥后施釉，可分为荡釉、浸釉、涂釉、喷釉等几个步骤。

经科学测定，宋代龙泉青瓷标本的青釉成分有石灰釉和石灰碱釉两大类。石灰釉为北宋龙泉窑青瓷釉，石灰釉的特点是在高温下黏度较小，易于

流动，釉不易凝固，一般不易施厚釉，故釉层显示较薄。石灰碱釉是在石灰釉内掺入"乌釉"而制成的龙泉窑青瓷釉。南宋龙泉窑的梅子青与粉青釉就是典型的石灰碱釉产品。

石灰碱釉的特点是在高温下黏度大，不易流釉，可以施厚釉。粉青釉与梅子青釉同属石灰碱釉，南宋龙泉窑发明的石灰碱釉是传统青瓷工艺的巨大进步。厚釉类产品通常要施釉数层，施一层素烧一次，再施釉再素烧，如此反复四五次方可，最多者要施釉 10 层以上，然后才进入正烧。素烧温度比较低，一般在 800℃左右。而釉烧则在 1200℃左右，按要求逐步升温、控温，控制窑内气氛，最后烧成。南宋至元代前期，龙泉窑系曾烧制薄胎原釉器物，施一层釉烧一次，最厚可达十余层。

龙泉窑装烧工艺分四个阶段。北宋早期，龙泉窑采用托珠垫烧，故其器物外底部留有托珠痕。北宋中期至南宋中期，龙泉窑采用器物外底部的圈足内放置垫饼垫烧，圈足底端无施釉；碗和盘类内底部釉较厚。南宋晚期至元中期，采用垫饼托住整个器物外足部垫烧，整个足端无施釉而形成"朱砂底"。元代中期以后，采用盂形垫具垫烧，器物外底部的中间一圈刮釉，留中心有釉，似涩圈。

《菽园杂记》对龙泉窑青瓷的工艺有如下记载："青瓷初出于刘田（亦称琉田，即今大窑），去县六十里。次则有金村窑，与刘田相去五里余。外则白雁、梧桐、安仁、安福、绿绕等处皆有之。然泥油精细，模范端巧，俱不若刘田。泥则取于窑之近地，其他处皆不及。油则取诸山中，蓄木叶，烧炼成灰，并白石末，澄取细者，合而为油。大率取泥贵细，合油贵精。匠作先以钧运成器，或模范成型，候泥干，则蘸油涂饰，用泥筒盛之，置诸窑内，端正排定，以柴篠日夜烧变，候火色红焰无烟，即以泥封闭火门，火气绝而后启。凡绿豆色莹净无瑕者为上，生菜色者次之。然上等价高，皆转货他处，县官未尝见也。"[1] 这主要叙述了龙泉窑系烧制的工艺过程，从中介绍了生产地点、生产材料、成型烧制和成色品格，反映了龙泉窑制作的工艺要求与艺术特征。

北宋龙泉窑艺术表现内容与要求主要体现在以下方面：

[1]（明）陆容：《菽园杂记》卷十四，佚之点校，中华书局，1985，第 162—163 页。

1. 北宋早期，青瓷色彩工艺为施淡青釉，烧成为青中泛黄色调。产地的窑址多集中建置在溪水边的山坡上，主要在龙泉金村与庆元上垟两地交汇带。

2. 北宋中晚期，使用的瓷石含铁量和含硅量较高，以此炼为泥料作坯胎，胎色呈灰色或灰白色。器面施石灰釉烧制，釉面薄而有光泽，因烧窑技术常出现还原控制不好的状况，青瓷烧成的釉色趋于青泛黄色调。

3. 青瓷外壁艺术装饰的纹饰表现技法以刻划花为主，如碗和盘类青瓷多饰篦纹和折扇纹。以楞线分隔各部纹饰内容，楞线分单线和双线样式。花叶常采用篦纹作叶脉表现。表现题材以牡丹、莲瓣、菊花等为主。

4. 盘口壶、多管瓶和多叶瓶等青瓷是这一时期新设计生产的品种。多管瓶和盘口壶的壶盖，一般设计塑造成花苞钮、花蒂钮的造型样式。多叶瓶盖顶设计时，常以鸡、狗等动物形象造型作钮装饰。

南宋是文人治国，是一个敏感细腻、追求精致的时代。青瓷瓷器之所以采用青色釉，一方面，是受朝廷贵族和文人雅士等喜爱得以传承发展，符合社会文化和审美观念的既定习俗；另一方面，是龙泉青瓷生产因地制宜，采用了当地原料紫金土，此种原料中含有铁元素，包括长石、铁云母和其他含铁杂质矿物，使烧成瓷器易成青翠润泽色调。龙泉窑巧妙充分地利用了这一美妙釉色，适应了人们对自然色彩的追求。为进一步体现自然丰富的青绿之色，经过龙泉窑工的不断实践改进，在南宋最终又烧制出温雅如玉和晶莹剔透的粉青与梅子青之釉色，将青瓷艺术表现推向顶峰。梅子青釉和粉青釉被誉为"青瓷釉色与质地之美的顶峰"[1]。

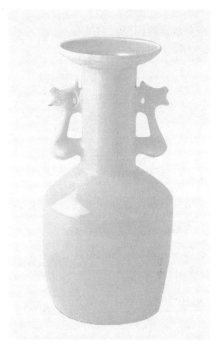

图 38　南宋龙泉窑青瓷瓶，高 30.8cm，口径11cm，日本和泉市久保惣纪念美术馆藏

① 中国硅酸盐学会主编《中国陶瓷史》，文物出版社，1982，第 275 页。

梅子青艺术色调因施厚釉而釉层透明，远看如枝头垂挂的梅子，"雨轻风色暴，梅子青时节"①，由此得名。梅子青不同于青梅，"它重嫩不重青"，青色调里渐融掺进蓝色调，宛如江南女子"让蓝欲言又止，一副羞羞答答的模样"②。龙泉窑青釉色恰是以此般的翠玉嫩青而闻名于世。

宋代以前的文献，尚没有记载龙泉青瓷。南宋庄季裕《鸡肋篇》记载："处州龙泉县……又出青瓷器，谓之'秘色'，钱氏所贡，盖取于此。宣和中，禁庭制样须索，益加工巧。"③这说明在五代龙泉青瓷就已得到宫廷的青睐。在南迁后的宋皇室影响下，龙泉窑烧制开始明显地采用支钉烧法工艺。但在南宋前期，龙泉大窑碗的底部也发现过白胎支钉烧法。该碗为外撇足，垫烧有六枚支钉，足部明显有北宋削足技法的制作风格。

元代龙泉青瓷烧造量增大，造型装饰等艺术风格与南宋的迥异：器形演变为高大，胎体制作变厚重，胎色显示淡黄或白中带灰，烧成釉色偏向粉青带黄绿，半透明的瓷面光泽明亮。艺术装饰技法常见有刻划、贴印、堆塑等。表现手法以划花为主，花纹组织简练，线条表现奔放。纹饰题材多见有双鱼、牡丹、云龙、荷叶、八仙、飞凤、八卦等内容，还有大量八思巴文和汉文款铭题材内容。

五、汝窑

"雨过天青云破处，这般颜色作将来"，这是宋徽宗描绘理想中青瓷艺术审美的诗句。④从汝窑青瓷开始，宋人一直追求如晴空般明朗、如湖水样平静的釉色艺术视觉效果。汝瓷的釉色细分有天青、天蓝、月白等。青色是汝瓷釉的主色系，釉色较淡似雨后初晴的万里碧空者称"天青"，釉色较深似蔚蓝色天空者为"天蓝"，更淡的似夏夜一轮皓月者叫"月白"。

复色釉也是汝窑青瓷釉的一种，是一种因光而变色的釉，在不同的光

<hr>

① 胡跃荣选注《精选宋词三百首》，岳麓书社，2015，第170页。
② 马未都：《马未都谈瓷之色雨足郊原草木柔——青釉（下）》，《紫禁城》2009年第4期，第84页。
③（宋）庄绰：《鸡肋编》，上海书店出版社，1990，影印本，第4页。
④ 许之衡：《〈饮流斋说瓷〉译注》说窑第二，叶喆民译注，紫禁城出版社，2015，第26页。

线下，从不同的方位观看，会产生不同的视觉变幻的艺术效果，如暗光下观察，显清澈湖水般的翠绿色；明光下观察，如雨过天晴的湛蓝天空，并泛闪点星光，充满四溢流光。这种四溢流光的视觉之美，是因汝窑青瓷通体所施的结晶釉而生成。这种稠如凝脂的独特釉质有含水欲滴却溶而不流的特征，使瓷釉面产生玉石般的质感美，恰是"似玉、非玉而胜玉"，如春水般柔静典雅。

宋时为了满足皇室需要，欲使釉面光色莹润多变，在汝窑生产时不惜工本投入，在釉料中添加了玛瑙。自明代到清代的康熙、雍正和乾隆年间，甚至到中华人民共和国成立后，都曾仿烧和恢复宋瓷生产。因此，五大名窑中的官、哥、定、钧都有出现新的生产传承和辉煌，唯有汝瓷难以恢复成功，故有"造天青釉难，难于上青天"之感慨。[1]正如中国古陶瓷研究会原会长冯先铭先生所说："汝窑釉色最难仿，比定、钧、耀等窑难度大得多，不易仿制，因此传世制品根本无乱真之作。"[2]所以，自古五大名窑将汝窑推之首列，就是它把青瓷烧造工艺水平和艺术审美推向了顶峰。

汝窑青瓷艺术的釉色表现需达1200℃左右的烧成温度，在此温度下坯胎处于生烧，釉处于正烧，坯胎内的气泡与釉内钙长石析出的微晶体融汇为主要的散射源，汝窑青瓷因此显现出很强的玉质感。从呈色形成质量来看，釉面是不同波长的可见光吸收和散射作用下的结果，釉层是施得越厚越好。因此，在确定的釉配方下，釉色色感主要取决于釉层的厚度，就像玻璃片叠加的层数不同，会生产从白色至无色或多层玻璃叠加为绿色一样，绿到什么程度，不仅需要较高的工艺技术，还要有较好的艺术修养。

此外，历代文献很少提及汝窑胎体颜色。从传世品看，汝窑瓷胎多数像燃过的香灰色，透过釉处呈现出微微粉色，其色调与官窑近似。从北京故宫博物院及国内各地博物馆的汝窑青瓷藏品来看，其釉色色相与同时期的其他青瓷色相不同，具有独特的色彩面貌，体现的是一种淡淡的天青之色，或稍深一些，或稍淡一些，但总体不离淡天青这一基本色调。这种比较稳定的青色调基本不变，且多显现无光泽的釉层面，少数偶有光泽感。

① 转引自杭州南宋官窑博物馆编《陶瓷百问》，杭州出版社，2007，第137页。
② 许文骏、王萍：《汝官窑青瓷釉工艺研究》，《中国陶瓷》第43卷第8期，第73页。

造成这一现象的原因，通常是古陶瓷生产所处的地质和采用的原料不同。南方青瓷生产坯胎原料多是高硅低铝，釉料为低硅中铝；北方青瓷坯胎原料为低硅高铝，釉料为高硅低铝。两者的生产原料成分含量比正好相反。如北方钧窑釉料中70%以上是二氧化硅，此成分是瓷器生产原料中含量最高的；其次是临汝窑和耀州窑的青瓷釉料，二氧化硅含量为65%～70%；相反，北宋前浙江各窑青瓷釉料中，二氧化硅含量最低为55%～63%。根据最新检验结果，北方封氏墓出土的北朝青瓷和汝窑青瓷釉料中的二氧化硅含量最低，为57%～59%，釉料成分构成属高铝低硅，截然不同于北方多数青瓷釉料的低铝高硅釉构成成分，却与南方越窑青瓷釉料成分构成相近。

可见，汝窑和越窑的关系比较密切，两者在当初生产时曾有过工艺借鉴，如晚唐越窑青瓷碗在临汝有出土，就是一个具体实物的旁证。因此，徐兢所谓"越州古秘色，汝州新窑器，大概相类"之句有科学根据。

六、钧窑

大部分钧窑产品的基本釉色是各种浓淡不一的蓝色乳光釉，宋官钧窑产品是通体的自然窑变色。它釉层施厚釉，釉质感细腻，釉面棕眼细小。瓷面釉色除了天青、天蓝、月白等色调外，也有出现玫瑰紫、海棠红、茄皮紫、丁香紫等色调。圈足施釉，瓷面釉层自然烧成，有蚯蚓走泥纹艺术现象。宋民钧窑瓷面釉层也施厚釉，但釉质感有粗细不等表现，釉面棕眼较多，圈足施釉或不及，多有滴釉和垂釉现象，釉色多天青和月白色调，也伴红、紫釉斑等艺术趣味。

元代钧窑釉色色调比较丰富，除沿袭宋钧的天青、天蓝、月白等基本釉色色调外，其蓝底配红斑的窑变色调成为艺术装饰的一大亮点。这种釉色配置工艺基本上是器物上施不规则铜釉，在高温烧制还原后产生紫红色与蓝灰底相互衬托的釉变现象。有人认为，这类红斑的元均瓷不及宋钧瓷表现自然。但实际上，这类元均瓷充分发现了色彩对比的艺术原理，虽有人工为之的痕迹，不及自然窑变的生动之美，但是元钧瓷的苍凉蓝色却带着一种旷远情怀。在这种情怀上抹出的红紫斑，与元钧瓷粗放的胎质釉韵及色彩形成反

差对比，淋漓尽致地赋予了厚大器形强烈的视觉冲击感。

钧窑釉很像在牛乳中溶以青色颜料，这种现象在过去称作釉的"乳浊现象"。钧窑釉色杂有青、紫、赤、白等艳丽的色彩，是普通钧窑釉产生的乳青色与含铜釉融合的结果，是一种灰褐铜色调。另有乳青色釉口边等部位，因釉熔得极透，无乳浊现象，乍一看这完全透明的部分，会误以为是一般的北方青瓷。同时，在北方青瓷中局部釉厚难熔之处，有时也可以看到和钧釉同样的乳浊现象出现。这些迹象均足以说明，钧窑与北方青瓷以及汝窑彼此间的关系是颇为密切的，也说明了所谓"钧汝不分"是存在一定道理的。

由于钧窑釉一般挂得很厚，釉中含有较多气泡，在釉的表面也多留有气泡痕迹，多者甚至犹如橘皮，最多是恰似桐树的横断面。因此，俗称"橘皮""棕眼"。而气泡同样也可使釉产生乳浊现象。依据光学原理，在均质的物体中，光的行进是直线性的，但若碰到相异的物质，行进时一部分光会由其表面折射返回，另一部分会顺利穿过，但会与原行进的路线产生或多或少的偏离。只是反射光和穿过光及改变角度的量值均有所不同，这与光的波长有关。如空气原本是无色的，但因其中有无数的灰尘和水蒸气，阳光射过时，较短波长的青光和紫光均被折射而分散，较长波长的赤光和黄光可直线穿过，从而形成看天空全是青色的现象。当夕阳光斜射眼帘时，便产生了"夕阳紫翠忽成岚"之诗意般的美感，于是钧窑就出现了一种特有的神秘青白色。

有人曾把钧瓷与龙泉青瓷片做过对比分析，发现其中除含有较多的磷外，钧釉与龙泉釉在其他成分上也无多大区别。由此得知，钧窑系犹如蛋白石或青中泛有牛乳一般的色泽特征，恰是氧化亚铁和磷酸作用的结果。

从化验分析看，还原铁和少量磷酸的乳浊现象组合是钧釉基调青色的主要构成因素，红色是还原铜呈胶体状态进入釉中造成的，而紫色则是由红色与青色两者组成的。宋钧窑釉内常常出现与色地不同的呈不规则流动状的细线，原因是钧窑施厚釉后，坯胎先经素烧，釉层会因干燥或烧成初段产生干裂而出现缩釉和裂纹，再入窑经高温阶段烧成后，裂纹又被黏度较低的那部分釉流入填补，待窑冷却就形成此种肌理效果。这就是上文提到的"蚯蚓走泥纹"。这种纹饰给钧窑更添上了一种自然生动的美感。

钧瓷的釉色色彩形成千变万化，而如此精美异常，究其原因，除了与原料、技术优胜有关外，它的窑室结构也是一个不可忽视的重要条件。在禹县发掘的 96 座古窑址中，窑的形状有圆形、长方形和马蹄形，又分为单火膛及双火膛两种。在钧台发现两座保存较为完整的窑炉。一座是南北方向的地下窑炉，窑床呈长方形，分做窑门、窑道、火膛、窑室烟囱等。三个小孔开设在窑室内的两侧和后壁正中间，窑室烟囱直通窑顶，在北方此种窑形构造非常少见，对于钧釉起着很大的窑变特性作用。当地这种窑炉的设计，使宋元两代的河南窑工能够做出色彩深沉、透明及柔和的钧窑瓷器，使瓷釉达到像最好的玉器那样半透明又柔和的色泽。另一座南北向汝瓷窑炉，窑室后设三条烟囱，仅用一个燃烧室而且低于窑室，就地下挖后向上圈顶建造，呈馒头形。此窑只是在窑口和烟囱部位发现用少量的砖砌成，其余部位则主要用土筑成，可谓简便易行，也是钧台窑炉的建筑特征，同临汝窑或耀州窑的结构大体相似。根据测试，这两种窑炉烧成温度可达 1240 ~ 1270℃。

钧釉的二液相分相釉和一般瓷釉不同，它有无数圆球状的小颗粒在连续的玻璃介质中悬浮着，这些小颗粒是一种含丰富 SiO_2 的液滴状玻璃的分散相，含丰富磷的玻璃被称为连续相，使釉产生蓝色的美丽乳光。钧窑在高温下采用还原气氛，还原的作用在于大大降低 Fe_2O_3 的含量，以便分相过程得以顺利进行。如果在氧化气氛中，Fe_2O_3 的含量就会大大提高，这就跟提高 Al_2O_3 含量所起的作用差不多。在这种二液相分相釉的组成中，Al_2O_3 的含量是不允许太高的，否则就会阻碍釉的分相。

七、耀州窑

宋代青釉耀瓷，其青釉呈稳定的橄榄青色，胎浅灰白色，质细密。在烧制工艺中，决定其釉色色相的关键技术是对烧成气氛的把控。如果空气过多进入窑炉内，火焰中所含氧气就烧不尽，此为氧化焰火焰，窑内所烧气氛称氧化气氛；如果空气进入窑炉内稍微不足，火焰中所含氧缺乏，燃烧不充分后一氧化碳就会在窑内大量产生，此为还原焰火焰，窑内所烧气氛称还原气氛。直接决定青瓷烧成釉色色相的正是这两种气氛。当胎和釉内的铁以

及丰富的氧融合在氧化气氛中生成高价铁，因高价铁显黄赤色，故氧化气氛烧出的青瓷瓷器显黄和褐等偏暖色调；而在还原气氛中，因窑内的一氧化碳夺氧力极强，会夺走胎釉中的氧原子，让氧化铁还原成低价铁，因低价铁显青色，故还原气氛烧出的青瓷瓷器显深浅不一的青色调，形成青瓷青色系。

由此可知，在还原气氛下宋耀州窑青瓷的青釉之色才能烧成。宋代中期，制瓷烧制因采用煤炭取代柴薪，燃料源的改变促使宋耀窑对窑炉的合理改造，更易于控制窑炉烧成中的还原气氛生成，故成功研制出了青瓷橄榄青釉色。耀州窑是率先掌握以煤燃料烧出还原气氛的青瓷窑，是我国瓷器烧成工艺的一大变革和贡献。

自金代晚期开始，由于龙泉窑集南北青瓷之大成，烧出了优美的梅子青和粉青釉瓷器，形成了庞大的龙泉窑系，几乎独占了国内外的高档青瓷市场，而耀瓷青釉在高档商品竞争中遇到了难以逾越的困难。耀州窑的瓷业生产和经营逐渐全面转型，放弃高档精美釉色青瓷的生产，改烧大众日用的普通民间瓷。产品档次的落差，必然造成价格下降。为减少损失，耀州窑经营者增大窑炉体积，放弃了 M 漏斗形匣钵单件装烧法，改用了筒形匣钵内多件叠烧。为在有限体积内增加瓷器的容纳量，还减去了器物之间的支垫，在碗盘内底刮出无釉涩圈，将上一件器物的涩圈内底，直接压在下一件器物的足底上。所有的变动都是为降低成本，并能最大限度地增加产品的数量。金末蒙元耀州窑所烧青瓷釉色普遍少青多黄，成了"青黄釉"和"姜黄釉"，器内底往往有无釉涩圈。

耀州窑工艺以泥池黏土制胎，富平釉石作釉。烧成温度为 1280 ～ 1300℃，烧成属弱还原焰气氛。而其胎釉之间的白色中间层，与临汝窑及钧窑青瓷一样是反应层，而非化妆土层。烧成温度高于一般青瓷，青釉色调会受铁着色的影响，即釉中铁在高温下比例会增高，以致釉色会在一定程度上显黄，而青釉显黄绿的特色是耀州窑青瓷的特有风格。

历代耀州窑是北方的代表性窑炉，如宋代铜川黄堡镇窑炉，1958—1978年发掘有 16 座。总体看来，宋代和唐代的窑炉在外形上变化不大，仍属"半倒焰式馒头窑"，但改进后烧成技术明显有所提高。为确保耀州窑青瓷艺术表现效果，宋代窑室内多采用耐火砖作炉栅，下设专用的落灰坑和通风道相

连接，有一些在地下设通风道，在进风口处装挡风闸板以控制进风量。一般烟囱下开有三个吸烟孔，每个吸烟孔为耐火砖大小，利于温度调控。利用增减砖头的办法来调整烟囱的拉力，这些工艺同过去相比，也是一种积极的改进和提高。

八、长沙窑

长沙窑有两种釉下彩绘艺术表现程序：一种是先在坯胎上用色彩直接构思作画，然后施一层青釉，再装入窑炉进行高温煅烧；另一种是先直接在坯胎上构思刻划纹样绘图，后施色彩，再施罩青釉，最后装入窑内烧成。彩绘的色彩，常见有褐色、绿色、粉蓝色、褐绿色或白色等。唐初期，长沙窑胎与釉的明显特征体现在胎质显粗糙，略欠硬坚，胎色偏暗红，或微灰黄或灰青色；施薄釉，烧成釉色青中泛黄，或偏姜黄色。唐中后期，胎色一般为浅灰色或深灰色，胎质比前期坚硬且精细了许多，胎和釉的黏结度也有了较大提升，烧成瓷化度已较高。

总体来看，长沙窑的胎体普遍粗厚，与同时代的邢窑坯胎比较，明显有较大的区别。釉色主要是施青色釉烧成，青色釉中又分两种，即青绿色和青黄色，除此还有褐色釉和白釉等。烧成釉质显示精细莹润美感，器表常见釉层厚薄不均匀的自然美现象。瓷面充满着艺术性的细密、均匀、柔和及无色的细碎片纹理，这也是真品的评定特征。

长沙窑釉下彩绘的色彩呈色剂，是以氧化铁和氧化铜作颜料，氧化铜呈绿色，氧化铁呈褐色或红色。氧化铁如在釉下绘画则表现为褐色，如在釉上绘画则表现为红色。长沙窑呈红色的器物目前出土有十几件，绘画纹饰有花卉、禽鸟、动物、龙纹等，也有许多以诗词书写作器物装饰。

九、厦门窑

厦门窑属南方青瓷窑系，唐、五代时期既有施釉不及底、釉层较薄、不甚均匀，垂釉现象较普遍，釉面多含杂质、呈青黄色釉的较粗一类的产品；也有通体施青绿色釉、釉层较厚、釉面杂质少且均匀而光润如玉、少垂釉的

较精一类的产品。

十、景德镇窑

北宋时期，景德镇窑胎体较薄，质地洁白细腻，瓷化程度高，透光度极好。在早期的一些器物中积釉微泛黄色，中晚期釉色呈纯正青白釉；佳品的呈色如天青稍淡，釉薄处泛白，积釉处则呈水绿色。釉的透明度高，光泽性强，流动性较大，具有晶莹剔透似玉的效果。装烧方法有两种：一种为支钉支烧，足内无釉，器底一般留有 4 个支钉痕；另一种为垫饼或垫圈垫烧，足内虽无釉，但留有黄褐色的圆饼形痕，圈足一般无釉。

南宋时期，胎质细密洁白，中期以后，胎质比以前稍粗。釉色可分两类：一类是仰烧产品，一般为纯正青白釉；另一类是覆烧产品，一般是偏糙米黄色。装烧方法为覆烧和垫烧两种：覆烧足内有釉，口沿无釉；垫烧器物足内留有黑褐色圆饼形痕。元代器物胎釉普遍增厚，宋时那种具有透影的薄胎器物很少见。就釉面而言，元代青白瓷器青色比重增大，不似宋代青白瓷釉面青中闪白、白中闪青。

十一、惠州窑

惠州窑胎色色调可分为灰白胎、灰胎、砖红胎、白胎和淡黄胎 5 种。灰白胎数量最多，灰胎数量次之，砖红胎数量再次之，白胎和淡黄胎数量最少。

惠州窑釉色色彩比潮州窑和西村窑丰富，分别有青、青白、酱黄、酱黑、酱褐、青褐、淡黄、淡灰和白釉 9 种，另有砖红色和白色化妆土。瓷器坯胎材料均采用普通瓷土，反复淘洗和提炼的坯土，于纯净且细致的白色坯胎器壁上施青釉或白色化妆土，采用高温烧制。灰色坯胎的器壁上主要施青釉、青褐釉、酱黄釉、淡灰釉、酱黑釉、淡黄釉、白釉，或施白色化妆土，但数量最少的是施白釉。灰白色坯胎的器壁上施青釉、青白釉、淡灰釉、淡黄釉或白色化妆土，个别也有不施釉，烧制温度与前者基本一致。淡黄色坯胎的器壁上主要施酱褐釉和淡黄釉，烧制温度不高。砖红色坯胎的器壁上施

酱黄釉、淡灰釉、酱黑釉、白陶釉或砖红色化妆土，也有不施釉。烧制温度不高，器物硬度不大。

十二、永福窑

永福窑青瓷坯胎色彩多灰白色，少褐色，胎质含细沙较多，胎壁制作总体偏薄，少许偏厚。釉色色相为青、酱、红等多种颜色。青釉是永福窑的主要色釉，其烧成色彩有翠青、翠绿、青黄、青灰、青褐等，一些青釉烧成瓷面玻璃化质感强，一些瓷面呈橘皮状，釉色晦涩暗淡无光。红釉色彩最具特殊性，但色相不一，绛红色相总体趋多，釉色明度也显暗淡。釉层基本偏薄，青瓷釉层面常见细小裂纹。施釉技法主要有荡、浸、刷、描等工艺方法，常见器内施满釉，器外施半釉，一些则施满釉却不裹足。有些中间部分不施釉而留白，两侧却施两种釉色，该类器物属于测试不同温度下釉色成相的实验产品。部分器物在口部采用不同的装饰釉色，如见口呈酱釉色，余部呈青釉色。施酱釉烧成常显线条纹状，少有为连弧纹状，而腰鼓部分则有芒口出现。

窑田岭窑场总体胎质属灰白色，极少褐胎色，玻化程度较高，坯胎薄壁制作，烧成釉色主要是青色，少量有酱色和红色，釉层施制较薄，多为青釉，玻璃质感强，釉面透亮，光感好，以翠青和翠绿色感较具独特。经测试，该窑场釉料具有氧化铜成分，因此在窑炉烧制过程中，不同气氛决定其不同呈色。如氧化气氛烧成，则显绿釉色，也称铜绿釉；还原气氛烧成显红釉色，也称铜红釉；如器物烧成温度不同，就会显青中带红斑色调。塔脚窑场坯胎多为灰白色，瓷化度比窑田岭窑低，胎壁制作略厚。青黄釉色是其主要烧成釉色，酱釉色比例也较高。一些釉层制作略厚，通常显橘皮状，色彩明度暗淡，均为红釉色，极个别显青中带红斑色。

第五节
多样的装饰艺术

一、官窑

装饰简约是官窑的鲜明特征，它最大限度地塑造一个完整完美的艺术形象，精确恰当地在器形上饰以符合整体审美的铺首、耳、弦纹、足等不可缺少的部分，却从不喧宾夺主。施单色满釉，以支烧和垫烧方法装烧，极尽可能地避免疵点。可以说，官窑青瓷除造型与青釉为饰外，基本没有其他装饰，它追求的是"不饰之饰"，在中国陶瓷史上这种审美之境确实难得。

注重青瓷艺术装饰或审美表现，向来是我国陶瓷发展中的主要工艺手段。从原始彩陶到汉唐青瓷，艺术装饰表现技法逐步发展，已有丰富的绳纹、刻划、印花、粘贴、堆塑、镂雕、彩绘、釉下彩、文字书写等样式，可谓目不暇接、多姿多彩。如宋代定窑印花、磁州窑釉下酱彩、吉安窑剪纸漏花和木叶纹等，装饰技法都已发展得很成熟了。但唯有宋官窑青瓷装饰，几乎完全放弃了这些繁杂的装饰样式，仅巧妙地选用了釉层开片这种特殊天然现象为饰。开片本是由于胎与釉在高温烧制下收缩不一致而出现釉层开裂的现象，但宋官窑却利用这种缺陷开创了以纹片作饰的艺术手法，同时研制坯釉材料配方、施釉和烧成工艺，烧制出紫口铁足和蚯蚓走泥纹这些具有材质美的不饰之饰。

科学地说，这些当初不被人们所完全把控和预设的艺术效果，不能作人文之装饰，仅为天然材质肌理之美，是一种泥、火、釉结合的本质反映。但这种自然美，正是人文美所追求而人工不易多得的艺术美。所以，宋官窑青瓷以天然纹片为装饰，具有了更多的社会与经济价值。

二、越窑

越窑青瓷在唐代早期也很少作人文艺术装饰，主要以"捩翠融青"的釉色美而取胜。晚唐、五代时才开始出现人工刻花纹艺术装饰，这些刻划装饰一般分布在碗和盘的内壁或壶身和盒盖外壁面等处，纹样构思与样式比较简

单，一般有荷花、如意云、缠枝花叶和海棠花等纹样。刻划以刀代笔，艺术表现较为熟练，线条应用明快简洁。直到五代晚期，越窑青瓷刻划纹饰才逐渐兴盛起来，不仅技法精熟，构图洗练，而且刻划、镂雕、模印、堆花等多种手法运用于一体，生动的纹饰和碧绿的釉色相映成趣，创造出一种独特的陶瓷刻划装饰艺术风格。美中不足的是，由于当时支烧技术有限，虽然往往在盘、碗底足或里部留下粗大的痕迹，影响观赏，但是却形成了一种明显的特征，在鉴别其真伪时起着非常重要的作用。

越窑在北宋早期，盛行以刻划手法表现莲瓣纹等题材。此类装饰方法和题材在浙江各瓷窑均采用，如宁波窑和鄞县窑等。一般器形设计有六瓣棱形壶，器身作六等分花瓣设计，通体采用双复线刻划表现莲花瓣。有些器物上刻有北宋纪年铭文，证明它是北宋比较流行的纹饰。从近年出土的墓葬情况看，五代墓还没有出土过越窑青釉执壶，但在北宋早期墓中有少量出土。

宋代越窑青瓷的其他主要器形有执壶、盖盒、瓷罂、莲花式碗、三联瓜形盒、八棱瓶、镂空香熏、刻花敛口罐、刻花盏托、盖碗等。宋代越窑的艺术装饰承袭了唐代晚期和五代的风格，刻花、印花和镂空装饰较多，如划花粉盒，线条简练，寥寥数笔尽显风采。1987 年在浙江黄岩市灵石寺塔出土的圆形镂空香熏，造型规整，釉色纯正，装饰也比较精美，是其辉煌时期的代表作品。

三、龙泉哥窑

龙泉哥窑与汝窑均以釉色和纹片装饰为主，且两者纹片相近。

汝窑的特点为：釉色多变，具有玄妙之美，以天青色为佳；具有开片纹，通体有极细的纹片，宛如冰裂和蟹爪，也有裂纹；底部有细小的支钉烧痕。

龙泉哥窑的特点：釉色以青为主，但浓淡不一，也有黄色和淡紫色的哥窑瓷器；釉面上有许多浅白的细小裂纹，纹路交错；紫口铁足，黑胎厚釉。

已知文献有关浙江龙泉哥窑的记载如下：

1. 最早记载是明嘉靖四十年（1561 年）的《浙江通志》："相传旧有章

生一、生二兄弟，二人未详何时人，于琉田窑造青瓷，粹美冠绝当世，兄曰哥窑，弟曰生二窑。"①

2. 雍正《浙江通志》记："其兄名章生一，所主之窑，其器皆浅白断纹，号百圾碎，亦冠绝当世，令人家藏者，尤为难得。"②

3. 顺治《龙泉县志》记："章生一，所主之窑，其器皆浅白断纹，号百圾碎""圾与炭通，危也"。以"圾"称谓其危而成难也。"圾数愈增，则愈难成型烧出。"所谓百圾碎，即其适中其。③

4. 自古相传的龙泉哥窑窑工举行的祀师活动，也表明哥窑在龙泉。章生一和章生二兄弟是哥窑和弟窑的创始人，后被人尊称为龙泉窑业的祖师爷。古代龙泉在烧制青瓷的龙窑和鲤鱼窑等窑头都有张贴章氏兄弟的"师父榜"。张贴师父榜除祀师神位外，还附祀土地、山灵、运水郎君、搬水童子等神灵。每至农历初二和十六两日，瓷匠们必须备置茶饭、酒肉等食品，并在窑头张贴的师父榜前点香烛祭祀，膜拜磕头，分食祭品，俗称"过日"。

陈万里在对龙泉窑考察之后曾说："大窑村里有窑神庙，我曾去朝拜过，龙泉地区的烧窑人都奉章家兄弟为窑神，开窑必拜祭。每年正月，当地的木偶戏团还会走乡串户演出章家兄弟的故事。"④

1956年以来，考古发掘出龙泉窑黑胎青釉、细丝片纹的龙泉青瓷。1960年，浙江文管会对龙泉县的大窑和金村等窑址做了重点发掘，结果在大窑一带（杉树连山、亭后山、牛头颈山）以及溪口的瓦窑垟等5处窑址中都发现有一种黑胎青瓷，器形有盘、碗、杯、盏、洗、盂、盒、瓶、炉、斛等。1964年，北京故宫博物院特请上海硅酸盐研究所将其提供的宋哥窑青瓷实物标本予以化验，结果证实其化学成分等与龙泉青瓷成分基本不符。因而推断，宋哥窑不属龙泉窑产品，应为南宋修内司的官窑。由于宋官窑当时不许流入民间，可能连弃窑时也做了彻底清理。后世因章生一之哥窑声名兴起，曾与同一命名的南宋修内司官窑的传世哥窑相混淆。

① 转引自石少华：《龙泉官窑青瓷鉴赏》，湖南美术出版社，2017，第3页。

②（明）稽曾钧等：《浙江通志》卷一百七《瓷器》，文渊阁四库全书刻本，第35页b至36页a。

③ 转引自陈宗光编著《龙泉青瓷》，西泠印社出版社，2006，第76页。

④ 钱汉东：《陈万里与龙泉窑》，《浙江日报》2007年2月12日，第11版。

在后世因宋代哥窑均受人们热捧，元明清历代有较多仿制窑生产，且各有一定的特点，是为仿哥窑或哥釉，但其工艺不及宋代哥窑精湛优美。甚喜宋代哥窑的清乾隆皇帝曾以诗赞曰："铁足圆腰冰裂纹，宣成踵此夫华纷。"哥窑造型端庄、取象古朴，瓷面釉色烧成滋润而腴厚，传世哥窑弥足珍贵，现主要被北京、上海和台湾等地博物馆收藏。

2009 年始，浙江省文物考古研究所和龙泉青瓷博物馆在前人科学研究的成果上再次对龙泉窑黑胎青瓷归属谜题展开考究。在龙泉的小梅瓦窑路窑址和溪口瓦窑垟窑址中，许多黑胎青釉瓷器被发掘，为龙泉哥窑窑址的考证发现提供了可能的基础。在 2012 年 11 月 9 日召开的"2012 龙泉黑胎青瓷与哥窑论证会"上，20 多位来自中国科学院、中国社科院、北京大学、浙江大学等单位的专家一致认为，现有文献记载的哥窑是出自浙江龙泉。

四、龙泉窑

北宋早期龙泉青瓷，也称"古龙泉窑"。其瓷胎薄而较白，北宋中期以后胎呈灰或浅灰色，釉色青黄。装饰普遍使用刻花，辅以篦点或篦划纹，如波浪、蕉叶、团花、缠枝花、流云、婴戏等纹样。盘、碗内常刻团花和波浪纹，内填篦纹，外壁常划篦纹和直条纹，瓶、执壶腹部常见刻牡丹纹，也见塑贴纹饰。器类以碗、盘、壶等为主，也有少量的盆、钵、罐、瓶等。造型端庄，制作工整，器底旋削平滑。

现北京故宫博物院珍藏的刻花牡丹纹龙泉窑青瓷瓶，瓶体造型制作匀称，艺术装饰方法采用刻划法，题材样式为枝茎缠绕的牡丹花。应用篦划出的细密之线艺术地表现了牡丹花的花筋叶脉，选择覆莲瓣纹在肩与颈部作衬饰；构图饱满，花纹满布整器，层次节奏分明，纹饰主题鲜明，属北宋龙泉窑青瓷艺术的精品。浙江武义县北宋元丰六年（1083 年）墓出土的龙泉窑青釉五管瓶，肩、腹部作塑贴花边装饰，体现了北宋早期龙泉青瓷造型与装饰工艺精湛的特点。

南宋的龙泉青瓷，釉色多淡雅，釉质晶亮透明，纹饰多为刻花，篦纹渐少。青瓷器类新增多种式样的炉、盆、渣斗等，器物底部厚重，圈足宽阔浅矮，造型纯朴稳重。南宋晚期的龙泉青瓷，胎色白，釉色青翠的梅子青釉或

粉润如玉的粉青釉达到青瓷釉色之美的顶峰。此时期的青瓷设计造型进一步多彩，产品有各式碗、碟、盘、盏、壶、盆、渣斗等日用品，另有文房用具水注、砚滴、笔架、笔筒、棋子、各式香炉及八仙塑像等，还有模仿古铜器和玉器造型的青瓷，如鬲、觚、觯、投壶、琮等古雅之品。早期的刻划装饰已消失，堆贴和浮雕装饰大增。在烧制白胎青瓷的同时，龙泉窑还为南宋皇室烧造仿官窑的黑胎青瓷，在窑址遗存中有为数不多的黑胎青瓷残品。南宋以后除继续生产北宋原有器物以外，还出现了八卦炉、鼎式炉、渣斗、奁式炉、盆、胆式瓶、五管瓶、龙虎纹瓶、塑像等造型样式。五管瓶腹部呈多节葫芦状，瓶上部的竖管，三至七管都有，以五管造型样式多见。

青瓷五管瓶早见于浙江越窑青瓷产品，之后见于浙江龙泉窑、江西景德镇窑、河北和河南的磁州窑系诸窑。早期青瓷五管瓶的五管较短，以后逐渐增长。

碗和盘器底较厚，挖足一般很浅，圈足宽矮，外底露胎。五瓣花口碗装饰以刻划花为主，花口下碗壁凸起直线，碗内刻云纹的较多，也有内划"S"形纹饰的，碗心印阴文"金玉满堂"或"河滨遗范"四字的也较多见。北宋末期浮雕莲瓣纹在青瓷艺术装饰中普遍盛行，一般较多地使用在盘和碗的外壁上。至南宋晚期，莲瓣纹样式的造型比例趋向短而宽，花瓣之间相紧相依，瓣中脉线凸起刻塑。收藏于北京故宫博物院的南宋龙泉窑青瓷蟠龙纹盖瓶，装饰造型为一条蟠龙在瓶的粗颈部位作环绕动态塑造，盖顶钮以贴塑鸟形塑造，小鸟设计作低首翘尾动态，似乎在俯视询问那颈部塑造的龙，烧成釉色青润如玉。收藏于中国历史博物馆的南宋龙泉窑青瓷凸花葫芦瓶，瓶体上下两部位分别凸塑起折枝花和缠枝花艺术图样，在施抹其上的一色粉青釉罩韵下，鲜嫩的花枝愈加动人，展现了南宋龙泉窑以青釉为美、装饰为辅的宋代崇尚自然的审美观。浙江松阳县出土的南宋庆元元年（1195年）青瓷弦纹盖瓶，灰白胎色，壁厚釉薄而透体，层层弦纹细密而清晰规整，展现了南宋中期龙泉青瓷艺术表现特点。早在东汉时期，龙泉窑就已开始烧制青色纯正、透明温润的弟窑青瓷，酒具和茶具数量最多。至南宋定都临安以来，龙泉窑以生产青瓷茶具质量上好而开始名扬天下。

元代龙泉窑青瓷开始趋向造型设计高大，胎体制作厚重。胎色基本同南宋，釉层色调青中泛黄。少见仿古青瓷，新制青瓷造型分类有菱口盘、高

足杯、凤尾尊、环耳瓶、荷叶盖罐等艺术样式，高足杯青瓷足部较短，通体
上下造型大小基本一致。艺术装饰表现技法有刻、划、贴、印、堆、镂等多
种方法，多采用划花技法，划花纹设计粗略，线条表现奔放，另有褐色点彩
装饰。青瓷基本饰有花纹图样，纹饰题材以云龙、双鱼、飞凤、八卦、八
仙、梅、菊、马上封侯等为主。另有许多汉文和八思巴文字款铭书写。碗和
盘青瓷外壁刻划莲瓣纹，造型比例长而窄，排列较疏，瓣中基本无脉线凸起
刻塑，与南宋不同。碗和盘底足部通常挖足较深，中间作刮釉一圈处理，露
泛红胎，釉留中心部分。到元代晚期，有的工艺特征为外底部圈足内全无施
釉，中心有凸起乳丁状。

　　随着国内外市场的需要，特别是水陆交通与海外贸易的迅速发展，元
代龙泉窑生产规模进一步扩大，从原来交通不便的大窑和溪口沿瓯江两岸
以及松溪上游一带不断扩展开来。目前考古发现的元代龙泉窑窑址总计达
200～300处，其中分布在瓯江和松溪两岸的窑址约占2/3。在大窑附近有
50余处，竹口和枫堂一带有10余处。在龙泉县东部的窑场还有梧桐口、小
白岸等地，云和县有赤石埠，丽水有规溪、宝定、高溪等地。这些均可证明
龙泉窑在元代有一个空前的发展，其声势远非宋龙泉窑可比。

　　元代龙泉窑的大窑和竹口等窑场烧制大型青瓷。有花瓶造型高达1m左
右，大盘造型口径达0.6m，属当时手工制作最大尺寸者。制作与烧制难度
较大，是龙泉制瓷工艺的新标志性成就。特别是大窑西起高际头西迄坳头
村，在沿溪5km的山坡上共有窑址53处之多，窑址一带窑具和瓷片堆积如
山，产品之精为龙泉其他窑址所未见。元代龙泉窑青瓷胎体渐趋厚重的工艺
特征最鲜明，如果说元代初年龙泉窑以其薄胎厚釉的风格还能与南宋龙泉窑
保持一致，那么至中期，开始演变为厚胎薄釉，釉色多显青黄色调。元代龙
泉窑青瓷的每一个转折处多作棱角形或凹槽，盘多作折沿式，外口沿也常作
成花口。碗、盘底圈足垂直，足底齐平，圈足足墙较矮。

　　由于历代烧制方法不断有所创新变化，所以在器物底足处多留有一些明
显的时代工艺特征，尤其在青瓷大盘类足部会留有比较突出的特点。如元代
早期龙泉窑烧制常常采用垫饼装置烧法，故底足足心处基本无施釉。中期青
瓷装烧多以盂状支烧器装置烧制，故靠近外底圈足常被刮一圈去釉，只留足
底部中心一点所施的青釉，成为时代工艺特征，此法到明初被一直传承。元

代晚期烧制装烧法又有创新，改用薄垫饼支烧，底足部分无釉。此种装烧法一直被沿用到明代龙泉窑，形成明龙泉窑青瓷底足基本无釉的现象，只有一些制作精良的青瓷足底中心施有一点釉。

其造型艺术特点是器形高大，如大盘、大瓶、大罐、大碗、大执壶等，形制之巨大均是前所未见。收藏在英国大维德中国艺术基金会的一件元龙泉窑牡丹印纹青瓷大瓶，造型高达 71cm，不仅形体巨大，而且口边刻一周铭文，有"泰定四年"（1327 年）铭款，是一件难得的有纪年铭款的大瓶。

龙泉窑器物在元代不仅器形巨大，而且造型丰富。如瓶造型设计样式就达十余种，有玉壶春瓶、葫芦式瓶、环耳瓶、梅瓶、连座琮式瓶、双系扁瓶、长颈瓶、八方瓶、觚式瓶、连座式瓶、蒜头瓶等，其中环耳瓶、葫芦式瓶、连座式瓶、双系扁瓶等样式极具艺术特色。在明龙泉窑中虽也大量烧制环耳瓶，但不同之处是元龙泉环耳瓶较大，环一般贴附在瓶体两侧，这一特点在元代其他窑中也常见。将瓶与器座连在一起烧制也非常鲜明地显示出元代龙泉窑烧制的工艺特点。这种制作方法一方面使瓶体具有稳重感，另一方面也反映出瓶体造型朝多元化的方向发展。1983 年，浙江丽水市青田县百货公司工地上出土的元龙泉青釉带座瓶就是一例。

元代龙泉青瓷釉色已不及南宋龙泉青瓷梅子青釉色之青美，除延续五代和北宋时期常规装饰表现的刻、划、堆、印、贴等技法外，还较多地用褐色点彩、堆贴、刻印、镂雕等艺术手段美化青瓷，也表现了其时代和艺术特征。

1. 裸胎贴花法。此法是元代龙泉青瓷运用得最好的技法。所谓裸胎贴花，就是在青瓷腹部或平底心部先贴塑或模印纹饰。被贴或印的纹饰上基本不施釉，其他是青釉，经装窑高温烧制后，裸胎部位就呈现火石般的红色，与其他部位的青釉形成冷暖色彩对比。由于其色彩明度不高，色相不太明确，故此烧成的对比色相互衬托而不艳俗，只是裸胎部位的红色偏有火气。但此般的釉色与胎色所形成的反差非常醒目，它一方面使器物上的装饰图案效果突出，另一方面让单调的青釉出现焕然一新之美。这种从单色走向多色的艺术趣味表现，是元代龙泉窑青瓷空前创新之举。

这种青釉上露胎贴花纹饰内容，目前见到的主要有人物、花鸟、瓜果、龙凤等，运用最多的是八仙人物。北京故宫博物院藏有一件元龙泉窑八棱

瓶，肩部青釉凸印太极八卦图，腹部八个开光内露胎剔刻八仙人物，足胫处青釉上凸印四时花卉。中间部位呈火石红色的八仙人物，在青釉八卦图及花卉衬托下显得格外突出，颇有呼之欲出之感。

英国伦敦大维德中国艺术基金会收藏的一件元龙泉窑青釉火石红龙纹大盘更将这种艺术装饰技法运用得出神入化。盘心部位裸胎贴塑一条矫健的巨龙，龙身作呼风唤雨之状，环绕龙身还裸胎贴塑朵朵祥云，除盘体周边一圈裸胎贴梅花 12 朵外，其余部位均施青釉，并刻划层层海水纹。火石红色的巨龙在青釉掩映下，仿佛翻腾在波涛汹涌的海水间，既是一件实用器皿，又是一件极富观赏价值的艺术品。

2. 模印刻划花。除裸胎贴花技法外，挂釉贴花法、模印刻划花法也是元龙泉经常运用的装饰手法。北宋龙泉窑青瓷刻划花装饰艺术技法是一种常用的表现方法，同时，元代龙泉窑青瓷艺术将刻划花法与印花法结合在一起运用，起到增强图纹立体感表现、增进纹饰鲜明生动表达的艺术视觉效果。印花又有阴文印花与阳文印花两种，常用题材主要有蕉叶、海水、菊花、菱花、折扇、变形云纹、龙凤、鱼、莲瓣、云鹤、鸾凤、龟鹤、灵芝、兰草、松、竹、梅、桃、瓜、葵花、荔枝、牵牛花、八仙、八卦、如意、鼓钉、方格、古钱、锯齿、雷纹以及人物故事等。北京故宫博物院藏有一件元龙泉窑青釉印花石榴尊，可称为这种刻划印花的代表作。器体上下纹饰达七层，腹部主体纹饰为枝蔓缠绕的菊花纹，在阳文印的花朵、叶面上同时刻划出叶脉、花瓣及花蕊，使图案立体效果更加明显。

元龙泉窑还有一种特殊装饰，即阴文印花，常装饰在碗体内壁，以人物故事作几组图案，凹印四周并印有文字，如"孔子泣颜回""李白功书卷""蔡伯喈"等纹饰清晰可见。北京故宫博物院藏有一件元龙泉窑青釉花口碗，内壁刻划八宝纹饰，外壁刻划山水人物图，构图简洁，线条流畅，特别是画面中垂钓的人物使画面充满生活气息。

3. 釉面点缀褐斑。元龙泉青瓷釉面点缀褐斑作装饰，常见的器物有玉壶春瓶、环耳瓶、蒜头瓶、撇口瓶、碗、盘、匜、罐等。青釉褐斑是越窑青瓷在两晋时期使用过的装饰方法。浙江早期青瓷所用的这种点彩方法，原是用笔蘸紫金土（当地出产的一种含铁量较高的原料）在已上釉坯上施加点彩，烧成后即呈赭、褐色。虽然元代龙泉窑釉色逊于南宋龙泉窑，但其粉青釉色

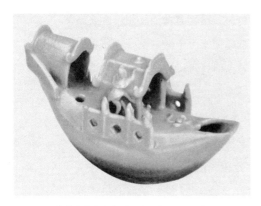

图 39　元代龙泉窑青瓷舟形砚滴，高 9.1cm，长 16.2cm，
浙江省博物馆藏

烧成表现仍肥润纯净，加上点点星缀的褐红色斑融入其间，令人叫绝。

北京故宫博物院收藏的元代龙泉窑青瓷褐斑八方盘，盘内外壁上点染的褐红色斑块，仿佛一朵朵盛开的花朵，精美异常。收藏在日本大阪市立东洋陶瓷美术馆的元代龙泉窑青瓷褐红斑玉壶春瓶，日本人称之为"飞青瓷"，被日本确定为国家重要文化财产。这种褐红色斑色彩是铜成分在还原气氛下烧出的艺术样式。

4. 文字装饰。元龙泉窑青瓷中以文字装饰器物也有其独特之处。元龙泉窑瓷器上除汉字外还出现了八思巴文字，一般是凸印在纹饰上。目前在龙泉大窑、岭脚、丽水市宝定、庆元县竹口等窑址，均发现印有八思巴文的碗和盘等物。据考察，这些八思巴文有十几种之多，说明龙泉窑在元代占有相当重要的地位，也曾为官府烧制瓷器。除龙泉窑外，元代磁州窑器物上也曾出现八思巴文，但所见器物不多，窑址出土残片更无所闻，亦可说明此类作品在北方瓷窑中较为稀有。

五、汝窑

汝窑在宋代文人笔记中被屡屡提及。高低大小、方圆曲折的造型样式，往往反映的是时代的审美标准。宋代上至皇帝，下至文人墨客，均崇尚风雅，以此演绎出诸如挂画插花、焚香点茶之类的雅致生活。具体到青器塑造上，就成了文化审美。宋代汝窑的造型设计艺术表现，基本有"原型"可依，或源自商周青铜器，或脱胎隋唐五代金银器，或融入外族文化用器风格，或借鉴西方玻璃器等艺术样式。手工制瓷不仅是拉坯成型，更要经高温熔烧的考验。相同造型面临不同材料的创造，模仿在此已属不简单。宋汝窑青瓷精品纸槌瓶，最突出的特征是口部作浅盘状，筒形直颈较长，有些颈部上细下粗，斜折肩，筒形腹上下径相等或下部微收，腹中部微膨，暗圈足。

　　纸槌瓶在口、颈、肩部处理上一般作平折式口沿，沿面宽薄而平坦，颈直较细，折肩较平，装烧为平底裹釉支烧。汝窑纸槌瓶未见于宋之前，亦不见于宋之后，其具体造型样式有多种，虽大同小异，但这种以泥作薄胎折式造型的难度，一般窑口难以做好、烧好。

　　汝窑与定窑、耀州窑、钧窑一样，都曾为北宋宫廷烧制过宫廷用瓷，定、耀、钧三窑都在窑址中发现了宫廷用瓷遗物标本。汝窑遗址在多年调查中只在临汝县发现民间用瓷的遗物，烧制宫廷用瓷的窑址直到 1986 年在宝丰县清凉寺被发现，并出土有供宫廷使用的完整瓷器 22 件，从而解决了许多悬而未决的有关汝贡窑的问题。汝窑传世品不如定、钧等窑丰富，所见到的以盘、碟一类器皿较多，有大小深浅等形式；碗较少，仅见有十瓣瓜菱形及撇口卷足者两种；洗有圆形、椭圆形及三足者三种形式，有仿汉代铜尊的弦纹三足尊；盏极少见，传世仅见到一件；瓶有玉壶春、胆式及纸槌形三种造型，仿铜器的出戟尊传世品亦仅一件；还有椭圆形四足盆，这种盆在其他名窑还未见过，可以说是汝窑的特有艺术造型。汝窑无大件器皿，器皿的高度没有超过 30cm 的，一般在 20cm 左右；盆、碗、洗、碟等圆器的口径一般在 10 ～ 16cm，超过 20cm 是极个别的，这可以说是汝窑的一个艺术造型特点。

　　汝窑青瓷艺术装饰表现大体有两种：一种是素釉无纹饰，另一种是印花纹饰。印花纹多为纹饰轮廓线凸起较高的阳纹，叶筋采用点线表现。纹饰题材多为折枝花卉和缠枝等内容，缠枝以菊纹最多见，青瓷碗壁多以缠枝纹装饰，6 朵大小不一的菊花相间装饰，另有牡丹等题材装饰。菊花缠枝纹设计为大叶大花，二方连续构图，用饱满盛开的两朵花朵为主体，配大叶作衬托，花瓣叶筋凹入刻画为阴纹，花叶轮廓凸起刻画为阳纹。另一种设计为小叶小花，6 朵花卉为主体，碗中心为三组交叉花枝。有印折枝叶纹，主枝分叉为二，二枝上各有三叶，左右呈对称设计。还有较多团菊纹样式，分有两种：一种是中心无花蕊团菊纹，另一种是中心为一圆圈团菊纹。另外，具有汝窑独特艺术风格样式的海水纹样式。海水以圆圈形式布局，有八到十圈，犹如一枚石子投入静静的海水中所击起的由小到大的水花状，或如荡起多层的波浪式水纹，也有中心作田螺纹装饰。

六、钧窑

宋代钧瓷器形主体圆润，瓷面简洁，是因器面装饰以自然窑变釉色为主饰。除此法外，还利用了线条和鼓钉的装饰技法，使瓷器的立体空间感增强，耳和足等部位表现以线条简洁的如意云纹或鼓钉作装饰。民窑钧瓷主要是靠点斑和铜口的技法来装饰器物。

观中国汉族的审美，宋代以来文人清雅含蓄的审美成主流，形神兼备而意无穷。然与汉族相比，少数民族的审美更加奔放激情。因此，元代钧瓷造型与装饰方面比宋代明显复杂得多，一个器形上同时装饰各种艺术样式非常多见。钧窑在采用以釉为饰的同时，还采用堆花、贴花和镂雕等，让瓷器装饰更具艺术化，以兽面、莲花、龙首等一些自古民俗的吉祥寓意题材图案作装饰，更具文化审美的魅力。故钧瓷的艺术表现与装饰样式丰富多彩，外向又活泼。

当时供奉皇室的器物至今仍有遗存，如尊、盘、洗、碗、瓶等。其中，有在器底部刻"奉华"字样的，属宋代宫中用品。一部分补刻"钟粹宫""重华宫""养心殿""景阳宫"等字样，属清代宫中用品。这些宫中精品，其底部色彩为芝麻酱色（褐黄色），并且多刻划从一到十不等的阴文数字。据考察，器物刻划有一定规律，器物底部的数目越大，其口径或器身造型越低越小，反之则越高越大。

七、耀州窑

耀州窑于唐代创烧时以烧制青釉、黑釉、白釉瓷器为主。刻花装饰风格创于北宋初，北宋中期以后，进一步受到越窑刻花装饰艺术的影响，达到自身发展的高峰。瓷器以刻花和印花为主饰，尤其装饰技法中的刻花刀锋，落刀表现出犀利和流畅的线条笔意，为宋代同类装饰艺术之冠。

北宋之初，耀州窑青瓷碗类艺术装饰有两种表现技法：一种是浮雕法装饰，即在碗外壁用浮雕刻塑的艺术表现方法进行装饰，其题材为双层莲瓣，此装饰法盛于五代越窑青瓷碗。耀州窑青瓷刻花莲瓣碗取材于越窑青瓷碗的装饰纹样，故具有越窑青瓷的艺术表现风格。南宋陆游有"耀州出青瓷器，

谓之越器，似以其类余姚县秘色也"①之说。

另一种是刻花法装饰，在碗外壁刻画似是而非的写意花卉纹饰，这是耀州窑初创时采用刻花装饰技法的本来面目。宋代耀州瓷刻花工艺，既具有五代开创的剔划花之浮雕效果，又比剔划花工艺便捷快速，而且纹样中刻刀的犀利圆活感更加生动。刻出的纹样在深浅有别的青釉映照下，格外生机勃勃，富有极强的艺术生命力，被誉为"青瓷刻花之最"，备受宫廷和市场的喜爱。

北宋中期，耀州瓷开始采用与宋代耀州刻花青瓷风格相同的青瓷印花法装饰。自此，装饰有各种精美纹样图案的耀州窑青瓷得以大批量生产。印花的制作不仅使纹样、装饰工艺变得简洁、快速、方便，而且大大增加了纹样图案的丰富性和多样性，促进了宋代耀州瓷的迅速传播，为耀州窑系的形成起了推动作用。

考察耀州窑窑址出土的瓷片装饰后发现，它以刻花法和印花法装饰青瓷为主，造型分类有碗、盘、罐、壶、瓶、钵、枕、炉等日用器皿，且式样变化丰富，造型典雅优美，花纹刻划清晰，技法表现精湛，器形品类繁多，名列北方青瓷之上乘。其纹饰以刻划花纹的技巧最为精熟，刀法犀利，生动活泼。至于印花的层次分明、构图的匀称华丽，多能出类拔萃而为仿品所不能及。例如，传世作品中常见的宋耀州窑，有青釉刻凤纹龙首提梁壶、青釉刻花卉纹枕、青釉刻花纹倒流壶、青釉刻团花纹菊瓣碗及青釉刻牡丹纹盒，无论造型、纹饰乃至釉色，都达到了十分完美的地步，彰示着耀州窑进入成熟阶段。另一件宋耀州窑青釉印花卉纹大碗，形制巨大而无变形之弊，花纹茂密而无烦琐之感，尤为难能可贵。

北宋晚期，器面装饰艺术布局设计严整，讲究对称构图，各地发现的印花纹饰青瓷均为此装饰法的应用。因此，宋代印花瓷器的艺术表现中以耀州瓷印花纹饰最为出众。

宋代耀州瓷纹样达上百种，植物纹样以牡丹、菊、莲为主，还有梅、竹、柳、葡萄、石榴等。动物纹样以鱼、鸭、鸳鸯、鹅为多，还有龙、虎、犬、鹿、凤、孔雀、喜鹊、鸿雁等。人物纹样以体胖态憨的婴戏为最多，从

①（宋）陆游：《老学庵笔记》卷二，王欣点评，青岛出版社，2002，第39页。

单婴戏牡丹、双婴戏梅到四婴、五婴和群婴嬉戏在枝叶间，还有佛、道教宗教人物和相貌神态生动逼真的外域胡人等，题材多种多样，构图优美多变，富有浓厚的生活气息。

转向大众市场的耀州瓷产品，器物种类和造型均比宋金时期减少。此时以碗和盘为大宗，还有瓶、壶、盆、灯、杯类。器物普遍比宋金耀州瓷要厚重，器足也普遍加宽。装饰工艺中刻花不多见，而多见印花。纹饰题材有牡丹、莲荷、梅花、莲花游鱼、小朵花之类，其中以并蒂莲纹最具特色。

金末蒙元时期的青釉耀州瓷虽转型失败，但耀州窑的规模并未缩小，黄堡窑场东边的立地坡、上店、陈炉等窑场此时正值向上发展时期。特别是陈炉窑场，元代晚期在承传黄堡窑的基础上，新创出一种简笔刻花青瓷，先用深色泥制作器胎，于胎表面加施白色化妆土，然后深刀刻出简笔纹样施淡青釉，入窑烧成。所烧器物在浅淡的青黄透明釉下透出清晰的深绿色花纹，洗练明快、淡雅美观，与传统刻花耀州瓷相比，风格更为清新舒朗。

此时印花纹取材内容广泛，一般有折枝的菊花、莲花（通称把莲）、牡丹等植物纹样，动物纹样有仙鹤、游鱼、飞蛾、凫鸭等，另有人物类婴戏等图纹。刻划栩栩如生，格外生意盎然、清新活泼，令人百看不厌，充分表现了匠师们卓越的艺术才能。

宋代耀州窑青瓷花纹的艺术特点是，早期青瓷花瓣纹装饰刻划较简单，中期青瓷器面花纹满布，晚期青瓷瓷面花纹刻划的线条多纤巧风格。器物圈足端无施釉，足内施釉。具体表现如下：

1. 胎色特点：早期坯胎色泽分深浅两种。深者为不抹化妆土，胎质含铁质小颗粒和气孔，呈铁灰色或黑灰色；外抹化妆土者，胎呈浅灰色。中期多为浅淡灰白色坯胎，不含铁质小颗粒，无化妆土，却显示白色面层，胎属浅白色。晚期和南宋时生产面向市场，坯胎不抹化妆土，坯胎多显灰白色或浅黄色等，少有浅灰色和土灰色，胎质致密度和精细度略差。

2. 釉色特点：早期以青黄色或青灰色为多数，难见橄榄色，多见翠青色和豆青色，还见月白釉色，也少见近似于五代时的淡青色和青绿色。中期大多是橄榄青色釉，釉面玻璃化感好，透明度好，光泽度强；制作工艺虽施薄釉，但烧成硬度强。唐、五代始就较少发现堆釉、流釉或干釉现象，也少见瓷面有橘皮釉或无光现象，胎与釉结合度较紧密。其后至南宋又出现了青

绿、暗青、淡青、青黄、姜黄、月白等多种烧成釉面色调，碗和盘底有涩圈现象。

3.造型特点：青瓷造型制作厚重浑圆，如碗口部趋向厚实，口壁厚度甚至超于腹壁；碗整体造型显倒柱样式，底足渐收，圈足直而高窄，制作工艺规整。

4.装饰特点：常见装饰技法有划花（是五代剔花法和宋代刻花法的辅助技法）、剔花（宋初延续至中期后不见）、刻花、印花、贴花、捏塑、镂空及模印与刻划相间的技法。多以刻花法和印花法为主饰法。北宋中期，刻花法进入成熟期，刀法应用犀利，线条表现刚劲有力，斜刻运刀痕迹明显有度，是宋代青瓷艺术装饰刻花技法的佼佼者。北宋晚期，青瓷印花纹样也同样精湛，布局均衡，构思严谨，其艺术装饰纹饰有把莲、缠枝莲、缠枝菊、牡丹、飞鹤、波浪、飞蛾、博古、犀鹤、莲塘戏鸭、海水游鱼和婴戏图案等样式。六角形边线多刻划在水波纹外围，三鱼题材多见于水波纹内表现，荡秋千活动是婴戏图案的主要题材，龙凤是宫廷瓷器的专用题材。

5.装烧特点：装窑时均采用刮掉器物底足釉进行装烧的方式。金、元、明三个时期，烧制窑炉的结构及原料基本与宋代相近。金后期至元明，生产数量逐渐增多，窑炉的炉体和通风道也随之增大，窑炉内的气氛变化控制不严谨，烧成质量明显下降，烧制的青瓷釉色出现姜黄色，其工艺质量有所下降。

6.施釉特点：通体施青釉，足底露胎。

7.底足特点：早期青瓷底足剖面较宽，足底常常有石英托珠粘连。因处于烧柴改为烧煤的初烧期，烧成气氛控制不稳，青瓷通体烧成釉面色泽普遍发暗，不如五代和宋中期。中期坯胎质细壁薄，坚硬度胜于此前青瓷，底足部分制作高度增加，施釉后可再次精修底足。所以，底足高窄圈足为主要特征。晚期造型设计盛行斗笠状小碗，底足开始变矮，器胎壁变薄，并有鸡心底为特征。

8.产品特点：除烧制青瓷外，兼烧少许酱釉、白釉、黑釉、兔毫釉、油滴结晶釉等瓷品。金代瓷品为灰白色胎，显青泛黄色相。较多采用陶范印花技术，器面通体构图，花纹逐渐减少。盘和碗内壁刻划表现的基本题材是莲花、菊花、鱼鸭、水波等内容，构图呈圆圈形，内容简单。金元时期装烧基

本采用叠烧法，碗和盘内留有叠烧痕迹，个别发现采用一钵一器装烧，并且足底无施釉。

元代产品的器外壁常施半釉，挖浅足，足底面较宽，如玉环形状，圈足内心显凸起乳状。

八、临汝窑

临汝窑青瓷艺术装饰技术有刻花、划花、印花、堆贴、捏塑等法。初期的临汝窑青瓷采用素面装饰，常有几种组合纹饰用于同一种器物上，具有较好的装饰效果。之后装饰手法丰富多彩，临汝窑青瓷艺术装饰走进了崭新世界。

先是模印成为临汝窑青瓷艺术表现的主要装饰技法，也成就了临汝窑青瓷艺术特有的文化内涵。临汝窑印花工艺分阳纹和阴纹两种，主流是阳纹表现法，少量是阴纹表现法。阳纹法印花工艺纹饰组织清晰，线条表现圆润流畅，一般构图设计为通体满印装饰纹图，少有器物在等分框线内，模印折枝花卉艺术图案。

从标本来看，临汝窑青瓷器装饰技法与题材大体与汝窑一致，可参见上述的汝窑部分。

九、宜兴窑

因宜兴窑烧造的青瓷器造型和装饰具有与越窑相同的风格，所以，陶瓷界将宜兴青瓷列入越窑系，与秘色瓷有着异曲同工之妙，在中国陶瓷史上都具有重要的地位。

十、长沙窑

长沙窑青瓷艺术装饰技法多样，有划花、刻花、堆塑、镂刻、贴花、印花、绘花等工艺方法。常见的彩绘纹样有几何样式，如菱形、圆形、六方形、四方形等纹样；还有山峰纹、云带纹等山水样式，这种纹饰技法多用点

彩而成。另有绘成各种飞鸟、走兽、游龙、人物、游鱼等动物样式及花卉等
植物样式的彩绘纹样。

　　彩绘法是长沙窑最具创造性的艺术表现方法，体现创作者的审美与手绘
水平。工艺程序有釉上或釉下进行的两种绘制模式。釉上彩绘不是在已经烧
好的白釉瓷上绘制，而是在已施釉未经烧制的坯胎上，待釉自然阴干后，直
接在器物上作彩绘，然后装窑入炉煅烧，釉与绘一次性烧成。这种釉上彩绘
方法常见有彩山、彩云、彩斑、彩带、彩树叶等纹饰内容与形式。此法将彩
与釉一起融烧，烧成后的画面显得自然生动、流畅润和，有中国水墨画般淋
漓尽致的视觉艺术效果。

　　这种绘画技法笔法简练、笔意洒脱、笔性自然，显示出浓厚的民间艺术
与生活气息，开创了瓷器装饰艺术的新风貌。特别是长沙窑在花鸟画造型与
创作中，刻划雅拙生动，造型逼真夸张，取材于对自然生活的深刻体验，能
通过细致地观察客观形象而精确提炼，故所作的画不是刻板地描摹对象，而
是经过大胆取舍提炼和夸张变形的艺术处理。

　　模印法和贴花法也是长沙窑艺术表现的特有审美风格。模印法常先刻划
纹样，将其翻印制成模子；而有的是直接用模子，拍印器物坯胎外面而显出
图案；另有在薄泥片上压印出花纹，最后再施青釉于模印的青瓷上。这些模
印的图案题材常有双鱼、飞凤、飞雁、飞鸟、狮子、花蝶、武士、走鹿等内
容。图案构图简洁完整，线条表现粗细有致，刻划均匀有力，无繁杂或呆板
堆砌之感，表现出一种率真、质朴的艺术美感。

　　长沙窑瓷器的釉下彩绘艺术表现，一般先用铜红铁线勾勒，再以大笔
蘸铜绿等彩釉渲染完成，强调笔墨情趣。在泥坯上创作绘画，如同在生宣上
行笔，采用书法技巧的运笔，豪迈潇洒，力透胎壁，节奏遒劲而自然奔放。
不仅有用笔的粗细节奏和形态体积的选择，同时还需考虑瓷泥、釉彩在烧制
后所带来的特殊效果，把控难度大于宣纸，却常常能给人带来意外的视觉
惊喜。

　　釉下彩绘的艺术装饰纹样创作具有一定的独创性。人物、山水、花鸟大
都取材于湘江两岸日常生活和景物，窑工随时观察、随景拈来、随心创作，
精美绝伦的釉下彩绘艺术充分地演示出写意的、情趣的和生动的笔墨语言。
这种粗犷简约的艺术表现方法，给我们带来了强烈的象征意味和审美意趣，

器具因此承载着渲染万物情趣和传承人文意趣的文化功能。

由此，长沙窑艺术表现成就，首先是能融通传统剪纸、绘画、雕塑等美术技法于陶瓷工艺的装饰之中。其次是运用外来艺术元素，反映佛教文化和伊斯兰教文化的内涵。如根据出口到西亚等地的需求，创造如椰枣等具有异国风格的青瓷艺术装饰样式，还有一些产品有金色卷发女郎、异国情侣等西方人物形象与风俗题材，再者有表现运动场景的，如马球等纹饰。此外，反映某些哲学格言和民间谚语的文句，也在长沙窑器物中以书写方式出现。这些青瓷上进行的艺术塑造与烧制，说明了长沙窑适应市场与艺术创造的能力较强，不愧为当时艺术品种创新的领先者。

十一、景德镇窑

南宋器形样式前期与北宋相似，主要有斗笠碗、平底碟、弧壁浅盘等；中晚期碗演变为撇口弧壁形。艺术装饰早期多为刻花和划花，内容以牡丹、荷花等花卉和婴戏为主；晚期印花增多，刻花减少。印花纹样繁缛，图案层次较多，常见艺术纹饰有葵花、萱草、龙纹、飞凤、水波双鱼、芦苇水禽、莲池鸳鸯、婴戏、海棠、梅花等，还出现了人物故事题材。元代青白釉瓷器虽然在胎釉方面并未达到宋代青白瓷那种近似玉器的质感，但在造型工艺上却比宋代釉有了很大进步。除日常用品外，陈设观赏用瓷量增大，不仅同一品种造型丰富多样，而且注重器物的装饰效果，使实用性与观赏性达到完美统一。在瓶体艺术装饰上有刻花、划花、雕花、印花、贴花等不同技法。

在如此众多、形态各异的元代青白瓷瓶中，较为别致的是一件收藏于伦敦大英博物馆中的青白釉雕花八棱瓶。此瓶在棱形腹部用串珠纹组成八个开光体，内凸雕四季花。犀利的刀法使花卉图案具有一种浅浮雕效果，立体感十分强烈。在本已十分完美的造型及装饰上，又在瓶口部和足部镶嵌鎏金錾花铜饰，使器物更具有一种浓烈的异域风情之美。景德镇陶瓷馆收藏的一件元青白釉十二生肖塔式瓶，腹部贴附十二生肖雕像，盖顶塑一小鸟，下腹部刻划花纹，集贴、刻划技艺于一身，也是十分稀有的精品。这一时期景德镇窑的主要特征表现在以下几个方面：

1.题材方面：以瓷枕为例，除宋代常见的如意式、银锭式、长方形、

狮形、虎形乃至人形外，元代青白瓷枕以卧女形、卧婴形及建筑雕塑和戏剧舞台形枕著称于世。江西丰城县博物馆收藏的一件元青白瓷仿戏台彩棚式枕，枕的四面雕刻成 4 个演出场景，题材为《白蛇传》戏剧故事，通过水漫金山、借伞、还伞和祭塔救母 4 个情节生动地表现白蛇和许仙之间的忠贞爱情。特别是对舞台建筑的镂空窗花、栏板和其他物体表现，采用如实雕刻的技法，营造出生如其境的艺术效果，增强了题材的可读性和艺术感染力。瓷枕工艺充分显示了元代制瓷工艺取得的新成就，也为研究元代戏剧及建筑提供了切实的实物资料与艺术形象。

2. 造型方面：瓶是元代青白瓷中数量最多，也是最具艺术特色的器物。以瓶口而论，有敞口、洗口、直口、撇口、花口等造型；以瓶身而论，有瓜棱形、连座形、玉壶春形、琮式形、扁方形、八棱形、梅瓶、琵琶式方形等造型；以瓶耳而论，还有摩羯衔环耳、S 形耳、兽面衔环耳、龙首衔环耳等艺术造型。

3. 装饰方面：元代景德镇窑青白瓷装饰的手工成型工艺精湛高超，堪称空前。虽然它的镂雕花或堆贴花装饰技法在元代之前已有，但元代工匠们更是技高一筹地运用在青白瓷上。1984 年，扬州市老虎山西路出土一件元青白釉高足杯，杯面采用建筑上的镂空花窗法，更将四时花卉镂雕在杯体上。此杯虽无彩绘装饰，但精巧的镂雕和纯净的釉色，让我们感受到它的秀丽与华美。其具体艺术装饰样式归纳为如下几方面：

（1）串珠纹装饰

这是元代青白瓷上一种特有的装饰，是用坯泥做成串联珍珠一样的线，可用来作为高足杯的器口边线，如 1973 年陕西西安出土一件花口高足杯，即以串珠纹装饰在花瓣口的口沿处及内外凸起的棱线上；亦可以串珠纹组成图案作装饰，如美国旧金山亚洲艺术馆藏一件连座梅瓶，瓶体模印芦雁纹，串珠组成如意云纹点缀其间。串珠纹在元代青白瓷上除了用作图案装饰外，还能组成文字装饰器物，如 1963 年北京崇文区龙潭湖元墓出土的青白釉玉壶春瓶，在瓶体花纹内以串珠纹组成"福如东海"和"寿比南山"八个字，乃是稀有的绝世佳作。

（2）印花装饰

这一技法在元代青白瓷上运用得非常独到，它常采用堆贴印花法。如

江西省博物馆藏一件连座瓶，瓶体青白色釉面上仅堆贴一枝梅花，简洁的构图充分体现出瓶体釉色之美。如此装饰的器物在北京故宫博物院、天津艺术博物馆和韩国国立中央博物馆内均有收藏，器形有大口罐、S形双耳瓶、方戟双耳瓶等。在中国香港还见到一件玉壶春瓶，瓶腹内仅堆贴一只飞翔的芦雁，瓶体所留出的大部分空间仿佛是蓝色的天空，给人以无限遐想的余地。

（3）褐斑装饰

这种技法与同时代的龙泉青瓷装饰不尽相同。常见器形有葫芦形执壶、连座瓶、荷叶式盖罐、连座炉、瓜棱式壶、双系小罐、婴戏洗、人物骑牛砚滴、船式洗等。

（4）堆塑装饰

景德镇窑青白瓷装饰种类繁多，主要体现在尊、瓶、注碗（亦称温酒壶）、杯、托盏、仓、盒、枕、炉、涌、钵、香熏、罐、碗和盘、碟等器具上。青白瓷枕也是当时的畅销瓷器。青白釉堆塑以龙虎纹长颈瓶（俗称“魂瓶”）最具江西地方特色，属明器，一般都成对出土。瓶身上部堆塑着人物、龙，瓶盖多饰以鸟形钮，下部光素无纹。

（5）刻划纹装饰

青白瓷在形制上常有明显仿金属器的特征，如瓜棱形壶身，细长弯曲的壶流。薄胎盘、碟的内壁常见凸起几条直线纹，碗、罐等器口（五出或六出），装饰样式以光素无纹者居多，仅少量器外刻花篦点、篦划纹行。北宋中晚期出现覆烧圆器。碗的造型多斜弧腹，壁薄，小底圈足，装饰方法以刻划为胜。粗线条先垂直刻一刀，再沿线斜补一刀，刀法与汉代土雕之“汉八刀”相若；细线条则以深浅宽窄变化表现花、叶、水波及娃娃等的轮廓。

南宋以后，景德镇窑印花装饰又大为盛行，印花装饰均为阳纹，绝大多数印在盘碗的里部或盒盖仰面。

宋景德镇仿定窑瓷器制品，胎质洁白细腻，釉色纯白如粉，有“粉定”之称。南宋中期景德镇窑开始采用复合支圈覆烧法，盘和碗的口沿可见“芒口”。南宋湖田窑器物底部多了丁糊米底（俗称“锅巴底”），青白釉斗笠茶碗内心可见“指环纹”。

十二、惠州窑

精致的惠州窑艺术纹饰技法有刻花、印花、雕塑、镂孔等方法，纹饰主要题材有牡丹、菊花、卷草纹、蕉叶纹、箆梳纹、莲瓣纹等。蕉叶是宋代定窑、龙泉窑和景德镇窑中常见的纹饰题材，表现技法一般采用单线或双线造型刻划法，但唯惠州窑采用四线造型刻划法。三足装饰常常以环形图案表现，而惠州窑采用刻划卷草一周于环形展唇平口沿，并以兽首捏塑刻划作三足装饰，特具风格。另有浮雕法装饰于莲花炉，炉身刻三层仰莲花瓣，环于器壁一周，形成刻卷草的喇叭足和莲花瓣炉身相呼应，立体感明显。产品精美度超过同时期其他瓷窑，可见其制瓷技术的不一般。

惠州窑装饰图案绘制，均按不同的器形、位置和角度来构思布局，如碗和碟采用缠枝菊花团形结构图案较多，其内壁有6朵菊花对称环印，全碗枝叶绕周一圈分布而成，造成俯仰有致而不缛的花叶绽放之舒雅画面，同时深浅釉色相映，画面活灵活现。缠枝牡丹花纹饰的刻划技法，线条表现也格外灵动；构图设计在器外壁的旋纹下巧妙刻上一周环壁整齐的花瓣，可看出制瓷艺人手法熟练。

十三、永福窑

造型艺术表现特征为圆器造型占多数，少数为琢器。圆器唇部造型以敛唇和尖圆唇为多，口部多为侈口造型，少有束口、敞口、敛口、凹口等造型。侈口造型器内底部多作平底，少量为圆底、坦底和尖圜底。腹壁以弧腹和斜弧腹造型为主，少有圆弧腹和斜腹造型。圈足造型是底足的主要塑造方法，少有饼足和卧足样式。

在造型分类样式中，碗内底部以平底为主制作，少兼坦底和圆底。盏底部采用圆底和尖圈底为主造型，少许作平底。盘和碟则以坦底和平底为主造型，碟、碗、盘、盏的底足造型基本为小圈足，碟类作卧足造型数量较多，盘类作饼足造型数量较大。琢器类壶和腰鼓的艺术造型特征明显，如细颈、喇叭口、高领溜肩和平底是执壶的主要造型，特征明显的是接近垂直上翘造型的壶嘴。腰鼓造型同样多变，如细长的腰部两端分别作球状和喇叭状，造

型别致。罐类造型主要呈现为展唇和瓜棱腹状。

装饰艺术方法上，基本采用模印法，也有用彩绘、刻花、镂空和贴花等技法。模印法制作细致讲究，器壁和底部的纹样选择基本不会雷同，采用深刻阴文技法，器壁采用绕壁刻花装饰，底部留有印圈，印圈内再作刻花装饰，以单线画形，线条表现纤细，图案刻划清晰，布局饱满，笔法流畅贯通。在造型制作过程中，因生产数量需求大，为提高生产速度和营销效率，模印制作过程出现人工印压受力面不均匀的情况，导致浮雕般的印花线条深浅显示不一，施釉烧制后，一些线条常模糊不清，影响了视觉美感。

根据器类造型，具体装饰艺术表现也不同，常常使用组合表现技法于一体。如碗类外壁装饰题材有单重、双重或三重莲瓣，其内底部采用素面、大字或花朵作装饰样式，少见通壁印花装饰技法。采用通壁印花法的，其外壁却少见莲瓣纹样式装饰，碗内底以单印字或朵花题材作装饰。盏内壁以缠枝团菊和菊瓣题材为主装饰，内底部配各式小菊花，碟内底部多选双鱼题材装饰。彩绘法一般制作在碗内壁和壶、罐、腰鼓的外壁。

印花题材上，选择植物花卉题材为多，少见人物和动物题材，常见菊花、牡丹、葡萄、莲花、水草等题材。其中缠枝或折枝的牡丹和菊花多见，动物题材以游鱼和水波为多，少有双凤和蜻蜓等题材，人物题材以婴戏类为主。印花装饰样式表现在盘、碗、盏、碟内，内壁常常为等分或三分，少有六分格或八分格样式。其内底部常有大小不一的圆形印圈，印圈内交错枝叶或朵花，朵花常见作菊瓣样。

十四、西村窑

西村窑盛于北宋时期，是广东著名的青瓷民窑，因在广州西村地区被考证，故称"西村窑"。西村窑以外销陶瓷为主，造型样式包括碗、盘、盆、瓶、罐、盒、灯、烛台、枕、漏斗、狗俑等40余种，在东亚、东南亚等国家均有出土。

近年来，西沙群岛及东南亚的菲律宾、印度尼西亚、马来西亚等国都发现不少西村窑陶瓷，进一步证实了西村窑外销瓷的发达盛况。可见，在陶瓷发展史上，在宋代的高峰期里，当时官窑和民窑两大系统均得到蓬勃发展。

同时，促进了外销瓷窑体系的庞大兴盛。西村窑的存在，足见其受益于北宋时期的海上贸易政策。

因西村窑主要销于东南亚，为适应东南亚国家的生活需要，大量生产的小型杯、瓶、罐等瓷器成为当时常见的用品。由此，西村窑也反映出外来文化的融入现象，其中凤头壶就是一例。唐代凤头壶盛行，而三彩、白瓷与青瓷的凤头壶标本出土于北方地区，形制源于波斯金属器的鸟形造型。瓷器造型装饰经汉化后，融变为我国传统艺术凤头造型样式。因此，凤头壶造型与装饰风格演变为具有中外民族艺术的风格。

宋代鸡头壶均发现于长江南部地域，在广州和福州均有西村窑、潮州窑遗址挖掘发现。有宋凤头青白釉壶造型完整，在宋瓷窑中也有发现凤头壶标本。因此，如果唐代以前陶瓷输出是沿西北丝绸之路进行的，那么唐宋以来的扬州港、广州港和泉州港等繁荣的陶瓷贸易，则是证明它转向海上丝路进行的史实。

西村窑与同时期的潮州窑有不少器物一致，如青白釉刻花小碗，碗心都作一小圆饼凸起造型；再如青白釉浮雕莲瓣纹炉、青白釉半高足小杯、青白釉壶等，这些造型与工艺在两窑中都有共同特征。

西村窑彩绘盘或碗，口径一般为25～35cm。装饰艺术技法有刻划、刻、划、印、彩绘、点彩、捏塑和浮雕8种，也有将两三种技法在一件器物上同时应用的。这8种技法最具艺术特色的是彩绘法和点彩法。这两种艺术样式绘制方法是以坯体为纸，在以刀为笔刻划后再挥毫笔点彩或彩绘装饰，器物上集多重装饰技法。它们在其他瓷窑中相对少见。

西村窑彩绘的色彩，以酱褐色或黑褐色为多。折枝花卉内容是其主要的绘制题材。绘制艺术技法表现为笔法概括精简，

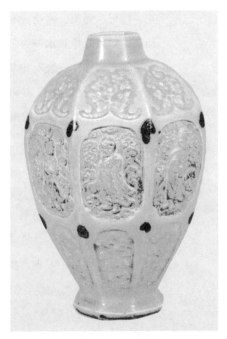

图 40 元代龙泉窑青瓷八棱梅瓶，高 23.6cm，私人收藏

线条运作粗犷奔放，落笔生辉而一气呵成。大盘碗的内壁面应用的就是点彩法装饰。此法关键在点的运用上，几点或十几点自然而舒适分布的褐色圆点是整体装饰的亮丽之笔，起到更为醒目而灵动的艺术表现效果。在小件瓷器上，在碗口、瓶口、瓶肩、枕面、盒盖等处也常采用点的装饰方法，圆点多是独立应用。在瓷枕面上，在点一周圆点基础上，其中心部位另行彩绘折枝花卉一支，花朵左右作点状的花蕊式纹样绘制，结构是依一点为中心，绕其外围再点六点组合构成。这种艺术纹样组合样式，在出土于浙江和江西的北宋青白瓷枕面上均有发现。广东地区和南海官窑的彩绘艺术样式，也能见到基本一致的青釉上加褐色的彩绘。但西村窑彩绘艺术装饰出现的时间，比南海官窑要晚些。

可以说，西村窑青瓷艺术的精湛工艺和表现，在外销贸易发展史上为中国传统文化的传播做了重要贡献。

第六节
名窑的几个问题

一、汝窑性质探讨

因遗址出土标本和文献记载甚少，汝官窑址一直难以发现。20 世纪 50 年代，在河南汝州市、郏县、宝丰、鲁山、新安、宜阳等地发现 10 多个青瓷窑址，但均为民窑。直到 1987 年经过上海博物馆和河南文物考古工作者数十年不懈努力地试掘，他们终于在河南宝丰县西大营镇清凉寺村南河边上发现了面积约 250000 平方米的汝瓷窑口，确认是为北宋宫廷烧造的御用瓷窑，有窑具、瓷片等，文化堆积厚 2 ～ 3m，有的地方达 6m 以上。窑址附近盛产汝窑特殊釉料材料——矿产玛瑙石，所烧青瓷能呈现出色泽莹润、美丽开片的瓷面艺术色彩和纹理。

宋哲宗元祐年间，青岭镇（今清凉寺窑址所在的大营镇）设有巡检司专管废物坑埋治理。在对其试掘中，发现宫廷御用汝瓷 20 多件，有折肩壶、细颈小口瓶、鹅颈瓶、盘、碗、盂、洗、器盖、茶盘托等青瓷。这一北宋五

大名窑之魁的汝官窑遗址新发现，揭开了中国青瓷史上的一大谜案。

到目前为止，对汝官窑窑址已进行 6 次发掘，发掘的青瓷与传世品有相同完整的器形和碎片，还有一些传世品中未见的新器形，如天蓝釉刻花鹅颈瓶、乳钉器和镂空香炉等。天蓝釉刻花鹅颈现存河南博物院，是国家一级文物。瓶为细颈敞口，底部圈足，颈腹均刻折枝莲花艺术纹样，青瓷器外表通体施天蓝釉，烧成瓷面釉色显青润晶亮，整瓶有开片。该瓷瓶是汝瓷传世御瓷中的独有精品，刻瓶造型讲究，比例恰当，刻花装饰技法纯熟，瓷面以天蓝釉烧成为装饰色彩，完整无缺，是一件弥足珍贵的青瓷。因此，这一批青瓷发掘是汝官窑重要的佐证实物，为刻花汝官瓷鉴定鉴赏和艺术样式提供了实物依据和新资料。

随着时间的推移，在考古新发现上，学者们结合古文献，似乎又有了新思路。

（一）北宋官窑窑址

如果汴京未设置官窑，那宫廷官窑又设在哪里？北宋官窑是否可能与汝州另一青瓷窑口有关？北宋宣和年间，官员徐兢出使高丽，在《宣和奉使高丽图经》一书中提及随带重要瓷器，"其余则越州古秘色、汝州新窑器，大概相类"[①]。既然被称为"汝州新窑器"，说明这是一种宣和年间最新出现的汝州瓷器。根据"政和间，京师自置窑烧造，名曰官窑"的记载，可知官窑设置在政和年间，它距宣和年间只有数年，但烧制的新青瓷产品又与汝窑不同，窑口在汝州境内，故

图 32 清凉寺汝官窑窑炉遗址

图 33 清凉寺汝官窑窑址远景

①（宋）徐兢：《宣和奉使高丽图经》卷第三十二《陶炉》，朴庆辉标注，吉林文史出版社，1986，第 66 页。

徐兢有"汝州新窑器"之说。2000年，水井和澄泥池等制瓷遗迹在河南汝州张公巷窑窑址发掘，一批全新的青瓷器、素烧器和窑具样式被出土，还清理出具有典型特征的官窑瓷片埋坑，这些为北宋官窑窑址解谜提供了实物佐证。

为此，前些年关于北宋官窑当汝州张公巷窑之说得到一定的赞同之声。如汪庆正等认为，张公巷窑出土青瓷与宝丰清凉寺汝窑青瓷相比，在胎、釉和烧制等工艺特点上均不相同，却与出自开封地区、推测为北宋官窑的四片青瓷片完全一致。这四片瓷片现为上海博物馆收藏，其釉面的鱼鳞状自然开片纹与南宋修内司官窑相似，足见有渊源关系。故认为北宋官窑就是张公巷窑。[①] 另有桂娟《张公巷窑就是专家苦苦追寻的北宋官窑？》（《新华每日电讯》2004年5月26日）和陈宏焱《汝瓷博物馆藏青瓷与张公巷窑出土标本之新发现》（《东方博物》2005年第1期）均认为，张公巷窑址"应是为烧制御用品所专用"，分析了涂化妆土和施釉的匣钵，汝州城内的"察院"属明清时窑址，认为宋代城池东南区域的"子城"应该是官方管理的窑口。因此，判断是北宋官窑。郭木森《浅谈汝窑、官窑与汝州张公巷窑》（《中国古陶瓷研究第7辑》，紫禁城出版社2001年版）中认为，张公巷窑青瓷的胎、釉及窑具等工艺反映了该窑"极有可能就是北宋官窑的所在地"一说。赵维娟、郭敏等《从化学组成研究张公巷窑与清凉寺窑青瓷胎的原料产地》（《原子能科学技术》2006年第1期），以及赵维娟、鲁晓珂等《清凉寺窑与张公巷窑青瓷釉料的主量化学组成》（《中国科学G辑》2005年第2期）认为，北宋官窑在张公巷窑址的概率很大。不过，学术界还有些不同观点，要取得其他科学论证，还需做进一步的考古发掘。

（二）汝窑为何不属北宋官窑

汝窑在前面已有论述，它曾作为贡瓷而具有御窑性质。那么，北宋朝廷为什么不直接改汝窑为"官窑"，却依然以汝窑称之？对于这些疑问，古文献没有明确释疑记载。此种缺失着实遗憾，至今未敢姑妄论之。汝窑创烧时间明确早于北宋官窑，尽管其烧制青瓷贡于宫廷，而北宋朝廷却不称之为官窑，分析如下：

① 汪庆正、范冬青、周丽丽：《汝窑的发现》，上海人民美术出版社，1987，第7—13页。

1. 北宋宫中用瓷由提供贡瓷构成，如越窑、耀州窑、定窑、建窑（兔毫盏）等贡瓷，汝瓷在北宋时因质量好也入选为贡瓷而闻名天下。但在北宋之前，历代都无设立官窑的先例可循，故朝廷一时也想不到把民烧的贡窑改称官窑。

2. 由于汝窑所处地区有玛瑙矿，在烧制工艺中将天青釉加入玛瑙屑，烧成后瓷面釉色却见光泽明丽、温润如玉，是当时比较特殊的贡瓷品种，深得宫中贵族的喜欢。这种独特、昂贵的制造工艺和烧造经验是当时其他窑口无法达到的，也是汝窑为何能由民窑被选为贡窑并成为御窑的关键所在。

3. 汝窑成为御窑，但不称"官窑"，与皇室至高地位有关。当地方物产创造出极品并被皇家所喜爱时，才可以供皇室享用而成贡物。但是贡物会依据皇室的口味而有所更新，随人事变化，原贡物自然会被失宠抛弃。另外，贡瓷窑口不属官府专营，也必然有相类瓷器流于社会。如果皇室和民间共用相类物品，这种尊卑无序的局面是皇室绝不能容忍的。汝窑除烧贡瓷和之后专烧御用瓷外，通过多种途径流落到民间的现象还是会发生。汝器茶具出现在北宋僧人惠洪的手中等现象就说明了这一点。因此，从担心民间也使用汝瓷、扰乱社会尊卑等级次序和皇室高贵心理角度考察，北宋宫廷也肯定不会将汝窑御窑称为"官窑"，就算汝窑已具备官窑性质。

真正让北宋设置官窑的原因，是与社会环境的变化有着密切关联的。

一是设置官窑的前提条件首先是皇室的生活需求，其次是出现了新窑器并得到皇室的青睐。此时宋代社会盛行摹古之风，出现了金石学，皇室审美趣味受到影响，特别是北宋后期的几位皇帝中唯有宋徽宗天性酷爱艺术，雅好古物，擅长书画。而官窑设立的时间是政和年间至出现"汝州新窑器"的宣和年间，正是他在位时期。追求浓郁的紫口铁足古器韵味和开片金石之味的"汝州新窑器"，自然成为宋徽宗最爱的古雅品格。一项技术的成熟均需摸索一段时间，官窑器创烧至成熟，也大概在崇宁和大观年间的"汝州新窑器"试烧阶段，于政和初年烧造成功，并有始设官窑的实现。由此宣和时才有"汝州新窑器"之称谓。

二是北宋晚期正处于宋、金对峙期间，由于战争消耗和战事烦扰，朝廷对民间的控制力被削弱，民间常有违反政令的现象，导致社会秩序出现混乱。北宋朝廷设立"自置窑"官窑，可见朝廷要对宫廷瓷器使用实行专营和

垄断，这也说明当时民间窑口竞相仿烧贡瓷的情况比较严重。当时御用天青釉汝贡瓷也在模仿，以致朝廷难以禁烧与汝瓷相近的其他窑口瓷器。

北宋晚期，宋徽宗寄予祭祀祖先和道士作法来祈祷挽救失败之势，祭祀用瓷需求数量增加。日贡汝瓷和大件青瓷不足敷用，由于汝窑祭祀大器难以烧造，而且汝窑还有器物流落民间，与民间共用其做祭祀用品，是对祖先神灵的不敬。为了防止再被民间模仿的现象出现，故设立官窑专烧祭祀瓷器，是一种理想的决策。

三是出于瓷器烧制自然材料条件的考虑，如瓷土、柴、煤等因素的思考及安全的顾虑。将祭祀用瓷专烧的官窑设在汝州境内，既与汝瓷相邻，又相对偏僻，可充分调动工艺资源，又方便集中规范监管，也有利于避开金人的干扰。为此，为确保宫廷用瓷而顺理成章地设立官窑。

北宋设立官窑在中国制瓷史上开了先河，以后各朝所设的官窑都是独立的和全力控制的，可以说北宋官窑为后代皇室官窑树立了样板。

因北宋官窑地处汝窑附近，自然和技术条件也相类，故受汝窑的影响是必然的。这一观点，明人曹昭在《格古要论》中已明确提到。宋代汝窑与张公巷窑距离较近，都在汝州境内，所用制瓷胎料等也雷同，并均烧青瓷，烧成釉面颜色自然相近。南宋临安官窑的"修内司窑"直接传承北宋官窑，与汝窑工艺自然相类。当然，也存在被曹昭误判为"修内司官窑瓷"的可能性。

（三）汝窑是官窑说

李辉柄是"官汝窑"的学者，他曾明确认为，汝窑即为官窑，所谓北宋官窑其实就是"官汝窑"和"官钧窑"。对"汴京官窑"，他持不同的看法，认为贡窑就是汝窑，而不是官窑，依据主要出于古文献《负暄杂录》"宣政间，京师自置烧造，名曰官窑"[1] 这一说。由此大家认为汴京既有"自置窑"，就必然有"汴京官窑"的烧制；"汴京官窑"既然有产品生产，那汝窑就只能是贡窑，而不可能成为官窑。

汝窑是贡窑还是官窑的关键分歧，还在于"京师"两字，即"京师自置窑烧造"。"京师自置窑烧造"应理解为北宋宫廷在"京师"（汴京）设

① （宋）顾文荐：《负暄杂录》《窑器》，收入《笔记小说大观》二十五编，台北新兴书局，1981，影印本，第 330 页上栏。

置窑场烧造瓷器，名曰官窑，这和南宋时官窑如修内司官窑、郊坛下官窑设在京师（杭州）附近一样顺理成章。但"京师"可不做地名解释。如《春秋公羊传·桓公九年》有："京师者何？天子之居也。京者何？大也。师者何？众也。"①此专指京师是众人天子居地，即帝王的所居之处，如宫殿和中央政府所在的城市，因此"京师"有时泛指朝代宫廷。指代京师为朝廷，这在中国历史上并不鲜见。如刘旦，汉武帝子，元狩六年立为燕王……戾太子死，上书求于京师，欲立太子②。"三年春正月甲子，皇帝加元服，赐诸侯王、公、将军、特进、中二千石、列侯、宗室子孙在京师奉朝请者黄金，将、大夫、郎吏、从官帛。赐民爵及粟帛各有差，大酺五日。"③"（张昺）弘治元年七月偕同官上言：'……左道虽斥，而符书尚揭于宫禁，番僧旋复于京师……'"④

上述记载中，京师就是朝廷的代名词。因此，上述"京师自置烧造"中的"京师"是主语，也就是"朝廷"。那么，我们对这句话的完整解释是，由朝廷独立设置窑房来烧造与管理青瓷生产的窑厂，名曰"官窑"，这样就顺话顺理了。如果解释是朝廷在京师设窑，文字表述应为"于京师置窑烧造"或"置窑于京师烧造"，这样才能理解为北宋朝廷在汴京（开封）设立了官窑，也才有"汴京官窑"之称的可能。

但"汴京官窑"并不存在，从文献中我们可以找到一些佐证。南宋陆游《老学庵笔记》云："故都时定窑不入禁中，惟用汝器，以定器有芒也。"⑤"故都"指北宋朝廷。"惟用汝器"而不是用"汴京官窑"器之说。"靖康之难"后，宋高宗南移杭州，重建南宋。因金人入侵，北宋宫廷中的珍宝已被掳掠一空，南宋朝廷缺乏用瓷，便有王公大臣相助救济。这些王公无"汴京官窑"青瓷，而只有汝窑青瓷。宋高宗临幸清和郡王府邸，清

① 王维堤、唐书文：《春秋公羊传译注》《桓公》，上海古籍出版社，2004，第72页。
②（汉）班固：《汉书》第一册卷七《昭帝纪第七》，（唐）颜师古注，中华书局，1964，第217页。
③（南朝宋）范晔：《后汉书》第一册卷四《孝和孝殇帝纪第四》，（唐）李贤等注，中华书局，1973，第171页。
④（清）张廷玉等：《明史》第十四册卷一百六十一《张昺》，中华书局，1974，第4393页。
⑤（宋）陆游：《老学庵笔记》卷二，王欣点评，青岛出版社，2002，第39页。

和郡王张俊供奉了珍贵器物和礼品等情况。在南宋周密《武林旧事》中有记："绍兴二十一年十月……清河郡王臣张俊进奉……汝窑：酒瓶一对、洗一、香炉一、香合一、香球一、盏四只、盂子二、出香一对、大奁一、小奁一。"[1] 进奉的器物中，瓷器只有汝窑瓷，并无汴京官窑瓷的记载。由此可知，所谓"汴京官窑"青瓷，在当时的确没有。清和郡王将其视为珍贵的汝瓷礼物进奉给皇帝，可见汝窑在帝王和贵族心目中的地位与价值。如果"汴京官窑"青瓷真的存在，那么清和郡王就不会不将之进奉给宋高宗。

　　李辉柄又从汴京城（开封）是否具备建窑的自然条件着手，探讨"汴京官窑"是否可能存在的问题。他考察河南全省古窑址的分布情况之后，认为就烧窑所需的材料（瓷土）和燃料（煤或柴）等来看，北宋汴京不具备建窑烧瓷的自然条件，他的见解是颇具科学性的。古文献中未见"汴京官窑"和这一瓷器的记载，当时的窑址也无从考察，器物也难以确指。

（四）汝窑非官窑说

　　南宋陆游的宫中"惟用汝器"说，表明：其一，宫里只用汝窑瓷器，没有用定窑瓷器；其二，没有把汝窑直称为官窑，还是用汝窑的"汝器"之称呼记写。可见南宋并没有出现对二者等同的事实与认同。

　　所谓"汝官窑"，是现在人认为有官窑存在而想出的称呼。从北宋最早有关汝窑的文献记载看，汝窑没有透露出为北宋官窑的迹象。北宋僧人释惠洪曾写下这样一首诗："政和官焙来何处，君后晴窗欣共煮。银瓶瑟瑟过风雨，渐觉羊肠挽声度。盏深扣之看浮乳，点茶三昧须饶汝。鹧鸪班中吸春露。"[2] 陈万里推断汝窑烧制宫廷用瓷的时间是1086—1106年的20年间，而此时惠洪和尚年龄估计在青壮年时期。惠洪（1071—1128年），著名诗人和画家，筠州新昌（今江西宜丰）人，俗姓喻。他一生经历坎坷不畅，14岁时父母双亡，入三峰寺做童僧。29岁后游学南方，参访各地，在北禅寺（江西临川）和清凉寺（江苏南京）当过住持，这时为宫廷用汝瓷的时期，其对汝窑和官窑的区别与应用应该很清楚。惠洪诗中提及政和官焙（官窑瓷器）、

1（宋）四水潜夫辑《武林旧事》卷九《高宗幸张府节次略》，浙江人民出版社，1984，第139、149页。

2 熊寥：《中国陶瓷古籍集成注释本》，江西科学技术出版社，2000，第14页。

饶（景德镇瓷器）、汝（河南汝窑瓷）、鹧鸪斑茶盏（建窑）等瓷器，能将它们明确区分表述出来，说明北宋汝窑并非北宋官窑。[①]

这首诗透露出的信息与问题是：对于或官窑或贡瓷的官瓷、饶瓷、汝瓷、鹧鸪斑瓷等"上品"瓷器，惠洪和尚也能够使用。一是说明当时对用瓷管理，宫中执行不严格；二是说明当时饶（景德镇窑）与汝（汝窑）并提，可见汝窑还没有名列前茅的地位；三是说明官、汝用瓷不论身份讲究，真正官窑管理制度在宋代属初试创办阶段。

二、南宋官窑窑址解密

南宋临安（杭州）建都后，为烧造青瓷以供需求，按北宋汴京（开封）的官窑旧制在都城临安修内司重建官窑。南宋叶寘在已佚的《坦斋笔衡》中记，南宋官窑在临安建有两处，前者建于凤凰山麓万松岭附近的修内司"内窑"，后者建于乌龟山麓郊坛下另立的"新窑"。因此世人将前一处称为"修内司官窑"，后一处称为"郊坛下官窑"。20 世纪 30 年代已初步发现了郊坛下官窑窑址，至 80 年代，郊坛下官窑经过科学发掘后在原址建成了南宋官窑博物馆。但对于修内司官窑，杭州考古界却在长时间内于凤凰山麓万松岭的修内司窑旧址附近没有发现任何线索，在一段时期成为全国考古界的一大悬案。

那么，南宋修内司官窑是否存在？传世哥窑源于何窑？答案随着全国考古界、陶瓷界、文博界的 10 多位专家对杭州老虎洞窑址考古发掘而揭晓。1996 年 9 月，在杭州市凤凰山与九华山之间的一条狭长溪沟的西端发现了老虎洞窑址，再次广泛地引起了国内外学术界的高度关注，并展开了关于修内司官窑的热烈讨论。1996—2001 年间，杭州市文物考古所先后共做了三次考古调查与发掘，时间分别是 1998 年 5—12 月、1999 年 10 月和 2001 年 3 月。三次大规模发掘收获重大，其中第一次的发掘获 1998 年全国十大考古发现提名奖。

① 许建林：《宝丰清凉寺：汝窑仍然是个谜》，载广东省文物鉴定站编《文物鉴定与研究 2》，文物出版社，2004，第 116 页。

　　2001 年 6 月 9 日，叶辉在《光明日报》中著文说：传世哥窑和修内司官窑两大历史悬案被破译。在由杭州市园林文物管理局举行的新闻发布会上，中国考古学会理事长、原中国社会科学院考古研究所所长徐苹芳代表专家组宣布：南宋修内司官窑遗址就在杭州老虎洞窑址中，传世哥窑的产地也同时首次被发现。

　　杭州市文物考古研究所领队杜正贤介绍，老虎洞古窑址位于山岙平地，经过杭州市文物考古所的 3 次考古发掘，出土清理了 3 座龙窑窑炉、4 座小型素烧炉、1 处作坊、4 个澄泥池、2 个釉料缸、24 个瓷片坑等，同时发掘了一大批完整、可复原的瓷器和窑具，还发现了南宋至元代 3 个时期的遗存。这些遗物具备丰富的创烧品种、优美的造型设计和精良的工艺制作，不愧为当时制瓷业最高工艺水平的代表。遗址的东南部发现有元代龙窑窑炉，主要出土有大量的瓷片和窑具。这些瓷片多为厚坯胎施厚釉或厚坯胎施薄釉，灰色胎质为主，黑色胎质为次，灰红胎质有少许。瓷面釉色可分两大类：一类是在口沿处上青色釉，口沿以下上青灰釉，通体施灰色釉或呈灰中泛黄，玻璃质感较强；另一类是上粉青色釉，烧成玉质感强，瓷片被挖坑弃埋。器形分类有瓶、碗、盆、盘、罐、洗、象棋子等样式，其中"官窑"二字在一碗底采用釉下褐彩色记写。整体上看，元代瓷片制作不及南宋精细，质量相对较差。窑具有匣钵、垫烧和支烧等具，支烧具上有模印文字和动物图案等艺术样式，文字写有八思巴文、大吉、元等字样，动物图案题材有虎和鹿的艺术造像。

　　南宋层遗址分布发现于发掘区的西部和北半部，含较多的紫金土块。共挖掘出 1 万多件碎瓷器片，400 余件为完整或可复原的青瓷器，共有 20 余种器形样式。胎釉特征是厚坯胎施厚釉和厚坯胎施薄釉为主，薄坯胎厚施釉不多见，胎色有深灰色、紫色、香灰色和黑色等。瓷面釉色呈现以粉青和米黄色为主，属正烧主流品。另还有灰青、翠绿和浅紫等烧成色。多数瓷片釉面釉层开有片状裂纹，少数瓷片釉面釉层开有冰裂纹，部分瓷器有紫口铁足的现象。其采用轮制制作，个别为手制或模制。数量较多的出土器形有罐、碗、杯、盘、壶、碟、洗等日常生活用器，还有琮式瓶、觚、熏炉、香炉、筷子架、器座、灯盏、花盆等。发现有圈足均外撇的带圈足器物，一些器物的圈足底部写有"戊"字。窑具方面发现有大量的匣钵碎片、支烧具和垫烧

具，个别支烧具上有"戊记"两字。

老虎洞遗存地层的叠压关系，可分为南宋时期、元代前期和元代后期三个时期。其中修内司官窑是南宋时期的遗存，与官窑瓷器品质很相似的产品是元代前期和元代后期的主要遗存，说明老虎洞窑址在元代时依然烧制仿官窑青瓷。这种以前未曾考察清楚的情况，为官窑青瓷的鉴赏鉴定提供了案例。值得关注的是，从元代后期地层中发现带有八思巴文铭记的窑具，为断代这一时期社会文化提供了实物根据。

三、修内司官窑窑址之再认识

2001年，杭州老虎洞窑址经考古发掘后被认为就是修内司官窑。众多专家认为，中国陶瓷史上一直疑窦丛生的历史悬案得到了破译。此后，它与萧山跨湖桥遗址、杭州雷峰塔遗址、杭州南宋恭圣仁烈皇后宅遗址一起被评上当年"十大考古新发现"，轰动国内外。后来，老虎洞窑的多位发掘者和研究者，又在《东方博物》《中国古陶瓷研究》等文博界权威学术期刊上发表最新研究：老虎洞窑不是文献记载的南宋修内司官窑（南宋御窑），所谓修内司官窑可能另有所在。

近几十年来，已经在杭州多处发现南宋官窑的瓷片。20世纪20年代，日本人内山庸夫在凤凰山周围及山下采集了大量官窑瓷片和窑具等；1997年，杭州卷烟厂综合楼工地发现不少瓷片；1999年夏，中河路高架桥南星桥段馒头山东侧出土宋代瓷片和一些窑具（一般认为有窑具出土的地方应该就是一个窑场）；梅花碑也出土过官窑瓷片。这些地方发现的瓷片器形与老虎洞窑早期堆积坑比较接近。张玉兰大胆猜测，南宋时期除了郊坛下窑和老虎洞窑之外，在凤凰山及万松岭、馒头山一带还应该存在生产类似瓷器的窑场，也许"它"才是真正的"修内司窑"。带着这一问题，梳理观点如下：

1. 1997年始，在中国科学院上海硅酸盐研究所的古陶瓷实验室里，研究者着手展开了对老虎洞窑址出土瓷片的研究。经过化学组成、显微结构、烧制工艺以及陶瓷性能等专业方面的大量研究后，相关成果先后在《故宫博物院院刊》、美国 *MRSBulletin*、《建筑材料学报》等国内外专业期刊上发表。

论文揭示出许多关于老虎洞窑址历史本真的结论。之后于 1999 年将有关此项研究的论文在古陶瓷科学技术国际讨论会上做了宣读。专家结论为：南宋老虎洞窑地层的青瓷即是南宋修内司官窑瓷器；传世哥窑则可能是出自其元代地层的产品。

2. 老虎洞窑出土瓷片在复旦大学现代物理研究所的专业研究下，测定出其釉的年代：一半相似郊坛下官窑瓷釉；一半相似哥窑瓷釉。李辉柄研究的结论是："南宋官窑在郊坛下，传世哥窑源于修内司。"

3. 参与考古发掘和资料整理的主要人员之一唐俊杰、浙江省考古所副所长陈元甫等则认为，老虎洞窑就是南宋修内司官窑。

4. 对仿宋官窑的"哥窑"研究。浙江李刚先生撰文认为，元代孔齐在《至正直记》中最早提及"哥哥窑"，"哥哥窑"的青瓷工艺"绝类古官窑"。[①] 由此证明，完全仿宋官窑的瓷器是此窑所造的产物。"哥窑"是明初《格古要论》记载"哥哥窑"之后的简称。关于"哥窑"烧制地点，明代高濂在《遵生八笺》中记载是在杭州凤凰山下，与明代王士性《广志绎》中的记载一致。1996 年，一处黑胎青瓷烧制的古窑址在杭州凤凰山被发现。经李刚考证，该窑应该是元代孔齐记述的"哥哥洞窑"。

5. 修内司官窑并不存在。李刚考证认为，南宋官窑应由朝廷级官窑和州府级官窑两部分组成。《负暄杂录》和《中兴礼书》等记载，南宋时州府级官窑有越州府（绍兴府）监管的余姚府官窑、平江府官窑、临安府内窑及续窑、乌泥窑，而朝廷级的官窑，唯一一座郊坛下官窑而已。中国美术学院著名书法家、文史专家沙孟海不但在书法领域独树一帜，在考古学方面也造诣深厚。他在《南宋官窑修内司窑址问题的商榷》一文中直言："南宋官窑窑址应该只有凤凰山南麓郊坛左右一个地带，别无所谓"修内司窑址"的存在。"[②] 浙江省考古所负责窑址考古的主任沈岳明研究员在《中国古陶瓷研究》等期刊上谈到慈溪低岭头类型瓷器时，提及老虎洞窑不是修内司窑。参与老虎洞窑址发掘及资料整理的人员之一张玉兰副研究员在《东方博物》

① （元）孔齐：《至正直记》卷四《窑器不足珍》，收入《宋元笔记小说大观 6》，上海古籍出版社，2001，第 6669 页。
② 沙孟海：《南宋官窑修内司窑址问题的商榷》，《考古与文物》1985 年第 6 期，第 104 页。

2005 年第 1 期上发表的《关于老虎洞窑的几个问题》一文中描述：老虎洞窑的产品只是郊坛下窑的延续，和郊坛下窑晚期的产品相似。老虎洞窑的始烧年代为南宋中晚期。而按照文献记载，南宋杭州曾设立修内司和郊坛下两个官窑窑址，时间在南宋早期。所以，老虎洞窑不是南宋修内司官窑。

6. 老虎洞窑是汝窑的分支。浙江省博物馆工作人员赵幼强说：修内司当时只是管祭祀的一个部门，管辖的是内窑，烧的是祭器，在历史上只是短暂出现。而相关文字记载，烧制瓷器的人都是来自汝窑的工匠，修内司窑应该只是汝窑的一个分支。而作为祭祀品，烧制的瓷器应该是质量很高的，但老虎洞出土的瓷片质量一般，而且数量那么大，不可能是祭祀品。

7. 朱裕平在《中国瓷器鉴定与欣赏》一书中提到："目前有人认为郊坛下官窑已用结构完整的龙窑，能生产集江南北制瓷工艺于一炉的精品，因而在郊坛下窑以前必有一个中间环节，这就是'内窑'即修内司窑。"[1]

8. 杜正贤等提到："老虎洞窑址的遗存分为三期。第一期：遗址中最早的地层，出土了少量越窑类型的青瓷器。其中有叠烧的碗烧废后黏连在一起的遗物，初步判断这些青瓷器可能是本地传统的越窑系窑场生产的，时代约为北宋时期或更早些。这时期，老虎洞窑址可能还是一处民间窑场。"[2]

四、龙泉官贡窑探寻

在我国陶瓷学界，人们一直在寻找龙泉官窑。

我国享有"现代陶瓷之父"美称的陈万里在 20 世纪 30 年代曾 8 次南下做田野考察，寻找浙江龙泉官窑。他曾在故宫里被精美的龙泉青瓷所吸引，从而开启了追踪传说的龙泉官窑之路。虽然谜底最终与他擦肩而过，但给后人带来了研究和寻访龙泉官窑的学术思路与考察线索。

20 世纪 50 年代，冯先铭在北京故宫博物院的库房里发现了他从未见过的几件瓷器。它们造型优美、釉层厚润、色似翠玉，瓷面在清纯釉下多用刻花纹样作艺术装饰。这些龙泉窑瓷器据记是元末明初的贡器，产于浙江龙

① 朱裕平：《中国瓷器鉴定与欣赏》，上海古籍出版社，1993，第 118 页。
② 杜正贤、周少华：《中国古代名窑·南宋官窑》，江西美术出版社，2016，第 45 页。

　　泉。而龙泉官窑的问题研究，因一直未找到窑址而搁浅。为此，为探寻历史问题，冯先铭也先后多次南下龙泉，一心只系故宫里那几件龙泉窑青瓷烧制的窑址。可是事不如愿，冯先铭循着陈万里之路，不仅没有发现一件完整青瓷器，而且没有找到一块与之相同的青瓷瓷片。

　　明洪武二十六年（1393 年），朝廷明确规定，凡是宫中所用瓷器，其烧造样式必须按宫中提供的设计来规范确定，烧制场所选饶州府和处州府的窑场，并招募能工巧匠进行生产，即"行移饶、处等府烧造"①。明代龙泉县隶属处州府，印证了龙泉窑曾为宫中官窑的推测。另一个更有力的证据是《明宪宗实录》记载，明成化元年（1465 年），诏令"江西饶州府、浙江处州府，见差内官在役烧造磁器，诏书到日，除已烧完者照数起解，未完者悉皆停止，差委官员即便回京，违者罪之"②。

　　从这些记载我们可以看出，明洪武年间至明成化元年的 100 多年里，皇家一直在龙泉派有内廷官员，并对龙泉窑给予了高度的关注。如果只是贡器生产，不可能持续如此长的时间，更不可能由皇宫派出专门的窑官监督烧造。

　　可推知，600 多年前刚建立不久的明王朝，就开始征选生产龙泉最好的窑场大窑做官窑场所，不计成本地征招最好的窑工，使用最好的烧制材料，定制生产龙泉官窑青瓷供皇室使用。这种官窑征用的垄断性，让龙泉民窑迁出了大窑地区。在丧失烧制青瓷的优质资源和精湛技术的窑工后，民间瓷窑生产在无奈中就逐渐衰退了。

　　2005 年，浙江丽水处州青瓷博物馆在大窑进行了初步的挖掘探索，初步发现明代龙泉窑贡瓷碎片，当地政府提请进一步发掘。2006 年 9 月，由国家文物局批准，浙江省文物考古研究所、北京大学考古文博学院和龙泉市博物馆联合对浙江省龙泉市大窑龙泉窑遗址岙底片枫洞岩窑址进行考古发掘，证明明代龙泉窑曾为宫廷官方烧制青瓷。

① （明）李东阳等：《大明会典》第五册卷一百九十四《陶器》，（明）申时行等重修，广陵书社，2007，影印本，第 2631 页上栏。
② 中央研究院历史语言研究所编《明实录》第三十九册《明宪宗实录》卷一，中央研究院历史语言研究所，1962，第 17 页。

五、传世哥窑窑址确认

北京故宫博物院、台北故宫博物院及上海博物馆的传世哥窑瓷，属清宫旧藏的传世官哥窑瓷，即"传世哥窑"。长期以来，宋墓出土青瓷不见有传世哥窑瓷器，因也未发现其窑址，故认为传世哥窑属宋代官窑，其依据是文献记载和对传世实物进行研究得出的结果。南宋叶寘在《坦斋笔衡》中明确指出有两个南宋官窑：一是杭州乌龟山已发现的郊坛下官窑窑址；二是至今未发现的修内司官窑窑址。又根据明洪武二十年（1387年）曹昭《格古要论》记载的修内司官窑特征分析，认为宋代修内司官窑是传世哥窑的生产窑址。明代文人王士性在《广志绎》载"官、哥二窑，宋时烧之凤凰山下"[①]，即今杭州凤凰山。

老虎洞窑址清理出前期已发掘过的瓷器和窑具等实物外，还挖掘出素烧坯窑炉、炼泥池、采矿坑、陶车基座、施釉作坊、储釉缸、制坯等大批附属的遗迹，系统反映出完整制瓷工序，在以往陶瓷考古中极为罕见。在老虎洞除发现大量精美的瓷器和窑具外，还有许多大器形和仿青铜器造型的宫廷祭典用礼器。尤为关键的是，它出土了元代后期地层的八思巴文铭记窑具，为当时文化史的断定研究提供了真实物据。在浙江龙泉哥窑遗址，浙江省文物考古工作者曾发掘出许多黑胎开片纹青瓷，与传世哥窑的胎色、造型、呈釉和纹片等工艺技术与艺术表现均不相同。在元代晚期遗存的老虎洞遗址，发掘有与传世哥窑极为相似的一类青瓷，通过上海硅酸盐研究所测定，其显微结构和化学成分与传世哥窑相同。因此，专家评定，传世哥窑的产地很可能就是老虎洞窑址。

曾有专家认为，修内司官窑纯属子虚乌有，文献所提的哥窑遗址应在浙江龙泉大窑和溪口烧制黑胎青瓷的地方。

之前关于传世哥窑窑址的地点有各种观点：一认为是在浙江杭州，二认为是在江西吉州，三认为是在浙江龙泉。

关于传世哥窑瓷器烧造时间也有各种观点：一是南宋说，二是宋末元初说，三是元代说，四是南宋以后历朝仿官窑器说。

① （明）王士性：《广志绎》卷之四《江南诸省》，吕景琳点校，中华书局，1981，第70页。

图34 浙江杭州市南宋凤凰山老虎洞窑址

图35 浙江杭州市南宋官窑遗址

关于传世哥窑问题的探讨，著述很多。如陆明华著有《传世哥窑问题研究——元代老虎洞窑出土相关产品的思考》，周丽丽著有《关于老虎洞窑场性质及其相关问题的讨论》（两文均见《南宋官窑与哥窑——杭州南宋官窑老虎洞窑址国际学术研讨会论文集》浙江大学出版社2004年版）等，这里不再一一展开。

与传世哥窑非常相似的器物，也在元代晚期的遗存中被发现。中科院上海硅酸盐研究所对它进行科学测定后发现，传世哥窑与其显微结构和化学成分一致，这让传世哥窑产地问题这一中国陶瓷史上的另一大迷案，也终于有了新回答。

2006年，杭州市文物考古所在中国古陶瓷学会南京学会暨青瓷学术研讨会上，对最新老虎洞窑址出土资料整理情况做了发言，公布了发现的"修内司窑"铭款的荡箍，并印证了叶寘《坦斋笔衡》记载信息属实。南宋层即老虎洞窑址，为修内司官窑窑址所在，传世哥窑官窑窑址问题就此基本告一段落。

清宫旧藏的宋代传世精品哥窑的艺术特征为：弦纹长颈瓶，高20.1cm、口径6.4cm、足径9.7cm，现藏于台北故宫博物院。瓶撇口，颈细长，颈与肩部隐凸弦纹四道，扁腹，底承圈足。通体施釉，底心全釉，圈足周底无釉，呈酱色。通体黑线大片几何形纹理和金丝（如鳝血）小片几何纹理交错，形成复杂的大小开片纹理共呈，是哥窑经典佳品。此为上品哥窑的典型艺术装饰特征，其造型稳重对称，简洁高古，雅致大方。

釉色色相有灰青、月白、粉青、浅青、米色、天青等，由于烧制条件不

同或存在差异，同一件哥窑上会有两种不同的釉色，如灰青窑变米色、粉青窑变米色、浅青窑变米色、月白与浅青带黄夹色等。开片有大小两种，大如冰裂，小如鱼子，以"大器小片"和"小器大片"最具艺术特色。传世哥窑以小纹理居多，裂纹有黑、黄、红（鳝血）、黑黄兼有等，其中黑色居多。釉层较厚，内有细密的气泡点，底部有支钉，涂有赭色、紫色或黑色的护胎釉。

六、龙泉窑概念鉴定

一是先龙泉窑在北宋 "五大名窑"之前已存在，是生产无瑕疵光亮青瓷精品之窑，为区别之后以烧制开片为饰的哥窑，命名先龙泉窑为弟窑，故我们现在按传统龙泉窑称谓一般仅指弟窑。

二是哥窑于北宋显名记载，而龙泉窑的弟窑兴于北宋前，成名于南宋，故文献记载的龙泉窑应专指弟窑。

三是因为传世的北宋哥窑造型多仿青铜器艺术样式，一般属宫廷用瓷样式，按理应出自官窑，但章生一的龙泉哥窑明确只是民窑。1964 年北京故宫博物院提请上海硅酸盐研究所对宋哥窑标本进行化验，结果证明其化学成分、纹片颜色等皆与龙泉哥窑青瓷不同。有"民窑之巨擘"美称的龙泉窑弟窑，则是白胎青釉，釉色以粉青和梅子青为最，豆青次之。胎骨厚实，釉层饱满丰润，釉色青而柔和，无冰裂纹片，代表了龙泉窑自身集大成的弟窑青瓷传统正色之青色。

四是朱伯谦在《龙泉窑青瓷》中说："大窑是龙泉窑的中心产区……大部分瓷窑的生产时代从宋到明代，延续生产数百年，而且瓷器制作之精细，器形、釉色之优美，也大大超过其他瓷窑。所以将分布在丽水、温州地区这一类型的瓷窑定名为'龙泉窑'是非常合理的。"[1]此描述中龙泉窑"制作之精细，器形、釉色之优美"，与弟窑瓷质细腻、釉色温润如玉、造型端庄典雅而著称于世的说法一致，并进一步指出它分布于"丽水、温州地区"，才定名为"龙泉窑"，符合文献记载弟窑的出处。故古代"龙泉窑"概念一般多指"弟窑"更为确切。

[1] 朱伯谦：《龙泉窑青瓷》，艺术家出版社，1998，第 6—7 页。

明清时期青瓷艺术的嬗变与衰退

第一节
外来文化影响

明初朱元璋采用了强化封建专制的政策，取消了丞相，提高了皇权，由皇帝直接统领礼、吏、户、工、刑、兵六部。其间大力提倡兴修水利，奖励垦荒，清查户口，丈量土地，采取了一些恢复和发展农业生产的措施，如移民垦荒、兴修水利、实行屯田等，农业经济逐渐得以复苏。到洪武二十六年（1393年），全国已垦田达8507623顷。对工商业采取了降低商税率等政策，手工业则改变了工奴制度。元代特种技艺的手工业，一般都由官办工业作坊管理工作。明洪武年间，《明史》中记载："凡工匠二等：曰轮班，三岁一役，役不过三月，皆复其家；曰住坐，月役一旬。"[1]《明史》第七十八卷中记载："住坐之匠，月上工十日，不赴班者，输罚班银月六钱，故谓之输班。"[2]明初，手工业工人都有匠籍，要轮班到指定的地区地点服役。这种"轮班""住坐"虽然是一种封建剥削制度，但比元代的匠工终年被拘留在官营手工作坊劳动已有很大的进步，对制瓷等手工业的生产发展起到一定的促进作用。在文化教育上加强科举制度，重兴八股文取士，恢复汉族传统文化和典章制度，程朱理学得到提倡，成为正统的官方哲学。明代洪武和永乐年间，原有城市不断得到发展，同时一批新商业中心在南北各地也开始崛起。

为进一步巩固和保障社会稳定发展，防范西北部少数民族的干扰，明代

1（清）张廷玉等：《明史》第六册卷七十二《职官一》，中华书局，1974，第1760页。
2（清）张廷玉等：《明史》第七册卷七十八《食货二》，中华书局，1974，第1906页。

对战国以来的万里长城，特别是对山海关至嘉峪关的部分进行了重筑，为此关闭了与西域的往来。同时，重点加强东南沿海的外贸开放，使明代的沿海经济文化，特别是江南一带经济崛起。明朝在对外贸易上，采取了一些主动和大胆的外交政策，积极"走出去、请进来"。尽管洪武年间曾一度实行海禁，但永乐年间派太监郑和大规模地七下西洋，打通了海上贸易之路，促进了中国和南洋的经济文化交流，在海上建立起与欧洲的贸易往来，同时带动了民间的海外贸易。

郑和每次航海行动都带去大量的中国瓷器、丝绸和书画等物品，对亚非洲发展起到较好的影响和促进作用，同时带回许多国外的科技产品和五颜六色的手工业产品。万历年间刊刻的《万历野获编》记载："天方诸国贡夷归装所载，他物不论，即瓷器一项，多至数十车。"[①]可以说，每次的出访对制瓷等手工业的生产发展都起到重要的影响。航海与沿海贸易在带动亚非商人及传教士来华的同时，中国封建文化思想禁锢在逐渐地减弱，西方的各种文化思想和经济意识及艺术流派在明代中叶逐渐生长起来，江南地区开始有了资本主义的萌芽。手工业、商业更加繁盛起来，市民文化和审美意识逐渐提高。欧洲商人及传教士带来西方美术作品和工艺技术。这些对中国工艺美术陶瓷业的融合发展产生积极作用，对世界美术史和陶瓷艺术史产生了深远的影响。

明代中期，由于土地兼并激烈，皇庄及贵族庄园不断扩大，出现大量流民问题。沉重的剥削使农民陷入极端贫困之中，起义不断发生，经济到了崩溃的边缘。明代末年，政治腐败，宦官专权，党争不息，社会矛盾更加激化，农民起义风起云涌，终于导致了明末全国规模的农民起义爆发。1644年，以李自成为首的农民起义经过20年的艰苦斗争推翻了明政权，与此同时，发源于东北白山黑水之间的满洲人在努尔哈赤的统领下，形成了一股强大的军事力量，占领了山海关以外的辽阔土地，1636年在沈阳建立起清政府。1644年，在明代大将吴三桂的引领下，清兵入关，迅速打败了李自成的起义军，占领北京，成为新王朝的主人。

①（明）沈德符：《万历野获编》下册卷三十《夷人市瓷器》，黎欣点校，文化艺术出版社，1998，第838页。

清代建国初期，采用疯狂圈地、强令削发、实施"文字狱"等手段，对全国进行残酷的镇压，同时采取博学鸿词科和科举制度对士大夫进行拉拢和收买。清帝国在历史上的版图仅次于元帝国，农工商等行业延续了明帝国的规模和特点继续发展。因此，强大的国势一直保持到18世纪中叶前。这时清代统治者在政权取得巩固后，还能为适应形势变化而调整政策，使社会呈现的尖锐矛盾得以缓和，明末清初因战争造成的创伤逐渐恢复。康、雍、乾时期社会与经济长期稳定上升发展，造就了清代一度繁荣兴盛的局面，还平定了边疆一些少数民族和贵族制造的分裂和叛乱，维护了国家的统一和领土完整。

虽然明清两代有永乐、宣德和康熙、雍正、乾隆的盛世，但总体看来，封建制度保守和政府机构腐败无能的弊病愈演愈烈，最后在欧洲工业革命和谋求海外扩张的西方列强大炮下，古老中国的大门被打开。1840年第一次鸦片战争爆发，清政府失败，落后的中国开始沦为殖民地和半殖民地。直至1911年辛亥革命爆发，2000多年的封建王朝才被推翻。在此社会背景下，其文化艺术发展可归纳为三个阶段：

第一个阶段在明朝后期。元代形成的文化冲突已平息，到明代后期，欧洲传教士带入西方商品和文化后，中国的士大夫们才感受到一种差异文化的存在。但是这时只在特定的文化圈中感受到差异，对社会各个阶层还没有产生影响。因为明朝是个汉文化帝国，一方面汉人加强了宋代的民族文化传承，甚至是直接模仿；另一方面，在商品化经济发展的趋势中，与西方交往形成了新的特色。这是明朝时期主动扩大海上贸易所带来的中西文化经济碰撞的结果。

明朝工商业的繁荣和海外贸易的扩大，刺激着手工业，特别是手工艺的发展，使浙江、福建、广州等沿海地区的手工艺品直接列入商品，供应社会和出口外销成为可能。这些地区发达的水利运输为郑和下西洋提供了便利，龙泉青瓷和耀州青瓷等就是主要商品之一。同时，也有相当数量的产品还要满足贵族的需求，这进一步促进了瓷器和丝绸等工艺品的生产发展，其样式丰富，品种繁多，技术上也有不少创新，以陶瓷、丝织、漆器、牙角雕刻、金属珐琅器尤为突出。

第二阶段在17世纪或"明清之际"。满族当政使清代中国传统文化受

到了冲击，加上中国艺术视野同时受西方文化的影响，双重的挤压给中国社会文化与经济带来了深刻的反思。这是中外文化艺术彼此融合的重要发展时期，创造了一些让人耳目一新的工艺装饰品。

第三阶段在鸦片战争之后。照相机、油画和珂罗版印刷技术等外来艺术的传播，推动了中国视觉艺术革命性的思考，这一阶段明显地表现出中外意识交融的特点。

在中国文化发展史上，明代后期至清朝的强盛期，经历多次外来文化交融，最终在当时国际格局中重新调整了中国的位置。18世纪，全国出现普遍的繁荣，金、银、铜、铁、锡、铅、水银、丹砂等矿产开采和手工业生产有相当数量，从事这方面生产劳动的人数也很可观。如景德镇瓷器、浙江青瓷等，都是当时有一定的生产规模、著名的手工业产品。在海上贸易中，外销瓷占有量相当突出，如专门为海外大众市场销售和贵族定制的瓷器产品，在各国均有出土发现，海底打捞瓷件数也不可计数。

明代万历年间始，经耶稣会士带进中国的书籍插图和西方绘画给国人提供了一个艺术新参照。如利马窦来华时，在朝廷展示了城市地图铜版画和圣母油画像，其中应用的透视画法能精确地将铜版画中的风景与房子之间的关系身临其境地表现出来，圣母油画像的立体造型、透视和色光逼真地显现，很自然地得到宫廷上下的一致赞赏。至清代，随着更多的洋教士来到中国，西方视觉艺术的科学性逐渐成为重要的传教与纪实工具。同时，明末徐光启等大臣翻译了欧几里得几何学及历法、天文、地理、器械、生理等经典著作，清代也出现了像年希尧等精通《视学》的科学家和工艺家。西洋传教士在宫廷被视作身怀绝技的大家来对待，他们来华传播天主教的目的，远远不如对中国视觉艺术所产生的作用与影响。可以说，此次欧洲文化的到来，对中国传统艺术的影响是直接的。

早在魏晋时代，中西艺术就初次接触，希腊式佛教艺术间接地在中国交流；在元代，欧洲美术和工艺对中国文化产生了较间接的影响。所以，前期的几次交流，中国朝廷与文人们没有强烈感受到东西方之间的文化差异。而明清之际，中西文化艺术的交流给中国文化带来的影响，就有较深刻的反思。因为清前期文化受外来的影响，主要集中在满族朝廷生活中，所以，欧洲文化能够在中国迅速传播并造成较大的影响。

由于当时朝廷对玻璃、彩绘、珐琅和琉璃工艺产品的直接应用一度成为社会时尚，一般平民和没有社会地位的人只有向往之心，却难以享受。受到西洋艺术影响的清代陶瓷工艺品在装饰风格上走向了一个繁缛华丽的极端，"光、亮、华"代表着当时清朝统治者的审美趣味。康熙、雍正、乾隆时期，在江西景德镇找到具有相应品位和烧制条件之窑，设立官窑，派出督造官，参照外来的风格样式烧制多彩瓷器，在烧制的一系列名窑瓷器中可见一斑。如雍正四年（1726 年）督理窑务的内务府总管年希尧就是一位非常熟悉西洋画艺术特点的督造官。清代景德镇陶瓷业鼎盛时的代表就是年窑，器物造型与烧制工艺无所不及，装饰艺术技法更为精湛，尤以粉彩和珐琅彩最为著名。雍正时的白瓷色彩明度达 70% 以上，为粉彩和珐琅彩等釉上彩绘艺术表现提供了理想的条件。所绘纹样精细入微，色调层次柔和丰富，达到了完美的地步，这是其他窑所不具备的。

19 世纪中后期，怀着对中国文化的敬意，德国学者、地质学家李希霍芬（F. V. Richthofen，1833—1905）漂洋过海艰难穿越了几万千米的旅程，先后 7 次踏上中国之旅，最终著成了三卷本的《中国》一书。在书中，李希霍芬首次用"丝绸之路"的名词与概念，将 5000 多年的中国文明史融入世界文化史，奠定了一个世纪以后的 1988 年，联合国教科文组织以"丝绸之路：对话之路综合考察"（Integral Study of the Silk Road：Roads of Dialogue）为主题实施的"丝绸之路考察"（Silk Road Expedition）十年规划，进一步促成了中国丝路之陶瓷文化在世界陶瓷学术界的巅峰地位。

特别要指出的是，受西洋艺术影响较大的雕刻、工艺等，在中国绘画方面影响还是较少。它们对中国文化和艺术的自身发展并未形成实际的影响，毕竟中华民族的汉文化上下五千年根深蒂固。同时，清代进入中期后社会稳定，政权巩固，对汉文化采取了宽松政策。从某种角度来看，尽管它不能代表当时中国文化的主流，但还是具有一定的意义和社会影响。然而，对西方文化艺术真正学习的举措，还是在引进西方教育制度以进行科学人才培养上。清末创办京师大学堂和南京两江师范学堂等实体学校，培养近代西洋美术教育人才；同时，从欧美日本等留学归国的美术教育家和画家介入行业建设。这些措施在推动近代中国美术创造和工艺审美改进等方面起到了巨大的作用，使中国瓷器工艺发展进入多元样式的世界，开启了崭新的大门。

在这种社会背景下，一方面，浙江龙泉窑等由于地处相对边远，青瓷生产仍然在延续；另一方面，在引进西方教育制度以后，色彩学开始在中国普及，人们的审美趣味开始发生变化，传统单一的青釉装饰和艺术样式在艳丽的景德镇窑产品面前突然显得格格不入。青瓷艺术在乾隆年间便暂时悄然地退出了贵族们的视野，但民间依然在悄然生息传承着。

第二节
造型与装饰演变

人类的发展与青瓷有着密切的联系，青瓷既年轻又古老。年轻在于直至今日，我们对于它的使用与欣赏依旧在继续；说它古老，是因为它的前身——陶器，早在新石器时代就已经出现。

青瓷产生是源于实用性而非艺术性，但随着人类社会的发展，对于使用性功能之外的需求越来越多，青瓷的艺术性也因此应运而生。但不管是日用性青瓷还是艺术性青瓷，体现其实用与艺术的方面首先在于青瓷的造型。造型之美，或端庄典雅，或灵动别致，或饱满浑圆，或挺拔修长，或精致繁复，或流畅简约，构成了蔚为壮观的青瓷艺术景象。

一、艺术造型特征演变

青瓷造型自三国到唐宋朝着三个方向演变：一是向实用功能化发展；二是向生活习俗化发展；三是向仿生艺术化发展。由于新宫廷皇室对青瓷瓷器的需求加大，所以不惜工本使青瓷艺术向高精度发展。同时，青瓷制造的工艺水平有了进一步发展，陶车旋坯代替了竹刀旋坯，改进了制作工艺。

明代的青瓷等瓷器外销量巨大，这些因素间接或直接地影响了器物的造型和艺术变化。洪武时期，造型多承袭元代风格，敦厚饱满为其特点；永乐时期，青瓷造型日渐多样，创新器形有花浇、水注、无档尊等。在造型风格上则由元代的浑厚饱满变为端庄巧巧、隽秀优美、线条流畅。宣德时期，造型凝重浑厚、器形规整，给人以稳实的感觉；成化时期进入了一个新阶

段，造型规整精细、轻巧秀美，器物以碗、盘、碟、罐等日用品为多；弘治时期以小件造型青瓷为主；到正德时期制造进入了一个新阶段，造型规整精细、轻巧秀美，器物以碗、盘、碟、罐等日用品为多，品种进一步增加，大器造型也随之增多；嘉靖时期由于产量巨大，器形也非常丰富，特别是流行方形、棱形造型的器物；万历时期数量更加巨大，以数百万计，器形造型就更为复杂，不仅与日常生活、劳作有关的各种器物应有尽有，而且还有大、中、小不同型号的造型。这一时期，还出现了新的造型品种，如壁瓶。总而言之，明代的青瓷造型不断变化，推陈出新。

青瓷的艺术造型特征演变，因时代的不同和需要而有所变化。明代青瓷不但供城乡人民日常生活之用，地主贵族还把它作为陈设用的艺术品，明朝初年朝廷还规定祭祀用的瓷器。直到明代中后期的嘉靖朝，宫廷所用的瓷质祭器，依旧是尊、盘、罐、瓶等与古代礼器造型相近的器物。在永乐、宣德时期有许多新创，如双耳扁壶、双耳折方壶、天球瓶等，在元代的造型器物中不见这种类型，显然不是我国瓷器固有的器形。这与郑和几次出航受回教国家的影响分不开，有的器物造型甚至就是为了当时的外销而特地制造的。这种双耳扁瓶、天球瓶等，在雍正、乾隆时期又成了仿明器的重要品种。

由于明代龙泉窑分布较广，每个时期的青瓷造型等各有不同，按时间划分，艺术造型特征演变可分为以下几个阶段：

1. 明早期——洪武和永乐宣德

洪武时期的龙泉窑青瓷主要造型分类有碗、罐、玉壶春、梅瓶、执壶、净瓶、花尊、盏托、高足杯、杯、福寿瓶、龙耳衔环瓶、格盘、盘、盆、洗、碟、鼎式炉、鬲式炉、尊式炉、方形炉、筒式炉、奁式炉、洗式炉、熏炉、盅、砚滴、砚台、粉盒、油灯、笔架、篓、渣斗、器座、钵、碾钵、绢缸、塑像等样式。其中碗的造型分类有束口、菱口、敛口、敞口、撇口、侈口、直口等不同样式；罐的造型分类有小盖罐、大盖罐、鸟食罐、小口罐、双系罐等样式。这一时期，青瓷细腻的胎质、较深的腹部、大型青瓷较宽的足壁、较平的足端，小型器物较窄的足壁、裹釉圆润的足端等艺术样式特征，均受到元时期瓷器造型的影响。施厚釉瓷器烧成以青绿色调为多，也有青中泛灰或泛黄等色调。一些碗底外心作点釉工艺，一些外底心作内凹造型。凹折沿盘的器足作隐圈，外底涩圈作较规整刮釉处理。樽式炉口沿造型

为圆弧状，外底部一般作平底。明代高足
杯的柄部造型较前加长，柄上刻饰有弦纹
或凸棱纹样式，造成竹节状式。

永宣时期，瓷器有小碗（盏）、墩
碗、盘、洗等，造型样式分类有五爪龙纹
盘、刻花敞口盘、刻花平折沿盘、刻花菱
口折沿盘、刻花小盘、梅瓶、鬲式炉、玉
壶春、龙纹高足杯、卧足盅、执壶等形
制。这一时期的器物在整体的风格上比较
统一，每一类器物都有素面和刻花装饰两
种类型。与洪武官器造型相比较而言，永
乐宣德的瓷器总体胎色较白，器形不大，
胎体壁厚，器面施厚釉，故釉色明度温润
均匀，玉般质感强烈。玉壶春、梅瓶、执
壶、高足杯的足底端刮釉后垫烧，器物足
底端大部分为施釉且色泽圆润，制作工艺
精巧工整。

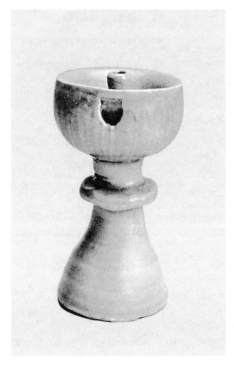

图 41　明代青瓷省油灯，高 11.2cm，浙江龙泉青
瓷博物馆藏

2. 明中期——正统景泰和成化弘治
时期

正统景泰时期与成化弘治时期的造
型没有明显区分，二者被分为同一类型。
这一时期的造型与明初期相比较而言，种
类有所增多，出现了屏风等器物，其中还
有以姓氏命名的顾氏碗和顾氏盘。而"顾
氏"是谁？"顾氏"很有可能是当时的一
个督窑官。查阅浙江龙泉县志可知，明正
统年间，朝廷曾派有名字叫顾仕城的督窑
官来龙泉督窑。由此说明，当时的龙泉窑
青瓷应该为"顾氏"监制的品牌，"顾
氏"青瓷在丽水管辖的龙泉、庆元、缙云等地非常畅销。

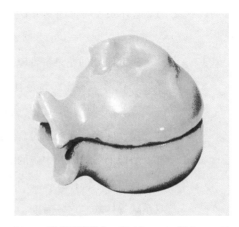

图 42　明代青瓷香盒，高 4.5cm，口径 6cm，日
本香雪美术馆藏

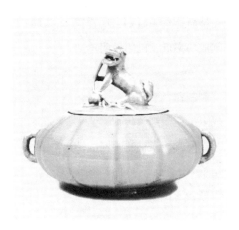

图 43　明代青瓷阿古陀形香炉，高 22cm，口径 14cm，日本德川美术馆藏

除此之外，还有敞口莲瓣碗、敞口大碗、侈口圈足碗、圈足盏、圈足盘、隐圈足盘、高足杯、爵杯、凤尾尊、花尊、刻花盘、鱼耳瓶、梅瓶、玉壶春、福寿瓶、方瓶、执壶、投壶、尊式炉、筒式炉、洗式炉、盏托、菇芯烛台、高圈足烛台、罐、碟、盆、鼓凳、镂空器座、水注、卷缸、塑像、碾钵、顾氏钵等样式。

此时的器物造型胎体大多较为厚重，质地也不如早期的细腻，尤其是起伏的腹部造型变得稍显平坦。在施釉方面也并非统一，有的施釉较厚，有的施釉较薄，其中釉色厚者造型比较精致。圈足器的足底端基本裹釉斜削，器外足底心或施点釉或全部刮釉，足部略外撇者是假圈足，大件盘外底部仍涩圈刮釉，底心圆釉面积变小。圈足造型在凹折沿盘出现，隐圈足宽度大于器身。另有整体器物为模制法工艺制作，这类器物造型分类有盖罐、器盖、玉壶春、福寿瓶、方瓶、鱼耳瓶、筒式炉、爵杯、碟等样式。说明当时的这几类瓷器需求量较大，才会出现模制法工艺以求规模快速地生产。装饰艺术依然传承刻划花、刻剔花、模印、模制、捏塑、雕塑、镂空、开光等技法。

龙泉窑青瓷釉色以青绿为主色调，但一直以青绿色调为正统的龙泉窑青瓷釉色此时也出现泛灰色或泛黄色青瓷产品。从这些特点来看，明代的青瓷制造和艺术表现是否由此开始衰败，还有待进一步考证。

3. 明晚期——弘治朝以后

这一时期的青瓷大器较少，取而代之的是小器形，多属日用青瓷类瓷器：碗、盘、罐、盏、尊、瓶、壶、碟、高足杯、炉、水注、盅、缸、钵、碾钵等。产品的坯胎和釉色等均不够精致。如胎体厚笨，胎色偏灰，胎质气孔杂质较多；施釉较薄，烧成釉色均显青灰和青黄色调，难得有青绿色调。圈足器青瓷足作斜削足端造型，外底部和足端面不施釉，依然少见盘外底部有涩圈刮釉现象；底心为圆形，施釉面积较前变小。模制青瓷继续延续传统工艺造型，器形分类有盘、碗、碟、盏等样式。模具的使用使创造力处于停

滞状态，生产工具和生产方式相对落后，艺术性和精品性意识减弱，给青瓷的烧制带来了不小的难度，尤其是大型器物的烧制成功率低，已不及明早期大型青瓷高超的装饰和烧制技术。

明初青瓷精品通过精心设计丰富纹饰与严格烧制制作，装饰搭配合理，技法运用巧妙，层层纹样互不重叠，密而有序，规矩工整而细致传神，艺术成就与价值表现突出。明代龙泉窑承宋元制瓷工艺，同时探索釉料不同的性能并予以创新实践，在艺术装饰方面有别于宋元而具有一定的特色，形成了不仅靠釉色装饰取胜，而兼用了剔、刻、划、印等装饰技法为主的艺术面貌。在青釉透明性的施罩下，烧制的作品别具一格。因此，整体看，浙江龙泉窑青瓷艺术至明代创新样式有了一定的变化，但不复宋元时期的繁盛。

清代龙泉窑青瓷在整体上已经是强弩之末，无论是在器形的优美，还是风格的独特等方面，都无法跟集大成于一身的景德镇窑瓷器相比。清代龙泉青瓷已经失去了昔日的辉煌，从民窑的主流退下来，残守着最后一份生存空间。

二、艺术装饰案例

（一）龙泉窑

在国内各地的明代前期墓葬中，龙泉青瓷的出土数量远比景德镇青花瓷多，而且在弘治《大明会典》中，所列民间器物的税收条例关于青瓷的项目特别多，说明了民间用瓷在弘治年间依旧以龙泉青瓷为主。同书还记载，当时外销青瓷盘每个售价规定为150贯。

明代龙泉窑在庆元县建立新窑，但窑的总数比元代少，规模也小了。经典青瓷品艺术样式有：

1. 吊式花囊瓷。该件器物造型尺寸不大，高仅15cm，其样式十分罕见。如浅盘口青瓷，造型为束颈、圆腹和寰底形态。肩部附花片式塑造等距穿孔三系设计，腹壁暗刻有缠枝菊纹装饰，瓷体内外施满釉，芒口覆烧。釉面色泽莹润色彩青翠，器物精光充满内蕴。在日本曾专门配木架座加以悬挂铜链，清供怡然，堪称妙品。

日本藏家们称此器为吊式花器，而明人笔下称"花囊"。早期花囊指

香囊一类物品，青瓷窑瓷品花囊是专用于插花的一种器皿。现专指器物为"花囊"的，主要是清代时期的青瓷品。如台北故宫博物院收藏的造型高13.2cm、口径7cm的清雍正豆青三系花囊，北京故宫博物院收藏的造型高13cm、口径5.8cm的清乾隆仿汝釉花囊等青瓷。由此对照看来，上述明龙泉窑吊式花器造型样式与这两件清代花囊青瓷颇有一定相似之处，清花囊瓷也有称"鱼篓尊"。一般尺寸较大的鱼篓尊均为雍乾时期青瓷，且器壁多仿竹篾编织纹进行刻意装饰，以期鱼篓瓷的造型与质感，达到逼真意趣的模仿效果。乾隆仿汝釉花囊青瓷艺术的乳丁纹饰，意仿古铜古玉器的艺术纹饰，此种美感不同于竹器鱼篓。

2. 折枝花果绶带八宝纹盖罐。高25.5cm、直径23cm。器盖平顶，直口；器身是直口，颈部短小，肩部呈弧形，自上而下逐渐收敛，底部凹陷，是为拼接底。该器物造型被平均分成了八个面，颈部饰有如意云头纹，器物主体中间位置刻有两组折枝菊花和折枝荔枝艺术纹，并且间隔以四个不同书体的"龙"作为艺术装饰；器物的上部与下部以蕉叶纹为艺术装饰连接腹壁的中间部位。盖罐的圆弧盖面也是制成均等的八个面，上部剔刻绶带八宝艺术纹，口部沿刻饰"回"字纹。

从其胎体工艺来看，胎体属于厚重类型，白胎略微泛灰，釉色为青绿色，气质感光洁温润。从烧制工艺上来看，盖罐的圆弧盖面内部、器物上口部分和底部的刮釉痕迹以及其釉色的一致性，都说明了圆弧盖面和器物主体是一起烧制而成的。这个盖罐造型样式是从宋元时期的荷叶盖罐发展而来，宋元时期龙泉窑的荷叶盖罐是一种十分常见的造型器物，也因其盖罐的形状似荷叶而得名。但宋元时期的盖罐大多是无艺术纹样，即便是有艺术纹饰，也以简单的出筋条棱为装饰。在元时期也有以海水龙艺术纹装饰在腹壁上的造型器物，如上海市南汇区出土、现藏于上海市文管会的元青釉贴刻花龙凤纹荷叶形盖罐，通高28.6cm，在腹壁上贴饰行龙，盖面贴饰翔凤，是较少见的例子。

此外，较为常见的还有一种颈部刻饰窄莲瓣、腹壁主体刻饰花卉艺术纹的盖罐。这类盖罐在烧制时间上大都被定为元代，这与荷叶盖罐造型被认为是元代龙泉窑的典型品种不无关系。实际上，断为元代缺乏可靠的依据。从龙泉大窑枫洞岩窑址出土的相关标本来看，莲瓣纹刻花盖罐造型样式的时代

主要集中于明代早中期。明代龙泉窑青瓷烧造大量的盖罐，这些盖罐胎体造型大多厚重，以繁缛的纹样作为装饰，主体装饰或是以缠枝花卉为主的横式布局，或是自盖至足均分为多个装饰面、以折枝花卉为主的纵式布局，并且有一部分盖罐的样式已由荷叶形状转变为圆边或者是直边。

与宋元时期的盖罐青瓷相比，明代龙泉盖罐青瓷的最大特色莫过于纹饰精美、修饰性强，如折枝花果绶带八宝纹盖罐青瓷即是一杰作。该器自盖至足共六层纹饰，八棱而下，纵横交织、井然有序，既有主次，亦有疏密，还有对称呼应，颇有"规矩"。技法上，暗刻与剔刻相结合，使图案的主次更加分明与立体。构图上，既以直棱形成装饰单元，又巧妙利用直棱为蕉叶纹的叶脉，而蕉叶纹的轮廓线又构成花瓣形开光；盖面虽亦有八棱间隔，上下端更进一步剔刻成弧形，既显工整，又与凸棱形成新的图案。条棱的运用既使装饰格局井井有条，又灵活多面，形成一环套一环的巧妙布局。

类似本品盖罐青瓷的传世品非常少见，其中较为接近的一例是日本东京国立博物馆珍藏的明龙泉窑青瓷八角有盖壶（酒会壶），高41cm。此外，这类盖罐青瓷见有"美酒清香"四字饰于腹壁者，可知其用途为酒器，以其容量、造型风格而言，或为"酒海"一类。

3. 香筒。无名，万物之始也；有名，万物之母也。收藏古物常常纠结于名物之辨，"名"不仅仅是一件器物区别于他物的称谓，更是我们认识和理解"物"的开始。以瓷器的定名而言，除年代产地信息之外，通常包含两部分：一是釉色、纹饰、造型、工艺等外在艺术性特征，二是用途的实用性特点。前者直观，容易掌握；后者则由于年代的久远容易误读。其实以器用的角度而言，只有了解其用途，才能从"用"的层面反观其工艺特色等文化内涵，从而诉诸更为广阔的社会历史文化背景，对器物的价值意义做出恰如其分的评价。反之，用途不解，命名错误，认识则谬以千里，毋论其他。

香筒青瓷为日本回流珍品，器呈花边口，腹稍呈橄榄形筒状，内置小瓶为胆，暗圈足，腹部镂空透雕分三层装饰，上饰卷草纹，中间为缠枝花卉，下排列如蜂窝状的六边形圆孔。此件器物最初的命名是"花插"。如2011年纽约佳士得春拍1648号拍品，高23.1cm，名称"candle holder"，即"烛台"；大英博物馆也有一件，高22.3cm，名称是"vessel"，即"容器"；还有2013年中国嘉德秋拍5228号拍品"明龙泉窑镂空人物烛台"，高

22cm。这三件镂空器尺寸、造型、纹饰高度一致，只是嘉德这件主纹多了人物纹而已。但与回流的这件镂空器相比，这三件造型均有镂饰壶门孔的扁鼓形基座，却中空无瓶胆。此外，据相关介绍，日本永青文库美术馆（Eisei Bunko）及逸翁美术馆（Itsuo Bijitsukan）也各有一件类似的造型样式。

4.镂空器。明龙泉窑这类镂空青瓷器传世并不多见，名称为"烛台"最多，民间私人藏品中也见有称作"箸瓶"和"鉴筒"的。相比之下，上文中大英博物馆在定名上虽简单却十分谨慎，且特意在介绍中对器物用途作了几种可能性推测：花插、香器或笔筒。对于这几种用途的推论，一开始笔者并未留意，由于类似的镂空工艺在南宋官窑遗址出土物器中即有所见，元代韩国新安沉船中也有龙泉窑镂空青瓷瓶，观念上先入为主，将之当作花瓶花插。直到上手这件日本回流的镂空青瓷器，细细端详里面的小瓶，发现口沿留有黑乎乎的熏烧痕迹，才恍然大悟，这应该是香器。从镂空纹饰和内置胆等特征来看，与明代中期兴起的"香筒"十分吻合，只是当时以竹刻制品为主流。2003年，金西崖著、王世襄整理的《刻竹小言》中引褚松窗《竹刻脞语》云："截竹为筒，圆径一寸或七八分……圆径相同，长七八寸者，用檀木作底盖，以铜作胆，刻山水人物，地镂空，置名香于内焚之，香气喷溢，置书案间或衾枕旁，补香篝之不足，名曰香筒。"[1]明冯梦龙编《桂枝儿》有："香筒儿，我爱你玲珑剔透，一时间动了火其实难丢。暖温温，香喷喷，拢定双衣袖。只道心肠热，谁知有空头。少了些的温存也，就不着人的手。"[2]对照记载来看，上述带座的镂空器，作中空设计或在使用上更为灵活，铜胆之类随用随放，也便于清洁。

龙泉窑镂空青瓷香筒的烧制很可能因竹香筒之流行风尚而来，这也说明龙泉窑青瓷制品在明中期仍占据一定的市场地位，其对于社会时尚的应对仍是及时且积极的。但也正如文献记载里所流露的明代文人的追新逐雅，龙泉窑香筒虽有翠碧之色，工巧如斯，恐亦落"俗套"。文震亨《长物志》卷七"香筒"条曰："香筒旧者有李文甫所制，中雕花鸟竹石，略以古简为贵，

① 王世襄：《王世襄集锦灰堆（合编本）》—卷《竹刻》，生活·读书·新知 三联书店，2013，第215页。
②（明）冯梦龙：《桂枝儿》咏部八卷《香筒》，收入魏同贤等主编《冯梦龙全集 桂枝儿 山歌》，上海古籍出版社，1993影印本，第223页。

若太涉脂粉，或雕镂故事人物，便称俗品，亦不必置怀袖间。"①此处虽未针对瓷制品，但以"雕镂故事人物，便称俗品"的标准而言，龙泉窑香筒恐只是实用器而已。青瓷发展至明代，如竹刻之类新工艺新玩物不断涌现，得文人青睐，或是审美疲劳而为之。

5. 开光人物纹方壶。该件壶高18.5cm。其口不同于其他壶的圆口，为方口，颈部也不似其他的流线型长颈，而是短颈，折肩，长方形腹，方足外撇。为了照应方形壶身，方壶的柄也是按照直角形制作，就连弯流也做成了方形，颈部饰云肩纹，壶身是四面作六瓣形开光，两侧开光内模印折枝扁菊纹，正面模印人物图。方壶被施以青灰色釉，并且釉色施不均匀，局部泛黄色，足部露胎处呈朱红色。

壶身的两幅人物图颇耐人寻味，其中一面为"春闱赴试图"：有一书生骑马在前，后面一童仆挑着扁担跟随其后，有意思的是书生回头望向童仆，似是催促，不要耽误考试的行程，又似在观望风景，恰是"垂柳依依芳草青，良人千里春闱行"。另一面为"登龙门图"：一着官帽官袍者骑着巨鲤跃出波涛，旁有一仆人打扮者一手指向骑鲤者，头则望向另一方，正是"十载苦读披星月，一朝得中跃龙门"。从两幅图的人物造型及构思内容分析，应存在关联，赴试图人物为书生打扮，登龙门图则换上官服，二图里的童仆形象非常相似，应为同一人。画面有垂柳，可知是春天里去赶考，说明是全国性的春闱会试，科举时代称会试得中为登龙门，李白《与韩荆州书》有"一登龙门，则声誉十倍"②之句正是此意。图中还点缀了如意云头纹，登龙门图有一梅梢月造型，可能暗示人物喜上眉梢之意。如意云头纹、梅与月的花纹图案具有较深的民俗意味，是较为常见的民间传统手法。明朝是中国古代科举制度的鼎盛时期，科举对社会影响十分深远，此壶上的图案也反映了当时这种以科举为贵的社会风气和大众心理。

此类奇特器形是龙泉窑青瓷较为少见的一种，艺术装饰的部分采用了模印技艺制成，即将图案先在模具中做好，然后在素胎上完成堆贴和上釉等工序，成品后图案在釉下呈现。模印图案有凹凸两种，多数为凸起的阳纹，少

①（明）文震亨：《长物志》卷七《香筒》，李瑞豪评注，中华书局，2017，第136—137页。
②（唐）李白：《李太白集》第二册卷第二十五《与韩荆州书》，杨镰校点，辽宁教育出版社，1997，第267页。

数为下凹的阴纹。

6. 琮式瓶。器物高 24.2cm、口径 7.6cm、底径 7.8cm。其是直口，颈部短小，腹部呈长方形，圈足，内腹部与圈足有接痕，中心处有一孔。在外部施以青釉，圈足的部分为裸胎，现朱红色。该件器物并非实用器皿，与南宋良渚文化的玉琮一样。玉琮是玉石经制作后的玉器，首领或长者才能拥有。玉器对于华夏民族来说有着非凡的意义，其代表着权力和地位。虽然青铜器也有和玉器相同的作用，但是玉器的历史渊源却是在青铜器之上，可以追溯到新石器时代，具有古朴、庄重和威严的艺术效果。

宋元之际，祭天礼地崇祀人鬼的祭祀和宗庙文化已形成制度规范的体系，对玉器的崇尚延承古制，依然未变；同时，又因为瓷器相对较为易得，仿玉器器形的瓷器也风行一时。况且龙泉青瓷的釉色又与玉器有着极大相似之处，琮式瓶之类的瓷器就是必然的选择了。琮式瓶的造型有着丰富的内涵，琮式瓶瓶内口是圆形，外部则是长柱体，其寓意为"天圆地方"。而天圆地方则是古人对于世界认识的一种假想，认为天是笼罩万物的圆弧顶盖，地面则是承载四方的矩形平面。在古人看来，既然世界最本质的特征是天圆地方。那么，以此类比自身，从天人合一出发，人最本质的品质也应该是外方内圆的。在这种器形身上，我们看到了古人对历史、对世界和对生存之道的理解，朴素中包含着智慧，釉色造型极具艺术魅力。

从宋代的开始烧造到元代的继承，再到明清的发展，青瓷琮式瓶历经数世而始终不衰。无论政权如何更迭，审美如何变迁，它始终深植于民间的文化记忆中。

7. 高足杯。其名有以类型命名，有以文献记载为名，故称呼较多，如高足杯、靶杯、马上杯、靶盏等。元代出现有高足杯、穆壶、扁壶和僧帽壶等创新品种，而高足杯在元代销售面最广，其造型是微撇口，近底部偏圆满。

最典型的是杯器形体下大上小，属竹节形态造型的高足杯样式。

第一种造型样式是小圆唇侈口，斜弧腹，喇叭状高圈足，足底外侧修削。如有高 11.4cm、口径 12.2cm、底径 4.2cm，柄部分设三道竹节状凸棱，内壁沿下刻画卷草纹，外腹部开光刻画卷叶纹。也有高 9.4cm、口径 12.6cm、底径 4cm，圆唇侈口，花瓣形口沿，沿下微内收腹壁，下腹壁向外圆弧，内外腹壁取材菊瓣纹样予以装饰。高圈足以喇叭状造型，圈足底外侧

稍加修削；柄中部刻划旋纹一道，上下各刻有竖槽。

第二种造型样式为圆唇敛口，腹浅鼓，高圈喇叭足，圈足底外侧作修削；柄中部刻凸棱一道，釉面色彩显青绿色调。高 12cm、口径 11.6cm、底径 5.8cm。

第三种造型样式是直口，圆腹，上腹作内弧，下腹作折收，以喇叭状作高圈足，足底外侧作修削；高 11.1cm、口径 12.2cm、底径 4.3cm。另有造型样式是圆唇八边形侈口塑造；上腹竖直，下腹折收，喇叭状高圈足，足底也属外削，柄上中部有一个凸棱，高 9.9cm、口径 8cm、底径 3.5cm。

第四种造型样式为近方圆唇直口或敞口，斜弧腹，高圈足喇叭状形，足底外侧亦修削处理，柄中上部扎一圈凸棱的艺术样式。

8. 罐。江苏发现有 13 件龙泉青瓷，均源自泰州市高港区口岸镇蔡滩村老圩组的双室券顶砖室墓中。其中有青瓷大罐一件，是青瓷罐和盘组合的产品，出土时其盘已在青瓷罐内，位置是盘口朝上，罐口直径大小和盘直径相近。盘高 4.8cm、口径 23cm、底径 8cm，由于罐口或盘沿的弧度制作不规整，在适当角度盘还能覆在罐口上，但盘一旦被移动就会掉入罐内。

该罐的口部尺寸大于底部，罐身和罐底先制好，罐底以浅盘状设计，尺寸既小于罐口，又略大于罐底开口；然后将预先制好的罐底慢慢地经口部放入，使它与罐内壁紧贴并稍加按压，直到与器壁完全黏结；再在罐内外分别施釉，起到牢固黏结作用，这种工艺能让罐底更加坚固。它的制作工艺复杂，器底需在罐身内连接，故接缝不容易修整并与器身吻合。所以它的制作方法不同于一般大罐采用从外部黏结底部的方式。该罐应当属于日常用品，其艺术造型较为浑厚古朴，稍显笨重粗犷。罐属圆唇直口，口沿刻划凹弦纹一道，颈与腹和肩与腹的中部分别以凹弦纹分隔，罐身以缠枝莲花作为装饰，十分精美。该罐内的青瓷盘为菱花形造型，整体为折沿浅腹，平底圈足，有鸡心突，外底心无釉露胎，故烧制呈赭石红色。

明代嘉靖年间，龙泉窑工因受江西婺源矿工起义的影响，在涌入龙泉的矿工带动下也发生了起义。随后在朝廷的镇压下，对窑业增加了苛捐杂税，不久又因社会不稳，朝廷针对浙西南瓯江航运颁布了"片木不下河"的禁令，致使龙泉窑青瓷的外运途径被中断。这导致大量瓷业工人再次向南外流，远离朝廷的封锁，许多龙泉窑青瓷传统工艺进一步失传。之后景德镇窑

兴起，逐步发展成为中国最重要的瓷都。其间生产出胎薄如纸、晶莹透亮的瓷器，其轻盈的艺术风格和大批量生产的优势，既得益于龙泉窑的南迁，也对龙泉窑产生冲击，致使龙泉窑于明代晚期呈衰败趋势。唯一亮点就是，雍正时期龙泉窑的釉色工艺达到了相当高的水平，成熟地掌握了青釉的烧制技术。宋代青瓷即便是梅子青和粉青等上乘釉色也绝不稳定，一般都是青中带黄，而雍正时期青瓷的色泽则基本稳定，以冬青（豆青）为主要色调。这时期龙泉窑工艺已完全掌握对铁含量及还原气氛的控制，体现了这时人们的艺术追求。

9. 清代龙泉窑在器形上多为小物件，艺术样式尚有变形。

（1）清龙泉窑大缸，高达 45cm、腹径 62cm，器形规整，成品率极高，这是清代对青瓷的贡献。

（2）清龙泉窑帽筒，是龙泉窑的新尝试，为官宦人家男子搁帽之用，是带着几分庄重之气的日用之物。器形上腹的弦纹是一种传统纹样的传承，而青竹的刻花装饰则是新鲜的尝试。就器物本身而言，青竹和莲花在这里也代表了特殊的意义，青竹的凛然气节、不屈傲骨和莲花出淤泥而不染、卓然独立都暗示着人文的意义。这小小的帽筒，诉说着古代文人仕宦清正廉洁和雅善其身的品行操守。

（二）耀州窑

黄堡窑场明初仍在烧青瓷，但数量和质量已远不能与前代相比。青瓷的造型以生活器碗盘为主，釉色有姜黄、青黄两种，有些还泛褐色。装饰主要有印花，以花卉题材居多，印花的特点为纹饰多暴突，近似阳纹。在金代黄堡窑还没有衰退停烧的时候，其东边的立地坡就开始学习烧造耀州窑青瓷了，之后周围的陈炉窑等也开始陆续烧造，成为黄堡窑继承和延续的重要组成部分。

1. 立地坡窑

立地坡窑创烧于金代，在元代时期规模扩大，其兴盛于明清时期，衰退于清中晚期，直至近代停烧。

坐落在东西狭长山岭上立地坡村的立地坡窑址，在石马山东边，临立地坡堡子的西边，是铜川的制高点，古称"宝瓶堡"。该村现为印台区陈炉镇管辖，南北两边为呈阶梯状分布的坡地，在距铜川市区数千米的山区里，古

时通黄堡和耀州大道，今县级公路从村中通过，为古时陶瓷、琉璃、煤炭等物品的运输提供了快捷的贸易条件。

青瓷的种类主要有碗、钵、盘、碟、罐、高足杯等。不同于传统的青瓷梅子青和粉青，其釉色多青中泛白不透，色如鸭蛋，也是一种十分特别的颜色。这时期的胎土为土黄色，质地粗糙。圆器碗盘类施釉有器内满釉和半釉两种，亦有器内满釉刮涩圈的，器外一般均半釉或施釉不到底。由于胎质较为粗糙，立地坡窑的青瓷一般内外均施化妆土。其装饰也更为简单，常用印花题材仅有花卉和婴戏两种。

2. 陈炉窑

明代因其他色釉瓷器发展迅速，该窑不再以青瓷为主，兼烧其他瓷器，其釉色明显偏离姜黄色或者是青褐色，取而代之的是黑釉、白釉、白釉黑圈、白地黑花等色彩。

清时，陈炉窑已停烧传统的耀州窑青瓷，新创烧出与姜黄釉相近的香黄釉瓷。香黄，顾名思义，其色十分类"香"色，故陈炉窑工取其义命名。它是从青釉釉色转变过来的，香黄釉料中含铁量较一般青釉少，用氧化焰烧成。它有纯香黄釉器和香黄加彩两大类。纯色器主要有生活用具和祭祀器，这种近似姜黄釉青瓷的香黄釉青瓷一直延续到中华人民共和国初期。

（三）澄城窑

澄城窑的青瓷窑址位于关中东部洛河流域，这是新发现的一处古瓷遗址。2001 年以来，考察人员曾在尧头村西坡尧头窑址中发现清代青瓷堆积层，少有刻印花纹青瓷碗和青瓷权（玩具）残片。近期在窑址南侧也发现清代青瓷的烧造遗迹，青瓷残件基本是青瓷碗，坯胎色是白中泛黄，与其他同时发现的黑瓷和白瓷残件相比，瓷胎泥质精细坚硬了许多。在坯胎上饰一层白色化妆土后再施薄釉，烧成后釉面色彩呈青色或青黄色。同一地点发掘的青瓷，部分为两碗口沿部位粘烧，部分碗心与垫烧具粘烧在一起，这些废品应属当地窑场清代烧制的产品。尽管这些青瓷是变形和粘烧的残片，但做工还是较精细的，体现了清代较精湛的青瓷刻花技法。

在西安市西大街，曾有大批的宋、元、明、清瓷片在生活遗址和古井中发现。这些瓷片的工艺装饰与澄城尧头窑清代刻印花青瓷特征一致，当时曾认定为清代澄城窑产品。根据当时窑址的青瓷残片以及其他有关澄城窑的资

料，分析其造型艺术与装饰特点，对澄城窑青瓷分类的工艺特征、装饰手法和艺术特色有了更深的认识。结合西安市区基建发现的标本与传世实物等资料考察，其工艺造型和艺术装饰特点如下：

1. 碗类青瓷

（1）印花寿字敞口碗，高 8.6cm、口径 8cm、底径 7.5cm、足高 1.5cm。在碗内底中心有篆书"寿"字样纹，并绕其一圈黏砂为饰，在外底中心印有篆书"梓"字样纹。坯胎色为微泛黄，胎土质较细并施化妆土，底足处釉层呈现细小铁质斑点。

（2）印花寿字碗，因碗口已残，仅仅保留了下半部分。足径 8.7cm、圈足高 1.7cm。与上一器物相同的是，碗心亦印篆书"寿"字纹，胎体也是微微泛黄色，部分碗底有阳文篆书"万秀"纹装饰。

2. 盘类青瓷

印花莲塘图束腰盘，出土时已经残缺不全，高 5cm，复原口径 20cm、足径 8.5cm。在盘子的中心部位印莲塘纹样，可见莲叶与莲花形，在盘子外底部有方框印章式篆书"梓"字阳纹。

3. 罐类青瓷

罐类青瓷器形样式有三种，各具艺术特色。

（1）圆腹罐

a. 花绣球纹小罐，高 11cm、口径 4.8cm、底径 12cm。直口，颈部短小，肩部呈弧形，自上而下逐渐收敛，底部凹陷。该圆腹罐的造型是罐类造型最为常见的一种。足内施釉，底足为平足，靠近外壁斜削，最具特色部分为其刻划的绣球飘带花纹，绣球简单凝练，彩带则飘逸灵动。

b. 梅花纹罐，高 10.2cm、口径 7.3cm、底径 9cm、足宽 0.7cm。足圈内施釉，微有黏砂，内施黑釉，腹部刻梅花纹。

c. 莲花纹罐，高 14cm、口径 5.5cm、底径 13.5cm、足宽 1.3cm。直口，折肩，罐身从颈部到底部微微收敛，外面刻有折枝莲花纹，莲花周围刻有卷云纹。其形态好似莲花腾云驾雾一般，凌空飘舞。

d. 博古图双系罐，高 10.3cm、口径 10.5cm、颈高 2cm、足宽 1.1cm。撇口，无颈，圆腹，自上而下逐渐缩小，有可穿绳而过的双耳。罐内壁和足底内部施白釉，罐内底部有黏砂，说明烧造时罐内有小件器套烧。

（2）竹节形罐

竹节形弦纹罐，高 10.2cm、口径 6cm、底径 12cm、足宽 1.2cm。该罐仿竹节形，罐身被三条弦纹分成四个部分，整体光洁无纹饰，罐口属于小口且无施釉。

（3）鼓形罐

a. 花鼓形罐，高 13.4cm、口径 7.5 cm、圈足宽 2cm。直口，颈部短小，折肩，罐身自上而下逐渐缩小，中心内凹式圈足。在罐身的对立两面贴有兽面衔环，在罐的折肩部分和下半圈部以圆钉作为装饰。可以看出该罐是模仿鼓的形状塑造的，在其腹部刻有绣球飘带及博古图案。

b. 兽面贴花鼓形罐，高 14.4cm、口径 8cm、足宽 1.6cm。直口，折肩，罐身从头至下收敛，中心内凹式圈足。在罐的折肩和下底部都有圆形的钉作为装饰，罐腹上下各有一圈戳印出的圆钉形装饰。两侧贴兽面，腹部有两圈弦纹，造型模仿鼓样式。

c. 鼓式罐，高 14.5cm、口径 7.5cm、底径 14.6cm、足宽 2cm。罐内壁施黑釉，圈足内也有施釉，底足内缘一圈刮宽约 0.8cm 的凹槽，口部无釉装饰。

4. 尊

青瓷尊的用途是装酒或为宫廷陈设，故其造型都是口大腹圆。传世品目前有两种造型，分别是敞口鼓腹尊和竹节腹大口尊。如灰青釉贴花敞口鼓腹尊，通高 12cm、颈高 5cm、口径 11.2cm、底径 7.8cm，形制为敞口，束长颈，圆腹，圈足。其造型模仿古代的青铜器，其器壁上有花朵和圆钉样式装饰。器外壁施青灰釉，烧成后青釉部分泛褐黄色彩，与清代烧制的古铜色和鳝鱼黄相似。

5. 笔筒

（1）竹节形笔筒，顾名思义，其器物因形似竹节而命名。该筒高 13cm、口径 15.3cm、底径 12.5cm、口沿宽 1.3cm、足宽 2.4cm。模仿自然物象的瓷器是明清瓷器一大艺术特征，其造型不属于笔筒的那种轻巧，而是属于敦实类型，筒壁较厚。筒的底足无釉，笔筒外壁及内壁施满釉，筒壁装饰五组双弦纹。

（2）花鸟纹笔筒，该造型是典型的笔筒造型代表作品，高 13.8cm、口

径 15cm、底径 14cm、口沿宽 1.1cm、圈足宽 3cm。口略外撇，由上至下逐渐缩小呈竹节状，中心内凹式浅圈足。最具特色的是其梅花与喜鹊图案装饰，喜鹊站在梅花之上，有"喜上眉梢"之意，是民间喜闻乐见的一种艺术图案形式。另有比鹊梅纹笔筒略小的笔筒，通高 13.5cm、口径 15.5cm、底径 14cm、口沿宽 1.1cm，圈足宽 2.9cm。口沿略外敞，筒体形态下小上大似竹节形，瓷面施青釉，含有黑色小杂点，底部中心内凹形成浅圈足。筒腹刻兰草和菊花等植物纹，构图仿古代文人画"四君子"国画的常见样式。

（3）梅花诗笔筒，笔筒仿自然形态的样式，筒壁作斜直、大小和形状等艺术处理均师自然。通高 14cm、口径 13.8cm、底径 12cm、壁厚 1cm、足宽 2.2cm。外壁通体及口唇等处均施釉，筒内壁施釉至口唇下 1cm 处，不施釉处可见内壁抹化妆土。在腹部刻有"雪满山中高士卧，月明林下美人来"[1]，这是明代诗人高启《梅花》诗中的名句。这是源自东汉高士袁安卧雪和隋代赵师雄梦梅的典故，以袁安卧雪写不畏严寒的梅花比喻自己的节操，以月下素光映照下的素雅美人比拟对馨香神韵的赞赏或追求。该器物因年代久远，落款部分的文字已经看不清楚。施釉的足圈内刮成一个玉璧形并作凹槽造型，在近足处釉面上有几个手指印，是制作笔筒时手触釉留下的痕迹。从底足心的"乙亥记"楷体墨书可考证其年代为 1695 年，即康熙三十四年。

6. 盖盒

盖盒有圆形多节套盒和青釉四方盖盒残件。现在陕西澄城县文化馆收藏，青釉狮钮方盖盒是民间传世品。另外，多为四节套盒而成的圆形多节套盒，渭北民窑称"节盒"。

7. 壶

在澄城文化馆还收藏有壶的残件，其为方流，残柄，可考证为提梁壶。当地明万历墓出土的青瓷罐腹部造型与该壶腹的造型接近，确立为明末澄城窑青瓷产品。

8. 小件器具等

有传世品青瓷蝙蝠形水滴、龙柄提梁小水滴和三足温酒器及小青瓷权类

① （明）高启：《高青丘集》下册卷十五《梅花九首》，（清）金檀辑注，徐澄宇、沈北宗校点，上海古籍出版社，2013，第 651 页。

的儿童玩具等。

（四）玉溪龙窑

玉溪市位于云南省中部，其地势大致是西北高，东南低。在元末明初，玉溪窑因用当地出产的钴土矿为着色剂创烧出青花瓷器而闻名于世。其还兼烧仿龙泉青瓷，虽数量不如青花瓷多，但也有代表性青瓷。

该窑是典型的民窑，烧造瓷器全属民用器。器形种类并不多，艺术图案和装饰纹饰却比较丰富，列举如下：

1. 盘

高 5.8cm、口径 22cm、足径 10.2cm。大口，腹较深，口沿有花边，内底凸，矮圈足。胎质与青花瓷盘相同，内底心有印模压印的凸纹宝相花图案，外壁无纹饰。釉色青中泛绿，釉不及底，一部分底心有乳突，一部分为沙底。

另有口径 12.9cm、高 3.2cm、足径 6.3cm 的一件青瓷，造型小，腹较浅，其他与上件同。盘心用印模压印双圈，圈内为椭圆点组成的一朵菊花，花面突出似浮雕，花蕊为同心圆。外壁施釉不到底，足心不施釉，有聚釉现象。

2. 碗

高 8cm、口径 10.7cm、足径 4.5cm。敞口，深腹，腹壁斜曲，矮圈足，胎质粗松，呈深灰色，釉色黄中闪绿，有细开片，玻璃质感强。内底心饰花纹，花蕊为凸圆形，花瓣内刻划六条对称的镰形双线表示花瓣的脉纹，装饰手法雅致大方。

另有一碗高 6cm、口径 10cm、足径 5.6cm，造型与上件同，胎质粗松厚重，呈灰白色或青灰色。釉色青绿，有小开片。圈足底心有突点，不施釉。碗内壁无纹饰，外壁剔刻菊瓣纹。

3. 瓶

有一件完整的瓶器，小口，短颈，突腹，小平底，口沿有一压凹外侈之浅流，高 23cm、口径 6.5cm、底径 8cm。在这个窑口中玉春瓶未发现完整器，胎质粗松，灰白色，釉色青中泛灰，青花色调为青蓝色，略有晕散。饰蕉叶和卷草纹。

4. 匣钵

造型较大的匣钵多残片，高 25cm、口径 26.5cm、足径 28cm、壁厚 0.9cm。直壁，宽足平底，接近底部的胎壁上有一个出气孔。胎质厚重，深灰色，外壁挂褐色薄釉，为耐火土烧制，叩之其声似瓦。还有的不挂釉，这类匣钵是用来装烧单件器物的。另有一件高 6.8cm、口径 20cm、足径 23cm、壁厚 1.1cm，一件高 10cm、口径 16.3cm、足径 19.5cm，还有一件高 13.3cm、口径 8.5cm、底径 9.6cm，外壁挂青釉，胎釉有剥离现象，表面布满窑沙。

5. 壶罐

壶内壁均不施釉，壶外壁施半釉，旋坯纹和接痕明显，胎体厚重，呈深灰色，坯胎表面粗糙不平，釉面粘有窑沙。罐造型有双耳罐、带把罐、无把罐、四系罐等类型。

（五）南安窑

青瓷有罐、瓶、碗、盘、洗、杯、壶、盒、碟、灯盏、炉、动物玩具、器盖等样式，青瓷碗造型属大宗器件。除素面单色釉装饰外，还采用刻划法或模印法来装饰，使青瓷釉面在统一色调的基础上增加青瓷的活泼艺术风格，以适宜多元审美需求。青瓷艺术装饰采用刻划、篦划、模印等艺术装饰技法，线条表现刚劲而流畅，体现出作者自由奔放和写意韵味的审美情调。一般艺术表现纹样题材有草叶、莲瓣、菊瓣、缠枝、折枝、弦纹、团花等内容。其制作的坯胎瓷土呈灰白色、灰色和白色，细腻坚硬的胎质烧成后釉色明度均匀而润泽晶莹，少有滴釉状况。

（六）潘床口窑青瓷

潘床口窑位于住龙镇，现浙江龙泉市的西北部，地处乌溪江上潘床源与住龙溪的交汇处，属于浙闽两省边界。北、东北与遂昌县相连，东与岩樟乡接壤，东南靠锦溪镇，南与宝溪乡和竹洋乡毗邻。潘床口自然村四周群峰高耸，村前有一条溪流，当地老百姓称之为"潘床源"，流至乌溪江上游住龙溪。自然村距住龙溪约 100m，在潘床源与住龙溪的交汇处。有了优越的地理位置，潘床口窑的青瓷烧造自然有了保障。

潘床口窑址位于潘床口自然村一村民屋后的低丘缓坡，窑址范围约 600m²，东西宽约 15m。从该窑址青瓷的标本来看，其是灰白胎，釉薄，釉色

多为青绿。在青瓷的残片中有文字"富""贵""吉""正""永""志""禄""令
"福"等多种，另有"金""王""定""房""李""坊"等字。青瓷造
型艺术样式列举如下：

1. 泥质垫饼

高 1.9cm、直径 3.2cm，圆饼状，顶部有因频繁使用而形成的凹面，底
不规整。

2. 碗

口部残，斜弧腹，施青黄釉。圈支，内底或有"正"字。

3. 盏

高 3.8cm、口径 10cm、底径 5.2cm。敞口，圆唇，斜弧腹，矮圈足。足
端外侧有修削，外壁饰两道凸棱纹。

4. 瓶

残高 4cm、底径 4.8cm。弧腹，圈足，足端有修削痕迹，素面。施青绿
釉，足底无釉。

5. 盘

高 4.1cm、口径 18cm、底径 6.2cm。侈口，方唇，折腹，矮圈足，外底
微有旋凸。施青黄釉，外底无釉。

6. 碟

高 3.0cm、口径 11.4cm、底径 4.6cm。侈口，尖唇，斜折腹，圈足，内
印变形莲花及一"水"字。施淡青釉，足底无釉，内底刮釉。另有高 2.7cm、
口径 11.4cm、底径 4.6cm。菱口外侈，圆唇，斜折腹，圈足。外素面，内壁
沿边饰弦纹两道，内壁划有海涛纹，生烧。足底无釉，垫饼垫烧。

（七）石湾窑

明清时期的石湾窑胎土制作原料来源丰富，除采用佛山本地泥土和岗砂
外，一般还掺入广东其他地区的瓷土，如番禺瓷土和东莞白土等。经测试，
石湾泥多含铁，而含铝量只在 20%～30%，但含铁和锰量相对较低的却是
东莞瓷土。因石湾陶瓷不仅采用单一陶土，还常混合使用多种瓷土和陶土原
料，故制作有多样的胎质和胎色等。

清宫旧藏石湾窑之胎体，胎质粗细均匀，一般手感略重。胎色有灰青、

铁褐、棕、黄白、灰白等多彩，前人有"广窑之底露胎较多"①之说。不同的是，旧藏石湾窑中常有底部施本色釉或酱色釉的。为掩盖胎体含砂多造成的粗粒表面，石湾窑常常在胎体先施一层底釉来填平带有小气孔的胎体，再施面釉装窑后烧成。所以器物因普遍施厚釉而显得沉重，由此使器釉面具有较强的莹润光泽，产生玻璃质感。釉色特点丰富而多样，并且同南安窑一样，善仿各代名窑釉色，如仿哥窑、仿官窑、仿龙泉窑、仿建窑、仿钧窑、仿定窑、仿景德镇窑等烧成色彩，其中最为著名的是仿钧窑的变花釉特色。

因明代石湾窑以仿钧釉为主，故有"广钧"称谓。据考证，石湾窑的仿钧釉工艺堪称一流，最早在元代石湾窑开始仿钧釉，但为数不多。明清时期国内外市场开放，出口量需求增加，仿钧石湾窑产量才大增，使仿钧釉得到极大发展，一直到今天成就了石湾窑釉之主流釉色。仿钧釉的石湾窑釉色基调以蓝色为主，兼有红、白、紫诸色，烧成后或显垂流状，或呈兔毫纹，或如云纹斑，有聚有散、有浓有淡；釉质古朴厚重、腻如凝脂；呈现色彩让人有斑驳雅拙、绚丽多姿、内涵深邃之感，具有较高的审美价值和艺术境界。民国刘子芬《竹园陶说》记载："陶器上釉者。明时曾出良工仿制宋钧红、蓝窑变各色，而以蓝釉中映露紫彩者为最浓丽，粤人呼为翠毛蓝，以其色甚似翠羽也。窑变及玫瑰紫色亦好，石榴红色次之。今世上流传广窑之艳异者，即此类之物也。"②可见，明代的石湾窑窑工技艺精湛，已能大量烧制浓艳的蓝中映紫仿钧釉等窑变产品，形成了鲜明艺术特色，故又美称之"广钧"。

除仿宋钧窑的窑变釉外，石湾窑还善仿历代名窑产品。在烧制成色技术方面，有仿制哥窑"百圾碎"、官窑"粉青"、定窑"粉定"、龙泉窑"梅子青"、建窑"鹧鸪斑"、磁州窑"白地褐花"、景德镇窑各色釉等产品。石湾窑色釉一般为红、青、黄、白、黑五个色系，浓淡不同的每个色系又生成各种色调。如青釉色调中有梅子青、冬青、翠青、粉青、浅蓝、深蓝、苍绿等，红釉色调中有宝石红、祭红、钧红、石榴红、橘红、枣红、粉红、葡萄紫、茄皮紫等，白釉色调中有纯白、葱白、牙白等，黄釉色调中有浇黄、

① 许之衡：《〈饮流斋说瓷〉译注》说窑第二，叶喆民译注，紫禁城出版社，2015，第43页。
②（民国）刘子芬：《竹园陶说》六《广窑》，收入《古瓷鉴定指南 三编》，孙彦点校整理，北京燕山出版社，1993，第93页。

鳝鱼黄等，黑釉色调中有黑褐、乌金、紫金、铁棕、联帽等。繁多色相，不胜枚举，充分体现了石湾窑窑工们的工艺智慧和艺术才华。

第三节
龙泉官窑的发现

洪武二十年（1387年）的曹昭《格古要论》说："古龙泉窑，在今浙江处州府龙泉县。今曰处器、青器。"[①]明人所谓的"处州瓷""处器"，正是指龙泉青瓷。洪武二十六年（1393年）朱元璋始编、至万历又几经重编的《大明会典》，在第一九四卷中记载，明廷所供用瓷器来自"行移饶、处等府烧造"[②]。20世纪末明代龙泉窑大窑遗址的发现，不仅证明了《大明会典》中的记载，而且显示了明代龙泉官窑的辉煌时期，打破了龙泉窑从明代开始走下坡路的说法。

发掘的龙泉窑官窑窑址位于浙江丽水（古称处州）龙泉县垟岙头，处距离大窑村口大碗厂约3华里的枫洞岩地带，也称"高坞"。大窑溪从村中流过，岙底涧源头在北面的垟岙头村里，大窑溪蜿蜒呈90°流入东北方向至大窑村，再转向西北过高际头村和大梅，由大梅口汇至龙泉溪（今瓯江上流）。一般河流多自西向东走向，而大窑溪自东向西流。由此，也被当地人誉为大窑风水所在。大窑现保留有

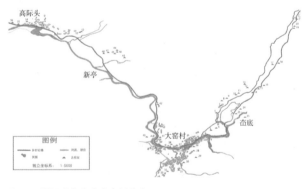

图44　浙江龙泉窑大窑窑址分布

①（明）曹昭、王佐：《格古要论》卷七《古龙泉窑》，赵菁编，金城出版社，2012，第262页。
②（明）李东阳等：《大明会典》第五册卷一百九十四《陶器》，（明）申时行等重修，广陵书社，2007，影印本，第2631页上栏。

宋代窑场的古官道，地面可见一些碎瓷片和匣钵等废弃物品。为了使该窑遗址器物不受进一步的失窃和破坏，龙泉市市政府对大窑村瓷片坑作回填保护等措施。对照这些缓坡上已被开垦为农田的平地，现依稀可辨回填措施。从大窑村瓷片坑顺地势往下填埋的实地现场看，瓷片堆积坑在下方，其上方被匣钵和泥土所覆盖。瓷片堆积层不仅面积大，而且最为集中，是民国以来从未发现过的，可见大窑瓷业的源远历史和规模状况。

一、龙泉官窑发现

如果明朝时期全国大部分青瓷窑口已停烧或规模减小，那么此时还在继续生辉的是浙西南山区深处大窑村的龙泉窑；如果明朝中晚期处于衰落的应该是龙泉民窑，那么让它再次辉煌的就是龙泉官贡窑。2005 年 11 月处州青瓷博物馆在大窑枫洞岩发掘出大量龙泉窑碎片，并在浙江丽水市召开了"发现处州龙泉官窑"的学术论证会。随后，北京故宫博物院和全国各省考古单位共同到龙泉大窑进行挖掘考察，结合 2004 年处州青瓷博物馆在杭州购回的龙泉窑青瓷残片进行论证，明代龙泉官贡窑的历史真相终于被揭开。

这批出土的青瓷碎片可以拼合，从侧面说明这些非偶然现象，它们是有意统一指令被砸碎填埋于此。由于明代对于官贡窑器物的监管比较严格，即便是残次的器物也不允许私自买卖，必须砸毁填埋，说明当时的官府对龙泉窑生产与使用控制十分严格。尽管这些瓷片大多因为次品或者是因烧坏而被砸毁淘汰，比如有些釉色不均匀、花纹不清晰、黏附上窑渣、和窑具粘连在一起，或是在烧制过程中发生了变形或有裂缝，但从这些残片中还是能看得出，瓷器胎体洁白，釉色温润，并且在器形和纹样上更具多样性与变化性。可见，明代处州

图 45　枫洞岩窑址考古发掘现场

图46 枫洞岩出土的明代荷花纹样青瓷器皿

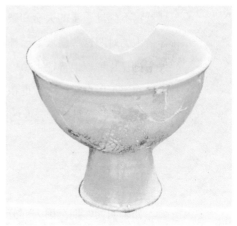

图47 枫洞岩出土的明代高足青瓷器皿

图48 枫洞岩出土的明代双鱼纹样青瓷片

图49 枫洞岩龙窑发掘遗迹

龙泉官窑的烧制技术很成熟。

这批青瓷造型分类为玉壶春瓶、梅瓶、执壶、碗和盘五大类。其中数量最多的是青瓷碗，其次为梅瓶和盘，数量最少的是玉壶春瓶。与元朝的瓷器相比，明代处州龙泉官窑青瓷造型特色较为突出，继续传承发展了元代造型，在器形方面保留了元代的特点，在釉色、纹饰、器形的审美标准等方面有所变化。

1. 盘碗。元代盘碗的圈足造型一般较小，这些盘碗在圈足形制上有所改进，一般盘为广底，浅圈足，碗的造型在足径方面也有所增广，元代最为流行的圆口折沿盘造型在这批残片中并不多见。大盘有折沿的大都作菱口造型，胎普遍较元朝厚重，两者相比，官贡器大盘造型更显厚实雄浑。

2. 玉壶春。与元代玉壶春的造型相比，明代玉壶春颈短腹硕的特征特别明显，元代玉壶春的形制比例则更接近宋代，相比之下，处州器玉壶春造型更显雍容大度。而执壶瓶造型更演变为标准的玉壶春，一侧以板状流云衔接曲流，另侧安绶带弯柄。

3. 梅瓶。直口，短颈，圆肩，上腹圆鼓，下腹向内斜收，圈足外撇宽而浅，一般还有帽形盖。同元代相比，明代官器梅瓶造型更显隽秀端庄。

二、龙泉官贡窑举例

1. 青瓷菱口折枝牡丹纹大盘，高 8.2cm、口径 47cm，足径 27.5cm。该器物是典型的龙泉官贡窑造型盘，青釉印花卉纹花口盘属于明初龙泉青瓷的代表作。与普通的龙泉窑青瓷相比，龙泉官贡窑器显示出卓然的高贵富丽姿态。其突出特点是胎体厚重，器形庞大，呈现出一种磅礴的气势，具有强烈的视觉冲击力。

2. 青瓷菱口盘托，高 2.3cm、口径 18.4cm。从菱口造型看，盘托设计制作为 8 个菱尖形，此形与明洪武时期景德镇御器厂杯托也是 8 个菱口一致，与明洪武景德镇白地青花菱口盘托官窑造型也接近，但装饰工艺各具特点。景德镇官窑器外壁塑造凸起莲瓣，釉里红纹样绘制，底部制作圈足；反之，器外壁无饰纹，底部无圈足制作，底心处有一涩圈，内有施釉。这些艺术工艺处理属洪武时期的青瓷特征，因为其造型等方面都与洪武时期景德镇窑造

型有着许多相似之处。而离洪武时期最近的永乐瓷盘托，底部内心已不显固定小杯的一周凸圈。

3. 青瓷执壶，通高 13.6cm、口径 3.88cm，与明代永乐宣德景德镇官窑制品尺寸十分接近。二者如何借鉴尚无定论，有一点肯定的是，这两地的瓷器造型变化是有关联的。尽管景德镇的瓷器有两个明显的特征：器下腹部稍稍偏大，并且在执壶把手上方有一个可以用绳子穿系的圆口；腹部是属于修长型，并且把手上没有可穿系的圆口。但这二者有着许多共通之处，也从侧面反映了两者造型有着某种联系。

4. 青瓷梅瓶，通高 39.2cm、口径 6.1cm、足径 12.6cm，其形制为颈稍高、腹下收小的鼓腹形。烧成釉色显青翠色调而光滑鲜亮，泛浅淡色泽，瓷质化很高。当时为合格的成品出窑，选为宫廷使用。北京故宫博物院收藏的龙泉窑也有与此相同造型的精品。

5. 青瓷大盘。造型设计分类有三种：菱口、板沿口、直口。装饰花纹多样丰富，有盘心印花纹、盘心和内外壁均作花纹等表现，十分接近明初景德镇官窑的纹饰。

（1）菱口板沿大盘，高 10.6cm、口径 25.4cm、足径 11.5cm。盘内心以莲花纹装饰，盘内外壁以花草纹装饰，纹样精美。盘底外部露一圈赭红色和一圈灰白色的胎体。

（2）板沿口大盘，通高 6.6cm、口径 36cm、足径 17.5cm。盘内心暗刻一枝牡丹花纹，盘内壁刻一周花卉纹，板沿口饰一周叶纹，盘外壁刻大蕉叶纹装饰。另一板沿口大盘，通高 8.3cm、口径 42.4cm、足径 22cm。盘内心刻一枝莲花纹，板沿内一周作卷草纹装饰。

（3）直口大盘，通高 6cm、口径 34.9cm、足径 17.2cm。盘内心以方形回纹装饰，盘内壁刻一周花草纹，盘外壁刻一周缠枝花卉纹装饰。另一直口大盘，通高 5.9cm、口径 33.6cm、足径 23.3cm。盘内心刻变形葵花纹装饰，盘内外壁均刻凹凸双线变形葵纹 68 条，形成一整组的葵口花瓣形装饰，精美有加。

上述大盘的造型装饰是明早中期龙泉窑制作的艺术风格，代表了龙泉官贡窑青瓷的基本艺术装饰面貌。有的是明初装饰风格，有的可能是 15 世纪正统、天顺时期艺术风格，如盘内心刻回纹或规整花瓣纹的青瓷艺术样式。

第四节
制造工艺扩展

一、造型风格变化多样

明弘治时青瓷艺术表现趋向灵巧洒脱，一改元代造型装饰粗大厚重的艺术表现风格。到正德时，青瓷艺术造型却又有了厚重的感觉，这是与成化瓷相对而言的。正德时的器形，比成化和弘治时多，除了常见的盘和碗之外，较大型的洗、尊、花插等器物也很多见。

随着地主阶级奢侈需求的不断扩大，青瓷制品种类也越来越多。万历十一年（1583年）宫廷要求烧造的瓷器产品就有碗、碟、盏、祭器豆、盘、烛台、屏风、围棋、象棋、盒、罐等。到了明代后期，各种青瓷的文具日益增多，笔架、水滴、镇尺等都相继出现。

而对于清代的瓷器艺术造型，从其他研究看来，清代瓷器的艺术造型步入了另一个发展阶段，就其艺术欣赏方面来看，康熙、雍正、乾隆时期的瓷器最具代表性。

二、工艺改造与烧成

明初龙泉民窑产品，在工艺上与元代烧制基本相同。明中期以后，胎制粗施釉薄，成型不求精致，质量逐渐下降。至明末，青瓷胎骨造型显粗且笨，足底部分厚重，足成型不够讲究，烧成釉色基本浑浊，色彩明度灰暗，色调为青灰和茶叶末等色感，瓷器底部一般不施釉。此外，由于配方和烧制工艺上的改变，明代龙泉青瓷釉层的玻化程度比南宋时期要高，因而釉层中原来存在的大量小气泡和小晶体消失，使器物呈现了不同于南宋时期如玉般的艺术感。

明代青瓷不同于宋元时期对玉质感的艺术追求，可能源自对于琉璃瓷器和法华器（原名粉花、珐华）质感的喜好。琉璃于战国时已经出现，在隋、唐、辽时更为流行，在明代依旧继续烧造。唐代已经有法华釉出现，法华器的制作从宋代开始，至明代盛行，法华是在琉璃的基础上发展起来的一个

新品种。琉璃是一种材料泛指，其实它可分为两种不同的物质釉：一种是法华，另一种是琉璃。它们材料成分基本相同，但助熔剂有差异，是明中期以前就被山西晋南和江西景德镇等地瓷窑用来装饰陶瓷器的两种低温色釉。

明代龙泉窑青瓷烧制工艺延续元代后期底足包釉、用垫盘等支烧的方法，然而对于较大器形者，其烧制技术难度相对较高，它烧制成功的关键是改革元代窑型。元代龙泉窑窑型结构与宋代无异，仍沿用长形斜坡式龙窑烧制，但长度改短。据考，北宋龙窑有的长达 80m 以上，而元代龙窑长度则缩短了许多。这一改革的目的是提高炉内温度，在保证热量分布更均匀、更合理的同时也节省了燃料，特别是烧制大型器物时能发挥更好的作用，从而取得理想的视觉艺术效果。

三、刻花法与釉色的演进

龙泉窑青瓷艺术的刻花法是主要艺术表现手法之一，盛极一时的刻花装饰艺术在北宋已成熟，到南宋时随着施釉法的改进而得到提高。这一时期的龙泉窑青瓷多为无纹，以其如玉般的釉色艺术为胜。由于想要达到如玉般的釉色，就必须将釉层加厚，釉层一旦加厚，其刻花部分又易被釉色所盖，因此宋代的龙泉窑多出现以厚釉素面无纹为主的艺术样式呈现。

而到了元代时期，转而又流行露胎、贴花、模印等凌驾于釉色之上的艺术装饰手法。明初的龙泉官贡窑恢复了传统的刻花装饰手法，以较深的刻花装饰弥补厚釉无法浅刻的遗憾，从而使刻花装饰工艺达到一个新的高度。

但窑器装饰刻花不仅耗时耗工，成品率也很低。从处州青瓷博物馆征集到的大量龙泉官贡窑标本来看，烧成后刻花变模糊的不在少数，也只有贡窑器才能为达到效果而不计工本。相比之下，如盖罐的剔刻法，可以说是明早期窑器装饰刻花的进一步发展，其具体烧制时代主要是明代中期，从大窑枫洞岩窑址明代中期地层出土的相关标本中可得印证。剔刻法纹饰轮廓清晰、线条有力，具有浅浮雕般的艺术修饰效果，尤其契合胎体厚重、器形硕大的一类器物。而如八棱式青瓷艺术造型一样进行构思布局，则主要也是便于剔刻法的运用。类似纹样装饰风格除盖罐之外，还见于同时期的执壶、梅瓶、石榴尊等。

清朝乾隆时期，由于乾隆本人和宫廷的大量需求，以及地主阶级上层的奢侈审美风格，瓷器的烧制得到更好的发展，冬青釉的出现证明了这一点。宋代的龙泉窑青瓷瓷器，特别是南宋龙泉青瓷的釉色，是我国古代青釉发展的高峰。宋龙泉之后，元代盛烧青花、釉里红；明代因注重发展彩瓷，除了明初永乐、宣德的青釉尚有可观外，青釉一度衰落。明代后期有的青釉竟烧成了油灰色，一直到清代的康熙朝才有苹果青的成功之作，但青釉烧制技巧的稳定恢复却是到雍正时期。

第五节
纹样装饰特点

一、装饰内涵

在明代我们能看到模仿自然物象，通过艺术手法取其意象的有石榴尊、葫芦瓶、马蹄尊、蒜头瓶、灯笼罐、鱼篓罐等青瓷艺术装饰作品样式，为我们提供了很好的审美样板。

"观物取象"，是通过"观物"而"取"万物之兆象。"观物"目标不在于模拟"物"之客体，不在于简单地追求"物"的物理造型和属性，而在于"取象"之本质，凝练对象的整体形象，特别是对内涵的挖掘，从而形成观者心中之"象"。

青瓷的艺术装饰和文化内涵的表现，以纹样装饰为主，古称"纹缕"，现称"纹饰""花纹""图案""模样"等，是美术绘画与工艺结合的一种表现方法。艺术装饰纹样在具有审美功能、表意功能和教育功能的基础上，能深刻表现出文化内涵与社会价值。通过艺术品或工业品等载体，反映地域文化和社会认知，或约定俗成的思想观念和文化审美。这方面，青瓷艺术具有独特作用。

耀州窑艺术装饰纹样一直是耀瓷林立于世的重要法宝。耀瓷大部分的艺术装饰纹样，均谓"图必有意，意必吉祥"，是人们将其作为一种感情生活寄托载体而作的装饰，是一代代瓷工持续不懈的艺术创造表现，将图案转化

为审美情操和美好向往进而被世人所喜爱。他们善于将动物、植物和人物的优美形态提炼为简明纹样的艺术形式，沉淀于历史的长河而传承千古。

明代龙泉青瓷艺术表现精神同于耀州窑，在整体艺术风格上简明统一，器形样式中规中矩，釉色凝重沉稳、玉质感较强，当然，最富特色的还数瓷面上的刻花纹饰艺术表现。明代龙泉官贡窑青瓷艺术装饰在刻花题材上，除五爪云龙纹（皇帝专用）外，均为植物花果等内容，且种类十分丰富，大部分未见于之前的龙泉窑，为新创题材样式。两角五爪龙艺术纹样是元明两代统治者规定的皇帝专用象征性纹饰，而植物花果内容的装饰纹样，常常以当时皇家园林的种植品种内容为装饰纹样母体，如牡丹、菊花、山茶、莲、月季、芍药、木芙蓉等植物，基本上都是观赏性植物花卉内容纹样，数量最多的是以牡丹为题材的纹样。牡丹，花之富贵者，历来被视为"国色天香，雍容华贵"，也是最能反映当时这种贵族式文化情趣的题材。又如青瓷玉壶春瓶上刻划的树木和太湖石等题材装饰，构建了一幅似园林小景的植物纹样；藏于日本德川美术馆的明青磁刻花芭蕉纹水注上，也刻有太湖石和芭蕉庭院图等植物纹样。另有藏于土耳其伊斯坦布尔托布卡普宫博物馆的相关青瓷大盘上，也刻有松石图、植物纹样等装饰。这些都是应贵族和统治者偏好而烧。明清注重园林艺术的建造，皇室对园林以石峰植物的借景搭配审美甚为推崇，所建御花园皆以叠山立石为峰，并以湖石配植物取胜。故青瓷之青釉本色和植物花卉叠石的纹样绘制装饰，适宜放置其中，与园林相呼应。

而荔枝、桃、石榴、葡萄、樱桃、枇杷、林檎等果实内容的题材，除了单纯作观赏的花果外，更有两种作用表现：一是属当时宫廷贡品的珍贵稀有水果类；二是取其寄托祥瑞寓意水果类，如桃子寓意长寿，石榴寓意多子多福等。还有一些艺术表现手法出人意料，如将花与果的并盛综合为果实图纹。以桃纹圆口盘为例，在绘制的数个桃中有3个桃形最为硕大，桃果边衬枝叶，枝上再绘制盛开的灼灼桃花，或含苞待放的桃花。

这种花果合一的构图形式，源于我国古老的传说——千年仙桃为一花一果并存的花果，服之能长生不老。《西游记》中有描述："夭夭灼灼桃盈树，颗颗株株果压枝……时开时结千年熟，无夏无冬万载迟。"[1]还传说逢

[1]（明）吴承恩：《西游记》第五回，古众校点，齐鲁书社，1992，第30页。

七夕之时，西王母降九华殿，赠汉武帝以五桃，笑曰："此桃三千年一生宝。"由此，五桃为吉在民间流行，献桃以祝人寿，此桃称"寿桃"。从此，以果实点缀花朵的艺术样式具有寓意和美化的装饰艺术效果。所以以"仙桃"为例，装饰纹样中对其他的一些瑞果也仿作了这一艺术处理，不仅美观，而且让人感受到喜庆祥瑞的寓意，在艺术表现上更具有积极创新的面貌。

　　明代龙泉官贡窑青瓷的艺术装饰表达，主要通过刻花工艺技术来实现。青瓷艺术的世界性地位与该工艺技法分不开。此时刻花艺术水平表现如下：一是刻工严谨娴熟，刀法精湛流畅，画面中主线刀痕表现相对宽泛，尽显兼工带写的画韵，与一般民窑的草率随意刻花技法对比鲜明。素烧坯刻花痕迹，清楚显示刻花刀法采用双入正刀法，每刻一刀，施以两斜刀，刀口将中间刮平，平整刻划出凹面，做到沉浮钝利、宽窄深浅、线面布局均错落有致而达到气脉连贯的艺术效果。这与在普通民用瓷坯上多以直接下刀、以刀代笔的平刀刻法不同。二是刻花与施釉融合为一，产生"羚羊挂角"的效果，这是前无古人的装饰技法。要达到天然般的视觉效果，施釉过薄或过厚都不行，釉单薄了得不到青瓷纯正的青色之美，釉厚重了得不到花纹清晰度，会失去青瓷装饰美感与意义。从这些龙泉窑青瓷断面看，瓷面釉层以施三层釉为多，因此认为，刻花青瓷一般在其胎面施釉，以三层釉的厚度为最适合，烧成得到的装饰艺术效果最佳。

　　此外，青瓷艺术同样反映出艺术表现内容与手法。主要的艺术手法有三方面：一是同一纹饰题材主题，可以采用不同手法来表达。如普通牡丹题材，可以有或写意或写实或图案等绘画语言表述，也可以有或独枝或串枝或交枝或缠枝或折枝等内容取舍，在青釉统一中见其表现方法的丰富性。二是主题纹饰与辅助纹饰搭配呼应，做到花纹多重而不乱，瓷面艺术表现层次感强、整体性强和主题性强。三是依器形而配辅助纹饰。如菱口盘的内外壁，依据瓜棱状来刻饰折枝花果。通常一般盘型多饰缠枝花果，较小盘形采用简单花纹布局，否则会显烦琐。根据以上明代龙泉官贡窑青瓷的艺术表现，这里就其艺术装饰样式做些列举。

二、样式分析

（一）碗

青瓷碗造型样式有三种：墩子碗、菊瓣纹碗和小碗。墩子碗是其中产量最多的，小碗产量偏少，青瓷菊瓣纹碗的釉面无素光样式。

1. 墩子碗

直口深腹，圈足，底部一圈无施釉，呈现朱红色。青瓷墩子碗装饰纹样共有 4 种，除足底花纹与边饰表现有区别外，腹部表现的花纹风格基本类同。其中造型尺寸最小的是口径多在 18cm 左右的底刻山茶纹碗，造型尺寸最大的是口径多在 27cm 左右的底刻灵芝纹碗。其他装饰纹样如下：

（1）尖瓣莲花纹

此类有 2 种样式：一种是通体由花瓣叠成，另一种是中间塑圆形。其内沿处刻两道弦纹样，外沿处刻缠枝灵芝纹样；内壁刻有枇杷、桃花、山楂、月季、荔枝 6 枝折枝花果纹样，外壁刻有菊花、缠枝牡丹、山茶等花卉纹样，底部刻莲花纹样，足壁刻有曲折纹样，隙地处配饰小圆圈纹样。此类碗在器形、纹样及规格等方面特征与 2004 年佳士得纽约有限公司秋季拍卖会的拍品明初龙泉窑划花花卉纹样类同。

（2）灵芝纹

此类在内沿处刻一圈回形纹样，外沿处刻卷草纹样；内壁部刻有石榴花、菊花、折枝牡丹、山茶等纹样，外壁部刻缠枝牡丹纹样，底部刻灵芝纹样，足壁处刻一圈回纹。此种碗在器形、纹样及规格等方面特征与青磁刻花灵芝·牡丹唐草文钵相同。

（3）朵花纹

此饰有 6、7、8 瓣三种花朵，内沿处刻弦纹样两道，外沿处刻卷草纹样；内壁部刻缠枝花卉纹样，如菊花、牡丹花、石榴花、山茶花、月季花等题材纹样，外壁部刻石榴花、折枝牡丹花、桃花等 8 组纹样，圈足处刻一圈曲带纹样。此种碗在器形、纹样及规格等方面特征与青磁刻花牡丹唐草文钵类同。

2. 菊瓣纹碗

此碗数量不多，口径都在 20 ～ 21cm。圈足较窄，腹斜收，侈口。内底花纹有 3 种，外腹壁部均刻缠枝灵芝纹样，颈部刻菊瓣纹样。刻花技法表

现手法及艺术风格与其他青瓷残片有些微差异，与同类花纹表现技法也有区别。现就这三种内底花纹不同的菊瓣纹碗逐一详述。

（1）葡萄纹内底

该饰内沿处刻有两道弦纹样，外沿处刻饰卷草纹样；内壁部分刻饰山茶、菊花、月季等缠枝花卉纹样，内底部分刻饰葡萄纹样。

（2）折枝双桃纹内底

刻有一种桃形相对偏瘦，还刻有另一种桃造型相对丰满；沿的内外处均刻卷草纹样，内壁部分刻有折枝石榴花、牡丹、荷花等6组花卉纹样，碗内底刻折枝双桃纹样。此类碗与2002年中国嘉德国际拍卖有限公司春季拍卖会上的明初龙泉青釉刻花卉纹碗相同。

（3）折枝苹婆（苹果）纹内底

内底刻的苹婆形状有些不同；其他刻的花纹与折枝双桃基本相同，但所刻卷草纹样不同。

3. 小碗

此碗造型为撇口、弧壁、圈足，通常口径尺寸在11cm左右，少量沿口为"紫口"；通常只在外壁部分刻饰缠枝花卉纹样，内壁部分不作修饰。与2005纽约苏富比拍卖有限公司春季艺术品拍卖会的明15世纪初龙泉青瓷撇口盌（口径11cm）小碗相近。另还有一种比较特殊的碗，其造型样式与小碗相同，但碗口径尺寸长达23cm。

（二）盘

盘造型分类有折沿和无折沿两种样式，折沿造型设计除正圆口形样式外，其余为菱口形样式。装饰在盘子上的花卉纹样题材比较多样，多数样式未见有完整的传世品。

1. 菱口折沿盘

该类菱口造型常见有16出，少数有12出；器形整体造型为折沿敞口，圈足浅矮，足底部一圈露胎无釉，色彩基本是朱红色；腹壁制作为瓜棱状形态，因此合制成16或12组开光，并以此为基本单元作刻花纹样装饰。刻饰题材常见有折枝花卉果实纹样。此类盘形制较大，盘口径尺寸一般在50cm以上。盘内底主要题材共有8种不同内容，分别是牡丹、仙桃、缠枝莲、荔枝、樱桃、石榴、把莲和枇杷。其中计数最多的是牡丹题材纹样盘，并分有

两种艺术表现样式。

（1）牡丹纹

①折沿内侧刻卷草纹样，折沿外侧刻石榴花和菊花等小花朵纹样多组；内壁部分刻石榴、荔枝、桃子、柿子、樱桃、葡萄等果实纹样，外壁部分刻灵芝纹样；盘内底刻有缠枝牡丹 2 株纹样。北京绍兴翰海 1998 年秋季拍卖会有明初龙泉窑菱口暗花大盘（口径 47cm）与此类同。②折沿内侧饰简化八宝纹样，外侧饰如意云纹样；内壁部分饰番莲纹样，外壁部分饰变形莲瓣纹样；盘内底饰一圈如意云头纹样，中间饰一株缠枝牡丹纹样。

（2）仙桃纹

折沿内侧刻卷草纹样，外侧刻如意云纹样；内壁部分刻菊花、石榴花、枇杷、把莲、月季、萱草、牡丹、石榴、林檎等花果纹样，外壁部分刻莲托八宝纹样；盘内底刻一株仙桃和两个硕桃并开灼灼桃花纹样。中国嘉德国际拍卖有限公司 2005 年春季拍卖会有明永乐龙泉窑刻花卉纹菱花口大盘（直径 64cm）与此类同。

（3）缠枝莲纹

折沿内外侧饰有卷草纹样；内壁部分饰莲托八宝纹样，如双磬、双钱、犀角、银锭、方胜、象牙、珊瑚、火珠等内容，外壁部分刻番莲纹样；盘内底饰有一周朵梅纹样，中间刻 7 株缠枝莲纹样，以 6 朵围绕中心一朵，刻法有别。

（4）荔枝纹

折沿内侧刻江芽海水纹样，外侧刻缠枝灵芝纹样；内壁部分刻月季纹样，外壁部分刻番莲纹样；盘内底刻 1 株荔枝纹样。土耳其伊斯坦布尔托布卡普宫博物馆藏青磁荔枝纹盘（口径 55.5cm）与此类同；河北博物院和广西壮族自治区博物馆也藏有类同的荔枝盘，前后者口径分别是 55.3cm 和 56cm。

（5）樱桃纹

折沿内侧饰灵芝纹样，外侧饰缠枝小花纹样；内壁部分刻莲花、山茶等纹样，外壁部分饰石榴花、荷花、菊花、栀子花等纹样；盘内底刻有 1 株樱桃纹样。

（6）石榴纹

折沿内侧刻缠枝灵芝纹样，外侧刻卷草纹样；内外壁部分均刻有荷花、

山茶、牵牛花、月季、萱草等纹样；盘内底刻石榴花果纹样，外底刻如意云肩式开光。

（7）把莲纹

折沿内侧饰缠枝小花纹样，如菊花和莲花等常见纹样，外侧刻江芽海水纹样；内壁部分刻枇杷和林檎等果实纹样，外壁部分刻菊花等纹样；盘内底刻一把莲纹样。

（8）枇杷纹

枇杷纹盘较少发掘，且刻划的枇杷纹样表现不清晰，靠盘内底折枝枇杷纹样辨别才识。

2. 圆口盘

该盘造型敞口弧腹，圈足制作矮浅，足底部作一圈无施釉而显朱红色，一些盘底向内凸起，腹部较浅。圆口盘的尺寸比较多样，口径有31～70cm，而且花纹题材内容比较丰富。盘内底装饰纹样除五爪云龙纹外，其他共计有12种题材：牡丹、仙桃、芍药、秋葵、月季、葡萄、林檎、木樨、木芙蓉、松竹梅、山楂和把莲纹样。其中数量最多的是牡丹题材纹样，共有6种纹样图式；另有月季2种样式。

（1）牡丹纹

① 口沿下部刻多组小朵花纹样，如牡丹、桃花、菊花、茶花、灵芝、梅花等内容，内壁刻缠枝莲纹，外壁刻石榴纹和枇杷纹等；盘内底刻缠枝牡丹纹样。② 口沿下部刻卷草纹样；内壁部分刻缠枝莲纹样，外壁部分刻江芽海水纹样；盘内底刻折枝牡丹纹样。③ 内壁部分刻缠枝莲纹样，外壁部分无纹样；盘内底刻折枝牡丹纹样。④ 口沿下部刻如意云纹样；内壁部分刻缠枝莲纹样，外壁部分设计为两层，上层刻卷草纹样，下层刻牡丹和菊花等缠枝花卉纹样；盘内底刻缠枝牡丹纹样。⑤ 内壁部分刻缠枝花卉纹样，如菊花、山茶、栀子花等题材纹样，外壁部分刻山茶、桃子等几组花果纹样；盘内底刻2株缠枝牡丹纹样。⑥ 口沿下部刻缠枝小花纹样；内壁部分刻柿子、石榴、枇杷等几组果实纹样；盘内底刻2株缠枝牡丹纹样。

（2）仙桃纹

口沿下部刻缠枝莲纹样；内壁部分刻牡丹、菊花、石榴花、菊花、山茶、栀子花等缠枝花卉纹样，外壁部分刻石莲花、竹叶、灵芝、石榴花、林

檎等几组花草果实纹样；盘内底刻一株仙桃，上结数个大小不一的仙桃并开灼灼桃花纹样。

（3）芍药纹

口沿下部刻数组小朵花纹样，常见有梅花、萱花、牵牛花等题材；内壁部分刻石榴花、莲花、桃花、栀子花等缠枝花卉纹样，外壁部分刻缠枝莲纹样；盘内底刻折枝芍药纹样。

（4）秋葵纹

口沿下部刻卷草纹样，内壁部分刻荔枝、菊花、石榴、樱桃、山茶等多组花果纹样，外壁部分刻缠枝荷花荷叶纹样；盘内底刻折枝秋葵纹样。

（5）月季纹

① 口沿处刻缠枝小朵花纹样；内壁部分刻荔枝、山楂、柿子、石榴等数组果实纹样，外壁部分刻竹叶灵芝纹样；盘内底刻月季花纹样。② 口沿下部刻莲花和菊花等多组花卉纹样；内壁部分刻缠枝花卉纹样，外壁部分分两层纹饰，上层为卷草纹样，下层为数组花卉纹样；盘内底刻一株月季纹样。

（6）葡萄纹

口沿下部刻小朵花数组纹样；内壁部分刻竹叶灵芝纹样，外壁部分刻枇杷和荔枝等果实纹样；盘内底刻葡萄纹样。土耳其伊斯坦布尔托布卡普宫博物馆藏青磁葡萄纹盘（口径 51.8cm）与此类同。

（7）林檎纹

口沿下部刻卷草纹样；内壁部分刻牡丹、菊花、栀子花等数组花卉题材纹样，外壁部分刻缠枝月季纹样；盘内底刻一株林檎纹样。

（8）木槿纹

口沿下部刻缠枝小朵花纹样；内壁部分刻山茶等多组花卉纹样，外壁部分分两层纹饰，上层刻缠枝小朵花纹样，下层刻缠枝山茶纹样，用双弦纹样间隔；盘内底刻一株木槿纹样。

（9）木芙蓉纹

口沿下部刻缠枝灵芝纹样；内壁部分密刻牡丹、石榴、枇杷、桃子等题材的缠枝花果纹样，外壁部分刻缠枝莲纹样；盘内底刻一株木芙蓉纹样。在大英博物馆内有藏品与此类木芙蓉纹盘类同。

（10）松竹梅纹

口沿下部饰卷草纹样；内壁部分饰缠枝荷叶荷花纹样，外壁部分刻缠枝灵芝纹样；盘内底向内上凸起并刻有松竹梅纹样。

（11）山楂纹

内壁部分刻缠枝山茶纹样，外壁部分刻山茶等题材的折枝花卉纹样；盘内底刻一株山楂纹样。

刻饰把莲纹盘的多为残缺，难以辨认其他纹样。而刻有五爪云龙纹样的则是特例，共计发现残片4件，其中有盘底残片3件，可以辨认五爪和龙身纹样，其边饰有如意云风带纹样。另一片是盘腹残片，内壁部分刻缠枝莲纹样，外壁部分无刻饰纹样。

3. 圆口折沿盘

折沿处刻卷草纹样，内外壁部分均刻缠枝莲纹样；盘内底刻把莲纹样。

把莲纹样是3种盘式共有的装饰纹样，但其中一种盘式为数较少。牡丹和仙桃纹样则见于另外两种盘式，为数较多些。又以牡丹纹盘式造型装饰种类最为丰富，数量相对也最多。

（三）洗

通高9.8cm、口径39.8cm、足径23.7cm。器形直沿口弧腹，圈足浅矮。器内壁部分刻有花卉纹样，口沿处和外腹壁均刻花草纹样，底内心刻盘曲五爪龙一条。所刻纹样技法细腻、用刀流畅，烧成釉色呈青绿色，工艺制作非常精美，尤其是五爪龙纹样所刻技法与造型堪称一绝。

（四）鼓墩

造型高47cm、面径23.3cm。上下微敛，其中上半部分略大，而下半部分略小。双狮纹样装饰显得非常精彩，神态刻画生动，线条表现流畅，上下均有乳钉凸出和回涡暗刻纹样。双狮戏球图是传统的题材，寓意吉祥美好。

（五）玉壶春瓶

高29.2cm、口径7cm、最大腹径14.3cm、足径9.3cm，撇口、细长颈、圆腹、圈足。颈中部饰凸弦纹3周，腹部纹饰为双凤和12朵飘云。上腹部为对称的双凤展翅穿云，似有雌雄之分，雄凤作回首瞻顾状。两凤间均有2朵花卉式和如意式飘云，雌凤下有1朵花卉飘云，雄凤下有1朵如意飘云。下腹部有一周为6朵花朵式飘云。釉色青绿肥润，纹饰的凹部显得肥

厚，釉内有气泡。圈足内外旋削，足端无釉，露胎处呈朱砂色，足外沿积釉甚厚。装饰手法为印贴花法，用瓷质垫饼支托装烧。

（六）清宫旧藏明代龙泉窑

1. 暗花蕉叶纹长颈瓶

高 28cm、口径 6cm、足径 75cm。直口长颈，折肩，滚筒式的腹部。在器物的釉下有刻花装饰，口下处以回纹作装饰，而在颈部和肩部都饰有变形尖首莲瓣纹样。

2. 弦纹耳瓶

高 24cm、口径 8.5cm、足径 7.5cm。器形撇口溜肩，鼓腹并且有圈足。在颈部与器身黏合处塑造有双凤环耳，颈和腹部分饰有凸弦纹三道。

3. 双耳三足炉

是典型的炉的造型，直口、深腹、平底，底承三柱形足，在炉身的外壁还刻有暗花斜方格及如意云纹样。

4. 暗花纹绳三足炉

高 18.6cm、口径 24.4cm、足距 13cm。该炉比上文中提到的三足炉稍大，并且造型装饰等都不相同。器形折口、短颈、鼓腹，平底，底承三柱形足，在沿口处饰有双绳耳纹样。

5. 刻花纹镂空器座

造型高 18.7cm、口径 26.5cm、足径 17.8cm。其器形塑造为圆形，折沿菱花口，弧壁，壁上部有 3 个圆形孔洞，可穿绳挂起；在下半部分有 5 个花形镂空。整体呈青绿色，外壁镂空之间浅刻折枝花卉纹样。

6. 剔刻八卦花卉三足炉

高 29cm、口径 20.5cm、足距 32.6cm。其器形为敞口，直壁，深腹，平底，下是三兽蹄足。外壁部分作釉下刻划花纹样装饰，口下饰划花折枝花和卷枝花纹样。腹中间刻凸八卦纹样，腹下浅刻折枝花卉纹样，纹样间以四道凸弦纹相隔。

7. 刻划花卉纹碗

高 9.7cm、口径 21cm、足径 7.3cm。敞口、弧壁、深腹，有圈足。在碗的外口沿圈饰卷枝纹，外壁刻划两层变形的莲花纹。而在碗内壁上沿口部分装饰有卷枝纹，内壁中间部分以缠枝叶纹为装饰，在碗内底心装饰有折枝花

卉纹样，但是此花纹样并不十分清晰。

8. 暗花花纹碗

高 12.8cm、口径 27cm、足径 12.8cm。此碗十分相似于故宫明代洪武釉里红缠枝花纹碗。敞口、弧壁、深腹。该碗内外都有刻花装饰，碗内沿口边饰回纹样，中间部分以 4 组折枝牡丹纹样装饰，而碗内底心饰折枝花纹样。在外沿口部以卷枝纹样作装饰，中间部分饰缠枝牡丹纹样。该器物还附有清代后配置的紫檀木座。

9. 墩式碗

通高 10.8cm、口径 22cm、足径 9.5cm。敞口，弧壁，深腹，圈足。通体施釉，釉面莹润清亮，烧成釉色为碧绿色，内外都是光素无纹。

10. 花香草纹碗

撇口，弧壁，腹下内折，圈足。碗内外壁部分均刻缠枝莲纹样；在碗内底心以折枝香草纹样作装饰，并且在香草纹样的外侧用一圈卷枝纹为饰。而在碗的外壁折底处是以变形莲瓣纹作为艺术装饰。

11. 西番莲纹盘

西番莲纹样属"外来"纹样，在西方有着特殊的地位，明朝传入我国。该西番莲纹盘高 2.5cm、口径 19.7cm、足径 11.5cm。盘内口以卷枝纹样装饰，盘内外壁部分多以折枝西番莲纹作为装饰，就连底内心的部分都以缠枝西番莲作为装饰。

12. 暗花缠枝莲纹折沿盘

高 7.4cm、口径 33.3cm、足径 23cm。敛口，弧壁，圈足。盘内底心印有折枝花卉，在内外壁部分都用 5 朵暗花缠枝莲纹样作为装饰。

13. 牡丹纹盘

高 6.9cm、口径 35cm、足径 23cm。敛口，弧壁，圈足，里外都施釉，而釉色呈黄绿色。盘内底心印暗刻划花折枝牡丹花纹。

14. 暗花菱口花卉纹折沿盘

高 7cm、口径 34cm、足径 14cm。折沿刻暗花菱口，弧壁曲折似花瓣，圈足。内外都施釉，釉呈灰青色。内底心釉下划一株折枝花纹样，但纹饰不很清晰，内外壁部分未饰纹样。

第六节
仿制的兴起

一、哥窑传承

明代弘治九年（1496年），进士皇甫录在《皇明纪略》中记载："都太仆言，仁宗监国问谕德杨士奇曰：哥窑器可复陶否？士奇恐启玩好心。答云：此窑之变，不可陶。他日以问赞善王汝玉，汝玉曰：殿下陶之则立成，何不可之有。仁宗喜，命陶之，果成。"[1]这段文字记录了明仁宗当太子时喜爱哥窑，进而仿制成功。可想而知，当时有记载的哥釉色彩在永乐末年开始仿制，但这种永乐末年的仿制品却没有流传下来。

宣德仿哥釉的制品，北京故宫博物院等文物收藏机构并没有藏品。但是，台北故宫博物院有哥釉的盘以及碗，上有"大明宣德年制"的题款，虽其真伪程度颇受争议。成化有少量哥窑仿制，造型分类多有小件洗、盘、碗等样式。至清雍正和乾隆年间，才多有较大器件仿烧，常见有琮式瓶、葵口碗、水盂、笔筒、笔架等文房瓷具。仿制哥窑烧成后，器体由大且深和小而浅的两种开片裂纹交织组成，"金丝铁线"的艺术风格得到完美传承。

明代青瓷的盘、碗、罐、壶等器形同元代样式，甚至同传统早期造型基本一样，变化相差不大，如玉壶春瓶、梅瓶、执壶、高足杯等，基本保留着元代的造型样式。但由于使用需要，其造型的种类还有增加和变化。如元代的盘和碗的圈足比较小，往往和器物本身的比例不相称，看上去有一种不稳定的感觉。而明代盘、碗的圈足放得比较宽，而且逐渐改变元代大多数圈足内外都有釉装饰的特征。明代的高足杯也改变了元代足部接近垂直而站不稳的感觉，成为足部外撇。宣德时期有一种"宫碗"，口沿外撇、腹部宽深，在外观上显得很端庄又实用。这种艺术造型世代相传，到正德时期更加普遍，有"正德碗"之称。

[1]（明）皇甫录：《皇明纪略》，收入《皇明纪略及其他二种》，商务印书馆，1936，第20页。

二、景德镇仿龙泉窑兴起

景德镇位于江西省东北部，地处群山环抱之中，昌江傍镇而过，自然条件得天独厚。麻仓山坐落在景德镇市浮梁县境内，附近有星子、乐平、婺源、波阳和余江等县，是我国蕴藏有大量的瓷石、高岭土、耐火土和釉果一类矿物的山陵地带。这里杂质含量少的制瓷原料，宜于烧制高档瓷器。景德镇及四周的山上盛产松木和其他杂木，与龙泉窑所处浙西南山区条件相似。松木燃烧的火焰较长，最适合用于烧瓷，故烧窑燃料能得到充足的供应。水是烧窑的重要条件之一，瓷窑适于选择在昌江及支流沿岸，便于以河水淘洗瓷土。这种天然的依山傍水之地为景德镇瓷业发展做好充分的准备。同时，昌江畅通的水运能确保大批瓷器可顺流而下到鄱阳湖，转至当时重要的通商口岸，如九江、扬州等地，销于国内外贸易市场。

从五代始烧青瓷到明代，景德镇制瓷已经历了 400 多年的历史。这 400 多年间，中国历史上名噪一时的名窑相继经历了潮起潮落。

而到明代，景德镇几乎将陶瓷业全部吸引在一起，当地民窑与官窑得到了空前的大发展。虽然青花在明代是景德镇的主要产业，但青瓷烧制在景德镇依然繁荣。当时景德镇除了制作青白瓷（影青）外，也多倾力仿制古代各名窑。景德镇的青瓷烧制最盛行的就是仿浙江龙泉窑，它的尽力效仿从永乐开始，至成化已在仿浙江龙泉弟窑青瓷技术中成功研制出翠青和粉青两种釉色，艺术风格极其接近。

中国陶瓷史至清代达到了黄金时代，以康熙、雍正、乾隆三代为代表的多元制瓷技术走向了空前创新的时代。清代仿制青釉器工艺发展水平和规模，以雍正和乾隆两个时期为最多与最佳。年希尧、唐英是当时官窑的主要监厂督造者，他们严格按各名窑原器的标准造型与釉色配方尽力仿烧。在不断试验中，当时景德镇窑工们充分掌握了各窑烧制工艺，因此，烧制的仿制瓷器与宋代精品不相上下。特别是对浙江龙泉窑的极力仿制，在明时已达到了极似，但到清雍正年间，实际已经超过了原作。清陈浏《匋雅》为证："雍正所仿龙泉皆无纹者也，制佳而款精，后起者胜，岂不然欤？"[1]

[1]（清）陈浏：《匋雅》卷中，赵菁编，金城出版社，2011，第 211 页。

嘉道咸同之后，景德镇瓷业虽还有仿烧青瓷，但釉色多偏灰色，仿龙泉釉的色泽明度也趋灰暗，而且烧成釉层中多夹有气泡，其色彩品相和美观度等艺术效果大减，整体质量已不如之前。

三、仿青釉变化

清代除了顺治外，青釉瓷器生产都较多，现各代均有传世青釉瓷器。康熙年间，官窑仿青瓷成功烧制出天青、豆青、粉青、冬青、翠青等色调的青瓷，其中豆青色调的青瓷是宋代龙泉窑创立的主要青瓷代表釉色之一。

康熙豆青釉青瓷产品色彩明度匀净，但豆青色烧制呈色有深浅不一的现象，以浅淡的色彩明度者为多。釉面瓷化坚致，光泽滋润。底外部多施白釉的传世品较多，有瓶、尊、壶、瓿、罐、花盆、花插、缸、洗、碗、杯、盘等。康熙民窑豆青釉器物较为常见，釉色青中闪黄，有龙泉窑翠青的味道，亦有淡青色，器表多有刻印花纹，施釉不及官窑匀净，釉面也欠滋润。有瓶、碗及文房用品传世。

康熙冬青釉瓷器较为少见，色调较永乐时略为浅淡，施釉薄而匀净，釉面平整，没有开片，器底多施白釉。冬青是明代永乐官窑开始仿制的龙泉釉，釉色偏绿，光泽度较强，釉色不均，传世品有盘、瓶、尊、水盂、碗、罐等。

康熙翠青釉色泽青中偏绿，釉面细腻莹润，施釉匀净，口沿釉薄处微露胎白色，没有永乐翠青釉器物的明显流釉痕迹。康熙天青釉釉色纯净，釉质细腻，釉层肥厚，釉面匀净，没有宣德天青釉的橘皮纹，传世品多为文房用具等小件器物。康熙粉青釉色的色调为浅湖绿并泛微蓝，光泽莹润，施薄釉，传世品多为小件器物。此时也有苹果青釉产品，其色调青中泛绿，故有"苹果青"之称。釉面光泽滋润，瓷面釉层呈较强的玻璃质感。

雍正期间，青瓷釉色种类有豆青、天青、粉青、冬青、翠青等色调，多属官窑器物。天青釉色泽青翠，既有汝窑天青本韵，也有梅子青本色。釉面色彩明度匀净一致，烧成釉质无杂质，显细腻。与汝窑不同的是釉面透亮、清澈晶莹，没有宋汝厚润之感。除了素面器物外，有堆花、印花纹饰艺术装饰。传世品有缸、瓶、碗、盘等。粉青釉烧成釉质细腻、光泽匀净，色相纯

正精确，器底与器身一致多施青釉，传世品在康、雍、乾三朝中最多。冬青釉的呈色明度有深浅两种，瓷面釉色泛白为浅淡者，偏绿为深浓者，深浅两种各自釉面均匀细腻、光泽滋润，传世品中较为常见。豆青釉色彩淡雅，光泽柔和，似湖水为淡色者，略泛黄为深色者，釉面色感凝厚，传世品少见于康熙乾隆年间。雍正民窑亦曾烧造豆青釉器物，其色偏灰，不纯正，器物表面多有暗刻及模印纹饰，传世品不多。影青釉白中泛青，釉质莹润，釉面有较强的光泽，传世品不多见。翠青釉色泽青翠，但不及康熙时艳丽，施釉较薄。粉青为宋代始普遍烧制，以南宋龙泉窑粉青最贵。其釉中含铁量低，经高温还原火焰烧制成后，釉层较厚，釉色呈失透状，青绿中显粉白，色调淡雅，故名。清雍正官窑粉青不同于宋元时期，釉色呈浅胡绿色调并泛蓝韵，色纯剔透，光洁无瑕，造型秀丽、精美典雅。

乾隆青釉有粉青、冬青、豆青、天青、影青等。乾隆粉青釉质细腻，釉面色彩纯正，瓷面光洁平净，釉下烧成有细密的浅黄色开片；传世品相对较少，有瓶、壶、盆、洗、碗、杯、盘等。冬青釉呈色明度略深，釉面出现较大开片裂纹，施釉较匀，传世品有瓶、尊、壶、洗、碗、盘等。乾隆官窑豆青釉的色彩明度较深，施釉不及粉青、冬青匀净。传世品较康熙少，较雍正略多，以豆青釉青花装饰器物常见，纯粹的豆青釉器物较少。民窑豆青釉多泛灰，釉层较薄，施釉不匀，器物多有模印纹饰进行艺术装饰。乾隆官窑天青釉色纯正，色调为青中微微泛白，釉下有细密的开裂鱼子纹，传世品有洗、瓶、盘、碗等。乾隆官窑影青釉釉色色调为白主青次的白青色，釉质细腻剔透，釉面玻化晶莹、光泽温润，釉下多有暗刻纹饰，传世品不多。

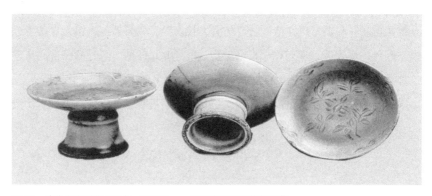

图 50 清代青瓷刻花高脚盘，高 6.3cm，浙江龙泉青瓷博物馆藏

乾隆之后，青瓷辉煌开始退却。嘉庆年间官窑多烧豆青釉器物，基本保持了乾隆年间的工艺水平。但烧成釉色美感不及乾隆年间，如色彩显示不够鲜艳，釉面呈现不够匀净；其施釉工序不求均匀，造成厚釉处显绿、斑点在釉下出现的明显现象。传世品样式有瓶、罐、炉、洗等。

道光青釉有豆青、灰青等，呈色不纯净，施釉不匀；嘉庆时釉厚处泛绿的现象更为明显，传世品有罐、洗、碗、盘等。道光灰青釉釉面滋润，釉下有细密的米黄色开片，传世品以瓶较为常见。

咸丰青釉有粉青，釉质不纯净，施釉不匀，釉下有细密的开片，传世品有花觚。同治青釉有豆青、灰青。豆青色深，施釉不匀。灰青多仿官窑釉色，色泽灰青，釉面有大块的开片裂纹，釉质粗糙，施釉不匀。光绪青釉有冬青、粉青、豆青等，其釉质均好于同治器物，釉质较细，釉面光亮，有近代瓷的风格。宣统有见粉青釉器物，釉色青中泛绿，施釉匀净，釉下有密集的气泡。

四、仿汝窑和官窑

清代雍正开始仿汝、官和哥窑的烧制工艺，取得了较好的成就。乾隆督陶官唐英《陶成纪事碑记》有"仿铁骨哥釉，有米色、粉青二种，俱仿内旧器色泽""仿铜骨鱼子纹汝釉，仿内发宋器色泽""仿龙泉釉，有深浅二种"[1]等各条，可见，雍正时这些釉色烧制在官窑御厂都有大量仿制。《景德镇陶录》记载："'汝器'，镇陶'官古'大器等户，多仿'汝窑'釉色。其佳者，俗亦以'雨过天青'呼之。""'官窑器'，自来有专仿户，今惟兼仿。'碎器'户亦造。若厂仿者尤佳。""'哥器'，镇无专仿者，惟'碎器'户兼造，遂充称'哥窑'户。"[2]由此可见，当时的民窑亦从事这些品种的仿制，但从现实存物看，高质量的大多数属于御厂的官窑器。

瓷器的烧制最后与最高境界，就是其烧成后展现的艺术美感表现。仿汝

① （清）唐英：《古柏堂杂著》《陶成纪事碑记》，收入《唐英集》，张发颖、刁云展整理，辽沈书社，1991，第950—951页。

② （清）蓝浦、郑廷桂：《景德镇陶录校注》卷二《"哥器"》，欧阳琛、周秋生校点，卢家明、左行培注释，江西人民出版社，1996，第32—33页。

窑器，就是仿一种天蓝色彩釉色中显有鱼子纹小开片裂纹的艺术美感样式。其胎和釉工艺制作都极其细腻，造成烧成釉色色泽柔和淡雅，比宋代汝窑器有过之而无不及。两者最大的区别在于：

1. 釉色美感的不同。宋汝釉面失透，厚润安定；仿汝釉面透亮，清澈晶莹。

2. 器形样式各异。宋汝多盘、碗等小件；仿汝有瓶、洗之类大件，御厂仿汝器底书"大清雍正年制"或"大清乾隆年制"的青花篆书款。

雍正和乾隆两朝仿宋官窑器极为成功，失透的灰蓝色釉面点缀着本色纹片，其中所仿桃式洗是最为典型的代表作品，与宋官窑器比较，有时竟能达到真伪难辨的程度。仿器造型分类有各式贯耳瓶、三孔葫芦瓶、三足洗、象耳尊等艺术样式，另御厂仿器多有青花篆书款艺术样式。

通过如上所述，我们可以看见明清对青瓷的喜爱程度，他们全力对其造型、色彩等艺术魅力进行仿制与追求。这说明青瓷艺术对明清陶瓷工艺存在着不可低估的影响力。尽管明代以来，白瓷和青花瓷等已普及生产，但青瓷的艺术美感和人文气息依然在人们心中，难以忘怀。

第七节
窑口停烧之因

一、龙泉官贡窑停烧时间

关于龙泉官贡窑烧瓷的年限是个很有争议的问题，龙泉官贡窑的烧制于何时虽难以确定，但从《大明会典》卷一一四"陶器"条记载来看，龙泉官贡窑至洪武二十六年（1393 年）已开始烧造。由此，烧制时间也可能早于洪武二十六年。因从"祭器用瓷"的洪武三年（1370 年）所规定，得知已有龙泉官贡窑烧造青瓷才有规范用瓷制度。嘉靖九年（1530 年）："定四郊各陵瓷器，圜丘青色，方丘黄色。"[①] 也可知青瓷在当时已是皇家祭祀用品。

① （明）李东阳等：《大明会典》第五册卷二百一《器用》，（明）申时行等重修，广陵书社，2007，影印本，第 2715 页下栏。

1982 年，明永乐、宣德官窑在景德镇珠山路被发掘，其中有仿龙泉窑的净盆碗和水瓶。1987 年，成化官窑出土的器物中有仿宋官窑青瓷纹片和仿哥瓷。对这些景德镇仿龙泉窑青花款的残缺瓷片进行辨析，依稀可识青花款"大明成化年制"六字，并加双方框线作饰，此风格常见于成化中晚期作品。这几片仿哥瓷残片所体现的是专门对主流龙泉青瓷的仿制工艺。从其胎质和釉色来看，虽与龙泉窑青瓷有一定差异，却已相当接近。可见成化年间的景德镇官窑仿龙泉窑工艺已掌握较好，达到了较高的水平。此时完全可替代祭天用的龙泉官窑青瓷器皿而不耽误祭祀活动的贡用。

景德镇仿龙泉窑釉料配方有文献记录。清《南窑笔记》记："今南昌仿龙泉，深得其法。用麻油釉入紫金釉，用乐平绿石少许，肥润翠艳，亚于古窑。"[1]另民国许之衡《饮流斋说瓷》提及景德镇仿过龙泉窑。至于仿制的起止时间，至少有两种说法：一是元末至清代仿制说，二是明初永乐时仿制说。

烧造下限时间在 1465—1487 年，即明成化年间。《明实录》记成化元年正月乙亥的即位诏书时有提及停烧一事，至成化三年，查阅实录与其他书籍均无瓷窑烧造活动记录。在成化四年后，龙泉官贡窑有无烧造事项，还有待考证。但再查《明宪宗实录》有成化二十三年（1488 年），弘治帝即位诏书中记："兰州临清镇守，四川管银课、江西烧造饶器、广东新添守珠池内官，悉令回京。"[2]从中可见，此时官中已不再提及"处州"或记载"处窑"之名，之后再也不见"饶州"与"处州"并提的字句条目。因此，龙泉官贡窑在明代停烧下限时间最迟在成化早期。

二、龙泉官贡窑停烧原因

（一）景德镇官窑兴起

景德镇官瓷窑五彩之艳，让审美已变的世人觉得龙泉瓷单色之青黯然无趣。从景德镇洪武、永乐的官窑，到宣德、成化的官窑，都可看出这时已出

① （清）张九钺：《南窑笔记》《龙泉窑》，王婧点校，广西师范大学出版社，2012，第 19 页。
② 中央研究院历史语言研究所编《明实录》第三十九册《明宪宗实录》卷一，中央研究院历史语言研究所，1962，第 21 页。

现了一些艺术审美品位的变化。最明显的是自宣德开始，瓷器规格、种类和装饰进一步丰富，至成化早期彩瓷已开始盛行，有"成窑以五彩"①之说，并成功烧制出"斗彩"。此时的景德镇青花瓷工艺在成化早期有了较大改观，就明代景德镇各朝官窑成就，世人往往首推成化窑。

明末清初的景德镇瓷业不断发展，生产出了大量的精美瓷器，包括青花瓷、白釉瓷及仿龙泉青瓷。龙泉窑青瓷生产受到严重打击，青瓷产量开始下降，工艺水平日渐衰退。

（二）仿龙泉窑优质瓷土资源的减少

随着龙泉当地优质瓷土资源的日益减少，要满足高质量多产量的龙泉窑需求，提高优质瓷土的产量是首要条件。龙泉窑从三国两晋至明代已历1000余年，至南宋到元代，窑场烧制达到鼎盛时期。这种大规模、高产量的消耗，在现今发掘的令人叹为观止的龙泉大窑遗址群中，可以感受到它的密集程度和最优质瓷土被消耗后的状况。

三、耀州窑终烧时间

北宋以后，耀州窑仍是我国北方一处重要的瓷器产地。工匠们继承了宋人的传统烧瓷工艺，印花青瓷在全国仍然有很大的产量和销售量。到了元代，这处窑场逐步衰落，胎釉粗厚、纹饰简单，器物造型刻板拘谨，瓷器的品种单调，只有姜黄色青釉、黑釉、月白色青釉、白釉黑彩等寥寥数种。到了明朝初年，由于战争频繁、社会动乱，加上山中制瓷原料越采越深，成本增加，因此，有陶瓷专家认定，烧制800年的耀州窑场于明初停烧。

但停烧的是耀州窑系的黄堡窑，而作为耀州窑系另一些的立地坡窑、陈炉窑、上店窑等窑场继续延烧。万历《同官县志》记："（黄堡）旧有陶场……今其地不陶，陶于陈炉镇。"②明朝万历年间刑部主事和同官进士寇慎有《夜过黄堡故墟》一诗所记，似乎更为肯定了这一论断的不可争议性。诗中写道："此堡创何代？经今成废墟。颓垣宿鬼火，残树号鸱鹋。露草牵

① （明）王士性：《广志绎》卷之四《江南诸省》，吕景琳点校，中华书局，1981，第83页。
② 转引自薛东星编《耀州窑史话》，紫禁城出版社，1992，第9页。

衣泪，秋声动客愁。沧桑何足问，大块一浮沤。"①黄堡窑的衰败与停废，
与陈炉窑的创烧与兴起是息息相关的。《民国同官县志》还载："自金元兵
乱之后，镇地陶场，均毁于火，遂尔失传。"②此说法虽然与黄堡窑的考古
发掘结果不太相符，但作为黄堡窑场走向衰败的概括却并无不当。

通过对耀州窑博物馆馆存的金元时耀州窑的瓷质考察，发现其与前时
期有着很大的落差，姜黄色的瓷片、零散的刻花布局以及比较粗糙的手工，
反映出当时耀瓷已经走向了衰败。可见，金元时期的战乱给耀州窑生产带来
的影响和打击是非常大的。可以想象，兵荒马乱的情形之下，窑工们为谋生
计去陈炉一带操持陶业是必然的选择，逐渐使耀州窑生产中心向陈炉转移。
而黄堡窑明代弘治年间还有残存的生产也是事实，但这种个别的和零星的生
产，完成的正是黄堡窑历史的最后一个过程，仿佛黄堡窑在做最后的拼争，
但已经是强弩之末了。

民国三十三年（1944年）《民国同官县志》记载："黄堡镇瓷器，宋代
早已驰名……惜自金元兵乱之后，镇地陶场均毁于火，遂尔失传……自黄堡
瓷失传后，继起者为立地、上店……今已不陶，所存者唯陈炉耳。"③继黄
堡而起者有立地、上店、陈炉各窑，大约是按时间顺序排列的。陈炉作为后
继陶场，受黄堡、上店、立地坡等窑的影响是必然的，近期发现的单钵装烧
的刻花青瓷可以说明这一点。

从器物结构分析，陈炉窑受上店窑和立地坡窑的影响还会更直接一些。
尤其是立地坡窑，在元代烧制大缸大盆的基础上又演进出黑窑、瓮窑和碗窑
三大陶类，创制的"各举行头，不得乱烧"④的分类装烧办法，可以视作互
相约束的内部法规。

陈炉与立地坡毗邻，原燃料同处共生。大约是陶瓷品种类同的缘故，陈
炉窑优先地向立地坡窑学习，并继承了黑窑、瓮窑和碗窑的分烧法，则即今

① 同上书，第70页。
②《中国地方志集成·陕西府县志辑》《民国同官县志》卷十二《工商志》，凤凰出版社，
2007，影印本，第170页。
③《中国地方志集成·陕西府县志辑》《民国同官县志》卷十二《工商志》，凤凰出版社，
2007，影印本，第170页。
④ 转引自薛东星编《耀州窑史话》，紫禁城出版社，1992，第71—72页。

所谓的"三行不乱",并创立了"四户分立"的生产经营体系,"四户"即瓷户、窑户、行户和贩户。其中行户是收购者,贩户承担贩运销售业务,颇有现代商业社会的经营之道和运营机制。

多年考古发掘证明,至明清以来的 600 多年间,耀州窑薪火转至一处更大规模的陈炉镇窑场,延烧着白釉黑花瓷、白地蓝花瓷、白瓷、黑瓷等多个品种。在明代,陈炉满山窑炉星罗棋布,每逢春夏晴朗之夜,当地民工开窑点火烧器,远眺山上窑炉场景,如盏盏荧光于鳌山之中。清代以后,陈炉瓷业规模依然较大。同官知县袁文观曾有题诗:"日落炉峰夕,林间树色暝。村灯秋暗月,野火夜沉星。"[1] 由此可见,明初耀州窑系另一些的立地坡窑、陈炉窑、上店窑等窑场并没停烧,规模与经营依然与历代不相上下,但瓷器烧造的工艺质量和艺术品相却渐渐下降了。

第八节
审美趣味改变

随着农业稳定发展,明代的手工业生产水平也迅速提高,尤其是商品经济的进一步发达直接推动着陶瓷工艺美术的发展。明清时代在瓷器工艺美术方面所取得的成就依然是相当突出的。尤其是在外来文化艺术的交融下,传统青瓷的单一青色审美,逐渐走向多元文化下形成的多彩瓷器审美。

在明清时期,工艺美术制作机构官方开始专有设置,这些机构在明代称"内廷作坊",清代称"造办处",在江南的杭州、苏州、南京等地还专设织造衙门等机构。为此,能工巧匠长期服务于工艺机构。在西方文化的碰撞下,社会审美文化开始在悄悄地发生变化,融合吸收外来的艺术样式,成为奢侈风尚。为迎合宫廷和外贸口味,衙门机构的工匠们只能按其所需,精益求精,不计成本地大量制作宫廷衙门和外贸需要的多彩豪华工艺品。这时的官方,除景德镇御窑还烧制少量的龙泉青瓷外,明果园厂内廷作坊生产华丽多彩精致的雕漆和掐丝珐琅,江宁织造局生产富丽名贵的锦缎,造办处生

① 转引自单海兰、徐劼:《耀州窑瓷》,陕西人民美术出版社,2008,第 47 页。

产玲珑剔透的玉石、象牙雕刻、台湾莺歌多彩陶瓷等。这些豪华极致的工艺美术品逐渐在改变人们的视野和品位，丰富了市场，艺术表现追求单纯技巧的奇绝和材料的名贵，造作烦琐的艺术风格替代了古朴文雅和刚健清新的艺术格调，冲击着世人对龙泉窑青瓷艺术单纯品格的审美习惯，青瓷产量逐年大减。

由于明代出现资本主义萌芽，社会财富剧增，官僚富户和各地商人攀比收购新型高级工艺品。《天水冰山录》中记载，嘉庆四十四年（1565年）严嵩被抄家，其财产中高级工艺品达上万件，品种之多、花色之繁、收藏之富、数量之巨都使人震惊。在扬州、苏州、松江、嘉兴、杭州等长江中下游及太湖沿岸之富地，聚集着士大夫文人和擅长技艺的巧匠，也推进着工艺美术业的发展繁荣。文震亨《长物志》的详细分类描记，反映出人们对吃住行用品功能与审美的要求，从中可见当时人们审美品位的变化情况。

明代将手工业工人编成匠籍，需按时到服役地服役，工匠社会地位比元代有了较大提高，之后还实行可交役银来替轮役的方法，至清代初匠籍废除。因官方和工匠的隶属关系被淡化，其投入市场的工艺技术和产品运作更灵活了。生产和制作分工的日益细化，促使了一些人因掌握生产技能而成为专业精致型人才，同时磨炼出了具有文化修养的少数匠师。

此时，在明清多彩瓷艺烧制取得重要发展的背景下，地方窑址遍于各地，其中最具代表的有江西景德镇、广东佛山、浙江龙泉、江苏宜兴、福建德化等，已有相当大的规模。其间的一些窑口虽然延续传统产品的烧制，如浙江龙泉窑烧制贡青瓷和江苏宜兴窑仿钧瓷等，也开发出新品种并取得新成就。但是，景德镇窑以优质瓷土原料地和便利的水陆交通运输以及南北杰出工艺集聚此地这三项优势，在宫廷的重视下迅速崛起，成为全国多彩陶瓷中心。清乾隆景德镇督陶官唐英描述当时景德镇烧瓷已形成"火光烛天"和"终岁烟火相望，工匠人夫不下数十余万"[1]的现象，正是这时期景德镇窑的盛况。由此，景德镇瓷窑已生产出薄胎釉纯、多色画美的彩绘艺术瓷样式，官窑与民窑烧制工艺与装饰艺术的水平都达到空前的高度，艺术产品大

[1] （清）唐英：《陶冶图说》《祀神酬愿》，收入《中华大典·理化典·化学分典》第二册，山东教育出版社，2018，第913页。

量供宫廷享用并销国内外，产量迅速地超越龙泉青瓷，成为主要远销亚非欧各国的工艺产品，数量可观、家喻户晓，为明清海外贸易和文明传递的主要工艺品之一。

单色青釉瓷器开始趋向鲜艳多彩瓷器，这与明清以来多次中西文化碰撞下社会性质和审美趣味的改变有着直接和间接的关系，也是这个社会发展的必然结果。在当时文化融合的历史背景下，明清陶瓷发展的突出成就，是多彩艺术瓷有了夺目耀眼的创新亮点——宝石红之鲜红的魅力，黄釉、翠青釉的明快柔嫩，孔雀绿的鲜艳等，特别是以色釉作手工彩绘的彩瓷工艺高度发展和绘制艺术的发达水平又超过元代青花和釉里红所取得的辉煌成就。在满族统治的审美偏好进一步催化下，雅致优美的斗彩、灿烂绚丽的五彩、柔润调和的粉彩、绘制精致的珐琅彩等新产品，此时都成为令人珍爱的时尚奢华工艺品。

正是在这个"巧变百出，花色日新"的环境中，盛于宋元的传统青瓷釉色在清朝很快黯然失色。随着新一轮工业革命的到来，中国陶瓷业又开始被注入新的血液而脱胎换骨，青瓷则在中华人民共和国诞生以后才再次复兴并发展到一个新高峰。

青瓷艺术传播的世界之路

第一节
汉唐青瓷艺术之外传

一、从"丝绸之路"到"陶瓷之路"

中国自古以来就是世界瓷器大国，也是人类瓷器的发源地。"china"是瓷器和中国的英文译名，西方人最早认知中国的媒介之一就是青瓷。据史料记载，国外最早认知中国是从丝绸开始的，那时称中国为"支那"（生产丝绸的国度），后来由于陶瓷经海上大量出口到西方，逐渐变称为"china"。我国古代对外贸易的线路主要有北方陆上"丝绸之路"和南方海上"陶瓷之路"。日本学者三上次男在《陶瓷之路》中称，南方的海上"丝绸之路"为"海上陶瓷之路"，这进一步突出了陶瓷在对外贸易中的地位。

汉代"丝绸之路"带来了中外文化间的交流，在东汉明帝时期的永平十一年（68年），产生于公元前6世纪的佛教由印度正式传入中原。"白马驮经"是它的象征，故东汉朝廷将洛阳的鸿胪寺改为白马寺，中国出现了第一座佛寺。从此，直至三国，再到南北朝，佛教在中国已是遍地开花。

在汉代美术的基础上，青瓷在佛教美术的传播方面作出了重大贡献，对中国文化思想、艺术样式等产生重大影响，在艺术创造中出现了佛教题材与艺术样式，风格面貌新颖特殊，成为南北朝时期艺术的重要内容。洪再新说："（佛教）分陆路和海路传入中国：陆路经中亚和新疆，沿丝绸之路向内地延伸。像新疆天山以南的佛教遗迹，敦煌莫高窟以及河西一带的石窟壁画、雕塑……海路则通过印度洋传入南洋，再在东南沿海登陆。……又从中国传播到朝鲜和日本，进一步扩展了它的巨大影响。在这一艺术传播的过程

中，汉族的本土艺术发挥出了兼容并蓄的重要作用"。①

　　东汉时期开始出现的越窑佛教青瓷器，见证了海上之路的文化交往与融合历程，也佐证了我国东南沿海首次出现佛教思想在青瓷产品上交融的历史。据历史记载，汉代以来的"海上陶瓷之路"主要有两条航海路线：一是从扬州（今江苏扬州）和明州（今浙江宁波）出发，到朝鲜或日本的路线；二是从广东、福建出发，到东南亚各国，或经马六甲海峡入印度洋，过斯里兰卡、印度、巴基斯坦进入波斯湾沿岸国家。当时一些船只可继续沿阿拉伯半岛西航，到达非洲东海岸各国，或穿越曼德海峡进入红海沿岸国家。17—18世纪，中国进一步扩展海上陶瓷之路，商船继续过印度洋，穿越莫桑比克海峡，绕过南非开普敦好望角，沿非洲西海岸航行，可到达西欧的法国等诸国港口；也有些经菲律宾马尼拉穿越太平洋，向正东行至墨西哥，再达北美诸国港口。航线沿途经过的亚非各国发现的中世纪遗迹，都有出土晚唐、五代、宋初海航运输过来的青瓷。

　　汉代前后，中国丝绸开始大量输出，中国被世人誉为"丝国"；进入唐代以来，中国青瓷等大量对外输出，故又因"瓷国"闻名于世。历史上，中国瓷器产地遍及南北，盛衰相继，所以不同阶段输出的瓷器产地和品种各有出入。如从晚唐五代至宋初，主要有越窑青瓷、长沙窑彩绘瓷、邢窑和定窑白瓷、唐三彩等；从宋元到明初，有龙泉青瓷、景德镇青白瓷和青花瓷、福建两广青瓷等；到明中晚期至清代，主要有龙泉青瓷、景德镇青花瓷和彩瓷、福建德化白瓷、广东石湾瓷等。不管哪一个时期，中国的瓷器都对向世界各国传播人类文明文化和制瓷工艺产生了广泛而深远的影响。

　　从中外陶瓷制作技术的交流来看，自唐宋以来，随着对外经济往来的扩大，中国陶瓷被更大规模地运销全世界。由于中国陶瓷制作精良、经济实用，它们受到了各国的普遍赞赏和欢迎。随着中国制瓷技术的外传，不少国家的人们开始搭中国航船来中国定制和寻求瓷器贸易，或学习后回国仿制中国的瓷器，或落户中国开始经营瓷器等国际贸易。因此，中国瓷器对各国制瓷业的发展产生了直接影响。

　　朝鲜半岛与我国东北接壤，经济和文化交流十分便捷、频繁，受到中

① 洪再新编著《中国美术史》，中国美术学院出版社，2000，第93—94页。

国制瓷技术的影响尤为显著。唐越窑传入高丽后，随即出现仿烧越窑青瓷。北宋宣和五年（1123 年），徐兢出使高丽，回国后著有《宣和奉使高丽图经》，书中记述了高丽青瓷釉色仿越窑和汝窑，器形仿定窑，都取得了较高的艺术成就。15 世纪后，高丽又向中国学习，并成功烧制出青花瓷。

日本在奈良时代（710—794 年）就开始引进我国唐代烧窑技术。如仿唐三彩烧制出的精美"奈良三彩"，现今奈良的正仓院还保存着许多"奈良三彩"；另从日本濑户窑产品风格也可以明显看出其受中国宋代陶瓷的影响。17 世纪初，朝鲜瓷匠李参平在日本九州的有田地区找到了制瓷原料，从而烧制出日本最早的瓷器，早期的有田瓷器就模仿了中国明末的青花瓷器。

二、青瓷外传成因

20 世纪 60 年代，日本古陶瓷学家和历史学家三上次男在《陶瓷之路》中提到"陶瓷之路"这一概念，系统阐述了在各个国家发现、收藏、外销等方面的中国陶瓷总体情况，通过其亲身经历对中国陶瓷作了深刻的研究，论述了中国陶瓷的世界之路和承载的意义。

（一）越窑青瓷海外受捧

越窑青瓷能销往世界各地，最重要的因素是其良好的实用功能、优美的艺术视觉和优良的工艺品质，向世界传递了一个文明古国的超凡智慧，提升了人们健康的生活品质，更代表人类对美好文化与和谐精神的向往，从而赢得了各国人民的无比热爱。越窑青瓷是世界上最早的瓷器，正是越窑制瓷悠久的历史积淀，它们才具备了深厚的优良品质。一直到隋唐以前仍独霸世界的中国瓷业，至唐、五代、宋初仍然居于世界领先地位。这种质地优良、美观实用的产品，更成为历代朝廷的贡品而彰显出特殊的地位。

关于越窑地位的历史文献有较多记载，如《十国春秋》《宋会要辑稿》《新唐书·地理志》《采史》《吴越备史》等。可见在唐宋两代，越窑青瓷器得到统治阶级的钟爱，一直是作为贡品进献的高档礼品，得到至高的重视和尊贵的地位，更是窑业和商人发家致富的重要手段，为时人所钦羡。

唐代"茶圣"陆羽在比较"南青北白"的代表性瓷器后，对越窑青瓷之优点作了高度评价，这在唐人对越窑青瓷不胜枚举的赞美诗文中表现得淋漓

尽致。亚洲、非洲和欧洲人对越窑青瓷的喜爱重视，直接表现在进口青瓷和定制青瓷的巨额数量上。阿拉伯地理学家伊本·法基在《地理志》中就将中国瓷器、中国丝物和中国灯具列为高档的三大名牌。

美国历史学家希提在《阿拉伯通史》中这样描述阿拔斯王朝（8 世纪中期至 13 世纪中期）的巴格达："巴格达的地势，适于做一个航运中心，便于与当时所认识的全世界进行充分的联系。巴格达城的码头，有好几英里长，那里停泊着几百艘各式各样的船只，有战舰和游艇，有中国大船，也有……市场上有从中国运来的瓷器、丝绸和麝香。"①

阿拉伯人很早就与中国人进行贸易，最为熟识的就是中国青瓷，它与中国丝绸一样在他们国家得到珍视。阿拉伯商人苏莱曼是最早到中国的游历者之一。他在游记中记述："中国有一种品质很高的陶土，把它做碗（或杯），可以做得和瓶上的玻璃一样薄，里面放了流质，外面可以看得见，这种碗就是用那一种陶土做成功的。"②越窑青瓷在阿拉伯世界成为珍贵物品，极受欢迎，是他们进口货物中不可缺少的商品。约 779—869 年，阿拉伯学者查希兹著的《守财奴》一书在写到一份换货协议时提到，从中国进口的货物便是瓷器。786—809 年，哈里发·哈伦·拉希德执政时期，他收到呼罗珊总督阿里·伊本·伊萨进献的 20 件中国御用精美瓷器和 2000 件民用瓷器。这时在中国，正值唐朝和五代，越窑青瓷已达到鼎盛时期，这些青瓷在西亚和埃及等地区均有大量出土。

8—9 世纪以后，越窑青瓷在海外贸易中成为海外商人逐利的目标，尽管在航海中常有沉船的风险，但丰厚的利润促使他们为之冒险。忽鲁谟斯商人本·沙赫里尔在 10 世纪写的《印度珍闻集》中描述了这样一件逸事：883 年前后，一位较穷的犹太人前往远东经商，到 912 年前后回到阿曼时运回了大量的瓷器和丝绸，他就靠转卖这些物品成就了富翁生涯。③这位犹太人是靠经营中国瓷器发财的代表。三上次男曾在埃及调查后说："如果这个山丘到处都是这样，那么运到开罗的中国瓷器的数量就更是惊人了，可能当时在开

① ［美］菲利浦·希提：《阿拉伯通史》上册，马坚译，新世界出版社，2015，第 277 页。
② ［阿拉伯］苏莱曼：《苏莱曼东游记》，刘半农、刘小蕙译，中华书局，1937，第 33 页。
③ 转引自陈炎：《阿拉伯世界在陆海"丝绸之路"中的特殊地位》，载林远辉编《朱杰勤教授纪念论文集》，广东高等教育出版社，1996，第 38 页。

罗的每个家庭都使用着优质的中国陶瓷器吧。"①20世纪，考古学家在开罗发掘出大量的中国瓷器，其中越窑青瓷数量最多。由此推断，中国瓷器为海外贸易的大宗物品，受到当地百姓、商人和贵族的青睐。

（二）越窑海航线路

我们若沿着三上次男的这条"陶瓷之路"，可以清楚地发现，它就是一条中国海外陶瓷商贸的"海上之路"。正如三上次男认为：在埃及发现的7—8世纪到16—17世纪的福斯塔特城遗址中，有远离这里1.5万千米外运来的大量中国瓷片，共60万—70万片，分别是早期越窑青瓷和后期景德镇青花瓷，堆积如山，数量庞大，灿若群星。②同时，他还发现汉代的绿釉陶烧制与罗马制陶工艺有密切关系，说明汉代陶瓷之路已延伸至遥远的西方。

陶瓷对所到的沿岸国家产生了深远的影响，在世界文化经济生活的交流中发挥了中国的作用。叶文程说："浙江青瓷输往的国家和地区，在亚洲有越南、朝鲜、日本、菲律宾、马来西亚、文莱、印度尼西亚、巴基斯坦、印度、阿富汗、伊朗、伊拉克、叙利亚以及阿拉伯半岛的一些国家。在非洲有摩洛哥、肯尼亚、埃塞俄比亚、索马里、坦桑尼亚等。……我国一些瓷窑销往国外的，虽然数量和品种也相当可观，但销往的国家和地区都有一定的局限性，根本不能和浙江青瓷相提并论。"③从这些沿海国家发现的青瓷看，唐代的越窑青瓷最早，数量最多。

14世纪，摩洛哥旅行家伊本·白图泰在中国时称赞中国瓷器是"所有陶瓷中最好的"，还说"中国瓷器出口到印度和其他地方，从一个国家运到另一个国家，直到我乡摩洛哥"。④英国考古学家惠勒在坦桑尼亚考古时说："我一生中从没有见过如此多的瓷片，正如过去两个星期我在沿海和基尔瓦岛所见到的，毫无夸张地说中国瓷片可以整锹地铲起来。"⑤2003年从印尼

① ［日］三上次男：《陶瓷之路》，李锡经、高喜美译，蔡伯英校订，文物出版社，1984，第22页。

② 同上书，第7—10页。

③ 叶文程、丁炯淳、芮国耀：《试述浙江青瓷的对外输出》，《江西文物》1989年第3期，第33页。

④ 转引自马文宽、孟凡人：《中国古瓷在非洲的发现》，紫禁城出版社，1987，第7页。

⑤ 转引自马文宽、孟凡人：《中国古瓷在非洲的发现》，紫禁城出版社，1987，第17页。

海域沉船打捞出大量越窑青瓷，起获超过 10 万件的越窑青瓷器物，其中有 9
万多件碗碟、200 多件执壶及多件形状各异的器皿，如水盂、盏托、套盒等，
这是有史以来在水中被发现的数量最多的越窑青瓷。

在大量的越窑青瓷器物里发现了一个周身凸雕莲瓣造型的大碗，底足上
刻了"戊辰徐记造"的字样。戊辰年就是 968 年，此器正是五代末期吴越国
钱氏王朝在 924—983 年掌权时烧造，以讨好唐末及北宋初的中原皇室，以
求吴越国能继续平安发展。

许多国家普遍发现越窑青瓷在世界陶瓷界引起了极大关注。越窑青瓷的
输出时间和输出路线等问题，成为专家们首先要探讨研究的问题。研究后一
致认为，越窑青瓷海上之路的时间大约在唐代中晚期，这也是唐代"陶瓷之
路"开始形成的时间。三上次男认为，此时越窑青瓷的"陶瓷之路"输出路
线主要方向有两个：一是从中国东部沿海始发，销往朝鲜和日本的商路；二
是从中国东南沿海发航，经过南海、印度洋、波斯湾、阿拉伯海、红海，至
非洲东南岸。第二条海路与我国《新唐书·地理志》所述最重要的唐代与国
外七条交通路线中的"海夷道"基本相同，即由广州出发，过越南、马来半
岛、苏门答腊到达印度和锡兰，再向西航至大食（阿拉伯）。

美国霍布逊和海索林顿合著的《中国陶人艺术》描述："中国古今名
瓷分布在全世界各个角落，即印度、菲律宾、爪哇、苏门答腊、婆罗洲、波
斯、阿拉伯以及非洲的埃及和坦桑尼亚也都大量使用中国浙江青瓷……"[1]

（三）优越海运条件

据《宋书》等文献记载，至 6 世纪，中国与伊斯兰的海上商路已全线贯
通。当时中国与大秦、天竺之间已有商船来往通商。阿拉伯历史学家麦欧斯
迪也曾记载，中国船商与阿拉伯人的贸易是中国船只在唐代以前就已航行到
达波斯湾幼发拉底河的希拉城才实现的。这条海线与唐代宰相贾耽在《记边
州入四夷道里考实》中记载基本一致：由广州发航过南海、越南和印尼，穿
马六甲海峡，到印度西南故临（今奎隆一带），再西行进波斯湾的幼发拉底

[1] 转引自何鸿：《域外浙瓷》，江西美术出版社，2009，第 24 页。

河口，再回沿波斯湾的西海岸到亚丁一带。[1]

而形成于汉代前后、穿越于欧亚大陆上的"丝绸之路"，对陶瓷的外销并没有提供多少便利。其中重要的原因，一是瓷器还没有成熟并大量生产，二是陶瓷作为易碎品不能在不平整的陆路上大量地颠簸运输。而促成越窑青瓷能大量外销的关键条件有这样几点：一是当时唐代造船与航海技术发展成熟，为世界领先；二是青瓷在此时历经东汉以来的生产与营销，不断提升工艺质量，成为贡品；三是通过汉代建立的世界贸易往来，一些外国商人在东南沿岸发现青瓷，而形成外销传播，产生一定的知名度。因此，8世纪以后，逐步壮大的中国造船业和海洋运输业承担起了陶瓷大量外销的使命。

唐宋时代，我国具备领先世界的造船技术和航海技术，使中国有能力发展海外贸易，并且在世界上长期占主导地位。唐代中国已有实力建造巨大的远洋航船，唐时中国有一种"苍舶，大船也长二十丈，载六七百人者是也"[2]。唐高祖武德八年（625年），扬州的国际大都市地位使国家将扬州治所从丹阳移到江北，从此广陵享有了"扬州"的专名。古扬州滨江临海、水运发达，是江南南北陆路与水陆的交通要道。自隋炀帝在吴王夫差开邗沟基础上开凿大运河以来，扬州成为隋唐全国的漕运和盐运中心，更是海上陶瓷之路的国际港口。西安碑林博物馆曾公布了一篇新收藏的墓志，其主人叫唐逊，曾任"杨州道造船大使"（"杨"通"扬"），千余字的墓志铭向世人翔实讲述了唐逊在扬州负责为唐太宗造船攻打高丽的史实，佐证了扬州航海造船业在唐代的发达与规模。

早在西汉年代，扬州就设立了官方的造船厂，到唐代更是进一步发展壮大。唐肃宗大历年间，盐铁转运使刘晏在扬州建成了10个大型造船工场，共造了2000多艘船只。9世纪，阿拉伯商人苏来曼的《苏来曼东游记》说：唐时中国海船特别大，波斯湾风浪险恶，只有中国船航行无阻，阿拉伯东来的货物都要装在中国船上。[3]北宋朱彧在《萍州可谈》中是这样描述当时的远洋航舶的："深阔各数十丈，商人分占贮货……货多陶器，大小相套……

[1]（清）吴承志：《唐贾耽记边州入四夷道里考实》卷三《安南至永昌地里考实》，收入徐丽华主编《中国少数民族古籍集成汉文版》第六册，四川民族出版社，2002，影印本，第254—290页。
[2]（唐）玄应：《一切经音义》卷一，文渊阁四库全书刻本，第818页a。
[3]［阿拉伯］苏莱曼：《苏莱曼东游记》，刘半农、刘小蕙译，中华书局，1937，第18页。

海上不畏风涛……舟师识地理，夜则观星，昼则观日，阴晦观指南针。"①
唐代越窑生产中心地处中国东部沿海地区的浙江绍兴，与东部沿海闻名全国
的宁波城相邻，并与"雄富甲天下"的大都市扬州相去不远，所以水运交通
非常便利。当时扬州港因临近东海，坐落于运河与长江交汇处，是一个海江
河三路相连的重要贸易港口。朝廷在扬州设"市舶司"，商港海航地位十分
突出，是越窑青瓷外输的主要始发点。

唐肃宗大历元年（766年），诗人杜甫《解闷十二首》组诗之一云：
"商胡离别下扬州，忆上西陵故驿楼。为问淮南米贵贱，老夫乘兴欲东
流。"②唐时，我国东南沿海海上交通发达，对外贸易繁忙。"商胡"沿印
度西海岸穿过马来半岛北上，再到中国南方。当时广州、洪州（南昌）、扬
州、长安（西安）的胡人最多，这几处地名常见于古代阿拉伯人的著作中。
例如，地理学家伊本·郭大贝在《省道志》中列举的中国海港包括广府（广
州）、越府明州（宁波）、江都（扬州）等。大食人（阿拉伯人）到广州
后，由广州正北沿着涞水（今北江）到达韶州（广东韶关），然后转东北方
向，翻越梅岭（即大庾岭），进入赣江流域到洪州（南昌），再进入长江，
沿江而下，直抵扬州。如果还要往长安，则由扬州沿运河至洛阳，再经陆路
过潼关西入长安。

唐末以后，经济中心逐渐南移，越窑青瓷通过另一条航线，即由明州港
（宁波港）中转到广州港向外输出，这从宁波和义路唐代海运码头出土唐代
沉船和大量青瓷可以得到印证。

（四）朝廷外销政策

如果说造船和航海业的发达为陶瓷外销提供了技术保障，那么朝廷的海
外贸易政策则是青瓷外贸的有力保障。

为确保商业经济贸易有序开展，唐代设立了对外贸易的管理机构。唐太
宗贞观十七年（643年），太宗谕令在扬州、泉州、广州三大沿海城市设"市
舶司"，管理蕃货和海舶贸易之事。宋代至北宋太祖开宝四年（971年），

① （宋）朱彧、陆游：《萍洲可谈》卷二《舶船航海法》，李伟国、高克勤校点，收入《萍州可
谈 老学庵笔记》，上海古籍出版社，2012，第29页。

② 王启兴主编《校编全唐诗》上册，湖北人民出版社，2001，第912页。

重新在广州设"市舶司"，以"掌蕃货海舶征榷贸易之事"①，后在杭州、明州增设"市舶司"；北宋哲宗元祐二年（1087年），在泉州增设"市舶司"。宋代的海外贸易东到日本，南到印尼，西到东非及非洲内地津巴布韦等国。各国均有青瓷身影。与宋代开展贸易的国家和地区达50余个，南宋时继续扩大，仅广州"市舶司"收入就占全国财政收入的20％，足见宋代青瓷海外贸易业的发达。

中国朝廷对海外商人在中国贸易采取优待政策。唐大和八年（834年），唐文宗颁布《上谕》："南海蕃舶，本以慕化而来。固在接以恩仁，使其感悦。……深虑远人未安……其岭南、福建及扬州蕃客，宜委节度观察使常加存问。除舶脚、收市、进奉外，任其来往通流，自为交易，不得重加率税。"②《旧唐书》曾述，李勉在广州任官时，来华商人每年达十几万以上，其中主要是大食（今阿拉伯）和波斯（今伊朗）等地区的伊斯兰教商人。唐朝廷给予他们特别的优待政策，允许他们在中国常住，可与汉族通婚、占田、开店、升官、参加科举等。朝廷还任命当地回教判官一人，管理回教商贾事务，并可依回教习俗治理回民。③

三、唐代越窑的世界传播贡献

唐代中后期开始，越窑青瓷在海外的影响促成了世界瓷器工艺的发展，同时，由于青瓷易碎并占空间，不易大量长途运输，仅依靠进口中国瓷器不能满足世界各地的大量需求。于是，世界上许多国家开始仿制越窑青瓷，或邀请中国瓷工外出传授工艺。

（一）日本

日本自古以来与中国交往频繁，它处于与中国东部沿海隔海相望的东亚列岛。列岛上的居民早在中国战国时期就来往于朝鲜北部的古燕国和中国

① （元）脱脱等：《宋史》第十二册卷一百六十七《职官七》，中华书局，1977，第3971页。
② （清）董诰等编《全唐文》第一册卷七五《太和八年疾愈德音》，中华书局，1983，影印本，第785页上栏至下栏。
③ （后晋）刘昫等：《旧唐书》第十一册卷一百三十一《李勉》，中华书局，1975，第3622—3636页。

东北部（《山海经·海内北经》记有"倭属燕"）。秦灭燕之时，一些汉人逃往朝鲜，并继续前往日本。之后的唐宋与日本交流更频繁，使得汉字、儒学、书画、工艺、园林、建筑、佛教、学制、典章制度等均从中国传入日本，并产生了广泛且深远的影响。越窑青瓷原生产之地宁波和青瓷输送大港之地扬州，向日本输送的物品很广泛，如越窑的青瓷、余姚河姆渡的水稻、宁波的佛教、天台的茶艺、浙东的绘画、扬州的园艺等。公元前2世纪，中国与日本的海道交往就已开通。到唐朝时，扬州鉴真和尚应邀东渡日本传播文化，中国文化在日本极具亲和度，两国人民结下了深厚的情缘。

在瓷器贸易中，唐时中国民间向日本输出最多的是越窑青瓷，其次是长沙窑瓷器。从历史上看，日本人自古承袭中国文化，对中国瓷器烧制工艺倍感亲切，也极其羡慕，并且积极学习。5世纪时，日本天皇就通过遣派使臣中转到朝鲜，邀请在朝鲜的中国匠师到日本传授制瓷技艺，当时就请到隶属陶部的汉族手工艺匠师数十人在日本传艺。8世纪时，日本开始对中国青瓷的仿制生产，如日本猿投窑成功仿烧出越窑淡青釉器，造型和纹饰也基本与越瓷一致，有的还出现了越窑暗花装饰样式；另一种呈淡绿色的绿釉器，仿有与北宋越窑青瓷花纹一致的暗花风格。

日本深受中国陶瓷工艺的影响，正像中岛健藏所说："我们可以断言，如果不谈中国的影响，那么根本无法说明日本的传统工艺美术。"[1]在唐代中后期，输往日本的瓷器品种异常丰富，既有青瓷，也有唐三彩、白瓷、长沙窑釉下彩瓷等。在日本发现的越窑青瓷遗址主要有鸿胪馆遗址，发现的青瓷数量巨大，共有2500多个点片；西部沿海地区遗址，共发现近50处；奈良法隆寺遗址，还存有高26.4cm、口径13.6cm、底径10.1cm的越瓷四系壶；京都仁和寺遗址，发掘有唐代的瓷盒；立明寺遗址，发掘有唐代三足鬴瓷器等；平城京遗址，发掘有器形为敞口斜直壁、窄边平底足样式的青瓷碗；于治市发现有青瓷双耳执壶等。此外，在久留米市的山本、西谷和福冈等地也有许多青瓷出土。

越窑青瓷输入日本以后，成为日本各种日用生活必需品和艺术品，受

① 转引自何鸿、何如珍：《日本的中国古陶瓷研究》，《景德镇陶瓷》2002年第12卷第1期，第29—30页。

到了至高的礼遇。常见日本有"青瓷多盛天子御食""大臣朝夕之器"等之说；对于有功之臣，日本天皇常将中国瓷器选作国宝，作为至尊荣誉和珍贵物品来赏赐；日本宫廷中墙壁装饰，也采用越窑青瓷作为最美饰品和尊贵地位的象征。足见中国瓷器在日本占有极高的地位。

（二）朝鲜

朝鲜古称"高丽"，它与中国的交往历史悠久。记有箕子"走之朝鲜"之说，在《史记》《尚书大传》《三国逸事》等两国早期文献中已有记载，中国与朝鲜的交往在汉代以前就已开始。[①] 这一时期，朝鲜相继走过了高句丽、百济、新罗等历史发展时期，其间中国有文学、艺术、汉字、阴阳学、儒教、佛教、建筑、制瓷等文化与技术相继传入朝鲜。从汉至唐，中国文化与科技对朝鲜社会发展产生了较大而直接的影响。

20 世纪 30 年代以后，中国瓷器在朝鲜的主要发现有：3—4 世纪，江原道原城郡法泉里二号墓，发掘有越窑青瓷羊形器；葬于 525 年的武宁王陵在百济第二代首都忠靖南道公州被发掘，内有越窑青瓷碗、灯、六角壶、四耳壶等器；在朝鲜半岛东南部的新罗首都庆州，发掘有古新罗时代墓葬的越窑青瓷水壶等器；1940 年，在开城高丽王宫发掘出北宋早期越窑青瓷碎片；在忠清南道扶余县扶苏山下，发掘有北宋早期越窑青瓷碟等。

高丽青瓷通常是指 918—1392 年间烧制的青瓷。越窑青瓷在唐代末期大量输运到了高丽，为高丽仿制出朝鲜半岛历史上制作最精美的瓷器奠定了基础。瓷器早期窑址主要分布在黄海道和京畿道等，靠近首都开州（后称开京，现开城）的中西部地区，后受中国五代（907—960 年）越窑青瓷的影响较大。此时的高丽青瓷质地较粗，色彩偏灰青色调。

至 10 世纪初，高丽人仿造中国越窑青瓷的烧制技术已比较成熟；11 世纪末，高丽瓷工在长期仿烧越窑青瓷的青釉瓷基础上成功烧成的"高丽秘色"，达到了相当高的水平，太平老人《袖中锦》评其"高丽秘色"与"定窑"同称"天下第一"。1123 年，北宋徐兢在出使高丽后，在其《宣和奉使高丽图经》中叙述："其余则越州古秘色……"[②] 可见，高丽人仿造越窑青

① 王逊：《朝鲜古艺术和中国的关系》，《文物》1950 年第 12 期，第 36 页。
② （宋）徐兢：《宣和奉使高丽图经》卷第三十二《陶炉》，朴庆辉标注，吉林文史出版社，1986，第 66 页。

瓷工艺取得了巨大成功。

自 11 世纪起，全罗道康津和扶安两个地区成为高丽青瓷的主要窑区，烧造质量明显高于其他窑口。高丽青瓷这时大都沿袭了越窑、耀州窑、汝窑、龙泉窑等的造型、装饰与装烧风格，甚至达到与中国两宋青瓷相媲美的艺术水平，难分优劣，以至作为贡品向宋代朝廷进贡。到 12 世纪前半期，美丽的翡翠色成为高丽青瓷的艺术特征，成为与中国青瓷并驾齐驱的艺术名品。元代高丽青瓷质量直线下降，从材料、成型到装饰技法等都不及前期，虽之后的李朝粉砂青瓷艺术也很受欢迎，但艺术水准与当时影响力均逊色于11—12 世纪的高丽青瓷。

高丽青瓷烧成釉色达到顶峰时期的代表釉色是翡青亮丽，釉面产生的色彩明度和透度较高，光泽度犹如中国人喜爱的玉石质感。中国青瓷早期注重以青色为美，高丽的翡色青瓷与中国的越窑秘色瓷、汝窑天青、龙泉窑梅子青与粉青等相比，已不相上下，各有千秋。高丽青瓷釉色加深效果明显，色泽层次感强，薄釉处常可见浅灰色胎体，釉层堆积处则翠色更浓。如现藏于韩国国立中央博物馆的青瓷阳刻蔓瓜纹注子，就充分诠释了这种翡色之美。注子通体青翠，在装饰纹样勾勒处以及把、嘴、钮等积釉处色泽更深，更显翡色之美。还有被誉为该博物馆馆宝之一的青瓷飙屃形注子，以龙头龟身坐莲的造型、精心刻塑出的艺术样式，充分反映出高丽人高超的塑型能力和审美能力。今人观其丰富的色泽层次、极具变化的艺术之美，更能体会高丽青瓷闻名于世的艺术独特魅力。

综观现存的高丽青瓷珍品之造型，许多在造型设计上有着典型的唐宋风范，如唐代秘色瓷和宋式梅瓶、注子、净瓶、葫芦瓶等代表瓷艺。器皿上形态各异的造型和各种花瓣式设计与装饰，明显源于中国文人审美的表现样式。以莲花、葵花与菱花形的造型装饰最为常见，如韩国国立中央博物馆收藏的 12 件花瓣青瓷盘、10 件莲花形青瓷盏等，都显示出浓厚的唐宋瓷风范。最为典型的是 12 世纪高丽青瓷花式造型瓶，此瓶的花式造型充分显示出高丽青瓷与中国瓷器血脉相连，具有唐到宋瓷器造型由胖向高发展的审美演变，整体给人以高挑雅致之文人韵味。

在模仿宋瓷的基础上，高丽青瓷不断创新，形成了自己的特色。韩国国立中央博物馆收藏的青瓷竹笋形注子，表现出极高的审美价值；石榴形注子

雕塑感强，但在整体艺术造型与设计感上要弱于前者；摩羯形注子集中表现出高丽青瓷技艺，其色泽、造型与功能都有杰出表现。12世纪高丽制作的一件青瓷鸭子水注，无疑是极具情趣的书房雅器，也反映了高丽民间风情的独特审美意识。因承袭中国传统文化和青瓷艺术，高丽青瓷也非常喜欢以图腾或神兽作主题，如龙、凤、麒麟等题材，造型相仿、意趣相投。宋代使臣徐兢在《宣和奉使高丽图经》中赞："狻猊出香亦翡色也。上有蹲兽，下有仰莲以承之。诸器惟此物最精绝。"[①]

（三）泰国

泰国古称"暹罗"，坐落在中南半岛中部，是由泰族为主体组成的国家。泰族语言属汉藏语系，最迟于公元初就定居于泰国北部。中国的青铜器从青铜至铁器时代就已从云南传入泰国，到汉代开始，中国丝绸和陶瓷也开始输入泰国。在泰国考古发现，挖掘的瓷器主要有长沙窑和越窑瓷器；在马来半岛苏叻他尼州的柴亚及其附近地区均出土了大量的瓷器残片，其中有越窑钵、水注及壶等青瓷。

（四）印度

印度古称"天竺"，犹如印度洋上一颗璀璨的明珠，地理位置优越，境内印度河与恒河孕育出古老的印度文明，是世界文明古国之一。早在汉代，印度的佛教、艺术、文学、医药、天文等，就通过"丝绸之路"传入中国，尤其是佛教在中国产生了广泛的社会影响。而与此同时，中国的造纸、养蚕缫丝、制瓷技术等也相继传入印度。对印度影响最大的是中国瓷器。20世纪以后，越窑青瓷在印度詹德拉维利和迈索尔邦等地均有发现出土。1945年英国政府、1947—1948年法国政府先后在罗马时代的南印度对外贸易港口，即印度科罗德海岸的阿里曼陀古遗址本地不冶里以南3km的地方，挖掘出土唐末五代越窑青瓷。在其南方的迈索尔帮地区，也挖掘有越窑青瓷的瓷片。在《诸蕃志》《岛夷志略》等文献中均有记载我国瓷器销往印度的情况。

（五）斯里兰卡

斯里兰卡古称"锡兰"，又称"狮子国"，在印度之南的印度洋中，与印度隔海相望，是印度洋上区分阿拉伯海湾和孟加拉湾的主要标志区域国

① （宋）徐兢：《宣和奉使高丽图经》卷第三十二《陶炉》，朴庆辉标注，吉林文史出版社，1986，第66页。

家，也是印度洋上一个重要的贸易中转基地，东西两个方向均有港口，是中国瓷器输入地和出土地。考古证实，越窑青瓷残片在迪迪伽马遗址的佛塔处有发现；越窑青瓷狮子头在马霍城塞有出土；9—10 世纪的越窑青瓷在马纳尔州满泰地区的古港遗址中有发现。

（六）菲律宾

菲律宾古称"吕宋"，与中国南海毗邻，和中国台湾南部隔海相望，是一个太平洋西部群岛国家。菲律宾与中国来往最迟在 3 世纪已经开始，最早在南宋赵汝适的《诸蕃志》中提到菲律宾与中国的往来。陈荆和在《16 世纪菲律宾的华侨社会》一书介绍："公元 3 世纪中国人已到菲律宾进行开采金矿的活动。"[①] 中国瓷器是两国七八百年友好交往的历史物证，在菲律宾群岛发现的数量列东南亚地区首位，在菲律宾先后出土的中国瓷器大约共计 4 万件。美国考古学家拜尔曾说："菲律宾每一省份，每一岛屿都出土过中国古陶瓷。"[②] 从巴武鄢——巴丹尼土岛到北吕宋、马尼拉、班丝兰、邦邦牙、中吕宋那福塔示、宿务、黎刹及内湖、苏禄岛及伊老多海岸等地均有发现越窑青瓷。其大体分为三类：一类是唐越窑青瓷钵，宋刻花青瓷壶、钵、水注等；一类是宋代刻划莲花纹瓣装饰瓷罐及浮雕装饰小罐；一类是刻有花纹的残瓷片。

（七）马来西亚

自古以来，马来西亚南临新加坡，是中国到斯里兰卡和印度的捷径航道海岸国。马来西亚有很多具有中国血统的居民。公元 1 世纪前后在马来西亚柔佛河流域已开通的商路中，考古学家曾发掘有中国秦汉陶器的残片。到今天，我们来到马来西亚的柔佛河岸依然可见一些荒废的村庄和遗弃的营幕之地，四处散落着中国青瓷的碗碟碎片。

在马来西亚发现的越窑青瓷，主要分布在沙捞越河口的 9—10 世纪各遗址，这里曾挖掘出土许多越窑青瓷。此外，在马来西亚西部的彭亨出土有唐代青瓷尊等，这些中国瓷器现大多被收藏在沙捞越博物馆。

① 转引自何鸿：《域外浙瓷》，江西美术出版社，2009，第 40 页。
② 转引自庄良友：《在菲出土的宋元德化白瓷》，载《德化陶瓷研究论文集》，德化陶瓷研究论文集编委会，2002，第 257—258。

（八）印度尼西亚

印度尼西亚是一个地处印度洋、太平洋和亚洲大陆、澳洲大陆之间的群岛国家，是各民族文化交流的海上交通要道。早在史前时代，中国和印尼群岛之间的联系就已开始。

古代中国人出海南下到印尼群岛，从大陆南部航海有两条路线：一是由云南出发，过缅甸和马来半岛到达印尼群岛；二是由大陆东南部出发，经中国台湾、菲律宾和爪哇到达印尼群岛。在印尼群岛考古发现的青铜器和瓷器等可以证明印尼人对中国瓷器喜爱有加，他们视青瓷为"珍贵的文物和传家宝"。

1963 年，苏莱曼在《东南亚出土的中国外销瓷器》中说："印尼全境都发现了青白瓷，仅次于青瓷。"[①]可见在印尼有大量的中国青瓷存在。通过进一步的考古证实，在印度尼西亚的爪哇、苏门答腊、加里曼丹、苏拉威西及其他岛屿，均出土过越窑青瓷，品种有青瓷钵、壶、水注等。

印尼爪哇井里汶岛的海域，于 2003 年 2 月出水了一批沉船中的越窑青瓷。从执壶碗碟上的艺术纹饰来看，它与本地越窑纹饰属同一样式。这批出土越窑碗盘高达 9 万多件，数量巨大，瓷面艺术装饰有的素面无纹花，有的采用细线阴刻法，题材有双蝉、双鹦鹉、荷花、双雁、人物等。其中一个大盘青瓷，器面装饰布满莲叶，刻细线纹脉表现莲叶结构；正中塑造立龟一只，恰似汉以来民间将千年龟伏于莲上这一情境赋予的长寿之意，如《瑞谍》中"神龟千岁，巢于莲叶之上"[②]之意境。在盘口瓶、盖盒、套盒、水盂、四系罐和盏托等 7 万多件青瓷中，艺术装饰纹饰丰富多变，以细线刻划的花草纹和鸟纹为多数。如约 40cm 径长的巨型青瓷盖盒，盒面采用双雁题材装饰，艺术表现方法以细线刻划法，生动塑造了鹤立鸡群的画面，成为越窑青瓷中少见的庞大装饰纹样。盖盒中用浮雕塑造莲叶，刻划的莲瓣纹占主要画面，体现出玲珑流畅和凹凸有致的艺术风格。青瓷八角杯的双耳应用兽头题材作贴塑法而成。青瓷执壶瓷面的艺术纹饰采用细线刻法，以鹦鹉和花

①〔阿拉伯〕苏莱曼：《东南亚出土的中国外销瓷器》，载《中国古外销陶瓷研究资料　第一辑》，中国古外销陶瓷研究会，1981，第 71 页。

②（清）徐松：《宋会要辑稿》第五册瑞异一《瑞色》，刘琳、刁忠民、舒大刚、尹波等校点，上海古籍出版社，2014，第 2590 页上栏。

草题材作纹样装饰。最精彩的艺术装饰是采用浮雕法的艺术作品，如采用缠枝牡丹和鹦鹉双飞题材，追求立体感，让人爱不释手。有不少的青瓷熏炉还采用镂空法塑造出莲花形态，高超的雕工艺术令人赞叹不已，与陕西扶风法门寺出土的青瓷很相似。还有很多青瓷鸟形的塑件样式，艺术形态与风格同浙江慈溪市博物馆藏的青瓷鸟玩器接近。

尤其要提的是几件罕见的越窑青瓷艺术作品：

1. 青瓷鹿形盖盒。约长 10cm、高 56cm，盖的部分塑造一只鹿作坐卧于地状，俯首侧舔身毛，一只鹿角完好，做工细巧精致。盒身为鹿的下半身，鹿腿作相叠交叉状，形象明晰可辨。这样以鹿形巧妙装饰的盖盒，在越窑青瓷器里是比较罕见的。

2. 青瓷提梁皮袋壶。造型非常优雅。提梁以蟠螭环转柄成型，壶身造型为扁圆形，并配饰一短流，器身贴上弦纹一圈。而这件青瓷壶与杭州南宋官窑博物馆收藏的一件很相似，从短流造型的样式来看，以及从沉船的时间推算，这件青瓷壶应该是五代所烧。

3. 青瓷四曲花瓣形套盒。陕西法门寺发现的一套方形倭角秘色瓷是越窑秘色瓷的经典之作，印尼爪哇井里汶岛沉船也出水有 6 ～ 7 件四曲花瓣形样式的青瓷套盒，器身以镂空成花形，作透气之用，极具美感，富有艺术装饰性。青瓷套盒相叠达 5 ～ 6 个之多。

4. 青瓷凤首壶盖。这是一件造型高达 20 ～ 30cm 的执壶，壶身以修长翎毛造型装饰，显示其神采飞扬之神态，一个造型完美的带孔蒂形突附于底部，可系绑在壶身上，便于倒茶、酒。

5. 青瓷八角大执壶。"有一个八角形大执壶，盖子完整，器身无损，长流弯柄。令人侧目的是在壶身的八个折面上，精巧地刻上神仙人物，云气袅绕，热热闹闹，很是壮观。这身高达二三十公分的执壶，在越窑器中也不多见吧。"①

（九）巴基斯坦

巴基斯坦是我国唐宋以来船舶到西亚地区的必经之地，位于阿拉伯海

① ［新加坡］林亦秋：《印尼爪哇井里汶沉船的越窑青瓷》，《艺术市场》2006 年第 11 期，第 83 页。

北部。19 世纪，在这里就发现许多中国唐宋时代的青瓷。7—11 世纪，印度河畔的商业中心就在巴基斯坦的布拉明那巴德，但在宋真宗天禧四年（1020年）不幸毁于地震。这里发掘的有唐代越窑青瓷残碗，也有五代、北宋时期的瓷器。1958 年，巴基斯坦考古部对消失于 13 世纪的卡拉奇东南的巴博古港进行了发掘，发现了 9 世纪的越窑青瓷水注和北宋初期的越窑刻花瓷片等标本。

（十）阿拉伯

阿拉伯被中国早期文献称为"大食"，处在亚欧非三大洲板块的连接处，地理位置优越。

公元前后，阿拉伯民族就开始了与中国的交往。公元前 2 世纪末，中国汉朝张骞出使西域时得知了这条丝路，朝廷就派遣使者到达了阿拉伯，至公元 8—9 世纪时两国交往进入成熟期。中国输入阿拉伯的丝绸与瓷器，一直是阿拉伯民族所喜爱的奢侈品。20 世纪 50—60 年代，考古学家在阿拉伯的巴林发现了唐越窑青瓷残片标本。

在中国与阿拉伯这条商路上，不管陆上"丝绸之路"，还是海上"陶瓷之路"，阿拉伯商人以精明强干、善于经商闻名，为中西文化交流发挥了积极的促进作用。

（十一）阿曼

阿曼北及阿曼湾，位于阿拉伯半岛上的东南部沿海，与北部的伊朗南部遥海相望，由此形成的阿曼湾是中国和印度商船进入波斯湾沿海地区的航线通道口。阿曼的苏哈尔是阿拉伯商人与中国和印度商人之间从事贸易的著名港口，有堪称"通往中国之门户"的美誉。20 世纪 80 年代，在此出土了许多越窑青瓷片标本。

（十二）伊朗

伊朗古称"波斯"或"安息"，位于中亚腹地，其南部边界是波斯湾和阿曼湾的沿海线，是东西方航海线路的交通主道，也是历史悠远的文明古国。据历史记载，早在距今 2000 多年前，中国与伊朗的交往就已开始，张骞出使西域后，汉朝派使臣就已到达波斯。唐代期间记载的通往国外的 7 条交通线路中，其中一条就是安息道。中国对伊朗输出的造纸、制瓷、蚕丝、指南针等，在伊朗产生了积极而深远的影响，同时，伊朗的宗教、金银器、

农作物等也传到中国，中国青瓷的胡风艺术风格也证实了两国来往的频繁。

伊朗特别珍视中国瓷器，称其为"秦尼"，且中国瓷器被伊朗历代帝王大量地订购。在伊朗发现出土的越窑青瓷主要有：越窑青瓷罐类，出土于伊朗东部内沙布尔遗址；越窑内侧划花钵残片，出土于伊朗中部的雷伊遗址。近年来发现出土中国陶瓷的重要遗址，是在著名的古代港口席拉夫。1956—1966 年，唐代越窑系青瓷由英国伊朗考古研究所发掘。另外，还有许多越窑瓷器残片标本在伊朗的斯萨、达卡奴斯、内的沙里、拉线斯等遗址中被发现。

（十三）伊拉克

古代的伊拉克和伊朗、叙利亚等国家，早期均属古巴比伦王国，处于世界古代文明发祥地的美索不达米亚流域。底格里斯河和幼发拉底河流经其腹地，位于今天的亚洲西南部、阿拉伯半岛东北部。该地区土地肥沃、物产丰庶，东方学家普拉斯塔曾命名它为"肥沃的新月形地带"。在古代东方，伊拉克既是主要的政治中心，也是重要的经济和文化的交汇地。836—892 年，底格里斯河畔的萨马拉曾作为首都。1910 年以后，萨马拉遗址被法国人贝奥雷在巴格达以北的 120 千米处发掘现世，因出土大量的中国陶瓷而闻名。之后又经过三次考古发掘，出土了许多唐越窑青瓷等瓷器。专家分析认为，这批瓷器与浙江余姚上林湖出土的越窑青瓷标本完全相同。另外，在阿比达（阿尔比塔）等区域考古发现了 9—10 世纪中国褐色瓷以及晚唐、五代的越窑青瓷标本等。

（十四）埃及

埃及位于亚洲的西部、地中海东南部和非洲的东北部，扼红海和地中海咽喉。尼罗河自南向北流贯全境，定期泛滥，却孕育出埃及古老的文明。正如古希腊历史学家希罗多德说："埃及是尼罗河的赠礼。"中国与非洲的文化交流始于秦汉时期。

埃及是中国越窑青瓷销行西线的非洲国家，是"陶瓷之路"上一个非常重要的输送国家。641 年，位于肥沃的尼罗河三角洲，建于今埃及首都开罗的著名古城遗址福斯塔特是出土中国瓷器最多的地方。12 世纪，第二次十字军东征，这里发生战争，福斯塔特遭到毁灭性的破坏，至 13 世纪，成为一片废墟。福斯塔特是埃及的工商业中心，7—10 世纪进一步发展成为古埃及

的政治、经济和制陶业的中心。9世纪时，这里已相当繁荣，这一时期前后，埃及源源不断地进口中国陶瓷。对这座闻名遐迩的城市，古希腊地理学家斯特拉波在《地理志》中描述："它有优良的海港，所以是埃及的唯一海上贸易地，而它之所以也是埃及的唯一的陆上贸易地，则因为一切货物都方便地从河上运来，聚集到这个世界上最大的市场。"①

1912年至1970年间，日本的三上次男、小山富士夫等中东文化调查团的古陶瓷学者，对福斯塔特遗址开展考古发掘。该遗址出土的60万～70万片陶瓷中，越窑青瓷最多，另有长沙窑瓷器、唐三彩、邢窑白瓷等，数量巨大，共计1万多件中国瓷器残片。这批陶瓷残片中，百分之七八十是埃及仿制的中国瓷品，品种丰富，应属中国唐代至明清时期的"埃及三彩"。足见埃及已成功学习了中国陶瓷工艺，并取得了卓越成就。

越窑青瓷输入埃及后，埃及就开始了仿制黄褐釉刻划纹瓷器的制瓷历程。三上次男在埃及调查后反映，最难分清的是中国瓷器和埃及仿品之间的差异，正如难以区分青瓷系统或青釉系统的陶瓷器一样。三上次男写道："在这些埃及制作的陶器中，竟有百分之七十到八十都是在某一点上仿中国陶瓷的仿制品。"②可见，当时埃及人对中国瓷器非常喜爱，研制力又是何等的高超。

福斯塔特遗址挖掘的越窑瓷器，主要有9—13世纪初期的越窑青瓷，有些青瓷瓷面刻有莲花、凤凰等装饰纹样，以唐代平底小圆凹式造型的玉璧底碗为典型。20世纪60年代，在库赛尔和阿伊扎布等遗址同样也出土了唐末至宋初的青瓷器。

（十五）非洲其他地方出土的越窑青瓷

唐末至五代青瓷，于20世纪60年代在苏丹的哈拉伊卜、埃哈布等地出土；唐末至宋初青瓷，于20世纪50年代中期在坦桑尼亚基尔瓦岛出土，该国出土中国瓷器的遗址发现有近50处之多。肯尼亚的曼达岛在20世纪40年代末进行了考古发掘，出土有9—10世纪的中国青瓷。

① 转引自何芳川主编《中外文化交流史》上卷，国际文化出版公司，2016，第40页。
② ［日］三上次男：《陶瓷之路》，李锡经、高喜美译，蔡伯英校订，文物出版社，1984，第17页。

　　可见，在 9—10 世纪，世界各国上流社会无不以珍藏中国瓷器为荣，例如埃及萨拉丁是阿尤布王朝的创建者，就曾将 40 件龙泉青瓷作为高级礼品，赠送给大马士革苏丹诺尔丁。

　　随着以 6 世纪唐代为代表的青瓷大量外销，世界各国迅速掀起一股中国瓷器热。随后，他们发觉，仅靠远涉去中国贩运或由中国输入的贸易方式，远远不能满足各国的大量需求。供不应求的中国青瓷市场，很快让各地政府和商人闻到了商机，世界各国出现了争相仿制中国瓷器之风，促进了世界制瓷工艺的进一步发展。

四、输出的意义

　　中国青瓷的输出，丰富了世界各民族的物质生活和文化生活，中国瓷器在很长一段时间内成为世界许多国家难以替代的生活日用品和高级礼品。约卡诺说："无论是直接贸易或间接贸易，在这种接触中，不要忘记的最重要一件事，就是通过贸易才使新的生活方式和意识接触到菲律宾人的文化当中去。"[1]

　　《诸蕃志》载流眉国（马来半岛）"饮食以葵叶为碗，不施匕筯，掬而食之"[2]，苏吉丹（爪哇）"饮食不用器皿，缄树叶以从事，食已则弃之"[3]。《明史·外国传》载："（文郎马神）（印尼加里曼丹）初用焦叶为食器，后与华人市，渐用瓷器。"[4] 由此可知当时东南亚一些国家原本生活习俗为"饮食不用器皿"，中国瓷器输入后改变了他们的饮食卫生习惯，提高了他们的生活生存质量，促进了社会文明的进步。英国考古学家惠勒（Mortimer Wheeler）认为，地下中国瓷器谱写了坦噶尼喀 10 世纪以后的历

① ［菲律宾］费·兰达·约卡诺：《中菲贸易关系上的中国外销瓷》，载《中国古外销陶瓷研究资料　第一辑》，中国古外销陶瓷研究会，1981，第 58—59 页。

② （宋）赵汝适：《诸蕃志校释》卷上《登流眉国》，收入《诸蕃志校释　职方外纪校释》，杨博文校释，中华书局，2000，第 28 页。

③ （宋）赵汝适：《诸蕃志校释》卷上《苏吉丹》，收入《诸蕃志校释　职方外纪校释》，杨博文校释，中华书局，2000，第 61 页。

④ （清）张廷玉等：《明史》第二十八册卷三百二十三《外国四》，中华书局，1974，第 8380 页。

史。据统计，在东非坦桑尼亚一带，出土中国瓷器的遗址有 46 余处。可以说，中国瓷器的考古发现是东非社会文化历史研究的重要篇章。

中国瓷器不仅影响生活，还对人们的精神、习俗产生了潜移默化的影响。在日本，越窑青瓷作为宗教仪式的重要祭祀用具，被人们尊为一种崇拜物，东南亚地区普遍崇拜中国瓷器，珍视为传家之宝。一些土著居民对个人地位和财富的衡量，是以拥有中国瓷器的多少为标准。

采用中国瓷器随葬是菲律宾输入中国瓷器后形成的葬俗。艾迪斯说："除去某些大碟子作为家宝而传下来以及在山区里在某些举行仪式场合下仍作为盛酒用的大罐而外，在菲律宾出现的所有陶瓷，都是从坟墓中找到的。"[①] 这种菲律宾土著居民的随葬文化习惯，与他们对"瓮崇拜"直接有关。苏继顾考证："瓮"在他加禄语中称"kaáng"，与汉语"缸"相对音；"瓷缸"的他加禄语称"gusi"，与汉语"古瓷"相对音。[②] 因此，菲律宾人崇拜的"瓮"正是中国的古瓷。由于大量使用瓷器作为随葬品，当时菲律宾称中国瓷器为"坟墓里的器皿"。菲律宾人除随葬品采用瓷器外，还直接将瓷器做成棺具，称为"瓮棺葬"。《厦门志》记："俗用中国磁器，好市磁瓮为棺具。"[③]《东西洋考·文郎马神》也记："……好市华人瓷瓮，画龙其外，人死，贮瓮中以葬。"[④]"圣瓮节"在加里曼丹一带盛行。举行"拜瓮"的祭典是在每年农作物收获之后。

中国瓷器"军持"是东南亚伊斯兰使用的一种特别器物，"军持"是印度梵语的音译，原为印度和尚游方使用的一种水器，后为伊斯兰教徒普遍惯用的一种器物。在马来民族举行宗教宴会时，有用中国瓷盘盛饭、席地围坐、用手撮食的习惯。

在东非的伊斯兰教地区，高端的宫殿或伊斯兰清真寺建筑上，都用中国瓷器作装饰。

① [英国] J. M. 艾迪斯：《在菲律宾出土的中国陶瓷》，载《中国古外销陶瓷研究资料 第一辑》，中国古外销陶瓷研究会，1981，第45页。

② (元) 汪大渊：《岛夷志略校释》《大坛大瓮》，苏继庼校释，中华书局，1981，第92—93页。

③ (清) 周凯：《厦门志》卷八《文郎马神》，成文出版社，道光十九年刻本，第13页a。

④ (清) 张燮：《东西洋考》卷四《文郎马神》，谢方点校，中华书局，2000，第86页。

五、唐代青瓷传播的主要港口

（一）扬州港

唐代是中国历史上伟大的时代，经济强盛，文化也处于世界领先的地位。此时的扬州也随着大唐帝国的强盛被摆在了重要的位置，迎来了扬州城在其自身发展史上的黄金时代。公元前 486 年的春秋时期，扬州建城。在城市建设发展的漫长历史中，它凭借地处长江东部北岸的中国南北交界中心的优势，濒临黄海和东海交汇的沿岸，是长江、运河和长江入海口的聚焦点城市，形成控江扼淮临海之地利。船业水路发达，人口流动大，文化经济繁荣，港口国内外贸易往来频繁，城市发展在唐朝率先达到了繁盛时期。其港口与广州并列为唐代名港，并设市舶司，是中国与各国通商贸易和文化交流的主要口岸之一，更是丝绸之路和陶瓷之路的重要节点，扬州港犹如一把梭串联两条贸易之路。

2004 年 7 月，国家文物局局长单霁翔在江苏苏州市举行的第 28 届世界遗产委员会上透露，大运河将申报世界文化遗产，扬州市开始以高度的文化自觉积极筹办申报事宜。2009 年 4 月 11 日，在无锡市召开的中国文化遗产保护论坛上，单霁翔在《关注新型文化遗产——文化线路遗产的保护》报告中肯定了扬州等城市在中国海上之路历史中所拥有的地位与价值，并将扬州、泉州、广州等 5 个城市纳进海上之路申遗计划。2014 年 6 月 22 日，第 38 届世界遗产委员会在卡塔尔首都多哈的国家会议中心召开，会议正式宣布由扬州市牵头的遗产申报项目中国大运河列入《世界遗产名录》。这个由中国 35 座大运河沿河城市参与完成的世界遗产申报工作，经过 10 年的努力终于获得成功。

大唐以来，以扬州港为始终点的长江、运河与出海的陶瓷贸易活动得到了国际的广泛认可。唐代时期，随着扬州城市地位的提升，特别是港口的便利，全国各窑口汇集扬州进行贸易。因此，今天在扬州，可以见到大量唐代遗存的青瓷等遗物。

1. 扬州城的地位

公元前 486 年的春秋时代，吴王夫差为了进军中原，下令开挖运河的第一锹土，运河的乳名叫邗沟。从此，运河总共抚育了 18 个"儿子"，而"长

子"是扬州。扬州是京杭古运河的源头，邗沟是京杭古运河的滥觞。邗沟建成后的第十三年，即公元前473年，在越王勾践卧薪尝胆恢复力量，反攻打败了吴王夫差后，邗沟就成为吴王的千古遗作。从此以后，历代在邗沟的基础上，兴修水利，泽被江淮。吴王刘濞开挖"茱萸沟"运河；广陵太守陈登"穿沟"；西晋永兴初年，在樊良湖和津湖开凿了人工渠道；东晋永和年间改修邗沟南段。

扬州城与大运河更加密不可分，与隋炀帝密切相关，他曾在扬州当过10年扬州总管。统一中国后，他为进一步打通大运河而筹谋长江南北地区建设，三下扬州江都，最终死葬于此。大业元年（605年），隋炀帝在开通济渠的同时，"又发淮南民十余万开邗沟，自山阳至扬子入江。渠广四十步，渠旁皆筑御道，树以柳"①。这是在旧邗沟基础上的一次大规模的整修扩建，为真正的运河时代打下了扎实的基础。大运河的开拓，不仅保障了隋代新建王朝的政治、军事、农业等南北交通与用水的问题，而且把中国东西的五大水系海河、黄河、淮河、长江和钱塘江连在一起，对南北文化经济生活的交流与繁荣也起到了非常重要的积极作用。

隋炀帝杨广诗《泛龙舟》："舳舻千里泛归舟，言旋旧镇下扬州。借问扬州在何处，淮南江北海西头。六辔聊停御百丈，暂罢开山歌棹讴。讵似江东掌间地，独自称言鉴里游。"②这道出了扬州水利位置的优势和当年的气魄。

唐代诗人皮日休曾写《汴河铭》赞运河："北通涿郡之渔商，南运江都之转输，其为利也博哉！"③他还在《汴京怀古其二》说："尽道隋亡为此河，至今千里赖通波。若无水殿龙舟事，共禹论功不较多。"④

唐玄宗开元二十六年（738年），润州（镇江）刺史齐澣上奏朝廷，建议改移漕路，开出瓜州至扬子镇共计25里长的伊娄河，使从润州到广陵扬子镇因滩泥阻隔要迂回60余里的路程缩短为35里左右，自苏南、镇江和浙

①（宋）袁枢：《通鉴纪事本末》卷二六《炀帝亡隋》，上海古籍出版社，1994，第567页上栏。

②《先秦汉魏晋南北朝诗》隋诗卷三《泛龙舟》，逯钦立辑校，中华书局，1983，第2664页。

③（清）董诰等编《全唐文》第九册卷七九七《汴河赞》，中华书局，1983，影印本，第8363页下栏。

④ 王启兴主编《校编全唐诗》中册，湖北人民出版社，2001，第3145页。

江等南来的漕船都可从瓜州安全快捷地入扬州，再过扬州城内的邗沟等内运河进大运河到淮河、汴河，达洛阳和长安，瓜州从此进入繁荣时期。开通伊娄河后，瓜州不仅成为一个重要的贸易渡口，也成为重要的军事要地，同时也有无数故事与传说在此地发生。唐代李白35岁时第二次游扬州，发现可以过新开的伊娄河到扬州，兴奋地作《题瓜州新河饯族叔舍人贲》，赞吟道："齐公凿新河，万古流不绝。丰功利生人，天地同朽灭。"①唐代白居易作《长相思》："汴水流，泗水流。流到瓜洲古渡头"。②南宋陆游诗句"楼船夜雪瓜洲渡"③等都描述了当时瓜州至扬州、长安等运河段的繁忙场景和社会生活。从此，瓜州古渡因文人吟咏开启了新篇章而闻名天下。过扬州城内的运河道被称为官河，邗沟故道即为城中内河。可见，运河水系使扬州城市在南北水路运载青瓷等商品贸易中起着重要的作用。

《旧唐书》有："江淮之间，广陵大镇，富甲天下。"④唐代的扬州地处大运河与长江的交汇口，大运河贯穿南北，从扬州沿大运河北上可达长安至黄河流域，向南进入江南运河至杭州，从而沟通南北经济的往来。政府依赖于江淮的财政收入，因此更加注重这一条大运河的运输能力。同时，扬州地处长江下游，成为长江流域的桥头堡，沿长江逆流而上有广阔的内陆地区作为扬州的经济腹地。唐宪宗说："天宝以后，戎事方殷，两河宿兵，户赋不入，军国费用，取资江淮。"⑤当时江淮缴赋税占全国的9/10，杜牧直接说："今天下以江淮为国命。"⑥

"我来扬都市，送客回轻舠。因夸楚太子，便睹广陵涛。"⑦唐李白《送当涂赵少府赴长芦》一诗中的"广陵涛"，便是因唐代扬州"襟江带海"的

① 王启兴主编《校编全唐诗》上册，湖北人民出版社，2001，第671页。
② 王启兴主编《校编全唐诗》下册，湖北人民出版社，2001，第4350页。
③ 钱仲联、马亚中主编《陆游全集校注 剑南诗稿校注3》卷十七《书愤》，浙江教育出版社，2011，第140页。
④（后晋）刘昫等：《旧唐书》第十四册卷一百八十二《秦彦》，中华书局，1975，第4716页。
⑤（清）董诰等编《全唐文》第一册卷六三《上尊号赦文》，中华书局，1983，影印本，第677页上栏。
⑥（清）董诰等编《全唐文》第八册卷七五三《上宰相求杭州启》，中华书局，1983，影印本，第7806页上栏。
⑦ 王启兴主编《校编全唐诗》上册，湖北人民出版社，2001，第632页。

地理位置所形成的独特景观，唐代扬州城的重要性便也依赖自身为海港城市这一地理优势。朱江《远逝的风帆：海上丝绸之路与扬州》说："扬州港的出海口岸是南在扬子津、北至楚州。""早在九世纪前后，经由苏哈尔的商船，或由此起航的商船，就曾把波斯绿陶与玻璃器运销到了扬州港。"①这使扬州成为唐代与各国进行通商贸易的重要口岸。这时期港口帆樯如林，国内外商人在此经商贸易。

唐诗人姚合《扬州春词三首》中的"春风荡城郭，满耳是笙歌"②，是对扬州城歌舞升平的描述，体现了扬州娱乐消费的昌盛。繁华与富庶的扬州城使得全国各地的商人、官僚、文士聚集于此，这些消费群体的欢愉生活促进了扬州的商品消费和生活娱乐消费。

唐代的扬州地处江淮中心，位于运河与长江交会点上，为南北水陆转运的重要中心，人们向往"腰缠十万贯，骑鹤上扬州"③。海上丝绸之路、陶瓷之路都起始于此，扬州的大运河成为南北文化的连接点，它载来了李白、白居易、刘禹锡、杜牧、徐凝、张祜等诗人，为后人留下了三百余篇赞美扬州的诗文；展子虔、吴道子、李思训父子等大画家曾在扬州画出经典名作。至唐代，反映扬州繁华情景的诗文、美画不胜枚举，体现出扬州成为中国文化艺术的汇集地。除唐史和商贾在扬州穿梭外，鉴真和尚六次东渡日本，弘扬佛法，传播文化，一时成为美谈。

扬州作为全国水路交通的重要节点，来往贸易既有官运，也有民运；既有国内贸易，也有国际贸易。全国的货物在扬州集散，全国的商人由此来扬州寻找商机，使其市场贸易商品辐射到全国各地，从而促进了扬州经济贸易的繁荣以及文化消费的昌盛。唐代的扬州，成为全国性的水陆交通重要枢纽、全国性的海外贸易重要港口、全国性的经济贸易中心，以及全国性的娱乐消费之都。正如贺万里《扬州美术史话》所说："扬州的繁华仍然是一种

① 朱江：《远逝的风帆：海上丝绸之路与扬州》，东南大学出版社，2014，第57、82页。
② 王启兴主编《校编全唐诗》中册，湖北人民出版社，2001，第2400页。
③ 出自南朝梁人殷芸《殷芸小说·吴蜀人》一文："有客相从，各言所志：或愿为扬州刺史，或愿多资财，或愿骑鹤上升。其一人曰'腰缠十万贯，骑鹤上扬州'，欲兼三者。"又宋人释宗杲嘲讽贪婪之人有《颂古六首其一》："俱胝一指头，吃饭饱方休。腰缠十万贯，骑鹤上扬州。"李白作"烟花三月下扬州"之"下扬州"，是根据同在长江边的黄鹤楼相对扬州之上游位置而言。而"骑鹤上扬州"之"上扬州"是说人们希望到扬州能飞黄腾达，官职有所"上"升。

商品供销与娱乐消费性质的。"①

2.扬州港对青瓷艺术发展的作用

（1）文化交流中心的地位

扬州是佛教东传的主要城市。732年，随第九次遣唐使到中国长安的日本青年僧人荣睿和普照潜心研究佛学10年后，到扬州大明寺邀请鉴真大师东渡日本传经讲学。东渡日本后的鉴真大师传授律宗，使日本传经受戒达4万余人。从唐初开始，日本遣唐使到中国的必经之地就是扬州，而当时的扬州是中国文化经济中心，日本的遣唐使最大限度地在扬州等地学习先进的文化，汲取养分。在日本遣唐使团先后实际被派出的13次中，有9次是先经扬州停留后再到达长安。其中，最后一次遣唐使团在扬州登陆的人数多达650人。

伊斯兰教传进中国至扬州而立脚，据记是在唐武德年间，穆罕默德徒弟4人来华传教，其中有一人到扬州传教。南宋咸淳年间，到扬州传教的是伊斯兰教创始人穆罕默德的第十六世裔孙普哈丁，他在扬州主持建造了著名的仙鹤寺。该寺是我国东南沿海伊斯兰教四大清真寺之一，与其他三家杭州凤凰寺、泉州麒麟寺和广州怀圣寺齐名。普哈丁去世后，扬州人在古运河东岸土岗上建造了墓园以作纪念，南宋和明清时期先后又有多位西域先贤回葬于此。晚唐时，新罗人崔致远先到长安求学，后又到扬州、淮南幕府任官5年。崔致远回国后积极倡导儒学，对韩国传统文化发展产生了积极影响，被韩国奉为"百世之师"和"东国儒宗"。

这些都是世人皆知的中日韩友好历史，也显示了扬州港对文化经济交流的影响力。

（2）国内青瓷水路贸易的保障

南京博物院所编《赵青芳文集·考古卷》述：1978年3月在扬州石塔寺周边发掘的两条唐代古河道，"两河之间距第二条河道100米处，在淤土中发现两条古船，一条残长7.1、宽0.64米；另一条残长6.3、宽0.7米。"船中发现有青釉陶瓷残片，推测为一种运输的货船。②这两条古船也可佐证当

① 贺万里：《扬州美术史话》，广陵书社，2014，第60页。
② 赵青芳：《江苏文物考古工作三十年》，载南京博物院编《赵青芳文集·考古日记卷》，文物出版社，2012，第126页。

时扬州用船运输青瓷的事实。据宋司马光《资治通鉴》所载 "于扬子置十场造船"[①]，生产的船只既有内河运船，也有海运船，其生产技术达到全国领先水平，成为全国的造船基地之一。现存于扬州博物馆的唐代大木船与独木舟，是 1960 年在扬州施家桥船闸出土，为我们深入研究唐代扬州发达的造船业与海洋运输业为青瓷水路贸易所起到的保障作用提供了重要的参考。

同时，政府为了保障对外贸易，还通过减免贸易税收等方式对扬州市场贸易给予支持。据记："南海蕃舶，本以慕化而来，固在接以恩仁，使其感悦。如闻比年长吏。多务征求，嗟怨之声，达于殊俗。况朕方宝勤俭，岂爱遐琛。深虑远人未安，率税尤重，思有矜恤，以示绥怀。其岭南福建及扬州蕃客，宜委节度观察使常加存问。除舶脚收市进奉外，任其来往通流，自为交易，不得重加率税。"[②]因此，尽管在扬州并未发现有唐代烧窑的遗址，也并无唐代生产青瓷的记载，但因唐代的扬州港口优势，扬州却成为全国性的青瓷集散销售中心和进出口贸易中心。

扬州沿运河北上可至长安，长安是自汉以来开通的陆上丝绸之路的起点，通过陆上丝绸之路，扬州的经济贸易可以到达西亚、中亚地区。但是据史料考证，经陆上丝绸之路运输的青瓷数量并不多，原因在于青瓷货物沉重且易碎，陆上丝绸之路并不能为青瓷的对外输出提供良好的贸易条件，而少颠簸、载重力强的水路则是运输青瓷的最好途径。同时，唐代全国的青瓷窑以越窑与长沙窑最为著名，它们的重要窑口都居于水运发达的南方。扬州依靠其自身水路便捷的交通位置，可以将青瓷贸易辐射至全国，甚至远销海外。

唐代陶瓷在扬州出土数量较多，其中有一件波斯翠绿釉大陶壶和大量翠绿釉、蓝釉、灰蓝釉等残罐片，这些进出口的西域器皿体现了当时扬州作为国际性港口的繁荣。因此，许多外国学者把我国自唐代开始大量输出陶瓷的海道称为 "海上陶瓷之路"，而扬州在唐代正是陶瓷之路的主要起点之一。扬州城的种种条件，为唐代前后的青瓷传播提供了保障。唐代全国的青瓷汇

[①]（宋）司马光编著《资治通鉴》卷二百二十六《德宗建中元年》，（元）胡三省音注，中华书局，1956，第 7287 页。

[②]（清）董诰等编《全唐文》第一册卷七十五《太和八年疾愈德音》，中华书局，1983，影印本，第 785 页上栏至下栏。

集于扬州进行市场贸易，从而将青瓷传播到全国各地。1975 年扬州师范学院
（现扬州大学）、南京博物院和扬州博物馆共同发掘扬州唐城遗址，其中出
土青瓷碎片数量巨大、品种繁多，证明了唐代扬州青瓷贸易的繁荣。

李正中和朱裕平在《中国古瓷铭文》中记载唐代长沙窑青瓷器身上有
一首诗："一双青鸟子，飞来三两次。借问船轻重，附信到扬州。"[1] 这为
我们提供了当时长沙窑青瓷在扬州进行贸易的重要信息，明确了船是长沙窑
青瓷到扬州的运输工具，从而证明了长沙窑青瓷通过水路运输至扬州。对于
这一点，周世荣在《湖南陶瓷》中也进行了论证：当时唐代长沙窑青瓷的国
内销售路线，是利用了五代马殷与外商来往运茶的渠道，"出洞庭湖，过长
江，顺运河北上，转陆路经开封、洛阳，过潼关而至西安京兆长安"。[2] 长
沙窑青瓷依靠长江水路之便，出洞庭湖顺流而下，到扬州港中转入大运河北
上，从而达到销往北方进行贸易的目的。

扬州作为重要的水上交通枢纽，作为长沙窑北上传播过程中的重要驿
站，成为长沙窑瓷器的重要集散地。1994 年在扬州市区汶河北路蓝天大厦工
地进行发掘时，出土了大量的长沙窑青瓷，达 500 多件。马富坤在《试论唐
代扬州经济的繁荣》中做了两点总结：一是在同一个地点出土如此大量的同
一窑口的青瓷器，证实了扬州有专营长沙窑邸店的存在；二是结合出土的青
瓷器质量上乘、纹样极具外域审美元素等特征，说明这些产品主要是销往海
外的外销瓷。[3] 从而可以说明长沙窑青瓷在对外传播的过程中，扬州是其重
要的集散地。

1974 年，扬州唐城遗址出土了唐代长沙窑黄釉褐绿彩云纹罐，它与元代
蓝釉白龙纹梅瓶成为当代扬州市双博馆收藏的镇馆之宝，这两件均为国家一
级甲等文物。长沙窑黄釉褐绿彩云纹罐是唐代典型的青釉器物，高 29.8cm、
口径 16.3cm、最大腹径 24.5cm、底径 19.5cm。罐口造型设计为直口卷唇，
器身为高颈鼓腹，足底为平底。肩部塑造对称扁环形双系，系上采用云纹和
"王"字装饰。胎色为米黄色，通体上釉烧成显青黄色，以褐、绿两色相间

① 李正中、朱裕平：《中国古瓷铭文》，天津人民出版社，1991，第 50 页。
② 周世荣编著《湖南陶瓷》，中南大学出版社，2009，第 369 页。
③ 马富坤：《试述唐代扬州经济的繁荣》，载《扬州博物馆建馆五十周年纪念文集（1951—
2001 年）》，南京博物院《东南文化》杂志社，2001 增刊，第 56 页。

的大小斑点构成联珠状卷云图案数组而作满器身装饰，每组卷云图案以绘制莲花和莲叶纹样间隔，体现出鲜明的西亚美术风味。该器物以形体大、纹饰精、釉色美见长，属长沙窑难得珍品。

李军《唐、五代和北宋越窑青瓷的外销及影响》载："在明州港还没有真正崛起之前，越窑青瓷大多是伴随着长沙窑瓷器从扬州港输出的。"[1] 到了唐代末期，由于河道改变、政治动乱等，扬州港口地位衰落；同时，随着宋代皇室的南迁，越窑青瓷对于扬州港的依赖关系逐渐减弱。但是对于长沙窑来讲，其窑口位于长江上游，在很长一段时间内，扬州都是长沙窑主要的外销港口，即使到了唐后期，扬州也是长沙窑外销路线上的重要商埠。如中国艺术研究院方李莉《中国陶瓷史》记述："长沙窑的外销路线，是沿湘江顺流而下，经岳州过洞庭湖到武昌，然后再沿长江顺流而下抵达扬州，再以扬州作为主要集散地，最后经明州（宁波）运往海外各地。"[2] 李军《唐、五代和北宋越窑青瓷的外销及影响》述："如1975年扬州西门外唐扬州罗城遗址，在发掘出的各类瓷片中，越窑等青釉瓷占49%；扬州七八二人防工程工地也发现有越窑青瓷。"[3] 可见，在扬州出土的唐代青瓷文物中，很大一部分来自越窑。

宁绍地区是越窑青瓷窑口的发祥地，离当时唐代最大的经济集散中心扬州相距不远，从越窑口出发至杭州经京杭大运河北上，从而将越窑青瓷运输至扬州。从扬州向全国内销的路线分为两路：一路为沿京杭运河北上，传播至国内北方。最近几年越窑青瓷在扬州以及内蒙古、河北、北京、陕西等地的出土为唐代越窑青瓷沿京杭大运河北上的内销路线提供了研究依据。另一路为从扬州沿长江向西部传输，并通过长江各支流到内陆城市销售，从而使浙江越窑青瓷传播到全国各地。

（3）海外青瓷贸易的中转作用

2011年8月26日《扬州晚报》刊《扬州：滨江临海，唐朝第一港》记：

[1] 李军：《唐、五代和北宋越窑青瓷的外销及影响》，载冯小琦主编《古代外销瓷器研究》，故宫出版社，2013，第102页。

[2] 方李莉：《中国陶瓷史》，齐鲁书社，2013，第305页。

[3] 李军：《唐、五代和北宋越窑青瓷的外销及影响》，载冯小琦主编《古代外销瓷器研究》，故宫出版社，2013，第101页。

　　"文物专家、原扬州市申遗办主任顾风认为，扬州作为当时最有影响力的港口城市，是著名陆上丝绸之路和海上丝绸之路的连接点，更是海上陶瓷之路的最早起点。"[1]原江苏省考古学会副理事长、扬州海外交通史专家朱江，编著有航海专著《海上丝绸之路的著名港口——扬州》，追溯了扬州作为海上丝绸之路节点的变迁史。扬州海港兴起于东晋，当时我国高僧法显从印度回国途中突遇大风，漂流至山东半岛再航行来扬州，发现归国的路程比原先多出了1300多海里，无意中把海上丝绸之路东端的终点从广州沿海拉到了山东海岸。由此，从山东半岛南下以及从境外经广东北上的货船，必须经过当时的扬州港。[2]

　　到了唐朝，这条海上丝绸之路进入了极盛时期。此时的扬州处于长江出海口，有着适宜海运的条件，向南可由运河直达杭州，向西可以溯江而至湘鄂，或是沿着淮南运河北上直抵洛阳和长安，是理想的财货集散地及中转市场。因此，在扬州城中不仅有大食国人，还有婆罗门人、昆仑人、占婆国人以及日本、新罗、高丽等国人。

　　隋唐以来，运河使扬州成为南北、东西水陆交通的总关键。大运河一头连着陆上丝绸之路的东方出发点——洛阳，一头连着海上丝绸之路的东方出发点——扬州。扬州凭借在大运河沿线城市中的独特位置和大运河在全国交通体系中的作用，成为陆上丝绸之路与海上丝绸之路的连接点。这使扬州不仅成为南北货物的集散中心，同时也成为国际贸易都会。唐代不少来扬州的波斯人与大食人是由波斯湾沿海经马六甲海峡和北部湾抵达广州，然后从陆路转由梅岭等通道，经洪州进赣江，循长江经停扬州，再从扬州经运河北上抵达中原，或抵达广州后，再直接沿大陆架北上，从长江到达扬州港。其时，新罗、高丽、日本、波斯、大食、婆罗门、昆仑等国来扬州长期居住经商者达数千人。

　　后晋刘昫《旧唐书》卷一二四记："田神功，冀州人也。……寻为邓景山所引，至扬州，大掠百姓商人资产，郡内比屋发掘略遍，商胡波斯被杀者

①《扬州：滨江临海，唐朝第一港——朝鲜、意大利、阿拉伯人来中国，先到扬州》，《扬州晚报》2011年8月26日，第A12版。

② 朱江：《海上丝绸之路的著名港口——扬州》，海洋出版社，1986，第24—25页。

数千人。"①仅在一次打劫事件中，被杀的外籍商人就达到几千人。可见，当时扬州城的西方商旅人数之多及国际贸易的开放程度之大。这些外国商人在扬州进行珠宝和香料的贸易，然后将中国的瓷器和手工艺品贩卖回西方。他们所走的航线便是沿着"海上之路"的南下路线，从唐代属长江口的扬州港口出发，沿中国东南海岸线南下，过马六甲海峡，经印度过印度洋至波斯湾，到达西亚、北非等各地。

到 8 世纪中期，扬州对内、对外贸易经济已跃居全国首位。安史之乱后，陆上丝绸之路被阻隔，海上丝绸之路成为中国对外贸易的重要路线。唐代全国经济中心南移后，扬州临海、濒江、通运的地理优势更为突出。作为亚洲大陆沿海最繁华的贸易都市，扬州成为唐朝吞吐四海、沟通宇内的主要窗口。

唐代扬州为青瓷的海外传播提供了便利，通过考古与史实资料的佐证，唐代汇于扬州的青瓷主要是顺沿"陶瓷之路"的航线进行海外传播。鼎盛时期，长沙铜官窑瓷器遍布亚洲各地、远至非洲，出口 29 个国家和地区，其通过水运从湘江入长江、运河，经扬州、宁波、广州等，开辟了一条通往南亚到北非的"海上陶瓷之路"。

1980 年，扬州市郊东风砖瓦厂残唐墓出土唐代长沙窑青釉绿彩阿拉伯文背水扁壶，从其器身的阿拉伯文装饰看到了伊斯兰文化在青瓷市场的影子。同时，此类湖南长沙窑青瓷器在阿拉伯地区也有出土。结合近几年在东南亚、南亚乃至非洲出土的越窑与长沙窑青瓷器，其品种与扬州出土的青瓷有相似之处，而类似的青瓷品种在明州和广州等地并未发现。这说明了这些早期越窑青瓷是通过扬州港顺沿"海上之路"的南部航线而对外传播的。

（4）海外青瓷传播的影响

"海上之路"的北部航线是指中国同日本、朝鲜来往的海上航道。从扬州起航的青瓷商船，可以分为两路北上进行海外传播：一路从扬州沿淮南运河至楚州过东海至朝鲜半岛转日本；一路从扬州沿运河至黄河流域转山东半岛，到登州港入海至朝鲜转日本。8 世纪时，受政治原因影响，朝鲜来华交通封闭，转而开辟了转道日本的新航道路线。李永鑫《绍兴通史》记："由

① （后晋）刘昫等：《旧唐书》第十一册卷一百二十四《田神功》，中华书局，1975，第3532—3533 页。

州有基督教人、犹太教人、火祆教人达 20 万人。《旧唐书·李勉传》记载："（大历四年）前后西域舶泛海至者岁才四五，勉性廉洁，舶来都不检阅，故末年至者四十余。"[①] 当时每船可乘 200 人。他们到长安后，得到朝廷接见允许可换马到广州。唐代从长安到广州这段路沿途的主要城市，即经过的主要交通要道城市与经济中心城市有广州、泉州、明州（宁波）、杭州、扬州、润州（镇江）、升州（南京）、汴州（开封）、东都（洛阳）等。可见，当时扬州港口城市的地位与交通作用显得非常重要。

3. 扬州港传播的价值

如上所述，唐代扬州经济繁荣、交通便利，中外商贾云集形成的扬州港意义非凡。生产者面对不同的客户群体，为能在国际性的贸易来往中占有一席之地，他们要进行产品的改造与纹样的迎合，或要按国外客户的要求进行相关纹样设计和预定。在这供需往来的市场化活动中，文化相互碰撞与交融，并经过一段时间的市场考验，这种文化符号就转化为本土化的艺术纹样，而广泛地应用于新产品上。在扬州出土的唐代青瓷器佐证了当时国内外文化交融的状况，扬州的国际化程度和开放下的汉民族所具有的包容性，凸显出唐代扬州作为国内外经济文化传播中心与消费青瓷集散中心的显赫地位。

唐代的扬州因其社会发展地位和水利交通优势，在巨大的海内外青瓷贸易市场供需竞争中，作为青瓷市场的重要支撑，其域外文化审美元素必然直接或间接地被运用于青瓷产品的生产中，而域外的审美元素经过本土化后，又融入青瓷的艺术创造中。如长沙窑青瓷器的外域风情，特别是"真主真伟大"外来字样装饰的艺术风格；越窑青瓷的中国文化内涵，特别是精美青釉色和融"胡风"人物塑造等艺术审美样式……都通过扬州港口进行的国内外贸易得到传播，彰显出扬州对青瓷艺术传播的重要作用，也对世界文明的发展作出了重要贡献。

（二）广州港

唐代广州是外商经贸的重要之地，广州港已成为青瓷等外输商品的集散中心，外商来广州从商人数之多反映出港口的繁荣景象。《通典》和《中国回教小史》记载，广州的阿拉伯商人（或者外国商人）占广州总人口的比

① （后晋）刘昫等：《旧唐书》第十一册卷一百三十一《李勉》，中华书局，1975，第 3635 页。

例较高。唐代史料所记人口数字与外国人著作中的记载，都有到港商船数量以及文献记载的相关事件。如《通典·州郡十四·古南越》载：南海郡，包括广州、东莞、清远等地，户 58840，口 200150。始兴郡，包括韶州等，户 5650，口数无。海丰郡，循州，今博罗、兴宁、河源等地，户 9520，口数无。恩平郡，阳江，恩平等地，户 9000，口数无。南陵郡，阳春等地，户 740，口 2800。高要郡，端州等地，户 9553，口 20120。①

唐末年黄巢杀入广州城，仅仅杀掉的阿拉伯商人或者其他国家的商人就达到 10 万人左右，由此可见当时广州作为对外贸易城市的国际化程度。白寿彝云："大食人（阿拉伯人）在唐末所作游记，说黄巢之乱，广州底回教人、基督教人、犹太教人被杀的，共有十二万人之多。"②此条材料出于阿布赛德哈散之记录，见于莱奴德《阿拉伯人及波斯人之印度中国纪程》。张星烺记："据熟悉中国事情之人云，除杀中国人外，回教徒、犹太人、基督教徒、火教徒，亦被杀甚多。死于此役者达十二万人。"③地理学家曾昭璇说："广州人口蕃人可达 12 万，汉人当更多。总计开元时（713—741）户 64250，元和时（806—820）为 74099 户。即人口至少达 30 万。"④

对于流动商贩人口，以每船 200 人计，张星烺估计 80 余万。唐代李肇《国史补》记："一年之中，每日有十一舶进口，二千二百余人登岸。……广州一年之中，来往客商已达八十余万人。"另外，南宋周去非《岭外代答》、宋代吴自牧《梦粱录》也有类似记载。《旧唐书·地理四·广州中都督府》云："乾元元年，复为广州。州内有经略军，管镇兵五千四百人，其衣粮轻税，本道自给。广州刺史，充岭南五府经略使。旧领县十，户一万二千四百六十三，口五万九千一百一十四。天宝领县十三，户四万二千二百三十五。"⑤《新唐书·地理七上·广州南海郡》云："户四万二千二百三十五，口二十二万一千五百。县十三。"⑥

① （唐）杜佑：《通典·州郡典》下册卷十四，时代文艺出版社，2008，第 545—553 页。

② 白寿彝：《中国回教小史》，商务印书馆，1944，第 7 页。

③ 张星烺：《中西交通史料汇编 2》，华文出版社，2018，第 592 页。

④ 曾昭璇：《广州历史地理》，广东人民出版社，1991，第 232 页。

⑤ （后晋）刘昫等：《旧唐书》第五册卷四十一《地理四》，中华书局，1975，第 1712 页。

⑥ （宋）欧阳修、宋祁：《新唐书》第四册卷四十三上《地理七上》，中华书局，1975，第 1095 页。

结合《通典》和两"唐书"来看，广州在唐代中期人口大概 20 万人。历代乃至如今，广州老城荔湾区一带还有很多街道的名称与阿拉伯人在此居住有关，可见其盛况。

（三）泉州港

具有 1300 多年的泉州港起源于南朝的泉州港（刺桐港），经过唐代发展到五代得到进一步开拓，泉州城比原来扩大了 7 倍，泉州成为闽国辖地，也由于一直重视海外贸易，招来了海外"蛮夷商贾"。在不断地建设发展中，泉州港成为世界千年航海史上独占鳌头 400 年之久的世界第一大港之一，曾与埃及亚历山大港口齐名，是中国"海上陶瓷之路"重要起止点之一。

6 世纪的南朝时期，印度人拘那罗陀两次到泉州，时间在陈武帝永定二年（558 年）和陈文帝天嘉六年（565 年）。他曾登上泉州西郊的九日山，在那里静心翻译好《金刚经》后才从泉州又乘船回经棱加修国（马来半岛）过马六甲海峡，再到优禅尼国（印度），可见这时的泉州已与亚洲中西部地区有航线开通。唐王朝在泉州设参军事管理海外交通贸易事务，这时期在此的外国商人主要来自阿拉伯、波斯、印度、埃及、日本、朝鲜等国家和地区。7 世纪初，阿拉伯正式派代表使节来中国，到武后时期（684—704 年），有数万名阿拉伯等商人自广州、泉州、杭州等港口进入中国，泉州港口出现"南海蕃船"频繁出入而"岛夷斯杂"的现象。为此，唐朝积极保护外商在广东、福建等地的交易，并"不得重加率税"，为青瓷等文化艺术的贸易传播创造了良好的氛围。

（四）明州港

1974 年，大量青瓷器在浙江宁波市和义路上的唐代明州（宁波）港遗址中被发现。这些当年存放在港口的越窑青瓷标本与唐朝廷指定外商在明州港可以签证出入港埠的史实，证明明州港是越窑青瓷输出的另一个主要港口。董忠耿在《论唐宋时期越窑青瓷的对外输出》中分析道："唐宋时期，越窑青瓷的对外输出途径大致是这样的：从宁波出发，东达日本，北到朝鲜；或经过泉州，到达广州并由广州南下经南沙群岛，可达越南，加里曼丹，菲律宾群岛、印尼等。穿过马六甲海峡沿孟加拉湾航行可达缅甸、孟加拉、印度，向南至斯里兰卡，横穿印度洋穿过阿拉伯海的亚丁，由亚丁沿阿拉伯半

岛南岸经阿曼进入波斯湾；或沿海航行，从马拉巴海岸出发，顺印度西海岸
北上经巴基斯坦印度河河口的班布尔进入波斯湾；由亚丁穿过红海到达埃
及，往东南可达东非。"①

第二节
宋元青瓷艺术之外传

一、外输机构设置与路径

在英语中，"中国"与"瓷器"同为一词，"China"一词开头字母大
写意为"中国"，小写则意为"瓷器"，这一点早已为世人所熟知，这是
青瓷之后景德镇（昌南镇）青花瓷在西方得到认同的称呼。但是在阿拉伯语
里，"瓷器"一词发音为"悉尼"，也与中国一词相同。土耳其语称中国为
"秦"，阿拉伯人称青瓷为"海洋绿"，日本人将青瓷比作"秋季的天空和
静静的蓝色的大海"。陈桥驿在《龙泉县地名志》序中评三上次男《陶瓷之
路》说："路线从中国东南沿海各港口起，循海道一直到印度洋沿岸的波斯
湾、阿拉伯海、红海和东非沿海……无处没有龙泉青瓷的踪迹。"②

宋元时期的中国"海上之路"，不仅把陶瓷器、丝绸等商品运销到世界
各国去，而且更多的是把中国烧制陶瓷技术和古代的创造发明传输到世界各
地。同时，由海路换回了中国稀有的国外特产，如香料、珍珠、犀象等。三
上次男在《陶瓷之路》中说："这是连接中世纪东西两个世界的一条很宽阔
的陶瓷纽带，同时又是东西方文化交流的一座桥梁。"③这时期的法国人称
青瓷为"celadon"，是对美丽青色的认可。

同时，宋代的中国瓷器输出量超过以往，已经遍及亚洲板块的东部、南

① 董忠耿：《论唐宋时期越窑青瓷的对外输出》，《南方文物》1994年第4期，第117页。
② 陈桥驿：《〈龙泉县地名志〉序》，载《陈桥驿方志论集》，杭州大学出版社，1997，第386页。
③ [日]三上次男：《陶瓷之路》，李锡经、高喜美译，蔡伯英校订，文物出版社，1984，第155页。

部、西部和非洲板块的东海岸大部分国家。宋代的赵汝适《诸蕃志》提到，这时期已有几十个国家和地区从中国进口瓷器。由此，转口瓷器到达的国家和地区更是远超此数。朱彧《萍洲可谈》记当时贸易情况时说："富者乘时蓄缯帛陶货，加其直与求债者，计息何啻倍蓰。"[1]"船舶深阔各数十丈，商人分占贮货，人得数尺许，下以贮物，夜卧其上。货多陶器，大小相套，无少隙地。"[2]唐代基础上，宋朝廷在东南部沿海的口岸城市广州、杭州、明州、泉州等设立了"市舶司"专门管理机构，以增加税收和安全管理。从文献记载可知，仅南宋绍兴末期（1160年前后）的广州和泉州两个市舶司，其抽分（抽解）所征税每年高达200万缗，贸易量巨大。

宋代为激励和奖励海外贸易，采取了一些积极措施，除朝廷专门主动派遣使臣从事海外贸易拓展事务外，还设立了招诱奖进的政策，以此获得更大的征税利益。北宋太宗雍熙四年（987年），朝廷派遣内侍8人赍敕书金帛，分4组分别到海南各蕃国引召进奉，每组均赍空名诏书，于所到之处赐之，并买回大量的犀牙、香料、龙脑、珍珠等。南宋绍兴七年（1137年），宋高宗赵构说："市舶之利最厚，若措置合宜，所得动以百万计，岂不胜取之于民！"[3]南宋绍兴十六年（1146年），朝廷看到市舶司产生的巨大收利额完全可以为国所用，可以按北宋的做法来招引海外的商人，埠通货贿。为此，南宋朝廷允许蕃商在本地经商通婚："先是，诏令知广州连南夫条具市舶之弊。南夫奏至，其一项：市舶司全藉蕃商来往贸易，而大商蒲亚里者（阿拉伯商人）既至广州，有右武大夫曾纳利其财，以妹嫁之，亚里因留不归。上（令）委南夫劝诱亚里归国，往来干运蕃货。"[4]

2007年12月，南宋古沉船"南海一号"在广东阳江海域被打捞出水，其中有不少龙泉青瓷。韩国、日本等许多地区在此前都有南宋时期的龙泉

① （宋）朱彧、陆游：《萍洲可谈》卷二《住蕃住唐》，李伟国、高克勤校点，收入《萍洲可谈 老学庵笔记》，上海古籍出版社，2012，第30页。

② （宋）朱彧、陆游：《萍洲可谈》卷二《舶船航海法》，李伟国、高克勤校点，收入《萍洲可谈 老学庵笔记》，上海古籍出版社，2012，第29页。

③ （清）徐松：《宋会要辑稿》第七册职官四四《市舶司》，刘琳、刁忠民、舒大刚、尹波等校点，上海古籍出版社，2014，第4213页下栏。

④ 同上书，第4214页上栏。

青瓷出土，说明南宋青瓷的出口规模较大；南宋朝廷在两浙和福建设置市舶司，说明朝廷高度重视青瓷的对外贸易交流。因此，瓷器的外输已成为财政外贸税收最重要的渠道之一。

宋代海外瓷器贸易输出的国家，有朝鲜、日本、菲律宾、巴基斯坦、马来西亚、越南、印度、文莱、印度尼西亚、柬埔寨、坦桑尼亚及东非；贸易品种有青瓷、白瓷、青白瓷，还有褐釉、黑釉、绿釉、三彩等日用品。出口到亚洲和非洲等地区和国家的南宋青瓷产品以碗盘为主，如碗的艺术装饰方法和题材有刻划莲花纹和划花云纹的造型样式，内底部印有"金玉满堂""昆阳片玉"和"河滨遗范"铭文；盘的艺术装饰方法和题材为折腹平底和刻缠枝花凤雁纹等大盘造型样式。

宋瓷主要出口产品有龙泉窑青瓷、越窑划花青瓷、景德镇青白瓷、磁州窑黑瓷等，还有福建、广东等窑的青瓷和青白瓷等。南宋嘉定十六年（1223年），日本陶瓷学家加藤四郎还专程到浙江学习造瓷技术，回国后吸收、模仿龙泉青瓷的样式，创建"濑户窑"，保留了龙泉青瓷苍翠、浑厚的特色。如濑户窑的碗盘造型与龙泉青瓷的花口碗、折沿盘、花边盘等相似，只是质地和透亮度稍显不足。另外，日本福冈太宰府遗址出土的青瓷双面刻花碗与菲律宾出土的青瓷多管瓶和注子，都是源于北宋龙泉窑工艺。

同时，伊朗、埃及、伊拉克等伊斯兰地区的陶瓷，在器形、釉色、图案、风格等方面全面仿烧中国瓷器，尤以仿我国宋代青瓷和白瓷的精品为多，对器形和装饰纹样方面的仿制尤为精通，可见中国陶瓷对伊斯兰地区影响很大。

13 世纪末，元王朝统一全国后进一步加强海运管理，在广州、泉州、杭州、庆元（宁波）、上海、澉浦（海盐）、温州等设置市舶司。元代至元三十年（1293 年），温州市舶司并入庆元（宁波）；大德二年（1298 年）又并上海和澉浦（海盐）市舶司于庆元，庆元海外贸易业务日益繁盛。除与日本和高丽通商外，海路还通往东南亚、西亚等地区。元代庆元路与对岸定海一带呈现"蛮夷诸番舟帆所通，为一据会总隘之地"景象。海外贸易得到重视，较宋时有所扩大。

海外贸易主要依靠广州、明州、杭州、泉州等港口，将瓷器输入世界各地。元世祖至元二十一年（1284 年），变海上通航私有设施为官办，由朝

廷出资购船、招人等，开展经营，经营利润三七分成，经营者得三，官府得七，并下禁令"严禁民间私自贸易"，以确保官方利益。但海外瓷器贸易利润高，对百姓诱惑力极大，根本禁绝不了民间私下贸易活动，当时形成了官营和民营共分瓷器海外贸易市场的局面。元代对外贸易的盛况见诸史籍中，如元代旅行家周达观的《真腊风土记》写有：在真腊（柬埔寨），元代的钱币、青瓷、金银、铜器、锡器、漆盘、麻布、雨伞、铁锅等随处可见。[①]元世祖至元十二年（1275 年），朝廷派景教徒前往耶路撒冷朝拜圣地，并携钱币、礼品和书信等，中途又受伊利汗国国王的委托，先航经君士坦丁堡、那不勒斯和罗马，后又见到达法王腓力四世和英王爱德华一世，他们都是首次见到如此精美的青瓷，赞叹不已。

元世祖至元二十七年（1290 年），意大利人马可·波罗和他的父亲、叔父来到中国，作家鲁斯蒂谦根据他们回国后的口述写出《东方见闻录》，其中专门讲述了元代的印刷、发行、市场流通纸币等情景，使欧洲人大开眼界，还提到当时贸易有龙泉窑系青瓷、景德镇窑系的青白瓷和青花瓷等以及其他窑场的仿龙泉瓷、青白瓷和青花瓷等品种，且在当时的海外贸易中仿瓷占有较大的比例。元代航海家汪大渊在元代文宗至顺元年（1330 年），时年20 岁，首次从泉州港搭商船开始历经 4 年的远航，元惠宗至元三年（1337年）第二次从泉州港远航，历经两年，返航回国后编写了《岛夷志》。时值泉州路修编郡志，主修郡志者吴鉴和地方官偰玉立，因泉州设有市舶司，规定"诸番辐辏，不能无记"，故将《岛夷志》收入《泉州路清源续志》。汪大渊回家乡南昌后又编录了《岛夷志略》，并在南昌印行得以传播，但因元末战乱散失大部分，后至明代最终失传。《岛夷志略》记载，中国商船当时到达了 220 多个国家和地区，其中瓷器输出的国家和地区已达 50 多个，有日本、波斯、菲律宾、阿拉伯、印度、马六甲、占城（越南）、马来西亚、印度尼西亚、苏门答腊、爪哇、泰国、缅甸、孟加拉国、伊朗、澳大利亚、中国台湾及澎湖等国家和地区，以及阿拉伯海、波斯湾、红海、地中湾、莫桑比克海峡等区域。明代永乐年间，随郑和七下西洋的马欢在《瀛涯胜览》中也确认了汪大渊书中的这些国家所记不虚。

① （元）周达观：《真腊风土记》，夏鼐校注，中华书局，1981，第 13 页。

二、海外发现

1978 年，在浙江宁波东门口舶库北边海运码头遗址出土了大批宋元时期的龙泉窑青瓷，品种丰富。这批青瓷胎质细腻，施厚釉，属翠青、粉青、梅子青等青瓷产品。青瓷造型艺术样式比较典型，宋代有夹层碗、折沿盘、莲瓣盘、葵口洗、敞口洗、直口盅、鬲式炉、贯耳瓶、鱼耳瓶等。元代有宽圈足碗、莲花碗、高足碗、菊瓣碗、收腹碗、敞口小底碗、"增添福禄"铭文碗、云叶洗、蔗段洗、蔓草荷叶洗、贴花双鱼洗、菊瓣盘、花卉盘、大平底印花盘、大宽沿仰莲盘、堆花瓶、荷叶盖罐、奁式炉、灯盏、侈口盅等青瓷产品。而这次在舶库北边海运码头遗址发现的大批宋元龙泉青瓷，正巧与 1976 年在韩国光州广域市西南的新安郡海底出水的很多瓷器品种是一致的，说明该元代沉船线路为从我国东海驶往朝鲜的。1981 年出版的《新安海底遗物·综合篇》描述：1976—1984 年间，共打捞了各类文物 22000 多件，其中有青瓷 12359 件，青白瓷和白瓷 5303 件。青瓷中除有少许几件元代仿哥窑瓷器和高丽瓷器外，余者均为龙泉青瓷。1997 年，在韩国光州广域市西南的新安郡与木浦市附近岛屿的海底，再次打捞了一艘中国元代的沉船，也出水了青瓷和青白瓷瓷器 1 万余件。

1987 年，中国交通部广州救捞局与英国某潜水打捞公司合作，在广东省进行沉船调查时，意外发现一艘满载中国宋元时期瓷器的沉船，这艘船就是"南海一号"，当时打捞出水瓷器和其他文物共 200 多件。沉船中装载着一大批宋元时期的珍贵文物，主要是 4 个窑系的日用瓷器：一是浙江龙泉窑系的青瓷，如划花碗、青釉盏等；二是景德镇窑系的影青瓷，有划花碗、小瓶、葫芦形瓶等；三是福建磁灶窑系的绿釉碟和碗；四是福建德化窑系的白瓷，以印花粉盒为主。

2001 年至今，考古人员已从"南海一号"出水了 4600 多件瓷、铜、金、铁等器物，6000 多枚宋代铜钱。其中瓷器分属于浙江龙泉、福建德化、江西景德镇等南宋几大著名窑系的外销瓷器，造型独特，装饰精美，绝大多数完好无损。这种情况在菲律宾也大量存在。前菲律宾华裔文化传统中心主任吴文焕说："中国文物可以说是遍布菲律宾领土的每个角落，从北部的吕宋岛，到比萨亚群岛，再到南部的棉兰老岛，到处都出土过中国的文物，尤

其是中国古代的瓷器。"①菲律宾陶瓷协会会员、著名陶瓷专家庄良有说"菲律宾出土的景德镇青白瓷多不胜数"。②

中菲贸易始于北宋初年（10 世纪）。1225 年，赵汝适在《诸蕃志》里对各种瓷器于 12—13 世纪输出至 30 ～ 40 个国家有很详细的叙述。菲律宾有 7 个岛屿，如麻逸、三屿（今巴拉望附近）、巴拉望等被列举在内。1359 年，元代汪大渊在《岛夷志略》里除记载麻逸与三屿外，还提到菲律宾其他岛屿，如苏鲁、棉兰佬等。在菲律宾发现的 90% 左右的唐、宋、元瓷器多为墓葬出土物，可见菲律宾土著社会崇尚厚葬。美国历史学家土葛曾说："在菲南岛沙麻、利地、蒲端等处都出土过唐代瓷器……数量自远不及宋元瓷器……这些少数的唐瓷不是直接中菲贸易品，而是由当时称霸于航海上的阿拉伯商人路经菲律宾群岛时与当地人交换粮食抑或商船上其他供应品所弃留下来的货品，或者是由邻近的占城商人带进来的，因占城早在公元 6 世纪已开始与中国通商，而菲律宾与占城之间贸易来往又很密切。"③中国台北市李艾华曾经就荷兰国立陶瓷博物馆，结合馆藏及阿姆斯特丹 Rijks 博物馆、海牙 Gemeente 博物馆和 Groninger 博物馆的中、韩、日、东南亚青瓷藏品的"Mysterious Celadon in Princessehof Leeuwarden"展，通过展出的 150 多件亚洲青瓷来探索瓷器的发展与交通贸易的关系。

此次展览中有各代龙泉青瓷 30 余件，其中的北宋龙泉窑盘口盖瓶与南宋龙泉窑蟠龙盖瓶均为浙江地区常见的墓葬瓷器。盘口瓶常与五管瓶配对出现于北宋墓葬，前者装酒，后者盛五谷。通称"龙虎瓶"的蟠龙瓶，常与蟠虎瓶成对出现在墓中，所以有学者认为，这是盘口瓶和五管瓶至南宋时期的演变。而对照北宋龙泉窑盘口盖瓶与南宋龙泉窑蟠龙盖瓶的釉色，也可以看出龙泉窑釉色的变化，这与宋室南迁杭州，河南青瓷工艺对南方青瓷造成一定的影响有关。

① 杨武编著《东盟文化与艺术研究》，哈尔滨工程大学出版社，2007，第 191 页。
② 转引自庄良友：《在菲出土的宋元德化白瓷》，载《德化陶瓷研究论文集》，德化陶瓷研究论文集编委会，2002，第 266 页。
③ 转引自上书，第 259 页。

三、泉州港与青瓷外销

　　始于隋唐海外贸易的泉州港，基本贯穿了整个海外贸易过程，并发挥了巨大的作用，近年来的海洋考古成果可以作为对这一观点的印证。自隋唐到明清，泉州港以陶瓷海外贸易为主，兼有丝织品、香料、茶叶等商品。贸易的瓷品以大宗为多，主要出口瓷器除龙泉窑和景德镇窑瓷器外，大宗瓷器主要来源于泉州本地所烧。

　　宋元时期政权南移，海上丝绸之路进一步兴盛，泉州港得到进一步发展扩大，龙泉窑、泉州窑等随之达到鼎盛时期。从海外贸易航线看，从泉州发航的线路主要有两条：一条为东洋线，一条为南洋线。前一条是由泉州港向北航行，过东海跨渤海进入朝鲜西海岸，再到达九州；或先到舟山群岛，沿江苏海岸横渡中国东部海洋，向北部朝鲜方向航至朝鲜西海岸再北上到达开城，或直接向东转口直达日本诸岛。后一条线路也是由泉州港发航，然后向东跨海到澎湖县转运，或直接南下到东南亚诸国，再沿印度半岛进入波斯湾，或穿过红海到达埃及、非洲等国家和地区。

　　外输港口兴旺的另一决定性条件，就是运输工具的制造与掌握，这点正是泉州港走向繁荣的重要保证。我国造船航海历史悠久，福建地区自古就有制造海船的传统，其远洋轮船的生产技术、质量和数量的实力当时逐渐处于领先地位。"漳、泉、福、兴化，凡滨海之民所造舟船，乃自备财力兴贩牟利而已。"①《太平寰宇记》把"海舶"列为泉州和福州的风土特色之一。宋人吴自牧对海船的描述是："海商之舰，大小不等，大者五千料，可载五六百人；中等二千料至一千料，亦可载二三百人；余者谓之"钻风"，大小八橹或六橹，每船可载百余人"②。（一料即一石，五千料相当于三百吨左右）顾祖禹的《读史方舆纪要》记载，福建海船"船之式，头尾尖高，中平阔，冲波逆浪，都无畏惧，名曰了鸟船"③。对此，徐兢有更为详尽的记

①（清）徐松：《宋会要辑稿》第十四册刑法二《禁约三》，刘琳、刁忠民、舒大刚、尹波等校点，上海古籍出版社，2014，第 8365 上栏。
②（宋）吴自牧：《梦粱录》卷十二《江海船舰》，浙江人民出版社，1984，第 111 页。
③（清）顾祖禹：《读史方舆纪要》卷九十五《福建方舆纪要序》，光绪二十七年图书集成局刻本，第 1 页 b。

述：“长十余丈，深三丈，阔二丈五尺，可载二千斛粟。其制皆以全木巨枋
搀叠而成。上平如衡，下侧如刃，贵其可以破浪而行也。其中分为三处，前
一仓不安艎板，唯于底安灶与水柜，正当两樯之间也。……船首两颊柱中有车
辆，上绾藤索，其大如椽，长五百尺，下垂叮石，石两旁夹以二木钩。……遇
行则卷其轮而收之。后有正舵，大小二等，随水浅深更易。当䑡之后，从上
插下二棹，谓之三副舵，唯入洋则用之。……每舟十艎……大樯高十丈，头
樯高八丈。”[①]1973 年泉州后渚港出土的宋代海船，即是此种类型。

相较于广东和两浙，福建海船进一步契合了深海远洋航行，故有“南
方木性，与水相宜，故海舟以福建船为上，广东、西船次之，温、明船又次
之”[②]。因此，宋代有“旧例，每因朝廷遣使，先期委福建、两浙监司，顾
募客舟”[③]，甚至“金人所造战船，系是福建人，北人谓之倪蛮子等三人指
教打造”[④]。泉州窑正是在泉州港兴起后，积极生产国内外常用的日用瓷品，
并承接专供外销的样品加工业务，抓住海外市场需求的机遇，瞬间成为当时
外销瓷烧制窑场中心，促进了当时欧洲制瓷科学技术的进步，为中外文化交
流作出了重要贡献。

（一）龙泉窑

龙泉窑，是在五代、北宋时期达到昌盛的著名外销青瓷，龙泉窑外销青
瓷在中国瓷器外销史上占有突出的地位。处州（浙江省丽水市）龙泉窑的主
要窑场在浙南瓯江上游两岸及其支流好溪和小溪两岸的山麓上。“瓯，小盆
也”[⑤]，“瓯”是当时先民使用的一种日常盛水的小器皿。在新石器晚期瓯
江流域，先民制陶已相当普遍。由于水运的发达和驿站的大量设置，青瓷从
处州龙泉通过瓯江走向全国各地和海外各国。五代至北宋早期，处州龙泉窑

① （宋）徐兢：《宣和奉使高丽图经》卷第三十四《客舟》，朴庆辉标注，吉林文史出版社，
1986，第 70—71 页。

② （宋）吕颐浩：《忠穆集》第一册卷二《论舟楫之利》，商务印书馆，1935，影印本，第 13
页 b。

③ （宋）徐兢：《宣和奉使高丽图经》卷第三十四《客舟》，朴庆辉标注，吉林文史出版社，
1986，第 70 页。

④ （宋）徐梦莘：《三朝北盟会编》卷二百三十，光绪三十三年许涵度刻本，第 7 页 a。

⑤ （汉）许慎：《说文解字注》五篇上，（清）段玉裁注，上海古籍出版社，1981，影印本，
第 212 页上栏。

系已初具规模，以烧制民间瓷为主，也有部分上等瓷器被征为贡品。北宋晚期、南宋、元时期，龙泉窑发展达到了鼎盛，形成了著名的处州窑系（龙泉窑系）。据现代考古统计，整个处州烧制青瓷的古代窑址有 500 多处，仅龙泉境内就有 366 处。处州瓷窑沿水而建，源于青瓷外运需要便捷、发达的水运交通网，而不断繁荣发展的处州青瓷又促进了瓯江水运更好、更快地发展。

由于瓷器是一种体积庞大又易碎的商品，适合水路运输，因此瓯江成了龙泉青瓷的主要外销通道。宋、元、明时期，处州龙泉青瓷由瓯江水道外运情况大致为：南自龙泉小梅或八都下云和水碓坑、赤石，再下丽水（今莲都区）保定，西自松阳古市下丽水保定，然后南、西两路汇为大溪下丽水吕步坑、处州城，纳好溪港，下青田、温州出海。另外，小梅和八都两地在古代都是浙江入闽的重要通道及货物中转站，处州青瓷可通过浙闽水道（庆松水道）或浙闽古道（龙浦）入闽，转达泉州后再通商海外。

元以后的龙泉青瓷，不再单纯地以青釉为艺术装饰，许多花俏的装饰法兴起。像受到日本市场喜爱的"飞青瓷"，是在青色上缀以褐斑；局部不上釉的露胎装饰法，让氧化的泛红胎色与青釉相互为衬；普遍运用划花、刻花、印花、贴花、镂刻装饰法等。受中国唐代青瓷影响，泰国、越南均有仿制技术在当地窑口生产青瓷，尤其前者，在中国瓷器减产时成为替代品。在日本称为"宋胡禄"的泰国素可泰（Sukhothai）王朝时期 Sawankhalok 窑生产的瓷器，在 15—16 世纪曾因应外销需要大量生产，由于受到日本茶人的喜爱而颇受藏家注意。此外，元龙泉窑牡丹纹瓶虽非罕见，但 70.5cm 的惊人尺寸、端正的器形和饱满的花纹，也在说明着当时制造技术的精良。北宋越窑摩羯鱼油灯兼具功能与设计感的造型，即以今日观之，亦属佳作。

（二）越窑

越窑青瓷自唐代输出后，当时各国争相仿制，朝鲜最早学会仿制青瓷工艺技术。新罗时代晚期开始，朝鲜就与我国五代吴越王朝有密切来往，并一直延续到高丽时代。对于朝鲜邻邦，越窑输出的不仅是青瓷的魅力，更是将制瓷技术也倾力传授，终于到五代梁贞明四年（918 年）于朝鲜康津设窑，成功烧出高丽秘色瓷（翡色瓷器）。北宋徐兢在《宣和奉使高丽图经》中记："陶器色之青者，丽人谓之翡色，近年以来制作工巧，色泽尤佳。……复能做碗、碟、杯、瓯、花瓶、汤盏，皆窃仿定器制度，故略而不图……其

余则越州古秘色，汝州新窑器，大概相类。"①

高丽青瓷是指918—1392年高丽王朝统治的470多年间所生产的青瓷。这一时期的高丽青瓷大都仿效宋瓷，其纹饰、造型典型地沿袭了越窑、定窑、耀州窑和后来的汝窑、龙泉窑的风格。高丽青瓷釉色比较接近于龙泉青瓷，以粉青和翡色为主调，釉面光泽，有细小纹片，并镶嵌黑、白纹饰。高丽青瓷流行青、黑二色与其民族风尚习俗相关。《高丽史》记载："我国始于白头，终于智异，其势水根木干之地，以黑为父母，以青为身。若风俗顺土则昌，逆土则灾。风俗者，君臣衣服，冠盖、乐调、礼器是也。自今，文武百官黑衣青笠……以顺土风。从之。"②

日本与中国一衣带水，受中国制瓷技术影响同样非常大。从宋代开始，日本学习了中国青瓷的制造技艺，以宋代龙泉青瓷工艺为主要仿制对象。日本不仅传承了龙泉青瓷的造型艺术样式，在釉色取象上，还逼真仿制出苍翠和浑厚的艺术色彩特色。日本古文献里的"砧青瓷""天龙寺手"与"七官"，就是专指宋、元、明三代的龙泉青瓷。

（三）吉州窑

宋元时期，吉州窑瓷为促进中国贸易往来和世界文化交流发挥了较大作用，世界各国许多博物馆藏有吉州窑瓷品。1975年在日本东京博物馆举办了日本出土的中国陶瓷展，吉州窑的兔毫斑、鹧鸪斑和玳瑁斑传世珍品名列其中，日本珍藏的剪纸贴花盏成为日本的国宝。1976年，在韩国新安海域打捞出一条前往朝鲜和日本的元代商船，在该沉船中出水了1.5万余件中国陶瓷，吉州窑占数不少。42件吉州窑瓷器被韩国中央博物馆收藏并成为旷世珍品。英国博物馆藏的吉州窑凤首白瓷瓶和木叶天目盏被列为国宝。

四、泉州港外销瓷

国内对于古代泉州港外销瓷的研究，主要从20世纪50—60年代起，主要代表人物有陈万里、韩槐准、周仁等。将陈万里开创的考古学方法引入古

① （宋）徐兢：《宣和奉使高丽图经》卷第三十二《陶尊》《陶炉》，朴庆辉标注，吉林文史出版社，1986，第66页。
② ［朝鲜］郑麟趾：《高丽史》卷三十九《恭愍王二》，景泰二年朝鲜活字本，第18页b至19页a。

陶瓷研究，为泉州窑外销学术研究开辟了新视野；还有周仁注重以自然科学方法研究古陶瓷，也对泉州窑外销研究有所启发。

（一）外销瓷研究的兴起与活跃

20世纪50—60年代是国内研究外销瓷器的考证阶段。而对泉州窑外销瓷考证学术研究的兴起，代表着我国外销瓷研究进入启蒙时代。

学术界重点对器物进行个体的罗列介绍，是这时期外销瓷研究的主要特征。它不注重"外销"的内涵，这时期研究反映出对贸易特征和地域分段不明确的问题。20世纪50—60年代，韩槐准于《南洋学报》发表了系列论文，其中《古代中国与南洋陶瓷贸易》《军持之研究》《中国古陶瓷在婆罗洲》《谈我国明清时代的外销瓷器》等，对泉州的外销瓷作了不少介绍。特别是《南洋遗留的中国古外销陶瓷》专著，通过华瓷被南洋地区许多博物馆收藏的现状，结合传世文献分析与其相对照，梳理华瓷出产的窑口，确认其中许多为泉州窑瓷器，使泉州窑瓷海外贸易发展研究有了实物依据。

陈万里的《宋末—清初中国对外贸易中的瓷器》，梳理了宋末至清初外销瓷的类别、产地、外销线路及在外销地的影响，结合相关国内资料切入论证，得出宋元沿海城市的经济繁荣与瓷器外销的关系密不可分，其中已相当系统地对泉州瓷器作了介绍。在《调查闽南古代窑址小记》中，陈万里将汀溪窑称为"同安窑"，论证了它是远销日本的"珠光青瓷"原产地；夏鼐的《作为古代中非交通关系证据的瓷器》介绍了包括不少泉州窑在北非、东非、西非各地出土的中国瓷器状况；李硕卿的《泉州东门外碗窑乡古窑址调查研究情况》专门对东门窑数量、地点和烧制情况作了介绍。

泉州外销瓷学术研究的活跃期，起于泉州窑在韩国新安海底古沉船的发现、海外交通史博物馆的恢复、引进水下考古技术等事件的发生。考古学领域一般把外销青瓷研究分为陆上考古与水下考古。

陆上考古方面，在有关部门多次对磁灶窑等窑口进行调研、取得丰硕成果的基础上，考古专家相继撰写出相关外销青瓷论文。如叶文程的《福建晋江县古外销陶瓷探讨》《晋江磁灶窑的发展及其外销》和《晋江泉州古外销陶瓷初探》3篇论文，从外销发展历史、外销方式、烧制工艺、艺术表现等方面介绍泉州东门窑和晋江磁灶窑的外贸瓷情况。另有陈鹏的《晋江县磁灶陶瓷史调查记》和《福建晋江磁灶古窑址》均就磁灶窑的生产条件和外销产

品类型进行了论述。

还有大量的文章分别从不同角度介绍了泉州窑等。如许清泉的《宋元泉州陶瓷生产与外销》梳理了宋元时期泉州的窑口，考证了一些窑口的外销状况；傅振伦的《中国古代陶瓷的外销》以时间顺序切入，概括性地分析了中国瓷器品种和制瓷技术的外传；徐本章和叶文程的《略谈古泉州地区的外销瓷》介绍了泉州每个窑口生产的外销瓷形态特征、工艺等情况；叶文程和吴国富的《郑和下西洋与明代陶瓷的外销》和《郑和下西洋与明代海外陶瓷贸易的发展》论述了郑和下西洋外贸瓷器的情况与影响；庄为玑的《浙江龙泉与福建的土龙泉》、陈鹏和曾庆生的《泉州府后山出土的江西瓷器》、叶文程的《宋元明时期外销东南亚陶瓷初探》，均介绍了宋元明泉州地区窑业，包括晋江磁灶窑、泉州东门外碗窑、德化窑等窑口，涉及青瓷产品在内的外销瓷器在东南亚各国，如在日本、菲律宾、印度尼西亚等国家的发现情况，与窑口的相互关系，及其对国外文化造成一定影响的分析。

水下考古方面，此段活跃期研究的重点集中在泉州湾海船与新安海底沉船上，研究内容和方向非常丰富。如以泉州湾现象为例，专门讨论沉船发现现象的有泉州海交馆编著的《泉州湾宋代海船发掘与研究》，全著分上、下两篇。上篇《泉州湾宋代海船发掘报告》专门对沉船的地域地貌、历史背景、沉船出水、文物状况等方面作了全面记述分析；下篇《泉州湾宋代海船研究论文选》，文章内容包括席龙飞和何卫国的《对泉州湾出土的宋代海船及其复原尺度的探讨》、陈高华和吴泰的《关于泉州湾出土海船的几个问题》、庄为玑和庄景辉的《泉州湾宋船结构的历史分析》、许清泉的《宋船出土的小口陶瓶年代和用途的探讨》、庄为玑和庄景辉的《泉州宋船木牌木签考释》、韩振华的《我国古代航海用的几种水时计》等，均从各个方面对古沉船相关信息作了论述。

关于宋代泉州湾海船的著论，有官方的《泉州湾宋代海船发掘简报》、王曾瑜的《论宋代的造船业》、泉文的《泉州湾出土宋代海船漫谈》《泉州湾宋代海船有关问题的探讨》、叶文程的《泉州港的地理变迁与宋元时期的海外交通》《从泉州湾海船的发现看宋元时期我国造船业的发展》《宋元时期泉州港与阿拉伯的友好交往——从"从香料之路"上新发现的海船谈起》、李再铭的《宋元时期后渚港至泉州城区的交通路线》、黄天柱和刘志

诚的《后渚港通往泉州古道的调查》、陈泗东的《泉州湾宋船沉没原因及带有文字的出土物考证》、陈瑞华和缪细泉以及戴金瑞的《泉州湾宋代沉船中降（真）香的鉴定及考证》、黄乐德的《泉州湾宋代海船出土文物分类保护方案的初步分析》、赵正山的《参加泉州古船出土香料鉴别记》等40余篇，是由沉船看泉州外销瓷器情况的研究成果。

由新安海底沉船引发的外销瓷研究著论有李德金、蒋忠义、关甲堃的《朝鲜新安海底沉船中的中国瓷器》，专门就沉船中的瓷器进行分类研究，如对龙泉窑系青瓷、磁州窑系白釉褐彩、建窑黑瓷、吉州窑瓷器等生产时代和沉船年代进行科学分析；冯先铭的《南朝鲜新安沉船及瓷器问题探讨》，认为新安沉船瓷器的断代、属地等为需要亟待解决的问题；叶文程和丁炯淳的《从新安海底沉船打捞的文物看元代我国陶瓷器的发展与外销》，分析了新安海底沉船瓷器及元代瓷器的烧制发展和外销状况；席龙飞的《对韩国新安海底沉船的研究》，强调新安沉船应为我国福建的福船船型，发现它与泉州湾沉船高度相似；江静的《再谈新安沉船》梳理了新安沉船的始发港问题，肯定了"沉船曾停靠过福州，在装载瓷器后，又驶向庆元"的航线。还有《新安打捞文物的特征及其意义》《新安海域陶瓷编年考察》《东方最大的古代贸易船舶的发掘——新安海底沉船》《新安海底发现的陶瓷器的分类与有关问题》等学术考证的研究性论著。

泉州外销瓷学术研究的活跃期还开始反映在注重"外销"的内涵研究，就外销瓷与泉州港之间的内在联系展开研讨。如徐本章和叶文程的《略谈古泉州地区的外销陶瓷》是这一时期研究成果的代表之一，该文通过对各时期泉州外销瓷的特征、产地及窑口介绍，并将各时期泉州港与瓷器外销的发展阶段情况相结合论述，得出泉州港口与外销瓷之间存在着相互依存关系的结论。研究这两者间相互关系的文章，还有李知宴和陈鹏的《宋元时期泉州港的陶瓷输出》，研究得出泉州港与陶瓷生产发展相辅相成；陈鹏的《宋元时期泉州陶瓷业与产品外销》就泉州陶瓷与外销在泉州港与城市之间有互存联系作了论述；还有一些论文在研究泉州港口与外销瓷之间有互动关系基础上，同时反映了泉州港在南洋贸易中的重要地位。

这种活跃期还反映在外销瓷对中外关系有什么作用这一问题的研究上。宋元瓷通过泉州港大量销往东南亚、非洲等地，为当地文化与生活提升产生

了较大的影响。如李知宴的《从唐代陶瓷的发展看中国和亚非国家的关系》，
得出结论——中国陶瓷以其独特的品格，成为探讨中国和各国友好往来历史
的一种最生动的证据；马文宽和孟凡人的《中国古瓷在非洲的发现》，对非
洲地区出土的中国瓷器作了系统概况性的介绍；冯先铭的《中国古陶瓷的对
外传播》和《中国古代外销瓷的问题》，认为外销瓷的传播贸易对当地的饮
食习惯起到了改变作用；王文强的《略述我国陶瓷的外销及其影响》，通过
对唐至明清陶瓷经泉州外销历程及地区的介绍，阐释其对东南亚地区生活的
主要影响。还有《中国古外销陶瓷研究资料》收录有富斯著、许其田译的
《菲律宾发掘的中国陶瓷》，陈台民的《菲律宾出土的中国瓷器及其他》，
费·兰达·约卡诺著、韩振华译的《中非贸易关系上的中国外销瓷》，叶文
程的《试论中国古外销陶瓷的国家和地区》《明代我国瓷器行销东南亚的考
察》，欧志培的《中国古代陶瓷在西亚》，李辉柄的《从文献看元代瓷器的
外销》，崔淳雨的《南朝鲜出土的宋元瓷器》等，经过科学研究分析，认为
销往东南亚地区的中国瓷器对当地文化与生活改变具有重大的影响和积极
意义。

最后，就如何针对古外销瓷学术研究有计划、有步骤地展开研究工作提
出了几个具体的研究方法：一要进一步充分挖掘文献资料，特别是国外的研
究成果；二要加强窑口的田野考察；三要进行文献整理和编制工作；四要创
办相关专业刊物；五要开展常规研讨会。

20 世纪 90 年代后，外销瓷研究主要趋于两大方向：一是紧密运用考古
学与历史学相结合的方法进行探索；二是更加深入进行外销瓷与泉州港之间
的关系研究。

（二）跨学科方法研究

由于学科堡垒难以打破，将考古学与历史学紧密结合的研究方法应用
于外销瓷的学术研究，是目前学术界的难点之一。一些国内外专家已认识到
跨学科研究的迫切性，认为陶瓷是有形的资料，在海外贸易文化研究中以实
物的形式给我们再现了海外贸易的方式。为科学地获取这种珍贵的"有形资
料"，必须打破学科界限，如应用考古学、历史学、海洋学等综合方法进行
研究。从 20 世纪 90 年代初期开始，泉州本土学者对泉州外销窑口及其瓷器
展开更大范围的研究，取得了一定的阶段性成果。

　　首先是泉州各县不断有窑口被发掘，泉州瓷器及窑口的研究成为热门。其次是随着考古研究的深入，外销瓷研究开始进入"有理有据"的阶段。如李知宴的《论新加坡出土的中国瓷器》以元代瓷器在新加坡福康宁文化遗址中出土为例，探讨中国与新加坡的瓷器贸易往来和历史意义；秦大树的《埃及福斯塔特遗址中发现的中国陶瓷》，通过泉州瓷器在福斯塔特发掘的案例，探讨泉州外销瓷的窑口和范围；杨永曦的《中国古陶瓷对泰国陶瓷的影响》，将在泰国发掘的中国陶瓷和泰国陶瓷进行对比，论述泉州外销瓷烧制工艺传入泰国后对其瓷业的影响；马文宽的《中国瓷器与土耳其陶器的相互影响》以土耳其发掘的大量瓷器纹饰与中国内地瓷器纹饰一致的分析论证，说明两国间贸易时间长久且频繁的史实；陈文平的《宋代对日陶瓷贸易试探》、刘兰华的《宋代陶瓷与对日贸易》，以陶瓷贸易现象说明这时期中日经济文化交流的情况；彭善国的《宋元时期中国与朝鲜半岛的瓷器交流》，阐释明州在通过泉州与东北亚进行瓷器贸易中的中转地位；曾凡的《福建南朝窑址发现的意义》对泉州瓷烧制时间及功能进行了考证性论述；栗建安的《从水下考古的发现看福建古代瓷器的外销》《福建陶瓷外销源流》，肯定了福建烧制的大部分瓷器在宋元至明清时期均为外销瓷；刘铭恕的《泉州宋代沉船陶瓶用途之推测》对沉船中的陶瓷功能予以研究分析。

　　稻垣正宏著，新保辰夫、丰田裕章译的《两种珠光茶碗》描述的青瓷"珠光茶碗"，是因日本"茶汤之祖"的高僧村田珠光发现并厚爱，后献足利义政将军而被将军命名为"珠光茶碗"[1]，此件最终被东京根津美术馆收藏。该类青瓷碗多为当时福建晋江同安窑等地烧制，碗外壁刻纹直线、折扇纹等，内刻划卷草纹和花卉纹，间饰篦梳和篦点纹装饰，一些内底划有一个圆圈；釉色显青中泛黄，胎呈灰白色。有人进行对比后认为，南宋青瓷茶碗才是真正的青瓷珠光茶碗。林忠干和张文鉴的《同安窑系青瓷的初步研究》提出，"日本是宋元同安窑系青瓷的主要输出国之一。……同安窑系是为满足海外贸易需要而蓬勃兴起的窑业群体[2]。"栗建安的《福建仿龙泉青瓷的几个问题》，从窑业和产品类型出发，梳理认为，"同安窑系"不宜概括为

① ［日］稻垣正宏：《两种珠光茶碗》，（日）新保辰夫、丰田裕章译，《海交史研究》1997年第1期，第111页。
② 林忠干、张文鉴：《同安窑系青瓷的初步研究》，《东南文化》1990年第5期，第395页。

福建地区青瓷的范围，它"仅仅是仿龙泉青瓷中的一种产品类型"①，并通过对珠光青瓷、土龙泉和同安窑系青瓷的比较，认为土龙泉包含福建仿龙泉青瓷，前期同安窑系青瓷包含珠光青瓷。陈娟英和苏维真的《隋唐、五代闽南地区瓷业：兼谈闽南地区的早期开发》，论述了晋江磁灶窑青瓷在隋唐、五代时期不仅烧外销瓷，也兼烧内销瓷。傅宋良和林元平的《中国古陶瓷标本：福建汀溪窑》，考证了宋元泉州一类瓷业的称呼是"汀溪窑"，即可称之为汀溪类窑址，该窑烧制特点是"功利性市场型，集中表现在其技术上兼收并蓄，工艺上草率急就"②。

五、外销瓷新概念

（一）外销瓷内涵延伸

"外销瓷"是中国古陶瓷研究学者常用的术语，学界对其概念定义和内涵解释不多。韩槐准先生的《南洋遗留的中国古外销陶瓷》较早提及了"外销瓷"的专业术语，然对其概念解释没有涉及，但从其行文可知其对"外销瓷"的概念默认是由中国出口至南洋的瓷器。陈万里的《再谈明清两代我国瓷器的输出》把"外销瓷"的概念确定为"专供出口的瓷器"。陈万里对"外销瓷"概念的解释特别注重了它的商业性，为此推断朝贡活动中的瓷器赏赐并不具备"外销瓷"性质。香港学者苏基朗也对"外销瓷"的概念作了界定，他认定："外贸瓷属于一种商品陶瓷，和一般商品陶瓷的重要差别在于主要目的市场，既非本地区域市场，亦非其他国内市场，而是出口市场。"

另外，学界还使用"华瓷"的名称来替代"外销瓷"的称法，如黄纪阳把中国出口的瓷器用"华瓷"来代替。随着外销瓷的学术研究不断深入，学界逐步认为这些术语名称的概念实际上是不清晰或不规范的，由此综合性地提出了"海洋性瓷器"的概念。如吴春明在《古代东南海洋性瓷业格局的发展与变化》文章中，对"外销瓷"的概念给予了重新界定与解释。吴春明论述了外销瓷的核心在"外销"，关注点在古代瓷器输出的对象是国外，但因

① 栗建安：《福建仿龙泉青瓷的几个问题》，载浙江省博物馆编《东方博物》第三辑，杭州大学出版社，1999，第 80 页。

② 叶文程编著《中国古陶瓷标本：福建汀溪窑》，岭南美术出版社，2002，第 10 页。

古代国家的各级地理变迁，"内"与"外"的概念是相对的，还存在着外销
有陆路与海路的区别。

因此，仅以"外销瓷"的概念是无法解释专指跨海性质的外销，从而
明确提出了"海洋性陶瓷"的概念，从中强调其以海洋为媒介，以海外输出
为目标。为此，王新天也认为，"外销瓷"和"贸易陶瓷"实际上难以真实
体现中国东南沿海地区面向海洋的瓷业格局，唯有树立海洋性瓷业的理念，
强调以海洋为媒介，以输出海外为主要目的，才能作出科学的论断。依据现
有的考古资料发现，泉州各窑口的瓷器无论是否选择从泉州港输出，它的主
要输出贸易对象均在海外。从中也反映出，宋代的航海技术已取得了显著的
进步。

指南针运用于航海是宋代航海技术最大的科技进步之一。之前的航海
主要是靠"舟师识地理，夜则观星，昼则观日"[1]，这不仅难以展开全天候
航海，更不能实现深海远洋航行。指南针的运用，使宋代的航海开启了新时
代。北宋宣和五年（1123年），徐兢随使团出访，由明州港出发，至高丽首
都开京。宋徽宗还专门制造2艘"神舟"，以"震慑夷狄"。徐兢第二年回
国后撰写了《宣和奉使高丽图经》："是夜，洋中不可住，惟视星斗前迈，
若晦冥则用指南浮针，以揆南北。"[2]南宋也记载："风雨晦冥时，惟凭针
盘而行，乃火长掌之，毫厘不敢差误。"[3]这里指南针导航仪器已成为全天
候航行的指明灯。"舟舶来往，惟以指南针为则。"[4]指南针的运用不仅使
得海商能够掌握航海知识，而且使得福建的特殊地理位置能更加发挥优势，
深入海外拓展贸易，赢得各窑口对泉州港远洋能顺利、安全和快速正确到达
的信任度。

中国东南沿海有冬季吹东北风、夏季吹西南风的季风规律，可观风变
向调整帆篷，以顺风势航行。中国指南针的发明与运用，为海商在掌握季风

① （宋）朱彧、陆游：《萍洲可谈》卷二《舶船航海法》，李国伟、高克勤校点，收入《萍洲可谈　老学庵笔记》，上海古籍出版社，2012，第29页。
② （宋）徐兢：《宣和奉使高丽图经》卷第三十四《半洋礁》，朴庆辉标注，吉林文史出版社，1986，第73页。
③ （宋）吴自牧：《梦粱录》卷十二《江海船舰》，浙江人民出版社，1984，第112页。
④ （宋）赵汝适：《诸蕃志校释》卷下《海南》，收入《诸蕃志校释　职方外纪校释》，杨博文校释，中华书局，2000，第216页。

规律的基础上进一步提供了精确的航海指示方向。去日本和高丽，即在夏季乘西南季风，"舟行，皆乘夏至后南风"①。宋代徐兢随使团从高丽回航，则乘东北信风；而去东南亚一带地区，则是乘冬汛北风而发航，夏汛乘南风回航。李东华说："泉州位于我国海岸线之转折处，遂可兼营两地之贸易，冬季一方面有华商、蕃商往南海贸易，一方面有赴东北亚贸易者返来；夏季一方面有南海商客入港，一方面又有赴东北亚者出海，一年中几无淡季可言。"②这在宋代祈风石刻和文献记载中有关泉州一年祈风两次，而广州仅言于五月祈"回舶风"即可得到印证。在这样的情况下，泉州港既经营与高丽、日本的贸易，又可发展同南洋的往来，而广州专营南洋，明州专营高丽、日本。因此，有着特殊的区位优势，加上当时所具备的航海技术条件，福建海商在拓展海外贸易中相较于其他区域而言，无疑具有更为有利的条件。

由此，将海洋性概念引入外销瓷研究，能够充分体现外销瓷的海洋性特征，更好地呈现外销瓷研究的特殊性和科学性。

第三节
明清青瓷艺术之外传

一、外输盛况

明朝初期，社会相对稳定发展。洪武和永乐年间，南北各地崛起了一批新的商贸中心。永乐十九年（1421年），明成祖把首都由南京迁到北京之后，疏浚会通河，整治济宁到临清这一段大运河，进一步畅通漕运，促进了大运河沿岸城市快速地发展兴旺起来，包括瓷器在内的日用品制造业同时得到了发展。明朝洪武年间，因外扰曾实行海禁，但瓷器的民间海外贸易并没有停止，瓷器不仅继续畅销亚洲各国，而且还大量销售到欧洲。

① （宋）徐兢：《宣和奉使高丽图经》卷第三《封境》，朴庆辉标注，吉林文史出版社，1986，第6页。
② 李东华：《泉州与我国中古的海上交通》，台湾学生书局，1986，第110—111页。

　　在明朝廷的宽容政策下，万历年间记载，瓷器的陆路对外销售依然在继续，皇家祭祀采用官窑和贡窑瓷器的同时，还将之用于对外赏赐和交换。明朝早期，朝廷大量采用瓷器对外赏赐。《明史》曾提到，从洪武初开始，许多国家派使臣与朝廷结交互访，带来地方特产等向明朝进贡，朝廷则用瓷器给予相应赏赐。当时在真腊、琉球国，"不贵纨绮，惟贵磁（瓷）器、铁釜，自是赏赍多用诸物"。西域敏真、失剌思、日落等国都以中国瓷为贵，有些国家还特派使臣来中国求取瓷器。明朝曾遣官赐予真腊、占城、暹罗三地"磁（瓷）器万九千"。如明洪武十六年（1383 年），"天方诸国贡夷归装所载，他物不论，即瓷器一项，多至数十车"[①]。十九年又"遣行人刘敏、唐敬偕中官赍磁（瓷）器往赐"[②]。明永乐二年（1404 年）时，琉球"山南使臣私赍白金诣处州市磁（瓷）器（龙泉窑），事发，当谕罪。帝曰：'远方之人，知求利而已，安知禁令。'悉赏之"[③]。当时处州（丽水）青瓷闻名全球，为世人所争藏。

　　15—16 世纪，埃及、土耳其、叙利亚等地陶瓷，有些模仿青花瓷已达到非常逼真的程度，这些仿品在埃及的福斯塔特遗址中发现较多。

　　15 世纪的明末清初，阿拉伯人又把中国制瓷技术传到了意大利，为欧洲制瓷史开辟了新纪元。明末（1627 年），中国瓷器的软质瓷青花瓷由意大利皮萨城的工匠仿制成功。清初（1709 年），德国人包特格尔首先在欧洲烧成硬质瓷器，也是欧洲仿制中国瓷器最先的成功者，随即在德国麦森开窑，烧制出优质的瓷器。此后，荷兰、意大利、法国、丹麦、英国等国的名窑相继出现，在模仿中国瓷器的同时，创新制作出各有特色的产品，创造出缤纷灿烂的陶瓷世界。

　　中国陶瓷在世界产生影响的同时，也带动了中外之间文化、经济和贸易的往来，中国也从国外获得物质、技术和艺术上的借鉴和帮助。唐代，我国陶工曾借鉴了波斯萨珊王朝金属凤头壶造型及纹饰特征仿烧出青釉贴花纹青釉龙柄凤首壶，由此可见中国陶瓷与波斯工艺品之间的渊源关系。明初永

① （明）沈德符：《万历野获编》下册卷三十《夷人市瓷器》，黎欣点校，文化艺术出版社，1998，第 838 页。
② （清）张廷玉等：《明史》第二十八册卷三百二十四《外国五》，中华书局，1974，第 8394 页。
③ （清）张廷玉等：《明史》第二十八册卷三百二十三《外国四》，中华书局，1974，第 8363 页。

乐、宣德年间，郑和七次下西洋，进一步促进和扩大了东西方文化交流与贸易往来。当时制作的青花瓷器，相传就有用进口的"苏泥麻青"来代替，当代龙泉书画青瓷艺术绘制的色彩釉料，也有部分采用了来自景德镇进口的"苏泥麻青"等洋料，而且，这一时期瓷器在造型和装饰图案上也都反映出外来的影响，如青花盘座、天球瓶、双耳葫芦扁瓶、折沿盆、龙柄花浇等，就是模仿伊朗、叙利亚黄铜器及陶器器形烧制成的。

史书记载的青瓷贸易屡见不鲜。如《明太宗实录》有述："（永乐十四年十二月丁卯）遣中官郑和等赍敕及锦绮纱罗彩绢等物偕往，赐各国王。"[①]永乐十七年（1419 年），"车驾频岁北征，乏马，遣官多赍彩币、磁器，市之失剌思及撒马儿罕诸国"。[②]可见，郑和下西洋所带的钱币、织布、丝绸、瓷器、茶叶等物品，赐给沿途诸国国王应是有所差别的。

1994 年 7 月，在江西景德镇市中华路和龙缸弄区域的基建工地挖掘出大量的永乐盘碗，其器形与纹饰丰富多样。这批瓷器与洪武瓷一起堆积在遗存中，确认为永乐三年（1405 年）以前明御厂为郑和第一次下西洋而准备的外销瓷，在土耳其和伊朗多有相同的传世品发现。每次郑和远航带出的瓷器数量及品种等在文献中并无确切记载，但随同出使者马欢的《瀛涯胜览》、费信的《星槎胜览》及巩珍的《西洋番国志》3 本书中，都记有关于交易用的瓷器信息。《星槎胜览》记载的瓷器交易信息最多，其中青花瓷交易有 9 处，专指青瓷碗 1 处，一般瓷器达 12 处；《瀛涯胜览》特别提到占城、锡兰、祖法儿都要以中国青瓷盘碗进行交易；《西洋番国志》记载，有"占城""爪哇""锡兰"3 条关于喜爱中国青瓷盘碗和青花瓷的信息。当然，这些瓷器并不一定全是郑和远航所带，也可能是当地民间海外贸易的瓷器。

17 世纪，中国每年输出约 20 万件瓷器，18 世纪，中国每年输出最多达百万件瓷器。青瓷外贸海上输出的方向，有东亚的朝鲜半岛和日本、东南亚及欧美一些国家。航线有从中国福建和广东港口出发，向西行达非洲，再穿

① 中央研究院历史语言研究所编《明实录》第十三册《明太宗实录》卷一八三，中央研究院历史语言研究所，1962，第 1970 页。

② （清）张廷玉等：《明史》第二十八册卷三百三十二《西域四》，中华书局，1974，第 8651 页。

越好望角，以非洲西海岸为线至西欧诸国；或自福建漳州、厦门诸港出发，至菲律宾马尼拉，穿越太平洋向东行至墨西哥的阿卡普尔科港，再到达大西洋岸港口韦腊克鲁斯港，最终东行到西欧诸国。

2006 年 9 月，福建福州平潭大练海域发现明代古沉船，船上装有名贵的元明时代龙泉窑瓷器。从水中打捞出来的部分龙泉窑青瓷看，虽在海水中浸泡 600 多年，但依旧光泽鲜明，釉色清亮，宛然如新。已打捞出的近 300 件瓷器以大盘为主，也有少量的碗、罐、壶等。特别是青釉大盘，有的直径达到 35cm，盘底有龙、双鱼、仙鹤、牡丹、人物等艺术纹饰，做工精细。通过和以前在东南亚等地所见到的龙泉窑瓷器相比，专家考证，这次沉船中的瓷器是准备出口销往国外的龙泉窑产品。

二、各国出土的有关青瓷信息

1. 伊朗内沙布尔出土有唐代越青瓷、邢白瓷、长沙窑瓷器，宋代德化窑瓷、广东窑白瓷、龙泉青瓷、景德镇青白瓷等，出土时间为 1936 年、1937 年、1939 年，现藏美国纽约美国大都会艺术博物馆、伊朗国家博物馆、德黑兰国立考古博物馆，发现者为 C.K. 威尔金森·格鲁伯和阿纳维·詹金斯。

2. 伊朗雷伊出土有唐代后期越窑瓷盆，唐代白瓷盆、邢窑铁绘瓷匣，南宋至元代龙泉瓷，明初青釉瓷器、景德镇青白瓷等，出土时间为 1934—1935 年，现藏巴黎济美博物馆、美国波士顿博物馆、伊朗国家博物馆、美国宾夕法尼亚大学、伦敦大英博物馆，发现者是美国波士顿博物馆和宾夕法尼亚大学。

3. 伊朗大不里士、卡巴顿、阿兰、卡拉哥希城和巴库出土有元明代的青釉瓷器、明代龙泉窑青瓷、元代青瓷、28 块青瓷片和 58 块青釉瓷片，出土时间为 20 世纪 50 年代，现藏阿塞拜疆博物馆，发现者是寇瑟。

4. 阿拉伯巴林出土的 14 世纪末至 15 世纪初的龙泉青瓷，出土时间为 20 世纪 50—60 年代，现部分藏美国宾夕法尼亚大学，发现者是铃木木巴斯。

5. 阿拉伯扎哈兰出土有龙泉青瓷、元青釉瓷（有作青花），出土时间为 20 世纪 30 年代，现藏美国大都会艺术博物馆，发现者是美国大都会艺术博物馆。

另有国外博物馆收藏龙泉青瓷数不胜数，如土耳其伊斯坦布尔的托普卡普萨拉伊博物馆收藏中国瓷器共计 8000 余件，其中南宋末、元、明青瓷 1300 余件，元明青花瓷约 2600 件，清代瓷器 4000 件等。

三、海外发掘与贸易概况

（一）20 世纪以来世界范围内部分出土的中国瓷器概况

出土地点	今所在国家/地区	出土时间	调查发现者	瓷器名称与时代	备注
萨马拉	伊拉克	1910 年，1936—1939 年，1964 年	德国赫兹菲尔德·萨雷	唐三彩、10—12 世纪青瓷和白瓷、12—13 世纪青瓷和青白瓷、越窑和龙泉窑青瓷	现藏阿巴希德王宫博物馆、阿拉伯博物馆、西柏林塔雷姆博物馆、巴黎伊朗博物馆
瓦吉特		20 世纪 60 年代以前	日本三上次男	12—13 世纪龙泉窑盆、元代龙泉窑瓷片（内有菊花图案）	现藏阿巴希德王宫博物馆仓库、阿拉伯博物馆
泰西封		20 世纪 30 年代	德国考古队	12—13 世纪龙泉青瓷	现藏伦敦大英博物馆
内沙布尔	伊朗	1936 年，1937 年，1939 年	C.K. 威尔金森·格鲁伯博士、阿纳维·詹金斯	唐越青瓷、邢白瓷、长沙窑瓷器、宋德化窑瓷、广东窑白瓷、龙泉青瓷、景德镇青白瓷等	现藏美国大都会艺术博物馆、伊朗国家博物馆、德黑兰国立考古博物馆
雷伊		1934 年，1935 年	美国波士顿博物馆、宾夕法尼亚大学	唐后期越窑盆，唐白瓷盆、邢窑铁绘瓷匣，南宋至元代龙泉窑，明初青釉瓷器、景德镇青白瓷等	现藏巴黎济美博物馆、美国波士顿博物馆、伊朗国家博物馆、美国宾夕法尼亚大学、伦敦大英博物馆
塔赫特苏莱曼		20 世纪 60 年代	德国努曼	南宋至元代青瓷片	现藏德国中东考古研究所
大不里士、卡巴顿、阿兰、卡拉哥希城、巴库		20 世纪 50 年代	寇瑟	元明代青釉瓷器、明代龙泉窑青瓷等	现藏阿塞拜疆博物馆

出土地点	今所在国家／地区	出土时间	调查发现者	瓷器名称与时代	备注
苏哈尔（阿曼）	阿拉伯	1980年以来	美国温德尔·菲力普斯、日本铃木木巴斯	唐越窑、邢窑，宋龙泉窑、景德镇青白瓷、耀州窑，明石湾窑、惠阳青瓷、景德镇花青瓷等	现部分藏英国和日本
巴林		20世纪—60年代	铃木木巴斯	14世纪末至15世纪初龙泉青瓷、元代青瓷、28块青瓷片和58块青釉瓷片	现部分藏宾夕法尼亚大学
扎哈兰		20世纪30年代	美国大都会艺术博物馆	龙泉青瓷、元青釉瓷（有作青花）	现藏美国大都会艺术博物馆
哈马	叙利亚	1931—1938年	丹麦国立博物馆调查团、P.J.里斯夫妇、V.普尔森	宋德化窑青白瓷，南宋官窑青瓷钵片、元白瓷片、青花瓷、青瓷片等	现藏丹麦国立美术馆
巴勒贝克	黎巴嫩	1960年以前	杜慈斯博士、欧德林	宋龙泉窑，元青釉瓷（有作青花）	现藏东柏林巴尔加曼博物馆东方部
福斯塔特	埃及	1911—1920年，1964年，1966年，1964—1972年，1977—1979年	埃及阿勒伊·巴贾特、日本小山富士夫、三上次男等日本出光中东文化调查团成员、美国埃及考古研究中心的斯堪伦、日本早稻田大学的樱井清彦	唐三彩、邢窑、越窑、长沙窑；10—13世纪龙泉窑、福建窑、广东窑、景德镇青白瓷、德化窑、定窑及南方其他窑青瓷与白瓷；13—14世纪元代青瓷、白瓷、青白瓷、青釉瓷（白瓷花瓶）、广东褐釉瓷；14—17世纪白瓷、青瓷、白瓷青花、五彩瓷等	大部分藏埃及福斯塔特遗迹仓库；日本东京出光美术馆藏176片（阿拉伯联邦政府赠）；美国斯堪伦赠4000片给瑞典博物馆作研究。该遗址共出土瓷片60万～70万片，其中中国瓷片约1.2万片，年代从唐代至明代

（二）我国史籍记载中国与埃及、西亚几国瓷器部分贸易概况

国名	今所在地	瓷器贸易记载	史籍	备注
大食	阿拉伯	凡大食……并通贸易，以……瓷器市香药……等物	《宋史·食货志》互市舶法条	（元）脱脱等撰，中华书局1977年11月版
加里那	伊朗	贸易之货用青白花瓷碗……之属	元·汪大渊《岛夷志略》（知服斋本）	汪大渊，元代著名旅行家，江西南昌人，该书成书年代为1349年。李再华认为是至正九年（1349年）；叶文程认为是至正元年至至正十一年之间（1341—1351年）；彭适凡、詹开逊也认为是至正九年冬（1349年冬）。中华书局1981年校注本
甘埋里	伊朗	贸易之货用青白花器瓷瓶……之属		
阿恩里	埃及西岸库赛	贸易之货用青烧珠之属		
天堂	沙特阿拉伯麦加	贸易之货用青白花器……之属	元·汪大渊《岛夷志略》（滕田夹八校注本）	
祖法儿	阿拉伯半岛阿曼	贸易……瓷器等物	明·马欢《瀛涯胜览》（冯承钧校注本）	中华书局1955年版，成书于明永乐—宣德年间，作者曾以通事（翻译）身份随郑和遍历诸国
天方国	阿拉伯	麝香、瓷器等物		
天方国	沙特阿拉伯麦加	货用青白花瓷器……之属	明·费信《星槎胜览》（冯承钧校注本）	中华书局1954年版，成书于明正统六年（1436年），作者曾于永乐、宣德年间随郑和出使"西洋"。"星槎"指的是朝廷大使的专用船只
阿丹国	阿拉伯亚丁港	货用青白花瓷器……之属		
佐法儿	阿拉伯半岛阿曼	货用……瓷器之属		
剌撒国	波斯湾	货用……瓷器之属		
忽鲁谟斯	伊朗霍尔木兹岛	货用青白花瓷器……之属		

（三）西亚两大博物馆收藏的中国瓷器部分概况

博物馆名称	阿比迪尔神庙（阿尔德比勒神庙）	伊斯坦布尔托普卡普萨拉伊博物馆
所在国	伊朗	土耳其
创建时间	16世纪末、17世纪初	1467年
创建者	萨法维王朝的阿拔斯王（1587—1629年）	奥斯曼帝国穆罕默德二世（1451—1481年）

续表

博物馆名称	阿比迪尔神庙（阿尔德比勒神庙）	伊斯坦布尔托普卡普萨拉伊博物馆
收藏瓷器品种	南宋、元代龙泉青瓷58件，南方白瓷、元枢府瓷共80件，蓝釉7件，黄釉16件，酱釉3件，元明青花瓷618件，明代五彩23件，其中元青花37件尤其珍贵。该地共收藏中国陶瓷1160多件	南宋末、元、明青瓷1300余件，元明青花瓷约2600件，清代器4000件。其中80件元青花尤为珍贵，共计8000余件中国瓷器
备注	有805件归德黑兰国立考古博物馆收藏。研究成果：美国波普的《阿德比耳神殿收藏的中国瓷器》（1956年华盛顿）、叶佩兰的《从阿比迪尔神殿的中国瓷器说明代外销瓷》（《中国古代陶瓷的外销》，紫禁城出版社，1988年11月）	研究成果：美国波普的《14世纪青花瓷器：伊斯坦布尔托布卡普宫博物馆所藏的一组中国瓷器》（1952年华盛顿）、《伊斯坦布尔托普卡普博物馆中所藏十四世纪的青花瓷器》，德国齐默尔曼的《撒来博物馆中的中国古瓷》，日本三上次男的《托普卡普萨拉伊的中国陶瓷》

四、港口与外销瓷

（一）宁波港

宁波港（明州港）是中国最古老的港口之一。春秋时期称"句章港"，唐代称"明州港"，宋元称"庆元港"，明代称"明州港"，明洪武十四年（1381年），为避明国号之讳，取"海定则波宁"之意，改明州为"宁波府"，明州港改"宁波港"至今。

宁波港位于东海之滨海岸线的中段，前有舟山群岛，后为四明山和天台山所环抱，四明山向东延伸到镇海区的澥浦附近伸入东海，形成了宁波与舟山毗连海域的岛屿。镇海口以南至北仑区郭巨镇峙头角的海岸，岸线曲折、岸滩稳定，水深湾阔的岩岸是建设深水良港的理想之地。镇海口内的甬江，江面开阔、水深流稳，可通3000吨级船舶，是一个优良的河港口岸。从宁波港发船有天然条件：其一，北赤道暖流从南方流来，经过宁波港口外的东海流向日本，北冰洋寒流由北而来，绕过日本经过宁波港口外的东海南下，两流背向回流；其二，宁波港的气候属于亚热带季风气候，冬季多刮西北风，夏季多吹东南风，风向随季节不同进行有规律的变化。

唐朝大中元年（847年），明州商船利用季风和洋流，从明州港出发，

顺风顺水地航行，三昼夜到达日本值嘉岛，创造了帆船时代最快航速的纪
录，在港口发展史上留下了不可磨灭的一页。明代建立后，为防战败元代将
士和倭寇从沿海岛屿或海外入侵，朱元璋三令五申"申禁人民，无得擅出海
与外国互市"①，"敢有私下诸蕃互市者，必置之重法"②，实行了"海禁"
政策。与此同时，对外国商船来华贸易也严加限制，只允许与明朝有"朝
贡"关系的国家以"朝贡"形式来中国贸易，并限定明州港只能接待日本的
贡船。此后，明州港除了几年来一次的日本贡船外，几乎没有其他国家商船
进港了。尤其是明朝嘉靖年间，"倭患"日趋严重，"海禁"也日益严厉，
明州沿海连下海捕鱼与海上航行都在禁止之列。发展中的明州港受到这种严
重的阻力后，走向下坡，持续时间长达近三个世纪。

　　由于外销中国瓷器高额利润的诱惑，严厉的"海禁"依然禁不住已经发
展起来的海外贸易市场。商人铤而走险，在宁波沿海几个偏僻的小港下海，
在当时全国最大走私基地双屿港进行走私贸易活动。

　　现位于宁波市海曙区的永丰库遗址公园，是 2002 年的全国十大考古发
现之一。遗址里发现的大量青瓷商品，是见证宁波海上交通史、海上陶瓷之
路史的重要实物史料。历时 700 年的永丰库遗址，结构布局清晰，遗迹保存
完好，在元代它已是纳藏罚没钱物等之库房。江怀海说："永丰库在宋元时
期是大型衙署仓储区，它是国内首次发现的我国古代地方城市的大型仓库遗
址和最大的元代单体建筑遗址，为宋元对外贸易港口城市保存了一处无可替
代的历史遗迹。遗址中出土的大量瓷器对研究宁波的历史、海上交通史和陶
瓷之路具有特别重要的价值。"③

　　永丰库遗址墙基长 56m、宽 16.7m，总占地面积 940m²，如此大规模的
单体建筑在唐代以后的考古发现中绝无仅有。这样的一座大型仓库，其仓储
的商品正好反映了明州曾经繁荣的海上贸易。永丰库遗址考古中出土了唐、

① 中央研究院历史语言研究所编《明实录》第八册《明太祖实录》卷二五二，中央研究院历史
语言研究所，1962，第 3640 页。
② 中央研究院历史语言研究所编《明实录》第八册《明太祖实录》卷二三一，中央研究院历史
语言研究所，1962，第 3674 页。
③ 黄启艳、李丹丹：《明州港：古代海上丝路自此始发》，《中山日报》2015 年 7 月 4 日，
第 A1 版。

宋、元、明时可复原的文物 500 多件。宋元时期著名窑口的瓷器，如越窑青瓷，龙泉窑，景德镇的枢府瓷，福建产的白瓷，建窑的黑釉盏、兔毫盏，以及磁州窑、仿钧窑、磁灶窑和吉州窑等窑口的瓷器，都能在永丰库发现。

当年的船只经明州港入境，先看到明州港航标——天封塔，船舶靠岸后，到市舶司（今天的江厦公园内）申报和查验，然后到府衙所在地鼓楼去盖章、领取通关文书。如今，从天封塔、鼓楼到江厦公园属于宁波市最繁华的商圈——天一商圈，而曾经的波斯人聚集的地方波斯巷就在天一广场内。

双屿港位于明州港口南面的佛渡岛与六横岛之间，距宁波府城约有50km。嘉靖年间，葡萄牙殖民者在这里建筑市政厅、教堂、医院，并设置由葡萄牙人担任的市长、司法官、警官等官员，进行殖民统治。他们与走私商人、倭寇和海盗进行非法陶瓷等贸易。为了维护社会的安宁，嘉靖二十六年（1547 年），当地官府派军进攻双屿港，彻底摧毁在那里盘踞 22 年的葡萄牙殖民势力。但私人海外贸易却难以禁止。隆庆元年（1567 年）正式宣布开放"海禁"。由于"倭患"余波未平，对日贸易的禁令一直没有取消，作为特定的与日本贸易的宁波港只得另找出路，把贸易重点转向国内，充分利用宁波港地理位置的优势，加速发挥"南号""北号"商业船帮的作用，使宁波港成为中国南北货转运枢纽的转口贸易港。

清军入关后，采取了比明朝更为严厉的闭关锁国政策。顺治十二年（1655 年），颁布"片板不许下洋"和"禁绝下海船只"的禁令；顺治十八年（1661 年），颁布"迁界令"，强迫宁波、台州、温州三府的沿海居民内迁 15km，宁波港被遗弃，宁波港海上之路在此被阻断。

康熙二十三年（1684 年）颁布"展海令"，康熙二十四年（1685 年）正式在宁波设浙海关，对外进行有限的开放。好景不长，乾隆二十二年（1757 年）下了半封闭式的命令，只允许西方国家来华商船在广州一处停泊交易，不许一船入浙。此后，宁波港又停止了对西方国家商船的开放，青瓷海上之路也被迫终止。

（二）泉州港

泉州港作为中国"海上陶瓷之路"始发点，在宋元时期已驰名世界，成为"东方第一大港"，更出现"千帆竞发刺桐港，百舸争游丝绸路"的繁荣景象。

　　明代明太祖推翻元朝后，为防范国内元朝战败残余势力会同不法利益团伙与国外势力勾结，进一步对国家统治政权产生威胁，故实施了海禁。《明太祖实录》记："敢有私下诸番互市者，必置之重法。"①明成祖夺取皇位后镇压了北方蒙古势力，进一步着手治理南方沿海之患，加强海外贸易。但其派郑和使团七下西洋，只为增强附属国的交往，并推进与其他国家友好贸易活动，增进了解，无扩张外贸的举措，未对瓷器等商业生产起到促进作用。永乐十九年（1421年）正月，迁都北平，并改北平为北京，南方沿海管理趋于偏弱。永乐之后，海外贸易以禁为主。明成化十年（1474年），市舶司从泉州又迁移到福州，其原因如下：

　　一是琉球贡舶大多泊于福州。琉球贡舶这样做是源于贡使的乡土之情。郭造卿说："国初（泉州）立市舶司，七年罢，仍复之。为琉球入贡。……后番舶入贡，多抵福州河口，因朝赐通事三十六姓其先皆河口人也，故就乎此而内官提举其事。"②"朝阳通事三十六姓"由明洪武、永乐年间赐予琉球，"知书者授大夫、长史，以为朝贡之司；习海者授通事，总为指南之备"③，以便他们往来朝贡，他们的后裔世袭通使之职，以"专司来华请封，谢恩，朝贡"。所以，他们率领琉球贡舶更乐于在福州停泊，以便同乡之聚。

　　二是福州是福建省会所在地，因沿海不稳定因素日渐复杂，为了加强对市舶司和海外贸易的严格统治管理，布政司把福建市舶司机构从泉州迁到福州也是势在必行。在当时，福建市舶司只限琉球一国的贡船通航，贡使总把日本和东南亚的土产带到中国作为贡品，把明代朝廷赏赐的丝织、瓷器等物运回，与其他国家贩卖交易，独享中介贸易的角色。所以，朝贡贸易依然频繁，有几乎是年年有船入明朝贡，甚至于一年两贡、三贡之说④。因只限与琉球贸易，市舶司所在当地居民也常常方便随船去琉球贸易。"因夷人驻泊

① 中央研究院历史语言研究所编《明实录》第八册《明太祖实录》卷二三一，中央研究院历史语言研究所，1962，第3674页。
② （明）郭造卿：《闽中兵食议》，收入（清）顾炎武：《天下郡国利病书》，黄坤等校点，上海古籍出版社，2012，第2982页。
③ （清）徐葆光：《中山传信录》卷三，康熙六十年刻本，第45页b。
④ （清）张廷玉等：《明史》第二十八册卷三百二十三《琉球》，中华书局，1974，第8364页。

于其地，相与情稔，欲往为贸易耳，然皆不知操舟之术。"①故嘉靖十三年
（1534年），陈侃出使琉球，140多名驾舟民艄中80%以上是福州人。随着
琉球贡船的到来，福建市舶司所在地贸易港口有了较好的发展。

到隆庆初（1567年）始，"除贩夷之律"，贸易活动又有了一定的限
制。所幸这些贸易政策，没有真正禁绝海外民间私交活动，使东南地区青瓷
瓷器生产还能继续维持下去。

海禁令实施后，泉州港被规定只为专通琉球（台湾）航线，成为地方
性港口。加上市舶司由泉州迁移到福州，泉州港失去国际贸易的地位，泉州
港的贸易开始走向萧条，标志着泉州港退出国际性大港的地位。万历初年，
关税收入只有2万两，到崇祯年最高不过6万两，而南宋绍兴十年（1140
年），仅广州市舶司的税收就达110万贯。

明代不断有西方殖民者的东侵，成为泉州港衰退的另一个主要的外在原
因。15世纪以来，葡萄牙、西班牙、荷兰等国家进入大航海时代，开始向东
发展掠夺，先后成为殖民主义国家。明代朱厚照年间（1511年），葡萄牙殖
民者占领马六甲后，对我国与马来半岛以西的贸易带来了冲击。1510—1513
年，中国每年到达马六甲贸易的船只从8～10艘减到了4艘。他们在此抢
劫中国商船，使船只不敢出海。为直接与中国进行贸易，荷兰殖民者侵占了
澎湖岛，对明代后期外销瓷贸易造成了冲击。《澎湖信地仍归版图残件》
记："狡夷犯顺，占据澎湖，名为求市，大肆焚劫。自天启二年（1622年）
发难以来，洋贩不通，海运梗塞，漳、泉诸郡已坐困矣。"②澎湖岛被占据
后，我国商船"内不敢出，外不敢归"③。此时，泉州港与吕宋（菲律宾）、
琉球（中国台湾）、日本等地外贸基本停止。

清代鸦片战争前，西方造船技术开始发达，掀起了一次次的航海高潮。
一些西方国家发现中国手工业较发达，而陆续沿海上之路到达中国沿海，以

① （明）陈侃：《〈使琉球录〉译注本》《使事纪略》，袁家冬译注，中国文史出版社，
2017，第33页。

②《明季荷兰人侵据彭湖残档》《彭湖平夷功次残稿（二）》，收入《台湾文献史料丛刊》第六
辑，大通书局，1987，第15页。

③《明季荷兰人侵据彭湖残档》《南京湖广道御史游凤翔奏》，收入《台湾文献史料丛刊》第六
辑，大通书局，1987，第4页。

图自主走私，获取贸易暴利。其间不断发生倭寇骚扰沿海地区，侵害当地居民利益，干扰渔民出海贸易等事件。清代建立后，清统治者为巩固政权，效仿明代的对外贸易管理政策，也实行阶段性的海禁政策。早在顺治二年（1645年），曾颁布允许海外贸易的敕令："凡商贾有挟重资愿航海市铜者，官给符为信，听其出洋，往市于东南、日本诸夷。舟回司关者，按时值收之，以供官用。有余，则任其售于市肆，以便民用。"①但是，因郑成功在东南地区抗清势力日益增强，清政府感到了威胁，深感郑成功势力之所以难剿是"有奸人暗通线索，贪图厚利，贸易往来，资以粮物。若不立法严禁，海氛何由廓清？"故敕谕浙江、福建、广东、江南、山东、天津各督抚镇，严令"申饬沿海一带文武各官，严禁商民，船只私自出海，有将一切粮食、货物等项与逆贼贸易者……即将贸易之人，不论官民，俱行奏闻正法，货物入官"②。朝廷政府要求严加防守，各官相度形势，设法拦阻，或筑土坝，或树木栅，处处严防，不许片帆入口、一贼登岸。

清朝前中期，西方国家进入工业革命时代，不断拓展海外殖民地和市场。清康熙皇帝和朝廷已明显感到了威胁，曾提出过警告，但没能积极主动地找到应对措施，而是选择了闭关自守。这不仅使中国失去了海上贸易的优势地位，也使中国人看不见世界的进步和自己与之越来越大的差距。

明清两朝还缺乏对海洋与贸易关系的足够认识，海上之路中断，港口发展自然就衰落下去。没有了国家强大支持，海上民间力量就难以与西方殖民国家兴起的航海势力相竞争。

（三）广州港

广州港一直是青瓷等陶瓷外输的主要港口，是历代海上之路的重要起始点。在明朝时，同为沿海城市的广州因对外贸易发达而在广州港设立市舶司，到了明代中叶（1522年），泉州与宁波二港口因常遭日本倭寇骚扰而封闭，广州港成了仅留的一个港口，在今西关十八甫路，政府曾设"怀远驿"，并建120间屋以供外侨所居。

也因清代郑成功据守台湾抵抗清朝，清政府实行海禁。1684年清政府平

① （清）允祹等：《钦定大清会典》卷十三《钱法》，文渊阁四库全书刻本，第3页a。
② 《清实录》第三册《世祖章皇帝实录》卷一〇二，中华书局，2008，影印本，第2281页上栏。

定台湾后，在广州、漳州、定海、云台山（镇江）设对外贸易港口。至 1757 年，又关闭漳州、定海、云台山三港，剩唯一的广州港开展对外贸易，使广州成为我国对外贸易的中心。当时政府指定的一些商行专门从事外贸，这些商行称为"公行"，也称"十三行"（观十三行街与上下九甫一带），还设有"夷馆"供专门从事招待外商事宜，西关一带成为外贸商业中心。当时外贸额较大，以出口茶瓷绸等货物为主。据 1837 年统计，外贸额达 3509.5 万元，入贸额达 2014.9 万元。1924—1930 年，进口超过出口，广州成为入超城市。

总体来看，在长达 2000 多年的历史中，随国内外形势环境发展和对外贸易政策的变化，广州港对外贸易出现了时兴时衰的状况，汉唐和宋明几代发展相对比较繁荣。鸦片战争后，五口通商的广州变成典型的半殖民地和半封建性质的外贸城市。

（四）扬州港

明代扬州地理位置的重要性在《万历志》张宁序中有记："维扬古九州之一，江都为附邑，袤延数百里，北枕三湖，南抵大江，今昔称海内一大都会，且为南北襟喉，漕运盐司，关国家重计，皆莅斯土。"[1] 陈瑄于永乐十三年奉命总督漕运，治理淮扬间运河；明万历二十五年，知府郭光开挖城南宝带河。

清代初期和中期，扬州依然是瓷器商品、两淮盐运和漕运中枢的商业发达城市。扬州港帆樯云集，浮江而至，各地贸易迁徙者络绎不绝，致使扬州文人荟萃，群星并耀，流派纷起，呈现空前的盛况，有"海内文士，半在维扬"[2] 之说。扬州出土的各类瓷器、金银器物等非常丰富，可以佐证扬州港的繁华。扬州画派、扬州学派、扬州园林、扬派盆景、扬州漆器、扬州戏曲、广陵琴派等，异彩纷呈，独具特色。康熙和乾隆南巡，大都在扬州经停，更加刺激了扬州的发展，从瘦西湖到平山堂，呈现出"两岸花柳全依水，一路楼台直到山"[3] 的盛况。

① 转引自王虎华主编：《扬州城池变迁》，南京师范大学出版社，2014，第 240 页。
② （清）蒋宝龄：《墨林今话》卷四《鬼趣图》，程青岳批注，李保民校点，上海古籍出版社，2015，第 68 页。
③ 扬州廿四景之一"西园曲水"中一临岸贴水石坊，名曰"翔凫"，为之舱门题联。

随着扬子江心的马驮沙与江北并岸，长江河口日益东移，扬州海岸线逐渐变化，扬州港遂被江阴和华亭所取代，但依然承担海外交通事务。在明代，扬州卫指挥使专门负责巡海任务。到清乾隆后期，尤其是嘉庆、道光以后，疏于河工；咸丰三年开始，部分漕粮改由海运至天津；同治间，漕粮改以海运为主，仅十分之一仍由河运运输；大轮船、铁路运输兴起后，至清光绪二十七年，运河漕运停止。随着清代闭关政策的实施，扬州港除了经泉州港等与琉球通航外，扬州段运河和扬州港海外航线基本停止。到民国年间，运河只能分段通航了。黄河以北张秋、临清间运河淤为平陆，瓷器等货物难以从海运或河运到达扬州港再过大运河到北方各地，这条京杭大运河也难见其历代繁荣的景象了。

五、青瓷外销衰落

宋代到明初是中国外销瓷输出的重要阶段，主要输出瓷器品种有龙泉瓷、景德镇瓷、吉州瓷、赣州瓷、福建两广瓷、耀州瓷、磁州瓷、建窑瓷、金华铁店窑仿钧釉瓷、定瓷等。宋、元、明初时期的航线有到东北亚、东南亚诸国及波斯湾等地的航线：一为波斯湾向西行到达红海的吉达港，再陆行至麦加，或在苏丹边界的埃得哈布港上岸至尼罗河，再顺河到福斯塔特（古开罗）；二为红海口穿越曼德海峡至东非各国；三为马尔代夫马累港至非洲东海岸，属横跨印度洋航线。明朝在对外贸易和交流方面比较频繁，通过以郑和下西洋为代表的官方交流促进我国航海事业的发展，刺激了政府之间的贸易和民间交流，青瓷生产基本得到良性循环。

在浙江西南的瓯江两岸发展起来的龙泉窑更是占有了明州港、温州港和泉州港等便利优势，加快了青瓷工艺质量和艺术装饰样式的发展，巩固了其在明朝中叶时期的名窑地位。如果说明朝扩大的江南海外贸易给龙泉窑带来了生机，那么，随着沿海之路的疏通，海外认知了中国文化，海外民族跟随中国航船来到中国，也带来了西方文化。因此，东西方文化在中国江南沿岸再次相遇。朝廷统治者和中国民众的审美文化开始西渐东进，西方先进生产力作用下形成的科技产品无疑给长期自给自足的明王朝带来巨大的诱惑。直至清王朝的建立，清朝贵族急于巩固自己的地位而封杀汉文化。

1840年第一次鸦片战争后，中国进入了半殖民地半封建的近代社会。统治者在西方文化艺术的冲击下，青瓷文明之路开始被淡忘，从清末至近代中国文化一蹶不振，失去自信。从此，一条主动打通的海上贸易之路，变为一条西方殖民侵略之路，最后在西方列强的大炮下，古老的中国大门被迫打开。

此时，清王朝在景德镇设立的官窑重点关注的则是彩绘瓷器的烧制。由于受千年传统青瓷文化的影响，依然有部分贵族和政府贸易需求青瓷，景德镇窑早期仿烧龙泉青瓷产品，现发现的一些清代青瓷基本上属明清时期景德镇仿龙泉青瓷。

结

语

　　尽管艺术所追求的是独特审美和情感表达，而非脸谱化、大众化的服务，但与此同时，艺术又植根于社会生活。随着社会进步、文化产业的发展，人民在精神层面的需求与日俱增，对文化创意产业的功能属性、审美情趣的追求正日益扩大。因此，青瓷艺术在当今时代背景下，已然不能只拘泥于其艺术属性，只有融入生活才能与经济社会的发展方向更为契合。青瓷茶具、青瓷酒具、青瓷文房，以及生活气息更加浓厚的如餐具、台灯、咖啡杯等，都是青瓷工艺品艺术性与实用性良好结合的典范。值得注意的是，不唯青瓷艺术，纵观诸多艺术门类，甚至观照艺术史整体本身，每一种艺术创新理念的生发、每一种艺术技艺的迭代，除却艺术家自身的探索尝试和灵光闪烁外，其背后几乎都有当时科技更新和推动的身影。历代工艺技术的发展更迭给青瓷带来新技法、新空间和新思考，使当代文化创意产业有了新源泉、新理念、新产品，也促使青瓷艺术不断深化其承载的人文意义，保有蓬勃生机，闪耀着灵性的光芒——科技驱动人类精神文明的不断创新，而艺术又反哺于科学，使得科技永远朝向人文关怀的方向行驶。

一. 青瓷艺术发展的现代路径

　　在青瓷产业与全球发展接轨的传承恢复过程当中，青瓷传统工艺美术大师与手工艺人为技艺的传承与发展奠定了良好基础。然而，在当下国际化和科技化的浪潮中，新时代艺术审美多样化和传统装饰的单一化现状，青瓷传统手工与文创普及的生产需求，成为当代青瓷艺术发展的主要矛盾。如何借助于国际经济平台和现代科学技术解决传统手工产业在多元文化发展中的滞后问题，需要我们积极思考、理智分析。放眼全球，要开展科学技术与艺术设计结合生产，解决当下青瓷企业生产慢、款式旧、规模小、品种雷同等问题，提升青瓷艺术的文创普及性产品，应在以下几个方面努力提高。

　　一是要进一步提高生产能力。今天的烧制工艺已改用气窑，提升了出窑率和成功率，艺术表现力大幅度提升。但当前生产烧制前期的环节模式依

然以手工为主，所以使设计样品、制作程序、规模标准与时间效率方面暴露
了如下问题：1. 单位时间产出低、复杂造型标准成功率和重复精确率低，价
格难以降低，艺术品难以进入千家万户。2. 不能规模化接单生产，只按"以
艺养艺"来维持现状，没有更多时间思考创作，缺少充足的经费支持艺术创
新，与现代市场需求不协调，满足不了人们不断提升的购买力和审美需求。
3. 就目前的青瓷艺术产业品种多样性与产值来看，不如江西景德镇、广东佛
山、福建德化、山东淄博等综合陶瓷产区，之后如果文化理念与创新团队不
跟上，差距将越拉越大。

　　二是要努力培养艺术创新人才。培养当代青瓷艺术家、设计师，不仅是
手工技艺的传授，更重要的是关于青瓷的史论、艺术理论、文化创意、科研
实践、多元融合、国际视野和审美能力的综合提升。如今龙泉市有中等职业
学校开办青瓷工艺专业，作为龙泉市的地级管理市丽水市，丽水学院是其唯
一的本科学院，2003 年创办工艺美术专业（青瓷与石雕方向）专科层次，
2004 年提升为本科青瓷艺术设计专业，为人才培养做出了首创性的贡献。
但未来培养的人才能否引领青瓷艺术的发展，还需要在构建青瓷艺术理论体
系、学科带头人、科研团队、人才培养目标与定位等方面充分钻研、与时
俱进。

　　三是要融入科技理念与技术。要让传统青瓷产业自觉焕发出市场的光
芒，就要树立全球发展与规模化生产的理念，共识新时代艺术自觉创新的思
想，寻求当代科技介入青瓷艺术产业，切实解决产业转型的途径与方法。新
科技应用是青瓷艺术创新发展和标准化生产的有效途径，以此达到规模化转
型升级，形成文创产业链生产。以品牌开市场，以市场育青瓷，才能更好地
传承与创造青瓷艺术。青瓷艺术创新转型与融合生活发展理念的开启，是青
瓷艺术得以持续发展的动力。只有实现青瓷艺术规模化转型创新发展，才能
产生更大的社会经济效益、世界影响力和艺术感染力。

　　每个时代的工艺产业，均以技术创新促进艺术进一步发展，并以艺术
创新需求推动生产技术的进步。因此，艺术与技术的结合是推动艺术不断发

展的必要条件。追求一种传统纯粹的手工艺，实现个体独自创造的艺术生产方式，在传统行业中依然有它的研究价值与非凡意义。当然，它的产业会因追求时代消费者的艺术审美进行创造，这种创造不仅需求量大，而且也因时代技术和生产材料的变化而不断地寻求创新之路，这就是不断有传统文化出现创新的主要原因。从青瓷到白瓷、釉里红到花青、粉青到影青、五彩到陶艺，再从柴窑到气窑、手工到 3D 打印，每次的突破无不与工艺技术和文化审美的改变有关。一种艺术产品的发生，最终结果要面向社会，以满足大众的需要和生产者的利益。对于产业来说，艺术生活化理念与创新极为重要，它无论是对量的需求，还是对质的要求，必将是促进青瓷艺术产业良性发展的指南。

二、青瓷艺术的传承与创新

在机械复制技术普遍的当代，艺术直接走向大众成为可能。因此，青瓷文化艺术产品生产经营直接面向大众，似乎有了可以取代原有面向个人而创作的传统倾向。因为此时的新媒体、创造者和接受者已经变得零距离了，提供服务也更垂直更精准，这也许正是未来艺术发生的开端。在国际与国内时代快速发展的今天，这些手工业留存的中国传统文化思想和民族自主创业精神，也是我们民族特色文化立于世界的源泉所在。国家非遗保护项目和非遗技术传承人的评选立项，让我们看到了前人的肩膀，使创新有了方向，艺术人文精神传承成为可能。但面对资源的枯竭、环境的变化，新材料的发现、新科技的应用、审美的变化和消费的提升也带来各方面问题的思考。对于青瓷艺术民族产业和文化非遗传承项目，在此背景中我们应做好两方面的准备：一方面是青瓷非遗传承项目要发挥传承人的艺术天赋优势，做精做强；另一方面是加快青瓷高质量发展，实现青瓷艺术产业向规模化、科技化、普及化的转型，让企业集聚提供设计力、生产力和创造力，做细做大。两方面的建设方向，前者是凸显，后者是扩大。目标只有一个——增强青瓷民族文

化产业自信、社会自信、价值自信的建设力度，使中国当代青瓷艺术发展之路快速融入世界经济共同体，为实现伟大强国复兴梦添砖加瓦。

中国青瓷手工艺在这样的时代背景下，走特色化和现代化发展的思考道路，一是基于社会进入后工业文明所带来的社会价值观的转变，这时期人们的文化审美更加趋于个性化和情感化；二是基于全球化带来的本土性反弹，人们开始更加趋于从母体文化中汲取养分，并将其投到自己的生活审美中；三是基于当代中国在改革开放后，社会得到迅速发展，从而使中国人民开始找到文化自信。随着这种艺术生活化理念和审美风尚的兴起，当代设计师、画家、艺术院校师生们开始投身于陶瓷艺术和青瓷艺术创新领域，为青瓷艺术带来了适应当代文化发展的新思想。所以，当代青瓷艺术的发展主体已不仅是当地的工艺师，社会结构的变化促使青瓷艺术生产队伍的结构细化，专业设计师、瓷画家、制瓷师、经理人等逐渐形成。一些青瓷手艺人的后代不仅有国内高校艺术专业学习的经历，而且还有出国深造、交流、经商等经历，他们已不再囿于传统的工艺技法、生产方式和文化审美。传统精粹与国际视野强强联合，传承与创新并驾齐驱，正在一点点向非物质文化遗产注入新鲜的血液，酝酿着推动一场属于中国的青瓷艺术时尚盛宴，同时这些也带来了新的青瓷经济体系和增长点，成为中国制造转化为中国创造的推动者，促成了遗产资源活化，悄然地改变着大众对传统青瓷文化的认识。

青瓷艺术产业的研发如何突破青瓷固有的创作思维与工艺创造，需在当今其他各国陶瓷发展经验与科技成果基础上，力求突破青瓷艺术功能和样式等千年堡垒。为此，我们梳理目前世界相关科技应用于陶瓷创造的新成果，开拓发展新视野，无疑对青瓷创新启示有益。随着当代消费人口的快速增长、国际贸易的多元化需求，中国青瓷艺术产业在全球化发展中，与后工业文明带来的互联网、3D打印、智能生产系统科技等因素紧密关联。青瓷艺术在创新中寻求的自我特色内涵和价值观，对中国社会的未来发展有着深远的意义。

中国城镇化发展建设的推进，乡村和城市经济结构的改变，农村人文景

观、审美观念、生活方式的转变，进一步促进了青瓷等产品样式与功用的转变发展。学院派发挥出的巨大潜能，在青瓷艺术设计与制作中打破了师傅带徒弟的单一模式。最后一批传统技艺传承人是活遗产、活字典，是宝贵的文化历史记忆库，对他们的研究整理也迫在眉睫。这种趋势告诉我们，当代青瓷艺术唯有不断创新才有出路。目前借鉴的 3D 陶瓷打印科技，对产品的样式创新、生产能力与规模生产的提升方面已在市场上显示出良好的势头。3D陶瓷打印科技的应用不是简单的机械化生产，而是高科技与手工艺相互合作的生产技术方法改造。基于文化精神的消费趋于大众化，快节奏、精细化和多元化的商品需求，必然促进传统手工业青瓷艺术审美与生产方式的转型，这种转型的前提是生产技术的提升、生产规模的扩大和营销方式的转变。如何利用好科技生产力，将青瓷产品融入并普及到当代人们的审美生活中，使青瓷艺术重获新生，是我们需要不断思考与实践的课题。因此，探索一条文化自立、自信与自觉的中国文化特色之路，我们任重道远。

三、青瓷艺术发展的文化价值

在我国陶瓷历史长河中，青瓷瓷器的诞生标志着人类文明新阶段的开启，其影响力不言而喻。难能可贵的是，我国各地青瓷原料不同，各时期工艺迥异，缔造了我国璀璨的青瓷文化。随着国家经济的腾飞，传统文化的复兴，各地古代青瓷名窑的研究、复烧和发展都取得前所未有的成果。

跨入 21 世纪，随着科学技术的深度介入，青瓷艺术正向文化产业实践的领域进行突破。同时，我国传统青瓷生产和艺术样式，也在与世界多元文化互相碰撞、交织和影响，无论从生产技术、发展理念还是其艺术审美，均已进入多样转型的青瓷发展时期。当代艺术的美学观念和创作元素拓宽了传统青瓷的审美路径；新型科技推进了传统青瓷艺术生产模式的转型升级，并衍生出技艺本身无限创新的可能；符合城市社会发展的生活新美学，又开辟出传统青瓷全新的创作领域——青瓷陶艺、青瓷书画、青瓷文创等，可以预

见，青瓷也会成为承继传统中华文化，融合当代世界审美思潮的中国传统工艺美术优秀代表。

如今中国正处于社会、经济、文化大发展时期，国际化和多元化成为整个时代的发展理念。在此背景下，青瓷艺术与科学技术、艺术设计和文化产业的紧密相融中长足发展，焕发出耀眼光芒，也让我们看到传统青瓷业在新时代下的无限生机和无垠空间。中国青瓷艺术与其他陶瓷艺术一样，从不拘泥于其作为器物的物理属性，更多的是荷载着中国人自性真如、温润自谦的美好品质，早已成为中华文明、东方审美的载体。如今人类命运共同体的发展理念成为人类文明新形态发展的大趋势，承载着人类智慧和哲匠精神的青瓷艺术，正如同拥有昂扬生机和宽广胸怀的中国人民一样，必将致力于发扬中国精粹，与世界文化艺术交融，续写新时代的恢宏篇章。

我生长于浙江丽水市，这里青山绿水，人杰地灵，是古今龙泉青瓷的故里。我从小对青瓷艺术耳濡目染，成为生活一趣。自文化馆工作后考入中国美术学院学习，再进高校首创青瓷艺术设计专业，到 2005 年获"浙江青瓷史"浙江省哲学社会科学重点规划课题等研习经历，为获国家社科基金艺术学课题"青瓷艺术史"研究奠定了基础。

在几十年的青瓷实践与研究学习的过程中，结合艺术学知识与文化视野，梳理分析诸窑的青瓷工艺发展等问题，给我感受最深的是其多彩的温润青色和多样的造型形态等创造成果，在充满坎坷的世界传播之路中，她始终传递给世人来自中国的人文精神。由此，青瓷艺术史的撰写，不仅阐述了工艺技术发展自身的问题，更是在谱写中华文明史诗的华美篇章。为此，中国创造和中国使命的价值意识，被融于研究文脉与内容之中。

我将这种意识渗透于国际视野下的青瓷艺术史研究之中，并融入历史学、艺术学、考古学、海洋学、科学等跨学科研究方法，呈现崭新的工艺史类专题史的初次探究框架。从史与论的结合阐述中，解读青瓷艺术创造之道，及其青瓷艺术的世界和谐发展影响与贡献。青瓷艺术创造之中国精神，在当下世界疫情蔓延下，为构筑人类命运共同体，不失为一个美好的案例。

由于本人学识疏浅，文笔与研究水平有限，在研究的宽度、广度、体系构架等方面尚有许多不足，期待同行给予不断完善纠正，对存在的问题给予批评、指正！

在此课题的研究、结项与出版过程中，得到了国家和江苏省社科基金艺术学项目办公室、扬州大学人文社科处、扬州大学美术与设计学院、江苏凤凰美术出版社等单位的关心与帮助，在此表示万分感谢！

尤为感谢清华大学教授李砚祖先生在百忙中为本书作序，是为本书之雅奏！

衷心感谢中国美术学院副教授何鸿、浙江文化学者吴刚戟、叶英挺及江苏盐城师范学院李玉明老师等前期提供的部分初稿资料与初校等工作的鼎力支持！

衷心感谢汝窑中国工艺美术大师禚振西、龙泉窑中国工艺美术大师徐朝兴和中国陶瓷艺术大师徐定昌、浙江丽水学院副教授吴小萍和保卫处处长汪漾、绍兴文理学院上虞分院艺术系主任李亦军副教授、浙江余姚市顺水中学老师陈胤等，对课题研究田野考察访谈等工作提供的大力帮助！

衷心感谢我的研究生席玉成、徐雯、张艳、王荷、程玉静、刘星星、杨颖等同学，对成果梳理汇编、田野考察等工作的辛勤付出！

另外，书中部分线图出自浙江省轻工业厅《龙泉青瓷研究》（文物出版社，1989 年版）、陈文平《中国古陶瓷》（上海书店出版社，2003 年版）等。有关越窑青瓷散论和资料，参见徐荣编著《中国陶瓷文献指南》（中国轻工业出版社，1988 年版）。青瓷作品部分选图出自徐定宝主编《越窑青瓷文化史》（人民出版社，2001 年版）、浙江省文物局编《中国龙泉青瓷》（浙江摄影出版社，1998 年版）等，在此表示诚挚的谢意！

书中明代龙泉官窑青瓷考古发掘现场照片由叶英挺提供，部分线图由扬州大学美术学本科生陈卓寅同学修改完成，部分参考文献校对由扬州大学美术学研究生杨颖、贾育仁同学帮助完成，在此一并表示感谢！

书后附图"历代青瓷艺术作品选图"古代的部分图片由中国美术学院副教授何鸿、浙江理工大学讲师吴京颖博士等提供；当代部分图片由景德镇陶瓷大学教授金文伟、浙江丽水学院教授吴新伟和讲师陈小俊等提供，特此由衷感谢！

成果《青瓷艺术史》2020 年 4 月通过结题（结题证书号：艺规结字〔2020〕59 号）后，被江苏凤凰美术出版社列入重点出版项目，非常感谢方立松总编辑、许逸灵编辑的耐心审校，使得本书能够顺利出版！

吴越滨

2021 年 8 月于扬州蝶湖上

附　图

————

历代青瓷艺术作品选图

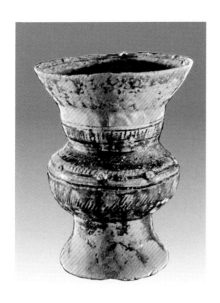

图 1 西周原始青瓷尊，高 17.3cm，安徽屯溪市出土

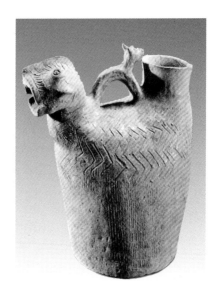

图 2 春秋原始青瓷虎形器，高 23.5cm，安徽屯溪市出土

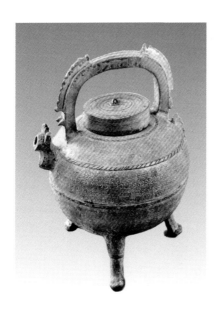

图 3 战国青瓷提梁壶，高 17cm，美国波士顿博物馆藏

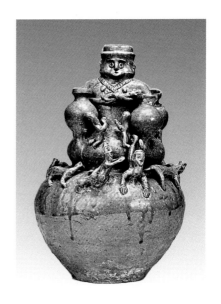

图 4 东汉青瓷塔式罐，高 34cm，浙江武义县博物馆藏

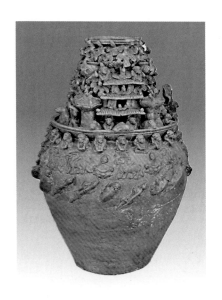

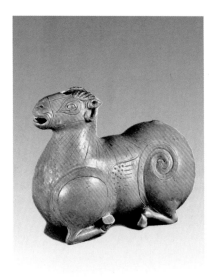

图 5　三国青瓷人物谷仓，高 47.5cm，口径 9.9cm，江苏金坛市出土

图 6　西晋青瓷羊形烛台，高 20.3cm，长 26cm，江苏南京市西岗晋墓出土

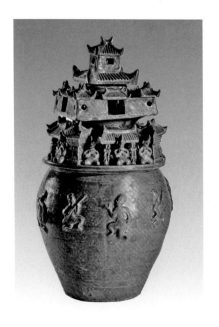

图 7　西晋青瓷人物谷仓，高 49.7cm，底径 15.1cm，上海博物馆藏

图 8　西晋青瓷力士俑，高 8.3cm，浙江绍兴市上虞区出土

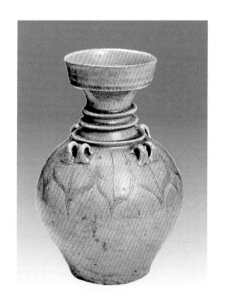

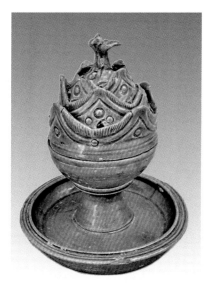

图 9　东晋青瓷罂，高 26cm，浙江省博物馆藏

图 10　东晋青瓷香薰，高 18.6cm，浙江余姚市出土

图 11　东晋青瓷飞鸟碗托，高 4.5cm，口径 15cm，浙江余姚市出土

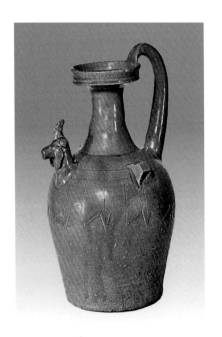

图 12　南朝青瓷莲瓣鸡首壶，高 32.6cm，
口径 10.6cm，上海博物馆藏

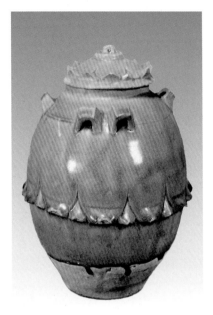

图 13　南朝青瓷刻花盖罐，高 24.2cm，日
本东京博物馆藏

图 14　南朝青瓷莲瓣托盘，高 3.1cm，口径
15cm，浙江绍兴市上虞区出土

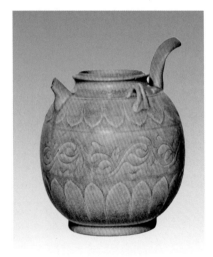

图 15　南朝青瓷刻莲瓣壶，高 18cm，口径
11cm，北京故宫博物院藏

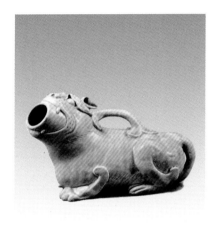

图 16 北朝青瓷虎子，长 30.2cm，美国大都会艺术馆藏

图 17 隋代青瓷印花高足盘，口径 31.3cm，美国波士顿美术馆藏

图 18 唐代秘色青瓷净水瓶，高 22cm，陕西扶风法门寺博物馆藏

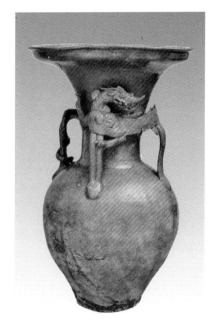

图 19 唐代青瓷蟠龙罂，高 42.4cm，口径 24.7cm，浙江余姚市出土

图 20　唐代青瓷瓜棱执壶，高 22.1cm，口径 9.8cm，浙江宁波市出土

图 21　五代青瓷凤凰碗，高 19.7cm，口径 9.7cm，伦敦大卫德中国艺术基金会藏

图 22　五代一宋朝青瓷唐草纹盒，口径 13.7cm，美国弗利尔美术馆藏

图 23　金代青瓷刻花三足炉，高 27.3cm，陕西省历史博物馆藏

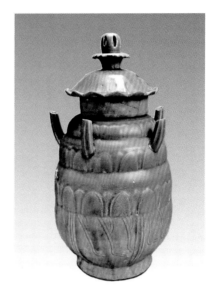

图 24 北宋青瓷刻花凤衔牡丹纹提梁壶，高
21cm，陕西省博物馆藏

图 25 北宋青瓷五管瓶，高 34cm，浙江龙
泉青瓷博物馆藏

图 26 北宋青瓷刻花碗，口径 19.7cm，浙江丽水市博物馆藏

图 27　北宋青瓷哥窑耳炉，高 8.7cm，口径 11.8cm，清宫旧藏

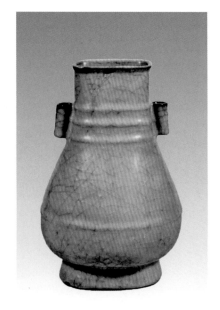

图 28　北宋青瓷奉华纸槌瓶，高 22.4 cm，
口径 4.4 cm，底径 8.6 cm

图 29　南宋青瓷管耳瓶，高 25.7cm。台湾
国立博物馆藏

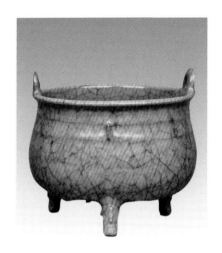

图 30　南宋青瓷香炉，高 13.4cm，日本静嘉堂文库美术馆藏

图 31　南宋青瓷官窑花式口渣斗，口径 12.4cm，英国维多利亚与阿尔伯特博物馆藏

图 32　南宋青瓷钵，高 5cm，口径 17.4cm，日本逸翁美术馆藏

图 33　南宋青瓷碗，口径 18.1cm，浙江丽水市博物馆藏

图 34　元代青瓷罐，高 16cm，口径 11cm，
日本香雪美术馆藏

图 35　元代青瓷玉壶春瓶，高 27.4cm，
口径 6.6cm，日本东洋陶瓷美术馆藏

图 36　元代青瓷龙首龟身砚滴，长 10.5cm，
高 7.3cm，内蒙古自治区出土

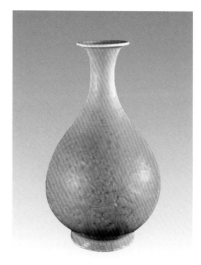

图 37　元代青瓷玉壶春瓶，高 33.8cm，
安徽合肥市出土

图 38　元代青瓷印花菱口盘，高 5.7cm，口径 24.2cm，江苏常熟博物馆藏

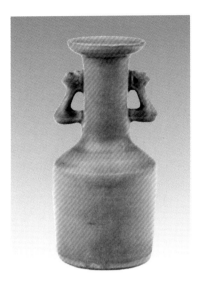

图 39　明代青瓷瓶，高 22.7cm，新南威 尔斯艺术长廊藏

图 40　明代青瓷瓷花插，高 22.8cm，日本根 津美术馆藏

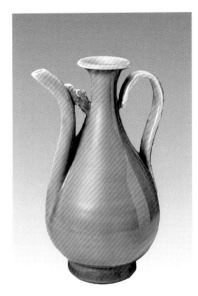

图 41　明代青瓷注子，高 29.7cm，浙江 省博物馆藏

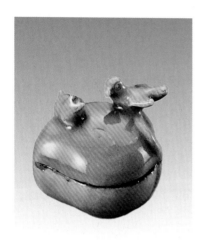

图 42　明代青瓷香盒，高 6.0cm，口径
4cm，日本昭和美术馆藏

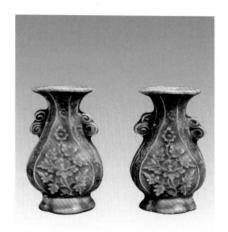

图 43　清代青瓷扁瓶，高 11.5cm，浙江龙泉
青瓷博物馆藏

图 44　清代青瓷刻梅花纹盘，口径 22.8cm，
浙江龙泉青瓷博物馆藏

图 45　清代青瓷刻花瓶，高 28.9cm，浙江龙
泉青瓷博物馆藏

图 46　中华民国青瓷鼓形罐，高 11.6cm，
浙江龙泉青瓷博物馆藏

图 47　中华民国青瓷八角蟋蟀盘，高 2.6cm，
浙江龙泉青瓷博物馆藏

图 48　中华民国青瓷龙虎瓶，高 33.1cm，
浙江龙泉青瓷博物馆藏

图 49　中华人民共和国青瓷哥窑花口碗，高
9.3cm，徐朝兴

图 50　中华人民共和国青瓷哥窑虎纹盘，口
径 50cm，毛正聪

图 51　中华人民共和国青瓷瓶，高 49cm，
宽 19cm，夏侯文

图 52　中华人民共和国青瓷哥窑仿官钵，高
10cm，宽 15cm，徐定昌

图 53　中华人民共和国青瓷哥窑冰裂纹盘，
高 4cm，口径 18cm，叶小春

图 54 中华人民共和国国画青瓷瓶《五月》，高 36cm，吴山明

图 55 中华人民共和国青瓷《洗Ⅲ》，直径 45cm，周武

图 56 中华人民共和国国画人物青瓷《春风十里》，直径 36cm，吴越滨

图 57 中华人民共和国青瓷《大器》，高 110cm，长 44cm，宽 46cm，金文伟

图 58　中华人民共和国青瓷《2000 意壶》，
高 26cm，长 14cm，宽 1cm，戴雨享

图 59　中华人民共和国青瓷《雨露》，高
50cm，长 43cm，宽 18cm，杨青

图 60　中华人民共和国青瓷《龙狮火帝》，长
130cm，宽 35cm，高 55cm，张建平

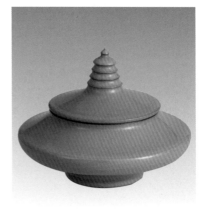

图 61　中华人民共和国青瓷《微波》，高
40cm，宽 28cm，李德胜

图 62　中华人民共和国青瓷《生态茶籽》，
高 22cm，宽 54cm，吴小萍

图 63　中华人民共和国青瓷《寐系列一》，
高 38cm，直径 25cm，陈小俊

图 64　中华人民共和国国画青瓷《泉上秋水平》，高 5cm，直径 26cm，吴新伟

图 65　中华人民共和国青瓷《谧》，直径
35cm，吴卫平

图 66　中华人民共和国青瓷《玉镜》，直径
13cm，汤忠仁

图 67　中华人民共和国青瓷《提盒》，长
35cm，宽 35cm，高 40cm，周莉

图 68　中华人民共和国青瓷《福》，高 12.5cm，
直径 31.5cm，许群